미술 철학사

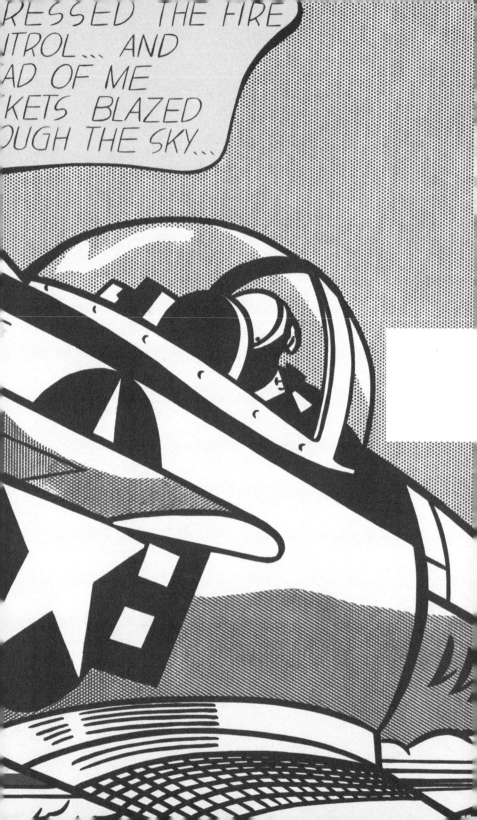

미술 철학사

이광래

3

해체와 종말:

포스트모더니즘에서

파타피지컬리즘까지

미메시스

머리말

1.

앙리 마티스Henri Matisse는 『어느 화가의 노트Notes d'un peintre』(1908)
에서 인간은 원하건 원하지 않건 자기 시대에 속해 있다고 천명
한다. 인간은 저마다 자기 시대의 사상, 감정, 심지어는 망상까지
도 공유하고 있다는 것이다. 마티스는 〈모든 예술가에게는 시대의
각인이 찍혀 있다. 위대한 예술가는 그러한 각인이 가장 깊이 새겨
져 있는 사람이다. …… 좋아하건 싫어하건 설사 우리가 스스로를
고집스레 유배자라고 부를지라도 시대와 우리는 단단한 끈으로
묶여 있으며 어떤 작가도 그 끈에서 풀려날 수 없다〉고 했다.

2.

누구나 생각이 바뀌면 세상도 달리 보인다. 세상에 대한 표현 양
식이 달라지는 까닭도 여기에 있다. 결국 새로운 시대가 새로운 미
술을 낳는다. 미술가들은 시대를 달리하며 〈미술이란 무엇인가〉
에 대한 반성을 새롭게 한다. 욕망을 가로지르기traversement하려는
미술가일수록 새로운 사상이나 철학을 지참하여 자신의 시대와
세상을 그리려 한다.
　　　옛날이나 지금이나 미술가들은 조형 욕망의 현장(조형 공
간)에서 시대뿐만 아니라 철학과도 의미 연관Bedeutungsverhältnis을 이
루며 〈미술의 본질〉을 천착하기 위해 부단히 되새김질한다. 지금
까지 희로애락하며 삶의 흔적과 더불어 남겨 온 욕망의 파노라마

가 미술가들의 스케치북을 결코 닫을 수 없게 하는 것이다. 욕망의 학예로서 미술의 다양한 철학적 흔적들은 역사를 모자이크하는가 하면 콜라주하기도 한다. 미술가들의 조형 욕망은 줄곧 철학으로 내공內攻하면서도 재현과 표현을, 이른바 조형적 외공外攻을 멈추지 않는다.

3.

이렇듯 미술은 철학과 내재적으로 의미 연관을 이루며 공생의 끈을 놓으려 하지 않는다. 미술은 편리공생片利共生 commensalism하지만 그것의 역사가 철학의 역사와 공생할 뿐더러 이질적이지도 않다. 그것들은 도리어 동전의 양면으로 비춰질 때도 있고, 안과 밖으로 여겨질 때도 있다. 또한 로고스와 파토스가 단지 인성의 양면성에 지나지 않을 뿐 별개가 아니듯이, 니체Friedrich Wilhelm Nietzsche에 의해 아폴론과 디오니소스로 상징되는 예술의 두 가지의 대립적 표현형들phénotypes도 인성의 두 가지 타입을 반영하기는 마찬가지이다. 니체는 인간의 성격이 이렇게 상반된 두 가지 전형으로 대립되어 있다고 생각했다.

　그는 이지적인 사람을 햄릿형 또는 아폴론형 인간이라고 부르듯이 명석, 질서, 균형, 조화를 추구하는 이지적이고 정관적靜觀的인 예술도 아폴론형으로 간주한다. 그에 비해 정의情意적인 사람을 돈키호테형 또는 디오니소스형 인간이라고 하듯이 도취, 환희, 광기, 망아를 지향하는 파괴적, 격정적, 야성적인 예술을 가리켜 디오니소스형이라고 부른다. 전자에 조형 예술이나 서사시 같은 공간 예술이 해당한다면 후자에는 음악, 무용, 서정시와 같은 시간 예술(율동 예술)이 해당한다.

　이렇게 보면 조형 예술로서 미술의 역사는 이지적이고 정관적인 공간 철학의 역사이다. 미술은 감성 작용에 의해 파악되고

포착된 감각적 대상일지라도 그것의 공간적 표현에 있어서는 나름대로의 질서와 조화 그리고 균형감을 중시하는 정관적이고 철학적인 조형화를 줄곧 추구해 왔기 때문이다. 아서 단토Arthur Danto가 〈미술의 역사는 철학의 문제로 점철되어 있다〉고 주장하는 까닭이다.

4.

이 책은 〈철학을 지참한 미술〉만이 양식의 무의미한 표류와 표현의 자기기만을 끝낼 수 있다는 생각으로 2007년에 출간한 『미술을 철학한다』에서부터 잉태되었다. 미술의 본질에 대한 반성과 고뇌가 깃들어 있는 작품들 그리고 철학적 문제의식을 지닌 미술가들을 찾아 미술의 역사를 재조명하기 위해서이다.

　　모름지기 역사란 성공한 반역의 대가라고 말해도 지나치지 않다. 그것이 바로 새로움의 창출과 다르지 않기 때문이다. 미술의 역사에서도 부정적 욕망이 〈다름〉이나 〈차이〉의 창조에 주저하지 않을수록, 나아가 이를 위한 자기반성적(철학적) 성찰을 깊이 할수록 그에 대한 보상 공간이 크다. 이를 강조하기 위해 이 책은 조형 예술의 두드러진 흔적 찾기나 그것의 연대기적 세로내리기(통시성)에만 주목하지 않는다. 그보다 이 책은 시대마다 미술가들이 시도한 욕망의 가로지르기(공시성)가 성공한 까닭에 대하여 철학과 역사, 문학과 예술 등과 연관된 의미들을 (가능한 한) 통섭적으로 탐색하는 데 주력했다. 이른바 〈가로지르는 역사〉로서 미술 철학의 역사를 구축하기 위해서이다.

5.

끝으로, 더없이 어려운 출판 사정임에도 불구하고 이번에도 이 책의 출판을 맡아 준 홍지웅 사장님과 미메시스 여러분에게 감사한

마음을 가장 먼저 전하고 싶다. 또한 이 책이 출간되기를 응원하며 기다려 온 미술 철학 회장 심웅택 교수님을 비롯한 미술 철학회 회원들에게도 고마움을 전해야겠다. 이제껏 미술 철학 강의를 맡겨 준 국민대 미술학부의 조명식, 권여현 교수님과 질의 및 토론에 참여해 온 박사 과정 제자들에게도 크게 고맙다.

한편 지난 7년간 방대한 분량의 원고를 정독하며 교정해 준 강원대 불문과의 김용은 교수님을 비롯하여 수많은 자료를 지원해 준 시카고 대학과 시카고 아트 인스티튜트의 최형근 박사 부부 그리고 도쿄의 이상종 대표에게도 감사의 말을 전하고 싶다. 그리고 그동안 이 책에 수록된 수많은 작품의 이미지들을 찾아 주거나 스캔해 준 이재수, 권욱규, 이용욱 조교의 수고도 적지 않았다. 고마운 제자들이다.

더구나 이 책을 질타하거나 못마땅해 하면서도 끝까지 읽어 줄 독자들 그리고 반갑거나 즐거운 마음으로 대해 줄 독자들의 인고忍苦에도 더 큰 고마움을 진심으로 전하고 싶다.

2016년 1월, 솔향 강릉에서
이광래

차례

3

나는 분명히 미술의 역사가 철학적 문제로
점철되어 있다는 생각에 사로잡혀 있다.

아서 단토Arthur Danto

『철학하는 예술Philosophizing Art』(2001) 중에서

역사 가로지르기와
미술 철학의 역사

인간의 욕망은 늘, 그리고 어디서나 가로지르려 한다. 인간은 〈선천적〉으로 유목민으로 태어나기 때문이다. 이를테면 다리 욕망은 물론이고 영토 욕망, 심지어 제국에의 욕망조차도 따지고 보면 모두가 〈생득적〉이다. 이처럼 지상(지도)을 가로지르기 위해 노마드nomade로서의 인간은 공간에 존재한다. 인간은 시간적 존재라기보다 공간적 존재인 것이다. 인간의 의식은 시간보다 공간의 영향을 지배적으로 받는다. 같은 시대라도 어디에 살았느냐, 어떤 사회적 구조나 환경에서 살았느냐에 따라 사고방식이 다르고, 에피스테메(인식소)도 다르다. 미술사를 포함한 모든 역사가 시간의 기록이라기보다 공간의 기록인 까닭도 거기에 있다.

1. 역사의 세로내리기(종단성)와 가로지르기(횡단성)

1) 본능에서 욕망으로

인간은 본능적으로 생물학적 흔적 남기기인 〈세로내리기〉를 우선한다. 생물학적 세로내리기는 인간이기 이전에 모든 생물의 본능이다. 종족 보존의 본능과 같은 세로내리기의 종種-전형적 특성은 학습하기 이전의, 즉 경험으로 습득할 필요가 없는 종으로서 인간의 특징적인 행동 유형이다.

프로이트Sigmund Freud는 인성을 원본능id, 자아, 초자아로 나눈다. 이때 원본능이란 성적 본능을 의미한다. 그에게 성적 본능은 억압된 본능이다. 그것은 각성되지 않은 심적 상태인 무의식의 내용이다. 그는 이러한 성적 본능을 리비도libido라고 부르고, 그것을 생물학적 에너지로 간주한다. 인간에게 리비도란 다름 아닌 〈종-전형적 세로내리기〉의 원초적 힘인 것이다. 이처럼 인간의 본능은 심리적이면서도 생물학적이다.

한편 프로이트는 의식과 무의식을 구별하기 위하여 비현실적이고 비논리적인 〈꿈의 논리〉를 내세운다. 그의 생각에 꿈은 〈왜곡된 소망Wunsch〉의 위장 충족이다. 꿈은 무의식 속에 품고 있던, 즉 의식역意識閾 밑으로 밀려나 의식 아래에 대기하고 있던 억압된 소망의 충족인 것이다. 꿈이 복잡하고 왜곡된 까닭도 소망들이 은밀하게 은폐되어 있기 때문이다. 더구나 억압되고 은폐되어 있던 소망들이 응축과 대체, 인과적 역전 등의 방법으로 꿈에 나

타나므로 더욱 그렇게 느껴진다.

프로이트는 무의식의 억압으로 충족되지 못하는 성적(세로내리기) 본능에 대한 소망에서 모든 신경 증상의 원인을 찾는다. 하지만 생물학적 소망과 생리적 소원을 주장하는 프로이트와 달리, 자크 라캉Jacques Lacan은 무조건적이고 절대적인 사랑에 대한 욕구besoin가 충족되지 못한 채 남아 있는, 심리적이고 상징적인 결여와 결핍에서 신경 증상의 원인을 찾는다. 다름 아닌 〈결여나 결핍을 향한 욕망désir〉이 그것이다.

라캉은 우리가 욕망으로 하여금 타자와의 관계 수단인 〈언어를 통해〉 절대적 타자가 발설하는 금지의 구조와 질서의 세계, 즉 상징계(초자아의 영역)[1]로 이끌린다고 말한다. 욕망은 언어를 통한 커뮤니케이션의 세계(상징계) 속에 편입됨으로써 비로소 느껴지는 〈결여의 상징〉이다. 욕망은 타자와의 관계에서 생기는 사회적 행위이다. 한마디로 말해 욕망은 〈타자의 욕망〉이다. 욕망의 대상은 타자가 아니라 타자의 욕망인 것이다. 그것은 타자가 나를 인정해 주기를 바라는 욕망이다. 그 때문에 나는 타자가 욕망하는 방식으로 욕망하고, 타자가 욕망하는 대상을 욕망한다. 욕망의 세계는 타자와 사회적으로 관계하는 세계이고, 타자에 의해 소외된 세계이기 때문이다.

이처럼 라캉은 프로이트의 생물학적 〈세로내리기의 본능〉을 타자와의 상징적 관계에서 오는 결여에 대한 충족 욕망으로 대신한다. 다시 말해 〈욕망의 논리〉는 타자와의 사회적 관계의 논리이다. 〈가로지르려는 욕망〉은 무매개적 양자 관계인 자아의 거울상 단계를 넘어, 언어적 매개(의사소통)를 통한 삼자 관계에

1 상상적인 것, 상징적인 것, 현실적인 것은 라캉의 정신 분석에서 프로이트의 자아, 초자아, 에스es(무의식)에 대비되는 기본적인 세 영역을 가리키는 개념들이다. 우선 상상계는 거울상 단계의 이미지가 지배하는 세계이다. 상징계는 금지의 언어에서 초래된 구조화, 질서화의 세계이다. 라캉이 정신병의 이론화를 위해 명확하게 한 영역이 현실계이다. 하지만 라캉에게 이 세 영역은 분리해서 생각할 수 없다.

이를 때 비로소 초자아(사회적 구조나 질서)에 의해 깨닫게 되는 결여에 대한 심적 반응이다.

세로내리려는 흔적 본능은 사회적 질서에 의해 욕망의 논리에 편입됨으로써, 즉 결여에 대한 사회적 욕망과 야합함으로써 개인이건 집단이건 공시적synchronique 욕망의 구조와 역사를 생산하기 시작한다. 사회의 진화 발전과 더불어 인간의 생물학적 본능이 더 이상 종의 억압된 특성이나 원초적 기재로만 머물러 있지 않고 사회적 욕망의 원형prototype이 되는 것이다. 다시 말해 타자와의 매개적 관계에 의해 이미 사회로 열린 욕망들의 갈등과 충돌, 나아가 반역이라는 역사의 동인動因이 형성되는 계기가 다른 데 있지 않다. 미술사를 포함한 어떤 역사라도 모름지기 결여에 대한 충족 욕망에서 비롯된다.

2) 역사의 세로내리기(통시성)와 가로지르기(공시성)

결여에 대해 가로지르기의 욕망으로 반응하는 마음psyche을 카를 구스타프 융Carl Gustav Jung은 의식과 무의식으로 나누고, 무의식을 개인적 무의식과 집단적 무의식으로 구분한다. 여기서 그는 무엇보다도 공상이나 환상과 더불어 신화나 예술의 출처로서의 집단적 무의식을 강조한다. 〈집단적 무의식〉이란 본래 생물학적이고 유전적인 무의식이고, 원시적이고 보편적인 무의식이다.

집단적 무의식은 자아가 의식화를 허용하지 않은 경험이 머무는 개인적 무의식의 일부이다. 그것은 이미 선조로부터 생래적으로 물려받은 것이므로 무의식의 아르케arche이자 원소적 유형archetype의 무의식이기도 하다. 그러므로 거기서는 집단으로 전승되는 전설이나 신화와 같은 선험적 심상들이 내재된 채 세로내리기를 한다. 역사에는 저마다 집단적 무의식이 하드웨어로서 선재

16

17

한다. 그것은 모든 역사에 역사소歷史素를 이루는 원소적 요소로서 작용하고 있다. 또한 그것이 역사의 〈지배적인 결정인cause dominante〉을 통시적diachronique 인과성에서 찾으려는 선입견의 단초가 되는 이유이기도 하다.

하지만 그것은 (마티스가 규정하는) 미술가를 각인시키는 시대적 요소가 되지는 못한다. 〈시대와 우리는 단단한 끈으로 묶여 있으며 어떤 작가도 그 끈에서 풀려날 수 없다〉는 마티스의 주장에서 〈시대의 끈〉이란 무의식 속에서 세로로 내려오는 생래적, 보편적 요소가 아니기 때문이다. 〈시대〉는 공시적 당대성contemporanéité을 의미할 뿐더러 〈끈〉의 의미 또한 공시적 연대성solidarité을 뜻한다. 더구나 그것은 세로내리기의 본능과 함께 스며든 욕망의 끈인 것이다. 자기 시대를 가로지르려는 흔적 욕망이 삶에 작용하며 보편적 역사소와 더불어 특정한 역사소를 형성하기 때문에 마티스도 위대한 예술가일수록 그 끈에서 풀려날 수 없다고 주장하는 것이다.

이렇듯 역사에는 통시적 인과성에 의한 지배적 결정인이 작용할 뿐만 아니라 공시적으로 횡단하려는 다양한 흔적 욕망이 〈최종적 결정인cause detérminante〉으로 작용한다. 이를테면 미술의 역사에서 마티스의 야수파가 출현하는 계기가 그러하다. 탈정형의 지배적 결정인과 더불어 니체의 디오니소스적 예술혼, 베르그송Henri Bergson의 〈생명의 약동〉 그리고 〈춤추는 니체〉로 불리는 이사도라 덩컨Isadora Duncan의 탈고전주의적 무용 철학 등이 마티스의 조형 세계를 새롭게 형성하는 최종적 결정인으로 작용했다. 이른바 〈중층적 결정surdétermination〉에 의해 야수주의fauvisme가 자기 시대를 가로지르는 흔적 욕망을 충족시킨 것이다.

2. 가로지르는 역사인 미술 철학사

1) 통사와 통섭사

통사通史를 수직형의 역사라고 한다면 통섭사通攝史는 수평형의 역사이다. 또한 전자를 세로내리기의 역사라고 한다면 후자는 가로지르기의 역사이다. 통사는 연대기 중심의 편년체적chronologique 역사인 데 반해 통섭사는 의미 연관의 구조를 중시하는 통합체적syncrétique 역사이다. 전자가 역사의 인과성이나 결정인을 주로 연속적 통시성에서 찾으려 한다면, 후자는 가급적 불연속적 공시성에서 찾으려 한다. 그 때문에 통사의 역사 서술이 비교적 단층적, 단선적, 평면적인 데 비해 통섭사의 역사 서술은 중층적, 복선적, 입체적이다.

통섭사histoire convergente는 문자 그대로 통섭의 역사이고 수렴의 역사이다. 프랑스의 철학사가 마르샬 게루Martial Guéroult가 〈건축학적 통일성unités architectoniques〉을 강조하는 통일체적 역사 이해, 그리고 이를 위한 〈건조술적建造術的〉 역사 서술이 그와 다르지 않다. 통섭사로서 미술 철학사는 역사의 이해와 서술에서 요구되는 통일과 건조의 과정을 〈철학에 기초하여〉 진행한다. 그리고 통섭사로서 미술 철학사는 철학으로의 환원이 아닌 〈철학이 지참된〉 미술의 역사이기도 하다.

시대를 가로지르려는 조형 욕망이 맹목과 공허를 피하기 위해서는 무엇보다도 철학을 지참한 채 과학과 종교, 신화와 역

사, 문학과 음악 등 다양한 지평과의 리좀적rhizomatique 통섭과 공시적 융합에 주저하지 말아야 한다. 수준 높은 철학적 지성을 지닌 미술가일수록, 즉 철학적 자의식을 지닌 미술가일수록 미술의 본질에 대한 (철학적) 반성을 우선하는 까닭도 거기에 있다. 마티스가 〈위대한 예술가는 자기 시대의 사상과 철학의 각인이 가장 깊이 새겨져 있는 사람〉이라고 강조하는 이유도 마찬가지이다. 그때문에 미술 철학사는 〈미술로 표현된〉 철학의 역사이기도 하다.

2) 가로지르는(통섭하는) 미술 철학사

〈가로지르는 미술 철학사〉란 철학에 기초하거나 철학을 지참한 미술의 역사를 가리킨다. 그러므로 그것은 철학으로 돌아가려는 환원주의적 역사가 아니라 철학으로 미술을 관통하려는 통섭주의적 역사이다. 그것은 아서 단토의 말대로 미술의 역사가 철학의 문제로 점철되어 있기 때문이다.

　　자연과 인간의 문제에 대해 철학은 로고스로 표현하고 미술은 파토스로 표상하지만, 양자는 의미 연관에 있어서 불가분적이다. 미술이 아무리 감성적 가시화의 조형 욕망plasticophilia이 낳은 결과라 할지라도, 거기에는 예지적 애지愛知의 인식 욕망epistemophilia에서 비롯된 철학과 무관할 수 없다. 미술가의 조형 욕망이 타자, 나아가 역사로부터 위대한 미술 작품으로 인정받기 위해서는 오히려 그와 정반대이어야 한다.

　　하지만 고대로부터 현대에 이르기까지 미술의 역사는 〈욕망의 학예〉로서, 또는 욕망의 억압과 〈배설의 기예〉로서 가로지르기의 공시적 구조와 질서의 변화에 따라 그 통섭의 양상을 달리해왔다. 철학을 지참한 채 정치와 역사, 종교와 과학, 문학과 음악 등을 통섭하며 표상해 온 조형적 표현형들phénotypes은 시대 변화에

따라 그 특징을 달리했다. 즉 사회적 구조와 질서가 미술가에게 가한 억압과 자유의 양적, 질적 변화에 따라 미술의 본질에 대한 반성 또한 고고학적·계보학적으로 그 특징을 달리해 온 것이다. 정치 사회적 구조와 질서(권력)에 의해 조형 욕망의 표현이 억압적이고 기계적이 되었는지, 아니면 자유롭고 창의적이 되었는지에 따라 그 특징이 달랐던 것이다. 전자를 고고학적이라고 한다면 후자는 계보학적이라 할 수 있다.

① 〈욕망의 고고학〉인 미술 철학사

고고학archéologie으로서 미술 철학사는 미술가의 조형 욕망이 억압을 강요받던 고대·중세 시대에서 르네상스 시기에 이르기까지의 미술 시대를 가리킨다. 그 기간은 미술가의 철학적 사고가 적극적으로 투영되거나 자율적으로 반영될 수 없었던 조형 욕망의 이른 바 〈고고학적 시기〉였다.

그 기간의 작품들은 미술가의 번뜩이는 영감과 생생한 영혼이 담겨 있는 창의적 예술품이라기보다 고도의 기예만을 발휘한, 그리고 예술적 유적지임을 확인시켜 주거나 절대 권력만을 역사적 증거로 남겨야 하는 유물 같은 것으로 간주될 수밖에 없었다. 미술가들은 교의적이거나 정치 이념적 정형화formation만을 요구받았기 때문이다. 조형 욕망의 억압으로 인해 그들은 동일성의 실현만을 미적 가치로 삼아야 하는, 눈속임이나 재현의 의미 이상을 담아낼 수 없었다.

조형 기호의 고고학 시대나 다름없던 권력 종속의 시대에 〈기계적 학예〉로서 미술이 추구해 온 기예상의 균형, 조화, 비례, 대칭 등의 개념들은 모두 억압의 언설들이었다. 그뿐만 아니라 절제, 동일, 통일의 언설들이기도 했다. 자유로운 창조와 창의적 발상을 가로막는 아폴론적 언설 시대에는 상상력과 발상의 창

조가 아닌, 신화와 같은 집단적 무의식을 표출하는 기예의 창조와 완성도만이 돋보였을 뿐이다.

절대적인 교의나 통치 이념이 지배하던 시대에도 욕망이 억압된 미학이나 그에 따라 고고학적 가치가 높은 도구적 유물이 생산되듯, 주로 타자의 계획이나 주문에 의한 작품 활동만이 가능했다. 이를테면 529년 동로마 제국의 유스티니아누스 황제에 의해 아테네 철학 학교가 폐쇄된 이래 피렌체에 조형 예술의 봄(르네상스)이 찾아 들기까지 보여 준 다양한 유파나 양식의 작품에서도 (평면이건 입체이건) 절대적 교의나 이념만이 공간을 차지했을 뿐 철학의 빈곤이나 부재가 더욱 가속화되었던 것이다.

② 〈욕망의 계보학〉인 미술 철학사

이에 반해 계보학génélogie으로서 미술 철학사는 르네상스 이후부터 점차 그 서막이 오르기 시작했다. 르네상스는 한마디로 말해 〈철학의 부활〉이었다. 피렌체에도 플라톤 철학이 다시 소생한 것이다. 그로 인해 미술에서도 그것의 본질에 대한 철학적, 미학적 반성이 가능해졌다. 미술과 미술가들이 의도적, 자의적, 자율적으로 철학을 지참하기 시작한 것이다. 미술의 역사에서도 욕망의 〈고고학에서 계보학으로〉 전환되는 〈인식론적 단절〉이 시작되었다.

계보학은 각 시대마다 권력과 개인과의 관계에 관한 자율적 언설의 구조가 어떻게 만들어지는지, 그리고 그 위에서 욕망을 가로지르기하는 기회가 어떻게 형성되어 왔는지를 탐구한다. 인식론적 단절과 더불어 이러한 계보학적 관심의 표출은 르네상스 이후의 미술 철학에서도 마찬가지였다. 그와 같은 철학적 언어와 논리가 삼투된 미술 작품들이 시대마다 가로지르는 조형적 에피스테메를 담아내며 욕망의 계보학을 형성해 갔다. 권력의 계보와

더불어 미술가들에게 욕망의 배설을 위해 주어진 이성적, 감성적 자유와 자율이 미술 철학사를 생동감 넘치는 창조의 계보학으로 만들어 간 것이다.

프랑스 대혁명(1789) 이후, 즉 낭만주의 이후의 미술은 욕망 배설의 양이 급증하는 배설 자유 시대의 개막을 알렸다. 대타자l'Autre에 의해 억압되어 온 욕망의 가로지르기가 해방됨에 따라 미술은 철학과 창의성의 계보학으로서 면모를 새롭게 하기 시작한 것이다. 왜냐하면 주체적 예술 의지에 따른 〈자유 학예〉로서 철학뿐만 아니라 신화, 과학, 문학, 음악 등 전방위에로 욕망의 가로지르기를 이전보다 더 만끽할 수 있게 되었기 때문이다. 예컨대 탈정형déformation을 감행하기 위해 인상주의가 시도한 전위적 탐색이 그것이다. 욕망의 대탈주 시대가 도래한 것이다.

나아가 통섭의 무제한적인 자유가 제공되면서 가로지르기를 욕망하는 미술은 급기야 더 넓은 자유 지대, 즉 욕망의 리좀적 유목 공간으로 나서기 시작했다. 이른바 호기심 많은 아방가르드들Avant-gardes의 조심스런 탐색이 그것이다. 하지만 아방가르드들의 조심스러움도 잠시였다. 미술가들은 (백남준의 탈조형의 반미학 운동에서 보듯이) 저마다 신대륙의 발견에 앞장선 탐험가들처럼 다양한 조형 전략과 조형 기계로 무장한 노마드nomade로 자처하고 나섰다.

조형 예술의 신천지에 들어선 그들은 이내 통섭의 범위나 질량에 있어서 전위의 비무장 지대마저도 허용하지 않았다. 따라서 통섭하는 미술 철학사는 이제 욕망이 발작하는 통섭의 표류를 염려하고 경고하기까지 이르렀다. 오늘날 많은 이들이 〈회화의 죽음〉을 선언하는가 하면 〈미술의 종말〉을 외치는 까닭도 거기에 있다.

IV. 욕망의 해체와 미술의 종말

// 현대 미술에서 반란은 하나의 절차가
되었고, 비평도 웅변이 되어 버렸으며,
이탈은 의식이 되어 버렸다. 부정은 더 이상
창조적이지 못하다. 나는 우리가 미술의
종말을 실현하고 있다고 말하는 것이 아니다.
우리는 현대 미술의 개념의 종말을
실현하고 있는 것이다. //
옥타비오 파스Octavio Paz

제1장

욕망의 해체와 해체주의

욕망désir이란 타자에 의한 사회적 평가나 승인을 요구하거나 기대하는 심적 상태이다. 인간은 누구나 타인들로부터 칭찬받거나 이익을 기대하면서 자신의 욕망을 배설하거나 소비한다. 따라서 욕망은 생물학적 (또는 생리적) 결여를 충족시키려는 욕구besoin와는 달리 타자와의 관계 속에서 생기는 사회적 행위이다. 욕망이 사회적 관계에 대한 다양한 관념이나 표상들을 끊임없이 소비하려는 것도 인간의 욕망은 본질적으로 편집증적paranoïaque이며, 따라서 누구나 삶에서 피할 수 없는 관계 망상에 사로잡혀 있기 때문이다.

세잔Paul Cézanne, 고흐Vincent van Gogh, 피카소Pablo Picasso 또는 잭슨 폴록Jackson Pollock이 캔버스 위에 발산하는 열정이나 광기의 배후에는 사회적으로 인정받거나 주목받으려는 (편집증에 기초한) 열정 정신병psychoses passionnelles 같은 조형 욕망이 자리 잡고 있다. 사회적 동물인 인간은 누구라도 무제한의 대타적 관계 속에서 호의적인 평가나 칭찬으로부터 자유롭지 못하다. 따라서 인간의 욕망 충족에는 한계가 없는 것이다. 미술이 아무리 자유 학예일지라도, 결국 보여 주기 위한 조형 예술로서의 본질은 즉자적卽自的이기보다 대자적對自的이다.

1. 탈정형과 탈구축

미술에서 탈정형이 반미학과 인과적 의미 연관을 이룬다면, 철학에서의 탈구축은 반철학 운동을 상징한다. 그와 같은 이탈이나 탈주는 에포케epokhē를 위한 것이다. 그것은 곧 멈춤이며 개막이기도 하기 때문이다. 미술과 철학에서 20세기의 에피스테메가 된 탈정형과 탈구축은 감성적이든 이성적이든 근대에 이르기까지 평가의 기준이 되어 온 〈동일성〉 신화에 대한 반발과 거부, 부정과 해체를 지향해 왔다. 그런 점에서 탈정형과 탈구축은 교집합적이다.

그것들은 모두가 동일과 같음le même을 해체하고, 그 자리를 차이와 다름l'autre의 관념으로 대신하면서 상리 공생mutualité을 실현한다. 미술이 빛과 광학의 도움으로 원본에 대한 시각적, 공간적 거리 두기espacement를 통하여 재현에서 표현으로 탈정형을 시도했다면, 철학은 니체Friedrich Wilhelm Nietzsche의 도움으로 절대적 진리(신이나 이데아)의 의미에 대한 부정적, 시간적 거리 두기를 통해 반근대적, 반형이상학적 탈구축을 시도했다.

그와 같은 부정적 거리 두기는 무엇보다도 20세기의 아방가르드와 니체주의자들의 출현을 통해서였다. 〈배반의 미학〉과 〈반역의 철학〉이 무간격adhésion의 원칙을 고수하는 원본주의적 동일성 신화나 형이상학적 토대에 의존하는 수목적樹木的 신념으로부터의 대탈주에 이념이 되어 상호 작용하거나 상리 공생相利共生해 온 까닭도 거기에 있다.

1) 탈정형과 아방가르드

르네상스 이후 미술의 역사는 이른바 〈구축construction → 탈구축dé-construction → 재구축reconstruction〉의 계보를 이루며 조형 욕망을 발산해 왔다. 그것은 다름 아닌 양식에서의 〈정형formation → 탈정형dé-formation → 융합convergence〉에 이르는 변혁의 과정임을 의미한다. 르네상스 이래의 이러한 획기적 변혁의 과정들 가운데서도 탈정형과 탈구축이라는 반전통적이고 반미학적인 〈부정의 미술〉과 〈배반의 미학〉은 해체의 전위에서 후위에 이르는 20세기 미술의 특징을 형성해 왔다.

특히 권력에 의해 억압되어 왔던 조형적 자율성이 확대된 20세기의 화가들의 조형 욕망은 〈예배 미술 → 궁정 미술 → 시민 미술〉로 이어져 오는 동안 스스로 훈육된 〈사물과 인식의 일치 adaequatio intellectus et rei〉라는 눈속임의 동일성 신화에 반발했다. 그들은 다양한 관념과 양식의 전위들을 통해 유기적인 정형의 미학으로부터 비유기적인 탈정형의 대탈주를 때로는 과감하게, 때로는 혁명적으로 감행해 왔다.

빛의 작용을 활용하여 눈속임의 강박에서 벗어나기 시작한 인상주의로부터 일상에서는 예견할 수 없는 것들을 발견하려한 초현실주의에 이르기까지 다양한 〈배반의 양식들〉이 대탈주의 반미학적 전위로 나선 것이다. 페터 뷔르거Peter Bürger는 〈무엇보다도 아방가르드가 유기적 예술 작품이라는 전통적 개념을 파괴하고 그 자리에 새로운 개념을 대치함으로써 예술 영역에서 아방가르드의 영향은 혁명적인 것이 되었다〉[2]고 주장한다.

하지만 조형 욕망의 전위로서 대탈주를 이끈 〈배반의 기계들machines des révoltes〉이 시도해 온 탈정형의 결과는 〈절반의 배반〉이

2 페터 뷔르거, 『아방가르드의 이론』, 최성만 옮김(서울: 지식을 만드는 지식, 2013), 146면.

었다. 상동성homologie을 전제로 하는 유미주의자들의 소박실재론[3]에 대한 권태ennui가 사물과 인식과의 불일치를, 나아가 성상 파괴도 서슴지 않는 반反성상주의를 탈주의 나침반으로 사용했지만 그것들은 추상화처럼 현상이나 사물에 대한 환영이나 환상마저도 전적으로 부정하거나 무화하려는 〈부정의 신학〉을 미학의 이념으로 내세우지는 못했다.

이를테면 모네의 빛과 사물(수련), 칸딘스키Wassily Kandinsky의 음악과 구성, 에곤 실레Egon Schiele의 리비도와 히스테리, 마티스Henri Matisse의 야수적 생동감과 군무, 피카소의 큐브와 실체들, 브라크Georges Braque의 몽타주와 현실의 파편화[4], 페르낭 레제Fernand Léger의 튜브와 노동 기계, 뒤샹Marcel Duchamp의 사차원의 공간과 신부, 반예술주의와 기성품, 타틀린Vladimir Tatlin의 볼셰비즘과 거대구축물(기념탑), 말레비치Kazimir Malevich의 절대주의와 사각형들, 피카비아Francis Picabia의 다다이즘과 기계 인간, 막스 에른스트Max Ernst, 호안 미로Joan Miró, 앙드레 마송André Masson 등 초현실주의자들의 자동주의와 공상적 혼재향hétérotopia, 마그리트René Magritte의 프로이트주의와 형이상학적 회화, 살바도르 달리Salvador Dalí의 환영주의와 편집증적 회화 등이 저마다 탈정형의 전위를 자처하며 대탈주를 감행했다.

하지만 따지고 보면 그들의 이와 같은 조형 욕망은 인간이 의지하고 있는 현상, 즉 사물이나 대상을 인식의 배후에 그대로 둔 채 상상력을 통해 원본과 그것의 이미지와의 일치가 아닌 변형métamorphose과 연장extension을 시도한 것일 뿐이다. 그들은 저마다 반

3 소박실재론naive realism은 물질적 대상으로 이루어진 세계가 주관에 대하여 독립해 있다는 상식적 신념 그대로를 긍정하는 소박한 사고방식이다. 소박실재론에 따르면 세계는 눈에 보이는 그대로 실재하므로 우리의 지각도 그것에 대하여 충실하게 모사한 것으로 간주된다. 그러므로 그것은 관념론idealism과는 대립적이다.

4 페터 뷔르거는 피카소와 브라크의 오려 붙이기 그림들인 파피에 콜레papiers collés를 〈르네상스 이래 통용되어 온 표현 체계를 가장 의도적으로 파괴한 운동〉이라고 규정한다. 페터 뷔르거, 앞의 책, 186면.

미학의 전위에 나서고자 했지만 이른바 〈그리고Ands〉의 미술을 선보임으로써 탈정형의 파노라마를 경연하는 데 그쳤다. 한마디로 그들의 미술은 연장성의 관념들이 빚어낸 재현의 다양한 변형물에 지나지 않았다.

　　실제로 그와 같은 역사적 아방가르드들의 동일성 신화 대신 〈현대의 신화〉를 낳은 탈정형의 전위였을지라도 재현 공간에서 제1성질을 배제시킴으로 상식적이고 경험적(가시적)인 〈대상의 순수 부재〉를 표상화하는 전위는 아니었다. 그들은 영국의 경험론자 존 로크John Locke가 주장하는 대상의 즉자적卽自的 성질인 제1성질 — 견고성, 연장성, 모양, 수, 운동성 등 대상 자체에 속해 있는 성질들[5] — 에 대한 믿음인 즉물주의Sachlichkeit의 신념을 여전히 포기하지 않았다.

　　이를테면 조지 그로스George Grosz, 오토 딕스Otto Dix, 막스 베크만Max Beckmann 등을 비롯한 신즉물주의자나, 재현적 시각의 타당성에 대한 의문을 끊임없이 제기한 르네 마그리트와 살바도르 달리 같은 초현실주의자조차도 그들의 조형 욕망은 (아무리 전위적이고 반전통적이었을지라도) 애초부터 원본적 즉물성에 길들여진 탓에 경험론적 미술 철학의 범주를 쉽사리 이탈하지 않으려 했다.(도판 1, 2) 칸딘스키나 몬드리안Piet Mondrian 또는 말레비치(도판4)도 순수 부재의 관념에 호기심을 보였을 뿐 형태, 크기, 운동성, 연장성 등과 같은 즉물성으로부터의 탈주에 전념하고 몰두하는 아방가르드는 아니었다.

5　로크는 〈관념이 대상과 어떻게 연관되어 있는가〉라는 문제에 답하기 위해 두 가지 부류의 성질들로 구분한다. 제1성질은 사물 자체에 존재하는 즉물적 성질들이다. 반면에 제2성질은 색이나 소리, 맛이나 향기와 같은 것으로 물체에 속한 것이 아니라 우리의 관념이 만들어 내는 파생적인 성질들이다. 눈속임을 위해 대상(원본)을 정형화하려는 회화 작품들이 제1성질의 재현을 원칙으로 하는 데 비해, 탈정형화의 시도들은 그것들과의 거리 두기, 나아가 그것들로부터의 이탈과 배제를 지향한다. 결국 추상화는 그것들이 전적으로 배제된 제1성질의 순수 부재를 표현한 것이다.

① 경험주의적 아방가르드

제2차 세계 대전 이후 추상 표현주의가 등장하기 전까지만 해도 아방가르드들에게 즉물주의와 탈정형은 이율배반적 관념들이었다. 역사적 아방가르드들은 유기적 재현주의의 카테고리를 벗어나 미술가의 예술적 자율성을 더욱더 확보하기 위해 경험적 실재성과 그것에 대한 관념적 비정합성을 동시에 추구했다. 그래서 추상 표현주의를 비롯한 네오아방가르드들에 비해 탈정형의 아방가르드 양식들이 파괴적이고 해체적이었다. 그레고리 숄레트Gregory Sholette는 〈다다이스트들은 의미에 대한 파괴 행위나 도덕적 약호와 사회적 규약들에 대한 위반을 실행했다. 그러한 것들을 통해 대부분 부르주아였던 다다이스트들이 부르주아 계급의 귀족주의적 허세와 호전적 국수주의를 경멸했다〉[6]고 주장했다.

다다이스트들을 비롯한 아방가르드는 시간이 지날수록 인식론적 단절과 예술적 자율성을 추구하려는 반전통의 전위에 대한 경험주의적 강박증에 스스로 더욱 깊이 빠져들었다. 그 때문에 숄레트는 전위주의vanguardism가 내세우는 파괴적이고 급진적인 조형 언어와 논리들은 〈결함 많은 은행의 대부금과 같다〉고 주장한다. 제1성질의 질료적 재현으로부터 가능한 한 벗어나려는 탈정형의 조형 욕망이 반전통의 의지를 저마다의 양식으로 표상함으로써 역사적으로 새로운 세계관을 과시하려 했으면서도 실제로는 의도적 왜곡에만 그치고 마는 경험주의적 관습에서 벗어나지 못했던 것이다.

예컨대 전위의 첨병으로 탈정형의 조형 욕망을 마음껏 발휘해 온 살바도르 달리는 피학 성애적 망상masochism을 은유적으로 표상하면서도 결국 「카탈루냐의 빵」(1932)에서 카탈루냐식 바케

6 Gregory Sholette, 'Waking up to smell the coffee: Reflections on political art theory and activism', *Reimagining America*(New Society Pub, 1990), pp. 25~33.

트 빵을 남근 형태로 의인화함으로써 성애에 대한 편집증적 망상이나 몽상과 같은 관념론적 주제에서도 여전히 연장성이라는 제1성질에 대한 잠재의식을 드러냈다. 그 이전에 뒤샹 역시 「병 말리는 장치」(1913)를 시작으로 「자전거 바퀴」(1913), 「샘」(1917)에 이르기까지 시리즈로 된 레디메이드ready-mades 작품들을 선보이며 창작의 주체에 대한 관념에 저항할 뿐만 아니라 그와 같은 아방가르드의 저항 자체마저 예술로 수용되기를 바라는 미술 철학적 역사의식을 강하게 표출하기도 했다.

이들의 전위주의는 〈다른 시대에는 다른 영감이 있다〉는 셸링Friedrich Wilhelm von Schelling의 주장대로 이전과는 다른 탈정형의 이념에 사로잡혀 있었다. 하지만 그것들은 양식마다 질료주의적 언어와 논리로 제1성질들에 기초하여 〈그리고and, 그리고and, 그리고and의 차이〉, 즉 즉물적 성질들에 대한 연장성을 표현하는 양식의 차이만을 계속 연발할 뿐이었다. 인상주의 이래 초현실주의에 이르기까지 아방가르드들의 〈탈주선ligne de fuite〉은 결국 대상 인식에 있어서 경험주의의 경계를 넘지 못한 채 그것의 임계 지점만을 맴돌고 있었다.

② 과학 의존적 아방가르드
〈코페르니쿠스의 혁명적 전회〉 이래 과학은 어느 시대이건 그것 자체가 반역을 위한 귀납법적(경험적 확인) 절차를 통해 전통적인 사고를 부정하는 혁명과 전회revolution의 근거이자 계기였다. 시대마다 새로움의 모색들이 과학 의존적인 까닭도 정형화되고 일반화된 기존의 자연 법칙을 부정하는 새로운 과학적 패러다임이 그만큼 혁신적이고 전위적이었기 때문이다. 자연에 대한 인식의 뿌리를 같이하고 시작한 철학뿐만 아니라 미술의 역사 역시 과학의 혁명적 변화에 크게 영향받아 왔다.

예컨대 가장 먼저 탈정형의 전위에 나선 외광파(인상주의와 신인상주의)에 결정적인 영향을 준 것은 반사광의 편광 현상이나 빛의 회절이 파면波面 위에서 발생하는 파동의 간섭에 의한 것이라는 파동설 등 19세기 광학 이론의 성과이다. 모네가 선보인 수련의 초기 작품들에서 보듯이 그것들은 단순한 눈속임이 아니었다. 덩어리mass로 표현된 수련임에도 모네는 외광의 강도의 차이를 2백여 번이나 반복하며 화면 위에서 면밀하게 묘사함으로써 빛의 반사와 회절에 의해 〈시간이 공간이 되는〉 이른바 〈시간의 거리 두기〉를 실증했다.

또한 20세기 초 뉴턴Isaac Newton의 고전 역학에 이의를 제기하며 반기를 든 아인슈타인Albert Einstein의 상대성 이론과 하이젠베르크Werner Karl Heisenberg와 슈뢰딩거Erwin Schrödinger의 양자 역학 등 현대 물리학과 비유클리드 기하학의 영향을 받은 입체주의의 등장도 마찬가지이다. 그것들은 피카소를 비롯한 입체주의자들에게 〈덩어리mass에서 파편fragment으로〉의 일대 전환을 가져온, 이른바 〈표면의 파편화〉에 대한 영감을 제공했다. 파편화된 상대적 공간 내에서 역학적 에너지가 각기 다른 방향으로 동시에 작용하고 있는 듯이 보이게 한 입체화 작업에는 현대 물리학과 미분 가능 다양체(일명 리만 다양체)를 제시한 오스트리아의 수학자 베른하르트 리만Bernhard Riemann의 미분 기하학의 아이디어가 활용되었다. 유클리드 기하학의 원리가 무시된 입체주의 작품들에 자주 선보인 비유클리드 기하학의 공간 분할법도 그렇게 동원된 것이다.

더구나 피카소의 영향을 받은 로베르 들로네Robert Delaunay의 오르픽 큐비즘orphic cubism과 페르낭 레제의 튜비즘tubism은 4차원 공간(초공간)의 실재 가능성에 관한 과학 이론을 간파한 결과물이었다. 들로네가 삼각 분할법과 러시아의 수학자 게오르기 보로노이Georgy Voronoy의 (다각형) 다이어그램을 활용하여 보여 준 파리의

〈에펠 탑〉 시리즈(도판3)가 그러했고, 고도의 과학 기술과 기계상
機械狀을 비유클리드적으로 조형화한 레제의 이념적 튜브들이 그
러했다. 그 밖에도 들로네는 1907년 처음으로 단발 비행기를 제
작한 루이 블레리오Louis Blériot가 1909년 도버 해협의 횡단에 성공
하자 에펠 탑을 능가하는 그 역사적 사건에 고무되어 비행기 프
로펠러의 움직임을 상징하는 「블레리오에게 바침」(1914)을 비롯
하여 동심원을 표상하는 원형주의 작품들의 제작에 몰두하기도
했다.

또한 1945년 8월 6일과 9일의 〈원폭 쇼크〉는 초현실주의
자 달리의 신비주의마저도 원자 물리학에 미혹迷惑당하는 데 결정
적인 계기였다. 〈내가 존경하는 당대의 두 인물은 아인슈타인과
프로이트이다〉라고 공개적으로 주장할 정도로 달리는 아인슈타
인의 상대성 이론과 4차원(초입방체)의 공간 개념에 매료되었고,
원자 신비주의 양식까지 탄생시켰다. 예컨대 「원자의 레다」(1949)
에 이어 「십자가에 못 박힌 예수: 초입방체의 시신」(1954) 등이 그
것이다. 그는 이러한 과학적 아방가르드의 결정판들을 통해 관람
자들을 신화의 세계가 아닌 현대 과학의 세계로 초대하여 초현실
적인 이른바, 원자 신비주의를 선보이려 했다.

2) 탈정형의 본체와 탈구축

전위前衛란 본래 본체(또는 본진)를 지키기 위해 앞에 나서는 것을
의미한다. 그러므로 시공을 막론하고 전위가 존재한다는 것은 머
지않아 본진이 도래하리라는 사실을 예고하는 것이다. 정형의 미
학을 구축해 온 재현 미술에 대한 반전으로 등장한 탈정형의 경우
도 마찬가지이다. (20세기의 조형 예술을 상징하는) 반미학적 전
위의 존재와 역할은 암암리에 그것이 내면에서 자기 부정의 유전

인자를 육성해 온 본체의 출현을 예감하게 했다.

　　탈정형의 본체이자 본류인 양식의 발작기paroxysme로의 추상화 시대가 도래한 것도 그 전위들이 양식을 달리하며 보여 온 원본 부정과 반재현의 경연에 대한 반정립이었다. 이처럼 무형식의 부정적인 신학의 회화, 다시 말해 〈아니오Nots〉의 미술[7]의 비사물화하는 추상화는 그 자체가 현재태actualité로의 즉물적 형상들의 해체이고 탈구축이다. 그것은 무엇보다도 동일성 신화를 부정하고 눈속임 신앙을 거부한다. 그러므로 거기서는 아방가르드가 신세져 온 경험주의나 과학주의조차도 무의미해진다.

　　하지만 20세기 미술의 반미학 운동에는 미니멀리즘이나 색면 회화처럼 구체적 재현과 즉물적 구상의 〈배제를 통해서via exclūsiō〉 표현하는 추상화만 탈정형의 본류는 아니다. 오늘날 게르하르트 리히터Gerhard Richter와 같은 화가들은 순수한 추상화나 추상과 구상이 결합된 포토 페인팅 작품 등으로 양쪽을 넘나들며 경계를 연결하는 매개자 역할을 하고 있다. 〈나는 어떤 특정한 의도도, 체계도, 노선도 추구하지 않는다. 내가 따라야 할 어떤 강령도, 양식도, 과정도 없다. …… 나는 일관성이 없으며 무관심하고 수동적이다. 나는 불확정적이고 경계가 모호한 것들을 좋아한다〉[8]고 하여 인습의 부정과 탈경계를 주장하면서도 그는 불확정성의 개방적 자율성을 통해 판에 박힌 것들(권태)로부터 변신의 모험을 멈추려 하지 않는다.

　　들뢰즈Gilles Deleuze도 『감각의 논리Logique de la sensation』에서 비자율적인 종교적 신앙과 초월적인 정서 덕분에 구상의 틀 밖에서

7　신플라톤주의적인 혼성의 중첩인 추상적 혼성, 즉 원래 형태의 혼합이나 합성을 통해 다른 공간을 창출하는 〈그리고And〉의 세계 대신에 일단 어떤 형상이나 이야기의 제거를 추상화 작업으로 간주하고 더 이상 구상이나 이미지에 대비되어 정의되지 않는 (재현에 대한) 금욕주의적 〈아니오Not〉의 정신세계를 표상하는, 즉 가시적 구상성이 배제된 회화들을 가리킨다.

8　Gerhard Richter, *Notes 1966-1999*(London: Tate Gallery, 1991), p. 109.

도 형상들이 솟아날 수 있었던 과거의 회화에 비해 자율적 유희를 만끽하려는 현대 회화에서는 구상의 틀 ─ 그것이 조형의 자율과 표현의 자유를 빼앗는 감정의 덫임에도 ─ 을 포기하는 것이 훨씬 더 어렵다고 주장한다. 들뢰즈는 〈현대 회화는 종교적 감정을 포기한 채 사진에 의해 포위당했기 때문에 이제 자신에게 남아 있는 마지막의 초라한 영역처럼 눈에 보이는 구상과 단절하기 더욱 어려워졌다〉[9]고 진단하면서 비구상에 기웃거리거나 입맞춤하고 있는 현대 회화가 구상에 대하여 연민의 정서를 버리지 못하는 이율배반적 안타까움을 (베이컨의 예를 들어) 지적했다.

그 때문에 새로운 화면의 구상을 통한 리히터의 변신은 들뢰즈가 〈구상의 논리〉로 대리 변명하고 나선 프랜시스 베이컨Francis Bacon의 작품들에 비해 종합적이고 지평 융합적이다. 추상화일지라도 이미 정해진 조형의 논리나 비구상의 원칙만으로 정합적 재단을 하기보다 그때마다의 현상이나 지평에 따라 나름대로의 내재적 논리를 마련하기 때문이다. 그것은 마치 〈20세기의 분석 철학〉이 형이상학적 언어를 일상 언어가 배제된 엄격한 기호 논리(인공 언어)로 환원하는 비실제적이고 비현실적인 언어 분석만을 강조했지만 마침내 일상 언어의 내재적 논리성을 강조하는 새로운 언어 분석에로 회귀하는 과정과도 사뭇 유사하다. 아방가르드 이후 추상 표현주의나 앵포르멜informel을 비롯한 현대 미술의 주류는 탈구축을 위한 정태적 비사물화(비구상)나 이른바 동태적인 〈다른 미술〉뿐만 아니라 감각주의적인 제3의 길에도 그에 못지 않는 관심을 기울이고 있다.

① 비사물화하는 탈구축

빌렘 플루서Vilém Flusser는 추상화를 가리켜 〈비사물Unding로 가는

9 질 들뢰즈, 『감각의 논리』, 하태환 옮김(서울: 민음사, 2008), 22면.

길〉이라고 정의한다. 〈추상화한다abstrahieren〉는 것은 자연, 즉 사물로부터 〈끌어낸다abziehen〉는 뜻이다.[10] 그것은 인간이 의지하고 있는 사물로부터 벗어나 비非사물을 향해 가는 움직임이다. 추상abstractiō이란 추출 내지 배제의 행위를 의미하기 때문이다. 추상이 곧 대상을 무화無化하려는 부정의 행위이기 때문이기도 하다. 다시 말해 추상화는 무화nihilation하거나 부정negation함으로써 출현한다.

존 라이크만John Rajchman도 〈추상적이라는 것은 구상적이지 않은 것, 서술적이지 않고 환영적이지 않은 것, 문학적이지 않은 것이다. 결국 그것은 거기에 어떠한 술어도 붙일 수 없고, 오직 《부정을 통해서via negative》만 도달할 수 있는 어떤 것이라는 의미에서 미술을 《신》의 위치에까지 격상시켜 놓은 일종의 신성한 부정적 신학과 같다〉[11]고 주장한다. 이를테면 카지미르 말레비치의 절대주의(도판4)나 피트 몬드리안의 기하 추상에서 비롯된 〈차가운 추상〉이 제2차 세계 대전 이후 바넷 뉴먼Barnett Newman(도판 51~54), 애드 라인하르트Ad Reinhardt(도판 64, 65), 루초 폰타나Lucio Fontana, 프랭크 스텔라Frank Stella(도판 68, 69), 이브 클랭Yves Klein(도판 63), 로버트 라이먼Robert Ryman 등의 묵언적인 단색화 monochrome나 피터 핼리Peter Halley(도판 172~175)의 묵시적인 신기하 추상neo-geo 등에 의해 격세유전된 경우들이 그러하다.

다시 말해 라이크만은 애드 라인하르트의 「추상화, 푸른색 1953」(1953), 「추상화 제5번」(1962), 바넷 뉴먼의 「단일성 Ⅵ」(1953), 이브 클랭의 「M 38」(1955), 프랭크 스텔라의 「잠베지」(1959), 「깃발을 드높이!」(1959, 도판68) 등과 같은 단색화를 〈모든 이미지, 형상, 이야기, 내용을 걷어 낸 것, 빈 캔버스에 도달하는

10 빌렘 플루서, 『그림의 혁명』, 김현진 옮김(서울:커뮤니케이션북스, 2004), 165면.

11 John Rajchman, 'An other view of abstraction', *Journal of Philosophy and Visual Arts*, No. 5(Academy Editions, 1995), pp. 16~24. 존 라이크만, 「추상미술을 보는 새로운 시각」, 『현대 미술의 지형도』, 조만영 옮김(서울: 시각과 언어, 1995), 71면.

것, 즉 대상에 대한 부정적 사고에서 출발한 환영의 주검〉으로 간주한다. 그는 추상화의 본질을 일체의 환영이 제거된 순수한 자기 지시적 즉물성에서 발견하려 했다.

실제로 일체의 정념과 욕망에 구애받지 않으려는 스토아학파처럼 금욕주의적 구도求道, 즉 아파테이아apatheia[12]의 삶을 추구하는 구도자나 승려에게서 보듯이 인간은 사물로부터 멀리 떨어질수록, 대상과 무관해질수록 선先이해적이고 가치 개입적인 대상과의 관계 망상으로부터 풀려날 수 있다. 인간은 그렇게 함으로써 비대상적(추상적) 자유를 더욱 누릴 수 있게 된다. 뉴욕 현대 미술관의 초대 관장을 지낸 앨프리드 바Alfred Barr는 미술이 자연의 대상으로부터 자유로운 자율성을 지닌 존재가 되었을 때 진정한 추상 미술이 된다고 주장했다.

이렇듯 탈정형déforme이나 반정형informel의 아방가르드에 뒤따르는 본류의 조형 욕망은 자연(원본)에 대해 탈관계적이고 탈자연적이다. 그 때문에 탈정형을 본격화한 추상화는 칸트Immanuel Kant가 주장하는 선천적 감성 형식인 시간과 공간만을 추상화하여 조형한 것 같기도 하다. 단색화나 미니멀리즘처럼 비사물화하는 추상화가 자연의 질서와 직접적으로 무관하기까지 한 탈정형의 전형이 된 이유이다.

그뿐만이 아니다. 그것은 정형화된 미적 가치에 대해서 중립적libre일뿐더러 정형화의 연민이나 유혹에 대해서도 전적으로 금욕적ascétique이다. 하지만 자연에 대한 연민과 유혹으로부터의 거리 두기는 그와 동시에 (추상화의) 부정적인 신학이 요구하는 부재에 대한 당혹감이나 당황함, 나아가 거부감이나 정서적 우울함의 반응도 불가피하게 감내해야 한다. 그것은 추상화가 미술의

12　apatheia는 부동심(不動心)을 의미한다. 그것은 영어의 passion(열정과 정념)을 뜻하는 pathos 앞에다 그것을 부정하는 접두사 a를 더해 일체의 정념으로부터 해탈하여 좀처럼 마음이 동요되지 않는 경지를 말한다.

본질을 동일성 원리에 따른 정합적 재현의 완성도에서 찾기보다 차가운 표현에도 불구하고 비사물적인 비구상이 추구하는 자유의 양에서 찾으려 하기 때문이다.

　　프랑스의 고고학자 앙드레 르루아구랑André Leroi-Gourhan은 이러한 추상성을 미술의 원초적 속성으로 간주한다. 예술이란 애당초 출발부터 추상적이며, 그 기원을 살펴보면 다른 어떤 것일 수 없었다고 하여 역사적으로 최초의 것이라는 주장이다. 그런가 하면 들뢰즈와 가타리Félix Guattari도 추상화란 환영주의적 공간을 벗겨 낸 결과라기보다 그것에 선행하는 그 무엇, 즉 맨 처음에 등장한 그 무엇이라고 하여 동기에 있어서도 최초의 것임을 강조한다.[13] 그들은 애초부터 인간은 일체의 존재에 대한 〈원향에의 노스텔지어〉를 추상적으로 표상하려는 조형 욕망을 지니고 있다고 믿었다.

② 〈바깥〉으로 운동하는 탈구축

들뢰즈는 비사물화하려는 탈구축에 비해서 금욕주의적인 〈아니오〉로부터 영향을 가장 적게 받았다. 그는 추상을 가리켜 바깥으로 운동하는 〈그리고〉라고 주장한다. 그에게 추상 공간이란 그 위대한 〈아니오〉, 즉 형상, 이미지, 이야기의 부재에 바탕을 두고 있는 것이 아니었다. 라이크만도 〈여기에서 우리는 《아니오》의 추상보다는 《그리고》의 추상을, 형상화와 내러티브 부재의 추상보다는 《바깥》의 추상을 발견하게 된다〉[14]고 주장한다.

　　추상은 재현이나 구상의 공간과 사물의 질서, 즉 매체의 질서에 대한 내재적 부재나 부정이라기보다 인식 능력의 외부에서, 마치 신과 소통하는 〈비상非常한〉 능력으로 믿었던 광기의 표현처

13　존 라이크만, 앞의 책, 83면.
14　존 라이크만, 앞의 책, 77면.

럼 정상적(=정형적)인 조형 능력의 〈또 다른 외부〉라는 것이다. 모리스 블랑쇼Maurice Blanchot가 말하는 〈밖으로의 사고〉의 개념을 발전시킨 푸코Michel Foucault도 추상은 매체에 대하여 배제하거나 〈거부하는 것(아니오)〉이 아니라, 자기로부터 매체를 〈만들어 내는 것(그리고)〉, 그렇게 함으로써 결국 자기와 더불어 또 하나의 무한한 매체, 이른바 〈다른 미술l'Art autre〉이 생기는 것이라고 주장한다.

배제와 소거의 논리가 지배하는 이지적이고 분석적인, 그래서 더욱 차갑게 느껴지는 단색화나 기하학적 추상에 비해 그것과는 〈다른 미술〉로서 인간의 서정으로 얼룩거나 온기가 묻어나는 타시즘tachisme이 추상의 논리와 언어가 된 것도 그 때문이다. 장 포트리에Jean Fautrier, 장 뒤뷔페Jean Dubuffet, 미셸 타피에Michel Tapié, 앙리 미쇼Henri Michaux 등의 앵포르멜 미술l'Art informel의 서정적이고 따듯한 추상이 출현하는 동기와 배경이 된 것이다. 말과 사물(존재)의 질서에 대한 표현의 최소화를 추구하는 단색화나 미니멀리즘의 냉정한 이성주의에 대하여 강한 거부감을 다양한 얼룩tache과 형상으로 대신하려는 미국의 잭슨 폴록과 그의 아내 리 크래스너Lee Krasner의 추상 표현주의도 탈구축의 본류를 형성하게 되었다.(도판 38~45)

1951년의 뒤뷔페를 비롯한 6인전과 그 이듬해에 포트리에, 뒤뷔페, 마티유Georges Mathieu, 세르팡Jaroslav Serpan, 리오펠Jean-Paul Riopelle, 미쇼, 볼스Wols, 타피에 등의 앵포르멜 화가들뿐만 아니라 폴록까지 참여한 폴 파세티 화랑의 〈앵포르멜의 의미Significants de l'informel〉라는 기획전이 있었다. 이때 타피에는 『다른 미술전』이라는 제목의 도록에 앵포르멜 선언문이나 다름없는 글을 실었다. 장 폴랑Jean Paulhan이 『앵포르멜 미술L'Art informel』(1962)에서 앵포르멜은 적어도 모든 규칙과 이미 형성된 모든 형태, 즉 스스로 그렇다

고 생각하는 모든 형태들을 기피하는 것에서부터 시작하는 화가의 행동을 가장 명백하게 드러내는 장점이 있다고 주장했다. 이는 제2차 세계 대전 이후 이들의 감성주의적 추상이 이성주의적 추상과 더불어 이미 탈구축의 주체가 되었음을 강조하려는 의도였다.

프랑스의 앵포르멜 미술이 이념적으로 서정적 추상성을 지향하면서도 폴록의 작품과 같은 미국의 추상 표현주의와 의미 연관을 이룰 수 있는 것은 표현 방법에 공통점이 있기 때문이었다. 이들은 관념적, 정태적이기보다 실존적, 동태적인 시공에 기초한 빠른 속도감과 즉흥성을 공유하고 있었다. 뒤뷔페의 낙서하기나 앙리 미쇼의 잉크로 얼룩 내기, 볼스의 뿌리고 긁기에 못지 않게 폴록은 이젤로부터 해방되어 회화의 작업 과정을 단축시키는 드리핑dripping 기법 ─ 붓으로 터치하는 과정이 생략된 ─ 을 동원하는 액션 페인팅을 열정적으로 실천했다.

라이크만의 주장에 따르면 폴록의 이와 같은 추상 표현주의 작품들은 단순히 구상성의 부재나 결여의 표현이 아니다. 그는 폴록에 대한 들뢰즈의 견해를 받아들여 〈거기에는 시작도 끝도 없고, 궁극적인 목적도 총체성도 없다. 폴록의 전면성all over은 스피노자의 무한infinity과 같은 것이다. 그것이 하나의 실체라고 하더라도 유한한 양상들의 근저에 존재하면서 그것들을 밀폐시키고 조직하는 정태적인 어떤 것이라기보다는 그 유한한 양상들을 끝없이 구축, 해체, 재구축함으로써 존재하게 하는 동태적인 것이다〉[15]라고 주장한다. 그는 폴록의 전면 회화를 능산자能産者에 의해 조형이 동태적으로 무한히 소요되는 바뤼흐 스피노자Baruch Spinoza의 〈소산적 자연natura naturata〉[16]에 비유하고자 한다.

15 존 라이크만, 앞의 책, 73면.
16 범신론자인 스피노자는 신과 자연을 구별되는 것으로 보지 않았다. 그는 단지 능산적 자연natura naturans과 소산적 자연natura naturata이라는 두 가지 표현을 사용하여 자연의 두 측면을 구별했다. 자연이나 세계는 신과 구별되는 것이 아니라 사유와 연장성, 즉 사유와 물질성의 다양한 양태로 표현된

결국 질료를 표현주의적으로 탈구축하는 폴록의 추상화는 자기의 언어로 표현하면서도 자기를 넘어서서 자기 이외에 바깥으로 운동하며 또 다른 예술 형식을 추동하는 〈추상적 기계〉 — 구체적이지는 않지만 실재하는 것이고, 유효성에 이르지는 않았지만 현실적인 것이며 사물들의 〈현실적인 가상성real virtuality〉을 함축하는 것 — 의 추상화라는 것이다. 이를 두고 라이크만도 〈우리는 들뢰즈가 가타리와 함께 《추상적 기계》라는 개념을 통해서 발전시킨, 이른바 《통상적 의미의 추상과 반대되는》 의미의 두 번째 추상 개념에 이르게 된다. 바깥으로 운동하는 그 《그리고》가 바로 그것이다〉[17]라고 하여 추상적 기계가 추동하는 바깥이 곧 〈그리고〉의 추상 공간임을 부연해서 설명하고 있다.

③ 탈구축하는 제3의 길: 베이컨의 대안

　　들뢰즈는 『감각의 논리: 프랜시스 베이컨』에서 〈회화란 형상을 구상적인 것으로부터 잡아 뜯어내야 한다. …… 현대 회화를 구상으로부터 떼어 내기 위해서는 추상 회화의 힘든 작업이 필요했다. 하지만 추상화와는 다른 훨씬 직접적이고 감각적인 길이 없을까?〉[18]라고 반문한다. 회화란 재인식의 대상이 되거나 실재에 대한 유사성의 대상이 되지 않아야 한다는 생각 때문이었다.

　　　이렇듯 그는 현대 회화에서 탈구축을 위해 미국의 단색화나 미니멀리즘, 신기하 추상이나 옵아트 등과 같은 간접적이고 이지적인 추상화를 대신하여 〈직접적이고 감각적인〉 제3의 길을 모색하고자 했다. 그것은 마치 일상 언어의 논리적 모순과 모호성 때문에 통일 과학의 기치 아래 일상 언어를 철저히 배제하고 그 대

신이라는 것이다.

17　존 라이크만, 앞의 책, 77면.
18　질 들뢰즈, 앞의 책, 19~22면.

신 인공 언어(기호 언어)로의 환원을 강조하던 20세기의 분석 철학이 결국 논리 실증주의의 이성과 논리 대신 경험과 통찰을 중요시한 (길버트 라일Gilbert Ryle, 존 오스틴John Austin, 스트로슨Peter Strawson 같은 영국의 언어 철학자들의) 일상 언어 분석을 제3의 대안으로 제시한 경우와 비슷하다.

이를테면 영국의 철학자 존 오스틴이 분석적 기호로 대신할 수 없는 정서적, 도덕적 의미를 직접적, 감각적으로 표현하는 일상 언어의 분석을 〈언어의 현상학〉이라고 하여 〈현장 연구를 위한 좋은 실존적인 장소〉로 간주한다든지 〈그 안에는 인공 언어로는 표현할 수 없는 실제적인 무엇인가가 있다〉고 믿었던 경우가 그러하다. 그는 〈인간 육체의 단순한 움직임마저도 의도, 동기, 정보에 대한 반응, 조건 반사 작용, 수족 운동에 대한 고의적인 조정, 또는 다른 사람으로부터 떠밀림 등의 복합적인 요소를 포함하고 있다〉[19]고 생각했다.

20세기의 회화에서도 프랜시스 베이컨의 출현이 그와 비슷하다. 영국에서 크게 유행하던 새로운 철학, 즉 치료적 분석의 성격을 띤 일상 언어 분석과 때를 같이하던 베이컨의 탈고전적인 환영주의는 오스틴이 간접적인 분석의 언어학 대신 직접적인 〈감각의 현상학〉을 강조한 제3의 대안이나 다름 없었다. 왜냐하면 〈형상을 구상적인 것으로부터 떼어 내듯〉 그의 치료적 감각의 작품들은 형상과 배경이라는 구상의 원리를 탈피하면서도 단색화나 미니멀리즘 같은 추상화에서는 표현될 수 없는 기괴하고 생소한 형상성figurality을 통해 나름대로 평면적인 공간화의 또 다른 유형을 찾아내려 했기 때문이다. 라이크만도 이를 가리켜 또 다른 모더니티이자 〈또 다른 추상〉이라고 주장한다.

19 새뮤얼 스텀프, 제임스 피저, 『소크라테스에서 포스트모더니즘까지』, 이광래 옮김(파주: 열린책들, 2003), 671면.

1938년 런던 갤러리에서 피카소의 「게르니카」(1937)를 처음 본 이후 베이컨의 생각은 온통 현실을 왜곡시키는 자유와 권리에 빼앗겨 버렸고, 그 그림에서 받은 영감과 피카소에 대한 존경심으로 제2차 세계 대전이 치열했던 1944년부터 삼면화Triptyque를 선보이기 시작했다.[20] 일찍이 〈나는 나의 회화에 삶의 모든 것을 던지려 한다〉고 토로한 그는 무엇보다도 우선 비이성적 야만과 야성 앞에서 무기력하기만 한 인간의 생명에 대한 실존적 공포를 더욱 효과적으로 표현하고자 했다. 이렇듯 잔인한 진실을 천착하려는 그의 참상 묘사주의misérabilisme 작품은 심지어 근엄과 평안의 상징인 교황마저도 「교황 VI」(1949)에서 비참한 죽음에 대한 두려움과 공포에 떨며 〈쿠오 바디스Quo vadis, (Domine)〉, 즉 〈(신이시여,) 어디로 가시나이까?〉를 외치고 절규하는 형국이었다.

　　그 이후 그는 공포와 절망감에서 오는 비정상적인 정신 상태의 인간 형상에 대한 심리적, 정신적 치료의 대안으로 혼망obnubilé한 인간의 심신을 더욱 직접적이고 감각적인 방법으로 드러내 보이고 싶어 했다. 삼면화뿐만 아니라 이면화Diptyque, 초상화, 인물화에서도 그는 추상을 단지 어떤 구체적인 형상이나 이야기의 제거와 배제(뜯어 내는 것)로만 간주하는 것이 아니었다.

　　오히려 「아이스킬로스의 오레스테이아에서 영감을 얻은 삼면화」(1981, 도판5)에서 보듯이 원래의 존재론적 형태에서 떼어낸 불안정한 광대나 동물의 이미지와 같은 기괴한 변형(인간의 동물 되기)을 통해 그것과는 다른, 마치 그리스 비극의 창조자 아이스킬로스Aeschylus의 『오레스테이아Oresteia』와 그것을 주제로 한 영국의 시인이자 극작가 토머스 스턴스 엘리어트Thomas Stearns Eliot의 희곡 『가족의 재회The Family Reunion』(1939)에서 트로이 전쟁을 이끈

20　　Michael Peppiatt, *Francis Bacon: Anatomy of an Enigma*(Boulder: Westview Press, 1997), p. 89.

아가멤논 왕이 사랑하는 딸 이피게네이아[21]를 제물로 바친 비정함에 대한 죄책감에 고통스러워하는 장면들처럼(도판6) 생생하고 실존적인 비극미의 표현 공간을 창출하고자 했다.

　　또한 엘리어트가 멜로 드라마라는 부제를 붙여 1934년에 초연한 『스위니 아고니스테스Sweeney Agonistes』(1932)를 보고 뒤늦게 「엘리어트의 시 〈스위니 아고니스테스〉에 영감받은 삼면화」(1967)를 그리기도 했다. 그것은 구상성에 대한 패러독스이고 역설이지만 일상 언어처럼 인공 언어에 의해 배제된 감각적인 것에 대한 환원적 치료 행위였다. 이렇듯 줄곧 그의 조형 욕망은 〈제3의 탈구축〉을 모색해 왔다.

　　베이컨의 작품들은 직접적이고 감각적이다. 그는 형상을 구상화한 현재태가 아닌 잠재태potentia의 시리즈로 탈정형화하고 탈구축하려 한다. 즉 구상화하기를 추월하면서도 감각sensation에 결부되어 느낄 수 있는 형태[22]의 〈구상적 비구상〉을 지향한다. 들뢰즈는 〈베이컨은 감각으로 환원되는 형태(형상)는 그것이 재현하는 것으로 간주되는 대상으로 환원되는 형태(구상)의 반대라고 말한다. …… 감각은 하나의 범주에서 다른 범주로, 하나의 층에서 다른 층으로, 하나의 영역에서 다른 영역으로 이동하는 것이라고 항상 말한다. 그 때문에 신체 속에 있는 감각은 변형의 주역이고, 신체를 변형시키는 행위이다〉[23]라고 했다.

　　다시 말해 비재현적인 잠재태의 시리즈로 된 그의 작품

21　이피게네이아는 미케네 왕 아가멤논의 딸이다. 트로이 원정 때 아가멤논 왕은 아르테미스 여신의 미움을 받아 출범하지 못하게 되자 아킬레스와의 결혼을 빙자하여 딸을 본국으로부터 불러서 희생의 제단에 올리려 했다. 이때 아킬레스가 그녀를 구출하려 했으나 이피게네이아는 스스로 제단에 올랐다. 아르테미스는 사슴으로 제물을 바꾸고 그를 타우로스로 데리고 가서 신관으로 삼는다. 훗날 어머니를 죽인 동생 오레스테스가 타우로스로 피해 왔을 때 구출하여 바다로 도망쳐서 여신의 시중을 들었다. 동생과 해후한 것과 고향에로의 귀환과 재회는 에우리피데스Euripides의 비극 『타우로스의 이피게네이아』, 『아우리스의 이피게네이아』의 주제가 되었다. B.C. 5세기의 티만레스Timanles가 그린 유명한 「이피게니아의 희생」은 폼페이의 벽화로 남아 있다.

22　질 들뢰즈, 『감각의 논리』, 하태환 옮김(서울: 민음사, 2008), 47면.

23　질 들뢰즈 앞의 책, 49면.

들은 재현(환원)주의적인 현재태와는 반대로 감각(환원)주의적
이다. 들뢰즈는 변형의 작용인으로의 감각을 권태l'ennui로부터 벗
어나게 하는 역동적인 범주로 간주한다. 주로 십자가형 시리즈,
교황 시리즈, 초상화 시리즈, 자화상 시리즈, 입 시리즈 등 구상적
비구상의 시리즈나 시퀀스로 된 그의 작품들이 따지고 보면 감각
의 범주적 이동으로 귀결된다고 주장하는 이유도 마찬가지이다.

베이컨의 조형 욕망과 감각은 그리스 비극에서 얻은 비관적
인 영감에 이어서 스타네크Václav Jan Staněk의 『원숭이 입문Introducing
Monkeys』(1958)에서 얻은 다양한 변신의 이미지를 인간의 신체에로
연장시킨다.[24] 「늘어진 여인」(1961), 「삼면화」(1974), 「움직이는 형
상들」(1976), 「움직이는 형상들」(1978) 등 대부분의 그림에서처럼
현실태로 체현된 신체를 그리기보다 거기에 잠재된 채 이동하려는
인간의 의지와 그에 따른 심리적 힘의 작용을 그린다. 그것은 무엇
보다도 그가 어떤 생소한 형상성의 잠재력을, 즉 〈보이는 것을 보
여 주는 것이 아니라 보이지 않는 것을 보이도록 한다〉는 클레Paul
Klee의 공식을 부각시키기 위해서 감행한 시도들이다.

그 때문에 들뢰즈는 〈음악과 마찬가지로 회화에서도, 즉
미술에서도 형forme을 발명하거나 재생산하는 것이 문제가 아니
라 힘을 포착하는 것이 문제이다. …… 힘은 감각과 밀접한 관계에
있다. 감각이 있기 위해서는 힘이 신체, 즉 파동의 장소 위에서 행
사되어야 한다. …… 감각은 우리에게 준 것 속에서 주어지지 않은
힘을 포착하기 위해, 느껴지지 않은 힘을 느끼도록 하기 위해, 자
기 자신의 조건인 힘으로까지 상승하기 위해 보이지 않는 힘을 보
이도록 해야 한다〉[25]고 주장한다.

24 Matthew Gale, *Francis Bacon: Working on Paper*(London: Tate Gallery Publishing, 1999), pp.
14~15.

25 질 들뢰즈 앞의 책, 69~70면.

들뢰즈가 〈머리의 화가〉, 〈얼굴의 화가〉라고 부른 베이컨의 다양한 머리 시리즈나 얼굴의 연작은 그 시리즈가 재구성하고 있는 것으로 간주되는 움직임에서 나오는 것이 아니라 움직이지 않는 머리나 얼굴 위에서 행사되는 압력, 팽창력과 수축력, 평탄하게 누르는 힘과 늘어뜨리는 힘으로부터 이끌어 낸 것들이다. 들뢰즈는 그러한 추상화 작용을 가리켜 〈마치 보이지 않는 힘이 전혀 예상치 못한 각도에서 머리를 후려치는 것과도 같다〉고 말한다. 〈모든 것은 힘과의 관계 속에 있으며, 모든 것이 힘이다. 기형적 변형을 회화적 행위로 만드는 것도 바로 이것이다. 변형은 형形의 변경이나 요소들의 분해로 귀착되지 않는다〉[26]는 것이다.

주지하다시피 전쟁의 공포와 비참함을 일련의 즉흥과 구성의 추상화로 표현한 칸딘스키가 〈추상화란 긴장으로 정의한다〉고 주장한 대로 이지적인 추상화는 보이는 것을 배제하거나 무화시키는, 그렇게 함으로써 공간의 긴장감을 정태화하는 것이다. 또한 그와는 반대로 폴록의 생동감 넘치는 전면적인 타시즘의 회화에서는 추상화란 보이지 않는 비정형의 매체를 만들어 동태화시킴으로써 긴장을 해소하는 것이기도 하다. 하지만 베이컨에 따르면 (칸딘스키와는 달리) 추상화에서 가장 결여된 것은 긴장감이다. 추상화는 보이지 않는 힘이 긴장을 미리 시각적 형태 속에 내재화하여 중화시킨 탓이다.

이렇듯 베이컨에게 중요한 것은 눈에 보이는 긴장이 아니라 힘이다. 그것은 (신체의 기형적 변형을 통해서) 〈보이지 않는 힘을 드러내 보이게 하는 것〉이다. 다시 말해 그에게 〈추상화한다 abstrahieren〉는 것의 조건은 기본적으로 힘이나 느낌을 끌어낸다 abziehen는 것이다. 그는 형태의 변경을 추상적이거나 역동적일 수 있다고 생각했다. 그래서 들뢰즈는 베이컨의 기형적 변형은 움직

26 질 들뢰즈, 앞의 책, 72면.

임을 힘에 종속시키고, 추상적인 것을 압력이나 수축력 같은 힘에 의해 움직이는 형상에 종속시킨다[27]고 주장했다.

폴록의 추상 표현주의 이후 현대 미술의 추상성에 대해 이의를 제기해 온 들뢰즈와 가타리는 인간과 사회 현상의 변형과 기형화, 와해와 분해, 해체 등에 대해 고뇌하며 고통스러워하는 인간을 동물적으로 형해화形骸化하는 베이컨의 작품들에서 또 다른 감각과 형의 추상성을 발견하고자 했다. 혼성된 시간과 운동 일체의 연쇄를 강조하는 그의 작품들은 자기를 넘어서서 틀에 박힌 형식들을 탈구축하는 〈추상적 기계〉의 추상화로 자리매김했기 때문이다. 그것들은 한편으로 자기들의 힘에 사로잡혀 있으면서도, 다른 한편으로는 〈나는 분쇄기와 같다〉는 냉소적 유머처럼 철학적 해석이 요구되는 자연 언어로 또 다른 추상 기호를 창출해 온 것이다.[28]

3) 탈정형의 후위와 재구축

〈구축 → 탈구축 → 재구축〉의 계보를 이루며 조형 욕망을 발산해 온 미술 철학의 역사는 다름 아닌 양식에서의 〈정형 → 탈정형 → 융합〉에 이르는 변혁의 과정임을 의미한다. 더구나 르네상스 이래 이러한 획기적 변혁의 과정들 가운데서도 탈정형과 탈구축이라는 반전통적이고 반미학적인 〈부정의 미술〉과 〈배반의 미학〉은 해체의 전위(아방가르드)에서 본류(양식의 발작기인 파록시즘)의 신드롬을 거쳐 후위(아리에르가르드), 즉 〈포스트해체주의 post-déconstruction〉에 이르는 20세기 이래 미술 철학의 특징을 형성해 오고 있다.

포스트해체주의에서 포스트는 곧 〈후위arrière-garde〉이다. 포

27 질 들뢰즈, 앞의 책, 72면.
28 이광래, 심명숙, 『미술의 종말과 엔드게임』(서울: 미술문화, 2009), 101~103면.

스트구조주의나 포스트모더니즘에서의 〈포스트post〉는 구조주의나 모더니즘의 연장, 확대, 발전이 아니라 그것과의 단절, 마감, 해체를 더욱 강조하려는 경향이 강해 반反이나 탈脫의 의미에서 anti의 뜻으로 통한다. 그러나 포스트해체주의에서 〈포스트〉의 의미는 그렇지 않다. 오늘날과 같은 포스트해체주의 시대에는 인상주의에서 후기인상주의로의 전환과는 비교할 수 없을 정도로 〈밖으로〉의 열림이 빠르게 확장되고 있다. 이른바 무한한 가상 공간으로 확장하려는 욕망의 가로지르기 때문이다. 앞으로 예측할 수 없을 만큼 발전할 우주적이고 동시 편재적인 정보 통신 기술에 의해 증강 현실로의 〈열림 에너지〉는 전위의 차단 에너지보다 훨씬 강력해질 것이다.

탈구축의 후위 시대에는 분산화, 파편화, 분열화, 다층화를 지향해 온 해체주의가 디지털 기술, 융합 기술, 계면繼面 interface 기술 등과 결합하면서 생활 공간뿐만 아니라 문화와 예술 공간도 가공할 속도로 확장될 것이다. 물론 융합이나 계면은 용어의 의미만으로는 해체와 상치된다. 하지만 그것들은 해체의 특성들이 실현되는 시공간을 동시 편재적으로, 그리고 우주의 무한 공간으로 펼쳐나가기 위한 수단으로 가능한 기술을 모두 동원하여 융합하거나 공유하려 한다. 그것들은 해체를 가로막거나 차단하는 것이 아니라 오히려 실제 공간과 가상 공간을 융합하며 무한대로 확장시켜 나갈 것이다.

실제로 기술적인 융합과 계면은 이미 우주적 커뮤니케이션의 양태로 미술과 철학뿐만 아니라 문학과 예술, 학문과 문화도 통섭하고 포월하며 해체의 후위 시대를 전개하고 있다. 시간이 지날수록 미래에는 융합과 계면이라는 새로운 에피스테메가 새로운 시간, 공간적 이미지의 가공할 파종 수단이 될 것이다. 거리가 소멸된 융합 공간 위에서 이종異種 공유의 새로운 현실이 재구축될

것이다. 이젤을 떠난 회화는 삼차원의 현실마저도 탈구축의 유산으로 남겨 두려 할 것이다.

더구나 과거에 종교가 차지했던 자리를 이제는 미술이 대신하기 시작했다는 (로스앤젤레스 현대 미술관을 설계한) 이소자키 아라타磯崎新의 말대로, 또는 〈미술에 빠져 있는 우리 시대에는 미술을 《불멸》과 동일시한다〉[29]는 메트로폴리탄 미술관장이었던 토머스 호빙Thomas Hoving의 말대로 그 불멸의 신화가 계속된다면 미래 사회는 모름지기 〈미술의 광대역broadband of art〉이 될 것이다. 그뿐만 아니라 앨빈 토플러Alvin Toffler가 기대하던 아름다운 프랙토피아Practopia의 실현도 가능해질 것이다.

29　존 나이스비트, 패트리셔 애버딘, 『메가트렌드 2000』, 김홍기 옮김(서울: 한국경제신문사, 1997), 107면.

2. 포스트모더니즘과 해체주의

1981년 10월 프랑스의 일간지 「르 몽드Le Monde」에 실린 시사 컬럼에서 르메르G.G. Lemaire는 다음과 같이 적시했다. 〈지금 유럽에 유령이 출몰하고 있다. 다름 아닌 포스트모더니즘이다.〉 대서양 건너에서 출생한 탓에 유럽인들에게는 아직 낯설고 정체성도 모호한 이념적 신드롬이 지적, 문화적 블랙홀이 되어 인식론적 단절rupture épistémologique의 기치를 내세우며 시대적 변화에 민감한 이들의 관심을 빨아들이고 있었다.

또한 탈구축과 해체를 주장하는 데리다Jacques Derrida도 이른바 그의 유령학l'hantologie인 『마르크스의 유령들Spectres de Marx』(1993)에서 〈나는 오늘날의 언설을 지배하는 것 자체를 조직하는 것으로 보이는 유령 출몰une hantise의 모든 형태들을 염두에 두었다〉[30]고 밝히고 있다. 그는 특히 거대 서사로 일관해 온 〈근대의 종언〉을 위해 유령의 출몰을 누구보다 적극적으로 고대했다.

데리다의 해체 욕망은 푸코보다도 적극적이고 직접적이다. 낡은 욕망의 제거를 위해 단두대guillotine의 설치를 역설할 정도였다. 그는 이른바 〈철학의 머리 자르기〉, 〈철학적 구토와 이성의 거세〉, 〈형이상학의 욕망 폭로하기〉, 〈형이상학의 파산 선고〉 등과 같이 이미 오랫동안 구축되어 온 토대적 동일성의 철학적 구축물(언설들)에 대한 해체 놀이를 주장한다. 그는 무엇보다도 모종의 유령을 출몰시켜야 한다고 외쳐 댄다. 1973년의 한 인터뷰에

30 자크 데리다, 『마르크스의 유령들』, 양운덕 옮김(서울: 한뜻, 1996), 71면.

서도 밝혔듯이 반시대적, 반철학적 유령들(니체와 자신을 포함한 그의 후예들)을 시켜 견고하게 구축된 전통적인 〈철학(형이상학)의 머리를 절단하는 것, 낡은 철학을 토해 내게 하는 것〉이 자신의 철학적 관심사라고 말하기까지 했다. 그것은 다름l'autre과 상이성hétérologie의 언설로 같음le même과 상동성homologie의 철학을 탈구축하기 위한 시도이기도 하다.

1) 포스트모더니즘이란 무엇인가?

탈근대의 징후인 근대의 종언은 반근대를 예진한다. 19세기 말의 마르크스Karl Marx, 니체, 프로이트의 예진이 그러하다. 그들의 정확하고 예리한 데자뷰déjà-vu는 이미 탈근대의 문지방을 넘어서면서 반세기 이후의 반근대적 징후들을 예단했다. 포스트모더니즘은 그들의 아프리오리a priori한 통찰력이 파악한 데자뷰의 현현이고, 훗날 그들의 예진을 확인하며 추체험한 자들의 대리 발언이나 다름없다.

　　　빛의 굴절과 반사에 대한 예지적 통찰이 미술사의 경계선에서 인상주의자들로 하여금 앞으로 일어날 모더니즘 미술의 종말과 해체를 예진하게 한 경우도 마찬가지이다. 20세기 포스트모더니즘에 흠뻑 삼투된 미술 양식의 발작들 역시 일찍이 그들의 탈근대적 기시감旣視感이 예진하면서도 말 못한 채 남긴 과제의 실현에 대한 대리 만족 행위일 수 있다. 포비즘이건 큐비즘이건, 다다이건 드리핑이건, 미니멀이건 모노크롬이건, 팝 아트이건 옵아트이건 모두가 예지적 해체 욕망을 대리 배설하기 때문이다.

① 포스트구조주의에서 포스트모더니즘으로
한마디로 말해 포스트모더니즘은 포스트구조주의의 양키 패션

이다. 포스트구조주의의 정신을 외화시키는 데, 즉 패션화하는 데 성공한 이들이 주로 미국인들이었기 때문이다. 그들은 프랑스에서 구해 온 포스트구조주의를 효모로 하여 포스트모더니즘을 발효시킨 것이다. 다시 말해 1970년대 이후 푸코, 들뢰즈, 데리다, 리오타르Jean-François Lyotard 등의 반구조주의적이고 해체주의적인 포스트구조주의를 수입한 미국, 미국인, 미국 문화는 이를 반철학 운동에서 반문화 상품으로 변형시켜 대량 생산해 냄으로써 세계적 문화 코드로, 그리고 시대적 문화 현상으로 널리 유행시켰다.

주지하다시피 서구에서 〈근대〉, 또는 〈모던modern 시대〉라고 하면 17~18세기 근대 과학의 혁명적 성과를 비롯하여 대륙 이성론과 등 계몽주의로부터 시작된 이성 중심주의가 지배하던 시대를 일컫는다. 중세의 기독교나 인간 외적인, 즉 초인간적인 힘보다 인간의 이성에 대한 믿음을 강조했던 계몽 사상은 과학적이고 합리적이며 객관적인 이성적 사고를 중시하였다.

그러나 인간 이성에 대한 과도한 신뢰가 가져온 이성 지상주의와 모더니즘은 20세기에 들어서면서 갖가지 이성의 부식 현상의 심화에 따라 그 신뢰에 대해 의심받기 시작하였다. 근대는 탈근대에서 반근대로의 반작용을 외치는 용감한 도전자들에 의해 종말의 위기에 직면한 것이다. 이른바 포스트모던의 여명과 함께 모던은 급기야 저무는 황혼에 속절없이 물들어야 했다. 이렇듯 반근대주의로서 포스트모더니즘은 모더니즘의 탈근대적 전위로서 니체와 프로이트 그리고 하이데거Martin Heidegger를 거친 후 반근대적 포스트구조주의자들인 푸코, 라캉Jacques Lacan, 들뢰즈, 가타리, 데리다, 리오타르 등을 지렛대로 삼아 문화적 변성과 변형metamorphosis에 성공했다.(도판7)

그러면 유령들의 매직과 같이 출현한 포스트모더니즘의

모체이자 철학적 토대가 되었던 포스트구조주의의 특징은 무엇인가? 첫째, 포스트구조주의는 신앙을 강요하는 이성적 주체를 거부해야 할 도그마로 간주한다. 포스트구조주의는 데카르트René Descartes 이래 근대 정신을 지배해 온 이성주의의 화신과도 같은 코키토의 횡포에 대해 강하게 반발한다. 포스트구조주의자들이 지향하는 목표는 인간을 이성적 주체로 구축하는 것이 아니라 오히려 그것을 해체하는 것이다. 그들은 인간으로 이해되어 온 이성적 주체, 의식적 자아의 개념을 철저히 파괴하고 탈구축하려 한다.[31]

그들이 중요시하는 것은 의식으로부터의 이탈이고 이성 중심으로부터 탈중심화이다. 서구의 근대 정신에서 〈인간〉이라는 단어의 의미는 결코 구체적인 사회적 인간, 어떤 감정과 일체가 되는 신체를 지닌 경험적 인간이 아닌 순수 자아, 순수 의식, 내면성, 내재성, 즉 현실적인 세계를 초월한 순수한 표상 작용을 하는 정신성이기 때문이다. 데카르트, 헤겔Georg Wilhelm Friedrich Hegel, 후설 Edmund Husserl에 이르는 근대 정신에서는 순수 의식인 이성적 자아가 인간의 보편적 본성이 된다. 근대 정신은 이성적 주체인 인간을 존재의 출발점으로 하는 이성 중심주의의 휴머니즘이다.

그러나 이러한 보편적 주관성을 강조하는 근대적 휴머니즘에 반해 니체와 프로이트 이래 푸코, 라캉, 데리다, 들뢰즈 등에 이르는 포스트구조주의자들의 인간에 대한 이해는 보편적 본성에 기초하여 인간을 이성적으로 이해하려는 레비스트로스Claude Lévi-Strauss의 구조주의와는 달리 반이성 중심주의다. 그들은 인공적 자아와 신체적 자아가 이성적으로 구별되는 인간보다 심신이 일치된 인간, 즉 구체적이고 현실적인 삶 속에서의 개인을 더욱 중요시하기 때문이다.

31 이광래, 「철학적 언설로서의 포스트모더니즘」, 권택영 엮음, 『포스트모더니즘과 문화』(서울: 문예출판사, 1991), 55면.

둘째, 포스트구조주의는 모더니즘이 지향해 온 체계화, 획일화, 총체화, 거대화에 반대한다. 포스트구조주의자들이 생각하는 체계화, 총체화는 닫힌 정신 구조의 산물일 뿐이다. 그들은 일체의 거대 구조나 언설에 반대한다. 헤겔의 절대정신이나 마르크스의 인간 해방과 같은 거창한 이야기는 모더니즘이 낳은 거대 구호의 절정이고 총체화 이데올로기의 극치라고 믿는다. 포스트모더니즘이 포스트구조주의와의 연결 통로로 여기는 접점도 바로 여기이다.

예컨대 들뢰즈가 일체의 탈중심화, 탈고정화, 파편화를 주장함으로써 강력하게 근대적 욕망의 파시즘을 해체하려 하는 경우가 그러하다. 그가 무엇보다도 붕괴시키려 했던 것은 욕망의 중심화, 총체화, 체계화에만 빠져 버린 근대의 거대한 정주적 질서였다. 그는 모든 것을 자유롭게 교류시켜 어떤 것에도 억압되는 일이 없는 사태를 실현시키려 했다. 이러한 사태는 욕망하는 기계들의 의사소통이 전방위로 이루어져 어떤 가로막힘도 없는 유목 공간의 출현을 의미한다. 이를 위해 그는 습관적으로 영토를 고집하며 공간 넓히기만을 욕망하는 정주적 사고를 버리도록 주문한다. 그 대신 다층화, 다원화된 복잡계, 즉 상호 이질적인 지식이 서로 복잡하게 얽힌 〈리좀〉으로서의 세계를 형성해야 한다고 주장한다.[32]

리오타르가 후기 산업 사회를 비판하는 철학 보고서인 『포스트모던의 조건La condition postmoderne』(1979)에서 근대적 신화와 신학인 해방 이야기들을 거부하고 해체하려 한 것도 마찬가지 이유였다. 근대성의 거대한 기획은 사이비 종교의 종말론과 다를 바 없게 되었다는 것이다. 그는 모더니티의 거창한 〈해방 이야기들〉을 본질적으로 〈속죄에서 구원까지〉를 약속하는 기독교적 패러다임의 세속적 변종으로 간주한다.

32 이광래, 『해체주의와 그 이후』(파주: 열린책들, 2007), 183면.

예컨대 인류를 무지에서 해방시켜 줄 지식을 통한 진보라는 계몽주의 변증법을 통해 정신이 자기 소외에서 해방된다는 헤겔의 메타 이야기, 프롤레타리아트의 혁명적 투쟁을 통해 인간이 소외와 착취에서 해방된다는 마르크스의 공산주의 메타 이야기, 그리고 자유로운 시장의 원리를 통해 즉, 무수히 갈등하는 이익들 간의 보편적 조화를 창출한다는 애덤 스미스Adam Smith의 〈보이지 않는 손〉의 개입을 통해 빈곤으로부터 인간이 해방된다는 자본주의의 메타 이야기들이 그것이다.[33] 그러므로 중세에 이어서 보편 사적 구원을 약속하거나 탈중세적 근대 사회의 인간 해방을 실현하기 위해 보편적 합의를 강요하는 거대 이야기들을 해체하는 대신, 그 자리는 국지적이고 개별적인 작은 이야기들로 대체되어야 한다는 것이다.

셋째, 포스트구조주의는 〈반역사주의적〉이다. 포스트구조주의자들은 〈역사에는 지배적인 일정한 패턴이 있다〉는 역사 법칙주의에 반대한다. 그들은 예외 없이 역사적 인과성이나 연속성을 인정하려 들지 않는다. 그들은 역사 발전의 지속성 대신 불연속과 단절을 강조한다. 역사의 인과적 연속성은 당연히 모든 역사에서 일체의 지배 이데올로기를 정당화하는 역사적 총체성, 총체적 역사와 연결되기 때문이다.

포스트구조주의자들이 역사에서의 〈인식론적 단절〉을 강조하는 이유도 마찬가지다. 예컨대 푸코가 역사학의 주요 개념들, 즉 연속성, 전통, 영향, 인과성 등에 관심 갖지 않고, 오히려 파괴나 해체, 불연속성이나 단절 등에 관심을 갖는 경우가 그러하다. 그의 주장에 따르면 연속성에 대한 역사학자들의 관심은 단지 충만된 지역 공간에 대한 강박 관념인 이른바 〈시간적 광장 공포증〉에 불과하다.

33 Jean-François Lyotard, *Le postmoderne expliqué aux enfants*(Paris: Galilée, 1986), p. 45.

따라서 푸코는 관념의 역사나 사상사에서도 불연속성의 강조가 통시적通時的으로 세로내리는 인과적 진화만을 파악해 내려는 기존의 역사 해석 방법과는 달리, 역사를 가로지르는 〈공시적共時的 전체성〉 속에서 이해하려는 새로운 역사 해석 방법의 단서가 된다고 믿었다.[34] 그가 생각하기에 역사를 결정하는 것은 인과적 연속성이 아닌 불연속적 인식소(에피스테메)인 것이다.

이처럼 구조주의와 포스트구조주의 사이에는 인간 중심주의, 총체화, 체계화, 동질화, 획일화, 거대화, 정주화와 같은 인식론적 장애물들로 인한 인식론적 단절이 그 연속을 가로막았듯이 모더니즘과 포스트모더니즘 사이에도 그와 같은 장애물들이 양자 사이의 역사적 연속성을 분명하게 단절시켜 왔다. 그와 같은 간극은 포스트구조주의를 수혈한 포스트모더니즘이 모더니즘과 인식론적으로 단절하려는 것과도 다르지 않다.

그것은 20세기 후반의 철학과 문화 예술의 인식소인 포스트구조주의와 포스트모더니즘이 모두 같은 시대적 배경과 원인의 결과이자 산물이었던 탓이다. 전자가 20세기 후반의 이념과 철학의 입구였다면, 후자는 그것을 통과해 나온 문화와 예술의 출구였던 것이다. 포스트모더니즘이 설사 철학 이외의 모든 지적, 정서적 놀이 공간, 즉 20세기 후반의 문화 예술의 쇼핑몰을 상징하는 베스트셀러가 되었다 할지라도 그 안의 스테디셀러는 주로 푸코를 비롯한 라캉, 들뢰즈, 데리다, 리오타르, 크리스테바Julia Kristeva 등 포스트구조주의자들의 아이디어 상품들이었기 때문이다.

② 문화 현상으로의 포스트모더니즘

그러면 포스트모더니즘은 과연 무엇인가? 어떤 의미로 그것을 다시 보아야 할 것인가? 그것에 대한 긍정과 부정, 아니면 중립이나

34 이광래, 『미셸 푸코: 광기의 역사에서 성의 역사까지』(서울: 민음사, 1989), 82면.

절충의 공통분모가 될 수 있는 최소한의 특징은 무엇인가? 모더니즘의 지속적 생성이든 단절적 해체이든 포스트모더니즘은 새롭게 대두하고 있는 문화 예술 사조이고 문화 양식임에는 틀림없다. 20세기의 미술을 포함한 문화 예술의 흐름과 특징을 설명하려 할 경우 누구도 포스트모더니즘을 간과할 수는 없다.

20세기 들어 과학과 철학의 발전과 더불어 정치, 경제, 사회의 빠른 변화가 문화와 예술에서도 과거의 전통에 대한 의문과 거부 등 저마다 〈도전의 도취감〉에 젖어 들게 했다.[35] 예술의 양태가 다원적이고 개방적이며, 어느 때보다도 모더니즘 전통에 대한 반항과 부정의 에토스를, 즉 〈반미학〉의 정서를 가장 많이 드러내고 있는 점에서 그렇다. 특히 20세기의 미술의 경우는 더욱 그러하다. 아방가르드에 이어서 다원화, 다양화된 일련의 양식들이 왕성한 생명력을 과시하는 디오니소스의 축제인양 탈구축을 통한 탈정형의 신드롬을 경쟁적으로 도발하듯 일으켜 왔기 때문이다.

그러면 포스트구조주의를 내면에 지참한 채 질풍노도를 일으킨 포스트모더니즘은 왜 탈구축의 대명사가 되었을까? 문화 현상으로의 포스트모더니즘의 어떤 징후와 특징들이 개별적 자아의 선택적 의지와 무관하게 반근대적 문화와 예술을 선동하는 이데올로기가 되었을까? 이제 20세기를 물들여 온 문화적 삼투 현상의 조명을 위해 크리스토퍼 노리스Christopher Norris에 의한 포스트모더니즘의 몇 가지 특징을 살펴보자.

첫째, 포스트모더니즘은 모든 이성적인 진리 주장을 힐난하는 수사학rhetorics, 거대 서사에서 미시 서사에로의 서사 전략, 또는 이성의 힘만을 앞세운 거대 권력의 횡포에 대하여 푸코의 언설로 저항하며 소거하려는 경향을 가지고 있다. 푸코는 그러한 언설이 거대한 이성적 진리와 권력에 대한 차이와 차별에 의해서만 성

35 Nikos Stangos, *Concepts of Modern Art*(London: Thames & Hudson, 1981), p. 7.

립한다고 여긴다. 그러므로 포스트모더니즘의 어떠한 언설도 이성의 성주로 군림해 온 모더니즘의 언설을 희생시키지 않고 자신의 탈구축적 수사를 내세울 수는 없다.

둘째, 포스트모더니즘은 비트겐슈타인Ludwig Wittgenstein의 〈언어 게임(때때로 삶의 형태라 불린다)〉에 호소하는 경우가 많다. 예컨대 리오타르의 주장이 그러하다. 리오타르는 모더니즘이란 자연을 지배하려는 욕망에 의해 인간으로 하여금 물질을 다양화시켰고, 목적에 따른 언어를 통해 그 물질성을 인식하였다. 그에 따르면 모더니즘은 언어를 통해 인식된 물질성의 고착화를 가져왔다. 이에 반해 포스트모더니즘에서 이뤄지는 언설들은 그것으로 인해 〈비물질성〉도 새로운 존재로서 인식할 수 있는 가능성을 열었다는 것이다.[36]

셋째, 포스트모더니즘에 기초한 예술 이론의 특징은 다분히 숭고 미학의 반성적 부활에 있다. 〈숭고는 감동시키고 미는 매혹한다〉는 숭고의 미학은 칸트와 헤겔(19세기) 이래 한동안 잊었던 근대 미학의 주제이다. 칸트의 주장에 따르면 숭고미의 감정은 자연, 즉 원초적 조형의 〈제시presentation〉가 유발하는 감정이라기보다 그것을 똑같이 모사하려는 인간의 유한한 〈재현representation〉 능력에서, 즉 인식 능력과 상상력의 불일치에서 발생하는 모순의 감정이다. 동일성의 원리를 초과하는 숭고의 감정은 동일성에 대한 상상력의 한계와 재현 능력의 유한성, 나아가 그로 인한 좌절감에서 비롯되므로 인식 능력과 상상력에 대해 폭력적이다. 또한 인간은 〈제시와 재현의 괴리〉가 클수록, 인간의 상상력으로는 그것을 제대로 표상할 수 없을수록 더욱 숭고하다고 느끼므로 자기모순적이기도 하다.

36 Jean-François Lyotard, 'Les Immatériaux'(1985), *Thinking about Exhibitions*(London: Routledge, 1996), pp. 166~167.

하지만 20세기 들어 실존주의를 비롯한 반헤겔주의나 반관념론이 주류를 이루면서 철학의 뒤안길로 떠밀려야 했던 숭고의 미학은 반성적 자가비판을 요구받게 되었다. 동일성 신화에 근거한 거대 서사로서의 숭고미에 대한 언설들도 근대성에 대한 포스트모더니즘의 준엄한 법전에 의해 공개 비판의 장에 불려 나오게 된 것이다. 20세기의 인간은 더 이상 이성적으로 사유하는 보편적 주체cogito가 아닌 어떤 순간에도 자기 동일성을 형성하지 않는, 지속적으로 변화하는 새로운 타자로 존재하려 하기 때문이다. 그것이 숭고가 불일치와 좌절에 대한 반사적 아름다움으로 부활하는 것 이 아니라 타자들에 의한 차이와 새로움으로 부활하는 이유이다.

③ 반작용으로의 포스트모더니즘: 동일에서 차이로

인간은 왜 동일성과 미메시스mimesis의 신화를 만드는가? 모방이나 재현은 동일성의 강박증을 반영한다. 그 때문에 인간은 초인간적 존재인 신이나 조물주Dēmiurgos[37]를 내세워 인간이 알 수 없는 원초적 조형화(창세)의 비밀을 그럴싸한 신화나 형이상학으로 꾸며낸다. 신화나 만물의 근원이라고 믿는 이데아, 순수 형상, 절대정신 등은 인식 능력과 상상력의 한계에 대하여 숭고함보다도 더 깊은 포기와 좌절감에서 비롯된 것이다. 그것들은 불가사의하다고 믿는 존재의 근원으로서 초자연적, 초인간적 섭리나 이법에 대한 궁금증과 조급증에서 결과한 것이다.

그러므로 유사나 동일도 그러한 만물의 토대나 근원을 확인하려는 형이상학적 조급증이나 존재의 근원, 즉 현상의 배후에

37 데미우르고스는 그리스어로 제작자를 뜻한다. 플라톤은 『티마이오스』에서 〈사물의 질서〉를 만드는 제작자를 그렇게 불렀다. 그에 반해 플라톤과 아리스토텔레스의 존재론에 기초한 기독교의 창세기는 데미우르고스 대신 전능한 신의 존재를 내세워 세상을 〈무(無)로부터 창조creatio ex nihilo〉했다고 주장한다.

대한 미지의 불안감이 낳은 존재론적 병리 현상이다. 아리스토텔레스Aristoteles가 그것을 〈제1철학protē philosophia〉이라고 강조한 것도 존재의 근원이나 토대에 대한 알 수 없는 궁금증, 그리고 거기서 비롯되는 원초적인 조급증과 불안감을 역설적으로 반영한다.

그것들은 〈같음〉이나 〈닮음〉에서 불안감 대신 안심을 구하려는 고대의 철학적 신화(우주 발생론)나 그리스나 로마인들이 만들어 낸 창세 신화의 시작이나 다름없다. 동일성이나 유사성을 도그마로 하는 이와 같은 수목상樹木狀의 근원주의적 수직 존재론들은 일체 존재의 내원來源이나 배후에 대한 불안감을 근원적으로 치유받기 위해 고대인들이 기독교보다도 먼저 고안해 낸 종교적 교의와도 같은 것이다.

동일과 유사의 신앙으로부터 심리적 안정과 평안(치유)을 구하려는 조급증은 기원전 3만 년에서 2만 5천 년 사이에 그려진 〈알타미라 동굴 벽화〉나 기원전 2만 4천 년 무렵에 만든 것으로 추정되는 「빌렌도르프의 비너스」에서 보듯이 예부터 인간에게 신화 만들기와 마찬가지로 조형 행위를 부추기기도 했다. 이를테면 플라톤Platon에게 미술 행위는 어디까지나 원본(이데아)에 대한 동일화 욕망이 낳은 재재현(두 번째 복사) 작업에 불과했다. 존재론적 원본에 대한 동경과 신앙은 환영illusion으로라도 그 욕망을 실현시키려 하기 때문이다.

플라톤과는 반대로 자연에 대한 단순 복제가 아니라 창조적 재현으로서 모방 행위를 예찬했던 아리스토텔레스는 『시학Poetica』에서 미메시스를 인간의 〈미덕〉으로, 그래서 인간이 예술을 하기 위해 창의적 모방을 욕망하는 존재임을 강조하며 다음과 같이 말했다. 〈세상에서 모방을 가장 잘하는 동물은 인간이다. 모방은 인간이 어린 시절부터 지니고 있는 것이다. 인간은 처음부터 모

방에 의해 모든 것을 배운다.〉³⁸ 그는 〈사물이 그렇게 되어야 할 상태〉, 즉 자연에 대한 이상적인 모방을 예찬했다. 모더니즘에 이르기까지 오랫동안 눈속임의 미메시스가 모름지기 미술의 본질이 되어 온 것이다.

　　하지만 포스트모더니즘에서 보면 창조와 모방의 합치라는 미메시스의 슬로건은 이미 아리스토텔레스로부터 적어도 〈우리가 가능한 한 비모방적으로 되는 유일한 길은 고대를 모방하는 것이다〉라고 주장한 요한 빈켈만Johann Winckelmann에 이르기까지 유전되어 온 낡은 구호나 다름없다. 미술의 역사에서 미메시스의 원리는 언제나 이 구호를 동어 반복하고 있기 때문이다. 고대에서 근대로 이어지는 역사적 변화 과정에서 재현의 미술사가 단절이나 불연속을 경험하지 않았던 이유도 마찬가지이다. 그 때문에 반근대를 부르짖는 포스트모더니즘이 등장하기 이전까지만 해도 동일성이나 유사성이 재현의 근거였다면 모방은 재현의 방법이었다. 모방이 재현의 덫이었듯이 재현은 미술사의 함정이 되어 왔던 것이다.

　　그러나 모든 작용이 반작용을 유발하듯 미메시스와 같은 동일과 유사의 작용은 다름과 차이에 대한 반성적 인식을 낳게 마련이다. 타자를 통한 자기 발견의 순간에 동일이나 유사는 누구에게나 다름이나 차이에로 반작용하는 반성의 계기가 되는 것이다. 반성이란 자기와 타자 사이의 차이와 다름을 인식하는 것이기 때문이다. 그러므로 타자의 존재는 자기 정체성(자기 동일성)이나 타자와의 차이를 발견해 준다. 그뿐만 아니라 그것은 자기와의 관계 방식에 대한 의문이나 궁금증도 낳게 한다.

　　미술사를 돌이켜 보면 동일성 신화가 구축한 철옹성 같은 미메시스의 원리가 내파內破되기 시작한 것은 19세기 말에 이르러

38　Aristoteles, *Poetica, VI*, 1. 448b.

서였다. 그것은 〈힘에의 의지〉로 무장한 〈니체의 망치질〉이 시작 되면서부터였다. 〈나는 다이너마이트다〉라고 외치는 니체의 디오 니소스적 광기가 근대까지 지배해 온 로고스의 질서와 동일성의 신화를 파괴하고 부정하라고 충동했다. 특히 평생 동안 라파엘로 Raffaello Sanzio를 70회나 언급했던 28세의 젊은 니체가 (르네상스 시 대의 작품임에도 불구하고) 라파엘로의 유작 「그리스도의 변용」 (1518~1520)[39]을 주목했던 이유도 마찬가지이다.

그는 제목이 시사하는 바대로 이 그림을 〈변용-La transfigurazi-one〉의 단서로 간주하여 〈보라! 아폴론은 디오니소스 없이는 살 수 없었다〉는 자신의 충동을 확인하려 했다. 그는 여기서 로고스, 동일성과 일자성, 절도와 질서 등 토대적 불변을 상징하는 아폴론 의 신학보다 파토스, 차이와 다원성, 고뇌와 고통, 혼돈과 혼란 등 가상적 변용을 이야기하는 디오니소스적 미학의 반작용을 발견 하려 했기 때문이다.

2) 포스트모더니즘과 현대 미술의 징후들

하지만 동일성의 신화를 해체하려는 니체의 고뇌와 노력에도 불 구하고 당시 니체가 주장하는 차이의 철학과 디오니소스적인 예 술은 별로 주목받지 못했다. 해체를 위한 그의 망치질coups de marteau 과 망치 소리는 로고스적이고 아폴론적인 철옹성을 뒤흔들지 못했 고, 그 안의 성주들도 괴롭히지 못했다. 견고하게 구축된 성채가 무 너지기 시작한 것은 그가 죽은 지(1900) 반세기쯤 지나서의 일이 었다.[40] 1960년대 중반에 이르러 비로소 프랑스의 포스트구조주의

39 제1권의 〈1.제6장, 2.라파엘로와 습합의 천재성, 3)요절한 천재의 덫〉참조.

40 1964년 7월 4일부터 5일간 프랑스의 로요몽에서 열린 제7차 국제 철학 콜로키엄이 니체를 주제로 택함으로써 프랑스에서 니체 르네상스를 공식화하는 계기가 되었다. 이광래, 『해체주의와 그 이후』(파주: 열린책들, 2007), 20~21 참조.

자들에 의해 니체는 부활했고, 현대 미술에도 적지 않은 영향을 주었다.

푸코, 데리다, 들뢰즈 등 포스트구조주의자들이 주장하는 차이의 철학이 내부로부터의 파괴였다면 포스트모더니스트들이 선보이는 차이의 미술은 포스트구조주의의 등장에서 보듯이 외부 환경의 변화로 인한 동일성 신화에 대한 불신과 거부, 그로 인한 미메시스(모방과 재현) 원리의 해체가 가져다준 결과이다. 하지만 포스트모더니즘에서 〈포스트〉에 대한 해석과 의미 부여의 방식에 따라 현대 미술의 징후들 또한 그 양상을 달리하게 되었다. 예컨 대 〈포스트〉가 모방과 재현의 인식론적 단절이 아닌 과도기적 혼 재의 의미로 해석될 경우, 그리고 단절과 불연속으로 단정할 경우 에 따라 현대 미술이 나타내는 징후들이 다른 것이다. 이른바 〈혼 성 모방〉과 〈반反모방〉의 작품들이 그것이다.

① 동일성의 거부와 혼성 모방

프레드릭 제임슨Fredric Jameson은 포스트모더니즘을 모더니즘의 극 복이나 대안이 아니라 사회의 병적 징후를 반영하는 문화 현상이 라고 진단한다. 다원화, 분산화 파편화를 요구하는 포스트모더니 즘은 〈정신 분열증〉이라는 자신의 언어들을 동원하여 규정하면 서도 동시에 거기에는 모더니즘이 갖는 총체성에 대한 향수를 암 시하고 있다고 주장한다. 포스트모더니즘에는 모더니즘의 요소 가 혼재해 있다는 것이다.[41] 그 때문에 제임슨은 포스트모더니즘 의 중요한 특성을 〈혼성 모방pastiche〉으로 규정한다. 이를테면 앤 디 워홀Andy Warhol의 「여장을 한 자화상」(1981, 도판83)이 보여 주 는 혼성 모방이 그것이다.

41 프레드릭 제임슨, 「포스트모더니즘과 소비사회」(1999), 『모더니즘 이후 미술의 화두』, 윤난지 엮음, (서울: 눈빛, 2007), 68~75면.

제임슨은 무엇보다도 리좀식으로 분화하며 다수다양화多樹多樣化하고 있는 다국적 자본주의 사회의 문화적 특성을 혼성 모방으로 간주한다. 그는 포스트모더니즘 시대에 이르러 역사의식과 근대적 정체성이 부정당할 뿐만 아니라 제거되고 있다고 생각하기 때문이다. 현대의 모든 다원적 사회 체제는 과거의 전통과 정체성을 간직할 힘을 차츰차츰 잃어가고 있다는 것이다. 이를 두고 데리다가 마르크스주의와 같은 과거의 유령은 사라지고 새로운 유령이 출몰했다고 표현하는가 하면 제임슨은 포스트모더니즘과 더불어 새로운 종류의 균일성, 천박성, 피상성이 출현했다고도 주장한다.

　　혼성 모방론의 대두는 포스트모더니즘 양식의 절정을 이룬 1980년대 현대 건축에서도 두드러진 경향이었다. 이를테면 〈대중주의 건축 운동이 포스트모더니즘으로 발전하였으며 신합리주의, 후기 근대 건축, 하이테크 건축 등 이전부터 있어 왔던 움직임들이 전성기를 구가한 것이다. 여기에 더하여 1980년대는 건축에서《광기의 10년》이기도 했다. 해체 건축과 신표현주의로 대표되는 반문명 운동이 현대 문명의 정신적 공황 상태를 파고들어 인류 사회의 모든 규범에 반대하는 극단적인《비정형》의 건축 운동을 전개했다〉[42]는 것이다.

　　이렇듯 포스트모더니즘이 탈근대를 강조함에도 건축은 전통과 지역성이라는 복고적 요소를 완전히 제거하기 어렵다는 점에서 혼성 모방적일 수밖에 없었다. 예컨대 비정형의 포스트모더니즘 건축을 해부한 찰스 젠크스Charles Jencks가 『포스트모더니즘이란 무엇인가』(1986)에서 포스트모더니즘은 근본적으로 새로움과 그 바로 이전 전통 간의 〈절충주의적 혼합〉이라고 주장하는 까닭도 그와 다르지 않다. 그것은 〈모더니즘의 계승인 동시에 초월〉이

42　임석재, 『현대건축과 뉴 휴머니즘』(서울: 이화여자대학교 출판부, 2003), 265면.

라는 것이다. 그는 제임슨과 마찬가지로 공시성뿐만 아니라 통시적 흔적 욕망도 강조한다. 이를테면 모더니즘과 포스트모더니즘이 모두 후기 산업 사회에서 일어났기 때문에 포스트모더니즘 건축에는 그것들이 혼재해 있다는 것이다.

② 미메시스에서 시뮬라시옹으로

한편 장 보드리야르Jean Baudrillard는 대량 생산과 더불어 대량 소비하는 포스트모던 사회의 특성을 시뮬라시옹simulation으로 규정한다. 대량 생산과 대량 소비의 거대 사회는 기호와 이미지의 생산과 소비로 넘쳐나고 있다. 그것들은 실재와 구분할 수 없을 만큼 연쇄 반응하고 있다. 그에 따르면 대량 소비하는 사물들이란 다양한 모조품으로의 기호 가치를 가진다. 따라서 사물을 〈소비한다〉는 것은 기호의 체계적인 조직 활동에 참여하는 것이다. 이처럼 새로운 포스트모던 사회의 특징은 모든 것을 실재와는 무관한, 실재보다 더 실재적인 초과 실재로의 시뮬라크르simulacre로 만든다는데 있다.

　　　보드리야르에게는 〈시뮬라시옹〉 이외에 어떠한 〈실재〉도 없으며, 복제품의 〈원본〉도 존재하지 않는다. 더구나 그에게는 〈실재〉의 영역 대 〈모방〉 또는 〈모조〉의 영역이 존재하지 않으며, 오로지 〈시뮬라시옹〉의 지평만이 있을 뿐이다.[43] 이처럼 보드리야르는 포스트모던 사회를 미메시스가 아닌 시뮬라시옹만을 통해서 이해하려 한다. 적어도 인식론적으로 실재에 대한 미메시스는 더 이상 포스트모더니즘의 인식소가 아니기 때문이다.

　　　특히 시뮬라시옹은 미메시스처럼 원본과 복제본, 진상과 가상, 시니피에와 시니피앙을 구분하여 의미 부여하는 것이 전혀

43　Jean Baudrillard, *Simulations*(New York: Semiotext(e), 1983). 마단 사럽, 『후기 구조주의와 포스트모더니즘』, 전영백 옮김(서울: 조형교육, 2005), 268면.

쓸모없게 되었음을 알려 준다. 워홀의 「브릴로 상자」(1964, 도판 89)와 같이 그것은 대량 생산을 지향하는 포스트모던 사회의 현실이 바로 수많은 복제본들의 체계를 바탕으로 형성되고 있다는 것, 미메시스의 원리에 따라 굳이 진상과 가상을 구분하는 것도 알고 보면 진상이라고 하는 것이 가상적인 것임을 감추기 위한 수법이라는 것, 그리고 저 멀리 플라톤의 이데아 사상에서부터 내려오는 본질적인 시니피에라는 것 또한 기호학적인 성찰을 통해서 보면 감각적인 시니피앙들의 부산물이라는 것 등을 나타낸다.[44]

이렇듯 포스트모더니즘은 근대와의 인식론적 단절을 요구하는 포스트구조주의자들의 주장과는 달리 모더니즘의 종언이나 미완의 폐기품이 아니다. 제임슨이 이해하고 있는 포스트모더니즘은 〈종말의 상태에 있는 모더니즘modernism at its end〉이 아니라 〈생성 상태nascent state〉에 있는 모더니즘이다. 그 때문에 앤디 워홀 같은 팝아티스트들의 작품처럼 제임슨이 생각하는 포스트모더니즘은 동일성 신학의 종언이 아니다. 그것은 오히려 새로움과 지속적으로 섞이며 미메시스 원리에 따른 원본–모방에 대한 이분법적 구분마저 무의미하게 여김으로써 근대성과의 단절을 강조하는 반근대적 포스트모더니즘과는 다른 포스트모더니즘의 징후일 뿐이다.

③ 미메시스에 대한 강박증으로의 추상화

대다수의 포스트모더니즘 미술가들에게 미메시스에 대한 강박증은 원본과 복제품의 경계 철폐를 초래했음에도 해소되지 않았다. 실제로 강박증의 심화는 말비빔words salad 징후와 같은 분열증이나 광기로 이어지기 십상이다. 예컨대 폴록(도판 38~45)이나 뒤뷔페의 추상화들(도판 31, 32)이 보여 주는 〈이미지 비빔images salad〉 현상에서 스텔라의 「잠베지」나 말레비치의 「검은 사각형」(도판4),

44 조광제, 『미술 속, 발기하는 사물들』(서울: 안티쿠스, 2007), 125면.

또는 바넷 뉴먼의 색면 추상들처럼(도판 51~54) 아예 미메시스(모방과 재현)에 대한 강박의 징후조차도 은폐시키기 위해 이미지를 최소화하거나 제거하는 미니멀리즘과 모노크롬에 이르기까지 〈이미지의 무화images nihilation〉를 시도한 추상화들이 그것이다.

그 추상화들은 마치 구원久遠을 염원하던 기호와 이미지들이 무화된 공간 밑에 가라앉아 묵언하며 이제껏 애써 땀 흘려 온 모방의 업고karma를 세정하고 있는 듯하다. 다시 말해 그것들은 사바sahā 세계에서 오로지 미메시스의 열정mimicophilia과 모방 욕망만을 위해 짊어져 온 감인堪忍의 무게를 내려놓고자 무아지경과 불생불멸하는 〈공空의 세계〉에 이르기까지 갈고닦아 온 영혼의 수행을 극도의 절제미로 표상하고 있다. 또한 〈형체는 헛것〉이라는 색즉시공色卽是空의 깨달음이 그 열정과 욕망의 부질없음을 나무라고 있는 듯하기도 하다.

하지만 의식적이든 무의식적이든 미메시스의 반작용에 의한 이미지의 최소화나 무화는 카오스(원향)에 대한 노스텔지어에서 비롯되기 일쑤이다. 본래 카오스chaos는 〈입을 벌리다chainein〉라는 동사가 명사화하여 〈캄캄한 텅 빈 공간〉을 의미하게 되었다. 그것은 마치 기원전 8세기경의 시인 헤시오도스Hesiodos가 『신통기Theogonia』에서 언급한 우주 생성 이전의 카오스(혼돈)의 상태, 이른바 〈홍몽鴻濛의 상태〉와 같은 것이다. 그의 주장에 따르면 우주는 캄캄하고 혼돈된 상태에서 처음으로 암흑과 밤이라는 코스모스의 질서를 만들어 냈다. 또한 고대 로마의 시인 오비디우스Publius Naso Ovidius도 15권으로 된 서사 시집 『변신 이야기Metamorphoses』(AD 8)에서 카오스를 가리켜 만물의 모든 가능성이 은폐되어 있는 〈종자들semina의 혼합 상태〉라고 생각했다.

이처럼 일찍부터 인간은 질서 이전, 즉 〈무질서=혼돈〉의 상태였거나 질서가 원초적으로 〈은폐=혼합〉되어 있는 원향에 대

한 존재론적 향수에 젖어 왔다. 그 때문에 인간은 종교나 과학, 또는 철학의 힘을 빌려 그것의 신비를 풀어 보려고 온갖 노력을 기울여 온 것이다. 심지어 인간은 지금까지 그 신비에 대한 의문에 걸려든 채, 줄곧 그에 대한 집착과 강박에서 벗어나 본 적이 없다. 단지 동일성 신학에 기초한 미메시스가 로고스와 아폴론의 도움으로 오랫동안 강박증의 치료제 역할을 해왔을 뿐이다.

하지만 미메시스의 중독 작용이 심화될수록 미니멀리즘이나 모노크롬과 같은 묵시적 비구상에서 보듯이 그것에 저항하려는 반작용 또한 극단적일 수밖에 없다. 이를테면 동일성 신학과 미메시스에 대하여 적어도 미니mini나 모노mono의 방식으로 부정하며 등장한 〈아니오〉의 양식들이 그것이다. 왜냐하면 미메시스에 대한 집착과 강박에 대한 반작용으로의 최소화나 무화의 논리를 앞세워 등장한 추상화에는 카오스(홍몽)에 대한 향수로 그것을 대신하려는 역설의 논리가 작용하고 있기 때문이다.

3. 해체주의와 해체 미술

프랑스의 지식인 사회에서 1968년은 5월 혁명으로 인해 이성주의와 과학주의 그리고 보편주의의 마지막 보루였던 구조주의 시대의 마감을 알리는 해였다. 또한 그해는 반反구조주의인 포스트구조주의와 해체주의가 근대적 이성의 구축물에 대한 적극적 탈구축을 선언한 해이기도 하다. 이를 두고 데리다는 1968년 뉴욕의 한 세미나에서 발표한 「인간의 종말Les fins de l'homme」이라는 논문에서 〈정치-역사의 새로운 지평〉을 언급한 바 있다. 미술 평론가 킴 레빈Kim Levin도 「모더니즘이여 안녕」에서 1968년은 미술에서도 더 이상 우리가 지금까지 알아 왔던 대로 보고자 하지 않고, 가장 순수한 형태조차도 불필요하다고 여기기 시작한 결정적인 시기였는지도 모른다고 하여 이에 동조하기도 했다.

또한 미술사가이자 비평가인 어빙 샌들러Irving Sandler도 1969년에 쓴 한 전시회의 카탈로그에서 〈아방가르드는 종식되었다. 아방가르드는 수많은 예술의 한계에 봉착했을 뿐만 아니라 이제는 신기한 것을 보고 감탄을 터뜨리는 대중들도 거의 없다. 엘리트들도 이에 대해 동정을 표시하기보다는 예술과 그들의 미적 체험의 질에 관해 의심을 품을 뿐〉[45]이라고 주장했다. 대중들은 이미 지난 10여 년간 추상 표현주의나 앵포르멜 등에 의한 미메시스 원리의 과감한 해체가 준 충격에 단련되고 무뎌져 온 탓이다.

45 어빙 샌들러, 「모더니즘, 수정주의, 다원주의 그리고 포스트모더니즘」, 『포스트모던 미술과 비평』, 서성록 엮음(서울: 미술공론사, 1989), 85~87면.

1) 탈정형에서 탈구축으로

〈하나의 양식, 하나의 비평, 하나의 미술 형식이 최근에 뒤흔들려 붕괴되었음은 우리 모두에게 매우 다행한 일로 받아들여진다. 우리는 지금 갖가지 양식, 갖가지 비평의 광경을 목격하고 있다. 내 자신의 느낌으로 이 점은 매우 바람직스러운 현상으로 비추어진다. 이 현상은 화상들, 작품 수집가들, 감상자들, 큐레이터들, 그리고 많은 화가들과 약간의 미술 비평가들을 당황하게 만드는 것 같다. 하지만 이것은 평등적인 다원주의의 가능성과 우리 사회를 그대로 반영하는 것임에 틀림없다.〉

이 글은 양식상 〈잡종화된 10년a hybrid decade〉을 돌아보며 1978년 뉴욕에서 개최된 국제 미술 비평가 협회AICA 미국 지부 총회의 주제인 「미술과 미술 비평에 있어서 다원주의」에 대하여 비평가인 존 페로John Perreault가 모더니즘의 극복을 위한 새로운 미술 이념으로서 다원주의의 대두를 공언한 것이다. 그의 주장에 따르면, 과거야말로 가능한 한 서둘러 도피해야 할 거추장스런 장애물이라는 인식하에 살아남을 수 있는 전통이라고 여길 만한 어떤 양식도 확립되어 있지 않았다. 그 때문에 이제 수많은 다원주의 양식들의 출현이 불가피하다. 이 점에서 오늘날 도그마의 타파를 부르짖으며 등장한 다원주의는 사실상 모더니즘의 교리를 철저히 털어 내야 한다는 포스트모더니즘의 주장과 근본적으로 다를 게 없다.

이처럼 미메시스의 원리에 충실해 온 양식이 붕괴되어 잡종화되어 버린 1970년대 이후의 10여 년은 오랫동안 아폴론의 미학이 쌓아 올린 이성을 탈구축하려는 야누스, 즉 다원주의와 포스트모더니즘의 야합과 공모가 어느 때보다도 절정을 이루던 시기였다. 커튼을 젖히고 드러낸 야성이 미의 여신 아프로디테의 후예

들에게 모처럼 찾아온 자유와 자율의 봄나들이를 마음껏 즐기도록 재촉한 것이다. 그 때문에 내면에서 탈정형의 마그마를 불태워 온 미의 화신들은 저마다 야성과 야심으로 부채질하며 조형 욕망을 불태웠다. 그들은 나름의 방식으로 원리적 모더니즘의 흔적 지우기에 열을 올리고 나선 것이다.

이를테면 킴 레빈이 1979년 10월『아트 매거진Arts Magazine』을 통해 〈모더니즘이여 안녕!〉을 외친 경우가 그러하다. 그는 〈우리는 지난 10년간 현대 미술이 어떤 일정 기간에 존재했던 양식, 즉 어떤 역사적인 유물이 되어 버렸다는 사실을 목격하고 있다. 모더니스트의 시대는 막을 내렸으며, 놀라고 있는 우리의 눈 앞에서 과거 속으로 사라져 가고 있기 때문에 과거는 미래를 위한 열쇠를 찾기 위해 낱낱이 검색되고 있다. 모더니즘 양식들은 이제 장식을 한 하나의 어휘, 다시 말해 나머지 과거와 함께 얻어 낼 수 있는 형식들의 한 문법이 되었다. 양식이란 제거되고 재순환되어 인용되고 의역되며 희문화戲文化되는, 말하자면 언어처럼 사용되는 하나의 임의적 선택권이 되어 버렸다. …… 많은 화가들에게 양식이란 더 이상 어떤 필연성이 아니라 불확실한 것이다〉[46]라고 했다.

「모더니즘이여 안녕!」은 역사적 세대 교체의 한복판에서 그 광경을 진술하는 한 비평가의 수사적 증언이었다. 그것은 토인비Arnold Joseph Toynbee가 주장하는 역사적 엔드 게임endgame의 법칙처럼 도전에 떠밀려 역사의 뒤편으로 밀려나는 영화榮華의 뒷모습에 대한 생생한 현장 스케치이기 때문이다. 하지만 역사는 도전과 반역의 성공을 새로움이나 신기원epokhē으로 간주한다.

수지 개블릭Suzi Gablik도 『모더니즘은 실패했는가?Has Modern-ism Failed?』(1984)에서 1980년대 들어서 포스트모더니즘은 마치 양

46 킴 레빈, 「모더니즘이여 안녕」, 서성록 엮음, 『포스트모던 미술과 비평』(서울: 미술공론사, 1989), 20면, 재인용.

식의 역사가 갑자기 제각각이 되어 버린 것처럼 한 가지 양식의 주류에 대한 믿음의 상실을 의미한다는 점에서 20세기 전반을 주도한 탈정형의 전위주의vanguardism를 넘어섰다고 주장한다. 그것은 1960~1970년대를 주도해 온 탈구축의 다원주의pluralism와 동의어로 사용되었다는 것이다.[47] 이른바 〈아니오〉의 추상화들에서 보듯이 미메시스의 원리를 부정하거나 해체하는 양식들인 포스트모더니즘 미술은 어떤 통제도 거부하는 대신 어떤 양식도 허용하지 않으려 하기 때문이다. 따라서 미술가는 그 이전까지만 해도 자신이 집착하거나 강박증을 느껴야 했던 이념이나 원리에서 벗어나 아무런 제한도 없이 그가 원하는 대로 표현할 수 있게 되었던 것이다.

이처럼 그녀는 포스트모더니즘이 어떤 재현의 구축으로부터도 해방된 탈구축임을 확인하려 했다. 특히 현대 미술에서 그녀는 여러 가지 점에서 해체주의와 포스트모더니즘의 미술이 양식상의 혁명일 뿐만 아니라 미술의 양적 발전을 가져올 것이라는 기대감에 빠져들게 하는 일종의 격랑 같은 것이라고 주장한다.[48] 중심과 주변의 구분조차도 무의미해진 포스트모더니즘의 표현 양식들은 회화적 자아도취에 빠져 온 모더니즘 미술의 자기 동일적인 정합성cohérence을 지양하고, 그 대신 무한한 차이의 미학을 실현하기 위해 불가 공약적인 불확정성을 지향한다.

1970년대 이래 해체주의의 물결과 더불어 최소한의 관습과 준칙마저도 거추장스러워 (재현의) 집을 뛰쳐나와 홈리스의 생활을 즐기려는 자유인들이 급증한 탓이다. 그것은 무엇보다도 집단적 무의식에 길든 정주적 삶의 양식을 해체하려는 자유로운 영혼들이 보여 준 결단의 몸짓이다. 더구나 그것은 정해진 메뉴에 따

47 Suzi Gablik, *Has Modernism Failed?*(London: Thames & Hudson, 1984), p. 73.

48 Suzi Gablik, Ibid., p. 12.

른, 그래서 일정한 격식을 요구하는 우아한 정찬 식사에 진저리가
난 미식가들이 어떤 레시피조차도 필요 없는 다양한 패스트푸드
의 요리를 즐기기 위한 몸부림이기도 하다.

더글러스 데이비스Douglas Davis도 포스트모더니즘 미술을 후
기 자본주의 사회의 한 현상인 〈패스트푸드〉에 비유한다. 포스트
모더니즘은 품위 있는 식사 예절을 요구하는 모던 아트 식의 식사
이기보다는 어디서나 일정한 격식 없이 손쉽게 만들 수 있고, 식탁
(이젤) 위에 올려놓은 접시(캔버스)에다 포크(붓)와 나이프 대신
단지 맨손만으로도 먹을 수 있는 햄버거에 더 가깝다는 것이다.
비유컨대 포스트모더니즘의 미술 공간은 정주민의 이성적 권위,
객관적 규준과 절차 그리고 합리적 체계 등을 거부한 채 언제, 어
디서나, 누구와도 제약 없이 즐길 수 있는 노마드들의 해체된 식사
공간을 의미한다.

이런 점에서 모더니즘이 정주민의 이데올로기이고 사고방
식이라면 포스트모더니즘은 유목민의 이념이고 표현 양식이다.
조형 욕망에서도 파라노이아paranoia의 경향성을 보여 온 전자의 아
폴론적 정서에 비해 폴록의 드리핑, 뒤뷔페의 낙서하기, 앙리 미쇼
의 잉크로 얼룩내기 그리고 바스키아Jean-Michel Basquiat의 낙서하기
등에서 보듯이 후자의 디오니소스적 열정과 광기는 일종의 스키
조schizo 현상 자체이다.

2) 해체주의와 현대 미술

하지만 이와 같은 현상이 불현듯 찾아온 것은 아니다. 근대가 비
춰 온 계몽적 이성의 빛이 미처 수그러들지 않던 한 세기 전에 벌
써 니체의 전조前兆가 모더니즘의 황혼을 예감하기 시작했다. 춤
추는 니체 이사도라 덩컨도 파계의 때를 놓치지 않기는 마찬가지

이다. 조형 미술에서 영감을 받은 그녀는 맨발의 춤으로 니체에게 화답하려 했던 것이다.

　　니체의 망치 소리에 놀란 이는 이사도라만이 아니다. 그 망치질에 깨어난 호르크하이머Max Horkheimer가 〈휴머니스트의 밤이 위협받고 있다〉고 걱정한다. 20세기의 내리막에서야 비로소 탈구축에 눈뜬 바타유Georges Bataille도 뒤늦게 〈모든 표상 방식의 전회〉를 니체에게서 발견한다. 그러나 니체의 계보가 데리다와 리오타르에 이르면 미술의 징후마저도 전통의 마감과 해체를 예감하게 한다. 미증유未曾有의 해체와 탈구축이 미술의 양식들을 미친 듯 춤추게 했기 때문이다.

① 데리다와 해체주의

20세기에 이르기까지 서양의 사유 양식은 이미 해체에 의해 치료받지 않으면 안 될 정도로 인간의 근원적인 생활 세계로부터 유리되어 왔다. 현상학자 후설이 『서구 학문의 위기와 초월론적 현상학Die Krisis der europäischen Wissenschaften und die transzendentale Phänomenologie』(1962)에서 이러한 현상의 위험을 경고한 바 있다. 실존 철학자 하이데거도 전통적인 형이상학적 개념들의 파괴를 통해 이러한 위기에 대한 극복을 시도한다. 프랑크푸르트 학파의 아도르노Theodor Adorno가 전통적 사고와 실천 양식에 대한 사회적 비판을 가하는 것도 같은 맥락과 이유에서 이루어진 것이다. 위기에 대한 이러한 자각과 반성, 나아가 극복의 대안은 급기야 20세기 이전의 철학이 구축해 놓은 유산에 대한 탈구축, 즉 해체를 적극적으로 주장하고 나선 데리다의 해체주의의 등장을 초래했다.

해체라는 용어는 독일 철학자 마르틴 하이데거가 『존재와 시간Sein und Zeit』(1927)에서 처음 사용한 Destruktion의 프랑스어인 déconstruction을 프랑스 철학자 데리다가 적극적으로 도입한 것

이다. 데리다는 기호의 본질을 연구하고 몇 가지 중요한 구조의 체계를 〈해체〉한 포스트구조주의자였다. 그는 구조주의자들이 문화적 표현들의 보편적 질서를 파악하기 위해 구축construct한 체계들을 탈구축, 즉 해체하고자 했다.

데리다는 하이데거가 이미 인간 존재의 의미에 대한 해석학적 질문에 기초하여 형이상학적 인간주의의 해체를 주장하는 것 — 인간적인 것과 정반대 방향으로 나아가거나 인간의 존엄성을 훼손하지 않은 채 인간 중심주의에 대한 반대의 입장을 취하는 것 — 과는 달리, 전통적인 인간주의의 모든 가정들 자체를 거부한다. 그는 인간의 고유한 본성을 제대로 파악하지 못했다는 이유로 헤겔의 절대정신이나 후설의 의식의 지향성같이 순수 의식이나 의식적 자아만을 강조해 온 초월론적 주체의 철학이나 인간 중심주의를 재평가하려는 어떤 시도도 용인하지 않았다.

그러나 니체가 그러했듯이 데리다에게도 인간 본성의 고유함에 대한 거부는 고유함에 대한 모든 사유의 거부이다. 형이상학을 마치 일종의 여론처럼 내팽개칠 수는 없다고 주장하는 하이데거와 달리 데리다는 오직 고유성에 대한 탐구에만 매달려 온 형이상학 자체에 진저리를 치기 때문이다. 하이데거가 니체를 〈최후의 형이상학자〉로 간주할지라도 전통적인 형이상학과의 결별을 준비하는 데리다의 관심은 이렇듯 형이상학의 해체와 그 이후의 철학이었던 것이다.[49]

데리다는 신성불가침의 토대, 제일 원인 또는 절대적인 기원들을 가정하여 다른 모든 의미의 체계가 그것에 의존해서 구성된다고 생각하는 사유 체계를 〈형이상학〉이라고 부른다. 만일 당신이 제일 원칙을 면밀히 조사하여 본다면 그것들은 언제나 해체될 수 있다는 것을 발견할 것이다. 이런 종류의 제일 원칙들은 항

49 이광래, 『해체주의와 그 이후』(파주: 열린책들, 2007), 28면.

상 그 원칙들이 배척했던 것, 즉 일종의 〈이분법적 대립〉의 논리를 공통적으로 지니고 있다. 해체는 이런 이분법적 대립의 논리가 부분적으로 적용될 수 없다는 것을 밝혀 주는 비판적 작용을 일컫는 이름이다.[50]

하지만 데리다의 해체주의를 처음 접하는 사람들은 자신들을 어리둥절하게 하는 탈구축의 개념들 때문에 인식의 해체보다 의미의 해독 앞에 무릎 꿇는다. 실제로 사람들은 그가 판을 벌이는 해체 작업의 입구조차 발견하기 힘들다. 비유컨대 20세기의 추상화 앞에서 입구조차 찾지 못해 당황하는 관객들과도 같다. 많은 독자들은 비상시의 군대 암호처럼 적어도 최소한의 키워드(안내판)라도 귀동냥해야지만 그 입구를 찾을 수 있을 것이다. 추상화가 그렇듯 해체주의는 이전의 철학에 비하여 대단히 낯설기 때문이다. 낯섦 자체가 이미 이전의 구축물과 차별화하고 선입관을 해체한다.

이를테면 데리다가 제시하는 차연差異+遲延 개념이 그러하다. 그것은 동일성의 약점을 최대한 이용하려는 눈속임(재현)의 평면들과는 달리, 차별화된 양식들로 의미의 이해와 해석을 무기한 지연시키고 있는 추상화와 같다. 이처럼 존재론적 동일성에 대한 거부와 해체, 나아가 청각적 차이와 차별의 강조를 위해 데리다가 발명한 개념이 곧 차연인 것이다. 이것은 차이를 의미하는 différence라는 단어와 똑같은 발음인 différance는 e를 일부러 a로 바꿔 만들어 낸 그의 신조어이다. 그는 존재나 기호의 의미를 고찰하기 위해서는 통상적인 〈차이〉라는 개념만으로는 부족했던 것이다.

그는 종래의 형이상학에서 주장해 온 존재(자)가 자기 자신과 시간, 공간적으로 약간의 〈어긋남〉도 없이 똑같이 현전現前

50 마단 사럽 외, 『데리다와 푸꼬, 그리고 포스트모더니즘』, 임헌규 편역(서울: 인간사랑, 1991), 26면.

한다는 것이 있을 수 없는 일이라고 생각했다. 존재는 언제나 동일이나 유사가 아닌 〈공간적 차이〉와 〈시간적 지연〉의 의미를 모두 담은 채 현전한다는 것이다. 왜냐하면 현전에는 의미의 차연 différance이 이루어지기 때문이다.[51] 다시 말해 철학에서나 미술에서나 차연(차이+지연)은 기호가 체계 내에서 간격을 두고 구분되는 차이의 체계에서 나온다는 공간적 개념이다. 동시에 그것은 언제나 끝없는 존재의 지연을 강요하는 시간적 개념이다.

또한 데리다의 해체 전략을 이해하는 데 있어서 가장 중요한 개념 가운데 하나는 일반적으로 〈말소하에sous rapture〉 둠이라는 개념이다. 미술에서 보면 그것은 무화를 본질로 하는 추상화의 욕구와도 맞닿는 개념이다. 말소하에 둔다는 것은 어떤 낱말을 쓰고 나서 그것에 삭제 표시를 해둠으로써 낱말을 쓴 부분과 삭제된 부분 모두를 인쇄하는 것이다. 다시 말해 낱말이 부정확하기 때문에 그것을 무화한다는 뜻이다. 그럼에도 불구하고 그것이 필요하기 때문에 판독할 수 있도록 해둔다. 비유컨대 그것은 일체의 존재를 최소화나 무화된 공간 아래에 두려는 추상화의 전략과도 같은 것이다.

② 미술에서의 해체

해체의 역사는 모든 〈반전의 역사〉와 다르지 않다. 예컨대 새로운 건물을 세우기 위해서 이전의 낡은 건물을 해체하고 다시 그 자리에 새로운 양식의 건물이 들어서도록 하는 경우들과도 같다. 미술에서의 해체도 마찬가지다. 모든 역사가 그렇듯 미술의 역사 또한 해체하며 진화하기 때문이다. 돌이켜 보면 6백 년 미술의 역사도 거시적-미시적으로 해체하는 마이크로-매크로 게임의 역사다. 그것이 20세기 미술의 역사가 재현이라는 자연의 보호막 속에만

51 이광래, 『해체주의란 무엇인가?』(서울: 교보문고, 1989), 378면.

안주할 수 없었던 이유이다.

미술도 사유 작용의 결과물인 한 시대정신의 변화에 따라
그 양식의 거듭나기를 게을리할 수 없기 때문이다. 이를테면 포
스트모더니즘과 해체주의의 소용돌이 속에 빠져든 20세기 후반
의 현대 미술이 양식의 해체 경연장이나 다름없었던 까닭도 마찬
가지이다. 들뢰즈는 〈모든 화가는 각자의 방식대로 회화의 역사
를 요약한다〉[52]고 주장한다. 그의 말대로 양식의 해체를 경연하
는 20세기 화가들이 장식한 파노라마야말로 또 다른 회화의 역사
이다. 특히 해체주의의 직간접적 영향을 받은 화가들이 저마다 다
른 양식들로 꾸민 해체의 결절結節들이 그러하다.

그래서 해체의 파노라마로 된 20세기 미술의 풍경은 만화
경 같다. 또한 그것은 어지럽게 널려 있는 양식들의 잡화상 같기
도 하고, 기발한 디스플레이로 한껏 멋을 낸 백화점 같기도 하다.
이전의 안목으로는 (예컨대 장미셸 바스키아의 〈그래피티 아트
graffiti art〉처럼) 회화인지 아닌지, 또는 (도널드 저드Donald Judd의 〈오
브제 아트〉처럼, 도판 66, 67) 평면인지 입체인지, 심지어 (엽기적
으로 죽음을 유희하는 데이미언 허스트Damien Hirst의 〈설치 작품
들〉처럼, 도판 181~183) 미술 작품인지조차 구분하기 어려운 작
품들 때문에 기존의 어휘나 코드로는 그 특징을 설명하기도 힘
들다.

그것은 무엇보다도 〈원본주의 시대의 종언〉을 고하는 다
양한 표현 양식들이 르네상스 이래 더욱 강화되어 온 모더니즘의
품위에 대한 고정관념을 해체하기 위해 발칙함을 도발적이고 발
작적으로 드러낸 탓이다. 또한 조형적 탈정형déformation만으로 만
족하지 못한 현대 미술이 이념적 탈구축déconstruction도 마다하지 않
고 있기 때문이기도 하다. 이처럼 20세기 후반 이래의 현대 미술

52 질 들뢰즈, 『감각의 논리』, 하태환 옮김(서울: 민음사, 2008), 141면.

은 미술가들의 작업에는 무한한 면책 특권을, 그리고 그들의 작품에는 치외법권을 선사한 듯 많은 관람자들을 착각하게 할뿐더러 당황하게도 한다.

(a) 외광에 의한 조용한 해체

현대 미술에서 탈정형과 탈구축의 특징은 해체주의가 풍미하기 이전부터 시작된 것이나 다름없다. 예컨대 새로운 광학 이론에 주목한 인상주의pleinairisme의 등장이 그것이다. 그것은 재현적 정합성의 포기 선언이나 마찬가지였다. 빛의 반사와 굴절 작용에 관한 광학적 해명이 미메시스의 원리로 간주하여 신앙해 온 무간격주의에 대한 무지와 반성을 고백하게 했기 때문이다. 물론 동일성 신화에 대한 그와 같은 계몽적 표현을 두고 〈인상적〉이라고 규정한 것도 오늘날의 의미로 보면 대단치 않을 수 있다. 하지만 당시로서 그것은 반미학적으로 느껴질 만큼 매우 충격적인 사건이었음에 틀림없다.

　　미술사가 장루이 프라델Jean-Louis Pradel이 〈인상주의는 단절의 시대를 열어 놓았고, 회화의 대상과 주제는 모두 도마 위에 올랐다. 또한 병치적 터치가 나타나고 미술가의 《행위》를 강조하였으며, 나아가 그림의 바탕조차도 회화적으로 이용하였다. 그리고 이 모든 과정을 겪은 미술은 현기증에 사로잡힌 것처럼 보였다. 채색된 표면의 연속체는 치유할 수 없도록 균열되어 무너져 내렸다〉[53]고 주장하는 까닭도 마찬가지이다.

　　근대의 지적 몽매를 밝히는 이성적인 빛, 인간의 내면세계를 비추는 이성의 빛, 즉 내광의 작용을 계몽한 모더니즘 시대의 계몽주의자들이 바로 내광파內光派들이라면 태양광선의 순간적 반사를 포착하여 조형 공간 위에다 시간성을 가시적으로 표현함

53　　장루이 프라델, 『현대 미술』, 김소라 옮김(서울: 생각의 나무, 2011), 12면.

으로써 재현의 조작 가능성을 계몽하는 인상주의자들은 외광파들이다. 그들은 야외에서 지각한 색채와 빛의 인상을 직접 묘사하기 위해 독자적인 기법과 구도를 개발했다. 그들은 빛의 반사 작용을 이용한 다초점적 지각에 의한 구도와 빛을 내며 역동하는 색채를 사용하는 자유로운 붓 터치와 빛의 반사 순간을 포착하기 위해 점을 찍듯이 하면서도 자연을 덩어리mass의 감각으로 묘사하는 방법을 동원했다.

특히 모네Claude Monet나 세잔의 실험이 그랬다. 그들의 작품에서는 빛이 도발적으로 비치고 있다. 그들은 누구보다 먼저 빛의 조형화를 실험한 회화의 계몽주의자였고, 그렇게 함으로써 복제적 재현의 마감을 시도한 해체 미술의 선구자였다. 한마디로 말해 모네는 빛에 의해 차연하는 순간의 현전성을 포착하는 빛의 화가였다. 그들은 다르게 지연하는 찰나의 빛을 봄으로써 빛 본 화가들인 것이다.

예컨대 모네의 작품은 특정한 순간들의 빛에서 출발한다. 크리스토프 하인리히Christoph Heinrich도 모네의 초기 작품들에서 〈흰색이 발산하는 빛은 그림 전체를 빛나게 한다. 신선한 흰빛은 공간 전체를 채우고, 나아가 화가의 예술 생애 전체에 솟구친다. 이 빛은 바로 화가의 선언이다〉[54]라고 평가한다. 〈모네는 빛을 통해 재현된 색이 있는 대상물, 수면, 공기를 보고 그 인상을 캔버스에 담았다. 세잔이 친구 모네에 대해 《그는 눈이다. 하지만 얼마나 굉장한 눈인가!》〉[55]라고 표현하기까지 했다.

빛에 의한 조형적 개명은 세잔에게도 마찬가지였다. 세잔은 일찍부터 자연에 대한 이해는 색채와 빛을 통해서만 이루어진다고 믿었다. 그러면서도 그는 모네가 그려 내려 했던 빛의 파장

54 크리스토프 하인리히, 『클로드 모네』, 김주원 옮김(파주: 마로니에북스, 2005), 7면.

55 크리스토프 하인리히, 앞의 책, 32면.

들이 펼쳐놓은 색과 형태들의 파노라마가 아니라 사물의 형태들이 서로 맞물리면서 발산하는 오묘한 색채들의 표현에 몰두했다. 다시 말해 그는 모네나 마네Édouard Manet 같은 인상주의자들과 교류하며 빛의 반사를 통해 지각되는 대상의 형태와 색채의 이미지 표현에 고심하면서도 그들과 차별화될 수 있는 독창적인 구도에 집착했다. 이를 위해 그가 고안해 낸 것이 주체의 〈다초점적 지각〉에 들어온 사물들의 통일된 구도의 형성이었다. 그것은 모네가 선호하는 빛의 관념을 배제한 사물 자체에 관한 관념이었다.

빛의 발견과 동시에 재현의 공간적 및 시간적 조작 가능성을 발견한 세잔은 이미 마티스의 전조였고 브라크나 피카소의 데자뷰였다. 마티스는 세잔의 의도를 나름대로 해석하고 보다 내면적인 공간에 존재하는 형상적 이미지를 그려 내려 했기 때문이다. 또한 브라크나 피카소가 3차원의 시각을 2차원의 평면으로 통합시켰던 것도 세잔의 의도를 발전시킨 것이었다. 그 입체주의자들 이전에 세잔은 이미 다초점의 결과들을 동시에 그려서 다시점을 연합하는 전체성을 포착한 화가였다.[56] 외광파의 조용한silent 해체가 2차원적 평면의 입체적, 다층적 혁명을 소리 없이 일으킨 것이다.

미술 이론가였던 로저 프라이Roger Fry도 자신의 책『세잔 Cézanne: A Study of His Development』(1927)에서 세잔은 20세기 초 모든 화가들의 부족신部族神이었다고 표현할 정도였다. 그는 문명의 상식을 깨고 감각 덩어리에서 막 태어나는 사물들, 감각적인 사물들을 잡아채는 세잔의 기묘한 붓질에서 창조주의 신적인 경지를 느꼈다. 그런가 하면 세잔의 색채주의에 한껏 영향을 받은 마티스는 자신의 작업실 입구에 세잔의 그림을 걸어 놓고 37년에 걸쳐 보고 또 보아도 새로운 영감이 넘쳐흐른다고 고백한 적이 있다. 무서운

56 전영백, 『세잔의 사과』(파주: 한길아트, 2008), 381면.

인간, 인간을 넘어서되 위로 넘어서지 않고 아래로 넘어서 버린 기묘한 인간이 바로 세잔이라는 것이다.[57] 이렇듯 세잔을 비롯한 외광파의 인상주의는 견고하게 구축해 온 재현 미술의 종언을 알리는 첫 번째 징후이자 해체 미술의 프롤로그였다.

(b) 반反재현과 요란한 해체

오늘날 해체주의자들은 자신의 사상적 선조를 멀리는 니체에게서 찾는다. 그러면서도 그들은 예외 없이 자신들의 사상적 지평의 확대와 융합을 위해 줄곧 가까이 해온 20세기 회화사를 넘나든다. 푸코도 그랬고, 데리다도 그랬다. 들뢰즈와 리오타르는 아예 그곳에다 또 하나의 둥지를 틀기도 했다. 그들은 인상주의 이후 미술사의 일대변신을 하나의 사건으로 간주하고 거기에서 해체의 또 다른 영감을 찾으려 했다. 인상주의로부터 시작된 소리 없는 내재적 해체가 그들에 의해 요란한noisy 외재적 해체로 탈바꿈하게 되었다.

　　다시 말해 미술의 재현 양식에서 비롯된 진화적 해체는 사상적, 정신적, 문화적 해체, 즉 서구의 정신세계 전체의 해체를 불러왔다고 해도 과언이 아니다. 이처럼 근대 계몽주의의 에너지인 이성의 빛內光이 몽매를 일깨웠지만 외광파 인상주의자들에 의한 지적 자극과 충격은 이성 중심주의의 해체를 주장하는 반이성주의자들, 이른바 탈脫내광파들의 탄생에 간접적 원인이 되기도 했던 것이다. 더구나 몸의 철학자 메를로퐁티Maurice Merleau-Ponty 같은 이는 해체주의자들보다 먼저 현대 미술, 특히 추상 미술과 현대 철학 사조 간의 관계에 주목하기까지 했다.

　　그는 재현의 눈속임(시각적 지각)보다 몸(심신)의 지각을 우선시한다. 회화가 추구하는 것은 눈으로 지각하는 겉모습이 아

57　조광제, 『미술 속, 발기하는 사물들』(서울: 안티쿠스, 2007), 66~67면.

니라 마음으로 지각하는 비밀 암호이어야 한다고 생각했다. 그
에게 추상화는 마음이 지각한 비밀 암호다. 그것도 몸과 하나인
마음(심신)의 비밀을 담는 것이어야 한다. 그는 『눈과 마음L'œil et
l'esprit』(1964)에서 화가에게 생기를 불어넣는 것은 몸으로부터 떨
어져 나온 마음이 아니라 몸에 두루 펴져 있는 마음에게, 즉 우리
를 가로지르고 우리를 온통 둘러싸는 〈빛이란, 존재란 무엇인지〉
를 밝히는 철학이어야 한다고 주장한다. 특히 그러한 철학의 생기
를 들이마신 화가만이 세계에 대한 시각적 지각도 몸짓으로 만들
수 있게 된다는 것이다. 이처럼 그는 철학과 미술의 불가분성을
누구보다 강조한 미술 철학자였다. 추상화에서 보듯 화가란 결국
〈그림으로 사유한다〉[58]는 것이다.

또한 그는 『지각의 현상학La phénoménologie de la perception』
(1945)에서도 〈몸은 자기 나름의 존재 발생에 따라 우리를 곧바
로 사물들과 결합시킨다. 이때 몸은 자신을 구성하는 두 윤곽이
나 두 입술을 서로에게 접합시킨다. 몸의 두 입술 가운데 하나는
몸 자신의 감각 덩어리다. 다른 하나는 분리 작용에 따라 몸이 태
어나는 장소인 감각 덩어리다. 몸은 보는 자로서 후자의 입술인
감각 덩어리를 향해 열려 있다〉[59]고 주장한다. 이처럼 화가는 감
각 덩어리인 자기 몸을 세계에 빌려 줌으로써 세계(사물)를 회화
로 탈바꿈시킨다는 것이다. 그에게 회화는 시각적 지각이 아닌 밖
으로 열린 몸 전체로 지각한 감각 덩어리의 결과물이다. 그러므
로 그에게 회화적 진실은 재현의 공간 너머, 즉 눈속임 너머에 존
재한다. 그의 지각 이론 속에서 회화는 이미 반재현적 탈구축의 대
상이나 다름없다.

이처럼 20세기 회화에서 탈구축 현상은 몸 철학에서 해체

58 M. Merleau-Ponty, L'oeil et l'esprit(Paris: Gallimard, 1964), p. 60.

59 조광제, 앞의 책, 48~49면.

주의에 이르기까지 그것들과 교집합을 이루며 한 시대를 질주해 왔다. 실제로 재현의 권위를 거부하는 현대 미술의 내재적 해체와 코기토로서의 주체나 로고스 중심주의의 탈구축을 주장하는 해체주의의 외재적 해체는 모두 근대적 동일성에 대한 극단적 거부라는 슬로건을 통해 이미 손잡은 지 오래다. 모더니즘 미술의 평면이 유령처럼 되살아 난 니체의 망치 소리만큼이나 요란스럽게 해체되었던 것이다.

결국 해체시대의 현대 미술은 그런 저런 연유로 안팎의 도움을 받아 평면으로부터 탈주의 가속도를 더할 수 있었다. 예컨대 현대 미술이 감행한 〈이젤로부터의 해방〉이 그러하다. 그것은 도널드 저드(도판 66, 67)처럼 적어도 평면과 입체를 동시에 표현하거나 제프 쿤스Jeff Koons나 데이미언 허스트(도판 181~183) 또는 백남준처럼 아예 평면의 이탈, 나아가 그것마저 해체하려는 양상을 보여 왔다. 이렇듯 현대 미술은 지금도 설치 미술이나 환경 미술뿐만 아니라 비디오 아트나 대지 미술에 이르기까지 다양한 영역에서 반재현을 실험하고 있다.

어느 시대이건 그 시대 특유의 에피스테메, 즉 공통의 인식소는 반재현주의적인 현대 미술에도 철학적 해체 이론과의 상관성을 떠올릴 수 있는 단서가 된다. 단지 그것들이 이성 중심주의나 동일성의 신화를 해체하기 위한 전략일 뿐 획일적이고 확정적인 〈이념〉을 갖지 않음으로써 이해하기 어렵다는 점에서 결국 니힐리즘 정도로 평가되기 쉽지만 양자 모두의 해체 전략에는 동일성이나 전체성을 깨뜨리려는 개혁적인 의지와 개방적인 미덕이 있음을 부인할 수 없다.

③ 해체 미술의 표현 양식들
이제까지 살펴보았듯이 근대적 이성의 부식과 박제화에 대한 염

증과 반발의 행태로 작용한 미술에서의 탈구축과 해체는 그 양식의 발작에서 죽음에 이르기까지 반재현적 표현의 문제나 다름없다. 그러한 징후는 아직은 평면 위에서 이루어지는 추상 미술에서 원근법의 배제, 눈속임의 포기 그리고 탈환영주의가 가져온 혁명적 변화에서 두드러진다. 그것은 주로 평면 해체를 통해 미술의 본질에 대해 새롭게 답하려는 표현 양식들 간의 차이로 인해 생겨나기 때문이다. 예컨대 『잠재적 이미지들Potential Images』(2008)의 저자 다리오 감보니Dario Gamboni가 해체 미술의 표현 양식을 〈성상 파괴적〉 해체와 〈야성적〉 해체로 나누는 경우가 그러하다. 그는 전자의 예를 안젤름 키퍼Anselm Kiefer에게서 찾는다면 후자의 경우를 주로 프랑크 스텔라에게서 찾는다.

(a) 금기의 거부와 파괴적 해체

〈성상 파괴적 해체iconoclasm〉는 우상 파괴적 해체라고도 말할 수 있다. 그것은 기독교의 권위에 의해 상징화된 초인간적 인간상이 인간 본위의 인간상으로 대체되는 것을 말한다. 이것은 기존의 신상이나 우상 대신에 새로운 부정적 이미지의 상으로 대체하거나 그것조차 배제되는 해체 양식들을 예로 들 수 있다. 그것은 해체주의 시대의 반재현주의가 그 내포와 외연 모두에서 재현적 양식 일체의 파괴에 주저하지 않았던 탓이다.

주지하다시피 해체주의는 이념의 해체를 요구하는 주의이고 주장이다. 그러므로 그것의 해체는 이념의 권위나 신념의 체계가 공고할수록 더 파괴적일 수밖에 없다. 다시 말해 종교적 교의의 경우, 그것에 대한 어떤 의심조차도 금기시하거나 죄악시하기 때문에 그것의 해체는 무엇과도 비교할 수 없이 파괴적이다. 그 때문에 (자의든 타의든) 신화나 전설, 나아가 신학에 크게 신세져 온 미술의 역사에서 기독교를 상징하는 신이나 성자들에 대한 성상

파괴의 표현은 어느 것보다도 더 반기독교적 위반과 반근대적 모의가 되지 않을 수 없다.

　모세의 계율(출애굽기 20장 4~5절)대로라면 신의 형상인 성상에 대한 그림은 절대 금기에 대한 위반이다. 그럼에도 불구하고 기독교는 역설적이지만 금기의 위반에 힘입어 오늘에 이르렀다. 즉, 기독교는 미술가들의 종교적 상상력과 표현력을 통한 성상 이미지의 보급을 앞세워 발전해 왔다고 말해도 과언이 아니다. 오히려 기독교는 어느 종교보다도 신적 권위가 성상화된 종교이다. 중세 시대는 말할 것도 없고 르네상스 이후의 서양 미술도 성상화의 경연장이나 다름없었다. 심지어 신으로부터 인간 이성의 회복을 강조해 온 모더니즘 시대에도 친親성상주의적 미술은 반反성상주의적 미술에 대하여 크게 위축되지 않았다. 예컨대 19세기 아카데미 화가들이나 교회마다 장식한 스테인드 글라스의 단골 소재 가운데 하나도 성상이었다.

　하지만 〈신은 죽었다〉는 니체의 선언처럼 19세기 말 기독교의 권위 상실과 때를 같이한 회화의 세속화, 게다가 20세기 후반에 이르러 추상화의 등장과 포스트모더니즘 미술의 유행은 기독교의 성상화를 더 이상 의미 없게 만들었을 뿐만 아니라 성상주의 회화의 존재 이유마저도 불필요하게 했다. 성상주의 회화의 해체, 즉 회화에서의 성상 파괴적 해체가 본격화된 것이다. 예컨대 안젤름 키퍼를 비롯한 반성상주의 화가들이 선보여 온 성상 파괴적 작품들이 그것이다.

　감보니의 주장이 아니더라도 독일이 자랑하는 안젤름 키퍼가 성상 파괴적 해체의 최전선에 있는 신표현주의의 거장임은 주지의 사실이다. 키퍼는 이미지를 차연화하거나 자신이 표출하

고자 하는 대상의 설정에 있어서 매우 복선적인 신비주의적 암시성을 바탕으로 하여 긍정적인 이미지나 제목을 설정한다. 하지만 실제로는 「예루살렘」(1986, 도판8)에서 보듯이 성상주의에 대해 간접적으로 고발하는 형식이나 우회적으로 폭로하는 내용을 담고 있는 경우가 대부분이다.

한편 키퍼의 회화는 독일의 전통적인 현대사도 조망하고 있다. 특히 그중에서도 독일이 주변국들에게 저지른 여러 가지 만행을 고발하는 태도가 특징적이다. 그러나 키퍼는 전체적인 구도를 설정한다든가 제목을 정할 때 의도를 암시적으로 드러내거나 숨기는 방식을 선택함으로써 국민들을 직설적으로 자극하는 일을 피했다. 그는 인간이 사라진 공간을 제시하지는 않는다. 그 대신 그림 속에서도 그것들은 환유적 모티브를 사용하여 주체의 죽음을 나타내려 한다. 다시 말해 그는 기존의 텍스트나 생산물을 차용하여 그림을 창작하는 작가의 죽음, 즉 더 근본적인 의미에서의 주체의 죽음을 탐색하고 있는 것이다.

키퍼의 회화에서 중요한 사실은 성상 파괴적 해체뿐만 아니라 때로는 자국의 현실을 역사나 신화를 통해서 관객들에게 알리고 교훈을 주려는 노력을 게을리하지 않았다는 점이다. 예컨대 그는 게슈타포의 본부였던 나치의 건물을 작가들의 작업실로 탈바꿈하는 일련의 작품들을 선보임으로써 독일 문화의 고통과 패배의 부끄러움과 새롭게 거듭남의 이미지를 일매지게 해보려 했다.[60] 한마디로 말해 키퍼는 성상 파괴적 해체 작업에서나 주체의 죽음을 고발하는 역사화에서나 묵시적 쇄신의 비전과 이상을 제시함으로써 누구보다도 미술의 정신적 권위를 회복하려고 애쓴

60 Suzi Gablik, *Has Modernism Failed?*(London: Thames & Hudson, 1984), p. 124.

작가였다.

　　수지 개블릭도 키퍼는 현대 사회에서 오랫동안 닫혀 있던 영원을 지향하는 〈정신적 투시의 창fenestra aeternitatis〉을 열어 놓은 작가라고 평한다. 이를 위해 키퍼는 실제로 도시보다 농촌을 선호한 시골뜨기 화가이길 원했다. 그는 많은 화가들이 모이는 미술의 중심 도시들을 피해 프랑크푸르트와 슈투트가르트 사이의 시골에서 살았다. 그의 작품들 속에 언제나 등장하는 자연이 초혼과 마법이 가득한 영원한 천상의 현실처럼 투사되어 있는 것도 그 때문이다. 예컨대 그는 불에 타서 바싹 말라 버린 밀밭에서조차도 자연의 신비를 담아내려 했다. 그는 황폐해진 대지를 그리면서도 그것을 통해 황무지의 재생에 대한 희망을 상징하려 했던 것이다.[61] 그렇지만 이러한 교훈을 많은 사람들이 쉽게 인지하지는 못했다. 대다수의 추상화에서 줄곧 드러내고 있는 〈믿음, 희망, 사랑〉의 이미지나 주제들이 묵시적이어서 많은 사람들은 그의 진정한 의미가 파악하기 어려웠다.

　　키퍼의 초기 작품들은 개념 미술의 경향을 띠었는데, 그 중에는 여러 장소에서 나치식 경례를 하고 있는 자신의 모습을 담은 사진 연작도 포함되어 있다. 이 연작의 사진에 반영된 독일 역사의 다의성과 거기서 얻을 수 있는 교훈들은 키퍼가 이미 1970년대 초반과 중반에 창작한 야심적인 작품들에도 나타난다. 키퍼는 토이토부르거 발트에서 게르만족의 한 부족장 아르마니우스Arminius에 의한 로마 장교 바루스의 패배와 같은 좀 더 확고하게 입증된 역사적인 사건들로 눈길을 돌렸다. 이야기 전달을 목적으로 한 서사적 회화인 이 그림들은 보다 더 현대적인 표현 수단들, 즉 탈서사

61　Ibid.

적 표현 수단들과 비교할 때 매우 시대에 뒤처진 것으로 간주되던 당시에 그 복합성으로 인해 주목받을 만한 것이었다.[62]

키퍼에게 재현-표현, 서사-탈서사, 거시-미시의 이분법과 양자택일은 중요한 문제가 아니었다. 그가 우선시하는 것은 양식보다 내용, 즉 종교적, 역사적 메시지였다. 키퍼는 과거의 부조리한 일면을 들추어내어 현실의 인간 삶에 관한 원천적인 부조리의 문제와 그것의 새로운 방향을 모색하는 데 역점을 두는 작품을 제작하여 현실의 문제와 과거의 역사 모두를 발언하려 하였다. 그에게 그것은 두말할 필요도 없이 새로운 작업 이념이 되었다. 왜냐하면 역사와 무관한 채 애매하게 표현되는 작품들의 특징은 재현적이거나 추상적이거나를 막론하고 작품들마다 너무나 폭넓은 의미를 지닌다[63]고 생각했기 때문이다.

(b) 야만주의와 야성적 해체

야성적 해체는 야만주의vandalisme에 의해서 실제의 미의식이 상징적 의미에 대한 권위를 대체하기 위해 이루어진 해체를 말한다. 본래 야만주의는 이성적, 과학적 진화 이전이나 반진화pre/anti-evolution를 추구한다. 그것이 야성적인 것도, 그로 인한 해체가 요란스러운 것도 그 때문이다. 현대 미술에서도 이를테면 팝 아트의 선구자 재스퍼 존스Jasper Johns나 미니멀 아트의 선두주자 프랭크 스텔라의 해체 작업들이 그러하다. 또한 스텔라의 야성적 해체의 선구가 재스퍼 존스라면 그것의 보증자이자 수호천사는 그의 대학 동료였던 비평가 마이클 프리드Michael Fried였다.

특히 존스 작품들은 표면이 평면적임에도 이미지에서 만

62 에드워드 루시 스미스, 『20세기 시각예술』, 김금미 옮김(서울: 예경, 2002), 359면.

63 정영목, 『Anselm Kiefer』(서울: 국제 갤러리, 1995), 5면 참조.

90

큼은 〈전면적인all over〉 효과를 기대하고 있다. 그의 작품들이 스텔라를 유혹한 것도 바로 이점이다. 그것들은 화면과 지지체를 서로 융합시켰다든지 그림과 바탕을 하나로 묶는, 따라서 회화를 하나의 이미지인 동시에 오브제로 만들 수 있는 밀납칠, 즉 납화蠟畵기법[64]을 동원했다는 점에서 스텔라를 뒤따르게 한 것이다. 이를테면 존스의 「거짓 출발」(1959), 「10개의 숫자들: 8」(1960), 「0 - 9」(1961, 도판74) 등 숫자 시리즈들처럼 시각적인 것과 언어적인 것이 충돌하는가 하면 미국 국기 시리즈(도판76)나 「바보의 집」(1959) 등처럼 거기에는 회화적인 것과 즉물적인 것이 야성적으로 대립하고 있는 것이다.

그러나 스텔라의 작품은 존스의 것보다 더 야성적이고 해체적이다. 그의 모노크롬 작품들은 해체에 있어서 시각적인 것과 회화적인 것을 가능한 피한 채 존스가 강조한 즉물성에 관심의 초점을 맞춤으로써 미니멀리즘적 오브제로 이행했기 때문이다. 실제로 스텔라는 존스의 첫 번째 개인전보다 1년 뒤인 1959년, 뉴욕 현대 미술관의 큐레이터 도로시 밀러Dorothy Miller가 기획한 전시회 「16명의 미국인」전을 통해 데뷔했다. 그런 이유에서도 스텔라에게는 자신보다 먼저 팝아티스트로 활동한 존스가 따라야 할 선구였다. 동시에 존스는 그가 처음부터 극복해야 할 대상이기도 했다. 그것은 무엇보다도 존스의 작품에서 서로 충돌하고 있는 이중적 모호성 등 동의할 수 없는 요소들이 눈에 띠었기 때문이었다.

스텔라는 「깃발을 드높이!」(1959, 도판68)에서 보듯이 존

64 인화(印畵)라고 하는 고대 회화 기법으로 엔카우스틱encaustic 또는 밀납화(蜜蠟畵)라고도 한다. 안료를 벌꿀이나 송진에 녹여서 불에 달군 인두로 벽면에 색을 입히는 기법이다. 고대 그리스인들은 건물의 내외벽을 장식하거나 대리석 조각을 장식할 때 이 방법을 사용하였고, 로마 제국에 들어와서는 화가들이 흔히 사용하는 기법이 되었다. 이집트 우나스의 미라관에도 이러한 기법으로 그림이 그려졌고, 고대 그리스의 폴리노튜스가 그린 「마라톤의 전투」가 이 기법의 좋은 예이다. 하지만 이 기법은 9세기경에 쇠퇴하였다. 두산백과 참조.

스보다 좀 더 야성적으로 해체를 시도했다. 파시스트 군복을 연상시키는 검은색 바탕 위에 드리워진 나치의 십자가 문양처럼 아직도 떨쳐버리지 못한 시각적, 회화적 흔적(줄무늬)을 없애 버림으로써 그는 형상과 배경과의 관계를 완전히 해체해 버린 것이다. 이때부터 스텔라의 과제는 과연 무엇이 회화인지에 대하여 스스로 대답해야 하는 것, 그리고 어떻게 회화를 제작해야 하는지를 알아내야 하는 것이었다.

하지만 그가 과제에 대한 해결책을 찾는 데는 그렇게 오랜 시간이 걸리지 않았다. 그것은 결국 이 두 가지 과제를 하나로 하는 것, 이를테면 회화의 제작 방식을 통해 회화의 본질에 접근하는 것이었다. 1960년 그가 금속제 물감을 사용하면서 비장방형의 성형shaped 캔버스 — 직사각형이 아니거나 직사각형일 경우에도 수평, 수직으로 걸려 있지 않은 캔버스 — 로 형태를 바꾸기 시작한 것이 그 예이다. 그러면서도 이때부터 그는 처음 발표한 작품에서 보여 준 전면적인 형태와 내적 구조를 일치시키는 방법을 더 이상 동원하지 않으려 했다. 그는 적극적인 해체를 위한 또 다른 표현 방법을 모색하기 시작했다.

그가 선택한 변신은 연작으로 된 줄무늬 그림이었다. 그러나 여기서는 줄무늬들이 화면을 분할하기 위한 것이라기보다 장방형이 아닌 화면이 줄무늬들의 산물로 나타난 것처럼 보이게 했다. 프리드가 보기에 그렇게 해서 선보이기 시작한 새로운 형태는 이미지들을 내부적으로, 즉 연역적으로 구조화함으로써 훨씬 더 엄격해졌다.[65] 할 포스터Hal Foster도 별 모양이나 십자형의 작품에서 보여 준 연역적 구조의 논리가 기호나 약호의 논리와 구분할

65 할 포스터 외, 『1900년 이후의 미술사』 배수회 외 옮김(서울: 세미콜론, 2007), 410면.

수 없게 되었다고 주장한다.

　　이런 점에서 프리드는 스텔라를 더 이상 미니멀리스트라고 부르지 않는다. 그는 야성적이기보다 오히려 냉정한 즉물주의자literalist가 되었다는 것이다. 스텔라의 작품들은 화면의 구조적 전면성에서 시각적 효과를 기대하기보다 존재론적 즉물성을 유발시키는 인지 심리적 효과를 더욱 기대했다. 다시 말해 스텔라의 작품에서는 경험론자 로크가 감관에 의한 파생적 성질로 간주한 제2성질(맛, 소리, 색, 냄새)보다 사물 자체에 속해 있는 제1성질(운동성, 연장성, 수, 형태)인 즉물성 자체를 강조했다. 그리고 형상을 유지해야 한다는 요구가 이전과는 다른 방식으로 차단되거나 회피되어 있다. 그의 작품들은 재현 욕망의 철저한 배제와 해체를 통한 절제미를 발휘하며 대상성 자체, 모름지기 즉물성만을 드러내 보임으로써 평면 위를 더욱 차갑게 냉각시켰다.

　　하지만 해체주의와 현대 미술이 공연하는 이른바 해체의 이중주 가운데 존스와 스텔라가 평면 위에서 보여 준 해체의 진화 양상은 야성적 해체의, 나아가 현대 미술 전체의 변화 양상을 대변하는 탈정형적, 반재현적 해체의 진면목이라고는 말할 수 없다. 2차원적 평면 내에서의 내재적 해체보다 평면 밖(3차원이나 가상현실)으로의 외재적 해체가 오늘날 〈회화의 죽음〉에 관한 논쟁을 불러왔을 뿐만 아니라 미술의 역사마저도 종말 논쟁 속에 빠져들게 한다.

　　해체주의에서 에너지를 직간접적으로 공급받아 온 현대 미술은 얼핏 보기에도 성난 파괴자처럼 그 이전의 구축물들이 차지해 온 자리를 닥치는 대로 없애 버린다. 질풍노도와 같은 해체 양식들의 회오리가 미술사의 지형도를 갈아 치우고 있다. 그래서 오

늘날 해체나 탈구축의 개념에 대하여 막연히 부정적인 선입견을 가지고 있거나 해체주의와의 지평 융합을 꺼리고 있는 많은 사람들이 그와 같이 현기증 나는 현대 미술의 조감도 앞에서 당황해 한다.

제2장

양식의 발작과 미술의 종말

20세기 말의 니체라고 불리는 푸코는 다음과 같이 주장한다. 〈인간이란 기원이 없는 존재, 즉 고향이나 생일이 없는 존재요, 탄생이 발생하지 않으므로 그의 탄생에는 전혀 근접할 수 없는 존재이다 …… 그리하여 사고가 해야 할 하나의 임무가 주어진다. 그것은 사물의 기원에 대해 이의 제기하는 일이다.〉[66]

　　그것은 푸코가 이성의 종말과 독단의 해체, 즉 이성 최면 현상의 적극적 해체야말로 동일성의 기원만을 탐사해 온 이성의 타성과 강제를 파괴하려는 철학자의 조건일 수밖에 없다고 생각했기 때문이다. 나아가 데리다는 해체의 방법까지도 구체화한다. 그러한 파괴와 해체를 위해 그는 철학적 단두guillotinement나 구토vomissement와 같은 철학적 사유의 발작과 광기마저 요구한다.

　　하지만 20세기 들어서 동일성 신화에 대한 단두와 구토, 이른바 단절과 거리 두기를 위한 엔드 게임은 철학에 못지 않게 미술에서도 일어났다. 현대 미술도 단두와 구토라는 광기와 발작을 일으키며 평면의 숙명을 거부하지 못하는, 틀에 박힌 회화 양식의 파괴와 해체를 새로운 미학, 즉 반미학의 조건으로 내세웠던 것이다.

66　미셸 푸코, 『말과 사물』, 이광래 옮김(서울: 민음사, 1989), 379~380면.

1. 실존주의와 반미학의 전조들

〈오늘날 미술은 도처에 존재한다. 미술은 더 이상 구별이나 경계를 알지 못한다. …… 표현 수단은 다양해졌으며 장벽은 허물어졌다. 그리고 이러한 표현 수단은 작품을 보는 방식, 작품과 그 구상을 새겨 넣는 방식, 또 시간과 공간 속에서 작품의 효과를 예견하거나 전대미문의 묵계성을 지닌 존재와 사물을 연계시키는 방식을 열고 쇄신했다. 따라서 이제 아무런 독단적 법칙도 없는 소문자 미술l'art은 설사 반미술적인 입장을 그 대가로 삼을지라도 끊임없이 세상에 대한 미술의 영향력을 확장하고 세상의 복잡함에 응수한다.〉[67]

이것은 미술사가 장루이 프라델이 〈신성 모독의 경계를 뛰어넘는 창조자들〉이라는 제목으로 『1945년 이후의 현대 미술L'art contemporain à partir de 1945』(1999)의 서문에서 현대 미술의 특징을 규정한 글이다. 다시 말해 이것은 〈욕망이라는 이름의 전차〉가 신성 모독의 경계를 아랑곳하지 않고 질주하는 현대 미술의 풍경을 스케치한 것이다. 그는 이처럼 20세기 후반의 미술이 나타내는 당대성을 신성 모독적 침입, 경계 초월, 반미술, 금기위반, 규범의 전복, 회화의 타락 등의 용어들로 상징한다. 디오니소스적인 욕망의 가로지르기가 보여 주는 당혹스런 광경狂景을 그는 이렇게 부정적인 단어들로 그렸다.

그가 보기에 오늘날의 미술가들은 전대미문의 도발적인 예

67 장루이 프라델, 『현대 미술』, 김소라 옮김(서울: 생각의 나무, 2011), 11면.

술가나 다름 아니다. 그들에게는 예술의 창조가, 〈신은 죽었다〉고 선언하는 니체의 망치 소리나 1960년대 이후 〈독단의 해체〉와 〈이성의 종말〉을 외치며 니체의 분화구가 되었던 푸코의 반이성주의적 언설들, 나아가 이성에만 매달리는 낡은 철학을 단두대에 올려놓아야 한다는 데리다의 주장 이상으로 예상치 못한 모험적 도발이고 상상을 초월하는 엽기의 발현이기 때문이다.

프라델은 〈미술가는 모든 권리를 찬탈하고 모든 표현 수단을 자신의 것으로 삼았으며, 모든 금지 사항을 위반했다. 그들은 고상한 문화적 태도에 대한 규범의 칙령을 뒤엎고, 모든 경계를 뛰어넘었으며, 매일 새로운 영역을 탐험하고 추가시켰다〉[68]고 주장한다. 그는 규칙이란 위반함으로써 부각되는 것이고, 금기도 깨뜨림으로써 새로워진다는 사실을 현대 미술의 다양한 징후들을 통해 에둘러서 설명했다.

이를테면 〈덴 플래빈Dan Flavin은 네온으로 작품을 만들었고, 토미 스미스Tommie Smith는 검은색 튜브를 만들었으며, 백남준은 텔레비전 모니터를 재해석했다. 또한 사이 트웜블리Cy Twombly는 공백 있는 캔버스 위에 꼬불꼬불한 낙서를 그려 넣었고, 피에르 술라주Pierre Soulages는 세폭화의 빛나는 단색화를 보여 주었다〉[69]는 주장이 그것이다. 1960년 이래 미술가들이 감행해 온 그와 같은 광기의 발현을 두고 아서 단토Arthur Danto는 아예 〈양식의 발작〉으로 규정한다. 1962년 큐비즘과 추상 표현주의가 종말을 고하자 그 뒤를 이어서 색면 회화, 하드에지hard-edge 추상, 팝 아트, 옵아트, 미니멀리즘, 아르테 포베라, 낙서화, 신조각, 개념 미술, 비디오 아트, 설치 미술 등 수많은 양식들이 현기증 나는 속도로 나타났기 때문

68 장루이 프라델, 앞의 책, 12면.
69 장루이 프라델, 앞의 책, 11~12면.

이다.[70]

그러나 규범적 표현 양식의 거부나 파괴는 단토의 주장처럼 미국의 미술 시장에서만 일어나는 현상이 아니었다. 프랑스에서도 제2차 세계 대전 이전에 유행하던 기하 추상에 반발하며 등장한 앵포르멜과 타시즘을 비롯하여 신사실주의를 사실주의에 대한 〈가증스런 동어 반복〉이라고 비난하는 제랄드 가시오탈라보Gérald Gassiot-Talabot가 있었다. 또한 장루이 프라델의 신구상 회화, 알랭 자케Alain Jacquet의 기계 미술, 해체주의의 영향을 받아 타블로의 해체 작업에 몰두한 루이스 칸Louis Kahn, 클로드 비알라Claude Vaillant, 다니엘 드죄즈Daniel Dezeuze 등의 쉬포르쉬르파스support-surface가 있었으며, 프랑수아 부아롱François Boisrond 등이 새로운 미술 영역으로 확장하기 위해 사진과 인쇄술까지 동원하여 시도한 매체 미술들도 있었다.

1967년 제랄드 가시오탈라보는 「아로요, 또는 회화 체제의 전복」에서 에두아르도 아로요Eduardo Arroyo가 〈양식에 관한 모든 습관을 파괴하기까지 무려 6년이라는 세월이 걸렸다〉고 쓰고 있다. 사진 복사품에 망점이 어른거리는 방식을 이용하여 복사품의 구조를 단순히 그려 내는 기계 미술의 거장 알랭 자케가 〈위장Camouflage〉이라는 시리즈 가운데 마네의 작품을 패러디한 「풀밭 위의 점심 식사」(1964, 도판180)를 비롯하여 마르셀 뒤샹의 작품을 패러디한 「L.H.O.O.Q.」(1986)까지 발표하자 미술 평론가이자 『아트 프레스Art Press』의 편집장인 카트린느 미예Catherine Millet도 〈이제 더 이상 양식이란 없다〉고 단언하기에 이르렀다.

게다가 미술사학자 베냐민 부흘로Benjamin H.D. Buchloh는 양식 파괴 현상을 양식의 세속화, 나아가 자본주의적 상품화에까지 비

70 Arthur Danto, *After the End of Art: Contemporary Art and the Pale of History*(Princeton: Princeton University Press, 1997), p. 13.

유한다. 〈양식은 이제 상품의 이데올로기적 등가물, 곧 폐쇄되고 정체된 역사적 시기의 징후인 보편적 교환 가능성과 막연한 유효성에 지나지 않게 된다. 미적인 언설에 남겨진 유일한 선택이 고유한 분배 체계의 유지와 자신의 상품 유통에 지나지 않을 때 모든 야심만만한 시도들이 인습으로 굳어지고 회화 작품들 또한 역사의 단편들과 인용들로 치장된 상품 진열대처럼 보이기 시작한다고 해서 그다지 놀랄 만한 일은 아니다〉[71]라고 주장하기에 이른 것이다. 하지만 그것은 발작하는 양식들을 가리켜 자본주의의 합리화 과정에서 생겨난 노폐물에 지나지 않는다고 혹평한 프레드릭 제임슨의 생각과도 크게 다르지 않다.

부홀로와 단토의 생각대로라면 양식은 축제(또는 가면 무도회) 속에서 발작한다. 그러나 시니컬한 위장 축제는 축제가 아니다. 탈구축과 해체를 통해 모더니즘의 딜레마를 성공적으로 해결하는 척하는 종말의 축제는 페스티벌이라기보다 고기를 먹지 않으려는 카니발에 가깝다. 또한 모더니즘에서 보면 그것은 양식의 발작이 아니라 발광이다. 양식의 권위 부정과 파괴의 방법들을 동원하며 이성적 절제와 조절 대신 광란의 집단의식을 치르기 때문이다.

퇴행의 암호이건 권위로부터의 해방이건 그것은 더 이상 〈예술로서의 예술〉이 아닐 수 있다. 〈예술에 대한 예술〉로서 치러지는 사육제는 고기肉 대신 무엇이든지 차용하거나 도용하고 인용하는 점에서 〈예술에 의한 예술제〉일 뿐이다. 심지어 그것은 회화가 평면화하는 것을 좌절과 실패로 간주하여 입체적 회화를 그것의 구출로 여긴다든지 (도널드 저드처럼) 평면과 조작적 환영 illusion의 결합을 시도함으로써 회화의 정체성을 상실한 표현 양식

71 베냐민 부홀로, 「권위의 형상, 퇴행의 암호: 재현미술의 복귀에 대한 비판」, 『현대 미술의 지형도』 이영철 엮음, 정성철 옮김(서울: 시각과 언어, 1998), 222면.

의 잡종지대hybrid zone를 형성하기 때문이다. 그와 같은 시공간 안에 들어선 사람이라면 그가 미술가이건 관객이건 히스테리나 분열증(스키조)을 피하기 어렵다. 그것은 무엇보다도 분열증의 엔드 게임이 갖는 광기의 도가니 현상 때문일 것이다. 집단적 지향성의 부재와 거부를 지향하며 종말로 치닫고 있는 오늘날의 미술 현상이 바로 그렇다.

하지만 시작과 끝은 뫼비우스의 띠와 같은 것이다. 모든 역사의 종말이 불현듯 찾아오는 것이 아니라 회의와 주립(심한 피로)의 기미를 전조한다는 것은 반작용으로서 그 이후의 또 다른 시작을 그 안에 이미 배태하기 때문이다. 철학과 미술의 종말 놀이도 마찬가지다. 신앙과 이성 간의 엔드 게임의 결과물인 근대의 이성주의도 루터Martin Luther의 종교 개혁과 같은 회의와 반전의 뚜렷한 징조 속에서 그 단초를 발견할 수 있다.

근대적 이성주의의 절정인 헤겔 관념론의 마감이자 또 다른 시작으로 등장한 반헤겔주의 사조들의 경우도 마찬가지이다. 그러나 신앙·이성, 정신·물질의 엔드 게임이 중세나 근대의 마감과 더불어 끝난 것은 아니다. 제2차 세계 대전 이후부터 지금까지의 그 시종의 교체 현상은 게임판version을 달리했을 뿐 여전하다. 이를테면 종전과 더불어 나타난 전쟁 후유증으로 (1945∼1960 사이의) 나타난 실존적 반성이 가져온 반나치즘과 반마르크스주의에 의한 (다니엘 벨Daniel Bell의) 『이데올로기의 종언The End of Ideology』(1960) 현상, 그리고 그 이후(1968년 5월 혁명 이후)에 탈이데올로기와 더불어 벌어진 철학 내에서 반형이상학, 반이성주의 운동을 주도해 온 해체주의와 포스트모더니즘의 위세가 그것이다.

그런가 하면 20세기의 철학뿐만 아니라 미술에서 나타나는 엔드 게임의 뫼비우스 현상도 예외가 아니다. 예컨대 엘리자베스 수스먼Elisabeth Sussman은 필립 타페Philip Taaffe의 전유물인 복사

와 전용이라는 역설의 미학마저도 차용이나 도용 행위에 의한 정서적 연상 작용들로부터 인식론적 해방을 의미한다고 평한다. 그럼에도 불구하고 그녀는 실제로 그것이 종말이 아니라 오히려 새로운 시작의 서문인 엔드 게임의 전략을 가지고 있는 주관성의 표현이라고 역설한다.[72] 그렇게 그녀는 미술에서의 혁신이란 미술과 그 과거 사이의 완전한 단절이 아니라 그것들 사이의 복잡한 관계라는 단토의 주장에 동조하고 있는 것이다.

또한 시각 예술의 종말을 의문시하는 영국의 미학자 폴 크라우더Paul Crowther가 〈미술은 살아 있다. …… 그리고 미술가들이 다른 관점에서 자신들이 몸담고 있는 세계, 특히 저마다 자기 분야의 역사를 바라보는 한 계속 살아 있을 것〉[73]이라고 주장한다든지 개념 미술가 조지프 코수스Joseph Kosuth가 회화는 죽음으로써 종말을 맞이하는 것이 아니라 계속 다시 태어날 뿐이라고 (회화의 재탄생을) 강조하는 이유도 마찬가지다. 미술은 미술가들에 의해 죽임을 당하지만 그들에 의해 끊임없이 다시 태어나는 것이다.

이처럼 철학에서나 미술에서나 역사의 게임은 역설적이다. 그것들의 종말 놀이는 끝나지 않고 반복된다. 그 방식과 현상이 똑같지 않을 뿐이다. 역사적 혁신도 그것과 의미를 달리하지 않는다. 미술은 철학과 마찬가지로 진화하는 역사적 계기를 주로 자기 내부에서 찾으면서도 철학으로부터 새롭게 거듭날 수 있는 반성적인 자극을 받을뿐더러 그때마다 에너지까지도 공급받기 일쑤이다.

적어도 1960년 이전까지는 전쟁으로부터 상처받고 절규하던 영혼이 실존주의를 통해 그 자위와 치유의 대안을 찾자 당대의

72 Elisabeth Sussman, 'The Last Picture Show', *Endgame: Reference and Simulation in Recent Painting and Sculpture*(Cambridge: The MIT Press, 1987), p. 64.

73 폴 크라우더, 「시각예술에서의 포스트모더니즘」, 『현대 미술의 지형도』 이영철 엮음, 정성철 옮김(서울: 시각과 언어, 1998), 67면, 재인용.

미술가들도 이데올로기의 종언을 요구하는 참상 묘사주의나 실존의 표현 양식을 선보인 경우가 그러하다. 이렇듯 역사가 위기와 질곡에 빠질수록 늘 그것을 증언하려는 철학과 미술의 이념적 공유는 두드러지게 마련이었다. 현존재Dasein로서의 실존 의식이 잠든 영혼마저도 신음하고 절규하는 역사 속에서 이성과 감성 모두를 깨어나게 했기 때문이다.

더구나 그와 같은 역사의 단련은 그 비극의 정도만큼이나 서구의 지성을 더 이상 불의한 과거에 타협하지 않게 했다. 역사의 기만에 대하여 민감하게 깨어 있는 지성은 그 이전보다도 더 역사의 질곡을 경계하며 철저한 인식론적 단절을 강구하려 했다. 1960년대 이후 산업이 급성장하고 서구인의 일상이 여유로워지고 있는데도 그들의 철학이나 미술이 과거와의 단절에 더 적극적이었던 것이다.

결국 니체를 반작용의 지렛대로 삼아 반철학으로서 포스트구조주의가 시대의 지성을 일깨우는가 하면 반모더니즘으로서 포스트모더니즘도 표현 양식의 해방과 자유를 만끽하려 했다. 마침내 1970년대 이후 서구의 정신세계를 이끌어 온 해체주의와 포스트모더니즘은 부정의 언어와 논리로 소통하며 미술과도 상리 공생해 온 것이다. 이데올로기의 종언에 이어서 철학의 종언은 물론 회화의 죽음과 미술의 종언까지도 20세기 후반의 깊어 가는 부정과 단절, 해체와 유목의 신드롬을 고스란히 드러내고 있다.

하지만 현대 미술에서 지금까지 수그러들 기미조차 보이지 않는 반미학적 양식의 발작 현상도 엄밀히 따지고 보면 상리 공생의 양상이라기보다 제2차 세계 대전의 비극적인 체험으로부터, 그리고 그것에 대처해 온 반철학적 사조들(실존주의와 해체주의 등)로부터 직간접적으로 받은 자극과 동력인의 작용이 그만큼 컸던 탓이다.

1) 실존주의와 실존적 감성 인식

전쟁만큼 시대정신을 지배하는 병리적 사건도 없다. 그 트라우마에서 벗어날 수 있는 피해자는 아무도 없기 때문이다. 그러므로 전쟁은 어떤 작가가 쓴 것보다도 더 처참하고 슬픈 비극이다. 전쟁은 사상가에게 반전의 이념을 낳게 하고, 예술가에게는 수많은 작품들을 통해 그 비극을 증언하게 한다.

① 제2차 세계 대전과 실존주의

1939년부터 1945년까지 치러진 제2차 세계 대전은 표류하는 역사 시대에 인류가 무모하게 자행한 최악의 비극이었다. 그것은 헤아릴 수 없이 많은 생명의 희생뿐만 아니라 살아남은 자들의 쉽사리 치유되지 않는 영혼의 훼손에서도 미증유의 사건이었기 때문이다. 또한 그것은 어느새 데카당스를 불러올 정도로 낙관적 진보관에 취해 버린 서구인들의 허위의식과 치명적 오만이 일찍이 겪어 보지 못한 비극의 나락을 자초한 탓이기도 하다.

　〈신은 죽었다〉는 니체의 경고에 귀 기울이지 않은 채, 제1차 세계 대전(1914~1918)을 치러야 했던 서구인은 『서구의 몰락Der Untergang des Abendlandes』(1918~1922)을 안타까워하는 오스발트 슈펭글러Oswald Spengler의 넋두리도 여전히 들으려 하지 않았다. 제국에의 야망이 그와 같은 경고와 넋두리까지 귀먹게 했기 때문이다. 도리어 초인 의식을 변태적 전쟁 망상으로 대신한 파시스트들은 제2차 세계 대전을 경쟁적으로 준비하거나 타자의 도발을 대기하고 있었다고 말해도 지나치지 않다. 그들은 야만적 욕망과 허위의식(이데올로기)이 야합하여 인간을 전쟁 기계화하고 그것을 악마적으로 조정하는 광적인 변태 행위에 탐닉했던 것이다.

　모든 면에서 20세기를 그 전후로 가르게 하는 결정적 계기

가 된 제2차 세계 대전은 (일제의) 대동아공영권과 팔굉일우八紘
一宇[74]의 실현, (히틀러Adolf Hitler의) 게르만 제국의 건설, (무솔리니
Benito Mussolini의) 지중해의 패권 장악 등 제국에의 야욕들이 꾸민 끔
찍한 전쟁 놀이였다. 하지만 그 무모함의 대가는 인류의 역사에서
더 이상 그와 같은 비극의 유례를 찾을 수 없는 최대의 것이었다.
불과 6년간 치러진 전쟁이었음에도 참전국이건 연합국이건 나라
마다 수십, 또는 수백만의 주검과 그 그림자를 목도해야 했다.

　　예컨대 1940년 독일의 나치 군대가 프랑스를 침공할 때 전
사자가 독일은 2만 8천 명이었던 데 비해 프랑스는 20만 명 이상
이 희생당했다. 전쟁 말기인 1944년 연합군의 노르망디 상륙 작전
도 미군 32만 명과 독일군 40만 명의 희생자를 낳았다. 또한 전쟁
기간 동안 피해 국가에서 희생당한 민간인들의 숫자는 정확하게
헤아릴 수 없을 정도였다. 더구나 1942년부터 나치에 의해 아우
슈비츠 수용소에서 학살당한 유대인의 숫자도 프랑스에서 끌려
간 13만 명을 비롯하여 6백만 명이 넘었다. 그 밖에도 프랑스에서
는 1943년에서 1944년간 한 해에 나치에 항거하던 레지스탕스들
이 4만 명이나 살해당했고, 마르크스주의에 대한 적개심 때문에
6만 명이 희생당했다.[75]

　　하지만 홀로코스트Holocaust는 수용소에서만 자행된 것이 아
니다. 실제로 그것이 시대에 가한 새디즘의 상흔도 그 이상이었다.
병든 시대에 끔찍한 발작을 일으킨 양심의 집단적 마비 현상이 살
아남은 자들에게 자행한 영혼 학살은 아직도 치유되지 않는 후유
증을 남겼기 때문이다. 처참한 죽음과 주검의 참상이 살아남은 영
혼들에게 〈여기에 지금hic et nuc〉 존재하고 있는 〈실존Existenz〉의 이

74　팔굉일우(八紘一宇)는 일본 제국주의의 이념이 된 천황 신화와 천황 가족주의 사상의 핵심 개념이
다. 태양신인 천황은 팔굉(세계)을 일우(한 가정)처럼 다스리기 위해 지상에 강림했다는 것이다.

75　로저 프라이스, 『프랑스사』, 김경근 옮김(서울: 개마고원, 2001), 342면.

유와 의미를 되새기게 한 이른바 〈실존주의의 대두〉와 〈이데올로기의 종언〉이 그것이다.

제2차 세계 대전을 레지스탕스로서 직접 체험하며 실존하는 주체에 대한 자각을 누구보다도 자신의 철학으로 만든 철학자 장폴 사르트르Jean-Paul Sartre와 〈오늘 엄마가 죽었다〉로부터 시작하여 〈나에게 남은 소원은 다만 내가 사형 집행되는 날 많은 구경꾼들이 와서 증오의 함성으로 나를 맞아주었으면 하는 것뿐이다〉로 끝나는 죽음에 관한 소설인 『이방인L'étranger』(1942)의 작가 알베르 카뮈Albert Camus의 실존주의가 그것이다. 레지스탕스로 활약하다 나치의 포로가 되었던 사르트르는 『실존주의는 휴머니즘이다L'existentialisme est un humanisme』(1946)를 몸으로 외친 실존주의 철학자였다. 그는 1945년 10월 29일 파리에서 발표한 강연 내용을 출판한 그 책에서 〈실존은 본질에 선행한다〉는 실존주의의 기본 원리를 강조하고자 했다.

그의 주장에 따르면 인간의 본성은 제조된 상품을 묘사하는 것과 같은 방식으로 설명될 수 없다. 우리는 인간의 본성에 관해 생각할 때 대부분의 경우 인간을 창조나 신의 피조물이라고 규정하는 경향이 있다. 많은 사람들이 우리는 신을 〈천상의 장인〉이라고 생각하면서 신은 자신이 창조하는 것을 정확하게 인식한다고 믿고 있다. 다시 말해 인간은 신의 오성에 내포된 한정적인 개념의 실현인 것이다. 그 때문에 우리 모두는 동일한 본질을 소유한다. 인간의 본성은 개개인의 구체적이고 역사적인 실존을 선행한다는 것이다.

하지만 무신론자인 사르트르는 그 책에서 전쟁과 같은 역사적 참상의 예를 들어 그와 같은 주장과 상념들을 역전시키고 있다. 불의한 욕망과 가혹한 비참을 목격한 그는 신의 존재나 섭리와 무관한 인간의 과오임을 애써 계몽하고자 한다. 그는 인간

중심주의적인 〈휴머니즘〉을 통해 신의 관념 자체가 인간의 관념의 산물임을 천명하려 했다. 그는 신의 가호와 심판도 죽음의 불안을 극복할 수 없는 인간이 평화로운 공존을 위한 초법적 안전장치일 뿐 믿을 수 없는 허위의식임을 밝히려 했던 것이다. 그에게 신은 어디까지나 인간에 의해 만들어진 인간의 신인 것이다.

그에게는 인간 본성에 대하여 신에 의해 주어진 어떠한 보편적 개념도 존재하지 않는다. 주체로서 인간의 본성은 미리 정의될 수 없기 때문이다. 오히려 〈여기에 지금〉 개개의 주체적(구체적, 역사적) 자아가 먼저 실존하고, 그다음에 비로소 보편적 인간으로서의 본질적인 자아가 있게 된다. 그에 의하면 〈실존이 본질에 선행한다〉는 말은 개인이 우선 실존하고, 자기 자신과 대면하며 세계 내에 출현한 뒤에야 비로소 자신을 정의하게 된다는 사실을 의미한다.[76]

더구나 생존에 대한 극한적인 불안과 죽음의 현장인 전장戰場에 처해 있는 개개인에게 보편적 존재로서 인간의 본성에 대한 정의는 더더욱 무의미하다. 절박한 순간인 〈지금 여기에〉 박아무개, 이아무개, 김아무개에게 무엇보다 중요한 것은 생존이기 때문이다. 살아 있는 주체로서 실존한 뒤에야 비로소 보편적 인간의 본성도 의미를 따질 수 있는 것이다. 주체적 삶을 살아가는 자아로서의 〈실존〉이 곧 인간 일반으로부터의 〈탈존Ex-istenz〉인 까닭이다.

② 실존주의와 조형 예술
모든 시대정신이나 이념은 당대인의 정신뿐만 아니라 신체에도 삼투된다. 독일의 사회학자 카를 만하임Karl Mannheim이 인간의 의

76 새뮤얼 스텀프, 제임스 피저, 『소크라테스에서 포스트모더니즘까지』, 이광래 옮김(파주: 열린책들, 2003), 704면.

식은 예외 없이 시간, 공간적 상황에 의해 규정된다는 〈존재 피구속성Seinsgebundenheit〉을 주장하는 것도 그 때문이다. 평시보다 전시의 의식에서는 더욱 그렇다. 특히 시대 상황에 민감한 예술가의 정신세계일수록 정상보다 비상에 더욱 빠르게 반응하게 마련이다.

아이스킬로스의 비극 『오레스테이아Oresteia』를 비롯한 고대 그리스의 비극 작품들에서부터 피카소의 「게르니카」(1881)나 「한국에서의 학살」(1951)에 이르기까지 문학적 내러티브나 수사에서뿐만 아니라 조형 작업에서도 그와 같은 반향의 사례들은 허다하다. 이를테면 제2차 세계 대전이 끝나면서 문학 작품을 비롯하여 여러 분야의 예술 작품들이 그것을 모티브로 하여 쏟아져 나온 경우가 그러하다. 어떤 예술이라도 시대와 삼투작용하기 때문이다. 다시 말해 20세기의 재앙과도 같은 그 전쟁은 문학뿐만 아니라 미술에서도 작가들로 하여금 실존적 자각과 더불어 이념적으로 상호 작용하게 한 것이다.

심지어 전후의 시간이 지날수록 사르트르의 실존주의가 미친 영향은 프랑스의 미술가들에게만 그치지 않았다. 예컨대 조각가인 자코메티Alberto Giacometti와 무어Henry Moore, 화가인 베이컨, 뒤뷔페, 르베롤Paul Rebeyrolle 등 유럽의 많은 미술가들의 작품이 인간의 실존적 상황을 표상하고 나섰다. 그런가 하면 실존주의에 관한 글을 읽은 미국의 미술가들도 보편적 인간의 문제 이전에 실존적 자아에 대한 인식이 조형적 사고와 행위의 근간이 되어야 한다는 주장에 공감하기 시작했다.

해럴드 로젠버그Harold Rosenberg의 주장에 따르면 1940년대 말에 이르러 유럽을 비롯한 뉴욕의 지식인과 예술가들도 프랑스의 실존주의에 특별한 관심을 가지게 되었다. 〈로버트 마더웰Robert Motherwell과 바넷 뉴먼Barnett Newman은 대학에서 실존주의자들의 글을 읽었고, 마크 로스코Mark Rothko도 예일 대학에서 철학을 공부하

는 동안 니체와 키르케고르Søren Aabye Kierkegaard에게 관심을 가졌다. 이 시기에는 미국의 미술가들과 실존주의자들과의 직접적인 교류도 있었다. 사르트르와 메를로퐁티가 뉴욕을 자주 방문했던 것은 실존주의를 지지하는 분위기를 형성하는 데 주된 요인이 되었다.〉[77]

그뿐만이 아니다. 미국의 젊은 미술가들 가운데는 프랑스의 실존주의자들과 친분이 있는 작가들도 드물지 않았다. 예컨대 빌럼 데 쿠닝Willem de Kooning과 프란츠 클라인Franz Kline은 『실존주의란 무엇인가?What Is Existentialism?』(1964)의 저자 윌리엄 배럿William Barrett과 가까웠고, 데 쿠닝과 마더웰도 로젠버그와 친분 관계를 맺고 있었다.[78] 실제로 〈우리는 이미 세계-내-존재In-der-Welt-Sein[79]로 주어져 있다. 이것은 추론의 산물이 아니다. 중요한 것은 이렇게 주어져 있는 것을 서술하고 해명하는 것이다〉라는 배럿의 주장은 현존재Dasein)와 같은 하이데거의 실존 개념을 부연설명하고 있다.

이처럼 1940~1950년대에 프랑스, 스위스, 스페인, 영국, 독일 등 유럽에서 활동한 미술가들은 물론 미국의 여러 미술가들까지도 전후의 시대정신을 상징하는 실존주의에 직간접으로 감염되어 가고 있었다. 실존주의는 한동안 만하임의 (시간적으로) 존재 피구속성과 하이데거의 (공간적으로) 〈세계-내-존재〉의 개념이 많은 미술가들의 작품을 물들이거나 거기에 소리 없이 배어 들 만큼 전쟁이 낳은 시대 상황의 대명사였다.

77 Ann Gibson, *Abstract Expressionism: Other Politics*(Yale Univ. Press, 1997), p. 203. 김희영, 『해롤드 로젠버그의 모더니즘 비평』(서울: 한국학술정보원, 2009), 203면, 재인용.

78 김희영, 앞의 책, 203면.

79 세계-내-존재는 〈거기에Da 있음Sein〉을 의미하는 〈현존재Dasein〉의 본질적 구조를 가리킨다. 인간은 다른 존재자와 교섭하며 세계 내부에 사실상 존재한다. 하이데거에 따르면 이를 위해 현존재는 세계를 투사하는 방식을 가능하게 하는 다음과 같은 세 가지 구조를 소유한다. 첫째는 우리의 〈이해〉이다. 우리는 이것을 통해 사물들에 맥락과 목적을 투사한다. 둘째는 우리가 환경과 마주치는 방식에 영향을 미치는 〈기분〉이다. 셋째는 이해와 기분을 갖기 위해 우리가 발화하는 〈언설〉이 그것이다.

2) 반미학의 전조들 1

〈실존은 본질에 선행한다〉는 사르트르의 명제는 반反형이상학적
이다. 실존주의자인 그는 구체적 실재가 보편적 본질(개념)을 우
선한다고 믿는다. 그와 같은 경향은 당시의 조형 예술에서도 마찬
가지였다. 여러 미술가들은 형, 선, 색의 조형 원리 이전에 작가의
주체적인 이념과 이미지를 나타내는 실존적(존재 피구속적)인 재
현 의지와 구체적인 표상 작업이 선행한다고 생각했다. 그것은 이
른바 반미학으로서 〈실존 미학〉의 계기가 되었다.

① 자코메티와 직립의 철학

스위스 출신의 조각가 알베르토 자코메티Alberto Giacometti의 작품 세
계에는 1922년 가을 이후 그가 주로 파리에 정착하여 활동한 탓
에 프랑스의 초현실주의와 실존주의가 동거하고 있다. 거기에는
초현실주의의 창시자인 시인 앙드레 브르통André Breton과 실존주의
를 일으킨 철학자 장폴 사르트르가 동거하고 있다. 그것이 자코메
티의 작품이 문학적이면서도 철학적인 까닭이다.

　　하지만 1939년 제2차 세계 대전이 시작된 이래 그의 작품
세계는 사르트르의 실존주의에 짙게 물들어 가고 있었다. 헤아릴
수 없이 많은 주검들 앞에서 전율하며 신음하는 영혼들에게 전쟁
은 더 이상 초현실적인 상상력의 유희를 허용하지 않았다. 그는
사르트르 부부와 교감하며 허위의식이나 관념적인 본질에 이끌리
기보다 실존하는 현실에 적극적으로 동참하려 했다. 이때부터 그
는 나름대로의 참상 묘사주의자misérabiliste가 되어 갔다.

　　사르트르도 당시 자코메티의 작품들을 가리켜 홀로코스트
(대학살)의 상징인 아우슈비츠 수용소보다 못하지 않은 부헨발트
Buchenwald의 유대인 희생자들을 내려다보고 있는 것처럼 느껴진다

고 고백한 바 있다. 바이마르 근처에 있는 독일 최초이자 최대의 강제 수용소였던 그곳에서 1938년에서 1945년 4월까지 수용되어 있던 25만 명의 유대인 가운데 6만 명이나 나치 독일군의 바이러스 실험과 또 다른 생체 실험들로 희생당했다. 산 자나 죽은 자나 그들의 모습은 자코메티의 작품들처럼 살이 뼈에 말라붙어 있는 앙상한 미라와 다를 게 없었다.(도판 9~11) 설사 구사일생으로 살아 남았다 하더라도 그들의 영혼은 죽음의 공포에 질려 혼망과 혼절의 지경에 이를 정도로 메말라 버렸기 때문이다.

(a) 직립함으로써 실존한다

하지만 자코메티 작품 속의 인물들은 육신이 말라 비틀어져 있을 지언정 쓰러지지 않았다. 그는 인간의 주검이나 쓰러져 있는 모습을 담기보다 수용소에서 구사일생으로 살아 나온 자들이 기어코 역사를 증언이라도 하듯이 깨어 있는 사람들, 다시 말해 서 있는 사람, 어딘가를 응시하고 있는 사람, 어디론가 걸어가고 있는 사람, 이른바 〈여기에 지금〉 실존해 있는 사람들을 선보이려 했다.

그는 만년(1962년 6월 23일)에 『리나시타*Rináscita*』─ 이탈리아어로 〈재생, 부활〉을 뜻한다 ─ 의 편집장인 안토니오 구에르치오와의 인터뷰에서 〈나는 한 번도 누워 있는 사람이나 수평의 인간을 조각한 적이 없는데, 수평의 인간은 곧 죽음을 뜻하기 때문이다. 수평의 인간은 잠이요, 의지의 상실이요, 굴복이요, 백치이기 때문이다. 인간이 아무리 빈약한 모습을 지녔더라도 서 있을 수 있는 한 희망을 가질 수 있다. 이것이 수직성에 대한 나의 철학이고 미학이다〉라고 주장했다.

이처럼 그에게는 직립이 곧 실존이다. 직립이 실존의 단서이고 조건이다. 인간은 누구라도 〈여기에 지금〉 현존재로 직립함으로써 비로소 주체적 자아가 된다고 생각했다. 그는 자신이 갈구

하는 〈희망의 철학〉을 직립으로 상징하고자 했던 것이다. 그 인터뷰에서 〈내 조각에서 인물들의 육신이 빈약한 것은 현대인들이 정신적, 육체적으로 빈약하고 궁핍하기 때문이다. 그러나 나는 그것들이 미켈란젤로Michelangelo나 로댕Auguste Rodin의 조각 속의 인물만큼 위대하지 못하다고 생각하지는 않는다. 왜냐하면 나는 〈직립한 인간〉을 만들기 때문이다. ⋯⋯ 나는 인간이 서 있다는 것, 수직성의 존재라는 것, 눕거나 비스듬히 기대지 않고 하늘을 향해 수직의 자세를 취한다는 것에 의미를 부여했다. 나는 인간이 수직일 때 신에 못지 않은 위대함과 아름다움을 가진다고 생각한다〉고 그가 애써 강조했던 까닭도 마찬가지이다.

그의 철학이자 미학의 근거가 된 인간의 직립과 수직성은 존재론적이기보다 실존론적이었다. 그것은 라파엘로가 「아테네 학당」(1509~1510)의 한복판에서 손으로 하늘을 가리키는 플라톤과 땅을 가리키는 아리스토텔레스를 등장시켜 수직 존재론을 상징하려 했던 것과는 다르다. 그 형이상학자들에게 수직은 인간이 아닌 일체 만물의 존재 방식이었다. 그들이 생각하기에 〈존재하는 것〉은 모두가 근원이나 근저가 되는 토대 위에 서 있는 것이므로 수직의 구조를 가진다는 것이다.[80]

하지만 「거대한 여인」(1960)이나 「서 있는 여인」(1961)에서 보듯이 자코메티의 경우 직립이나 수직은 고대의 형이상학과 같이 만물의 구조를 설명하기 위한 논리적 조건이 아니다. 그에게 직립과 수직은 오히려 존재 일반에 대한 탈존의 조건이다. 다시 말해 그것은 보편적 논리이기 이전에 〈실존이 본질에 선행한다〉는 사르트르의 실존주의의 원리처럼 개인이 저마다 주체적 자아가 되기 위한 실존의 전제 조건인 것이다.

80 이광래, 「미술과 동일성 신화」, 『미술관에서 인문학을 만나다』(서울: 미술문화, 2010), 89면.

⒝ 실존은 홀로 걷기다

어차피 인생은 외롭고 고독한 생존자의 홀로 걷기이다. 예컨대 좌절하지 않고 일어서서 혼자 「걸어가는 남자 Ⅰ」(1960, 도판10)의 행로가 바로 그것이다. 아무리 「거대한 여인」일지라도 다를 바없다. 본래 인간이 걷기 위해서는 유아 시절 어느 날부터인가 홀로일어서야 한다. 직립이 독존이자 걷기의 전제이기 때문이다. 이렇듯 인간은 누구나 애초부터 단독자로서 직립하며 독존한다. 홀로걷기 위해서이다. 그때부터 인간은 세상 속으로 그리고 역사 속으로 홀로 걸어 들어가야 한다. 저마다의 삶을 위해서, 〈주체적 자아〉가 되기 위해서, 모름지기 〈실존하기〉 위해서이다. 이처럼 인간은 〈여기에 지금〉 홀로 걷기 때문에 실존한다. 실존은 단독자의홀로 걷기인 것이다.

　　　하지만 자코메티의 단독자는 철저하게 유신론적 실존주의를 강조한 키르케고르의 단독자, 즉 신 앞에 서 있는 신실한 단독자der Einzelne가 아니다. 그것은 살갗조차 말라 버린 채 앙상한 미라와도 같고, (사르트르의 표현을 빌리자면) 〈더덕더덕 붙여서 만든이상한 허깨비 같은 사람 모양〉을 한 궁핍한 영혼들, 이를테면 도시의 광장을 헤매고 있는 〈고독한 군중 속〉의 낯선 단독자들일 뿐이다. 자코메티에게 인간은 이처럼 영원토록 낯선 이방인과 같은존재들이었다.

　　　일찍이(1933) 그가 쓴 글에서도 〈인간의 얼굴은 그 어떤 얼굴도, 심지어 내가 수없이 보아 온 얼굴조차도 그렇게 낯설 수가없다. 내 동생 디에고는 나를 위해 수천 번도 넘게 포즈를 취했지만 동생이 포즈를 취하는 순간부터 그 얼굴은 내 동생이 아닌 낯선 얼굴이 되고 만다. 내 아내가 포즈를 취할 때도 사흘만 지나면그 얼굴은 내가 아는 얼굴이 아니다. 내가 전혀 모르는 얼굴인 것

이다〉[81]라고 토로한 적이 있다.

여기hic, 즉 익숙한데도 낯선 광장을 걸어가고 있는 고독한 군상群像은 서로를 응시하며 저마다 소외된 타자임을 지금nuc 스스로 확인하고 있다. 그들은 낯설기 때문에 고독하고 외롭다. 『리나 시타』의 구에르치오도 자코메티에게 묻는다. 〈많은 사람들이 인간의 고독이라는 주제가 당신의 시적 세계의 핵심이라고 보고 있는데요, 정확한 분석인가요?〉라고. 이에 대해 〈나는 예전이나 지금이나 작업을 하면서 고독이라는 주제를 생각해 본 적이 없습니다. …… 나는 고독을 이야기하는 미술가가 되고 싶은 생각이 추호도 없고, 그런 데서 전혀 자기만족을 느끼지도 않아요〉[82]가 그의 대답이었다.

하지만 사르트르는 『상황 Ⅲ Situation Ⅲ』(1949)에서 〈그는 상대성을 단번에 받아들임으로써 절대를 찾았다. 그는 일정한 거리에 떨어져 있는 사람을 빚어야 한다는 것을 처음으로 깨달은 자이다. …… 그는 석고상의 인물에게도 《절대적 거리》를 부여했다. …… 그의 인물상은 갑작스럽게 비현실 속에서 솟아난다. 그 인물상과 당신과의 관계가 더 이상 당신과 석고상 덩어리 사이의 관계에 달려 있지 않기 때문이다. 즉 미술이 (관계로부터) 해방된 것이다〉[83]라고 하여 당시 자코메티의 작품 속에는 애초부터 낯섦과 고독에 대한 잠재의식이 작용하고 있었음을 우회적으로 평했다.

낯섦과 고독이란 본래 상대성에서 비롯된 심리적인 거리감이다. 하지만 그것은 내면에서 느끼는 〈절대적 거리〉에서 생기는 기분이다. 자코메티가 인간의 상호 관계를 상징하는 〈무리의 잡거雜居〉를 조각하지 않으려 한 까닭도 거기에 있다. 「거대한 여인」

81 베로니크 와이싱어, 『자코메티: 도전적 조각상』, 김주경 옮김(파주: 시공사, 2010), 106면, 재인용.

82 베로니크 와이싱어, 앞의 책, 128면.

83 베로니크 와이싱어, 앞의 책, 120면, 재인용.

이나 「걸어가는 남자 Ⅰ」는 물론이고 「광장」(1947, 도판11)에서도 그는 암암리에 무리나 군중이 아닌 단독자들의 절대적 거리를 강조하고 있는 것이다. 그것들은 역사적 주립증에 시달리고 있는 피곤한 단독자들의 군상일 뿐이다. 그 때문에 그들은 혼돈스런 현실에 대해 묵시적이다. 장루이 프라델도 〈「광장」의 주인공들의 바싹 마른 실루엣은 보잘것없는 축에 불과하다. 그들 주위에는 적막하고 황량한 공간만이 선회한다〉[84]고 적고 있다.

(c) 무로부터의 창조

기독교인들은 〈절대적인 무nihilum〉로부터 이루어진 창조의 원인을 신에게로 돌린다. 신만이 그 창조의 신비를 알고 있다는 것이다. 하지만 헤시오도스의 『신통기Theogonia』 이래 형이상학에서는 존재의 질서가 시작되기 이전의 상황에 대해서는 잘 알 수 없다. 그것은 밤과 낮을 비롯한 우주 만물cosmos의 최초의 질서가 생기기 이전이므로 어떤 질서도 존재하지 않는 무질서의 상태, 이른바 〈혼돈chaos〉 그 자체였을 것이기 때문이다.

이와 같은 존재론적 비유는 아니지만 20세기에 이르러서도 많은 사람들은 양차 대전과 같은 대규모 전쟁으로 인해 유럽을 폐허와 공황의 상태로 만든 가시적·비가시적 질서의 파괴 현상을 무질서, 또는 혼돈의 상태라고 부른다. 사르트르나 카뮈를 비롯한 실존주의자들과 마찬가지로 전화戰禍의 한복판에 서 있는 자코메티에게도 눈앞에서 전개된 당시의 상황이 그와 다르지 않았다. 죽음의 상황은 존재란 무엇인지, 우리는 무엇을 보고 있는지, 그리고 무엇을 그려야 하는지를 그에게 새삼스레 묻고 있었다. 다시 말해 〈존재와 무〉에 대하여 존재론적·인식론적으로 반성하고 있는 자기 자신의 의식 현상에 의문이 생긴 것이다.

84 장루이 프라델, 『현대 미술』, 김소라 옮김(서울: 생각의 나무, 2011), 39면.

하지만 주지하다시피 그의 동료 사르트르는 이미 『구토La nausée』(1938)나 『존재와 무L'être et le néant』(1943)에서 인간 존재에 대한 의식 현상을 무無의 개념을 동원하여 설명하고 있던 터였다. 사르트르가 생각하기에 인간은 언제나 무 때문에 자기의 본질로부터 분리되어 있다는 것이다. 이것은 인간의 의식이 과거의 존재로부터 떨어져 나와 그것을 관조하고 반성한다는 점에서 본질적 존재로부터 분리되어 있음을 뜻한다.

사르트르의 주장에 따르면 이렇듯 의식은 (본질적인) 즉자적 존재가 〈여기에 지금〉 있는 자기 자신이 아니라고 부정하며 그것과 분리하려 한다. 그렇다면 이와 같이 반성하는 의식이란 과연 무엇인가? 그것은 단지 모든 존재를 부정하고, 그것과 거리를 두게 하는 대자적 힘이라고만 말할 수 있다. 그러므로 어떤 고정된 본질을 지닌 존재는 이러한 반성적 의식의 대상이 될 수 있을 뿐이지 의식 자체는 아니다.

결국 의식은 정해진 본질적 존재卽自에 대하여 아무것도 아닌 것, 바로 무이다. 대자對自로서의 현존재는 본질에 비해 무인 것이다. 나아가 존재(본질)에 대한 부정으로서 무가 자유인 까닭도, 또한 실존이 곧 창조의 자유인 이유도 마찬가지이다. 대자pour soi 는 자기의 밖으로, 자기를 미래에로 마음대로 투기하고projeter ─ 사물의 의미는 의식이 수행하는 〈투기投企〉에 의해 규정된다 ─ 창조하도록, 즉 실존하도록 운명지어져 있는 자유로운 존재인 것이다.

이런 점에서 사르트르는 자코메티의 작품들이 〈언제나 무와 존재의 중간 지점에 위치한다〉고 평한다. 그러다가 우리의 의식이 그의 작품들을 투기하는 순간 〈자코메티는 그의 모든 작품에서 우리를 《무로부터의ex nihilo 창조》가 이루어지는 순간으로 데리고 간다. 그의 작품 하나하나는 《어째서 무의 상태가 아니라 무

엇인가가 존재하고 있는 걸까》와 같은 오래된 (라이프니츠Gottfried Wilhelm Leibniz의) 형이상학적 질문을 새롭게 던진다〉[85]는 것이다. 그 것들은 무와 존재의 중간 지점을 떠나 갑자기 〈여기에서 지금〉 무 로부터 실존과 눈을 마주치게 되기 때문이다. 거기서는 현존재의 능동적 기투성企投性이 발휘되는 것이다.

하지만 자코메티에게 이러한 사고 실험은 세계 대전 이후 에야 비로소 일어난 것이 아니었다. 그는 이미 프로이트와 라캉의 무의식 개념들을 이용하여 비슷한 실험을 한 바 있기 때문이다. 이 를테면 필요(아기의 욕구인 어머니의 젖)는 충족될 수 있지만 욕 망(어머니의 젖가슴)은 충족될 수 없다는 라캉의 주장에 따른 표 상화 작업이 그것이다. 예컨대 「허공을 잡은 손: 보이지 않는 오 브제」(1934, 도판12)에서 그는 어머니의 젖가슴을 통해 결핍의 형 상, 즉 잃어버린 대상이란 결코 회복되는 것이 아니라 영원히 추구 해야 하는 것임을 암시하고 있기 때문이다.[86] 그는 이미 부재와 무 를, 즉 결코 충족될 수 없는 결핍을 상징적으로 형상화함으로써 소외된 이의 투기에 대한 욕망을 역설적으로 드러내려 했다.

② 무어의 조형 욕망: 원시에서 현대로
헨리 무어Henry Moore는 반미학이나 실존 미학을 지향하는 조각가 는 아니었다. 그는 오히려 구상과 추상, 초현실주의와 구성주의 사이를 오가며 원시에서 현대에 이르는 생동의 미학을 새롭게 추 구하려는 실험 정신의 소유자였다. 이른바 〈흐름의 미학〉의 추구 가 그것이다.

85 베로니크 와이싱어, 앞의 책, 121면, 재인용.

86 할 포스터 외, 『1900년 이후의 미술사』 배수회 외 옮김(서울: 세미콜론, 2007), 253면.

(a) 생기론과 흐름의 미학

그의 작품들에서는 선의 흐름을 따라 생명이 흐른다. 생명에 대한 외경심과 더불어 멈추지 않는 생동감이 감돌고 있다. 그것들은 마치 의식의 순수 지속과 생명의 약동을 강조하는 베르그송Henri Bergson의 생철학이 눈앞에서 형상화되고 있는 듯하다. 베르그송의 주장에 따르면 실재는 사물들로 구성되어 있는 것이 아니라 오직 〈형성되고 있는〉 사물들로 구성되어 있고, 스스로 유지하고 있는 상태가 아니라 오직 〈변화하는〉 상태로 구성되어 있다. 그 때문에 발생기의 상태에서 방향의 변화를 경향성이라고 부른다면 모든 실재가 곧 생성 변화의 경향성인 것이다.

또한 그는 변화의 경향성인 생명의 약동을 모든 생명의 내면에서 소용돌이치고 있는 근본적인 요소이며, 모든 사물을 통하여 멈추지 않는 연속성 속에서 운동하는 창조력으로 간주한다. 무어의 작품에서 느껴지는 생성 변화의 경향성과 연속적인 생동감은 그와 같은 현실태가 보여 주는 에너지와도 같다. 거기서는 생에 대한 내면의 욕구가 밖으로의 분출을 절제하면서도 나름대로 소용돌이치고 있기 때문이다.

실제로 무어의 작품 세계에는 〈답답하고 무미건조하다〉는 이유로 아카데미 미술을 거부하며 등장한 20세기 초 영국의 소용돌이파Vorticism의 영향이 적지 않다. 제이컵 엡스타인Jacob Epstein을 비롯한 소용돌이파는 반인간주의적 원천을 주로 원시 미술(고대 그리스, 이집트, 아시리아, 메소포타미아, 마야, 고대 멕시코 등)의 조각 형식에서 그 대안을 찾았다. 이를테면 커다란 석회암 덩어리를 고부조로 깎아 절반은 마야의 신으로, 또 다른 절반은 아시리아의 날개 달린 황소인 무서운 스핑크스로 만든 엡스타인의 「오스카 와일드의 무덤」(1912)이나 생동감 있는 밀도를 얻기 위해 입체주의와 아프리카의 모델이 공존하는 모양새로 조각한 앙리 고

디에브르제스카Henri Gaudier-Brzeska의 「붉은 돌의 무용수」(1913경, 도판13) 등이 그것이다.

1921년부터 런던의 왕립 미술 칼리지에서 조각을 공부하던 무어는 그들의 작품을 보고는 이내 전통적이고 틀에 박힌 아카데믹한 조각 양식을 거부하게 되었다. 그는 칼리지에서 만난 같은 요크셔 출신의 여류 조각가 바버라 헵워스Barbara Hepworth와 함께 소용돌이파의 생동감 넘치는 작품에 매료되었다. 그들은 소용돌이파의 반인간주의적 허세는 외면하면서 그들만의 인간주의적 생기와 감수성, 그리고 거기에 내재된 에너지를 표현하는 데 몰두했다.

그들은 「빌렌도르프의 비너스」와 같은 선사시대의 풍만한 인체를, 더구나 모자를 연상케 하는 생명체의 둥그스름한 흐름의 형태를 조각했다. 예컨대 무어의 「비스듬히 누운 인물」(1929)을 비롯하여 「구성」(1931), 「네 조각의 구성: 비스듬히 누운 형상」(1934, 도판15)과 1930년대에 선보인 헵워스의 「크고 작은 형태」(1934, 도판14) 등 반추상의 어머니상과 와상臥狀 작업들이 그것이었다. 『리미니의 돌Stones of Rimini』(1934), 『미술과 과학Art and Science』(1949)을 쓴 영국의 미술 비평가 에이드리언 스토크스Adrian Stokes는 그 작품들을 두고 영국의 여성 정신 분석학자 멜라니 클라인Melanie Klein[87]의 이른바 〈놀이 기법technique du jeu〉과 연결시켜 평했다. 공격적인 성향의 소용돌이파들보다 인간의 심리적 요소를 파괴하지 않았을뿐더러 훨씬 괴팍하지 않게 표상화되었다는 것이다.

무엇보다도 자연물의 생기에서 영감을 얻은 그것들은 자연에 거슬리지 않는 순리적 연상을 심리적 도발보다 우위에 두었기

87 멜라니 클라인의 놀이의 기법에서 놀이는 은유의 노릇을 하며 치료하는 행위이다. 놀이는 정신 분석적 의미에서 응축, 은유적 압축의 위치를 갖는다. 즉, 놀이는 꿈의 존엄성을 갖는다. 그녀는 〈놀이 안에서 아이들은 공상을, 욕망과 경험을 상징적으로 표상한다. 아이들은 그것을 위해서 언어를 택하는 데 우리가 친숙하였던 꿈에서 얻어진 계통 발생적인 태고적 표현 양식을 선택한다〉고 했다. Melanie Klein, *Essais de Psychanalyse*(Paris: Payot, 1926), p. 172.

때문이라는 것이다.[88] 이를테면 무어의 「누워 있는 형상」(1938, 도판17)이 표상하는 은유적 응축과 연상 작용이 그것이다. 어린 아이의 놀이 속에는 꿈의 존엄성을 간직하고 있다고 주장하는 클라인이 놀이 기법을 통해 어린이를 치유하듯, 모자상을 연상케 하는 그의 작품도 그와 같은 은유적 의미를 생기론적으로 표상하고 있었다.

　　　　당시까지만 해도 무어는 생의 약동élan vital을 주장하는 베르그송의 생기론vitalisme에 못지 않은 생기론 옹호자였다. 1934년에 허버트 리드Herbert Read가 편집한 『유니트원Unit One』에 기고한 글에서 그는 〈표현의 생기와 힘. 나는 작품이 우선 그 자체의 생기를 지니고 있어야 한다고 본다. 생기란 생활의 생기나 운동의 생기, 뛰놀고 춤추는 인체의 행동 등을 의미하는 것이 아니다. 작품은 내재된 에너지, 밀도 있는 생명 그리고 표현하고 있는 물체의 독자성을 내부에 함축하고 있어야 한다. 작품이 이 힘찬 생기를 가지고 있을 때 우리는 미래라는 단어를 결부시키지 않는다. …… 작품은 자연적인 외형을 복제하는 데 목적을 두지 않기 때문에 생명으로부터 도망치는 것이 아니다. 작품은 실재 속으로 침투해 들어가는 것이고 …… 생명의 의미를 표현하는 것이며, 생존을 위한 큰 노력에 자극을 주는 것이다〉[89]라고 주장할 정도였다.

(b) 전쟁 트라우마와 실존 미학

하지만 1939년의 제2차 세계 대전 이후 무어의 작품은 그렇지 못했다. 전쟁 당시 종군 화가로 참전하여 활동하던 그가 1941년 독일군의 폭격으로 런던 지하철 방공호로 피신하여 목격한 피난민의 모습은 그 이후의 작가 생활에서도 지울 수 없는 트라우마로

88　할 포스터 외, 앞의 책, 266~270면.

89　허버트 리드, 『서양 현대조각의 역사』, 김성회 옮김, (파주: 시공사, 2009), 153면, 재인용.

작용했기 때문이다. 지하철 바닥에서 비참한 피난 생활을 하며 불안에 떨고 있는 시민들의 곤궁한 일상은 더 이상 우아하거나 생동감 넘치는 모습들이 아니었다. 그것은 피차를 가릴 것 없이 모두가 정신적 외상에 시달리는 전쟁 피해자들이 감출 것 없이 보여 주는 생존 본능의 노출이나 다름없었다.

이때 종군 화가인 무어의 예술혼을 자극한 것은 죽음을 동반하는 전쟁에 대한 인간의 본능적 반응이었다. 결국 그는 이러한 비상 상황 속에서 매일 밤마다 「방공호 시리즈」를 대생하게 되었다. 특히 훗날 그가 지하철 방공호에 누워 있는 피난민들의 처지를 보고 1945년 4월 항구에 도착하기까지 자유를 잃어버린 〈노예선〉의 모습 같았다[90]고 표현한 적이 있다. 그때 그는 이전과는 매우 다른 와상의 영감을 얻게 되었다. 그 와상들은 폭탄이 떨어지는 〈지금 여기에서〉, 다름 아닌 방공호 속에서 생생하게 펼쳐지고 있는 현존재의 이미지 그대로였던 것이다.

이처럼 전쟁은 그에게 〈와상〉 시리즈의 변화를 요구했다. 이를테면 〈평안한 와상〉에서 〈긴장하는 와상〉으로의 변화이다. 전쟁은 와상에 대한 영감의 원천을 근본적으로 달리하게 했다. 전쟁의 종전과 더불어 조각한 「와상」(1945~1946)에서는 1929년의 작품, 「비스듬히 누운 인물」(1929)에 영감을 주었던 아프리카의 원시 조각이 지닌 초현실적인 신비감이 엿보이지 않는다. 그보다는 오히려 엄마의 품을 파고드는 겁먹은 아기의 눈 속에서 무어는 실존의 영감을 얻은 듯했다. 그 때문에 풍요로움이나 여유로움을 찾아보기 어렵다. 그뿐만이 아니다. 1931년에 조각한 「와상」(1931)에서 보여 준 생동감과 에너지도 없어 보인다. 도리어 생존을 위한 긴장감과 불안감만이 모자의 위기감을 대신하고 있을 뿐이다. 사르트르가 종전 직후부터 외쳐 댄 〈실존주의는 휴머니즘

90 John Russell, *Francis Bacon*(London: Thames & Hudson, 1979), p. 9.

이다〉라는 시대 인식처럼 그 작품에서는 유물론적 신비감보다 실존하는 개인의 시간, 공간적 임장성이 더 짙게 묻어난 것이다.

그럼에도 불구하고 허버트 리드는 〈1929~1930년에 제작된 무어의 개성적인 첫 번째 비스듬히 누운 인물과 나중에 제작된 1961~1963년의 비스듬히 누운 인물 사이에 형태의 변형이 거의 없다는 것은 매우 놀라운 일이다. 비스듬히 누운 인물이라는 동일한 소재를 계속 사용했다는 점을 감안하지 않더라도 양자에서 유일하게 드러나는 차이는 덩어리가 아닌 표면의 차이이며, 리듬이 아닌 강조점의 차이이다〉[91]라고 주장한다. 하지만 같은 대상, 같은 구조, 같은 형태의 변화, 즉 비스듬히 누운 형태의 변화가 거의 없더라도 그것이 의미하고자 하는 강조점이 달라졌다는 사실은 간과할 수 없는 중요한 변화이다.

그것은 한마디로 말해 작가의 철학이 바뀐 탓이다. 전쟁에 참여하면서 달라진 인생관, 세계관이 그의 미학 정신을 변화시킨 것이다. 개인이 처한 시간, 공간적 피구속성은 누구에게라도 새로운 지평 융합을 의식적·무의식적으로 유발하게 마련이다. 그러므로 세계와 역사에 대한, 그리고 인생에 대한 무어의 이해와 해석의 지평들이 그 융합을 달리하는 것은 당연하고 자연스러운 현상이다. 그것이 허버트 리드의 주장과는 달리 「비스듬히 누운 모자상」(1960~1961, 도판16)이 이전의 것보다 더 공허해 보이는 까닭이다.

그것은 적어도 베르그송의 유기론적이기보다 사르트르의 실존주의적이기 때문이다. 더욱 적절히 평하자면, 거기에는 유기론과 실존론이 융합되어 있다. 그래서 제2차 세계 대전 이후 제작된 무어의 작품들 대부분은 생동감 넘치는 유기론으로부터의 이탈이라기보다 실존론적 의미가 배어 든 해석학적 지평 융합의 산

91 Ibid., p. 166.

물들인 것이다. 「왕과 왕비」(1952~1953)를 비롯하여 「세 와상」(1961~1962), 「엇물린 조각」(1962) 등에서 보듯이 허버트 리드의 주장대로 시간이 지날수록 전쟁의 트라우마가 현대 산업 사회에서의 탈인간화, 비이성화의 병리 현상에 대한 강조로 바뀌면서 그의 조각상들 또한 단지 거대 사회 속에서 소외된 채 외롭고 고독한 군상으로 달라지고 있을 뿐이었다.

③ 프랜시스 베이컨과 참상 묘사주의

프랜시스 베이컨Francis Bacon은 자코메티나 무어와는 다른, 제2차 세계 대전이 낳은 또 다른 유형의 참상 묘사주의자였다. 베이컨식의 독창적인 참상 묘사주의misérabilisme를 보며 장루이 프라델은 인간의 표현에 있어서 완전히 새로운 면모의 사실주의가 나타났다며 다음과 같이 말했다.

　〈베이컨의 회화에서 몹시 괴로워하는 인간은 《스릴러》의 기괴하고 비극적인 주인공과 같다. 그리고 그러한 인간의 모습은 프랑스의 여류 조각가 제르맨 리시에Germaine Richier가 만든, 또는 알베르토 자코메티가 조각한, 역사에 잠식되거나 유대인 학살이나 히로시마 원폭과 같은 공포의 기억으로 가득 찬 인간의 모습과 상통한다.〉[92]

　존 러셀John Russell은 『프랜시스 베이컨Francis Bacon』(1979)의 서두에서 1945년 4월 〈6년 전쟁〉(제2차 세계 대전)이 끝나면서 가져다준 것은 승리의 쾌감 속에 함몰되어 버릴 도덕적 에너지의 상실뿐이라고 주장한다. 정신적 둔감, 수동성, 묵종이 승리의 결과라는 것이다. 또한 전쟁은 유럽인들의 마음속에 깊고 좁디 좁은 수로를 파놓았고, 그 때문에 그 마음의 수로로부터 볼 수 있는 것은 가난과 불화뿐이었다. …… 영국 사람들의 마음속에도 고립감

92　장루이 프라델, 앞의 책, 39면.

만 더욱 깊어 갔다. 삶에서의 상상력은 잠들어 버렸다기보다 다가올 세상을 기대하지 않으려는 생각 속에 빠져 버렸다[93]는 것이다.

　　이를테면 당시의 영국 문학을 대표하는 작가들의 작품이 그려 내는 시대상이 그것이었다. 이미 「황무지」(1922)에서 4월을 〈잔인한 달〉이라고 노래한 엘리어트의 시 「네 개의 사중주」(1944)를 비롯하여 헨리 그린Henry Green의 「사랑」(1945)이나 시릴 코널리Cyril Connolly의 「조용하지 않은 무덤」(1945) 등 영국의 작가들은 전쟁의 환희를 노래하기보다 저마다 다른 방식으로 지나간 과거를 흠모하고 있었다.

　　존 러셀은 프랜시스 베이컨이 「십자가에 못 박힌 예수의 형상을 위한 세 가지 연구 1944」(1988, 도판18)를 전시 기획자 그레이엄 서덜랜드Graham Sutherland의 도움으로 르페브르 갤러리에서 전시한 것이 1945년의 잔인한 달, 4월의 첫 번째 주였음을 일부러 상기시킨다. 베이컨이 굳이 이 작품을 선보인 것은 게르니카의 잔인성을 폭로한 피카소를 흠모하기 위해서였기 때문이다. 「게르니카」(1937)의 고통과 공포에 질려 절규하는 모습, 이를테면 크게 벌린 입이며 발기한 말의 음경처럼 목을 길게 잡아 뺀 기괴한 형상은 게르니카의 참상 즉 학살의 현장에서 죽어 간 이들의 모습에서 빌려 온 것이었다.

　　이렇듯 피카소가 보여 준 신체의 변형이나 조작은 끊임없이 베이컨의 영혼을 사로잡았다. 심지어 마이클 페피아트Michael Peppiatt는 베이컨이 여러 작품을 세 조각으로 나누어 그린 구성 방법도 피카소의 「게르니카」에서 얻어 온 아이디어일 수 있다고 주장한다. 영국의 작가 레이먼드 모티머Raymond Mortimer가 「십자가에 못 박힌 예수의 형상을 위한 세 가지 연구 1944」의 전시에 대하여 베이컨과 인터뷰한 뒤 『뉴 스테이츠먼』에 기고한 글에서 〈나는 틀

93　　John Russell, *Francis Bacon*(London: Thames & Hudson, 1979), pp. 9~10.

림없이 베이컨의 특별한 선물을 받았다. 하지만 우리가 살아남은 잔혹한 세상에 대한 그의 감정을 드러내고 있는 이 그림들이 내게는 미술 작품이라기보다 차라리 분노의 상징처럼 보였다〉[94]고 표현했다. 참혹한 전쟁은 이전부터 베이컨의 내면에서 소리 없이 성장해 온 비관주의를 더욱 강화시키는 결정적인 계기가 되었기 때문이다.

1949년 하노버 갤러리에서 열린 그의 첫 번째 개인전에 대해서 미술사가인 로런스 고윙Lawrence Gowing도 〈그것은 하나의 분노였다. 실존주의에 대한 불신, 전통에 대한 항복, 전도된 지적 속물근성과 같은 불경스런 경건주의 그리고 음색조의 회화에 대한 굴복, 진취적인 화가들은 그것들(이를테면 나치의 전쟁이데올로기 같은)을 결코 용서할 수 없다. 실제로 (그 작품은) 혼성 모방적이고 성상 파괴적인 탓에 얼핏 보기에 역설적으로 보였다. 하지만 그러한 겉모습은 베이컨의 특징적인 기법들 가운데 하나였다〉[95]고 평한 바 있다.

그의 비관주의가 표출된 작품은 그뿐만이 아니었다. 적어도 1950년대 중반까지 선보인 「회화 1946」(1946)나 〈머리Head〉 시리즈(1948, 도판19), 「무제: 인물」(1950~1951), 「벨라스케스의 교황 인노켄티우스 10세의 초상화에 대한 연구」(1953), 「고깃덩어리들과 함께한 형상」(1954, 도판20), 「침팬지」(1955) 등에서 보듯이 전쟁의 상처가 점차 아물어 가는 사회 현상과는 달리 그의 작품들은 더욱 어둡고 음산한 색조와 경련 발작적인spasmodic 형태들로 뒤덮여 갔다. 그것은 무엇보다도 피카소가 「게르니카」에서 시도한 일그러지고 찌그러진 인간의 형상들로부터 얻은 비감悲感

94 Andrew Brighton, *Francis Bacon*(Princeton: Princeton University Press, 2001), p. 10.

95 Sir Lawrence Gowing, 'Francis Bacon', *Francis Bacon: Paintings 1945~1982*, exh. catalogue(Tokyo: National Museum of Modern Art, 1983), p. 21.

과 휴머니즘에 대한 절망감이 그의 심상心想과 미감美感을 더욱 비탄에 젖어 들게 하고 있었던 탓이다.[96]

1936년 베이컨과 함께 전시회를 가졌던 동료 화가 빅터 패스모어Victor Pasmore도 1949년 전시회에 출품된 〈머리〉 시리즈의 작품들을 보고 베이컨을 이념적 반작용의 목소리를 내는 인물로 간주해야 한다고 생각했다.[97] 예컨대 검은색의 어두운 커튼 앞에 단색조의 회색과 푸른 갈색으로 그려진 「머리 I」, 「머리 II」와 「머리 V」의 경우가 그러하다. 그것들은 마치 흉포한 동물이 포효하듯, 긴 송곳니를 드러낸 채 입을 크게 벌리고 있는 원숭이의 형상들 같았기 때문이다.

특히 앤드루 브라이턴Andrew Brighton의 표현을 빌리면 베이컨이 처음 그린 교황의 초상화인 「머리 VI」(1949)에서 절규하고 있는 입은 보라색으로 장식한 어깨 위에 있는 뻥 뚫린 구멍 같아 보였다. 조르주 바타유도 인간 동물들은 입을 통해서 극단적인 정서와 신체적인 느낌을 표현한다고 주장한다. 바타유는 〈매우 중요한 경우에 인간의 삶은 짐승처럼 입으로 집중한다. 분노는 이빨을 악물게 하고, 공포와 잔악한 고통은 입을 비명을 내는 기관으로 만든다〉[98]고 말했다.

이렇듯 바타유는 피카소의 「게르니카」 이래 전쟁 쇼크에 시달려 온 베이컨의 작품들에서 입이란 단지 감각 기관 가운데 하나라기보다 중요한 감정 표현 기관임을 강조하고자 했다. 1950년대의 작품들과 함께 「십자가에 못 박힌 예수의 형상을 위한 세 가지 연구 1944」(도판18)에서 나타나듯 베이컨 자신이 외설적 기형과 같은 볼꼴 사나운 형태를 표상하기 위해 주목해야 할 것이 바

96 Michael Peppiatt, *Francis Bacon: Anatomy of an Enigma*(Boulder: Westview Press, 1996), p. 88.

97 Andrew Brighton, Ibid., p. 34.

98 George Bataille, 'La Bouche', Dawn Ades, 'Web of Images', *Francis Bacon*, exh. catalogue(London: Tate Gallery, 1985), p. 13.

로 〈인간의 입〉이라고 생각했다.

　　한마디로 말해 입은 회한과 원망, 위선과 위장, 비난과 욕설, 비판과 고발 등 모든 추악한 생각이 말에 실려 세상으로 쏟아져 나오는 출구인 것이다. 사르트르가 철학 소설 『구토La nausée』 (1938)를 쓰게 된 까닭도 마찬가지이다. 베이컨이 여러 괴물 같은 존재들의 입을 벌려 절규하게 했듯이 현실의 부조리와 불합리, 현기증 나는 역겨움과 메스꺼움, 토할 것 같은 경멸과 혐오감 등을 참을 수 없었던 사르트르는 베이컨보다 먼저 30세의 독신 청년 로캉탱의 입을 빌려 현실의 삶에서 〈이건 구역질이다〉라는 실존적 고민을 토해 내게 했다.

　　그럼에도 불구하고 1913년에 창간된 영국의 대표적인 정치, 학예 주간지 『뉴 스테이츠먼New Statesman』의 미술 평론가인 존 버거John Berger는 제2차 세계 대전이 끝난 지 얼마 지나지 않은 1950년대 초 베이컨에 관해 쓴 에세이에서 베이컨을 현대 사회에서 비인간적인 소외를 묵묵히 받아들이는 일종의 소외 신봉자conformist가 되었다고 힐난했다. 「고깃덩어리들과 함께한 형상」에서 보듯이 베이컨은 소외된 행동을 자학적으로 묘사할뿐더러 그것을 이미 일어난 최악의 입장에서 설명하려 한다는 것이다. 버거는 그것에 대한 베이컨의 거절과 희망은 모두가 무의미하다고 생각했다.

　　그의 비판에 따르면 결국 베이컨의 작품들은 사회적 관계들에 대해서, 관료주의에 대해서, 산업 사회에 대해서, 또는 20세기의 역사에 대해서 아무 말도 못하고 있는 셈이다. 그는 베이컨의 작품이 어리석은 욕망이나 절대적 소외에 대한 욕망의 표현이라기보다 일종의 데모일 뿐이라고 생각하기 때문이다.[99]

99　John Berger, 'Francis Bacon and Walt Disney', *About Looking*(London: Writers and Readers Cooperative, 1980), pp. 111~118.

하지만 이러한 비평에 대해 브라이턴의 견해는 버거와 다르다. 한마디로 말해 버거의 주장은 통찰력이 있으나 실제로는 베이컨의 작품을 잘못 이해하고 있다는 것이다. 왜냐하면 베이컨의 상상력은 단순한 소외의 징후 이상으로 매우 계산된 방법에 의해 20세기의 역사적 배경을 천착하고 있기 때문이다. 브라이턴이 생각하기에 베이컨은 단지 그러한 사실을 직접적으로 입증할 수 있는 그림들을 발표하지 않았던 탓[100]에 버거에게 오해받고 있을 뿐이다. 사실상 베이컨은 작품의 소재들에 못지 않게 다양한 의미를 작품 속에 담고 있다. 그것이 그의 작품들을 가리켜 〈중층적 결정체〉라고 부를 수 있는 까닭이다.

이를테면 베이컨의 작품에는 20세기의 무모한 정치 권력에 대한 저항의 이미지들을 간접적으로 담겨 있다. 또한 장광설로 풀이해야 할 법한 그 골상들의 이미지는 현대 사회에서의 소외의 의미뿐만 아니라 그것들의 유래까지도 고려한 인물의 형상화였다. 그 때문에 영국의 철학자 아이자이어 벌린Isaiah Berlin도 리비도적 에너지로서의 권력이 베이컨의 작품 속에 등장하는 인물들에게 묘한 생기를 불어 넣어 주었다고 주장한다. 그 형상들은 〈원시적이고 신비스러우며, 피비린내 나는 자신의 제의祭儀 희생적 갈망〉에서 비롯되었다[101]는 것이다.

이렇듯 전후에 선보인 베이컨의 작품들 속에는 그 시대의 암울한 실존적 상황만큼이나 다양한 의미가 중층적으로 결정되어 있다. 제국에의 야망과 같은 지배적 결정인dominant cause과 제국에 대한 과대망상이나 야욕의 충동에 의한 전쟁 도발과 같은 최종적 결정인determinate cause의 〈중층적 결정over-determination〉이 그 작품들

100 Andrew Brighton, Ibid., p. 45.

101 Isaiah Berlin, *The Hedgehog and the Fox*(London: Weidenfeld & Nicolson,1953), p. 60. Andrew Brighton, *Francis Bacon*(London: Tate Gallery, 2001), p. 48.

의 스토리텔링을 이루고 있다고 말해도 지나치지 않는다.

그것은 자코메티나 헨리 무어와 마찬가지로 베이컨에게도 전쟁의 직간접적인 트라우마를 소거할 수 없는 존재의 피구속성이 그의 영감을 포획하고 있었기 때문이다. 단독자로 직립함으로써 앉거나 결코 누울 수 없었던 불굴의 저항 의지를 내면화한 자코메티의 실존적 자존감을 베이컨은 인간 야수의 도발적인 형상들로 외재화할 수밖에 없었다.

그것은 비임장적인 소거의 논리에 충실하려는 추상화抽象化 작업과는 달리 그의 작품들이 탈재현적, 탈구축적 치료의 대안으로서 〈지금 여기에〉라는 실존적 조건에 충실해 온 연유이다. 그는 트라우마로 각인된 관념과 이미지를 추상화할 수 없었던 병리적 요인과 오히려 마주하려는 화가였다. 그는 훗날(1966년 2월)의 한 인터뷰에서도 자신이 추상화抽象畵를 좋아하지 않는 이유, 또는 그것이 그에게 흥미를 주지 못하는 이유를 두고 〈회화의 본질이 이중성duality에 있는 데도 추상화는 오로지 미학적 의미만을 추구하고 있기 때문〉이라고 말한 적이 있다.

④ 폴 르베롤: 증오의 앙가주망

르베롤Paul Rebeyrolle은 폭력과 분노, 반감과 증오의 화가였다. 그가 분출한 증오와 분노는 자코메티나 무어 또는 베이컨보다 더 과격하고 정치적이었다. 자코메티로부터 르베롤에 이르는 동안 제2차 세계 대전과 더불어 이들 내면의 정서를 감싸 온 죽음에 대한 불안과 공포는 시간이 지나면서 새로운 이데올로기와의 갈등 속에서 분노와 증오로 증폭되어 온 것이다. 그것은 소비에트 사회주의에 대한 증오였고, 프랑스 공산당에 대한 분노였으며, 나아가 급속도로 산업화되어 가는 자본주의 사회에 대한 반감이기도 했다. 그래서 그의 표현은 실존 미학을 추구하는 이전의 미술가들보다

폭력적이고 반미학적이었다.(도판 21~23)

(a) 〈청년 회화 살롱〉과 현실 참여

종전과 더불어 파리의 미술계는 구상 대 추상(비구상)의 논쟁뿐만 아니라 사르트르, 메를로퐁티, 알베르 카뮈, 레몽 아롱Raymond Aron 등이 주도하는 철학 사상계와 마찬가지로 사회주의에 관한 지지 와 반대의 이념 논쟁에 휩싸이기 시작했다. 이를테면 기하 추상을 개척한 몬드리안의 추상 회화 후예들과 앵포르멜의 평론가 미셸 타피에를 비롯한 아펠Karel Appel, 뒤뷔페, 폴록 등의 비구상 회화 작 가들, 게다가 샤를 에스티엔Charles Estienne이 중심이 된 추상 초현실 주의 그룹의 추상 회화 계열, 이에 반해 그들을 비난하는 아카데 미 그룹의 화가들과 구상 회화의 왕자로 불린 베르나르 뷔페Bernard Buffet 그리고 그를 계승한 참상 묘사주의 화가들로 이루어진 구상 회화 계열과의 대립이 그것이다.

특히 그와 같은 대립을 부추기는 것은 구상 회화의 지평에 서 강조하는 사회주의 리얼리즘이었다. 뷔페나 그뤼베를 따라 소 비에트 사회주의 이념에 물든 참상 묘사주의 화가들은 병든 사회 와 민중의 어두운 삶을 보다 사실적으로 묘사하려 했기 때문이다. 이에 반해 장 드반느Jean Devanne와 장 탕글리Jean Tinguely는 유물론과 추상 미술에 열을 올리며 전후 추상 미술의 부활에 나섰다. 이처 럼 구상 대 추상이라는 표면적 대립의 이면에는 세계화에 열을 올 리는 추상 회화의 초현실주의 운동과 구상 회화의 사회주의 리얼 리즘 운동이 충돌하고 있었다.

한편 이러한 양자택일적인 대립과 갈등의 상황에서 사회 참여(앙가주망)을 부르짖으며 제3의 길을 모색하고 나서는 젊 은 화가들이 등장했다. 프랑스 공산당에 입당했거나 동조하는 르 베롤을 비롯한 〈청년 회화 살롱Salon de la jeune peintre〉의 멤버가 그들

이다. 1950년 〈청년 회화 살롱〉전을 계기로 탄생한 이들은 미술을 통해 사회주의 이데올로기의 실현을 갈망하며 자신들의 사회의식을 표출하기 위한 장으로서 살롱전을 활용했다.

특히 그들은 전후 냉전 시기에 나타난 정치적 대립과 그에 따른 미학적 분열 속에서 자신들의 사회의식을 적극적으로 표출함으로써 예술가로서 시대를 증언해야 하는 의무를 다한다고 생각했다. 사회주의 리얼리즘을 추구하는 구상 계열의 화가들과는 달리 살롱의 멤버들은 전후 프랑스의 미술계를 주도하는 추상 미술에 가담하여 역사적 현실과 사회의 부조리를 고발하며 예술적 자율성을 강조하려 했던 것이다.

그 때문에 그들 대부분은 공산주의와 유로코뮤니즘을 지향하는 프랑스 공산당PCF에 입당하여 사회주의 이데올로그로 자처하고 나섰다. 폴 르베롤이 일찍이 프랑스 공산당에 입당한 이유도 마찬가지였다. 하지만 그는 1956년 10월 23일 자유를 갈구하는 시민들이 일으킨 〈헝가리 혁명〉에 대한 무자비한 탄압에 자극받아 PCF에서 탈당했다. 그럼에도 그 이후 그는 화려하면서도 사회 고발에 더욱 신랄한 추상이나 반추상의 〈몸짓 추상〉 작품들을 통해 불합리하고 불의한 거대 권력에 대하여 더욱 격렬하게 저항하고 분노하며 증오하는 작품 활동에 몰두했다. 사르트르는 그의 작품들 속에서 〈위대한 감정들〉을 보았다고 격찬했을뿐더러 미셸 푸코도 「탈주의 힘」[102]에서 거대 권력에 대하여 말dits이나 글écrits보다 분노와 증오의 몸짓 표상들로 맞서는 그의 적극적인 실존적 앙가주망에 찬사를 보내기까지 했다.

(b) 탈정형으로서 〈몸짓 추상〉

헝가리 혁명(1956), 알제리 전쟁(1954~1962), 베트남 전쟁의 발

102 Michel Foucault, 'La force de fuir', *Dits et écrits*(Paris: Gallimard, 1994), p. 401.

발(1965)에 이어서 1968년 5월 혁명에 이르기까지 당시 격동하는 국내외의 사회적 혼란에 대하여 탈정형의 새로운 표현 양식으로 응답하는 르베롤의 작품들은 평면 위에서 온몸으로 벌이는 분노와 증오의 퍼포먼스나 다름없었다. 그 때문에 그를 비롯한 청년 회화 살롱의 멤버들의 작품은 나날이 정치화되어 갔다.[103] 르베롤이 중국화된 마르크스주의인 모택동주의[104]와 루이 알튀세르 Louis Althusser의 구조주의적 마르크스주의[105]를 지지하는 〈68세대 soixante-huitards〉의 5월 혁명 이데올로기에 동조했던 까닭도 마찬가지이다.

장루이 프라델도 르베롤의 「여인의 토르소」(1959, 도판 21), 「부부」(1961), 「작업표3」(1967), 「자살 IV」(1982, 도판22) 등 수많은 작품에서 보여 준 강렬하면서도 독창적인 〈몸짓 추상〉을 〈우연과 필연의 결합〉이라고 표현한다. 이를테면 그의 작품 「자살 IV」은 〈쿠르베의 사실주의적인 유산을 내세워 매우 다양한 재료를 회화에 결합시키고 폭력과 증오의 이미지를 구체화하였다. 그는 이러한 이미지를 통해 자신이 고통받고 소리 지르며 육체로 이루어진 존재들 편에 서 있음을 끊임없이 증언하였다〉[106]는 것이다. 한마디로 말해 거기서〈몸짓 추상〉는 역사와 예술이 분노와 증오의 이미지 속에서 구체화되었다는 것이다.

실제로 르베롤은 몸짓 추상으로 정치와 권력의 불의에, 역사와 사회의 부조리에 끊임없이 시비걸기 한다. 이를 두고 프라

103　카트린느 미예, 『프랑스 현대 미술』, 염명순 옮김(서울 : 시각과 언어, 1993), 84면.

104　모택동은 민족주의와 극단적인 주의주의를 마르크스주의와 결합하여 중국화된 사회주의 이데올로기를 만들어 냈다.

105　알튀세르의 구조주의적 마르크스주의의 주요 과제는 조잡한 경제 (토대) 결정론을 피하는 것이다. 즉, 토대에 의한 결정과 동시에 상부 구조의 활동도 인정하는 사회적 총체성을 어떻게 설명하느냐 하는 일이다. 이를 위해 그는 이데올로기를 지향하는 상부 구조의 효과를 설명하는 데 관심을 기울여, 이데올로기는 토대와 의미 연관을 지니고 있는 상징적 수준이라는 사실을 밝혀 내려 했다. 이광래, 『미셸 푸코: 광기의 역사에서 성의 역사까지』(서울: 민음사, 1989), 45면.

106　장루이 프라델, 『현대 미술』, 김소라 옮김(서울: 생각의 나무, 2011), 42면.

델은 그의 작품에는 증오의 몸짓 속에 우연과 필연이 내재화되어 있다든지 우연과 필연이 분노의 몸짓으로 추상화되어 있다고 평한 것이다. 예컨대 남녀의 운명적 관계 맺음의 실체인 〈부부〉가 그렇고, 개인적 삶과 세상과의 자의적 관계 절단인 〈자살〉이 그렇다. 프라델의 말대로 그것들은 〈맺음〉과 〈절단〉의 인간관계가 역사적이거나 일상적이거나, 또는 아름답거나 추거나 모두가 우연과 필연의 이중주일 수 있다.

　　하지만 역사적으로 우연과 필연만큼 다의적 해석이 가능한 개념도 많지 않다. 플라톤은 『티마이오스Timeos』(BC360경, 47e~48e)에서 필연anankē을 가리켜 〈방황하는 원인의 일종〉이라고 규정한다. 그는 창조의 원인으로의 필연을 이성 이외의 또 다른 원인으로 상정하기 때문이다. 이에 반해 아리스토텔레스는 필연에 반대되는 개념으로서 우연tychē을 「명제론Peri Hermēneias」(9장 19 a 30)에서 인과 관계에 의해 일어나지 않는, 그래서 예기치 않은 사건으로 간주한다. 그는 x의 필연적인 발생이나 x의 발생 불가능이라는 양자택일을 거부하고 x의 우연적 발생이라는 제3의 선택지를 제시하여 사건의 발생에 대한 해결 방법을 찾으려 했다. 그의 주장에 따르면, 아무런 전제 조건 없이 F 이전에 사건 x가 필연적으로 발생한다거나 발생하지 않는다고 말하는 것은 불가능하다. 그러므로 우연은 전제 조건이나 원인 없이 발생하는 사건이 아니다. 우연은 단지 인과관계에 의해 발생하지 않는, 인과성이 부재한 채 일어나는 사건을 의미할 뿐이다.

　　하지만 로테에게 실연당한 베르테르의, 정신 분열에 시달리는 고흐의, 그리고 패망을 목전에 둔 히틀러의 비극적인 권총 자살이건, 또는 1956년 헝가리 혁명이나 1968년 5월 혁명이건 크고 작은 어떤 사건에서 인과성을 배제한 채 우연적인 것만을 분리하여 그것의 발생을 〈우연적contingent〉이라고 규정하는 것은 불가능

하다.

　다시 말해 개인적이든 역사적이든, 사소하든 중대하든 어떤 사건이 (내재적으로나 외재적으로나) 다양한 인과적 작용 없이 순전히 우연적으로만 발생하는 경우란 생각할 수 없다. 거기에는 이미 부지불식간에 일정한 방향으로 작용해 온 필연적인 요소가 내재되어 있게 마련이다. 이성적으로 판별 가능한 원인과 무관한 우연적인 요인과 더불어 필연적 요소 또한 역사나 현실 속에서 긍정적이든 부정적이든 어떤 방향으로 작용하며 (자살이나 혁명과 같은) 실제의 사건으로 구체화되어 가는 것이다. 심지어 무명無明에서 노사老死에 이르는 12지의 인과 관계 — 〈무명이 없다면 노사도 없다〉는 식의 — 인 12연기설緣起說를 주장하는 불교에서의 인연마저도 우연이 아닌 필연만으로는 설명이 충분할 수 없다.

　제국주의자들의 세기적 망상심妄想心에서 비롯된 근본 무명 (근본 무지 또는 근원적인 어리석음)의 필연적 결과인 집단적 횡사橫死가 불가피했던 격동기의 이데올로그로서 르베롤이 그의 작품들에서 보여 준 탈정형적 신념 또한 마찬가지였다. 과대망상에 사로잡힌 중생의 무명을 타자적 몸짓으로 깨우치려는 그의 대담한 창조 행위가 실존적 체험에 복종한 이념적 혼성 모방을 추구한 이유, 캔버스 위에서 펼치는 그 위험한 표현주의적 안무들이 우연과 필연을 결합시킨 몸짓 표상인 이유도 그와 다르지 않다.[107] 그가 자신을 〈여기에 지금〉 실존하는 현존재임을 의식할수록 그의 작품들은 더욱더 증오와 분노의 원인을 우연과 필연의 필요충분조건으로 간주하려 했을 것이다.

　그뿐만이 아니다. 르베롤을 비롯한 〈청년 회화 살롱〉의 화가들이 사회주의 리얼리즘이라는 비난에 맞서 자신을 변호해야 했던 까닭, 그리고 긍정적인 이미지는 전혀 제시하지 않고 비판적

107　장루이 프라델, 앞의 책, 42면.

인 이미지만을 만들어 낸다는 비난이 그들의 작품에 쏟아졌던 이유도 마찬가지이다.[108] 하지만 그들은 해명할 수 없을 만큼 많은 역사의 우연성뿐만 아니라 역사의 인과 필연성에 대한 질문들에 대해서도 대담하고 도발적인 작품들로 보란 듯이 응답하고 있었을 뿐이다.

3) 반미학의 전조들 2: 탈정형에서 비정형으로

라이프치히 대학교와 뮌헨 아카데미에서 철학과 미술을 공부한 서정 추상의 창시자 한스 하르퉁Hans Hartung은 제2차 세계 대전에 프랑스 외인 부대로 참전하여 다리를 하나 잃는 심한 부상을 입었음에도 〈울부짖음은 미술이 아니다〉라고 주장한다. 오히려 반反기하 추상을 추구하는 그는 〈격렬하고 열정적이며, 파괴적이거나 아름답도록 고요한 선은 우리의 느낌을 전달한다. 그것은 우리의 삶과도 일치한다〉고 말할 정도로 〈뜨거운 추상〉을 강조한 인물이었다.

전후 파리의 추상 미술을 주도한 것은 전쟁 이전과 마찬가지로 여전히 기하 추상으로 상징되는 〈차가운 추상〉이었다. 하지만 청년 회화 살롱이 등장하던 1950년 샤를 에스티엔이 『추상 미술, 하나의 아카데미즘인가?L'art abstrait est-il un académisme?』를 출판하면서 앵포르멜, 서정 추상, 타시즘, 또 다른 미술 등을 묶는 〈따뜻한 추상〉의 기세를 예고한 바 있다. 파리에도 이른바 표현주의적 추상이나 추상적 표현주의의 경향을 강하게 드러내는 비정형의 봄이 찾아온 것이다.

108 카트린느 미예, 앞의 책, 85~86면.

① 탈정형에서 비정형으로

〈추상적 표현주의〉 또는 〈표현주의적 추상〉는 그 이전의 독일 표현주의와도 다르고, 그 이후 대서양 건너에서 본격화된 추상 표현주의와도 같지 않다. 탈정형의 실험에 충실했던 독일 표현주의가 그것의 전조였다면 정형에 대한 본격적인 해체를 시도한 추상 표현주의는 그것의 예후였기 때문이다. 전자가 〈탈정형적〉이었던 데 비해 후자는 〈해체적〉(탈구축적)이었다. 그러므로 전후 프랑스 미술계의 비구상 운동을 상징하는 추상적 표현주의는 20세기의 전후반을 연결하는 중간 시점에서, 그리고 독일에서 미국으로 이동하는 중간 지대에서 과도기적 징후이자 운동이었다고 말할 수 있다.

　　1차 세계 대전을 전후하여 니체의 디오니소스적 생철학에 영향받은 독일(북방) 중심의 탈정형déformation 운동으로 일어난 표현주의에 비해[109] 제2차 세계 대전을 전후하여 사르트르나 카뮈의 이데올로기적 실존주의에 영향받은 전후 프랑스(남부) 미술의 비구상 운동 가운데 하나인 추상적 표현주의는 〈비정형의informel〉, 이른바 〈또 다른 미술un art autre〉이었던 것이다.

　　이처럼 비정형은 다름의 강조를 통해 정형의 원리로서 재현주의가 지배해 온 아카데미즘과의 차별화뿐만 아니라 이미 탈정형을 추구해 온 표현주의나 기하 추상과의 타자화도 강조하고자 했다. 더구나 포트리에, 볼스, 하르퉁처럼 레지스탕스로서, 또는 전장에서의 병사로서 죽음이나 홀로코스트의 불안을 체험한 이들에게는 당연히 〈비정형이 정형보다 우선하는 것〉이어야 했기 때문이다.

　　그들의 역사의식과 조형 욕망은 참을 수 없는 무거움이었을 것이다. 존재의 피구속성을 실감해 온 그들은 일체의 조형의

109　슐라미스 베어, 『표현주의』, 김숙 옮김(파주: 열화당, 2003), 8면.

틀에 박히지 않은 채 자신들의 어두운 역사를 증언하고 싶었을 따름이다. 그 때문에 그들은 초시간, 공간적인 정형화의 원리란 무의미할뿐더러 조형 예술의 본질도 아니라고 생각했던 것이다. 그들에게는 애초에 자연의 질서가 있지 않았듯이 조형에서의 정형 또한 있었을 리 없다.

그즈음 메를로퐁티의 현상학이 유행하고 있었음에도 비정형의 양식은 현상에 대한 의식의 지향성만을 강조하지 않는다는 점에서 현상학적이지 않았을뿐더러 그것으로 무리들의 특징을 규정할 만한 하나의 표현 양식이 될 수 없었던 것이다. 앵포르멜은 차라리 역사적 광기를 고발하고픈 생각에서 묵시적으로 연대한 화가들의 미술 운동이었을 뿐이다. 볼스의 「나비의 날개」(1947, 도판33), 뒤뷔페의 「불나방」(1950)이나 「메타피직스」(1950, 도판 28), 포트리에의 〈포로〉 시리즈(도판 24, 25) 등에서 보듯이 그들의 작품에서 공격적이고 도발적인 피해망상의 흔적들을 찾아내기 어렵지 않은 까닭도 거기에 있다.

그러므로 그와 같이 참혹하고 비인륜적인 체험이 낳은 비정형 운동은 유럽보다 양차 대전의 영향을 덜 받은 탓에 전쟁 흔적이 거의 없는 미국의 추상 표현주의나 미니멀리즘, 모노크롬 등과는 다를 수밖에 없었다. 더구나 추상 표현주의는 윌리엄 제임스 William James와 존 듀이John Dewey가 주도한 프래그마티즘(실용주의)과 도구주의instrumentalism의 〈유용성 원리〉 — 진리이기 때문에 유용한 것이 아니라 유용하기 때문에 진리이다 — 의 영향으로 탈이데올로기적이고 이념 중립적이었다. 그것이 탈정형이나 비정형을 주장하기보다 일체의 양식으로부터 이탈과 해체를 더욱 강조했던 까닭도 거기에 있다.

② 앵포르멜과 실존주의

정치적, 이념적 과거 청산의 욕구와 인간성에 대한 절망감이 엇갈리는 가운데 출현한 앵포르멜은 문자 그대로 구상이건 추상이건 기존의 어떤 정형에도 구애받지 않으려 한다는 점에서 비정형적이고 부정형적 미술 운동이었다. 그야말로 그것은 〈또 다른〉 형의 이미지들, 그래서 구상이든 비구상이든 정해진 형forme이 없거나 형을 이루지 않는 〈자유로운〉 상상력에 의한 미술 운동인 것이다. 비정형을 지향하는 다양한 작품들은 그것들이 배태되는 시대적, 이념적 상황만 같이할 뿐 하나의 양식으로 수렴될 수 없는 까닭도 거기에 있다.

〈실존이 본질에 앞선다〉는 실존주의의 슬로건을 실감하는 분위기 속에서 배태된 앵포르멜의 등장은 레지스탕스 운동을 하며 준비한 1945년 장 포트리에의 〈포로〉전, 1946년 뒤뷔페의 〈오트 파트〉전, 1947년 오토 벨스Otto Wels의 개인전 등 일련의 전시회들을 통해 정형화에 구애받지 않는 격정적이고 도발적인 감정의 공유가 이루어진 탓이다. 평론가 미셀 타피에도 전후의 상황에서는 〈모든 것을 종식시킬 준비가 되어 있는 기질이 요구된다. 그러한 기질을 가진 미술가들의 작품은 혼란스럽고 놀라우며, 강한 매력과 격렬함으로 가득 차 있어서 대중을 현혹시킬 수 있다〉[110]고 평한 바 있다. 실제로 〈앵포르멜〉이라는 용어 자체도 그가 1951년 10월과 이듬해 6월 두 차례에 걸쳐 폴 파세티 화랑에서 전시 기획한 〈앵포르멜의 의미Significants de l'informel〉라는 주제를 통해서 통용되기 시작했다.

그뿐만이 아니다. 앵포르멜은 그해 12월 타피에가 〈또 다른 미술un art autre〉이라는 제목의 전시회를 같은 갤러리에서 개최함으로써 그것의 성향을 시사하는 별명까지 얻게 되었다. 또한 그

110 안나 모진스카, 『20세기 추상미술의 역사』, 전혜숙 옮김(파주: 시공사, 1998), 130면, 재인용.

전시회들에는 포트리에, 뒤뷔페, 볼스, 마티유, 미쇼, 리오펠, 하르퉁, 프랜시스Sam Francis, 리시에 그리고 미국의 잭슨 폴록과 마크 토비Mark Tobey까지 참가하여 〈앵포르멜〉과 〈또 다른 미술〉 운동에 동조하는 인물들의 면모를 드러내기도 했다.

⒜ 장 포트리에의 참상 묘사주의
포트리에Jean Fautrier에게 조형 작업은 역사의 참상을 증언하는 것과도 다를 바 없었다. 그 때문에 시인 프랑시스 퐁주Francis Ponge 가 「포로에 관한 노트」(1945)에서 그를 가리켜 〈과격분자l'enragé〉라고 부를 정도였다. 타피에가 평한 대로 대담하게 문제제기 한 그의 〈포로〉 시리즈(도판 24, 25)들은 제목만큼 전쟁 중에 나치가 저질러 온 참상을 직접적인 형상으로 고발하는 것이 아니었음에도 사람들의 심기를 불편하게 하거나 불쾌함을 불러일으켰기 때문이다.

40여 개나 되는 그 시리즈는 레지스탕스였던 포트리에가 1943년 나치의 비밀 국가 경찰인 게슈타포를 피해 파리 외곽에 있는 정신 병원에 숨어 있던 당시, 주변 숲 속에서 나치 독일군이 마구잡이로 잡아 온 민간인을 고문하거나 즉결 처형하는 비명을 듣고 그리기 시작한 것이다. 그 시리즈의 작품들은 제작 동기가 울부짖음이나 총소리였으므로 게슈타포의 잔악함을 청각 이미지로 형상화한 독특한 것들이었다.[111]

그러므로 그 많은 작품도 보는 사람들로 하여금 눈보다 귀(청각)를 통한 연상 작용에 의해 공포감을 느끼게 하기에 충분했다. 그와 같은 비명에 의한 청각적 공포와 전율은 「총살」, 「가죽 벗겨진 자들」, 「유대인 여인」, 특히 홀로코스트를 이미지화한 「오라두르쉬르글란」 — 이것은 나치가 교회에 피신해 있는 수백 명

111 할 포스터 외, 『1900년 이후의 미술사』, 배수희 외 옮김(서울: 세미콜론, 2007), 341면.

의 여성과 어린이를 산 채로 태워 버린 사건이 일어난 마을의 이름이다. 그래서 애초에 이 작품의 제목도 〈대학살〉이었다 — 등에서 최고조에 이르렀다.

하지만 그의 일련의 작품들은 인간의 본성과 인류에 대한 절망감에서 탄생했음에도 호평받지 못했다. 무엇보다도 그것은 전후 파리 시민의 독특한 정서 때문이었다. 시민들의 눈앞에 펼쳐진 죽어 가는 포로의 환영들이 자신들이 괴로워하고 있는 수치심을 노골적으로 자극했기 때문이다. 아이러니컬하게도 그것은 홀로코스트에 대하여 침묵했던 인간성 일반에 대한 자괴감이기도 했지만 나치 집단에 동조한 자신들의 과오에 대한 수치심이기도 했다. 스페인의 프란시스코 데 고야Francisco de Goya에 못지 않게 그의 작품들이 거대 권력의 불의에 대하여 강조하려는 고발성 적시성에 대해서 바타유가 구역질 나는 〈분변적 구상〉(개똥같은 생각)이라고, 또는 파리 시민에 대한 염세주의자의 〈허무주의적 모독〉이라고 혹평했던 까닭도 거기에 있다.

그의 〈포로〉전에 이어서 뒤뷔페가 오랜 시간 물감을 칠해 땅의 표면을 연상시키는 두꺼운 질감의 〈오트 파트Hautes Pâtes〉(높은 곳에서 내려다보는 땅의 외양을 연상시키는 기법)전에 대해서도 비평가 앙리 장송Henri Jeanson이 〈다다이즘 다음은 카카이즘cacaisme(여기서 caca는 어린아이의 말로 똥이나 더러운 것을 의미한다)이다〉라고 하여 분변담scatologie에 대한 혐오감으로 그의 작품들을 혹평했던 경우와 다르지 않다.[112] 관람자의 예상을 뒤엎거나 기대를 저버리게 한 그들의 작품에 대하여 노골적으로 냄새나는 〈쓰레기〉라고 비난하거나 빈정거릴 정도로 시민들의 수치심은 유달리 포트리에의 도발적인 전쟁과 포로 이야기에 호의적이지 않았다.

112 할 포스터 외, 앞의 책, 337면.

하지만 시간이 지날수록 포트리에의 작품에 대한 평은 달라져 갔다. 1940년 이래 나치에게 협력하거나 동조했던 비시Vichy 정권처럼 나치에 대해 떳떳하지 못했던 다수의 이상주의자들을 자극하는 1945~1946년의 분변 쇼크는 일부 지성인들에게 〈분변 효과〉로 심리적 변화를 일으킨 터였다.[113] 이를테면 포트리에의 고의적인 예절decorum 위반으로 인해 충격받은 바 있는 평론가 장 폴랑이 그를 시민들의 비난으로부터 변호해야 한다고 주장한 경우가 그러하다.

1945년 10월 르네 드루앙 갤러리에서 열린 〈포로〉전에 서문을 쓴 소설가 앙드레 말로André Malraux도 처음에는 〈고통의 상형문자〉[114]라고 부를 만큼 참상을 떠올리게 하는 레지스탕스의 〈포로〉 이미지들의 심리적 삼투화 작용에 대해 불편함을 느꼈다. 레지스탕스 포트리에가 이번에는 적어도 끝나지 않은 résistance(저항)와 engagement(참여)의 후렴과도 같이 나치 협력자나 동조자의 심리를 공격하고 있었기 때문이다. 하지만 포트리에가 1920년대 후반부터 갈색조로 그려 온 가죽이 벗겨진 토끼나 다른 정물화를 보자 긴장했던 말로의 마음도 다소 누그러졌던 것이다.

이를테면 이미 중국에서 혁명과 쿠데타를 취재했던, 그리고 스페인 내전(1936)에도 의용군으로 참여했던 체험을 소재로 하여 소설 『정복자Les conquérants』(1928), 『인간의 조건La condition humaine』(1932), 『희망L'espoir』(1937) 등을 쓴 바 있는 앙드레 말로가 포트리에의 〈포로〉 시리즈들이 피를 연상시키는 붉은 색깔 대신 점차 〈고통과는 아무런 연관성도 없는〉 색조를 쓰기 시작한 점을 지적하면서 〈정말 확신하는가? 부드러운 분홍색과 초록색 같은

113 로저 프라이스, 『프랑스사』, 김경근 옮김(서울: 개마고원, 2001), 401~404면.

114 안나 모진스카, 앞의 책, 126면.

색에서 불안을 느끼지 않는가?〉[115]라고 질문한 경우가 그러하다. 이렇듯 말로의 시비 걸기는 전쟁 트라우마에 대한 연상 작용에 관한 것에서 점차 재료에 대한 질료주의적 비평으로 우회하고 있었던 것이다.

하지만 어떤 비평을 막론하고 역사적 시비를 쟁론하는 그것들은 지성인이나 예술가의 〈역사를 위한 변명〉과도 같은 것이었다. 더구나 거대 권력의 광포한 횡포에 대한 역사의식이 낳은 시니피앙들의 경우에는 더욱 그러하다. 친독 비시 정권이 수립되자 지하의 레지탕스 운동을 주도한 아날 학파의 창시자 마르크 블로흐Marc Bloch가 옥중에서 자신의 딸에게 들려주는 역사적 유언서인 『역사를 위한 변명Apologie pour l'histoire ou Métier d'historien』(1949)을 남기려 한 까닭도 거기에 있다.

당시의 대표적인 지성이었던 블로흐는 포트리에가 숨어서 〈미술을 위한 변명〉과도 같은 작품들을 나치보다도 역사의 〈포로〉라는 생각으로 그리고 있던 1944년 3월 게슈타포에게 체포되었고, 결국 6월 16일 리옹 북동쪽의 한 벌판에서 총살당했다. 그러나 블로흐는 죽어 가면서도 〈역사의 대상은 인간이다〉라고 외친 바 있다. 그의 신념대로 역사의 대상은 역사가 아니라 인간이기 때문이다. 포트리에가 참을 수 없이 참혹한 홀로코스트 시대의 역사를 역설의 논리로 변명하기 위해 인간의 표상으로 포로를 그린 까닭도 마찬가지이다.

⒝ 장 뒤뷔페의 실존 미학
화가로서 뒤뷔페만큼 평생을 〈여기에 지금〉의, 즉 현존재적 미학 정신에 충실했던 인물도 흔치 않다. 그의 삶에 접힌 주름들에 못지 않게 표현 양식들의 변화도 멈추지 않았기 때문이다. 분변화peinture

115 안나 모진스카, 앞의 책, 342면.

scatologique, 아르 브뤼트Art Brut, 오트 파트Hautes Pâtes, 우를루프L'Hour-
loupe 등의 용어들이 그가 그린 앵포르멜의 표현형들phénotypes의 인
자형génotypes이 되어 온 까닭도 거기에 있다.

㈀ 그는 분변 화가인가?
제2차 세계 대전의 와중에서 나치가 프랑스 역사에 남긴 찌꺼기들
가운데 누가 국외자l'étranger의 눈에 비친 가장 고약한 냄새를 피우
는 분변담의 소용돌이를 일으켰나? 모두가 역사의 피해자일 수밖
에 없었던 파리 시민들은 무엇 때문에 서로 편을 가르며 가해와 피
해의 시비 걸기에 빠져들었나?

　　전쟁이 끝나자 레지스탕스로 활동하다 나치의 포로가 되
었던 실존 철학자 사르트르조차도 〈도덕이 단지 상부 구조(이념)
가 아니라 이른바 하부 구조(물질적 토대)인 바로 그 수준에 존재
한다〉[116]고 주장한 바 있다. 그것은 이제까지 레지스탕스의 이상
주의를 추구해 온 그의 입장과는 달리 매우 역설적인 주장이었다.
죽음의 전쟁이 살아남은 자들에게 남긴 상처와 쉽게 치유되지 않
는 후유증이 그런 것이다.

　　무엇보다도 전쟁의 후렴과 후유증은 권력의 기상도부터
난맥상에 빠져들게 한다. 이를테면 1945년 10월 21일의 제헌 의
회 선거에서 제4 공화정이 탄생했지만 민족 해방주의자, 공산주의
자, 사회주의자, 기독교 민주 당원 등으로 구성된 의회는 시작부
터 분열되어 버렸다. 의회가 국가 수반으로서 전쟁 영웅 드골Charles
de Gaulle의 특별한 지위를 인정했지만 장관들과의 의견 차이가 심
해지면서 드골은 3개월 만에 사임하고 말았다. 1946년 11월 10일
에 실시된 총선거에서도 좌우파로 양극화가 뚜렷하게 진행되었

116　새뮤얼 스텀프, 제임스 피저, 『소크라테스에서 포스트모더니즘까지』, 이광래 옮김, (파주: 열린책들,
2004), 701면.

고, 좌파는 이제 소수파가 되었다. 그러나 좌파의 공산주의자와 우파의 드골주의 그리고 중도파 연합으로 구성된 3당 체제마저도 의견 차이로 심하게 분열되어 연합 통치는 재개조차 불가능해졌다.[117]

하지만 이러한 정치적 불안정과 표류는 이제까지 참아 온 인고忍苦의 눌림 이상으로 분출되는 욕망과 갈등으로 소용돌이치고 있는 시민의 정서에 대한 반응이나 다름없었다. 억압으로부터 미처 준비되지 못한 채 히틀러의 자살과 맞바꾼 해방의 흥분과 자유의 향유는 〈실존주의는 휴머니즘이다〉라는 사르트르의 철학 강연도 쉽게 받아들이려 하지 않았다. 눈앞의 시체 더미를 차마 쳐다 볼 수 없었던 죽음의 불안으로부터 얻은 해방감과 주체할 수 없는 자유의 격정이 인간의 본성과 실존의 의미를 묻는 새로운 사고방식을 차분히 받아들이기에는 아직 시기상조였기 때문이다.

도리어 레지스탕스를 체험하며 이상주의에 젖어 있던 순진하고 고집스런 예술가들만이 좌파와 우파 모든 진영의 시민들로부터 비난의 먹잇감이 되기 십상이었다. 실제로 포트리에뿐만 아니라 뒤뷔페도 그들의 분풀이식 비난에서 예외일 수는 없었다. 이를테면 1946년 5월 파리에서 열린 뒤뷔페의 〈오트 파트〉전에 대한 평판이 그러하다. 풍자적 논조로 유명한 주간지 『르 카나르 앙셰네Le Canard Enchaîné』가 카카이즘cacaisme이라는 유치한 조롱조의 용어를 동원하여 그의 작품들을 분변담으로 야유하며 관람자의 혐오감을 부추기고 나선 것이다.

하지만 뒤뷔페에 대한 언론의 비난은 이번이 처음은 아니었다. 평자들은 〈1905년 야수주의 스캔들 이후 뒤뷔페의 그 전시보다 더 프랑스 미술계에 충격을 던진 전시는 없었다〉[118]고 말할

117 로저 프라이스, 앞의 책, 403~406면.
118 할 포스터 외, 『1900년 이후의 미술사』, 배수희 외 옮김(서울: 세미콜론, 2007), 337면.

정도였다. 비평가 앙리 장송은 〈오트 파트〉전에 대해 노골적으로 〈더러운 쓰레기, 오물 같다〉고 비난한다. 하지만 뒤뷔페는 이러한 독선적 비난에 아랑곳하지 않았다. 왜냐하면 그는 비난의 의도를 충분히 간파하고 있었기 때문이다.

그에게 쏟아지는 비난들에 대해서 그는 오히려 〈무슨 명분으로 인간은 조개 목걸이는 걸치고, 거미줄은 걸치지 않는가? 무슨 명분으로 여우 털은 괜찮고 여우 내장은 안 되는가? 무슨 명분인가? 나는 알고 싶다. 평생 인간의 벗인 더러운 것, 쓰레기, 오물은 인간에게 더 소중한 것이 될 만하지 않은가? 그리고 그것들의 아름다움을 일깨우는 것이 인간을 위한 것이 아닌가?〉[119]라고 반문한다. 그는 이처럼 (히틀러가 그랬듯이) 독선적인 선민의식이 얼마나 가증스런 자기 위장인지를 논리적으로 반증하려 했던 것이다. 나아가 그의 자신감에 찬 반문 속에는 독선과 위장이 열등감에서 비롯된 것임을 폭로하려는 의도가 내포되어 있기까지 하다.(도판26)

㈜ 왜 재료 전문가인가?

또한 쓰레기나 더러운 오물로 취급받은 그의 진흙 그림들은 인간을 마치 마음대로 쓰고 버릴 쓰레기처럼 다뤘던 나치의 홀로코스트에 대한 정치적 〈과거 청산épuration〉을 상징하는 미학적 도발이나 다름없었다. 그는 장 포트리에가 마티에르를 두껍게 바르는 기법으로 그린 〈포로〉 시리즈를 보고 〈쓰레기의 복수〉를 다짐했다. 포트리에가 쓰레기로 취급받은 프랑스인들을 두꺼운 반죽의 임파스토impasto 기법으로 표현한 데서 그는 단순한 재료 이상의 기호적 의미를 발견했던 것이다. 이렇듯 포트리에의 〈포로〉 시리즈가 뒤뷔페에게 준 영감은 간단하지 않았다. 그는 분변담을 통해

119 할 포스터 외, 앞의 책, 337면.

역사에 대한 〈복수의 미학〉에 그치지 않고, 나아가 이를 더욱 효과적으로 표현하기 위해 포트리에 이상으로 〈재료의 미학〉에 대한 자신의 집념을 보여 주고자 했다. 소박한 리얼리즘으로 표현되는 그의 실존 미학이 마티에리슴matiérisme으로 구현되고 있었던 것이다.

　　발레리 다 코스타Valérie Da Costa는 〈예술은 마티에르로부터 나온다〉[120]며 누구보다도 마티에르의 미학에 집착한 뒤뷔페를 가리켜 〈20세기 최고의 재료 전문가matiérologue〉였다고 평한다. 그는 포트리에의 영향을 받아 진흙뿐만 아니라 자갈, 모래, 타르, 심지어 아스팔트 조각까지 섞어 어린아이의 솜씨 같은 유치한 느낌으로 도시를 이루고 있는 여러 재료들을 화폭에 담으려 했다. 그렇게 해서 그는 작품들이 관람자로 하여금 높은 곳에서 내려다 본 땅의 표면처럼 저부조의 형의 질감을 갖게 하는 착시적錯視的 재현 기법을, 이른바 〈오트 파트〉의 기법을 탄생시킨 것이다.[121]

　　이를 위해 1946년 르네 드루앵 갤러리의 전시회에서 그가 의도한 것은 두꺼운 반죽으로 실험한 〈진흙의 복권〉이었다. 〈평생 인간의 벗인 더러운 것, 쓰레기, 오물은 인간에게 더 소중한 것이 될 만하지 않은가? 그리고 그것들의 아름다움을 일깨우는 것이 인간을 위한 것이 아닌가?〉라는 질문을 하게 된 까닭도 마찬가지이다. 특히 그는 「작가가 몇몇 반론에 답한다」는 제목으로 그 전시회의 카탈로그에 쓴 글을 몇 달 후 최초의 저서인 『모든 장르의 아마추어들에 대한 안내서Prospectus aux amateurs de tout genre』(1946)로 출판하면서 「진흙의 복권」이라는 제목으로 다시 발표할 만큼 기호적 마티에르로서 〈진흙〉에 집착했다.(도판 27, 28)

120　Jean Dubuffet, 'Notes pour les fins-lettrés', *L'homme du commun à l'ouvrage*(Paris: Gallimard, 1973), p. 23.

121　Valérie Da Costa, 'L'oeuvre pluriel de Jean Dubuffet'. 「장 뒤뷔페」(서울: 국립 현대 미술관, 전시 도록 서문, 2006), p. 17.

그는 〈도덕이 단지 상부 구조(이념)가 아니라 이른바 하부 구조(물질적 토대)인 바로 그 수준에 존재한다〉는 사르트르의 주장에 맞장구라도 치듯이 쓰레기 같은 조잡한 오물(물질)의 이미지로 허위의식인 이데올로기를 공격하고자 했다. 그는 물질적 관념의 연상 작용에 의한 〈관념의 재현체Vorstellungsrepräsentanz〉를 통해 빗나간 도덕(상부 구조)의 허구성을 강하게 폭로하려 했던 것이다.

안나 모진스카Anna Moszynska도 뒤뷔페와 포트리에처럼 전쟁 중에 겪은 경험을 작품에 반영하려는 유럽의 화가들은 대체로 마티에르를 강조하려는 의지를 드러낸다고 주장한다. 예컨대 카탈로냐 사람인 안토니 타피에스Antoni Tàpies가 스페인 내전의 기억을 반영하여 작품의 표면 위를 긁어낸 뒤 거기에다 기호를 만들며 석고, 풀, 모래가 함께 섞인 물질 숭배적 작품을 창출한 경우가 그러하다. 타피에스도 〈둔하고 조잡한 물질이 강한 표현의 힘을 가지고 표현하기 시작할 때, 미술 작품은 명상을 통해 관람자를 위한 메시지를 더욱 강하게 전달할 수 있다〉고 믿었기 때문이다.[122] 다시 말해 전쟁 체험에 근거한 참을 수 없는 반문화적 표상 의지가 재료 미학의 작품 세계를 낳고만 것이다.

㈏ 반문화 의지와 조잡한 예술

쇼펜하우어Arthur Schopenhauer는 『의지와 표상으로서의 세계Die Welt als Wille und Vorstellung』(1819)를 〈세계는 나의 표상이다〉라는 선언으로 시작한다. 세계는 지각하는 사람의 지각, 한마디로 말해 표상Vorstellung과 관계된 객관일 뿐이라는 것이다. 그러므로 세계는 이성적 주체와 분리되어 존재하지 않는다. 더구나 이성적 개인이 소유한 속성인 의지Wille가 만물의 내적 본질이므로 우리는 표상과 관계된

122 안나 모진스카, 『20세기 추상미술의 역사』, 전혜숙 옮김(파주: 시공사, 1998), 126면.

세계를 의지로 간주해야 한다는 것이다.

또한 그는 의지하는 주체로서 자아가 어떤 방식으로 행동해야 할지에 대한 의식적이고 신중한 선택을 위하여 〈의지〉라는 단어를 사용한다고도 주장한다. 더구나 〈이유가 없는 것은 아무것도 없다〉는 충족 이유율principle of sufficient reason이 자아와 의지 행위 사이의 관계에 대한 인식을 지배하기 때문에 더욱 그렇다.[123] 예컨대 아주 조잡한 쓰레기와 오물(분변)이라는 조롱과 비난에도 불구하고 뒤뷔페가 자신의 반문화적 의지를 강하게 드러내는 이유도 마찬가지이다. 그는 자신의 〈동기 부여의 원리〉인 충족 이유율에 따라 〈아르 브뤼Art Brut〉 작품들 속에서 마치 〈세계는 나의 표상이다〉라고 천명하듯 자신의 〈의지와 표상으로서의 세계〉를 꿋꿋하게 선보이고 있었던 것이다.

뒤뷔페는 그와 같은 동기 부여의 원리에 따라 스스로를 〈아르 브뤼의 발명자l'inventeur de l'Art Brut〉[124]라고 부른다. 발레리 다 코스타도 〈아르 브뤼〉, 즉 원생原生 미술은 그 이후 뒤뷔페에게 일종의 명함과 같은 역할을 한다고 주장한다. 한마디로 말해 〈아르 브뤼〉는 〈brut〉의 의미대로 조잡하고 다듬어지지 않은 표현의 미술 작품을 일컫는다. 그것은 기존의 미술계 밖에 있는 사람들, 이를테면 어린아이, 정신 이상자, 원시인이나 미개인 등 미술과 무관한 사람들이 조잡하게 그린 것들을 가리킨다. 또한 원시 부족 미술, 민속 미술 등의 세련되지 않은, 소박한 미술품도 거기에 해당한다.

그러면 뒤뷔페는 왜 〈아르 브뤼〉를 창안했을까? 한마디로 말해 그와 같은 기법은 세련미만을 강조하는 기존의 미술 문화를 위반하기 위해 고안해 낸 것이었다. 더구나 이를 위해 그는 정신 이상자의 비정상적인 미술 행위에서 순수하고 원초적인 조형미로

123 새뮤얼 스텀프, 제임스 피저, 앞의 책, 494~497면.

124 Michel Thévoz, *L'Art Brut*(Geneva: Skira, 1995), p. 11.

돌아갈 수 있는 이상적인 동기 부여의 단서를 찾으려 했다. 그렇게 하기 위해 그는 무엇보다도 조잡과 세련을 구분하는 것이야말로 이치에 맞지 않는다고 주장한다. 그는 〈도대체 누가 정상이란 말인가?〉라고 항변하는 것이다.

　　푸코의 주장에 따르면 정상과 비정상의 구분은 데카르트의 cogito 이래 비이성을 차별화하기 위해 이성이 만든 일방적인 기준에 따른 것일 뿐이다. 하지만 산업 사회 이전까지만 해도 비이성과 비정상은 정신적 질병도 아니고 사법적 범주에 해당되지도 않았다. 정상에 의해 추방되어야 할 대상은 더욱 아니었다. 그럼에도 불구하고 이성만을 정상으로 간주하던 이성의 독선과 횡포가 비정상을 (정상과) 차별화하거나 배제하기 위한 구분선과 경계를 확정했다. 그렇게 하여 이른바 〈광기의 역사〉가 시작된 것이다.[125]

　　그러나 돌이켜 보면 소유의 욕망을 실현하기 위한 산업화보다 제국에의 야망을 실현하기 위한 전쟁만큼 정상과 비정상의 도착倒錯을 초래하는 계기도 없었을 것이다. 이를테면 분변적 구상이라고 비난받는 〈아르 브뤼〉의 작품들이 그것이다. 그러므로 〈아르 브뤼〉는 모름지기 의도적인 도착이었던 것이다. 뒤뷔페는 비정상인들의 그림들처럼 조잡한 기법으로 미술 외부의 미술 세계를 표현함으로써 정상적인 것과 비정상적인 것 간의 대립을 없애려 했기 때문이다. 그는 문화적인 것과 브뤼한 것과의 대립을 통해 문화적 미술에 대항하는 반문화적 미술의 개념을 창안해 냈다. 그렇게 함으로써 그는 자신의 자화상이기도 한 「아웃사이더의 우두머리」(1947)처럼 국외자의 상징이 되려 했다.

　　〈내가 생각하기에 예술 작품은 존재의 심연 속에서 일어

125　이광래, 『미셸 푸코: 광기의 역사에서 성의 역사까지』(서울: 민음사, 1989), 112면. 이광래, 『해체주의와 그 이후』(파주: 열린책들, 2007), 84면.

나는 일들에 대한 직설법적이고 즉각적인 투사일 때에만 가치가 있다. 고전 예술은 빌려 온 예술처럼 느껴진다. …… 우리는 아르 브뤼를 통해서만이 예술 창작의 자연스럽고 정상적인 과정들을 단순하고 순수한 형태로 바라 볼 수 있다〉[126]라고 주장한다든지 〈우리의 문화는 우리에게 어울리지 않는 옷과 같다. 오늘날의 문화는 거리의 사람들이 하는 말과 전혀 다른 사어死語와도 같다. 그래서 우리들의 실제 삶과 점점 더 거리가 멀게 느껴진다. …… 나는 우리의 일상생활과 보다 직접적으로 연계된 예술을 꿈꾼다〉[127]고 그가 주장하는 까닭도 거기에 있다.

이렇듯 그는 세련된 예술 문화에 대한 비판을 통해 진흙, 타르, 나뭇잎, 스펀지, 심지어 나비의 날개에 이르기까지 일반적으로 미술에서는 좀처럼 쓰이지 않는 재료들(물질)을 동원했다. 그 가운데서도 그가 마음먹고 시도한 것은 〈진흙의 복권〉이었다. 하지만 그것은 버려진 재료의 복권이 아니었다. 그것은 물질적 토대(하부 구조)를 통해 타락한 도덕(상부 구조)의 복권을 위한 몸부림이었다. 예컨대 그가 은폐해 온 조형 의지를 「존재의 쇠퇴」(1950, 도판29)에 이어 「유령의 달이 뜨다」(1951) 등으로 표상하려 했던 이유도 그와 다르지 않다. 〈아르 브뤼〉의 충족 이유율을 그는 그렇게 내세우려 했다.

나아가 그는 미술의 역사에 준거를 두지 않는 〈또 다른 미술〉의 가능성을 그것으로 대신하기도 했다. 그가 〈아르 브뤼〉의 작품들을 통해 〈정상인의 미술과 비정상인(정신병자)의 미술 사이의 구별, 추상과 재현의 구별, 미와 추 사이의 구별을 포함한 모든

126 Jean Dubuffet, *Prospectus et tous écrits suivants*, Vol. 2(Paris: Gallimard, 1967), pp. 203~204. 「장 뒤뷔페」(서울: 국립 현대 미술관, 전시 도록 서문, 2006), p. 14.

127 Jean Dubuffet, *Prospectus et tous écrits suivants*, Vol. 1(Paris: Gallimard, 1967), p. 94. 「장 뒤뷔페」(서울: 국립 현대 미술관, 전시 도록 서문, 2006), p. 15.

미술의 경계를 허무는 데 공헌했다〉[128]고 평가받는 이유도 거기에 있다.

㈃ 비정형의 오디세이와 우를루프

넓은 의미에서 보면 틀에 박힌 정형의 지속은 권태를 낳게 마련이다. 이른바 수많은 반작용들의 계기가 그것이다. 그러므로 앵포르멜(비정형)도 데포르마시옹(탈정형)과 더불어 조형의 준거로서 군림해 온 정형화에 대한 권태가 낳은 반反정형 운동의 일환이었다. 평생 동안 뒤뷔페가 보여 준 비정형의 의지가 빚어내는 표현 양식들이 한 가지일 수 없었던 까닭도 마찬가지이다.

제2차 세계 대전의 후유증이 사라질 즈음에 찾아온 권태로움이 그를 더 이상 〈아르 브뤼〉에 머물지 않게 한 것 또한 비정형의 노마드적 성향 탓일 터이다. 뒤뷔페가 〈사람에게 예술이 필요한 이유는 빵이 필요한 만큼이나, 또는 그 이상으로 본원적인 데 있다. 사람은 빵이 없으면 굶어 죽지만 예술이 없으면 권태로 인해 죽는다〉[129]고 주장했던 것도 그 때문이다.

1960년대에 들어서자 전쟁의 후렴에 대한 권태로부터 벗어나기 위해 그가 찾은 신천지가 곧 〈우를루프L'Hourloupe〉의 정원이었다. 원래 이 단어는 1962년 여름 제작된 책의 제목인데, 뒤뷔페는 음성적 유사성을 통해 이 단어를 hurler(울부짖다), hululer(올빼미 따위가 서글프게 울다), loup(늑대), 그리고 모파상의 책 제목인 Le Horla(오를라)와 결합시켰다고 밝힌 적이 있다.[130]

〈우를루프〉라는 단어는 전적으로 일탈적 사고의 결과

128 안나 모진스카, 앞의 책, 126면.

129 Jean Dubuffet, *Prospectus et tous écrits suivants*, Vol. 1(Paris: Gallimard, 1967), p. 36.

130 장루이 프라델, 『현대 미술』, 김소라 옮김(서울: 생각의 나무, 2011), 32면.

였다. 그동안 그의 실존 미학은 전쟁의 트라우마로 인해 도시의
상처이자 파편인 아스팔트 조각들처럼 보잘것없이 버려진 쓰레
기의 이미지에서만 그것의 대리 표상을 찾으려 했다. 그것은 유사
이미지를 지닌 재료들에만 지나치게 집착해 온 것이다. 종이 반죽
으로 자신의 모습을 형상화한 「펜치의 주둥이」(1960)에서 보듯이
그의 격정은 1960년도까지도 여전히 제국에의 야욕에 대한 저항
에 달구어져 있으면서도 어둡고 칙칙한 정서에서 빠져나오지 못
한 채였다. 그에게 쓰레기 공포증과 오물 편집증은 트라우마의 안
과 밖에서 한 켤레로 작용하는 것이었기 때문이다.

하지만 〈1961년, 바닥과 마티에르에서 영감을 얻은 작품의
시대는 종료된다. 장 뒤뷔페는 태양의 숭배자로서의 튜닉을 벗어
던진다. 엄숙함의 시대는 끝났다. 재료학자적 면모가 잠에서 깨어
나기 시작한다. 유희적이고 극적인, 춤추고 고함치는 야누스가 자
리를 차지하기 시작했다. 도시로 돌아오면서 뒤뷔페의 내면에 잠
들어 있던 색채의 움직임, 도시를 이루고 있는 작은 형상들의 강렬
함이 깨어나기 시작했다〉[131]는 것이다.(도판30)

뒤뷔페가 이제껏 지나온 비정형의 오디세이는 1960년대 이
전과는 또 다른 필요충분조건에 따라 실존의 불안과 공포증의 엷
어진 정도 이상으로 반사적 표상 의지와 심리 작용을 새로운 표현
기법으로 형상화하기 시작했다. 이를테면 전환된 기분과 정서를
반영하듯 흰색 바탕 위에 푸른색과 붉은색으로 그린 데생을 잘라
서 붙인 형태들에다 검고 두꺼운 선으로 테두리를 두른 〈우를루
프〉의 작품들이 그것이다.(도판31)

그러나 이와 같은 기법의 〈우를루프〉 작품들은 대도시에
서 대량 생산한 제품들의 브랜드와도 같은 것이다. 1961년 방스

131 Valérie Da Costa, 'L'oeuvre pluriel de Jean Dubuffet'. 「장 뒤뷔페」(서울: 국립 현대 미술관, 전시
도록 서문, 2006), p. 20.

지방을 떠나 파리에 정착했던 시점에서 시작한 〈우를루프〉의 연작들은 그가 대도시에 매료되고, 거기서 파생되는 모든 것들, 즉 군중, 소음, 교통, 레스토랑, 상점 등의 쇼윈도에 매혹되어 그 모습을 담아낸 것들이다. 그는 이 그림들을 〈파리의 서커스Paris-Circus〉로 명명하면서 오밀조밀 들끓는 세계의 이미지를 그려 냈다. 몸과 얼굴이 겹쳐지고, 나치의 광기가 절정이던 1943년에서 1944년의 파리의 광경에서처럼 창문이나 버스, 집의 프레임 속에서 아는 사람들을 발견한 듯 은밀하게 손짓하고 있다.

　　뒤뷔페는 1962년부터 12년간이나 이 연작에 매달렸다. 예컨대 그는 사유와 로고스(여기서 로고스는 이성이라기보다 정신에 가깝다)의 일탈을 종이 위에 그려 낸 후 이를 다시 파리의 서남쪽 〈빌라 팔발라Villa Falbala〉의 가장 깊숙한 곳에 있는 사유와 성찰의 성역인 〈카비네 로골로지크Cabinet logologique〉라는 건축 공간에 그려 넣은 것이다.[132] 이렇듯 〈우를루프〉의 공간은 로골로지logology(단어의 의미보다 단어를 구성하는 글자들의 패턴을 중점으로 연구하는 학문 분야를 지칭하는 말로서 anogram, 또는 回文이라고도 한다)로 된 〈사유의 정원〉인 셈이다.

　　하지만 〈우를루프〉가 획기적인 것은 또 다른 기법의 개발에 있다기보다 그것이 평면 예술의 진화라는 점에 있다. 〈우를루프〉의 작품들은 기본적으로 재료의 서사적 이미지를 통한 실존론적 평면 조형에서 사회 심리학적 입체 조형으로 마티에르, 표현 기법, 그리고 메시지 등 모두에서의 전환을 모색한 것들이었기 때문이다. 이를테면 「불확실한 오브제」(1963)에서 「로골로지크한 탁자 Ⅱ」(1969), 「클로슈포슈」(1973)에 이르기까지 당시의 작품들은 쓰레기나 진흙 대신 가벼운 폴리스티렌으로, 칙칙하고 어두운 색조의 반추상에서 밝은 색조의 환상적인 로골로지로, 원시적 조

132　Ibid., p. 20.

잡함에서 문화적 세련됨으로, 더구나 데생에서 조각과 설치 또는 건축으로 변모한 것이다. 그 때문에 발레리 다 코스타도 〈뒤뷔페의 넘치는 창의력을 엿볼 수 있는〉 이 작품들을 가리켜 〈회화에 생명을 불어넣기 위하여 모든 장르를 현대적으로 혼합한 것〉[133]이라고 평한다.

㈁ 급진적 리얼리즘

오디세이나 노마드는 정처定處가 없다. 방랑과 유목이 비정형인 까닭도 거기에 있다. 뒤뷔페가 걸어온 작품 여정이 비정형일 수밖에 없는 이유도 마찬가지이다. 예컨대 그가 만년에 앵포르멜을 더욱 급진적, 극단적으로 드러낸 「사물의 흐름」(1983, 도판32)은 여전히 정박하지 않으려는 영혼의 현실태와도 같다. 또한 그것은 빠르게 변모하고 있는 현대의 도시상을 연상케 하는 하는가 하면 생의 끝자락에서 정처 없이 흘러온 그의 심상心想을 그대로 투영하고 있는 미궁迷宮의 회로도 같기도 하다. 그즈음에선 그 역시 실존미학 대신 (데리다나 들뢰즈의) 탈구축과 해체의 미학을 소리 높여 외치고 있기 때문이다.

이를테면 〈나는 인간의 초상에서부터 나무, 집 그리고 식별 가능한 모든 오브제에 이르기까지 제도화된 이미지에 싫증이 난 상태이다. 나는 더 이상 형상들을 총망라하여 그 속에 세계를 가두는 작업을 믿지 않는다. 이것은 그릇되고 헛된 작업으로 보이며, 따라서 나는 이를 거부한다. 나는 어떤 어휘를 구축하기 전에 사물을 출발점으로, 원점으로 되돌려 놓고 싶다. 나는 이름이 붙여질 수 있는 것은 어떤 것도 원하지 않는다. 사물의 총목록이 실재 세계를 반영한다는 오랜 믿음으로부터 자유로워지고 싶다. 나는 우리를 둘러싸고 있는 전혀 다른 차원의 세계로 시선

133 Ibid., p. 27.

을 돌려, 제2의 실재 속에서 살고 싶다. …… 나는 나에게 맞는 실재를 새로이 만들어 내야만 했다. 실재는 우리가 원하는 수만큼 존재 가능하며 각자가 자신의 실재를 만들어 갈 일이다. 내가 지향하는 그런 리얼리즘 속에 뿌리를 내리기 위해서는 사람들로부터 부여된 실재에 나의 사유를 끼워 맞추는 대신 나의 사유의 이미지에 맞는 실재를 스스로 가공해 내는 것이 더 건전하다고 생각한다〉[134]는 주장이 그것이다.

이렇듯 만년에 이를수록 뒤뷔페는 반형이상학적 형이상학자가 되어 가고 있었다. 그는 탈구축의 대상인 재현주의적 실재론 대신 새로운 조형적(추상적) 실재론을 제시하기 위해 나름대로의 아르케archè부터 표상하려 했던 것이다. 예컨대 거의 마지막 작품이 된 「배원질 Ⅴ 胚原質 idéoplasme」(1984)이 그것이다. 하지만 그가 1985년 5월 12일 죽기 직전까지 무려 2백여 점이나 연작으로 무공간non-lieux의 실재론을 표상하는 그와 같은 작품들은 그의 창조적 상상력이 빚어낸 실재에 대한 환영이거나 무에 대한 환상phantasme을 추상화한 것일 뿐이다.

결국 극단極端은 끼리끼리 통하듯 그의 회화적 허무주의도 갈수록 발작하는 추상화의 양식들 속에 섞여버리면서 이제껏 그가 보여 준 앵포르멜의 개성과 정체성도 희석되어 버렸다. 무에 대한 그의 환상 역시 극단적인 수축을 일으켜 밀도가 매우 증가된 추상의 블랙홀 속으로 빠져들었기 때문이다. 1984년 12월 1일 급기야 그는 〈어쩌면 나의 기차는 너무 먼 곳으로 떠나오거나 레일을 벗어나서 다시는 되돌아갈 수 없게 되었는지도 모른다. 그래서 존재와 비존재간의 차이도 소실되고, 회화는 과거 자신의 소망이었던 것들을 모두 잃는 지점에까지 왔는지도 모른다. …… 이제 화

134 Ibid., p. 182.

가에게 남은 일은 짐을 꾸리는 일뿐이다〉[135]라고 선언하기에 이르렀다. 권태로 인해 부단히 변신해온 그의 삶도 〈권태의 끝〉에 이른 것이다.

③ 타시즘과 〈또 다른〉 실존 미학

뒤뷔페의 우를루프나 무의 공간에 대한 환상을 추상화한 작품들은 기본적으로 자동 기술법의 영향으로 무의식적 서체의 형태를 이용하여 묘사하는 경향을 나타냈다. 그에 비해 볼스나 하르퉁 등의 타시즘tachisme 작품들은 화가의 감정을 표현하는 기호와 제스처로서 얼룩tache을 자유롭게 나타내는 경향을 지닌다. 하지만 넓은 의미에서 보면 타시즘도 비정형의 범주 안에 포함될 수 있으므로 앵포르멜과 상호 교환적이다.[136]

(a) 오토 볼스의 서커스 미학

볼스가 추구하는 미학은 이중적이면서도 이율배반적이다. 그의 작품들은 현실에 적극적으로 참여하는 자기 표현에 주저하지 않으면서도 환상적이고 유토피아적이며, 미시적(현미경적)이면서도 거시적(망원경적)이다. 그뿐만이 아니다. 거기에는 다중적 요소들이 상호 작용한다. 그는 요절한 화가였음에도 사진, 그래픽 디자인, 수채화, 유화 등의 다양한 조형 예술과 초현실주의적인 즉흥시에, 게다가 현실 참여적인 실존 철학과 무위자연의 도가사상까지 섭렵하며 변증법적인 작품 세계를 표현하고 있었다. 그런가 하면 그의 작품들에는 후안 미로, 에른스트, 마송 등의 영향이 엿보인다. 특히 1945년 이후의 작품들에는 클레와 포트리에의 영향이 뚜렷하다.

135 Ibid., p. 269.
136 안나 모진스카, 『20세기 추상미술의 역사』, 전혜숙 옮김(파주: 시공사, 1998), 131면.

그는 이러한 다중적이고 변성적métamorphique인 다양한 표현 형식을 추구하는 자신의 예술 정신의 특징을 가리켜 〈서커스 볼스Cirque-Wols〉라고 불렀다. 왜냐하면 자신의 작품 활동이 서커스처럼 묘기마다 각각의 특성을 지니면서도 모든 것이 결합하여 하나의 지붕 아래에서 창조적 가치를 만들어 낸다고 생각했기 때문이다. 심지어 그가 자신의 파란만장한 삶과 다양한 예술 작품을 아울러서 〈서커스를 위한 위대한 시Grand poème sur le Cirque〉라고까지 표현했던 까닭도 마찬가지이다.

그는 독일인임에도 제2차 세계 대전 중 포로로 체포되어 프랑스의 강제 수용소를 전전하며 1940년 10월까지 7년간 감금 생활을 해야 했다. 그때까지만 해도 그가 주로 몰두했던 작업은 사진과 그래픽의 요소가 짙은 수채화였다. 하지만 사진 작업이 불가능한 수용소 생활에서 그의 수채화 기법도 바뀌기 시작했다. 후안 미로나 앙드레 마송의 초현실주의 작품에 매료되면서 그는 전통적인 평면 조형의 원리를 파괴하고 그들 못지않게 자유로운 표현 기법을 찾고자 했다.

이를테면 「핑크빛 황혼이 여성과 새의 생식기를 애무한다」 (1941)에서처럼 여성과 새의 샤머니즘이나 애니미즘에 기초한 후안 미로의 작품들, 또는 제1차 세계 대전에서 입은 치명적 부상의 트라우마가 잠재된 「물고기의 전투」(1926)나 선불교의 영향을 받은 「나체와 나비」(1944)에서 보듯이 불교의 유위有爲정신이 담겨진 앙드레 마송의 작품들로부터 받은 영향이 그것이다.

이를테면 탐욕, 분노, 우매라는 삼독三毒의 유위에서 벗어나 견성성불見性成佛하기를 권고하는 선불교의 영향을 받은 마송처럼 볼스가 1942년 12월부터 1945년 말까지 남프랑스의 디유르피Dieulefit에 머물고 있는 동안에 몰두한 노자의 무위자연無爲自然 사상이 그것이었다. 그는 인간이 겪는 고통과 고뇌가 자연의 순리를

거역하는 인위에서 비롯된다 하여 그 대신 무위를 강조한 노자 사상에 경탄한 나머지 이를 통해 무엇보다도 자신의 파괴적 성향을 치유해 보려 했다. 나아가 그는 순리와 무위를 자신의 자연관과 예술 정신에까지 체현시키려 했다.

하지만 1945년 12월 전쟁의 분위기와 상흔이 미처 가시지 않은 파리에 온 이후 그는 이와 같은 자연 치유적 사고나 수채화의 기법과도 결별했다. 그동안의 시골 생활에서 가라앉아 있던 트라우마와 파괴적인 리비도가 그의 격정과 타나토스를 자극하고 유혹하며 그를 다시 괴롭히기 시작한 것이다. 그는 마치 사르트르의 〈구토〉 증후군에 걸린 듯 실존적 자의식과 열병에 시달려야 했다. 격정과 우울의 정서를 오가며 그의 영감과 예술혼은 알코올 중독의 나락으로 떨어지고 있었다. 맑은 수채화 물감 대신 그의 질긴 삶만큼이나 끈적거리는 유화 물감에 매료되기 시작한 것도 이때부터였다.

이즈음의 볼스는 장 포트리에처럼 전쟁 중 프랑스에서 겪은 포로 생활의 고통을 자신의 의지대로 표상한 화가였다. 그는 전쟁을 통해 〈세상에 존재한다는 것에 대한 보편적인 공포〉라는 사르트르의 주장을 누구보다 실감했기 때문이다. 모진스카도 「술 취한 배」(1945), 「나비의 날개」(1947, 도판33), 「새」(1949, 도판 34) 등 그의 작품을 두고 〈불안하게 찌르는 듯한 획과 열에 들뜬 것처럼 다시 포개지는 형태가 신경질적이고 변덕스런 기질을 입증한다〉고 하여 사르트르의 실존주의 용어로 그것들을 해석하고 있다.[137]

1945년 12월 파리의 르네 드루앵 갤러리에서 장 포트리에의 〈포로〉 시리즈에 이어서 열린 볼스의 수채화 전시회는 주목받

137　안나 모진스카, 앞의 책, 124면.

지 못했다. 그때까지만 해도 그의 작품들은 생물 형태의 이미지에서 받은 영감을 추상화한 점에서 「죽음과 불」(1940), 「무제: 죽음의 천사」(1940) 등 만년의 파울 클레의 영향을 너무 많이 드러냈기 때문이다. 더구나 그것들은 포트리에의 〈포로〉 시리즈에 비해 암울하고 불안한 시대 상황에 대한 실존주의적 공감도가 떨어졌기 때문이기도 하다.

하지만 그 이후 작업한 유화 작품들을 선보인 1947년의 두 번째 전시회에 대한 평가는 정반대였다. 사르트르도 볼스를 가리켜 〈그 자신이 필연적으로 실험의 일부분이라는 사실을 이해한 실험가〉라고 하는가 하면 전쟁을 통해 형이상학적 위기를 겪고 실존을 증명하고자 한 전형적인 〈실존주의 미술가〉라고 평한 바 있다. 포트리에처럼 「포로」라는 제목을 동원하지는 않았지만 볼스도 포로 생활에서 체험한 죽음에 대한 불안과 고통을 작품에 반영하고 있었기 때문이다.[138]

그의 작품들은 변덕스럽고 신경질적이었으며 과격하고 파괴적이기도 했다. 특히 「핑크빛 황혼이 여성과 새의 생식기를 애무한다」(1941)는 미로의 초현실주의적 상상력에 의존하여 표현한 「나비의 날개」나 「새」, 「푸른 유령」(1951, 도판35) 등 추상 작품들은 작품의 주제에서 보듯이 여성의 음부처럼 생긴 소용돌이의 중심에서 전 방향으로 발산하는 얼룩과 새의 형상을 추상화한 것들이었다. 그의 이러한 환각적인 작품들은 뒤뷔페가 얼마 전까지만 해도 나치에 동조했던 파리 시민들을 조롱조로 표현한 분변적 구상의 〈오트 파트〉 작품들과 죽음의 전율을 다시 연상시키는 포트리에의 〈포로〉 시리즈에 비해 방황하는 시대적 정서와 분위기를 내면으로 끌어들인 탓에 크게 주목받게 되었다.

138 할 포스터 외, 『1900년 이후의 미술사』, 배수희 외 옮김(서울: 세미콜론, 2007), 340면.

그럼에도 클레르 반 담Claire van Damme은 특히 1948년부터 1951년 볼스가 죽기 전까지의 작업을 두고 포트리에의 〈포로〉 시리즈의 직접적인 영향을 받은 질서와 파괴의 지속적인 형상화 과정이었다고 평하는가 하면, 모진스카도 이미 볼스의 작품들 속에는 남달리 어둡고 파괴적인 조짐이 엿보였다고 주장한다. 그는 그 작품들 속에서 알코올중독자로서 자신의 요절을 암시하고 있었다[139]는 것이다. 이렇듯 〈볼스의 서커스〉도 좌절에 대한 실험으로 도중에서 막을 내려야 했다. 〈모든 사물(존재)에는 영원이 있으므로 그 속에 스며들어 흐르고 있는 추상적인 것은 포착되지 않는다〉는 자신의 도가적인 말 그대로 그는 더 이상 추상을 포착하려 하지 않음으로써 그동안 자신을 서커스하게 한 〈실존과 영원과의 갈등〉에서도 벗어나려 했다.

(b) 신新오리엔탈리즘과 한스 하르퉁의 서체 미학

(ㄱ) 신오리엔탈리즘과 한스 하르퉁

볼스의 비정형적 타시즘이 동물적이었다면 하르퉁Hans Hartung의 추상 표현주의적 타시즘은 식물적이었다. 하지만 그들이 내면세계에서 추구하는 이상적인 지향성은 모두 중국과 일본, 즉 동아시아를 향하고 있었다. 볼스가 선禪불교의 정신세계를 선線으로 묘사한 마송의 영향으로 노자 사상에 심취했듯이 하르퉁은 그보다 더 적극적으로 중국의 서예calligraphy에서 서체의 아름다운 〈선ligne의 미학〉을 나름대로 추상화하고자 했다. 그것은 19세기 동양에 대한 〈서양의 침입보다는 더 숨겨지고 덜 웅장한, 그러나 진실로 의

139 안나 모진스카, 앞의 책, 124면.

미심장한 《서양에 대한 동양의 침입》이었다〉[140]는 네덜란드의 신학자 헨드릭 크라머Hendrik Kraemer의 주장을 뒷받침해 주는 것이나 다름없다.

〈중국의 공자를 주목하라!〉는 볼테르Voltaire의 주문처럼 18세기 이래 동양은 이미 유럽인의 마음과 정신을 끌어당기는 자석과도 같은 곳이었다. 19세기 유럽의 제국주의가 팽배해지면서 오리엔탈리즘을 지배 이데올로기로 삼았던 서구인의 건망증은 동양 문화와 정신에 대한 향수와 열등감마저도 한동안 잊어버리게 했을 뿐이다. 하지만 20세기 들어 두 차례의 세계 대전을 겪으며 체험한 유럽인들의 제국에의 야망은 결국 엄청난 희생을 대가로 치르면서 이데올로기의 종언을 재촉하였고, 그 공허를 중국을 비롯한 동아시아의 정신문화와 예술에 대한 노스탤지어로 대신하게 되었다.

오늘날 미래학자 피터 비숍Peter Bishop이 서양은 동아시아를, 예컨대 티벳을 〈시간이 멈춘 곳, 상상적 도피와 꿈이 있는 곳, 집단 환각의 성질을 지닌 곳〉[141]이라고 서술한 까닭도 마찬가지이다. 영국의 과학사가 조셉 니덤Joseph Needham도 〈중국의 문명은 다른 모든 문명을 압도할 만큼 아름답다. 그리고 다른 모든 문명들로 하여금 숭배하며 따라 배우고자 하는 심원한 욕망을 고취시키는 유일한 문명이다〉[142]라고 주장할 정도이다.

특히 전쟁의 공포와 공허를 직접 체험한 서구의 지식인이나 예술가일수록 상처받은 영혼의 치유를 위한 대안을 중국을 비롯한

140 H. Kraemer, *World Cultures and World Religions: The Coming Dialogue*(London: Lutterworth, 1960), p. 228.

141 P. Bishop, *Dreams of Power: Tibetan Buddhism and the Western Imagination*(London: Athlone, 1993), p. 16.

142 J. Needham, *The Grand Tradition: Science Society East and West*(London: Allen & Unwin, 1969), p. 176.

동아시아의 정신과 문화 예술에서 찾으려 했다. 일본의 선불교와 중국의 노자가 내세우는 자기 응시를 통한 깨달음(견성성불)과 무위자연 사상, 동아시아의 전통 미술인 사군자와 같은 전통적인 수묵화, 그리고 서예 가운데서도 절도를 갖춰 흘려 쓴 선승의 초서 등에서 영감을 받아 그린 이른바 〈서체주의 미술〉이 그것이다.

예컨대 일본의 선불교에서 영향받은 앙드레 마송이나 극동을 다녀온 이후 그림을 그리기보다 쓰기 시작한 마크 토비의 작품을 비롯하여 자연의 순리와 무위자연을 연상시키는 흑백의 수묵과 초서의 영향을 받은 조르주 마티유, 피에르 술라주, 한스 하르퉁 등의 타시즘 작품들은 19세기의 우키요에浮世繪에 이어서 서양 미술에 대한 〈동양 미술의 침입〉을 나타내는 대표적인 사례들이다.

이렇듯 전후 대부분의 서구인들이 앓고 있는 정신적 병리 현상, 즉 무의식이나 의식을 지배하고 있는 정서적 상흔과 그로 인해 신음하며 표류하고 있는 영혼들은 시간이 지날수록 현실보다 추상(관념)의 세계로 도피하면서도 서양에서는 더 이상 찾을 수 없는 영혼의 안식처와 더불어 실존의 주체적 의미를 또다시 동아시아에서 찾고자 했다. 사르트르가 「출구 없음Huis-clos」(1944)을 알리고 있는 동안 일부의 예술가들은 그들의 반대편(타자)에서 출구를 마련하려 했다.

앞에서 말했듯이 비정형의 추상성을 지향하는 미술가들의 경우에는 더욱 그러했다. 다시 말해 1950대의 타시즘이나 추상 표현주의 화가들은 중국이나 일본의 정신 문화를 기웃거리거나 거기에 쉽사리 심취했다. 그들은 19세기의 지배 이데올로기와는 다른 새로운 오리엔탈리즘에서 마음의 위안과 치유, 그리고 예술적 영감을 얻으려 했기 때문이다. 시간이 지날수록 이와 같은 초문화적 이식transculturation 현상은 더욱 광범위하게 두드러졌다. 프랑스의

지식인과 예술가들 가운데는 중국을 낙원으로 바라보는 이들이 점차 늘어났다. 이를테면 1970년대 줄리아 크리스테바나 롤랑 바르트Roland Barthes의 중국에 대한 동경도 그러한 20세기의 〈차이나 신드롬Sino-Syndrome〉 가운데 하나였다.

(ㄴ) 하르퉁과 서체주의

한스 하르퉁은 제2차 세계 대전에 프랑스의 외인 부대에 참가해 중상을 입고 오른쪽 다리를 절단해야 하는 전쟁의 참화를 직접 체험한 화가였다. 그가 볼스와 더불어 전쟁 전부터 계속되어 온 차가운 기하 추상 대신 서정 추상Abstraction Lyrique을 착안한 것도 전쟁의 비극에 대한 트라우마, 전후에 불어 닥친 사회적 불안감 그리고 실존적 자각 너머의 공허감 등과 무관하지 않았다. 더구나 하르퉁이 분노와 격정보다 삶의 내면에 대한 관조에, 화려한 색채들이 주는 아름다움보다 흑백의 수묵이 주는 절제미에 더욱 이끌렸던 까닭도 마찬가지이다.

이렇듯 볼스가 도道의 경지를 체현하지 못한 채 도가 정신의 추종만으로 끝났던 것과는 달리 하르퉁은 도가적 내공과 수심修心을 자신의 서정적인 추상화들 속에서 시종일관 체현하고자 했다. 그의 작품들이 달관한 선승이 마음의 거슬림이 없이 붓을 따라 그린 추상적인 서화 같았던 것도 그 때문이다. 하지만 그것은 제멋대로가 아니다. 그것들은 그의 깊은 내공만큼이나 유연한 의지, 억제된 긴장감, 감추어진 역동성, 절제된 감정 등이 나름대로의 조화와 균형을 이루며 도가적 서정을 담아내고 있었던 것이다.

그래서 거기에는 선시禪詩의 리듬이 있는가 하면 선線으로 쓴 도가적 시와 같은 절제미가 있다. 예컨대 중국의 문인 묵화를 상징하는 사군자 가운데서도 깊은 산중에서 소리 없이 향기를 뿜

어내는 난초의 자태를 연상케 하는 「회화 T-54-16」(1954, 도판 36)이 그러하다. 이 그림에서는 도가적 선비의 손에 들린 부채에 나 담겨 있을 법한 난향이 배어 나고 있다. 그것은 다름 아닌 중국 문인화의 고풍스런 멋을 한껏 뽐내고 있는 것이다.

하르퉁의 서정적인 추상화의 멋은 그뿐만이 아니다. 1954년 이후 그의 추상화들은 더욱 간결하고 절제된 붓질로 긴장감을 더하며 서정 추상에다 수묵화의 효과를 가미시키고 있는 경우가 그러하다. 예컨대 「회화 P1960-14」(1960)를 비롯하여 「회화 T1963-R26」, 「회화 T1971-E10」(1971, 도판37), 「회화 T1971-R30」(1971) 등에서 보듯이 그의 서정 추상은 시간이 지날수록 동서양의 조화가 돋보인다. 하지만 그의 서정 추상은 내면의 무의식 속에 정제되어 있는 주관적인 정서의 분출이나 다름없다. 또한 거기에는 기존의 질서에 대한 부정과 더불어 새로운 질서에 대한 갈망이 잠재되어 있기도 하다.

이렇듯 전후의 혼돈과 불안정에서 출발한 그의 서정적인 추상화들은 색보다 〈선의 경제〉를 통해 수묵의 대비적 간결함을 추구하는 동시에, 그렇게 함으로써 하나같이 일필휘지一筆揮之의 묵필 같은 속도감도 기대하고 있는 것이다. 예컨대 하르퉁의 「회화 T1981-H21」(1981)이나 피에르 술라주의 「회화」(1952)가 보여 준 두껍고 거친 검은 선이 나타내는 강한 즉흥성과 긴박성이 그것이다.[143]

특히 서예의 대붓으로 힘있게 갈겨 놓은 듯한 「회화 T1981-H21」은 하르퉁의 타시즘이 만년에 이르러 순전한 서체주의로 복귀한 인상마저도 갖게 한다. 그것은 타시즘에서 흔히 볼 수 있는 자동주의적인 선이나 덩어리 얼룩들의 우연한 효과를 나

143 안나 모진스카, 앞의 책, 132면.

타내기 위해 초서의 자유로운 기법과 묵필의 역동성을 빌려 〈내면의 정서〉를 끌어내고자abziehen, 즉 비사물화하거나 추상화하고자 했기 때문이다. 일찍이 술라주가 「앵포르멜을 넘어서」(1959)에서 〈회화의 행위는 내적 필연성에서 나온다〉고 주장하는 이유나 하르퉁이 〈울부짖음은 미술이 아니다〉[144]라고 선언하는 까닭도 그와 다르지 않다.

144 안나 모진스카, 앞의 책, 132면.

2. 발작하는 양식들

1) 역사로부터의 도피와 새로운 미술

전쟁은 역사의 종말과 동시에 개막을 원한다. 인간은 그래서 전쟁을 하며 전쟁 기계가 되어 간다. 전쟁에는 〈역사로부터의 도피〉가 있는가 하면 〈역사를 위한 기획〉도 있다. 전쟁에는 찬탈도 있고 저항도 있다. 앙가주망도 있고 엑소더스도 있다. 그래서 저마다 〈역사를 위한 변명〉도 준비한다.

　　모두가 인간의 욕망 때문이다. 인간의 욕망이 저지른 가장 큰 실수는 전쟁이다. 인간에게 전쟁은 죽음의 거울이다. 전쟁은 인류가 체험해 온 가장 비극적인 사건이다. 하지만 지상의 많은 극장에서는 늘 비극이 공연되며, 인간은 계속해서 싸우고 전쟁한다. 그것은 인간의 소유 욕망이 멈출 줄 모르기 때문이다. 더 많이 소유하고픈 인간의 욕망은 늘 갈등과 대립, 불화와 전쟁을 잉태하고 있다.

　　그래서 인간의 욕망은 비극적이다. 전쟁의 피날레는 대개가 비극이었다. 피날레의 심연에는 크고 작은 전쟁이 숨어 있기 때문이다. 이렇듯 전쟁은 욕망의 과도한 표출이고 과대망상의 실현 방식이다. 그러나 그 욕망과 망상이 치러야 할 대가는 무엇에도 비할 수 없다. 인간이 꾸민 가장 큰 비극은 전쟁이다.

　　코키토cogito로서 인간은 전쟁에 대해 언제나 곧바로 후회한다. 반성할 줄 아는 존재인 탓이다. 전쟁으로 인한 폴리스의 몰

락과 함께 영웅시대의 종말을 고했던 고대 그리스의 삼대 비극을 비롯하여 자기반성적 예술 작품이 쏟아져 나온 까닭도 마찬가지 이다. 일찍부터 인간은 예술 행위를 통해 전쟁의 비극을 반성하며 후회해 왔다. 아이러니컬하게도 인간에게는 비극이 곧 카타르시스인 것이다.

제2차 세계 대전의 후유증도 예외가 아니다. 전후의 유럽인들은 뼈아파하며 저마다 다른 목소리로 그 후렴을 불러야 했기 때문이다. 사르트르나 카뮈와 같은 실존 철학자들도 그랬고, 포트리에나 뒤뷔페, 볼스나 하르퉁 같은 미술가들도 그랬다. 그 화가들은 비정형의 추상으로 전쟁의 비극적 체험을 표상하며 시대와 역사를 현장에서 증언하려 했지만 그들에게 추상화 작업은 감성적 배설이었고 이념적 피난이나 다름없었다. 그 때문에 그들의 추상은 〈여기에 지금hic et nuc〉이라는 실존의 조건을 필요충분조건으로 하고 있는 것이다.

하지만 실존의 현장(지금, 여기)에서 전쟁과 맞서 체험한 그들과는 달리 전쟁이 일어난 이듬해(1940)에 전장을 외면한 채 〈역사로부터의 도피〉를 위해 뉴욕으로 건너간 이들도 신천지에서 자유를 실험하는 추상적 유희를 전개했다. 유럽의 역사적 피로 현상에 의한 그들의 대탈주는 일종의 도피였지만 그것은 미술 외적 요인, 즉 파시즘이나 나치즘과 같은 극단적 이데올로기로부터의 엑소더스였음을 부인하기 어렵다.

더구나 당시 유대인종을 중심으로 한 유럽으로부터의 대탈주는 홀로코스트를 피하기 위한 불가피한 선택이기도 했다. 이를테면 유대인인 루돌프 카르나프Rudolf Carnap, 쿠르트 괴델Kurt Gödel 등 분석 철학의 비엔나 학파가 시카고로 피신하거나 호르크하이머를 비롯한 아도르노, 에리히 프롬Erich Fromm, 베냐민Walter Benjamin 등 비판 이론의 프랑크푸르트 학파가 미국의 서부 도시에 도피처

를 마련하듯 주로 앙드레 브르통을 비롯한 앙드레 마송, 로베르토 마타Roberto Matta, 이브 탕기Yves Tanguy, 막스 에른스트, 살바도르 달리, 쿠르트 셀리그만Kurt Seligmann, 페르낭 레제 등 유럽의 초현실주의자들 그리고 에른스트와 결혼한 페기 구겐하임Peggy Guggenheim이 현실 도피를 위해 뉴욕으로 모여든 것이다.

　　마침내 뉴욕은 그들의 등장으로 인해 미술사에서 새로운 역사를 준비할 수 있게 되었다. 참여이든 도피이든 결국 전쟁으로 인해 초현실주의를 비롯한 추상 미술은 대서양을 사이에 두고 갑작스런 확산의 계기를 맞이하게 된 것이다. 어찌보면 그것은 20세기 미술사에서 유럽 미술의 〈신대륙에의 침입이자 점령〉과도 같았다. 하지만 그것은 뉴욕 시대의 개막이나 다름없었다. 이렇듯 뉴욕과 미국의 미술은 20세기 미술사의 신기원을 이룰 수 있는 충분조건을 갖추게 된 것이다.

　　실제로 이러한 역사적 변화의 조짐을 누구보다 먼저 간파한 인물은 눈치 빠른 비평가이자 갤러리의 주인이었던 새뮤얼 쿠츠Samuel Kootz였다. 그는 『미국 회화의 새로운 개척자들New Frontiers in American Painting』(1943)에서 이미 〈우리는 오늘날 지리적으로 세계 미술의 중심지가 되었다. 전쟁, 참화, 만행으로 미술가들은 다른 나라에서 작업을 계속할 수 없게 되었다. 몇몇 미술가들이 미국으로 건너왔고, 이들은 우리의 노력에 탁월한 영향력을 발휘할 것이다〉[145]라고 전망했다.

　　1942년에는 이미 그의 가정과 전망을 뒷받침해 줄 만한 사건도 일어났다. 솔로몬 R. 구겐하임Solomon R. Guggenheim의 상속녀이자 미국의 미술품 수집가인 페기 구겐하임이 뉴욕에 자신의 미술관 〈금세기 미술Art of this Century〉을 설립한 것이다. 그녀는 그해부터 1947년까지 정기적으로 초현실주의자들의 전시회를 가짐으

145　데브라 브리커 발켄, 『추상 표현주의』, 정무성 옮김(파주: 열화당, 2006), 8면, 재인용.

로써 쿠츠의 전망도 현실화되어 갔다. 1944년 시드니 재니스Sidney Janis도 이러한 초현실주의의 이식 현상을 상징하기 위해 그 전해에 그녀의 미술관에서 전시되어 언론에 크게 주목받던 폴록의「암늑대」(1943)를 게재하면서『미국의 추상 미술과 초현실주의 미술 *Abstract and Surrealist Art in America*』(1944)을 지체없이 펴낼 정도였다.

이처럼 구겐하임 미술관에 의한 초현실주의의 적극적인 소개와 유입은 그동안 미국에서 활동해 온 새로운 세대의 추상 미술가들에게 더없는 자극제가 되었다. 그 전시회들로 인해 1936년에 문을 연 뉴욕 현대 미술관을 중심으로 활동해 온 미국 추상 미술가 협회AAA(1936년에 결성)의 회원들에게 준 초현실주의의 충격은 미국의 미술가들에게 〈미국적 미술〉을 찾게 하는 중요한 계기이자 필요조건이 되었기 때문이다.

뉴욕이 미술의 수도로 변신할 수 있는 필요충분조건을 갖추게 된 일련의 이러한 변화에 대해 남달리 〈미국식 회화American-Type Painting〉를 강조한 클레멘트 그린버그Clement Greenberg도 마침내 1940년경 뉴욕의 8번가는 파리가 아직도 뒷걸음치고 있는 사이 파리 화단을 따라잡았고, 한줌의 무명 뉴욕 화가들이 당시의 가장 완숙한 회화 문화를 소유하게 되었다고 평하고 나섰다.

〈전쟁을 피할 수 있었던 미국의 지리적 요인이 또 하나의 유리한 상황이었고, 이와 더불어 전쟁 기간 중 몬드리안, 마송, 레제, 샤갈Marc Chagall, 에른스트, 립시츠Jacques Lipchitz 등의 미술가들이 유럽에서 건너 온 수많은 비평가, 화상, 수집가들과 함께 이 나라에 머물렀다는 것 또한 중요한 요인이었다〉[146]는 주장이 그것이다.

그뿐만 아니라 오늘날 파리 국립 장식 미술 학교 교수인 장루이 프라델도 대두되는 파시즘 세력에 쫓겨 전쟁 기간 동안 유럽의 많은 미술가들이 뉴욕으로 이주함으로써 뉴욕은 미술의 새로

146 Clement Greenberg, *Art and Culture: Critical Essays*(Boston: Beacon Press, 1961), p. 211.

운 아테네가 되었다고 회상하며 다음과 같이 말했다. 〈나치의 야만적 행위에 시달리는 노쇠한 유럽과는 달리 뉴욕은 훌륭한 실험실이 되었고, 그곳에서 다가올 자유의 형태들이 만들어졌다. 그리고 이 국제적인 중심에서 뉴욕 스쿨이 생겨났다.〉[147]

2) 뉴욕 학파와 추상 표현주의

〈뉴욕 학파New York School〉는 실존주의적 추상 회화를 〈액션 페인팅〉이라고 명명한 미국의 비평가 해럴드 로젠버그가 1952년 『아트 뉴스Art News』에 「미국의 행동 화가들The American Action Painters」이라는 제목으로 실은 글에 대항하기 위해 뉴욕 출신의 비평가 그린버그가 「미국식 회화」(1955년 봄 「파르티잔 리뷰Partisan Review」에 게재)라는 글에서 강조한 미국 출신의 표현주의적 추상 화가들을 지칭한다.

하지만 〈뉴욕 학파〉라는 명칭은 추상 표현주의를 전반적으로 조명하기 위해 1965년 페미니스트 비평가인 루시 리파드Lucy Lippard가 로스앤젤레스 주립 박물관 전시회의 카탈로그에 실린 「뉴욕 학파: 1940~1950년대의 제1세대 회화」라는 글에서 공개적으로 쓰이기 시작했다.[148] 이처럼 그 명칭은 1960년대 들어서 파벌성을 가지고 추상 표현주의를 소급하여 조명하려는 데서 제기된 것이다. 그린버그 같은 비평가에게는 유럽식의 실존주의 회화를 강조하는 로젠버그의 〈미국의 행동 화가들〉에 대한 〈라이벌 학파〉의 명칭이 필요했던 것이다.

그렇게 보면 1960년대 미국의 비평가들에게 뉴욕 학파와 추상 표

147 장루이 프라델, 『현대 미술』, 김소라 옮김(서울: 생각의 나무, 2011), 52면.

148 Charles Harrison, 'Abstract Expressionism', *Concepts of Modern Art*, ed. by Nikos Stangos(London: Thames & Hudson, 1981), pp. 202~203.

현주의는 동전의 양면과도 같은 것이었다. 누구보다도 그린버그에게 그것들은 〈미국식 회화〉의 별명과 같은 것이었다. 그 때문에 어빙 샌들러가 전쟁으로 인한 유럽 화가들의 엑소더스(대탈주)가 이루어진 이후 1940~1950대 제1세대의 활동을 가리켜 『추상 표현주의: 미국 회화의 승리Abstract Expressionism: The Triumph of American Painting』(1970)라고 선언하는 것도 무리가 아니었다.

① 미국 회화의 제1세대와 추상 표현주의
〈미국 회화의 제1세대〉는 루시 리파드가 로스앤젤레스 주립 박물관 전시회에 참가한 화가와 작품들을 가리켜 〈뉴욕 학파: 1940~1950년대의 제1세대 회화〉라고 부르면서 공식적으로 부각되었다. 거기에는 윌리엄 바지오츠William Baziotes를 비롯하여 빌럼 데 쿠닝, 아실 고르키Arshile Gorky, 아돌프 고틀리프Adolph Gottlieb, 필립 거스턴Philip Guston, 한스 호프만Hans Hofmann, 프란츠 클라인, 로버트 마더웰, 바넷 뉴먼, 잭슨 폴록, 리처드 푸세트다트Richard Pousette-Dart, 애드 라인하르트, 마크 로스코, 클리포드 스틸Clyfford Still, 브래들리 워커 톰린Bradley Walker Tomlin 등이 참가했다.

　　하지만 이들을 모두 명실상부한 미국 회화의 제1세대로 규정할 수는 없다. 그들은 회화적 유전인자가 다를뿐더러 미국에 건너온 시기도 제가끔 다르기 때문이다. 그들 가운데 여러 명은 미국과 유럽 회화의 상호성을 공유함으로써 오히려 〈마지막 초현실주의자이자 미국 회화의 선구자〉라는 야누스적 호칭이 적합할 수 있다.

　　이를테면 1933년 뮌헨에서 건너온 한스 호프만의 경우가 그러하다. 그의 강의를 들은 그린버그가 〈당신들은 마티스보다 호프만에게서 마티스의 색채에 대해 더 많은 것을 배울 수 있을 것이다. …… 이 나라에서 과거와 현재를 막론하고 어떤 사람도 호프

만이 이해한 것보다 더 철저히 입체파를 이해한 사람은 없었다〉[149]
고 주장할 정도였다. 실제로 호프만은 제자들에 의해 〈그가 파리를
뉴욕으로 옮겨 놓았다〉고 불릴 만큼 그의 영향력은 대단했다. 하지
만 찰스 해리슨Charles Harrison은 〈호프만은 1940년대에 추상적 표현
주의자들과 함께 전시회를 열었으나 세대 차이(폴록보다 32살이
나 많았다), 배경(그가 처음 미국을 방문한 것은 52세 때였다), 작
품으로 그들과 완전한 동화를 회피했다〉[150]고 지적했다.

　　그럼에도 호프만을 추상 표현주의의 시발로 간주하는 이들
도 적지 않다. 예컨대 데브라 브리커 발켄Debra Bricker Balken이 1946년
3월 비평가 로버트 코츠Robert Coates가 모티머 브랜트 갤러리에서 열
린 호프만의 전시회를 평하면서 〈추상 표현주의〉라는 용어를 처음
사용했다고 주장하는 경우가 그러하다. 그린버그도 폴록의 아내
인 리 크래스너의 스승인 호프만을 추상 표현주의에 미친 영향 때
문에 〈미국 미술의 스승〉으로까지 간주한다.

　　나아가 그는 이와 같은 당시의 호프만을 가리켜 〈어쨌든
그가 추상 표현주의의 가장 주목할 만한 현상이었다〉[151]고 평하기
도 했다. 특히 폴록의 「토템 레슨 I」(1944, 도판42)보다 몇 개월
먼저 선보인 호프만의 「흥분」(1944)은 즉흥적이면서 자유롭게 캔
버스의 표면에 물감을 떨어뜨리고 흩뿌림으로써 폴록의 〈드리핑
기법〉의 등장을 예측하게 했기 때문이다.[152] 또한 그것은 호프만
이 이듬해에도 클리포드 스틸의 반反입체주의 드로잉 기법의 출현
을 예감했는가 하면 당시에 추상 표현주의에 대해서 가장 명확하
게 해설하는 〈거장master〉이었기 때문이기도 하다.

　　하지만 로버트 코츠의 용어인 〈추상 표현주의〉와 루시 리

149　Clement Greenberg, Ibid., p. 232.

150　Charles Harrison, Ibid., p. 174.

151　Clement Greenberg, Ibid., p. 214.

152　안나 모진스카, 『20세기 추상미술의 역사』, 전혜숙 옮김(파주: 시공사, 1998). 150면.

파드의 용어인 〈뉴욕 학파〉를 그린버그가 말하는 〈미국식 미술〉의 제1세대를 규정하는 대명사라고 할 경우 호프만의 역할이 중요했음에도 그를 그 주역에 포함시킬 수 없다. 그것은 고르키, 마더웰, 클라인, 라인하르트, 고틀리프 등의 경우에도 마찬가지이다. 그럼에도 불구하고 오늘날 휘트니 미술관에서는 이들을 포함하여 추상 표현주의의 외연을 코츠보다는 넓게 잡는다. 〈추상 표현주의 1세대 미술가들은 일반적으로 두 가지 경향으로 나뉜다. 동적이고 기운 넘치는 액션 페인팅 화가(잭슨 폴록, 빌럼 데 쿠닝, 프란츠 클라인)와 색채 추상주의 화가(바넷 뉴먼, 마크 로스코, 아돌프 고틀리프, 클리포드 스틸, 애드 라인하르트)이다. 그 사이에 로버트 마더웰, 필립 거스턴, 브래들리 워커 톰린 등이 포진하고 있다〉[153]는 것이다.

　　이에 비해 해리슨의 기준에 따르면 미국식 미술의 제1세대로서의 그들은 추상 표현주의자로 분류할 수 있을 만큼 개성이 뚜렷하고 강렬하며, 특이하면서도 완숙한 추상 표현주의 양식을 확립한 미술가들은 아니었다. 설사 그들 모두가 이젤 회화의 관습에서 탈피하려는 공통적 특징을 가지고 있다 하더라도 좁은 의미에서 순전한 뉴욕 학파를 상징하는 대표적인 추상 표현주의자들은 아니다. 특히 그런 이유에서 해리슨은 1940년대 후반의 미술가들 가운데 로스코, 데 쿠닝, 스틸, 뉴먼, 폴록 (1950년에 로스코는 47살이었고, 데 쿠닝과 스틸은 46살, 뉴먼은 45살, 폴록은 아직 38살이었다) 등 5명만을 선정하여 추상 표현주의에 입각시켰다.[154]

153　Lisa Phillips, *The American Century: Art & Culture, 1950~2000*(New York: W. W. Norton & Co., 1999), p. 28.

154　Charles Harrison, Ibid., p. 170.

② 잭슨 폴록: 과정의 철학과 미술

안나 모진스카는 〈새로운 미국식 회화를 창출하는 데 서막을 연 사람〉이 바로 잭슨 폴록Jackson Pollock이라고 말한다. 전쟁의 공포 대신 유럽 미술의 열풍이 뉴욕에 몰아치던 1940년 이래 파리에서 건너온 초현실주의의 영향(위세와 주눅)에서 누구보다도 빨리 벗어날 수 있었던 화가가 바로 폴록이었기 때문이다.

(a) 집단적 무의식과 야생적 사고

하지만 폴록의 독창적인 조형 세계를 지배해 온 이념적 토대는 초현실주의도 아니고, 전쟁으로 인한 죽음의 불안이나 실존적 주체 의식도 아니었다. 그것은 현전présence에 대한 개인적 의식이라기 보다 융처럼 그 의식역 아래에 있는 〈집단적 무의식〉이었다. 그래서 그는 (레비스트로스처럼) 유럽의 문화나 문명에 물들지 않은 집단적 무의식의 표출로서 미주 대륙의 인디언이나 멕시코 원주민의 신비주의적 제의祭儀와 토테미즘 같은 원시적이고 원형적原型的인 야생적 사고에 깊은 관심을 가져온 것이다.

　　　　그를 원시 예술에 눈뜨게 한 인물은 정신 분석학 가운데서도 융의 무의식과 미학 이론의 영향을 받은 러시아 출신의 화가 존 그레이엄John Graham이었다. 그는 이미 〈미니멀리즘〉이라는 용어를 처음으로 사용한 적이 있는 『예술의 체계와 변증법System and Dialectics of Art』(1937)에서 〈무의식적 마음은 창조적인 근저이며 자원이고, 힘과 모든 과거와 미래에 대한 지식의 저장소이다〉[155]라고 주장했다. 더구나 예술품이란 원본의 재현도 아니고, 사실의 왜곡도 아닌 예술가의 감성적 반응에 의한 〈즉흥적 기록〉이라는 것이다. 이것은 원시 예술의 야생성과 그것의 표현 과정을 규정하는 언설이지만 훗날 폴록의 〈야생적 회화〉와 거칠고 조야한 이른바

155　김광우, 『폴록과 친구들』(서울: 미술문화, 2005), 44면, 재인용.

〈과정의 미술Process Art〉에 눈뜨게 하는, 즉 〈드리핑 회화〉를 출현케
하는 단서가 되었다.

폴록이 그레이엄을 만난 것은 그가 뉴욕에 온 지 10년이
나 지났으면서도 여전히 알코올 중독과 정신 분열 증세로 방황하
며 좌절하던 1940년 가을이었다. 자신만의 조형 세계를 확립할
수 있는 필요충분조건을 찾지 못해 표류하다 정신적 피로 골절 상
태에 빠져 있던 폴록에게 그레이엄과의 조우는 융의 무의식과 심
리 분석에 대한 관심을 고조시켰을뿐더러 한때 〈정신 분석적 드로
잉〉에도 몰두할 수 있는 계기가 되었다.

하지만 그 이후 즉흥적이고 직관적인 드리핑 기법이 본격
화되기 이전까지 폴록은 집단적 무의식을 나름대로 표출하는 원
시적이고 신화적인 작품들을 쏟아 냈지만 그것이 자신의 독창적
인 조형 세계와 미학 정신을 표상하는 충분조건까지 충족되지는
못했다. 그의 원시적 표현주의 작품들 속에는 (그가 초현실주의자
들을 좋아하지 않았음에도) 마타, 미로, 마송 같은 화가들의 영향
이 크게 작용하고 있었기 때문이다.

그는 초현실주의 회화 작품들에는 매료되지 않았으면서
도 그들의 회화 방법에 감동했고, 그들의 무의식 세계에 대한 진지
한 탐험을 마음에 들어 했다. 그는 특히 미로의 환상적인 이미지
를 좋아했고, 마송의 기교에도 관심을 크게 보였다.[156] 이렇듯 집
단적 무의식에 몰두하고 있는 그의 야생적 사고는 어느새 초현실
주의의 신화적 환상과 기교에 물들어 가고 있었다. 다시 말해 그
의 신화적 상상력은 집단적 무의식의 개성화 과정이나 자기 실현
의 과정에서 역동적으로 작용하는 그것의 구조적 요소이자 원형
들archétypes인 〈아니마·아니무스anima·animus〉[157]나 자기 동일성의 원

156 김광우, 앞의 책, 67면.

157 융의 분석 심리학에서 아니마는 남성의 마음속 깊이 자리 잡고 있는 무의식적인 여성적 요소이다.

형으로서 〈태고의 어머니La Mère archaïque〉, 즉 〈원초적 어머니〉에 대한 환상을 이미지화하고자 했던 것이다.

이를테면 「남성과 여성」(1942)을 비롯하여 「달과 여인」(1942, 도판38), 「속기술 속의 모습」(1942), 「파시파에」(1943), 「원을 자르는 달 여인」(1943, 도판39), 「비밀의 수호자들」(1943, 도판40), 「암늑대」(1943, 도판41), 「토템 레슨 I」(도판42) 등이 그것이다. 특히 「암늑대」는 한국인의 무의식 속에 대물림되고 있는 단군 신화 속의 〈웅녀 이야기〉처럼 로마인의 집단적 무의식으로 작용하는 건국 신화 속에 나오는 쌍둥이 동물 이야기를 주제로 한 것이다. 하지만 이 그림 속 동물은 유럽을 상징하는 황소(왼쪽)와 미국을 상징하는 들소(오른쪽)로 폴록도 이것들의 조우를 통해 아니마·아니무스의 결합처럼 유럽과 미국의 만남을 상징하고자 했다. 또한 그는 당시 자신의 무의식을 차지하고 있는 〈미궁 강박증〉을 표상하기 위해 그 속에 갇혀 있는 자신을 반인반수의 괴물 미노타우로스로 대신하여 〈파시파에〉[158]를 그리려고 했을 것이다.

이렇듯 1940년 초 강박증에 시달리던 폴록은 그 탈출구로서 신화적 인물이나 의식儀式 등을 주제로 한 원초적이고 원형적인 무의식에 관한 작품들에 몰두했고, 그에게 그러한 출구를 제공한 융과 그레이엄의 영향력 또한 그만큼 지대했다. 특히 그 작품들은 〈의식적인 마음에 무의식의 강렬한 사건을 제공하기 위해 …… 원초적인 과거와 접촉할뿐더러 무의식과의 잃어버린 관계 또한 회

반면에 아니무스는 여성의 마음속에 있는 남성적 요소를 가리킨다.

158 그리스 신화에 등장하는 미노스는 포세이돈에게 받은 황소가 탐이 나서 제물로 바치지 않았다. 그로 인해 화가 난 포세이돈은 미노스의 부인 파시파에Pasiphae로 하여금 황소에게 욕정을 품게 하였다. 파시파에의 정욕은 그 무렵 크레타섬에 머물던 대장장이 다이달로스에 의해 이루어졌다. 다이달로스는 실제 모습과 똑같은 암소를 만들어 그 속에 파시파에가 들어갈 수 있게 하였고, 황소가 이를 진짜 암소인줄 착각하고 교접하였다. 이때 태어난 것이 머리는 소이고 그 아래는 인간의 모습인 괴물 미노타우로스이다. 미노타우로스는 다이달로스가 만든 미궁 속에 갇혀 아테네의 소년 소녀들을 제물로 잡아먹다가 테세우스의 손에 죽었다.

복하라〉는 그레이엄의 주문에 대한 실행과도 같은 것이었기 때문이다.

폴록의 원형적 무의식의 표현주의 작품들이 집중적으로 선보인 것인 1943년 11월 구겐하임의 미술관인 〈금세기의 미술〉에서 열린 첫 번째 개인전을 통해서였다. 그에게 이 전시회는 마침내 화가로서 그의 존재를 세상에 알려 인정받은 의미 있는 기회였다. 왜냐하면 『아트 뉴스』를 비롯한 『아트 다이제스트*Art Digest*』, 『파르티잔 리뷰*Partisan Review*』, 『선*The Sun*』, 『타임*Time*』, 『뉴요커*The New Yorker*』, 『네이션*The Nation*』 등 많은 언론들이 모두 그의 작품을 호평했기 때문이다. 그린버그도 아직까지 미국의 화가들이 그렸던 그림들 가운데 그의 작품들처럼 힘 있는 것을 본 적이 없다고 칭찬할 정도였다.

⒝ 과정의 철학과 과정 미술

〈이제 이젤 회화는 죽었다.〉 이 유명한 말은 1947년 1월 폴록의 네 번째 개인전을 보고 그린버그가 『네이션』 2월 호에 기고한 평론의 한 구절이다. 또한 『타임』도 그해 12월 폴록이 〈미국에서 가장 영향력 있는 화가〉라는 그린버그의 평에 따라 〈가장 최고?〉라는 기사를 실은 바 있다. 그것은 무엇보다도 그가 캔버스를 바닥에 내려놓고 감행한 〈물감 흘리기dripping〉의 기법 때문이었다.

하지만 그린버그를 비롯한 비평가들과 언론들이 그를 주목하고, 그의 작품에 대해서도 최고의 평가를 주저하지 않았던 까닭은 첫째, 완전 추상을 통해 히틀러에 대한 회화적 반작용으로서 가장 성공적인 기법이라는 데 있었다. 히틀러는 사실주의 회화만을 최고의 작품들로 간주하고 넓은 의미의 표현주의, 즉 야수주의, 입체주의, 형식주의, 초현실주의 등 대부분의 양식과 기법의 작품들을 유대인에 못지않게 탄압했다. 그 때문에 모더니즘 미술

은 탈이데올로기화해야 했고, 나아가 추상화하고자 했다. 역사의 도전과 시련에 의해 회화 양식의 변화가 불가피해진 것이다.

이처럼 당시 반反환영주의적인 추상화로의 진화와 변형은 회화의 적자생존을 위한 충분조건이나 다름없었다. 더구나 화가의 조형 의도를 의식의 이면이나 의식역 아래로 옮겨 직접적이고 즉각적인 이해와 해석을 피하고자 하는 이들 표현주의의 추상화 작업, 즉 추상 표현주의가 지향하려는 것은 기시적旣視的 경험 대상 환영을 완전히 무화無化하려는 〈완전 추상〉의 이상이었다. 이를 위해 폴록이 시도한 완전 추상에의 도전은 〈과정의 변이〉에 의한 것이었다.

둘째, 1946년부터 그가 죽기 전까지 그의 작품에 찬사를 보낸 까닭은 그가 시도한 드리핑 기법이 돌연변이에 의한 새로운 〈과정 미술Process Art〉을 탄생시켰다는 점에 있었다. 그가 보여 준 이와 같은 진화의 특징은 무엇보다도 〈이젤로부터의 이탈〉이었고, 붓질의 생략으로 인한 표현 과정의 단축이었기 때문이다. 그러나 그러한 진화가 획득 형질acquired character에 의한 것인지, 아니면 창발적인 것인지에 관해서는 논란이 그치질 않는다.

그린버그는 1946년 이후 폴록이 사용한 흘리기 기법을 〈피카소와 브라크가 남긴 분석적 입체주의에서 구해 온 것〉이라고 하여 그것을 비교적 그의 창발적 아이디어에서 나온 것으로 간주한다. 폴록도 1949년의 한 인터뷰에서 〈나의 회화 기법에 관해서 어떤 이론도 가지고 있지 않다. 기법은 어떤 것을 말하려고 할 때 저절로 생기지만 무엇을 말하는 것은 아니다〉라고 하여 자신의 아이디어에 의한 것임을 우회적으로 시사한 바 있다. 하지만 다른 비평가나 화가들의 주장에 따르면 폴록보다 먼저 바지오츠, 토비, 데 쿠닝, 고르키, 데이비드 스미스David Smith 등 여러 사람이 드리핑 기법을 사용한 적이 있다. 폴록의 드리핑 기법은 창발적인 것이 아

니라 타인들로부터 얻은 획득 형질이라는 것이다.

　어쨌든 모두가 그의 작품에서 주목했던 것은 드리핑을 통해 그림을 그리는 과정이 이미지보다 우선권을 갖게 되었다는 점이다.[159] 찰스 해리슨은 그 과정을 통해 자동 현상(자기 발견으로서의 도형주의라는 관념)과 극단적인 회화성(강박적으로 형식적인 목적에서 탈피하는 비형식적 수단들)은 하나의 동일한 내용을 의미하게 된다고 주장한다. 〈폴록은 양립적이지만 간접적 심상(피카소나 브라크의 작품들)에 상당히 의존하는 것에서 진화하여 독특한 자기표현 방식으로 발전하여 심상 안에서 의미가 지닌 가능성에 대한 개념이 어떤 방법으로도 누설되지 않고, 자기표현 방식 자체가《자기실현》으로 한 단계를 달성했다〉[160]는 것이다.

　또한 그의 작업은 중력에 내맡김으로써 완성된 그림으로서의 성공 여부도 의도된 이미지의 표현에 있다기보다 제작하는 과정에 달려 있었다. 다시 말해 그것은 화가와 캔버스 사이의 〈유기적 관계〉에 달려 있었던 것이다. 모진스카도 그 과정은 〈완전한 자발성과 완전한 통제가 요구되므로 결과적으로 그림을 그리기 위해서 폴록은 문자 그대로 물리적으로나 심리적으로나 불가피하게《그림 안에》있게 된다〉[161]고 주장한다. 그에게는 통합 감각에 의한 자기실현이 요구되는 것이다.

　결국 그의 드리핑 과정은 〈총체적 하나〉로의 〈통일적 유기체〉로 진화하는 과정이 되어 버린 것이다. 티모시 제임스 클라크 Timothy James Clark는 폴록이 그의 개별 작품이나 연작들에까지 〈하

159　회화에서 과정에 대한 의식은 폴록의 액션 페인팅 이전에 이미 드러나기 시작했다. 이를테면 헬렌 프랑켄탈러Helen Frankenthaler와 모리스 루이스Morris Louis와 같은 색면 회화파의 스테이닝staining 기법 역시 과정 미술의 전신이라고 볼 수 있다. 그들도 작업 과정에서 생기는 얼룩과 같은 우연적 효과를 중요시하였기 때문이다.

160　Charles Harrison, 'Abstract Expressionism', *Concepts of Modern Art*, ed. by Nikos Stangos(London: Thames & Hudson, 1981), p. 177.

161　안나 모진스카, 앞의 책, 154면.

나One〉, 또는 No. 1이라는 제목을 자주 사용한 것도 현전現前의 재현이나 이미지가 형상으로 변형되기 이전의 〈절대적 전일성wholeness〉과 〈절대적 선차성priorness〉에 대한 기대감 때문이었다고 추론했다.[162]

　　그것은 마치 뒤늦게(63세가 되어) 영국에서 미국으로 이주하여 하버드 대학교의 철학 교수가 된 앨프리드 노스 화이트헤드 Alfred North Whitehead의 과정의 철학을 상징하는 『과정과 실재Process and Reality』(1929)의 철학적 주제를 연상시키기에 — 폴록이 아마도 그 책을 직접 읽었을 가능성은 거의 없지만 — 충분하다. 자연을 살아 있는 〈통일적 유기체〉로 간주한 화이트헤드는 그 책에서 자연을 구성하는 기본적 요소로서 원자 대신 〈현실적 존재actual entity〉나 그것을 대체하는 개념으로서 〈현실적 사건actual occasion〉을 상정한다.

　　그의 주장에 따르면 현실적 존재들은 불활성적 물질인 원자와는 달리 〈자연의 삶 속에서 역동적으로 작용하는 조각들〉로서 자연의 모든 사건을 하나로 연결한다. 그에게 있어서 살아 있는 자연을 구성하는 과정으로서의 〈현실적인 사건〉은 물질적인 것이 아니며, 하나의 경험으로서 계속 변화하는 〈유기체적 실재〉를 나타낸다는 것이다.

　　한편 이러한 〈통일적 유기체〉를 강조하는 화이트헤드의 〈과정의 철학〉을 20년도 채 지나지 않아 폴록은 드리핑을 통해 캔버스 위에서 〈절대적 전일성全一性〉을 추구하는 〈과정의 미술〉로서 표상하고 있는 듯하다. 폴록의 〈현실적 사건들〉인 「No. 1 A」 (1948, 도판43), 「No. 5」(1948, 도판44), 「가을 리듬」(1950, 도판45), 「라벤더 안개」(1950), 「하나: No. 30」(1950), 「다섯 길 깊이」 (1947) 등 조형 세계의 조각들이 화이트헤드의 〈현실적 사건들〉

162　할 포스터 외, 『1900년 이후의 미술사』, 배수희 외 옮김(서울: 세미콜론, 2007), 357면.

처럼 〈총체적 하나〉로서의 〈통일적 유기체〉를 지향하고 있기 때문이다.

셋째, 당시의 비평가들이 그의 흘리기 기법을 주목했던 이유는 그가 그렇게 함으로써 〈전면 회화all-over painting〉의 양식을 출현시킨 데 있다. 폴록은 자신이 새롭게 추구하는 〈절대적 전일성〉을 실현하기 위해서는 무엇보다도 작은 공간들로 구분되지 않는 하나의 공간이 필요했다. 그래서 그가 시도한 것은 표면이 각 요소로 분리되지 않는 통일된 양식이었다. 그것은 다름 아닌 캔버스 전체를 물감으로 뒤덮어서 어떤 부분으로도 나누어져 있지 않은 전면 회화였다.

또한 그는 그렇게 함으로써 관람자에게도 작품에 대한 새로운 감상과 이해의 방식을 요구하였다. 1946년부터 선보인 그의 전면적 회화는 물리적인 크기로 인해 캔버스를 한눈에 포착할 수 없었기 때문이다. 〈따라서 그의 작품들은 관람자가 작품의 에너지와 크기에 동참할 수 있게 하기 위해 그림의 길이만큼 따라 걷는 관람자의 참여를 요구한다. 폴록은 사람들에게 작품으로부터 무엇인가를 얻기 위해 〈찾아서는 안 되고 수동적으로 보아야 한다〉고 충고한다. 이것은 아마도 일반적으로 추상 표현주의 작품을 감상하는 방식과 더 나아가 추상 미술 전체를 보는 방식에 유용한 지침이라고 말할 수 있다〉[163]는 것이다. 전면 회화 같은 추상 표현주의 작품들은 대체로 평면을 점령하는 관념적 재현체들을 통해 심상을 덮어 버리거나 압도해 버리기 때문이다.

하지만 그럼에도 불구하고 클라크는 폴록의 드리핑 회화가 애초부터 실패의 운명을 타고났다고 주장한다. 왜냐하면 회화적 은유가 점령하기 이전에 생긴, 해체주의 철학자 데리다식으로 말하자면 이른바 기원이 소멸되지 않는 조형적 〈글쓰기로서의 흔

163 안나 모진스카, 앞의 책. 153면.

적들traces〉 — 데리다에게 흔적은 글쓰기écriture보다도 광범위한 개념이다. 그것은 문자를 포함하여 그 밖의 흔적 일반을 가리킨다 — 역시 하나의 이미지, 즉 어떤 우연, 어긋남, 혼돈을 그린 것, 즉 차연화差延化한 것에 불과하기 때문이다. 그러므로 폴록이 더 이상 구상 바깥의 것을 상상할 수 없게 되었을 때 흔적의 의미를 차연화différance하려는 그의 끈기는 소진되기 시작했다는 것이다.

그즈음에 맞춰 『타임』도 그의 드리핑 회화에 대해 회의적인 기사를 썼다. 1950년 11월 20일자에 제25회 베니스 비엔날레에 소개된 그의 그림들에 대하여 〈잭슨 폴록의 추상화는 보통 사람들이나 전문가들을 곤란하게 만들었다. 보통 사람들은 그가 물감을 흘려서 그린 미로와도 같은 그림에서 무엇을 찾아야 할지를 모르고 있으며, 전문가들도 그에 관해서 뭐라고 써야 좋을지를 모르고 있다〉[164]는 기사가 그것이다.

그의 작품들에 대한 부정적 평가는 이뿐만이 아니었다. 드리핑 회화의 특징인 단일성, 즉 〈절대적 전일성〉을 나타내는 구름 같은 소용돌이를 하나의 이미지로 간주한 클라크는 그 이미지를 역동적인 유기체적 질서나 전일성wholeness의 이념에 대한 은유일 뿐 그 이념의 추상화는 아니라고 생각했던 것이다. 심지어 그가 폴록의 물감 흘리기 작업 과정에서 생긴 회화적 글쓰기로서의 흔적들을 가리켜 캔버스 자체에 대한 〈모독과 폭력〉이라고까지 주장하는 까닭도 거기에 있다.[165]

이렇듯 새로운 양식으로 미술을 추상화하려는 그의 야심은 어떤 〈회화에서도 완전 추상이란 있을 수 없다〉는 추상화의 본질적 한계를 피할 수는 없었다. 하지만 그의 미술을 추상화하는 과정에서 진화의 돌연변이로서의 드리핑 회화가 추상 표현의 완

164 김광우, 앞의 책, 172면, 재인용.
165 할 포스터 외, 앞의 책, 358면.

전성을 실험함으로써 추상 표현주의의 특징을 전면 회화나 〈과정의 미학〉으로 이끈 시금석으로 작용한 점은 부인할 수 없다.

③ 마크 로스코: 비극과 색채의 철학자

로스코Mark Rothko는 고대 그리스의 신화, (아이스킬로스의) 비극, (플라톤의) 철학에 그리고 쇼펜하우어와 니체의 철학에 심취한 대표적인 미국의 추상 표현주의 화가였다. 무엇보다도 (비극적) 신화와 철학이 빼어난 색면 화가로 그것은 그의 작품 세계를 이루는 이념적 토대였다. 신화와 철학은 화가로서 45년에 걸친 삶의 파노라마 가운데서도 초기의 리얼리즘 시기(1924~1940)를 제외한 초현실주의 시기(1940~1946)에서 고전주의 시기(1949~1970)에 이르기까지 자살로 마감한 그의 삶만큼이나 드라마틱한 작품 세계를 지배해 왔다.

(a) 의고주의와 니체주의

1945년 1월 구겐하임의 미술관 〈금세기 미술〉에서 열린 개인전을 본 하워드 퍼첼Howard Putzel이 〈로스코의 양식은 의고적擬古的인 특징을 지니고 있다. …… 로스코의 상징과 신화는 자유로운, 거의 자동 기술적인 필치에 의해 결합되었다. 이 필치는 그의 회화에 독특한 일관성을 부여하며, 그 일관성 속에서 각각의 상징은 회화적 요소들과 상호 조화를 이루면서 의미를 획득한다. 로스코 작품에 힘과 본질적인 성격을 부여하는 것은 역사적 의식과 무의식의 감정이다. 그러나 그것이 로스코가 창조한 이미지가 지적 추론을 통한 접근을 요구하는 종류의 이미지란 뜻은 아니다. 오히려 그 이미지들은 화가의 직관을 구체적이고 촉각적으로 표현하고 있다. 그에게 무의식이란 예술의 피안이 아닌 차안에 존재한다〉[166]

166 제이컵 발테슈바, 『마크 로스코』, 윤채영 옮김(파주: 마로니에북스, 2006), 39면, 재인용.

고 평하는 까닭도 거기에 있다. 「무제: 세 누드」(1934, 도판46)을 비롯하여 「거리 풍경」(1937), 「무제: 지하철」(1937) 「무제: 앉아 있는 여인」(1938) 등 키리코Giorgio de Chirico의 영향으로 형이상학 적 회화를 그리게 한 리얼리즘 철학에서 벗어난 신화적 의고주의 작품들 —— 1943년부터 1950년까지 휘트니 미술관에서 열린 현 대 미술전에 선보인 —— 에 대하여 당시의 『아트 뉴스』가 로스코는 〈신화적 형태를 지닌 추상주의자〉라고 평했던 이유도 마찬가지 이다. 그뿐만 아니라 그의 예술적 신념과 의지는 쇼펜하우어와 니 체의 철학 위에서 확립된 것이기도 하다. 특히 그는 음악과 미술 이 지닌 공감각적 정서를 그 철학자들을 통해서 깨닫게 되면서 그 들의 철학 세계 속으로 빠져들었다. 이를테면 〈모든 예술은 음악 의 상태를 지향한다〉고 하여 〈음악미의 철학〉을 강조한 쇼펜하우 어의 음악론에 매료된 그는 음악도 철학과 같이 인간에게 꼭 필요 한 보편적 사유의 언어로서 간주했다.

또한 니체의 철학을 통해서 음악도 미술과 마찬가지의 감 정, 즉 은유적 위안을 주는 것이라고 생각하게 되었다. 로스코에 게 이와 같은 예술적 영감을 불어넣어 준 것은 니체의 음악 철학 론인 『비극의 탄생Die Geburt der Tragödie aus dem Geiste der Musik』(1872)이 었다. 니체는 〈예술은 아폴론적인 것과 디오니소스적인 것의 이중 성으로 말미암아 발전하고 있다. …… 그것은 마치 생식이라는 것 이 끊임없는 투쟁 속에서도 다만 주기적으로 화해하는 남녀 양성 의 대립에 의해 자식을 번식시켜 가는 것과 비슷하다.

이 아폴론적인 것과 디오니소스적인 것이라는 명칭은 우 리들이 그리스인에게서 빌려 온 것이다. 그리스인들은 심오한 비 교秘敎라고 할 수 있는 이 예술관을 개념으로서가 아니라 그들이 창조한 여러 신들의 세계의 선명한 형상으로서 식견 있는 사람들

을 감동시킨다〉[167]고 했다. 한마디로 말해 예술은 아폴론적인 것과 디오니소스적인 것 간의 극단적 대립과 종합이라는 것이다. 더구나 니체는 그리스인에게 있어서 미술과 음악과의 관계도 마찬가지였다고 생각했다.

〈그리스인의 두 예술신Kunstgott, 즉 아폴론과 디오니소스를 실마리로 해서 우리가 알 수 있는 것은 그리스의 세계에는 그 기원과 목표로 보아 조형 예술가들Bildner의 예술인 아폴로적인 것과 음악이라는 비조형적인 예술과의 사이에 하나의 커다란 대립이 있다. 이 두 가지의 충동은 성격이 크게 다르면서도 서로 평행선을 이루고 있고, 대체로 공공연하게 서로 반목하고 자극하여 항상 새롭고 힘찬 출산을 계속한다. 출산된 작품 속에서 양자는 대립된 싸움의 흔적을 영원히 남기고, 그 대립은 《예술》이라는 공통의 언어로써 외견상 겨우 다리를 걸치고 있는 데 불과하다. 그러나 이 두 가지 충동은 그리스적 《의지》라는 형이상학적 기적에 의해 마침내 서로 부부가 되어 나타날 때가 온다〉[168]는 것이다.

니체가 생각하는 〈비극의 탄생〉도 그것과 다를 바 없었다. 그에게 비극은 그 두 가지 요소의 충돌을 표현하는 것이었다. 로스코가 니체의 철학에서 위안과 영감을 얻어 내려 한 것도 바로 니체가 보여 준 고대 그리스의 신화와 비극에 대한 경의와 찬미 때문이었다. 특히 아이스킬로스의 『오레스테이아Oresteia』에 매료된 로스코는 1940년부터 「안티고네」(1940)를 비롯하여 「오이디푸스」(1940), 「독수리, 불길한 징조」(1942), 「구성」(1942), 「전조」(1943), 「무제」(1944, 1945), 「별 이미지」(1946) 등 그리스 신화를 소재로 한 작품들을 집중적으로 그리기 시작했다.

167　Friedrich Nietzsche, *Die Geburt der Tragödie aus dem Geiste der Musik*(München: W. Goldmann Verlag, 1985), p. 25.

168　Ibid., p. 25.

이렇듯 그의 상상력은 수천 년 전의 신화와 비극 속으로 여행하며 의고주의의 신념을 더욱 강화시켜 나갔다. 그는 아이스킬로스의 비극처럼, 그리고 모차르트의 음악처럼 보편적이고 가슴에 사무치는 미술을 만들기를 원했기 때문이다. 그가 『초상화와 현대 회화The Portrait and the Modern Artist』(1943)에서 〈원초적인 정열이 지배하는 신화 속 전쟁이 오늘날의 전쟁보다 더 잔인하고 더 허망하다고 믿는 사람은 작품 속에서 현실을 바로 보지 못하거나 보고 싶어 하지 않는 사람이다〉[169]라고 주장한 까닭도 거기에 있다.

실제로 신화와 비극을 주제로 한 그의 의고주의적 작품들이 쏟아져 나온 시기도 제2차 세계 대전이 가장 극심했던 때였다. 그러면서도 그는 인간의 욕망이 꾸며 온 가장 비극적 현상인 전쟁마저도 특정한 역사적 사건으로 간주할 필요가 없다고 생각했다. 프랑스의 전장에 숨어서 그린 〈포로〉 시리즈를 통해 회화가 곧 현존재Dasein로서 화가가 해야 할 역사의 증언이고 실존적 고발임을 강조하려는 장 포트리에와는 달리, 대서양(전쟁터) 건너에 머물고 있는 로스코는 전쟁을 단지 시간, 공간을 초월한 비극적 현상으로만 그리려 했기 때문이다.

그러므로 그가 이 시기에 「독수리, 불길한 징조」(1942), 「구성」(1941~1942, 도판47), 「무제」(1944) 등에서 많이 그린 독수리는 특정한 의미의 독수리가 아니었다. 아이스킬로스의 『아가멤논』에서 주제를 빌려 온 「독수리, 불길한 징조」에서의 독수리는 과거 신성 로마 제국의 황제와 나치 독일의 상징인가하면, 현재 미국의 국가적 상징이기도 하다. 발테슈바Jacob Baal-Teshuva는 〈로스코는 야만과 문명을 하나로 합쳐 독수리의 형상을 나타냈다. 독수리는 공격적이면서도 동시에 취약한 야만적 형상을 나타낸다고 보

169 제이컵 발테슈바, 앞의 책, 32면, 재인용.

았기 때문이다〉[170] 고 했다.

　이렇듯 로스코에게 독수리는 나치 독일(야만)과 자유의 여신이 지키는 미국(문명)을 대비시킨 이중의 상징성을 공유하고 있다는 것이다. 다시 말해 신화의 본질을 이루는 인간의 감정적 근원을 로스코는 독수리를 통해 표상하고자 했다. 로스코 자신이 1943년 그 작품에 대한 질문에 대하여 『아가멤논』같은 전쟁을 주제로 한 비극적 신화는 물론이고 〈오늘날 우리 모두가 알고 있듯이 인간에게는 서로를 학살하려는 경향이 있다〉고 답함으로써 인간의 감출 수 없는 야만성을 우회적으로 강조한 까닭도 마찬가지이다.

　그 밖에 1942년 이후 전시된 「안티고네」, 「오이디푸스」, 「시리아의 황소」(1943) 등에 대하여 「뉴욕 타임스」의 비난이 쏟아지자 로스코는 〈우리의 작품에 대해 변호하고 싶지 않다. 그렇게 할 수 없기 때문은 아니다. …… 「시리아의 황소」를 독특한 왜곡을 통해 오래된 이미지를 새롭게 해석한 작품이라고 설명하는 것도 어려운 일은 아니다. 고전적인 수법으로 그려졌다고 해서 하나의 상징을 의미심장하게 표현한 것이 오늘날 유효하지 않은 것은 아니다. 예술은 시대를 초월하기 때문이다〉[171]라고 하여 비난을 오히려 자신의 미학적 신념을 강화하는 계기로 삼았다.

　그것은 무엇보다도 그리스 신화의 세계와 같이 시공을 초월한 미지와 상상의 세계를 향한 모험에 대한 신념이었다. 니체는 그리스인들은 조형 예술을 완벽하게 창조해 낼 수 있는 자연스런 예술 충동인 꿈의 충동과 도취에의 충동이 다른 민족들에 비해 유별났다고 생각했다. 또한 이 점은 로스코가 그리스 신화에서 자신의 미학적 신념의 근거를 찾으려 한 이유가 되기도 했다. 이를테

170　제이컵 발테슈바, 앞의 책, 33면.

171　제이컵 발테슈바, 앞의 책, 34면, 재인용.

면 〈신화가 낭만적인 취향이나 지나간 시대의 아름다움에 대한 회상, 또는 환상의 가능성 등이 아니라 우리 내부에 존재하는 진실한 무언가를 표현하기 때문에 사로잡혔다〉는 로스코의 주장이 그것이다.

한마디로 말해 그는 〈인간의 기본적인 심리 사고를 표현하기 위해 인간의 원초적인 고통과 두려움의 상징인 신화의 세계로 돌아가야 한다〉[172]고 생각했던 것이다. 1943년 휘트니 미술관에서 그의 작품이 처음 선보인 이래 1950년까지 8차례나 열린 전시회에 대해 『아트 뉴스』가 그를 가리켜 〈신화적 형태를 지닌 추상주의자〉라고 평했던 까닭도 거기에 있다. 그것은 니체를 통해 수혈받은 그리스 신화에 대한 영감이 그의 작품 세계를 강하게 지배해왔기 때문이기도 하다.

(b) 고전적 비극과 비극적 삶

하지만 신화에 바탕을 둔 로스코의 의고주의의 특징은 무엇보다도 〈비극적〉인 데 있다. 그의 작품들은 이른바 〈회화적 비극의 탄생〉이라고 불려도 무방할 정도였다. 누구보다도 니체주의자였던 그는 아이스킬로스와 소포클레스Sophocles를 〈비극 합창단〉으로 간주했던 니체 이상으로 비극에서 〈은유적 위안〉을 찾으려 했기 때문이다. 예컨대 알코올 중독과 정신 질환에 시달리고 있던 그에게 〈최고의 위험 상태 속에서 이제 예술(비극)이 《구원과 치료의 마술사rettende, heilkundige Zauberin》로 다가온다. 예술만이 삶의 공포나 부조리에 대한 저 구토를 일으키는 생각을 인간에게 사는 보람을 주는 여러 가지 표상으로 변화시킬 수 있다〉[173]는 니체의 주장이 그

172 Adolph Gottlieb, Mark Rothko, *The Portrait and the Modern Artist*, typescript of a broadcast on art(NY: Radio WNYC., 1943), 안경화 외, 『추상미술 읽기』, 윤난지 엮음(파주: 한길아트, 2012), 312면.

173 Friedrich Nietzsche, Ibid., p. 58.

것이다.

　다시 말해 그에게는 소포클레스의 비극 속의 주인공 안티
고네 ― 또는 불운한 신탁에 따라 자신도 모르는 사이에 아버지
를 죽이고 어머니와 결혼한 비극적 운명의 오이디푸스 왕 ― 처
럼 드라마틱한 그리스의 비극이 곧 마술Zauber이었던 것이다. 비극
의 감정은 어느 것보다도 깊고 움직임이 크다. 비극이 감동적인 것
도 그 때문이다. 그 정서는 극적이므로 지속적인 흔적 효과를 남
긴다. 그것이 아이스킬로스나 소포클레스, 쇼펜하우어나 니체 그
리고 로스코나 추상 표현주의자들로 이어졌다. 로스코도 비극에
빠져들수록 헤어나오지 못했다.

　오히려 로스코의 예술은 비극적인 대하 드라마를 연출하
기에 몰두해 갔고, 그의 삶 또한 니체보다도 더 비장미를 탐닉해
갔다. 그래서 제이컵 발테슈바도 그의 추상 양식을 〈드라마로서
의 회화〉라고 부른다. 하지만 시간이 지날수록 그의 삶과 예술에
서 비장미를 추구하는 드라마가 지향하고자 하는 신념은 명료화
와 단순화이다. 그의 작품들의 주제와 양식은 1948년 신화적 반
추상에서 완전 추상에 이르는 교량 역할을 한 멀티폼multiform ―
자기표현의 열망을 지닌 유기체라고 불렀다 ― 의 단계를 잠시 거
쳐 1949년부터 〈특정 대상을 직접 연상시키지도 않으며 유기체의
열망도 없는 미지의 공간으로의 탐험〉을 시작했다.

　하지만 그는 〈생명의 맥박이 느껴지지 않는, 뼈와 살의 구
체성을 결여한 추상이란 있을 수 없다. 고통과 환희를 제대로 다
루지 못한 그림이란 아무짝에도 쓸모가 없다. 나는 생명의 숨결이
느껴지지 않는 그림에는 관심이 없다〉[174]고 단언한다. 신화를 차
용한 그림들이 인간의 원초적인 고통과 두려움의 상징이었다면
1949년부터 본격적으로 그리기 시작한 수직 구도의 추상화들은

174　제이컵 발테슈바, 앞의 책, 45면, 재인용.

단순하고 명료한 색면 회화로 탄생되는 비극적 드라마의 상연이었다. 더구나 그것들은 3미터가 넘는 대형 캔버스 위에 수직과 수평으로 팽창과 수축의 분위기를 연출하며 관람자를 자신의 비극적 황홀경 속으로 끌어들이고 있다.

〈나는 아주 커다란 그림들을 그린다. 역사적으로 커다란 그림은 대개 아주 숭고하고 호화로운 주제를 다룰 때 사용되었다는 사실을 알고 있다. 그러나 내가 큰 그림을 그리는 이유는 사실 아주 친근하고 인간적으로 다가서고 싶기 때문이다. …… 작은 그림을 그리는 것은 당신을 자신의 경험 바깥에 세워 놓고, 그 경험을 환등기에 의해 비춰진 풍경처럼 또는 축소 렌즈로 본 풍경처럼 바라보는 것이다. 그러나 큰 그림을 그리게 되면 당신은 그 안에 있게 된다. 그것을 당신이 내려다볼 수 있는 것이 아니다.〉[175] 로젠버그도 1952년 『아트 뉴스』에 실은 글에서 〈미국 작가들에게 캔버스는 사실, 또는 상상의 오브제를 표현하거나 분석하거나 재디자인한 공간이라기보다 행동할 수 있는 경기장처럼 보였다. 캔버스 위에서 행해지는 것은 그림이 아니라 사건이었다〉[176]고 주장할 정도였다.

실제로 감동이 깊고 큰 비극일수록 주객의 분리가 간단치 않은, 그 자체가 공감각적 드라마이기 일쑤이다. 그 때문에 로스코는 1958년의 셀든 로드먼Selden Rodman과의 인터뷰에서 〈나는 추상주의자가 아니다. …… 나는 색과 형태의 관계 따위에는 관심이 없다. 나는 단지 기본적인 인간의 감정인 비극, 황홀, 운명을 표현하는 데만 관심이 있다. 많은 이들이 나의 그림을 보고 울며 주저앉는 것은 내가 인간의 이러한 근본적인 감정을 전달할 수 있다는 것을 보여 준다. …… 내 그림 앞에서 눈물 흘리는 사람들은

175 제이컵 발테슈바, 앞의 책, 46면.

176 안경화 외, 앞의 책, 294면, 재인용.

내가 그리면서 겪었던 종교적 체험을 똑같이 경험하고 있는 것이다〉[177]고 하여 니체가 말하는 〈형이상학적 위로metaphysischer Trost의 예술〉, 또는 〈차안此岸의 위로의 예술〉[178]로서 비극의 깊이를 조형적 크기에 대한 욕망으로 대체하려는 소신을 주장한 바 있다. 고대인들이 자연에 대해 가졌던 원시적 신비감에서 보듯이 크기에 대한 압도감은 인간으로 하여금 신비와 숭고, 외경과 신뢰의 정서를 자아내게 마련이기 때문이다.

이렇듯 로스코는 자신이 대형으로 추상화한 색면 회화들이 형이상학적 예술이고 위로의 예술이 되기를 바랐다. 이를 위해 그는 1949년부터 몸짓 대신 색채를 통해 비극적 황홀함을 최대한으로 표현함으로써 관람자로 하여금 드라마틱한 위안과 위로를 체험하게 했다. 그가 자신의 그림을 감상하기 위한 이상적인 거리를 45센티미터라고 주장한 까닭도 거기에 있다. 비교적 가까운 거리에서 대형 작품을 보면 색면 속으로 빨려드는 듯한 느낌을 받아 색면 내부의 움직임과 경계의 사라짐을 경험하게 되기 때문이다. 그렇게 함으로써 그는 관람자가 불가해한 것에 대한 외경심을 갖게 될 것이라고 생각했다. 그와 동시에 그는 그들이 자신의 거대 회화들 속으로 들어오는 순간 인간 존재의 한계를 뛰어넘는 자유도 느끼게 될 것이라고도 믿었다.[179]

더구나 그는 신화에서의 선악, 이기理氣 등의 이원적 대립이나 니체가 주장하는 예술의 발전에서 아폴론적인 것과 디오니소스적인 것의 이중적 결합을 색조, 명도, 명암의 대비를 통해 비극적 효과를 극대화시킴으로써 예술의 본질로서 이원성을 수직 평면 위에서 실험해 보고자 했다. 이를테면 「No. 1」(1949)을 비롯하

177 Mark Rothko, 'Talk at Pratt Institute', typescript in *Mark Rothko Papers*(Archives of American Art), 1958.

178 Friedrich Nietzsche, Ibid., p. 18.

179 제이컵 발테슈바, 앞의 책, 46면.

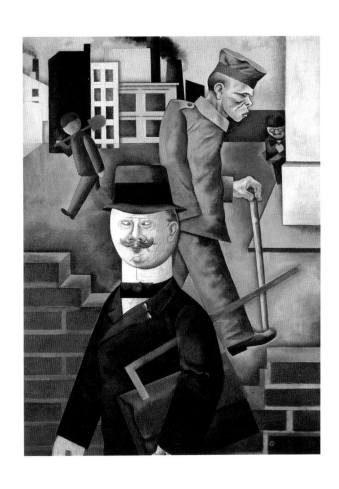

1 조지 그로스, 「흐린 날」, 1921

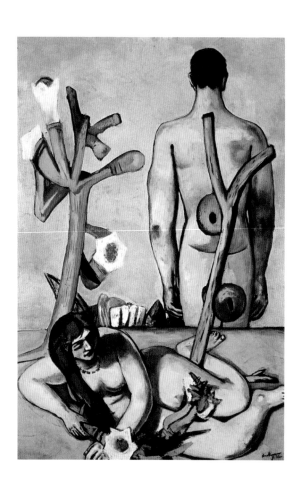

2 막스 베크만, 「남자와 여자」, 1932

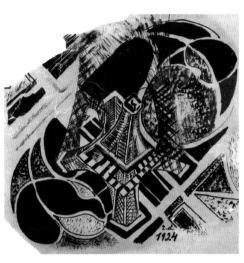

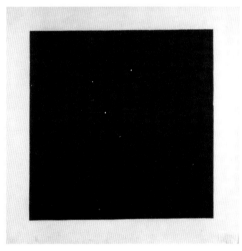

3 로베르 들로네, 「에펠 탑」, 1924
4 카지미르 말레비치, 「검은 사각형」, 1915

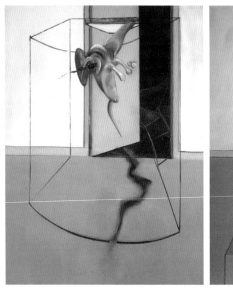

5 프랜시스 베이컨Francis Bacon,

「아이스킬로스의 오레스테이아에서 영감을 얻은 삼면화

Triptych Inspired by the Oresteia of Aeschylus」, 1981

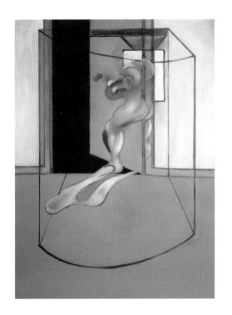

196

197

6 프랑수아 페리에, 「이피게네이아의 희생」, 17세기경

Cartoon by Maurice Henry, published in La Quinzaine Litteraire, 1 July 1967.

7 모리스 앙리, 「구조주의자들의 점심식사」
(왼쪽부터 푸코, 라캉, 레비스트로스, 바르트), 1967

8 안젤름 키퍼, 「예루살렘」, 1986

9 알베르토 자코메티, 「손가락질하는 남자」, 1947

10 알베르토 자코메티, 「걸어가는 남자 Ⅰ」, 1960

11 알베르토 자코메티, 「광장」, 1947

12 알베르토 자코메티, 「허공을 잡은 손: 보이지 않는 오브제」, 1934

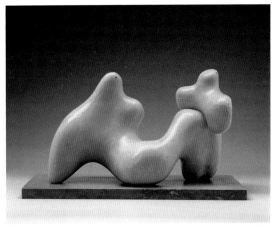

13 앙리 고디에브르제스카, 「붉은 돌의 무용수」, 1913경
14 바버라 헵위스, 「크고 작은 형태」, 1934

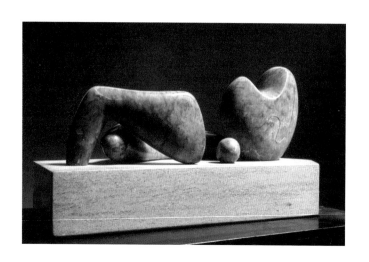

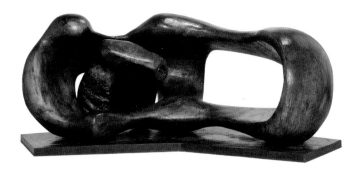

15 헨리 무어, 「네 조각의 구성: 비스듬히 누운 형상」, 1934
16 헨리 무어, 「비스듬히 누운 모자상」, 1960~1961

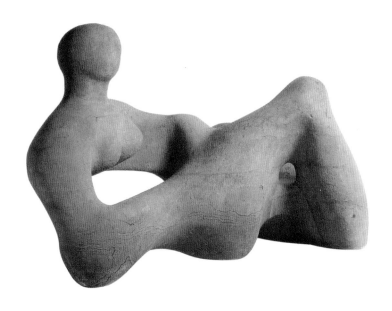

17 헨리 무어, 「누워 있는 형상」, 1938

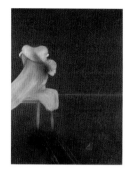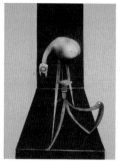

18 프랜시스 베이컨Francis Bacon,

「십자가에 못 박힌 예수의 형상을 위한 세 가지 연구 1944 Second Version of Triptych 1944」, 1988

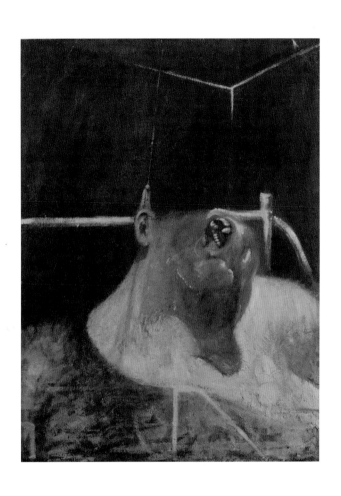

19 프랜시스 베이컨Francis Bacon,
「머리 I Head I」, 1948
Photo: Prudence Cuming Associates Ltd

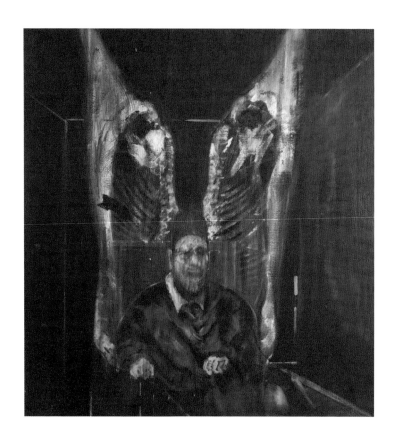

20 프랜시스 베이컨Francis Bacon,

「고깃덩어리들과 함께한 형상Figure with Meat」, 1954

21 폴 르베롤, 「여인의 토르소」, 1959

22 폴 르베롤, 「자살 Ⅵ」, 1982

23 폴 르베롤, 「완전한 소외」, 1977

24 장 포트리에, 「포로의 머리 No. 1」, 1944

25 장 포트리에, 「포로의 머리 No. 20」, 1944

26 장 뒤뷔페, 「데스누두스」, 1945

28 장 뒤뷔페, 「메타피직스」, 1950
29 장 뒤뷔페, 「존재의 쇠퇴」, 1950

30 장 뒤뷔페, 「자화상 Ⅱ」, 1966

31 장 뒤뷔페, 「우를루프의 정원」, 1966

32 장 뒤뷔페, 「사물의 흐름」, 1983

33 볼스, 「나비의 날개」, 1947

34 볼스, 「새」, 1949

36 한스 하르퉁, 「회화 T-54-16」, 1954

37 한스 하르퉁, 「회화 T1971-E10」, 1971

38 잭슨 폴록, 「달과 여인」, 1942

39 잭슨 폴록, 「원을 자르는 달 여인」, 1943

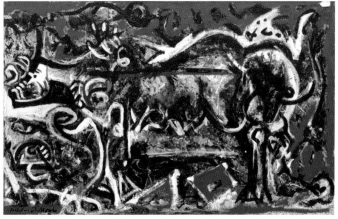

40 잭슨 폴록, 「비밀의 수호자들」, 1943
41 잭슨 폴록, 「암늑대」, 1943

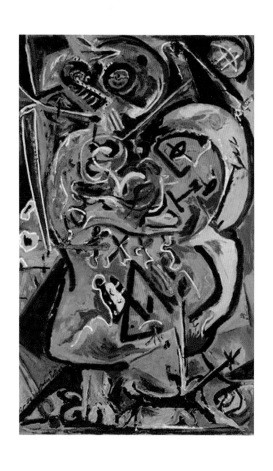

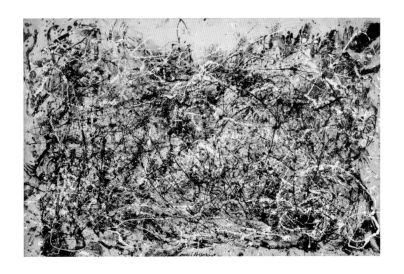

43 잭슨 폴록, 「No. 1 A」, 1948

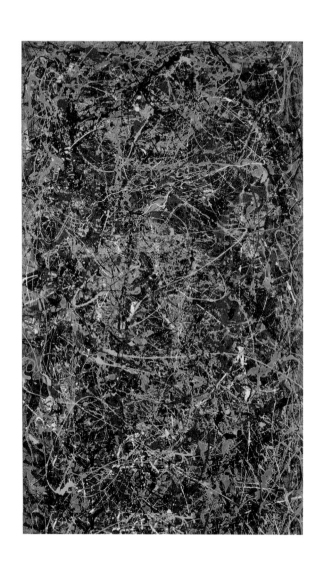

44 잭슨 폴록, 「No. 5」, 1948

45 잭슨 폴록, 「가을 리듬」, 1950

232

233

46 마크 로스코, 「무제: 세 누드」, 1934

48 마크 로스코, 「No. 3 / No. 13」, 1949

49 마크 로스코, 「밤색 위의 검정」, 1958

50 마크 로스코, 「무제: 회색 위의 검정」, 1969~1970

52 바넷 뉴먼, 「성약」, 1949

53 바넷 뉴먼, 「조화」, 1949

54 바넷 뉴먼, 「영웅적 숭고함을 향하여」, 1950~1951

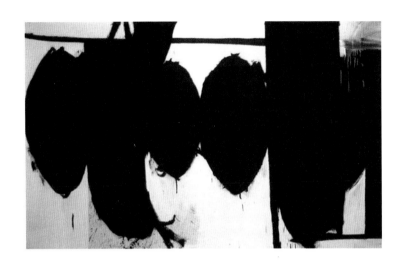

55 로버트 마더웰, 「스페인 공화국에 부치는 비가 No. 70」, 1961

56 빌렘 데 쿠닝, 「회화」, 1948

57 빌렘 데 쿠닝, 「벤치에 앉아 있는 여인」, 1972
58 빌렘 데 쿠닝, 「여인」, 1949

59 빌렘 데 쿠닝, 「여인 I」, 1950~1952

60 클리포드 스틸, 「1953」, 1953

61 클리포드 스틸, 「1947-J」, 1947
62 클리포드 스틸, 「1956-J No. 1 무제」, 1956

63 이브 클랭, 「무제: 블루 모노크롬」, 1959

64 애드 라인하르트, 「추상 회화 No. 4」, 1960

65 애드 라인하르트, 「추상 회화」, 1957

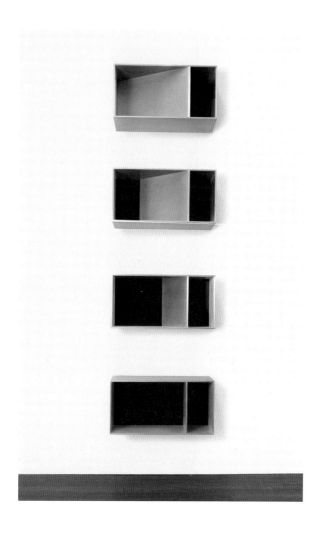

66 도널드 저드, 「무제」, 1983

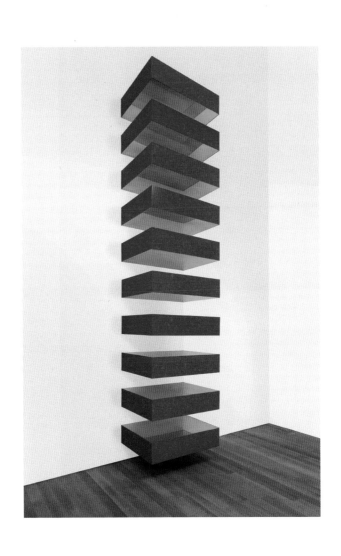

67 도널드 저드, 「무제」, 1989

68 프랭크 스텔라, 「깃발을 드높이!」, 1959

69 프랭크 스텔라, 「페르구사 Ⅲ」, 1983

70 에두아르도 파올로치, 「나는 부유한 남자의 노리개였다」, 1947

여 「No. 3 / No. 13」(1949, 도판48), 「무제」(1949), 「초록과 밤색」(1953), 「무제: 빨강 위에 파랑, 노랑, 초록」(1954), 「초록, 빨강, 파랑」(1955), 「빨강 위에 초록과 오렌지 색」(1956), 「옅은 빨강을 덮은 검정」(1957), 「빨강 속에 네 개의 검정」(1958), 「밤색 위의 검정」(1958, 1959, 도판49), 「라벤더와 짙은 자주색」(1959), 「No. 1」(1961), 「No. 14: 지평선들, 검정 위의 흰색」(1961), 「오렌지, 빨강과 빨강」(1962), 「No. 2」(1962), 「무제: 흰색, 검정, 밤색 위의 회색」(1963), 「무제」(1968), 「무제」(1969), 「갈색과 회색」(1969), 「무제: 회색 위의 검정」(1969~1970, 도판50), 「무제」(1969~1970) 등 그가 죽을 때까지 그린 수많은 수직 구도의 대형 추상화들이 그것이다.

그에게 수직의 〈직사각형〉과 대비적 〈이원성〉은 자신의 미학 원리이자 형이상학의 토대일뿐더러 니체에게 물려받은 자신의 〈회화적 비극 철학〉의 매트릭스와도 같은 것이다. 플라톤에게 적지 않은 영향을 준 고대 그리스의 철학자 피타고라스Pythagoras에게 만물의 존재론적 형상은 본질적으로 홀수 짝수라는 수의 대립적 본성이 실현된 것이다. 그 가운데서 정사각형과 직사사형의 대립항은 만물의 가장 근본적인 대립적 이원성을 나타낸다.

특히 디오니소스를 숭배한 피타고라스는 짝수의 본성을 실현한 현실태로서의 직사각형이 단일성이나 제한성을 나타내는 정사각형의 본성과는 대조적으로 다수성plurality이나 무제한성the unlimited을 의미한다고 생각했다. 그런 점에서 보면 화가들 (특히 로스코)만큼 피타고라스적인 예술가도 드물다. 〈직사각형〉이야말로 무의식화된 그들의 조형 세계이기 때문이다. 그들은 애초부터 오랫동안 크기만을 달리할 뿐 주로 직사각형의 평면 안에서 자신들이 고수해 온 수목형樹木型(또는 직립형)의 토대주의적 세계를 창조하거나 설명하고자 했던 것이다.

더구나 피타고라스뿐만 아니라 기원전 8세기의 시인 헤시오도스Hesiodos 이래 그리스인들은 기본적으로 세계란 이원적 대립자들the opposites로 이루어졌다는 형이상학을 의심하지 않고 믿어 온 탓에 대립적 〈이원성〉이라는 에피스테메가 니체를 거쳐 로스코에게도 유전인자형génotype으로 대물림되는 것은 이상한 일이 아니다. 1949년부터 로스코는 이원적 대립 구조 속에 배치된 만물의 형상처럼 인간사의 선악과 희비가 엇갈리는 이원적 삶을 어떤 특정한 형태와는 무관한 채, 오로지 색채만으로 표현하는 비극적 드라마로서 탄생시켜 온 것이다.

앞에서 보았듯이 로스코는 자신이 추상화를 비극적 드라마로서 연출한다는 점에서 단순한 추상주의자가 아님을 강조한다. 그것은 니체가 『비극의 탄생』에서 그리스의 비극이 지닌 예술성을 아폴론적인과 디오니소스적인 것의 이중성이 혼연일체가 되는 황홀경의 상태에 비유하듯, 자신의 그림들이 이중적 색채의 결합과 조화를 통해 눈물을 흘릴 정도로 관람자를 외경과 황홀의 경지에 빠뜨리게 했다는 점에서 그러하다는 것이다.

이를 위해 로스코는 1950년대의 중반까지만 해도 빨강, 노랑, 오렌지, 분홍, 보라 등 주로 밝고 붉은 색면들로 수직 구조를 지배해 왔다. 그것들은 시각적인 색상의 대비를 대신하여 줄곧 이중적 색채로 공간을 팽창하거나 수축하며 화면을 드라마틱하게 꾸며 왔다. 그가 한 인터뷰에서 〈당신은 내 그림에서 두 가지 특징을 발견했을 것이다. 화면이 확장하면서 사방으로 뻗어 나가거나 아니면 수축하면서 사방으로부터 말린다는 점이다. 이 두 극단 사이에서 내가 말하고자 하는 모든 것을 알 수 있을 것이다〉[180]라고 주장한 까닭도 거기에 있다.

다시 말해 그는 사물의 현존과 부재를, 소유의 충족과 결여

180 제이컵 발테슈바, 『마크 로스코』, 윤채영 옮김(파주: 마로니에북스, 2006), 50~57면, 재인용.

를, 현상의 나타남과 사라짐을, 타자와의 대화와 침묵을 그리고 인생에서의 격정과 비애를 그와 같은 색상들로써 극적 효과를 기대하며 평면들을 각각의 단막극처럼 펼쳐보였던 것이다. 그가 〈자신의 작품들은 살아 숨 쉰다〉고 표현하고자 했던 이유도 마찬가지이다. 이토록 그는 자신의 작품, 즉 자신이 제공하는 색면들이 신화적인 힘을 가졌고, 그 비극적 신화의 힘 또한 관람자에게 그대로 전달된다고 믿었다. 그것은 아마도 〈비극적 신화야말로 추악과 부조화마저도 의지가 영원히 넘쳐흐르는 희열 속에서 자기 자신과 행하는 예술적 유희가 된다는 사실을 우리에게 확신시켜준다〉[181]는 니체의 말이 그와 같은 신념을 강화시킨 탓일 터이다.

더구나 그의 이와 같은 예술 충동Kunsttriebe은 1957년 말부터 이제까지의 작품들에도 적지 않은 변화를 불러왔다. 명랑과 우울 사이를 극적으로 연결하는 비극처럼 아폴론적인 것의 피안에 놓여 있는, 어두우면서도 황홀한 대지의 개벽을 준비하는 카오스와 같은 〈디오니소스적 충동〉이 발현되기 시작한 것이다. 니체도 『비극의 탄생』 말미에서 〈아폴론적인 것과 비교할 때 디오니소스적인 것이야말로 현상의 세계 전체를 소생시키는 영원하고 근원적인 예술의 힘으로서 나타나는 것이다. …… 그리스인들이여! 델로스의 신 아폴론이 그대들의 주신찬가의 광기를 치유하기 위해서는 이러한 마술이 필요하다고 생각했다면 그대들 사이에서 디오니소스는 얼마나 위대한 존재였겠는가!〉[182]라고 외친 바 있다.

로스코도 시간이 지날수록 이와 같은 니체의 외침에 귀 기울여 갔다. 그는 니체와 마찬가지로 최고의 예술인 비극의 완성을 위해 내면에서 요구하는 디오니소스적 충동에 이끌려 간 것이다.

181 Friedrich Nietzsche, *Die Geburt der Tragödie aus dem Geiste der Musik*(München: W. Goldmann Verlag, 1985), p. 156.

182 Ibid., p. 159.

그것은 만물을 기르고 지탱시키는 어머니인 대지의 힘과도 같은 도취에의 충동으로서 디오니소스적인 것의 대응이 아폴론적인 것의 전제와 기반이 되어야 한다는 니체의 비극 예술에 대한 주문에 따르기 위해서일 것이다.

특히 1958년 주류 회사인 시그램 빌딩을 장식한 벽화의 연작들부터 그의 화면들은 디오니소스의 암울한 신기가 드리워진 듯 어두운 색조들로 메워졌다. 그의 드라마에 찾아든 암울한 분위기는 그뿐만이 아니었다. 1961년 뉴욕 현대 미술관에서 48점으로 열린 전시회의 도록에서 큐레이터 피터 셀츠Peter Selz가 〈문명의 죽음을 축하하며 …… 로스코의 열린 사각형은 불꽃 가장자리나 무덤의 입구를 암시한다. 무덤의 입구란 이집트 피라미드의 시신 안치실에 이르는 문과도 같은 것을 말한다.

…… 그러나 절대권력의 장소이자 고귀한 무덤의 장소인 그곳에 살아 있는 어떤 것도 들이지 않으려는 무덤의 입구와는 달리 그의 회화는 이른바 열린 석관으로서 우울하게 보는 사람으로 하여금 오르페우스의 세계로 들어오도록 유혹한다. 이는 기독교의 신화가 아니라 고대 신화에서의 죽음과 부활에 관한 주제라고 할 수 있다. 로스코는 하데스 — 그리스 신화에서 죽음을 관장하는 신이나 지하 세계를 가리킨다 — 로 내려가 에우리디케[183]를 만나고 있는 것이다. 자신의 뮤즈를 찾아 나선 예술가에게 무덤의 문이 열리고 있다〉[184]고 평한 까닭도 그와 다르지 않았다. 이처럼 작품에서나 삶에서나 그의 비극적 드라마는 이미 피터 셀츠의 말대로 하데스에로 향하고 있었던 것이다.

183 그리스 신화의 에우리디케는 트라키아의 시인이자 음악의 신인 오르페우스의 아내였다. 그녀가 독사에 물려 죽자 오르페우스는 그녀를 살려내기 위해 저승으로 내려가 저승의 왕 하데스 앞에서 리라를 연주하자 하데스는 아내를 데리고 저승을 떠날 때까지 뒤를 돌아보지 않는 조건을 내세웠다. 하지만 오르페우스는 저승을 나설 무렵 무심코 뒤돌아보았고, 그로 인해 에우리디케도 저승을 빠져나올 수 없었다는 안타까운 사랑의 이야기의 주인공이 되었다.

184 제이컵 발테슈바, 앞의 책, 66면.

1968년 이래 그는 악화된 병세와 파탄에 이른 결혼 생활, 그로 인해 심해진 우울증에 시달려야 했다. 알코올과 약물 중독에 의존하는 그의 일상은 비극의 대단원을 준비하는 주인공의 그것과도 같았다. 자신의 뮤즈를 찾아 나선 그 예술가에게도 무덤의 문이 열리고 있는 듯했다. 그즈음의 작품들을 통해 그는 자신이 열고자 하는 하데스의 문을 선보이고 있었던 것이다. 이미 런던의 화이트 채플 화랑에서 열린 전시회에 대하여 데이비드 실베스터David Sylvester가 1968년 10월 20일 자 『뉴 스테이츠먼』를 통해 〈색채를 통해 인간의 격정을 전달하고자 했던 고흐의 시도를 완성했다〉[185]고 평할 정도였다.

게다가 그가 죽기 얼마 전인 1969년 예일 대학교는 그에게 명예 박사 학위를 수여함으로써 한 비극 찬미가의 삶이 비극적 클라이맥스에 이르렀음을 세상에 알리는 결과를 가져오기도 했다. 학위 증서에는 〈새로운 미국 화파를 설립한 몇 안 되는 이들 가운데 한 명인 귀하는 금세기 미술계의 확고한 지위를 굳혔습니다. …… 귀하의 회화는 형태의 단순성과 색채의 장엄함을 특징으로 합니다. 귀하는 작품들을 통해 인간 존재의 비극성에 뿌리를 둔 시각적 정신적 장관을 이룩하였습니다. 전 세계의 젊은 미술가들에게 밑거름이 되어 주신 귀하에게 경의를 표하며 미술 박사 학위를 수여합니다〉[186]라고 적혀 있었다.

하지만 그것은 마치 그의 죽음에 대한 추도사와도 같은 것이었다. 얼마 뒤(1970년 2월 25일) 그는 결국 손목에 면도날을 긋고 자살함으로써 「파서빌리티스Possibilities」(1947, 48, 겨울 호)에서 〈나는 회화를 드라마로, 그 안에 재현된 형상을 배우로 간주한다〉는 그의 주장처럼 스스로 드라마틱한 비극의 배우가 되었다. 다음

185 제이컵 발테슈바, 앞의 책, 78면.
186 제이컵 발테슈바, 앞의 책, 79면.

날 아침 「뉴욕 타임스」를 비롯한 매체들은 그의 비극적인 자살을 머리기사로 다루었다. 그를 〈우리 세대의 가장 위대한 미술가로 알려진 추상 표현주의의 선구자〉였다고 추모한 것이다.

실제로 이즈음의 작품들은 그의 죽음에 대한 예고편이나 다름없었다. 이를테면 1967년에 완성된 휴스턴의 로스코 예배당의 내부를 가득 메운 작품들이 그러하다. 더구나 그가 세상을 떠나기 전 마지막 2년 동안의 작품들은 그동안 무의식 중에도 애증의 고통과 갈등의 치유를 상징하는 신비감을 주는 색깔인 보라색 — 원초적 양양의 외침을 상징하는 빨강과 침체와 상실로부터 재생의 심리를 상징하는 파랑으로 이뤄진[187] — 이 자취를 감추고, 주로 검정이나 회색으로 된 작품들, 예컨대 「무제: 회색 위의 갈색」(1969)이나 「무제: 회색 위의 검정」(도판50)이 비극의 대미를 장식한 것이다.

발테슈바도 〈그는 이미 예술적 영감과 정열을 모두 상실한 듯 보였다. 종이와 캔버스 위에 무광택의 아크릴 물감으로 그린 마지막 작품들은 딱딱하고 어두우며 난해하다. 그리고 보는 이로 하여금 삶의 의욕을 잃어버리게끔 만들 정도로 어떤 감정적 힘도 남아 있지 않다. 이 그림들은 의기소침하고 좌절감, 우울함, 외로움으로 가득찬 로스코의 내적 자아를 반영하고 있는 듯하다〉[188]고 적었다. 그는 예술가들의 혼을 깨우던 고대 그리스 비극의 영감이 그것의 고갈과 더불어 그들의 영혼을 잠들게 하는 이율배반을 되풀이한 것이다.

④ 바넷 뉴먼: 창조에서 실존까지

바넷 뉴먼Barnett Newman의 그림은 미국식 〈피투라 메타피시카pittura

187 스에나가 타미오, 『색채 심리』, 박필임 옮김(서울: 예경, 1998), 83~91면.

188 제이콥 발테슈바, 앞의 책, 83면.

metafisica〉였다. 그것을 뉴먼은 〈미국 회화의 새로운 힘〉이라고 주장한다. 당시 구겐하임의 미술관인 〈금세기 미술〉의 자문역이자 미술 감식가인 하워드 퍼첼은 〈원시 미술 충동의 현대적 대응물〉이라고도 평한다. 그런가 하면 오늘날 데브라 브리커 발켄은 그를 가리켜 미술의 언어, 전통, 관습, 주제에 〈저항하고 의문을 제기했던 논쟁가〉였다고 전한다.[189] 그러면 뉴먼과 그의 작품들이 〈새로운 힘〉, 〈저항하는 논쟁가〉 그리고 〈현대적 대응물〉로 불릴 수 있는 까닭은 무엇인가?

(a) 거대 화면은 〈창조〉를 묻는다

그것은 무엇보다도 거대 화면 때문이다. 폴록과 로스코 그리고 뉴먼에게 사람 키의 2~3배나 되는 화면의 거대함은 단순한 표현 공간의 확대가 아니다. 그들이 남달리 고집하던 거대 화면은 로젠버그의 말대로 유럽이 지배해 온 미술의 전통과 관습과 싸우기 위한 〈경기장〉이었고, 그렇게 함으로써 미국 미술의 힘을 과시하려는 미학적 〈사건〉이었다.

그들이 강조하려는 미술 철학의 단서가 인간사에서 눈에 보이지 않는 이념(이론화된 신념)의 깊이에 있다기보다 눈에 보이는 세상과 존재의 크기에 대하여 직접적으로 시비걸기를 하는 데 있었던 것도 그 때문이다. 특히 반전 이데올로기를 위해 「게르니카」를 349×776센티미터로 그린 피카소와는 달리, 뉴먼에게 거대 화면은 새로운 천지 창조를 전하려는 역사의 공간일 뿐더러 유한한 인간에게 무한한 숭고와 경외의 념을 자아내게 하는 거대 서사의 장이었고, 그 속에서 실존의 의미를 확인하게 하는 철학적 텍스트였다. 휘트니 미술관이 1950년 이후의 미국 미술을 개관하면서 〈실존주의의 중심 사상이 추상 표현주의 회화에서 가장 영향력 있

189 데브라 브리커 발켄, 『추상 표현주의』, 정무성 옮김(파주: 열화당, 2006), 14면.

는 철학으로 부상했다〉[190]고 주장하는 까닭도 거기에 있다.

그러면 그들의 추상 표현주의는 표현주의의 연속인가, 아니면 단절인가? 그것은 〈표현주의〉라는 용어 때문에 유럽 미술의 연속이나 후기 표현주의post-expressionism처럼 보일 수 있다. 하지만 20세기 미국 미술의 신기원을 의미하는 추상 표현주의가 반구상적이고 탈구상적인 추상주의를 굳이 표현주의라는 용어 앞에 붙인 이유는 그것의 연속에 있기보다 오히려 그것으로부터 이탈과 부정을 의미하기 위한 것이다. 나아가 그것은 20세기의 전화戰禍에 시달려 온 유럽의 미술가들이 감행한 엑소더스에 못지 않게 미국의 미술가들이 자신들에 의한 신천지의 탄생과 개막을 강조하기 위한 것이기도 하다.

이를테면 폴록의 미학 원리인 〈전일성wholeness〉처럼 뉴먼이 1948년 자신의 생일을 기하여 선보인 작품 「단일성 Ⅰ Onement Ⅰ」(도판51)이 던지는 상징성이 그것이다. 그는 대표적인 형이상학적 작품인 이 그림의 제목에서부터 이 작품이 곧 회화의 신기원임을 암시한다. 그것은 이미 철학의 아버지라고 불리는 자연 철학자 탈레스Thales가 만물, 즉 다자the Many의 생성의 근원으로서 일자the One를 상정하고, 모든 사물의 근원을 거기서 찾으려 한 일자적 원소설archē이라든지, 신을 일자一者로 간주하고 (빛이 태양에서 방출되듯이) 그것으로부터 사물들이 유출되며 흘러나온다고 주장하는 플로티누스Plotinus의 유출설 ── 그는 일자로부터 흘러나오는 최초의 유출물을 정신nous이라고 했다 ── 을 연상케 하기 때문이다.

나아가 그의 「단일성」은 기독교적 창조주를 의미하기도 한다. 그것은 절대 유일의 창조주인 기독교의 하나님이 창세기에서 보여 준 창조의 섭리를 상징하는가 하면 범신론자 조르다노 브

190 Lisa Phillips, *The American Century: Art & Culture, 1950~2000*(New York: W. W. Norton & Co., 1999), p. 33.

루노Giordano Bruno가 만물의 창조의 원리인 통일성을 강조하기 위해 신을 〈단자 중의 단자Monas〉 — 전 자연은 생명, 영혼, 정신 등의 단일체인 단자로 가득차 있다 — 로 간주한 단자설을 떠올리게도 한다.

또한 검은 바탕의 중앙을 수직의 붉은 띠가 세로내리고 있는 이 그림은 규모가 그리 크지 않음에도(69×41센티미터) 천지 창조의 프롤로그로서 그 상징성이 충분하다. 그것은 태초의 카오스의 상태에서 창조가 시작되는 창세의 균열을 자연의 〈원초적 외침〉인 붉은 띠[191]로 상징하고 있기 때문이다. 그것은 마치 춘원 이광수가 금강산의 비로봉에서 천지 창조를 연상하며 지은 시집인 『금강산 유기遊記』(1924)에서 〈홍몽鴻濛이 부판負板하니〉로 표현하며 암흑 상태에서 천지의 개벽을 상상했던 경우와도 같다. 뉴먼은 실제로 이 작품을 그리기 이전인 1946년에도 「창세기」, 「태초」, 「발생 순간」 등의 작품들을 통해 이미 〈혼돈에서 질서로Chaos to Cosmos〉의 창조를 상징한 바 있다. 그는 이른바 〈미국 회화에서 새로운 힘〉을, 나아가 〈미국 미술의 신기원〉을 강조하려 했던 것이다.

〈창조의 사건〉을 상징하는 수직의 붉은 띠에 대해서도 「아트 뉴스」의 편집자 토머스 B. 헤스Thomas B. Hess는 그것을 예술 전통에 대한 정면 도전으로 간주하고 최초의 인간 창조를 의미한다고 평한 바 있다. 또한 그는 어둠을 가르는 붉은 띠가 구약 성서에서 강조하는 구원의 계시를 뜻한다고도 생각했다. 뉴먼이 유대교 랍비들의 구원에 대한 전통적인 신비주의적 해석인 〈비교적秘敎的 신지학cabalism〉의 견해를 차용했다는 것이다.[192]

실제로 〈최초의 인간은 미술가였다〉고까지 주장한 뉴먼

191 미국의 인류학자인 바린과 케이의 연구에 따르면 인류가 최초로 의식한 색은 빨강이라고 한다. 스에나가 타미오, 앞의 책, 14면.

192 Thomas B. Hess, *Art News*(Feb., 1961), p. 58.

은 신지학적 조형 욕망을 가지고 미술의 원천을 유럽에서만 찾으려 한 이른바 조형 예술에서의 유럽 중심주의eurocentrisme에 저항하는가 하면 그것의 대안조차도 미국인의 창조성에서 찾으려 했다. 그는 「창세기」(1946), 「성약Covenant」(1949, 도판52), 「아브라함」, 「조화Concord」(1949, 도판53), 「아담」(1951~1952), 「여리고Jericho」(1968~1969), 「그리스도 수난상」(1958~1966) 등에서 보듯이 매우 기독교와 성서적 주제들을 가지고 회화화하면서도 미국 서부의 아메리칸 인디언의 토템 양식, 담요나 항아리의 문양, 주술적 회화 등 원주민의 선사 문화적 창의성에서 추상화의 원천을 찾아내려 했다.

⒝ 거대 화면은 〈숭고〉를 묻는다

뉴먼을 비롯한 폴록, 로스코 등이 유럽 미술과의 〈인식론적 단절〉을 위해 시도한 특징은 화면의 거대화였다. 특히 뉴먼은 인간 존재에 관한 거대 이야기와 근원적 언설들을 담아내기 위한 공간도 대형화하고자 했던 것이다. 비극적 심연을 통해 삶의 깊이를 심리적으로 극대화하려 했던 로스코에 비해 뉴먼은 인간에게 있어서 발생의 위엄과 창조의 숭고함을 1949년 이래 현상적 크기(거대함)에 견주어 설득하려 했다.

　　이미 1년 전의 논문에서 〈이제 숭고가 도래했다The Sublime is Now〉[193]는 선언과 더불어 〈우리는 유럽 회화의 수단이었던 기억, 연상, 향수, 전설, 신화 등의 장애물로부터 해방되고 있다. 그리스도, 인간 또는 삶에서 성당을 만들어 내는 대신에 우리는 자신으로부터, 우리의 감정으로부터 그것을 만들고 있다〉[194]고 천명했다. 다음

193　Barnett Newman Foundation, *Barnett Newman: Selected Writings and Interviews*, ed. by John O'Neill(New York: Alfred Knopf, 1990), p. 173.

194　데브라 브리커 발켄, 앞의 책, 17면, 재인용.

아닌 〈부재의 묵시록〉과도 같은 위엄과 숭고의 감정이 그것이다. 그는 현전에 대한 이야기récits나 설명 대신 절대음에 대한 반성을 요구하는 존 케이지John Cage의 도발적인 묵음곡 「4분 33초」(1952) 처럼 부재의 침묵과 묵언mutisme으로, 즉 니체식으로 말하자면 기원Ursprung — 니체는 〈기원〉을 하나의 고안Erfindung이요, 하나의 속임수요, 하나의 재주요, 하나의 비밀스런 공식이라고 비난한다[195] — 이 아닌 발생Entstehung과 유래Herkunft의 계보학적 숭고미와 숭고의 가치를 재음미하게 한다.

뉴먼이 포착하려는 숭고미의 순간은 「단일성 I」(도판51) 을 비롯한 「균열」(1946), 「발생 순간」(1946), 「태초」(1946), 「지금」 (1948), 「조화」(도판53) 등에서 보듯이 〈기원〉이 아니라 〈발생〉 과 대물림을 전제한 〈유래〉에 있다. 뉴욕 토박이인 뉴먼이 발생론적 숭고미에 주목한 것은 1947년 뉴욕의 베티 파슨스 갤러리에서 〈상형 문자 그림The Ideographic Picture〉이라는 제목으로 열린 전시회부터였다. 이를 계기로 그는 모름지기 미술을 〈원시 미술 충동의 현대적 대응물〉로 간주한 그 상형 문자 그림들로 환원시킴으로써 〈태고적 숭고〉함과 연계할 수 있다고 확신했기 때문이다.[196] 우선 무제로 일관한 로스코와는 달리 발생론적 거대 서사로 이어지는 제목에서부터 뉴먼은 자신이 지향하려는 조형 의지와 철학이 무엇인지를 가늠하게 한다. 다시 말해 신화적 비극미에 이끌렸던 로스코와 달리 뉴먼은 창조와 발생에서 비롯된 태고적 숭고미에서 미국 회화의 신기원을, 나아가 미술의 원천을 찾으려 했다.

예컨대 「성약」(도판52)이나 「조화」(도판53) 등에서 그가 보여 주려는 숭고미가 그것이다. 조화롭고 거대한 자연의 질서에 대한 이해에 있어서 탈레스Thales 이래 초기의 철학자들이 경쟁적으

195 Friedrich Nietzsche, *Die fröhliche Wissenschaft*, pp. 151, 353, *Morgenröte*, p. 62.

196 데브라 브리커 발켄, 앞의 책, 17면.

로 형이상학적 설명을 쏟아 냄으로써 발생과 진화에 대한 신화적 경외와 숭고를 경계하려 했던 것과는 반대로, 뉴먼의 초超형이상학적 회화들은 비록 구약 성서적 또는 신지학적 의미를 은유하고는 있지만 선사 이전 태고의 신비를 발생 설화적 거대 서사와 장엄한 숭고미로 표현하고자 했다. 특히 1949년 여름 그가 찾은 오하이오의 인디언 무덤에서 받은 일종의 원시적 우상 숭배의 신앙 ― 단군 신화처럼 기원신이나 수호신에 대한 믿음 ― 인 토테미즘이 그의 조형 세계에 회심의 계기를 가져왔다.

　　1949년 이후 뉴먼의 작품들은 우선 거대한 색면의 스케일에서 관람자의 시선과 미술에 대한 그들의 선입견을 압도한다. 그것은 크기에 대한 공포에서 비롯된 원시적 외경과 숭고의 기분이 애초부터 초인간적인 스케일에서 생기듯 그의 색면 공간 또한 갑자기 커진 탓이다. 이를테면 무려 가로 5.5미터, 세로 2.5미터의 「영웅적 숭고함을 향하여」(1950~1951, 도판54)에서처럼 그에게 숭고의 표현형은 무엇보다도 작품의 공간에 대한 감각, 즉 작품의 스케일부터 바꿔 놓은 것이다.

　　그가 〈1950년 나는 모든 면에서 스케일의 문제를 진정으로 다룰 수 있는지, 즉 거대한 색채에 현혹될 수 있다는 견해에 맞설 수 있는지 알아보기 위해서 폭이 좁은 가로 4센티미터의 그림을 그렸다. 나는 그것을 내가 그린 다른 그림처럼 커다란 것으로 내세울 수 있다.

　　문제는 스케일이고, 스케일이란 느껴지는 것이다. 그것은 그림에 관계된 것에서부터 만들어 내거나 발전시킬 수 있는 것이 아니다. …… 결국 회화의 스케일은 공간에 대한 작가의 감각에 의한 것이고, 환경에 대한 감각에서 회화를 분리시키는 데 얼마나 더 성공하느냐에 달려 있다. 사람들은 언제나 《환경적 예술》에 대해 말한다. 하지만 나는 내 작업이 환경으로부터 자유롭기를 원

한다〉[197]고 강조하는 것도 그 때문이다.

　다음으로 그의 작품들에서 숭고의 표현형을 결정하는 인자는 띠의 수직성에 있다. 수직성은 선의 심리학에서 안정과 평안을 상징하는 수평선과는 달리 권위와 위엄, 나아가 숭고를 표상한다. 그것이 고대의 신전이나 사원, 중세의 교회나 성당이 거대한 수직의 건축 양식들을 선호하는 까닭이다. 이를테면 바르셀로나에서 아직까지도 짓고 있는 안토니오 가우디Antonio Gaudí의 사그라다 파밀리아 성당의 아름다움이 거대하고 웅장한 건물 안팎에서 풍기는 수직의 위엄과 숭고의 분위기에서 나오는 경우가 그러하다.

　공간적 수직성보다 심리적으로 위엄과 숭고라는 〈장場의 효과〉를 더해 주는 것도 찾기 힘들다. 거대한 폭포의 물줄기나 (그랜드캐니언 같은) 하늘에서 쏟아지는 듯한 거대한 계곡에서 자연의 스케일에 대하여 심리적으로 압도당하는 기분 역시 그것이다. 그 장엄한 스케일들은 신성함이나 숭고함을 느끼게 하거나 심지어 거대 공포증에 사로잡히게까지 한다. 예컨대 거대 스케일의 수직선이 주는 이와 같은 〈장의 효과〉는 뉴먼의 「단일성 Ⅰ」(도판51)을 비롯한 「성약」(도판52), 「아담」 등의 여러 작품들, 특히 「영웅적 숭고함을 향하여」(도판54)와 같은 〈장의 회화〉에서 더욱 극대화된다.

　더구나 이 작품들이 관람자를 이내 숭고와 외경, 나아가 공포의 최면 상태에 빠져들게 하는 것은 거대한 수직의 띠들 때문이다. 「단일성 Ⅰ」에서 불줄기가 흘러내리는 것처럼 보이는 수직의 붉은 띠는 변화의 신령한 매체媒體, 즉 영매靈媒와도 같다. 그것은 창세의 거대한 원천 같기도 하고, 발생의 진행을 알리는 영원

197　Andrew Hudson, 'Scale as Content at the Corcoran', *Artforum*, Vol. 6, No. 4(New York, Dec. 1967), p. 272.

으로의 리듬 같기도 하다. 또한 그것은 어둠(암흑)을 가르며 혼돈 (카오스)을 깨우는 질서이자 무질서(카오스)와 질서(코스모스)가 함의된 숭고의 양의성을 나타내기도 한다. 그것이 숭고미를 더해주는 까닭은 창세 신화적 퍼포먼스로 느껴지기 때문이다.

더구나 관람자가 그 거대한 수직의 붉은 띠 앞에 가까이 다가서면 그는 이내 그 불줄기 속으로 빨려들 듯하다. 그는 〈세계＝자아〉라는 범아일여적梵我一如的 질서의 구축을 몸으로 체험하게 되는 것이다. 그 붉은 띠를 통해 노모스nomos의 외부에 코스모스나 카오스를 배치하기보다 〈노모스＝코스모스〉라는 질서의 내부에 머무르며 질서의 겹침, 즉 하나됨Onement을 시도하고 있기 때문이다.

영국의 팝 아트 평론가인 로런스 앨러웨이Lawrence Alloway가 「장의 노트Field notes」(1987)라는 글에서 〈뉴먼은 거대한 색면과 같은 장을 자아가 세계와 변화하는 관계의 연속체로 보았다〉고 주장하는 까닭도 마찬가지이다. 그 때문에 로젠버그도 뉴먼의 회화에서 수직의 띠는 그가 회화의 목적이라고까지 말한 〈전체적 실재 total reality〉를 체험하도록 좌우의 대칭을 유도하는 요소라고 평한 바 있다.[198]

(c) 거대 화면은 〈실존〉을 묻는다

우리는 전쟁터가 되어 버린 세상, 광기 어린 세계 대전의 대량 파괴 앞에 황폐해져 가는 세상의 도덕적 위기를 감지했다. …… 따라서 예전처럼 누워 있는 나신, 첼로 연주가와 같은 것을 그릴 수는 없는 노릇이다.〉[199] 이것은 훗날 뉴먼이 로스코가 피투라 메타피시카를 고수해야 할지를 고민할 때 그와 나눈 대화를 회상하며 쓴

글의 일부이다. 또한 이것은 당시의 미국이 전쟁터가 아니었음에도 대서양 건너에서 벌어지는 역사의 현장에 대하여 미국의 젊은 미술가가 보여 준 실존적 상황 인식의 단면이기도 하다.

제2차 세계 대전이 끝난 지 얼마 지나지 않아 뉴먼이 선보인 작품들에 대하여 토머스 B. 헤스는 뉴먼의 색면 공간을 가르는 수직의 띠들을 가리켜 예술 전통에 대한 정면 도전을 의미한다고 주장한다. 뉴먼 자신도 이를 뒷받침하듯 수직의 띠와 더불어 〈이제 숭고가 도래했다〉고 천명한다. 하지만 그 띠들은 혼돈과 무질서를 초월하려는 시원의 기호이거나 창조의 발생을 알리려는 형이상학적 시그널만은 아니다. 그는 「단일성 I」(1948)에서부터 「무제: 에칭」(1969)에 이르기까지 수직의 띠들(지금)을 통해 「아담」이건 「아브라함」이건, 또는 「디오니소스」이건 「아킬레스」이건 숭고한 공간인 거대 색면(여기에)들을 실존의 현장으로 만들고자 했기 때문이다. 그렇게 함으로써 이제 그것들은 관람자들에게 숭고의 영매가 아닌 실존적 자각의 매개자가 되는 것이다.

수직의 띠들은 그 앞에서 직립의 자아를, 그것도 〈여기에, 지금〉 서 있는 왜소한 인간으로서의 자아를 확인시킨다. 그것들은 각각의 관람자로 하여금 혼돈(무질서)으로부터 발생되어 세계-내-존재In-der-Welt-Sein, 즉 현존재Dasein로서 비로소 삶을 영위하고 있는(실존하고 있는) 자신의 존재를 깨닫게 하는 것이다. 뉴먼은 이미 1949년 인디언의 무덤에서 체험한 실존적 자각을 통해 〈네가 느끼는 그 장소를 바라보면서, 나는 여기에 있다. 여기에 ……그리고 저 너머에는 혼돈, 자연, 강, 풍경이 있다. …… 그러나 여기서 자신의 존재를 알게 된다. 나는 관람자를 현존하게 만드는 관념에 관련되어 있다. 즉 인간이 존재한다는 생각 말이다〉[200]라고 주장하기에 이른 것이다.

200 Barnett Newman Foundation, Ibid., p. 174.

나아가 1965년 영국의 평론가 데이비드 실베스터와의 인터뷰에서 그가 「단일성 I」의 중앙을 세로내리는 붉은 띠를 가리켜 〈현재 나의 삶의 시작이다. 나는 자연으로부터 나를 분리시켰지만 삶으로부터 분리시키지는 않았다〉[201]고 주장하는 까닭도 거기에 있다. 이어서 미술 평론가인 니콜라스 칼라스Nicolas Calas도 화면 위의 유일한 형태인 띠가 뉴먼 작품의 〈실존적 경향〉을 드러낸다[202]고 하여 뉴먼의 주장을 확인시켜 준 바 있다.

　　이렇듯 뉴먼은 수직의 띠들을 통해 자신의 작품들을 우주 발생론적 형이상학에서 미국적 실존주의의 텍스트로 바꿔 놓은 것이다. 특히 그가 만년에 그린 흑백의 대칭을 강조한 에칭화들에서는 더욱 그렇다. 그것들은 거대한 〈열림의 숭고〉를 대신하여 평범한 〈열림(팽창) 속의 닫힘(수축)〉으로, 또는 주야의 일상적 대비로 바뀐 것이다.

⑤ 빌럼 데 쿠닝: 미국적 영웅주의와 행위 추상

네덜란드 출신의 미국 화가 빌럼 데 쿠닝Willem de Kooning은 대표적인 안티 몬드리안이다. 1926년 미국으로 건너오기 전 8년간이나 로테르담에서 회화 수업을 받은 데 쿠닝은 네덜란드의 화가 몬드리안의 기하 추상에 대해서도 누구보다 잘 알고 있었던 화가였다. 하지만 한때 기하 추상에 매료되었던 그는 미국에 온 이후 유럽 미술의 전통에 저항하는 분위기 속에서 몬드리안의 원리에 대해서도 당연히 강한 반감을 갖게 되었다. 그는 〈몬드리안은 대단한 예술가이다. 그의 신조형주의적 착상을 보면서 당신은 순수 조형성을 보겠지만 나는 그것들이 웃긴다고 생각한다. …… 나는 마음 속에 미술에 대한 아이디어를 가지고 그림을 그리지는 않는다. 나

201　Barnett Newman Foundation, 'Interview with David Sylvester', Ibid., p. 255.

202　Nicolas Calas, *Art in the Age of Risk*(New York: Dutton, 1968), p. 214.

는 나를 매료시키는 어떠한 것들을 보게 된다. 그것들은 그림에서 나의 내용들이다〉[203]고 말했다.

그는 몬드리안을 가리켜 〈위대하지만 무자비한 미술가였다. …… 그는 아무것도 물려주지 않았다〉고 평한다. 1949년 그는 〈나에게 질서는 너무 강제적이며, 일종의 제한이다〉라고 선언하기에 이른 것이다.[204] 이것은 자신의 작품들이 몬드리안의 기하 추상뿐만 아니라 추상 표현주의나 행위 추상gesture abstraction 양식으로 분류되는 것에 반발하기 위한 주장이었다. 실제로 그는 어떤 양식에도 구애받지 않고 자신의 조형 욕망을 자유롭게 구사하려는 화가였다.

스타일을 속임수라고 생각했던 그는 양식 안에 안주하기를 거부하며 일생 동안 추상 회화와 재현적인 회화 모두를 계속해서 그렸다. 그의 작품들 역시 어떤 때는 매우 재현적이었고, 어떤 때는 전혀 그렇지 않았기 때문이다.[205] 이렇듯 그는 형태와 비형태, 구상과 비구상을 마음대로 넘나들었던 탓에 그에게 특정한 양식이란 애초부터 의미 없는 것일 수 있었다. 심지어 그는 스스로 〈나는 우연히 취사 선택하는 화가이다〉라고 말할 정도였다. 〈대가들의 그림에서, 그리고 상업용 포스터에서조차 이미지를 빌려 올 수 있었고, 담배 광고에 나오는 여인의 립스틱 바른 입술도 빌려 왔는데, 그는 그런 이미지들을 고치고 또 고쳐서 그가 바라는 이미지가 될 때까지 바꾸었다.〉[206]

(a) 검정으로 시대를 투영한다

색채는 수단이지 그림의 목적이 아니라고 주장하는 마크 로스코

203 김광우, 『폴록과 친구들』(서울: 미술문화, 2005), 148면, 재인용.

204 안나 모진스카, 『20세기 추상미술의 역사』, 전혜숙 옮김(파주: 시공사, 1998), 160면.

205 안나 모진스카, 앞의 책, 161면.

206 김광우, 앞의 책, 99면.

처럼 데 쿠닝에게는 형태뿐만 아니라 (얼마 동안이지만) 색채도 무의미한 것이었다. 1940년대의 폴록과 더불어 그는 색의 부재나 말소를 강조하기 위해 검정 색의 물감만으로 조형 의지를 표현하려 했기 때문이다. 말레비치의 「검은 사각형」(1915)이 등장한 지 거의 반세기만에 검은색은 (말레비치와는 다른 이유에서지만) 미국의 추상 표현주의 화가들에게도 의미 있는 표현 수단으로 등장한 것이다. 그것은 무엇보다도 암울한 시대 분위기 때문이었다.

제국에의 욕망과 광기에 의한 〈검은 전쟁guerre noire〉이자 죽음의 카니발이었던 제2차 세계 대전은 1945년 8월 맨해튼 프로젝트로 상징되는 히로시마의 원폭 투하로 끝장났음에도 그 어두운 그림자마저 거두어진 것은 아니었다. 자코메티나 포트리에, 르베롤이나 뒤뷔페 등의 증오에 찬 작품들이 보여 주듯 실존적 앵포르멜을 탄생시킨 끔찍했던 전쟁의 후렴과 후유증은 쉽사리 사라지지 않았다.

1948년 6월 24일에 일어난 연합군의 대규모 베를린 공수작전에 이어 1950년 6월 25일 한국 전쟁의 발발로 인해 1940년대를 넘어서면도 전쟁 당사국의 우울한 분위기는 가실 줄 몰랐다. 이를테면 1946년부터 1950년대 초까지 전쟁 후유증을 주제로 하여 유행한 영화들인 〈필름 누아르film noir〉(1946년 프랑스의 영화 평론가 니노 프랑크Nino Frank가 처음 사용한 용어)를 비롯하여 1950년 뉴욕의 새뮤얼 쿠츠 화랑에서 열린 데 쿠닝, 마더웰, 고틀리프Adolph Gottlieb, 바지오츠 등의 〈흑색 회화peinture noire〉 전시회가 그것이었다.

스탠포드와 하버드에서 철학을 공부하고 하버드 대학교에서 철학 박사 학위까지 받은 로버트 마더웰은 스페인 내전에서 얻은 영감을 〈스페인 공화국에 부치는 비가〉라는 제목의 연작(도판55)에서 주로 검은색의 물감을 사용하여 보다 힘찬 효과를 나

타내려 했다. 다시 말해 그는 흰 바탕에 검은색의 물감이 드리핑된 사각형과 타원형의 평면들을 병합시키는 특징을 지닌 1백여 점이 넘는 비가悲歌의 연작들로 나름대로의 행위 추상을 시도했던 것이다. 그는 무엇보다도 전쟁이야말로 〈흑백 사고의 오류fallacy of white and black thinking〉에 빠진 인간이 낳은 가장 비극적인 재앙으로 간주했기 때문일 터이다.

하지만 검은색의 과도한 남근 이미지로 인해, 그리고 제목이 시사하는 신랄한 정치적 의미로 인해 불합리하고 불순한 의도가 배어 있다고 비난하는 이도 있다. 다시 말해 거기에는 뉴먼의 숭고미와는 반대로 데 쿠닝이 도구화한 여성의 나신과 더불어 인체에 대한 자극적 구성 요소가 상징화되어 있을뿐더러 정치적 압제에 대한, 그리고 자본주의의 급속한 도래에 대한 우려와 반대의 입장이 표명되어 있다는 것이다.[207]

하지만 당시의 이와 같은 이른바 〈검정 회화〉의 신드롬은 마더웰의 작품에서만 볼 수 있는 경향이 아니었다. 데 쿠닝도 검정 페인트를 뚝뚝 떨어뜨린 「8월의 빛」(1946), 「오레스트」(1946), 「회화」(1948, 도판56), 「검은 금요일」(1948), 「밤」(1948), 「다락방」(1949), 「발굴」(1950) 등에서 보듯이 이미 1946년부터 1950년의 〈검정 신화〉의 작품들을 통해 어두운 시대적 분위기에서 이탈하지 않을뿐더러 긴장감 또한 늦추려 하지 않았다. 미국 화가가 된 데 쿠닝은 1948년의 첫 번째 개인전에 흑백의 작품들만 선보임으로써 폴록과 더불어 미국 회화의 힘으로 주목받기 시작한 것이다.

이렇듯 그가 만든 〈검정 신화〉는 시대와 공간, 즉 역사와 세계에 대해 세련미 대신에 드로잉을 생략한 채 검정 물감을 직접 흩뿌리고 떨어뜨리며 거칠고 즉흥적인 방식으로 캔버스를 공격하고자 했다. 더구나 그는 여러 색감의 표현을 의도적으로 자제

207 데브라 브리커 발켄, 『추상 표현주의』, 정무성 옮김 (파주: 열화당, 2006), 49면.

한 무채색으로 회화에서 낼 수 있는 힘의 효과를 극대화하며 유럽의 모더니즘 미술에 대한 강렬한 도전의 메시지를 드러냈다. 다시 말해 그는 〈무모하리만큼 정력적이고 대담한 화법을 통해 권력과 힘의 느낌을 주는 즉각적인 행위로 자유로운 표현을 추구했던 것이다.〉[208]

(b) 반反기하 추상으로서 행위 추상

대상적 지향성을 의식하기보다 전적으로 주관적 행위에 의해 이루어지는 〈과정의 미술〉로서 〈행위 추상〉은 입체주의나 기하 추상, 초현실주의나 앵포르멜 등 전쟁을 전후로 한 유럽 미술과의 인식론적 단절을 위한 20세기 미술에서의 아메리카니즘 운동이었다. 그 때문에 로젠버그도 1952년 「아트 뉴스」 12월 호에 기고한 논문 「미국의 액션 화가들The American Action Painters」에서 〈폴록이나 데 쿠닝의 양식에 명칭을 부여하지 않은 채, 미술은 그 내적 구성의 특성과 과감한 혁신의 관점에서가 아니라 작품에 드러난 주관의 정도에 따라 평가되어야 한다고 주장했다.〉[209] 〈캔버스가 곧 행위의 장〉이라는 주장을 통해 그는 미술가의 주관이 분출하는 회화의 과정을 강조하려 했던 것이다.

　　이렇듯 〈액션 페인팅〉은 전후의 새로운 조형 의지와 철학으로 등장한 미국 미술에 대하여 로젠버그가 새롭게 해석하기 위해 고안해 낸 이름이었다. 로젠버그의 이러한 의도에 대해 누구보다 먼저 눈치 챈 폴록은 자신의 드리핑 기법이 〈액션〉의 대명사가 되길 바랐다. 하지만 실제로 로젠버그가 액션 화가로 염두에 둔 인물은 폴록이 아닌 데 쿠닝이었다. 선과 색 그리고 형의 〈조형

208　Lisa Phillips, *The American Century: Art & Culture, 1950-2000*(New York: W. W. Norton & Co., 1999), p. 32.

209　데브라 브리커 발켄, 앞의 책, 43면.

造形〉이라는 미술 행위의 과정에 대한 새로운 문제의식과 철학을 지참한 데 쿠닝이 캔버스에 대한, 그리고 유럽 양식에 대한 공격성이 더 직접적이고 다양하며 강렬하기 때문이다. 그것은 회화뿐만 아니라 「벤치에 앉아 있는 여인」(1972, 도판57)처럼 그가 간간히 선보인 조각 작품에서도 마찬가지였다.

특히 그가 보여 준 유럽 미술의 20세기 표현 양식에 대한 반발과 공격 목표는 피카소의 입체주의나 신형식주의를 주도한 몬드리안의 기하 추상이었다. 이를 위해 검은색의 물감을 캔버스 위에 직접 떨어뜨리거나 흩뿌리며 공격한 그림들은 물론이고 유화 물감을 힘주어 짓이기며 그린 추상화들 또한 도발적이고 공격적이며 즉흥적이었다. 슬립카Rose Slivka의 표현에 따르면, 〈그는 감동이 왔을 때 붓을 들고, 안료를 장전하고, 마치 사냥꾼처럼 살그머니 캔버스에 접근해서는 행위의 방아쇠를 당겼다. 한순간의 동작으로 그는 길고, 아래로 향한 한 획, 아찔하게 전율하는 문지름, 한 번의 붓질을 한다〉[210]는 것이다. 이를테면 「의자에 앉아 있는 여인」(1940)을 비롯하여 「여인과 자전거」(1952~1953), 「메릴린」(1954), 「강으로 이어지는 문」(1960), 「나폴리의 나무」(1960), 「풍경 속의 여인 Ⅲ」(1968), 「메어리 거리의 두 나무-아멘!」(1975), 「무제 Ⅲ」(1975), 「무제 Ⅴ」(1977), 「무제 ⅩⅨ」(1977) 등 많은 작품에서 그 안에 내재하는 긴장감을, 나아가 〈주제의 지연 효과를 높이기 위하여〉 그는 물감을 붓으로 힘주어 순발력 있게 채색하는 행위 추상의 과정을 시도했다.

이렇듯 미국 회화의 힘을 상징하기 위해 뉴먼이 〈장의 회화〉를 시도했다면, 데 쿠닝은 이른바 〈몸의 회화〉를 감행한 것이다. 예컨대 그것은 다분히 입체주의의 영향을 드러낸 「여인」

210 Rose C. Slivka, 'Willem de Kooning', *Art Journal*, Vol. 48, Issue 3(Fall, 1989), p. 219. 니콜라스 미르조예프, 「바디스케이프」, 이윤희, 이필 옮김(서울: 시각과 언어, 1999), 254~255면, 재인용.

(1949, 도판58)이 「풍경 속의 여인 III」에 의해 짓이겨지는 형국이었다. 1970년대 이후 주제의 지연을 위한 또 다른 방법인 무제의 연작들에서 이러한 〈몸의 회화〉가 감행하는 무절제하고 즉흥적인 공격 행위는 더욱 두드러졌다.

이를 두고 그린버그는 마더웰이나 데 쿠닝 같은 화가들이 미술가의 미적 표명이나 신념에 대해 주의를 기울이지 않았다고 하여 〈나는 그들이 자신들의 미술과 관련해 어떤 말을 하든지 개의치 않는다〉고 하여 불편한 심기를 드러낸 바 있다. 그런가 하면 그들의 행위 추상 양식은 비평가들에 의해 추상 표현주의의 〈하위 범주〉로까지 분류되기에 이르렀다. 그들의 작품이 뉴먼이나 로스코 그리고 스틸의 작품들처럼 관람자에게 절제되고 명료하며 양식적인 질서를 제공하고 있지 못하다는 이유에서였다.[211]

하지만 오늘날 안나 모진스카는 〈데 쿠닝의 작업은 작품에 나타나는 제스처의 에너지와 교묘한 공간 조작 때문에 매우 중요한 의미를 지닌다. 폴록이 떨어뜨리고 쏟아붓는 기법을 통해 성취한 것을 데 쿠닝은 힘 있는 붓질을 통해 성취했으며, 두 사람 모두 회화와 드로잉 간의 전통적인 구분에 의문을 제기하였다〉[212]고 호평한다. 숭고미에 대한 미국식 실현을 높이 평가했던 그린버그와는 달리 영국의 미술 사학자 모진스카는 세련된 미적 신념보다 행위 추상과 같이 미술 행위의 과정에 대한 반성을 통해 미술에 대한 본질 해명에 주목했던 데 쿠닝의 미술 철학적 신념을 더 높이 사고자 했던 것이다.

그뿐만 아니라 주제와 표현 방식에서 거대함의 전율을 느끼게 하는 뉴욕 토박이 바넷 뉴먼의 피투라 메타피시카(형이상학적 회화)와는 달리 네덜란드에서 이민 온 탓에 페인트공으로 건축

211 데브라 브리커 발켄, 앞의 책, 50면.

212 안나 모진스카, 『20세기 추상미술의 역사』, 전혜숙 옮김(파주: 시공사, 1998), 161면.

현장을 전전해야 했던 데 쿠닝의 작품들에는 〈압도적으로 따뜻한 피가 흐른다〉[213]고 평하는 이도 있다. 그것은 그의 행위 추상을 이른바 〈따뜻한〉 추상 표현주의로 분류하려는 의도를 시사하는 것이기도 하다. 또한 니체적 예술 정신에서 보면 그와 같이 에너지 넘치는 저항과 부정의 포퍼먼스는 디오니소스적인 〈즉흥적 열정〉에서 비롯된 것임을 부인할 수 없다.

(c) 새디스트의 간접 성행위: 누드화로 누드를 공격한다

데 쿠닝은 행위 추상을 추구하면서도 왜 인체(몸)의 형상을, 특히 〈가학적 누드화sadistic nude〉를 포기하려 하지 않았을까? 그에게 누드는 인체 공격을 위한 인체body이다. 그가 뉴욕파의 화가들 가운데 가장 파문을 일으킨 영웅적 인물로 간주되는 것도 인체, 그것도 여성의 누드를 공격 대상이자 무기로 삼았다는 데 있다. 한마디로 말해 그는 누드화로 여성의 몸(누드)을 줄기차게 공격한 새디스트였다. 그의 누드화는 시종일관 성적 무의식과 미국적 선민의식(아메리카니즘)으로 무장한 가학적 영웅주의 미학을 지향하고 있었기 때문이다. 미술 행위로 배설하고픈 그의 리비도는 캔버스 위에서 붓질로 가학적 성행위를 즐기고 있었던 것이다.

〈아마도 나는 내 속의 여성을 그리고 있었을지도 모른다〉고 고백할 정도로 무의식에서 작용하는 성적 충동이 〈내부의 타자〉로서 억압되어 있는 여성에 대한 가학성을 밖으로 끌어내게 했던 것이다. 성적 에너지로서의 리비도가 그로 하여금 도발적 이미지의 표현형들을 주저하지 않고 배설하게 했기 때문이다. 이를테면 위협적인 여전사의 표정과 제스처의 「여인 Ⅰ」(1950~1952, 도판59)을 비롯한 여인네들의 이른바 〈바디스케이프〉(몸 풍경)가

213 Charles Harrison, 'Abstract Expressionism', *Concepts of Modern Art*, ed. by Nikos Stangos(London: Thames & Hudson, 1981), p. 185.

그것이다.

　　그는 여기서의 여인을 가리켜 전사戰士가 아니라 〈사제〉라고 말하지만 앞니을 드러내고 있는 입과 입술은 뭇 남성들에게 욕지거리를 퍼부을 기세이다. 게다가 이 여인은 정면을 향해 부릅뜬 눈과 커다란 발, 더구나 그것들과 어울리지 않을 만큼 지나치게 큰 가슴, 야한 옷차림새, 남자처럼 다리를 벌린 포즈를 취하고 있다. 그는 이렇듯 남성들을 향해 여성의 몸을 통한 징벌과 유혹의 이중 상연을 마다하지 않고 있다. 그 때문에 캐롤 덩컨Carol Duncan은 이 작품을 두고 미녀 안드로메다를 구출한 그리스 신화의 영웅 페르세우스를 위협한 괴물 고르곤의 현대적 버전[214]이라고 하여 페미니스트들의 입맛에 맞추어 평한 바 있다.

　　그뿐만이 아니다. 이어서 그린 「여인과 자전거」(1952~1953)에서 데 쿠닝의 〈회화적 가학증〉은 그것보다 한술 더 뜬다. 마치 유년기에 입은 성적 트라우마에 시달리는 새디스트의 병적 징후처럼 그 역시 주저하지 않고 여성의 몸을 공격하고 있기 때문이다. 급기야 그는 이를 드러낸 입과 빨간 입술을 가슴 위에 하나 더 그려 넣는 회화적 〈신체 절단mutilation〉마저도 제멋대로 감행하고 있다.[215] 그는 이를테면 앵그르Jean-Auguste-Dominique Ingres의 「그랑드 오달리스크」(1819)나 「터키 목욕탕」(1862), 또는 「목욕하는 금발의 여인」(1881)을 비롯하여 무려 6천 점이나 되는 누드화들로 여체 미학에 탐닉했던 르누아르Pierre Auguste Renoir의 고혹적인 여체에 길들여진 관람자의 선입견에 폭행을 가하며 〈인체 미학bodyaesthetics〉을 치명적으로 위반하고 있는 것이다.

　　더구나 데 쿠닝의 「풍경으로서의 여인」(1954~1955)에 이

214　Carol Duncan, 'The MoMA's Hot Mamas', *Art Journal*(Summer 1989), pp. 171~178. 안경화 외, 『추상미술 읽기』, 윤난지 엮음(파주: 한길아트, 2012), 364면, 재인용.

215　Robert Rosenblum, 'The Fatal Women of Picasso and de Kooning', *Art News*(Oct. 1985), p. 100. 안경화 외, 『추상미술 읽기』, 윤난지 엮음(파주: 한길아트, 2012), 367면.

르면 가학적 욕망의 횡단성은 화면 위를 성폭행의 흔적들로 물들인다. 〈녹아내린 피카소〉라는 단토의 비유대로 캔버스의 표면은 붓과 나이프에 의해 난도질되어 있다. 강간을 일삼은 반사회적 인격 장애인 사이코패스psychopath에 못지 않게 데 쿠닝도 캔버스에서의 간접 성행위에 탐닉해 버린 탓이다. 1960년 데이비드 실베스터 David Sylvester와의 인터뷰에서 〈나는 나의 욕구를 따르게 될까봐 두렵다〉고 토로하면서도 그의 조형적 리비도는 이미 그 이전부터 망설임 없이 영웅 심리와 야합하곤 했던 것이다.

그 때문에 윤난지는 (페미니즘의 입장을 좀 더 옹호하려는 듯) 이러한 여인 시리즈들을 가리켜 〈조형적 강간의 드라마〉라고 평한다. 또한 일련의 성적 유희를 〈조형적 식민화〉로 간주함으로써 그녀는 데 쿠닝을 〈사내다운 동시에 식민주의적 예술가 이미지의 전형〉[216]으로 묘사한 이른바 미술사에 나타난 〈신체 풍경의 계보학〉으로서 『바디스케이프Bodyscape』(1995)의 저자 니콜라스 미르조예프Nicholas Mirzoeff에게도 동조한다. 난폭과 도발이 갈수록 심해진 데 쿠닝이 몸 풍경들에 대하여 〈세계 속의 영웅인 미국과 그 미국에서의 영웅인 《남성》의 미술이다〉[217]라는 주장이 그것이다.

여성의 신체를 풍경으로 간주한 데 쿠닝의 「풍경으로서의 여인」에서처럼 그녀 또한 여성의 육체에 대해 〈너의 육체는 싸움터battleground다〉라고 하여 페미니즘 운동의 선봉에 선 바버라 크루거Barbara Kruger의 〈여체=싸움터〉, 미르조예프의 〈성의 몸 풍경〉에 이어 〈회화적 성 식민지〉로까지 여긴다. 다시 말해 그들은 푸코가 유럽 대륙에서 자행되어 온 〈성의 독재〉를 비난하듯 미국에서도 여성의 몸에 대해 남성들이 자행해 온 〈성의 독재〉를 고발하고 있

216 Nicholas Mirzoeff, *Bodyscape: Art, Modernity and the Ideal Figure*(London: Routledge, 1995), p. 164.

217 안경화 외, 앞의 책, 370~371면.

는 것이다.

　하지만 몸 철학자 푸코가 권력·지에 관한 언설의 주제로 삼은 여성의 몸soma은 여체 미학을 추구한 화가 앵그르나 르누아르, 또는 데 쿠닝이 에로틱하게 그리거나 난폭하게 그린 누드로서의 몸body과는 다르다. 그러므로 그것들의 풍경 또한 같지 않다. 전자의 여체가 메를로퐁티가 정의하는 〈침묵의 코키토tacit cogito〉, 즉 발화되지 않은 코키토로서의 몸[218]이라면 후자들의 누드는 수동적 〈몸뚱이flesh〉로서의 몸이기 때문이다.

　철학자들은 몸과 코키토(의식)와의 내적 연관성의 문제에, 즉 살아 있는, 느끼는, 지각력 있는 목적이 있는 몸을 강조하기 위해 몸body보다 신체soma라고 말하기를 선호한다.[219] 이에 비해 미술가들은 몸의 외적 형태에, 즉 보는 이의 쾌락을 위해 요염하고, 관능적이고, 상냥하고 수동적인 몸뚱이로 묘사하길 좋아한다. 그 때문에 화가들은 몸뚱이의 아름다운 이미지를 보급시키려는 회화적 과장을 일삼았다. 결국 그들은 스스로 애증의 양가 감정ambivalence을 개입시킨 데 쿠닝의 공격을 자초하고 만 것이다.

(d) 행위 추상의 승리를 위하여

데 쿠닝의 공격적이고 난폭하여 그리다 만 듯한 바디스케이프로서 일련의 누드화들도 따지고 보면 행위 추상의 철학적 신념에 따른 것이다. 장루이 프라델이 〈그의 작업은 그러한 누드화를 모든 면에서 공격하고 부수며, 형태와 비형태가 서로 괴롭히는 고통에 빠뜨리기 위해서였다. 결국 이러한 그림은 두 눈을 감은 채 느끼는 무의식 미학의 극한에 닿아 있었으며, 격렬한 몸짓 속에 회화

218　Maurice Merleau-Ponty, *Phénoménologie de la perception*(Paris: Gallimard, 1945), p. 402.

219　리처드 슈스터만, 『몸의 의식: 신체미학-솜에스테틱스』, 이혜진 옮김(서울: 북코리아, 2010), 25~26면.

와 데생을 뒤섞음으로써 결코 작품이 완성된 듯 보이지 않게 만들었다〉[220]고 평하는 까닭도 마찬가지이다.

또한 데 쿠닝의 이러한 인물화에 대한 찰스 해리슨의 평도 미학적이기보다 기법적인 것이지만 더욱 구체적이고 호의적이다. 데 쿠닝의 인물화가 세잔과 피카소의 그것들이 해결하지 못한 난제에 도전했다는 점에서 그렇다. 그는 〈1938~1945년에 이르는 인물화에서 (예컨대 「서 있는 두 사람」에서 「분홍빛 천사들」에 이르기까지), 그리고 1950년에 이보다 더 강압적으로 시작한 일련의 위대한 여성상들[221]에서 데 쿠닝은 세잔의 한계를 사로잡았으며 입체주의자들이 해결하지 못한 채 눈가림만 했던 문제를 다시 개괄한 것이다〉[222]라고 했다.

이를테면 세잔은 「커피 주전자를 든 여인」(1895)에서 뒤의 벽을 이차원적 평면으로 옮겨 놓는 불가피함 때문에 실제 세계에서 그 존재를 확인할 수 있는 공간으로 그릴 수 없었다. 하지만 데 쿠닝의 해결 방법은 형체와 배경 간의 이러한 대립적 사실에 대해 화해적이기보다 오히려 더 공격적이었다. 다시 말해 그는 자신의 인물화(누드화)에서 형체가 배경에 의해 침범되고 배경이 형체에 의해 흡수되도록 한 것이다.

세잔의 작품이 봉착했던 이와 같은 사정은 피카소의 입체주의 작품에서도 크게 다르지 않다. 데 쿠닝이 주목한 것은 무엇보다도 피카소의 그림에서 적절하게 표현할 수 없었던 구형의 형체들이었기 때문이다. 이를테면 언제나 입체주의 회화를 위기에 빠뜨렸던 여인의 이마, 어깨, 특히 가슴 등이 그것이다. 그것은 「여인」(1944), 「인물」(1949) 등 전사적인 여인들로 내재적 공격을 시

220 장루이 프라델, 『현대 미술』, 김소라 옮김(서울: 생각의 나무, 2011), 63면.

221 1953년 3월 뉴욕의 시드니 제니스 갤러리에서 열린 데 쿠닝의 세 번째 개인전에 출품된 연작 「여인 I」에서 「여인 VI」까지를 가리킨다.

222 Charles Harrison, Ibid., p. 185.

작하기 이전에 데 쿠닝이 입체주의 영향하에서 그린 1940년대 말까지의 여인들 풍경에서도 예외가 아니었다.

그는 1950년 이후 「여인」(1950)을 비롯하여 연작으로 그린 「여인 Ⅰ」(도판59), 「여인 Ⅲ」(1953), 「여인 Ⅴ」(1952~1953), 그리고 「앉아 있는 여인」(1952), 「여인과 자전거」, 「여인」(1953), 「들판의 두 여인」(1954), 「풍경으로서의 여인」(1954~1955), 「두 여인 Ⅳ」(1955), 「토요일 밤」(1956), 「뚱한 갱부」(1963) 등 다양한 제스처를 하고 있는 수많은 여인의 몸 풍경을 재현에 대한 변명과 더불어 과감한 행위 추상의 방식으로 선보였다.

특히 그 가운데서도 1950년에서 1953년 사이에 그린 〈위대한 연작〉(해리슨)이라고 불리는 위협적인 전사적戰士的 누드화들은 이를 의식하여 과장된 크기의 가슴으로 입체주의의 구조를 의도적으로 무시한다. 커다란 구형의 가슴은 입체주의의 한계를 파고들어 우리로 하여금 그렇게 손으로 감지할 수 있는 대상들을 〈형태와 평면의 연속체continuum〉로 만들어진 단순한 양상으로 보이도록 도전하고 있다[223]는 것이다.

한마디로 말해 그것은 스케치의 기능을 그가 보여 준 즉흥적이고 도발적인 기법의 회화가 흡수하고 있는 것이다. 그 이후 자신의 행위 추상의 신념을 좀 더 부각시키기 위해 피카소의 「아비뇽의 여인들」(1907)이 녹아내린 듯이 그린 「풍경 속의 두 인물」(1950)이나 「표류하는 항구의 여인」(1964), 「아카보냑(항구)의 여인」(1966), 「풍경 속의 여인 Ⅲ」 등에서는 더욱 그러했다.

⑥ 클리포드 스틸의 국외자적 차별화

스틸Clyfford Still은 시종일관 국외자局外者이고자 했다. 그는 자신의 작품이 누구의 것과도 닮지 않음으로써 다른 화가들과 차별화되

223 Charles Harrison, Ibid., p. 187.

길 원했다. 이를 위해 그는 줄곧 무엇과도 타협하지 않으려는 고집과 용기로 작업에 전념했다. 특히 고고한 자존을 지키기 위한, 그리고 에토스ethos로부터의 자유를 누리기 위한 그의 오만함과 자긍심은 그가 캔버스 위에서 발휘하는 고도의 이성적인 직관에서도 크게 다르지 않았다. 이를테면 그의 작품들은 〈반복되는 형이상학의 증거로서 분명히 나타나는 구조를 기피한다는 점에서 놀랄 만하다. 화가로서 그의 입장에는 예술에서 좀 더 인공적인 양상들에 대한 인식론을 바라보는 그의 시각적 자유로움의 오만한 주장이 담겨 있다〉[224]는 것이다.

그는 1933년 대학을 졸업하기까지 플라톤, 크로체Benedetto Croce 등의 철학과 미학을 전공한 사람답게 이성주의에 근거한 작품들을 고집했다. 그 때문에 적어도 1934년까지 그가 그린 175점의 색면 회화들은 탈유럽적 작품들이었다. 그것은 무엇보다도 그가 신천지 미국의 화가로서 국외자적 차별성을 강조하기 위해서였다. 그 이듬해에 그가 〈나는 고전 유럽으로부터 벗어나 나의 방법으로 그림을 그려야 한다는 것을 깨달았다. 나는 익살스런 주장과 풍자적인 프랑시스 피카비아, 마르셀 뒤샹 그리고 이론가 앙드레 브르통 또는 1910년대와 20년대에 대중적으로 알려진 외국 문화인 피카소와 모딜리아니Amedeo Modigliani를 거부했다〉[225]고 주장한 까닭도 마찬가지이다.

이처럼 그는 반전통과 탈유럽을 앞세운 추상주의자였다. 시간이 지날수록 글과 그림 모두에서 그와 같은 반패권주의적 미의식과 냉철한 이성주의적 사유는 추상 표현주의를 추구하는 다른 동료들보다 더 구체화되고 노골화되어 갔다. 그는 〈저 캔버스 위의 도료는 대부분의 사람들이 생각하는 것을 필요로 하지 않

224 Charles Harrison, Ibid., p. 190.
225 김광우, 『폴록과 친구들』(서울: 미술문화, 2005), 128면, 재인용.

기 때문에 상투적인 반응을 일으키게 하는 성질이 있다. 이 반응 위에는 교조와 권위 그리고 전통으로 성숙해 들어간 역사의 실체가 있다. 이 전통의 전체주의적 패권을 나는 멸시하며 그 추정을 나는 거부한다. 그 안정성은 환상이며, 진부하고 용기가 없는 것이다. 그 실체는 먼지와 서류장에 불과하다. 그에 대한 추종은 죽음의 축하이다. 우리는 모두 등에 이 전통의 짐을 지고 있지만 나는 그 이름으로 내 정신의 관의 운반자가 되는 특권으로 그것을 신봉할 수 없다〉[226]고 항변하기에 이르렀다.

그는 한때 플라톤과 크로체에 심취한 철학도이자 미학도였음에도 자신이 추구하는 철학과 미학으로서 누구보다도 같음과 동일, 즉 동일성이 아닌 〈다름〉과 〈차이〉, 즉 차별성의 철학과 미학을 강조하려 한 화가였다. 그것은 무엇보다도 개인적 자존심과 집단적 자긍심이 그가 더욱 국외자가 되길 내면에서 강하게 요구하고 있었기 때문이다. 니체가 갈망하는 초인에의 의지와 같은 다자와는 다른 국외자로서의 주체적 의지가 그의 내면에서 소리없이 작용하고 있었다.

니체는 그것을 노예 의식과 노예의 도덕에 비유하여 주인 의식과 주인의 도덕으로 간주한다. 주인 의식이나 도덕에서 보면 선은 언제나 고매함을 의미했으며, 고매한 인간은 가치 창조자와 가치 결정자이길 자처했다. 또한 그들은 자신의 외부에서 자신의 행위에 대한 지지를 구하지 않는다. 그들은 자기 자신에게 판결을 내릴 뿐이다.[227] 이에 반해 〈우매한 대중의 정신 상태〉인 노예 의식과 노예 의지는 외부와의 공존을 위한 연대 의식에서 동정이나 자

226 Clyfford Still, statement from *15 Americans*, ed. by Dorothy C. Miller(New York: Museum of Modern Art, 1952). Charles Harrison, 'Abstract Expressionism', *Concepts of Modern Art*, ed. by Nikos Stangos(London: Thames & Hudson, 1981), p. 190.

227 새뮤얼 스텀프, 제임스 피저, 『소크라테스에서 포스트모더니즘까지』, 이광래 옮김(파주: 열린책들, 2003), 581면.

비를 통한 동질성과 공감대를 강조한다. 니체가 기독교회나 민주주의를 〈홀로서기〉를 두려워하는 노예 근성의 심약한 자들끼리 모여 만든 결사체라고 비난하는 이유도 거기에 있다. 끼리끼리 모인 그네들이 〈동일〉과 〈유사〉를 선과 미덕으로 간주하는 까닭도 마찬가지이다.

누구에게나 자존self-respect과 자긍pride은 〈같음〉이라는 동질성에서 생기기보다 〈다름〉과 〈차이〉라는 차별성에서 얻어지는 심리적 자기 경외self-esteem이다. 그래서 스틸이 줄곧 경계해 온 것은 개인의 자존을 포기를 요구하는 전체주의적 정신이었고, 실존적 자긍을 뒤로 하는 집단주의적 사고였다. 그것들은 자존적 독자성을 방해하고 개인의 독창성을 가로막기 때문이다. 이를테면 스틸이 그룹전에의 참여를 달가워하지 않았던 까닭도 거기에 있다. 실제로 그런 연유에서 1957년 베니스 비엔날레의 권유를 단호히 거부하기도 했다.

1946년 〈금세기 미술〉에서 열린 그의 개인전에 대하여 당시의 평론가 피터 부사Peter Busa는 「뉴욕 학파의 시작에 관하여」에서 〈나의 의견으로는 스틸의 잔잔한 기법이 우리에게 절실했던 (유럽 미술과의) 중대한 거리감을 창조했다. 곧 반예술적 제스처에서, 또 초현실주의에서, 프랑스 회화와 데 쿠닝의 회화에서 우리는 떨어질 거리가 필요했다. 또한 그의 작품 태도는 폴록과도 현저히 다르다〉[228]고 평했다. 피터 부사는 1940년대의 추상 표현주의자들 가운데서도 스틸의 작품에서 반전통, 탈유럽을 위한, 다시 말해 또 다른 단절과 시작이라는 회화적 엔드 게임을 위한 철학과 미학의 단서를 발견할 수 있다는 것이다.

그의 주장에 따르면 스틸의 작품은 이미 높은 경지에 도달했으며, 거기서는 프랑스 회화의 영향을 거의 찾아 볼 수 없었다.

228 Charles Harrison, Ibid., p. 188.

확실히 그즈음 미국의 어떤 화가도 스틸만큼 견실하고 일관성 있게 개성적인 작품을 전시할 수 없었다는 것이다. 즉흥적이고 도발적인 데 쿠닝과는 달리 스틸은 모름지기 디오니소스적이기보다 아폴론적인 화가였다. 해리슨도 그는 프랑스적이기보다 독일적이었고, 발레리보다 니체적이었으며 말라르메Stephane Mallarme보다 릴케Rainer Maria Rilke적이었다[229]고 주장한다.

〈그가 《지적 자살》과 동일시한 《연상과 감수성에 대한 집착》을 요구하는 모던 아트의 근본 원리를 거부했다〉[230]는 데브라 브리커 발켄의 지적과 마찬가지로 스틸은 미국의 추상 화가들이 여전히 추구하던 후기 입체주의의 기하학적 구성 요소나 외적 실재의 재현을 포기하는 대신 이성적인 직관과 긍지를 가지고 디오니소스적인 정념이 배제된 아폴론적 고고함을 캔버스 위에 치밀하고 침착하게 추상화하고자 했다.

또한 그가 가로 2.35미터와 세로 2.66미터의 「1944-No. 1」(1944)과 같은 대형 화면이 관람자에게 줄 수 있는 의미에 대하여 로스코, 뉴먼, 고틀리프 등 다른 화가들보다 먼저[231] 심사숙고하고, 거기에다 나름대로의 철학적(형이상학적) 의미를 부여하려 했던 까닭도 거기에 있다.

그로부터 10년 이상 지났음에도 시인이자 평론가인 케네스 렉스로스Kenneth Rexroth는 여전히 〈사람들은 그의 거대한 그림 앞으로 조용히 걸어가면서 불평 없이 그 안에 넘어진 후 아무 말 없이 그곳으로부터 걸어나온다〉[232]고 하여 그의 아폴론적인 거대 서사가 (아이러니컬하게도) 관람자로 하여금 말할 수 없게 하는 위

229 Charles Harrison, Ibid., p. 188.

230 데브라 브리커 발켄, 『추상 표현주의』, 정무성 옮김(파주: 열화당, 2006), 14면.

231 스틸보다 3년 뒤인 1947년에 폴록은 첫 번째 대형의 드리핑 회화를, 바넷 뉴먼은 그 다음 해(1948)에 대형 화면의 짚 페인팅zip painting 을, 마크 로스코는 1949년에 대형의 비극적 추상화를 선보이기 시작했다. 다니엘 마르조나, 『미니멀 아트』, 정진아 옮김(파주: 마로니에북스, 2008), 7~8면.

232 김광우, 앞의 책, 131면, 재인용.

력에 주목한 바 있다.

스틸이 일찍이 깨달은 〈미국 회화의 힘〉은 그와 같은 대형 직사각형에서 느낄 수 있는 〈규모의 미학〉이었다. 또한 그것은 흥분과 좌절의 집단적, 시대적, 병적 징후에서 탈피하지 못하고 있는 유럽 회화의 조울증에 대한 감염을 차단하려는 〈차이의 미학〉이었다. 이렇듯 그의 캔버스들은 다양한 지중해적 색채를 회피하는 대신 찰스 해리슨이 말하는 〈비지중해적 색상non-Mediterranean chromatic range〉이 주류를 이룬 비자연주의적 색채의 개발로, 이른바 〈지중해 콤플렉스〉에서 벗어나려 했던 것이다.

그의 작품들은 색채의 자연주의적인 의미나 직설적인 색채 언어보다 색채의 해석학적 의미와 언어를 강조한다. 〈나는 색이 색이 되는 것을 바라지 않는다. 그리고 질이 질이 되는 것을 바라지 않으며, 이미지들이 형태가 되는 것도 바라지 않는다. 나는 그것들 모두가 살아 있는 정신 안으로 융합되기를 바란다〉[233]고 주장한다. 그 때문에 국외자적 차별성에 대한 철학적, 미학적 선이해Vorverständnis를 요구하는 그의 작품들은 〈색채의 해석학〉이나 다름없다.

〈이해〉를 지평 융합Horizontsverschmelzung의 과정으로 간주하는 해석학자 가다머Hans-Georg Gadamer는 〈지평 융합은 텍스트와 해석자를 매개하는 해석 지평 속에서 일어난다〉[234]고 했다. 작품(텍스트)의 지평과 관람자(독자)의 지평 사이에서 작용해 온 미지의 긴장감이 해소되고 장애물이 제거됨으로써 공통의 이해가 〈가능한 하나ein identifizierbares Eines〉가 되는 것이 곧 지평의 융합인 것이다.

스틸은 양자 사이의 그와 같은 긴장의 해소와 장애물의 제거를 위해 「1953」, 「1945: PH-233」, 「July 1945-R」, 「1947-J」, 「1949-A, No, 1」, 「1956-J No. 1 무제」 등 대부분의 작품에서 보

233 김광우. 앞의 책, 130면, 재인용.

234 H.-G. Gadamer, *Wahrheit und Methode*(Tübingen: Mohr Siebeck Verlag, 1960), p. 375.

듯이 그것들의 제목을 숫자로 암호화하거나 의미의 유보와 개방을 위한 〈무제Untitled〉를 선택한다.(도판 60~62) 왜냐하면 특정한 의미의 제목을 보는 순간 관람자는 제목의 문자가 주는 선입견이나 선이해에 사로잡히거나 화가로부터 요구받은 해석 지평에 대한 긴장감 속에 빠져들기 때문이다. 그뿐만 아니라 그에게는 문자적 의미의 개입이 자유로운 이해, 즉 지평 융합을 가로막는 장애물이 되기 때문이기도 하다.

일찍이(1941) 그가 캔버스에서 보여 주는 것들은 〈나를 한계로부터 자유롭게 해주었으며, 오로지 나의 에너지와 직관의 한계에 의해 융합하는 도구가 되었다. 자유에 대한 나의 느낌은 이제 절대적이며 무한히 쾌활해졌다〉[235]고 주장하듯 그는 시종일관 관람자에게도 자신의 작품(텍스트)이 제공하는 해석 지평에서도 가능한 한 자유로운 지평 융합이 이뤄지길 바랐던 것이다. 그는 자유의 순전한 향유가 곧 자존과 자긍의 조건임을 이미 누구보다도 잘 간파하고 있었기 때문이다.

3) 미니멀리즘과 금욕주의

금욕주의asceticism란 욕망과 욕심의 최소화minimalization를 지향하려는 정신이나 신념을 의미한다. 최소화가 최대화와 대척을 이루듯 금욕은 과욕과 탐욕의 심리적 반작용인 것이다. 본래 금욕은 그리스어인 askesis, 즉 〈훈련〉의 의미에서 유래했다. 금욕은 욕망을 한없이 추구하려는 자유 의지에 대한 자기 구속적 훈련이고 극기인 것이다.

기독교를 비롯한 불교나 지나교 등 모든 종교가 이를 반드시 지켜야 할 계율로서 강조하는 까닭도 그것이 그만큼 일상화하

235　김광우, 앞의 책, 128면, 재인용.

기 힘든 에토스이기 때문이다. 예컨대 불교에서 백팔 번뇌를 일으키는 욕망에 대해 엄격한 금욕abstinence의 극기 훈련을 요구하는 이유도 마찬가지이다. 이를테면 불자와 승려들이 수행해야 할 오계五戒, 팔계八戒, 십계十戒, 사십팔계四十八戒, 이백오십계二百五十戒, 오백계五百戒 등의 계법들이 그것이다. 그것들은 모두가 무념무상의 경지에 들기 위한 욕망의 최소화 과정인 것이다. 또한 미술에서도 그것은 휘트니 미술관이 1950년 이래의 미국 미술에 대해 펴낸 책에서 20세기 미술에서 일련의 단색화들monochromic paintings을 〈가장 금욕적인 작품〉[236]이라고 평하는 까닭도 마찬가지이다.

① 미니멀 아트와 미니멀리즘
엄밀히 구분하자면 미니멀 아트가 주로 최소화나 극소화, 즉 〈궁극적 최소화〉를 지향하는 미술의 장르를 가리킨다면 미니멀리즘은 그와 같은 정신의 실현을 위한 예술적 신념을 지칭한다. 미니멀 아트는 주로 시각 예술에만 국한하여 예술적 내용을 최소화하려는 작품의 경향성이기 때문이다. 이를테면 ABC 아트(바버라 로즈Barbara Rose), 쿨 아트(칼 거스트너Karl Gerstner), 거부 미술, 제1구조물primary structure(카이네스턴 맥샤인Kynaston McShine), 시스템 아트System Art, 구체 오브제Concrete Objects, 단일 이미지 아트Single Images Art, 즉 물주의 미술literalist art 등이 그것이다. 이를 두고 1965년 영국의 예술 철학자이자 미술 평론가인 리처드 월하임Richard Wollheim이 처음으로 〈미니멀 아트〉라는 용어를 사용했다.

(a) 두 얼굴의 최소화
그러면 미니멀 아티스트이건 미니멀리스트이건 그들은 왜 최소화

236 Lisa Phillips, *The American Century: Art & Culture, 1950~2000*(New York: W. W. Norton & Co., 1999), p. 63.

를 지향하는가? 그들은 무엇 때문에 〈최소화〉라는 조형적 금욕을 엄격하게 수행하려 하는가? 또한 단색화와 같은 최소한으로의 축소 지향적인 〈배제(또는 소거)의 미학〉은 무엇에 대한 반작용인가? 그것은 왜 〈반미학적 미학〉을 지향하는가?

이미 언급했듯이 전후의 미국과 미국인에게는 자신들이 주도하는 전방위적 글로벌리즘의 실현을 위한 배제의 논리와 소거의 정신이 모든 분야에서 직간접적으로 작용하고 있었다. 그것은 무엇보다도 고대로부터 현대에 이르는 유럽의 전통과 차단하고 차별화하기 위해 그들이 구축하는 아메리카니즘, 즉 반전통적이고 반유럽적인 반대와 부정의 신념과 에너지인 것이다.

하지만 지금까지 미니멀 아트를 정의하려는 대부분의 시도는 평면보다 주로 사물, 조각, 설치 등 입체 조형에서 〈절제된 조형 언어, 비관계적non-relational, 비참조적 구성, 무표정한 표현, 새롭고 산업적으로 가공된 재료의 사용과 공업적인 제작 과정〉의 특징을 가리킨다. 또한 다니엘 마르조나Daniel Marzona는 이러한 특징을 지닌 작가로 칼 안드레Carl Andre, 댄 플래빈, 도널드 저드, 솔 르윗Sol LeWitt, 로버트 모리스Robert Morris 등 — 이들 가운데 누구도 자신을 미니멀 아티스트라고 불리는 것에 동의하지 않았다 — 다섯 명뿐[237]이라고 주장한다.

이에 비해 최소화나 극소화를 지향하는 예술 정신인 미니멀리즘은 회화와 조각 같은 조형 예술에만 국한되지 않았다. 1950년대 초부터 무용, 음악, 문학에서도 그와 유사한 경향의 운동이 생겨났기 때문이다. 〈궁극적 최소화〉를 지향하는 외연이 조형 예술 밖으로 넓어진 것이다. 예컨대 〈필립 글래스Philip Glass와 스티브 라이히Steve Reich[238]는 몇 년 동안 기본 단위적 구조를 가진 음

237 다니엘 마르조나, 『미니멀 아트』, 정진아 옮김(파주: 마로니에북스, 2008), 7면.

238 1974년에서 1976년 사이에 만들어진 스티브 라이히의 「18명의 음악가를 위한 음악Music for 18

악을 작곡해 왔다. 이 음악은 겹친 부분과 격자, 즉 반복에 기반을 둔 것으로 글래스의 경우 어떤 때는 음악 한 소절을 또다시 연주하는 것을 뜻한다. 뉴욕에 있는 저드슨Judson 무용 극단[239]도 처음에 이본 라이너Yvonne Rainer가 찾아낸 움직임을 집어넣기 위해 안무 과정을 무용수들의 기술적 묘기가 전혀 필요 없도록 중립적, 비표현적으로 재수정하였다. …… 최근에 루신다 차일즈Lucinda Childs는 이보다 더 가차 없이 최소한이라고까지 말할 수 있는 무용 양식으로 발전시켰다〉[240]는 주장이 그것이다.

　　이렇듯 미니멀리즘에 대한 설명 범위는 시각 예술에만 국한되지 않았다. 댄 플래빈이 〈상징적으로 만드는 것은 줄어드는 것이다. 우리는 모든 이에게 알려져 있는, 본다는 중립적인 즐거움을 무無의 예술, 즉 심리적으로 무관심한 장식에 대한 상호 감각을 향해 강조해 왔다〉[241]고 주장하는 것도 이상한 일이 아니었다. 회화나 조각 이외의 예술 분야에서 미국의 예술가들은 〈궁극적인 최소화〉를 위해 명백함, 엄격함, 꼼꼼함, 단순함에 전념하며 예술의 방향을 좀 더 정확하고 엄밀하며 보다 중성적인 미학에로, 또한 가능한 한 관계 중립적이고 가치 중립적인 형이상학에로 돌리려 했기 때문이다.

　　하지만 수지 개블릭은 미술에 있어서 이와 같은 엄격주의와 금욕주의를 지향하는 미니멀리스트들로서 도널드 저드, 댄 플래빈, 칼 안드레, 로버트 모리스, 프랭크 스텔라를 지목함으로써

Musicians」은 일정하게 반복되는 박자와 리듬에 기초한 스타일에디 풍부한 배음과 구조적 혁신이라는 새로운 차원을 더했다. Lisa Phillips, Ibid., p. 147.

239　저드슨 무용 극단은 뉴욕의 머스 커닝햄과 샌프란시스코의 안나 헬프런의 제자들에 의해 1962년 창단되었다. 이곳의 단원들은 무용의 관행에서 구조, 규칙, 기술에서 해방되고자 했다. 이들은 신체를 강조했고, 그동안 의존해 온 음악에서 춤을 해방시켰으며 반복적인 행위들과 무용수 각자의 해석에 맡긴 잠자기, 걷기, 먹기 같은 움직임을 구체적으로 기록한 무용보로 작품을 만들었다. Lisa Phillips, Ibid., p. 146.

240　Suzi Gablik, 'Minimalism', *Concepts of Modern Art*, ed. by Nikos Stangos(London: Thames & Hudson, 1981), pp. 252~253.

241　Ibid., p. 244.

다니엘 마르조나가 열거한 미니멀 아티스트의 면모와 별로 다르지 않았다.[242] 단지 솔 르윗과 프랭크 스텔라만 교체되었을 뿐이다. 그것은 미술에서의 미니멀 아트와 미니멀리즘이란 동전의 양면과 같은 것이거나 굳이 구별하자면 내포와 외연의 관계에 지나지 않음을 의미한다.

(b) 철학적 배경

하지만 아이러니컬하게도 그와 같은 배제와 소거의 논리와 논리적 엄격주의를 미국 땅에 소개한 이들은 미국의 철학을 논의한 프래그머티스트들이 아니라 제2차 세계 대전 중 나치의 유대인 학살을 피해 미국의 뉴욕은 아니지만 서부 지방으로 피난해 온 빈Wien 학단의 논리 실증주의자들이었다. 이를테면 루돌프 카르나프나 모리츠 슐리크Moritz Schlik 등이다. 카르나프는 1936년 미국으로 건너온 후 1970년 죽을 때까지 시카고 대학교와 캘리포니아 대학교에서 분석 철학을 가르치며 미국의 지식인과 예술인들에게 배제의 논리와 명료하고 엄격한 철학적 사고방식을 뿌리내릴 수 있게 했다.

　　　그가 생각하기에 〈철학의 유일한 과업은 논리적 분석이다.〉 또한 〈가치 언명은 단지 판단을 그르치는 규격화된 형태의 명령에 불과하다. 그것은 인간의 행위에 영향을 미칠 수도 있으며, 이 영향은 우리의 희망과 일치하기도 하고 그 반대일 수도 있다. 그러나 가치 언명은 참도 거짓도 아니다. 그것은 전혀 아무것도 주장하지 않으며 증명될 수도 없고 반증될 수도 없다.〉[243] 그때문에 그가 내세우는 것은 명제들에 대한 논리적인 검증 가능성

242 Ibid., p. 245.

243 새뮤얼 스텀프, 제임스 피저, 『소크라테스에서 포스트모더니즘까지』, 이광래 옮김(파주: 열린책들, 2003), 652면, 재인용.

과 엄격한 검증 원리이다. 그는 분석적으로 검증 가능한 언명으로, 즉 중성적이고 가치 중립적인 기호적 명제로 환원 가능한 언명이거나 직접적(경험적)으로 검증 가능한 언명만이 유의미하다고 생각했다.

카르나프보다 먼저 미국으로 건너와 1931년부터 스탠포드 대학교와 버클리 대학교에서 논리 실증주의를 강의한 슐리크도 〈철학의 할 일은 다만 의미의 명석화에 있다〉고 믿고 카르나프와 마찬가지로 애매한 의미의 형이상학 체계의 구축을 부정했다. 그 역시 자연 언어의 난해한 형이상학적 명제들처럼 〈원리적으로 엄격하게 검증 불가능하다면 그것은 이미 명제가 될 수 없다〉고 하여 모호하고 다의적인 형이상학적 언명에 반대했던 것이다.

예컨대 〈인류의 역사는 절대정신의 자기 전개 과정이다〉라든지 〈국가란 본질적으로 이성적인 어떤 것으로 파악하고 묘사하려는 노력 이외의 아무것도 아니다〉와 같은 헤겔의 애매모호한 언명들이 그것이다. 그 때문에 논리 실증주의는 명제의 애매성을 제거하기 위해 일상 언어(자연 언어)의 의미가 전적으로 배제된 중성 언어, 즉 인공 언어(기호 언어)로의 환원을 요구한다. 나아가 카르나프를 비롯한 논리 실증주의자들은 다의적인 자연 언어 대신 인공 언어로의 환원이 가능한 명제들에 대해서도 기호 논리에 의한 검증 원리의 엄격한 적용을 강조한다.

논리 실증주의자들이 혁명적으로 추구하는 철학 운동의 목적은 가능한 한 모든 언명에 있어서 〈모호성의 극소화〉를 실현하려는 것이었다. 이를 위해 그들이 가장 먼저 요구하는 것은 〈말할 수 없는 것에 대해서는 침묵해야 한다〉는 비트겐슈타인의 주장처럼 의미의 애매성을 피할 수 없는 〈자연 언어의 배제와 소거〉였다. 이어서 그들이 시도한 것은 의미의 불명료함을 최소화할 수 있는 중성적인 인공 언어로의 환원이었고, 검증원리에 따른 엄격

한 언어 분석이었다.

실제로 오하이오주 아크론에서 출생하여 하버드 대학교에서 철학 박사 학위를 받고 뉴욕을 중심으로 활동한 미국 출신의 논리 실증주의자 콰인Willard Van Orman Quine은 1951년의 논문 「경험론의 두 가지 독단Two Dogmas of Empiricism」을 통해 배제의 엄격성을 다소 완화시키기는 했지만 경험적 사고와 언명의 명료성을 위해 적극적인 노력을 전개한 바 있다. 예컨대 〈물리적 대상들보다 호메로스의 신들을 신뢰하는 것은 오류이다〉라는 그의 인식론적 주장이 그것이다. 반플라톤주의적 입장의 비트겐슈타인과 그의 그와 같은 분석 철학적 주장들이 철학자뿐만 아니라 예술가들에게도 적은 않은 지적 충격일 수밖에 없었던 까닭도 거기에 있다.

이를테면 뉴욕 출신의 애드 라인하르트나 1948년부터 1955년까지 주로 캘리포니아에서 활동한 프랑스 출신의 이브 클랭Yves Klein, 캐나다 출신의 아그네스 마틴Agnes Martin 등과 같은 미니멀 아티스트나 미니멀리스트들이 캔버스를 〈비우거나 침묵하는〉 ─ 1954년에 「침묵의 4분 33초」를 녹음했던 미국의 작곡가 존 케이지John Cage처럼 ─ 추상 미술을 통해 전통적인 〈회화의 종말〉을 강조했던 경우가 그러하다.

이를 위해 클랭은 1955년 미국에서 파리로 돌아온 뒤에 더욱 사물의 무無에 근접한 색채를 표현하기 시작했다.(도판63) 그는 다양한 크기의 캔버스에 주로 단색화를 그렸고 1958년 파리의 클레르 화랑에서 열린 전시회의 제목도 〈허공le vide〉이라고 붙였다. 또한 클랭과 마찬가지로 1960년대의 마틴도 〈침묵(비물질성)의 회화〉에 몰두했다. 그녀는 자신의 회화에는 〈대상도 공간도 시간도, 아무것도 갖지 않는다. 그것은 형태가 없다. 그것은 빛과 밝음이며, 융합하는 것과 형태가 없는formless 것, 그리고 형태를 없

애는 것에 의미를 둔다〉[244]고 주장하기까지 했다.

② 미니멀리즘의 선구 애드 라인하르트

애드 라인하르트Ad Reinhardt의 〈모노크롬〉과 〈그리드grid〉로 된 〈흑색 회화들〉은 추상 표현주의와 더불어 미국 회화가 시도하는 엔드 게임endgame — 체스에서 상대의 킹을 잡기 위해 마지막 전략을 동원한 끝내기 단계 — 의 또 다른 드라마이다. 또한 그것은 엔드 게임들이 그렇듯 회화의 신화적 역설이기도 하다. 예컨대 인간이란 예부터 일체 존재의 기원에 대한 궁금증을 참을 수 없는 존재였음을 입증하는 우주 발생의 신화들도 예외 없이 암흑(혼돈)의 상태에서부터 시작되기 때문이다. 이처럼 신화적으로나 형이상학적으로나 암흑은 종말과 개시를 한 몸에 지닌 양면적 토대이자 현상이다.

(a) 흑색 신화와 침묵의 미학

기원전 8세기경에 헤시오도스 가 쓴 『신통기』나 그리스 신화, 또는 북유럽 신화에서 보듯이 세상의 태초와 존재의 시원에 대한 신화적 향수와 형이상학적 의문은 모두가 흑색 신화로부터 시작되었다. 질서cosmos 이전의 불가해한 상태, 질서 부재의 공허를 무가 점령했다고 말할 수밖에 없었던 카오스 상태에 대한 신화적 상상력은 그것을 암흑으로 상징화했기 때문이다.

　　이렇듯 인간의 신화적 상상력은 애초부터 회화적 상상력을 발휘했다. 인간은 빛이자 생명인 루멘lūmen이 부재하는 태초 이전의 상태, 이른바 〈무의 세계illūminati〉를 가리켜 암흑暗黑, 즉 어둠과 흑색이라는 색감을 가지고 표현했다. 다시 말해 〈카오스에서 코스모스로〉 변화하는 우주 발생의 일대 미스터리를 처음부터 회화

244　안나 모진스카, 『20세기 추상미술의 역사』, 전혜숙 옮김(파주: 시공사, 1998). 189면.

적으로 이해하고 표현하려 했다. 인간은 이를 바깥으로의 운동이 자 추출 내지 배제를 의미하는 행위를 감행하려는, 즉 상상 속에 서 〈끄집어내어abs-tractus〉 색감으로 추상하는abstract 부정 행위를 하 고자 했던 것이다.

이를테면 그것은 오늘날 추상 화가 라인하르트가 상징하 는 흑색의 모노크롬과도 같은 것이다. 〈말할 수 없는 것에 대하여 침묵하라〉는 비트겐슈타인의 주문처럼 원초적인 부재와 무에 대 하여 암흑 이외에는 달리 표현할 수 없었던 시인이나 철학자와 마 찬가지로 그 화가 (라인하르트)도 상상 속의 원초적 부재와 공허, 경험해 본 적이 없는 혼돈과 무에 대하여 침묵의 미학으로 대신하 고자 한 것이다.

그 때문에 작가에 의해 지시 대상에 대한 해석학적 코드로 부여되는 그것들의 제목 또한 (화가의) 유보나 (관람자에게의) 위 탁을 암시하는 「the untitled」가 아닌 「abstract painting」 그 자체일 뿐이었다. 제목에 집착하게 하는 〈제목 강박증〉에 빠져들지 않는 대신 그는 캔버스 본연의 시니피앙에 충실하려 했기 때문이다.[245] 무의 세계에서는 존재론적 내포와 외연조차도 필요 없으므로 그 는 자기 지시적 즉자성만을 강조하려는 이른바 〈프라이머리 아트 primary art〉를 구축하고자 했던 것이다.

그 때문에 미니멀리스트들은 미니멀 아트의 선구를 절대 주의를 추구하던 말레비치의 「검은 사각형」(1915)에서 찾기보다 라인하르트가 선보인 일련의 흑색 추상화에서 찾으려 했다. 그것 은 원초적 부재와 무의 세계에 대한 가장 금욕적인 작품들이 그들 에게는 〈궁극적 최소화〉를 실현하기 위한 단서가 될 수 있었기 때 문일 것이다. 더구나 미니멀리스트들에게 그의 「추상 회화」(도판 64, 65)들은 축소 지향적 전면 회화all-over painting의 전형이나 다름

245 이광래, 『미술을 철학한다』(서울: 미술문화, 2007), 72면.

없었기 때문이기도 하다.

(b) 격자의 철학과 미학

그뿐만이 아니다. 그는 〈최후의 회화〉를 상징하는 흑색 회화를 통해 역설적으로 회화의 거듭나기를 시도하기도 했다. 「추상 회화, No. 5」(1962)에서 보듯이 침묵과 더불어 긴장 속에 휩싸인 흑색 공간의 근저로부터 희미하게 태동하는 격자를 통해 그는 새로운 질서의 패러다임을 알리려 했다. 흑색 회화 속에서 격자의 재발견은 회화의 종말과 시작에 대한 최소한의 시그널이었던 것이다.

그것은 그가 이미 「아트 뉴스」 1957년 5월 호에 발표한 미술에서의 6대 금기들Six No's이나 12가지 원칙들Twelve Technical Rules — 질감 없음no texture, 필법 없음no brushwork, 드로잉 없음no drawing, 형태 없음no forms, 디자인 없음no design, 색채 없음no colors, 광선 없음no light, 공간 없음no space, 시간 없음no time, 크기나 스케일 없음no size or scale, 움직임 없음no movement, 주제 없음no subject 등 — 을 명시한 「새로운 아카데미를 위한 열두 개의 규칙」에서 언급한 말에 대한 하나의 실천이었을 뿐이다.

이를테면 〈전통 미술은 예술가들에게 무엇을 해서는 안 된다는 것을 보여 주었다. 미술 안에서 이성은 무엇이 아닌가를 알게 하고, …… 예술가가 자신의 그림에서 덜 주제 넘을 때 그의 목표는 더욱 순수해지고 명백해진다〉[246]는 주장이 그것이다. 그것은 마치 카르나프나 비트겐슈타인과 같은 논리 실증주의자들이 헤겔과 같은 전통적인 형이상학자들이 쏟아내는 무분별하고 애매모호한 언명들을 비판하는 것과 같은 형국이었다.

그 때문에 그는 1959년 또다시 「새로운 아카데미가 존재하는가?」라는 글에서 〈시간을 넘어서는 존재이며, 순수함을 만들고,

246 김광우, 『폴록과 친구들』(서울: 미술문화, 2005), 162면.

미술 이외의 모든 의미를 제거하고 정화할 수 있는〉[247] 새로운 아카데미의 존재가 필요하다고 주장한 바 있다. 이를 위해 그가 선택한 대안이 모노크롬과 그리드였다. 그것만이 순수하고 명백하게 〈자기 지시적 양식〉이라고 믿었던 것이다. 다시 말해 그리드와 모노크롬을 가리켜 〈그 자체로 시작해서 그 자체로 끝나 버리고, 미술 이외의 다른 의미는 존재하지 않는 것〉이라고 생각했다. 그것은 마치 논리 실증주의자들이 엄격한 검증 원리로 명제 분석을 요구하듯 그가 나름대로 회화의 본질에 답하기 위해 마련한 새로운 원리였던 것이다.

특히 만일 그리드가 묘사하는 것이 있다면, 그것은 단순히 그려지고 반복될 뿐인 바로 그 표면밖에 없다고 하여 그는 〈그리드의 중립성〉을 강조했다. 하지만 중성적 의미의 인공 언어로 환원함으로써 의미의 명료성을 보다 높일 수 있다는 목표를 앞세운 논리 실증주의의 등장이 난해한 형이상학적 언명들의 남용에 대한 반작용이듯이, 오로지 그리드만으로 〈시간을 넘어서는〉 순수하게 정화된 미술 작품을 그리려 했던 그의 흑색 신화도 전후의 역사적 배경과 무관하지 않았다. 논리 실증주의가 형이상학의 전통에 반기를 든 반철학이었듯이 라인하르트의 격자 추상도 표면 내부의 역사적 시니피앙들에 대한 배제와 소거를 위해 정화와 순수를 지향하는 반미학이기는 마찬가지였다.

그 때문에 할 포스터Hal Foster 도 이와 같은 격자 추상(기하 추상)의 재발견과 동어 반복적인 제한주의 미학—〈예술은 예술이다. 그 이외의 것들은 그 이외의 것들이다〉— 의 원인을 추상에 내재한 또 다른 차원인 〈시간성〉에서 찾으려 했다. 그는 다음과 같이 말했다. 〈이러한 미술이 등장하는 배경에는 역사적 요인도 작용했다. …… 이러한 양상은 순수화된 종류에서 최후의 것이 되

247 할 포스터 외, 『1900년 이후의 미술사』 배수희 외 옮김(서울: 세미콜론, 2007), 398면.

기보다는 회화가 그 이전의 모든것과 완전히 단절된 것으로서 하나의 기원이 된다는 개념과 관련이 있다. …… 또한 전후 아방가르드들은 점점 더 동일한 패러다임의 반복을 독창적인 발명 행위라고 생각했다.〉[248]

하지만 미국으로 피신한 논리 실증주의가 〈철학의 거듭나기〉를 위해 강조한 논리적 금욕주의와 엄격주의가 시간이 지날수록 스스로에게 덫이 되는 자기모순에 빠지고 말았듯이, 아홉 개의 그리드로 된 라인하르트의 마지막 흑색 회화도 자기 절제적이고 금욕적인 제한주의 미학의 한계 속에서 정사각형이든 직사각형이든 사각형의 패러다임에 내재해 있는 불가해의 갈등 구조를, 즉 새로워야 하는 순수와 독창적인 재발견(=반복) 간의 배중률排中律을 극복할 수는 없었다. 할 포스터가 그의 마지막 회화 역시 〈가장 순수한 논리적 진술(관념)로 환원되지만 역설적이게도 한마디로 정의하거나 합리적으로 설명할 수 없는 화면의 시각적 흔들림(물성)을 경험하게 만든다〉[249]고 주장하는 까닭도 마찬가지이다.

수지 개블릭도 그리드의 자족적 표현 기법을 〈그것의 윤리적, 사회적, 철학적 가치에 대한 무관심, 수학자가 공리를 다룰 때 불러일으키는 세계에 비교될 수 있는 것들에 대한 지나친 관심, 자유가 존재하는 바로 그곳에서 발달되는 습관들, 고정된 형태들의 조직망에 의해 둘러싸여 들어 있는 그것의 의미 등과 함께 그 암호의 뜻이 정말로 해독되지 못하고, 우리 시대를 위한 일종의 로제타석 ― 1799년 나일강 하구에 있는 로제타Rosetta 마을에서 발견된 흑암색 현무암의 비석 조각으로서 상형 문자로 된 고대사를 해석할 수 있는 단서가 되었다. 거기에는 황제 프톨레마이오스 5세를

248 할 포스터 외, 앞의 책, 399면.
249 할 포스터 외, 앞의 책, 400면.

칭송하는 내용이 새겨져 있다 — 못지 않은 것으로 남아 있다〉[250]고 하여 최소한의 〈회화적 공리〉만을 상징하는 암호 풀이의 실마리 정도로 간주하고 있다.

③ 도널드 저드: 평면 이탈과 3차원의 미학

도널드 저드Donald Judd는 반反환영주의자다. 그는 1965년 조형 예술을 환영주의illusionism에서 해방시키기 위해, 나아가 환영주의를 타파하기 위해 〈실제 공간〉을 지지하는 「특정한 사물들Specific Objects」이라는 제목의 글을 썼다. 그는 〈회화의 주요한 잘못된 점은 그것이 벽 위에 평평하게 놓여 있는 직사각형의 평면이라는 것이다. 직사각형은 하나의 형체shape 그 자체이다. 그것은 분명히 하나의 완전한 형체이다〉라고 했다.

이에 반해 그는 〈3차원은 실재 공간이다. 그것은 환영주의와 붓자국과 색 속에 그리고 그 주위에 있는 즉물적 공간의 문제를 제거한다. 그것은 유럽 미술의 가장 현저하고 가장 바람직하지 못한 특징들 중 하나를 제거하는 것〉[251]이라고도 주장한다. 또한 그렇게 함으로써 조형적 실재론자인 그는 미술이 가진 순수한 조형적 본성이 강조되어야 하고, 이를 위해서는 공간에 대한 환영주의를 제거하는 것이 요구된다는 그린버그의 처방에 동의한 것이다.[252]

컬럼비아 대학교에서 철학과 미술사를 전공한 그는 1961년을 환영주의에 사로잡힌 순수한 추상 회화에서 벗어나는 전환점으로 삼았다. 3차원의 미학을 선보이기 위해 그는 이른바

250 Suzi Gablik, 'Minimalism', *Concepts of Modern Art*, ed. by Nikos Stangos(London: Thames & Hudson, 1981), p. 253.

251 Donald Judd, 'Specific Objects', *Complete Writings 1959-1975*(Halifax: The Press of the Nova Scotia College of Art and Design, 2005), p. 184.

252 Lisa Phillips, *The American Century: Art & Culture, 1950~2000*(New York: W. W. Norton & Co., 1999), p. 145.

평면 이탈을 감행하기 시작한 것이다. 그가 느끼기에 2차원의 평면 위에서 이루어지는 모든 회화는 환각적이었고, 따라서 그만큼 믿을 수 없는 것이었다. 이를테면 평면에서의 시각적 환영들optical illusions에 의한 착시 효과를 통해서라도 3차원의 미학을 맛보려 한 입체주의가 그것이었다.

그때부터 저드는 회화와 조각의 결합체를 하나의 대안으로 제시하려 했다. 그것은 단순한 입체적 조형 요소를 단색조의 배경에 표현하는 방법이었다. 그렇게 함으로써 평면 작업에서는 불가피했던 공간적 환영주의를 제거할 수 있을뿐더러 형체와 배경과의 2차원적 관계, 즉 내적 관계성interior relations에서도 벗어날 수 있다고 생각했다. 1962년 그는 유화 물감을 이용해서 첫 번째 벽면 부조를 제작했고, 삼차원의 입체 작품을 만들기 위해 회화 작업을 포기했다. 이어서 이듬해부터 좀 더 성숙한 단계의 벽면 부조의 삼차원적 입체 작품을 만들기 시작했다.(도판 66, 67)

1963년 12월 그는 뉴욕의 그린Green 갤러리에서 채색된 나뭇조각의 집합체로 된 다섯 점의 작품으로 첫 개인전을 열었다. 그는 작품을 대부분 합판과 금속 부속으로 만든 후 카드뮴의 색채를 단일하게 칠했다. 그 부조들은 평면에서 유희하는 회화적 환영들을 비웃기라도 하듯이 실제의 입체 공간을 이용하여 재료나 색상 또는 형태에서 모두 입체적 동질성을 보여 주었다.

이 전시에 대하여 미술 평론가 브라이언 오도허티Brian O' Doherty는 「뉴욕 타임스」에 기고한 글에서 〈의미의 결여라는 허세로 의미를 성취하려고 애쓰는 아방가르드 비예술의 훌륭한 예〉라고 평했는가 하면 오늘날 다니엘 마르조나도 〈전시된 입체 작품과 부조들은 회화에서 온 것이 분명하지만 회화의 조건에 대한 저드의 분석이 결국 회화가 부조리하게 환영주의적이고 자연주의적이라는 결론에 이르렀다는 사실을 증언한 셈이었다. …… 저드는 환영

적 공간을 제시하는 대신 실제의 공간을 이용하고 규정하기 위해 진정으로 추상 미술을 도입하기를 원했다〉[253]고 평하고 있다.

하지만 그는 특정한 물체를 위한 기본형으로서 제작한 채색된 나뭇조각의 집합체들조차도 이듬해부터는 직접 만들지 않았다. 번스타인 브라더스라는 회사에 제작을 의뢰함으로써 공업적, 기계적인 제작 방법을 이용했다. 이렇듯 그는 회화 작품이 이젤을 떠날 수 있었듯이 입체 작품도 이제는 작가의 손마저도 빌리지 않을 수 있음을 보여 주고자 했다. 예술 작품의 생산이 예술가의 손에서 공장으로 옮겨진 것이다. 그것은 무엇보다도 뒤샹의 레디메이드처럼 조형 작품의 제작 방식을 재정의함으로써 〈과정의 미학〉에 대한 본질적인 반성을 요구하기 위해서였다.

〈그때부터 그의 작품에서 구상적인 관련성은 완전히 사라졌으며, 모든 주관적 논법이나 사적인 징후가 제거된《차가운 우아함》을 가진 추상적이고 기하학적인 작품만 남았다.〉[254] 그의 기계 미학적 입체 추상은 가변적인 감정의 개입을 최소화한 이른바 〈쿨 아트〉가 되어 가고 있었던 것이다. 다시 말해 그의 작품에서는 최소화의 기본 단위가 질서를 위한 원리로 작용함으로써 관계적 구성의 필요가 없어졌고, 폴록을 비롯한 추상 표현주의자들이 보여 준 순간적으로 일어나는 결정과 즉흥적인 기분이나 직관에 따른 재배치의 과정도 가능한 한 배제할 수 있게 되었다. 이처럼 그는 구상적이지 않은, 구성적이지 않은, 서술적이지 않은, 환영적이지 않은, 문학적이지 않은, 어떤 술어도 붙일 수 없는, 특히 평면의 회화 원리들에 대해서는 오직 〈부정을 통해서via negative〉만 도달할 수 있는, 그래서 아직은 정체를 말할 수 없는 미술로의 전환을 꾀하고 있었다.

253 다니엘 마르조나, 『미니멀 아트』, 정진아 옮김(파주: 마로니에북스, 2008), 17면.

254 다니엘 마르조나, 앞의 책, 18면.

1966년 뉴욕의 유대인 미술관Jewish Museum에서 열렸던 〈일차적 구조들Primary Structures〉의 전시회는 그가 추구하는 이와 같은 미니멀리즘의 철학과 미학 ─ 반자연적, 즉 인위적 질서의 〈엄정함〉과 단순한 〈반복〉의 의미에 대한 철학적 천착과 미학적 실현 ─ 의 야심을 본격적으로 드러낸 현장이었다. 거기에 전시된 작품들은 영국의 경험론자 존 로크가 강조하는 즉물적 성질인 수, 크기, 형태, 운동성, 연장성 등과 같은 〈제1성질들primary qualities〉을 부각시키려는 조형 의지에서 비롯된 것들이었기 때문이다. 그가 그것들을 〈1차적 구조물〉로 간주했던 것도 그것들이 환영주의적 공간을 벗겨 낸 결과물이기 때문이 아니라 오히려 그것에 선행하는 성질들, 즉 맨 처음에 등장한 성질들로 된 것들이라고 생각했기 때문이다.

　　저드가 순수한 자기 지시적 즉물성literalness을 통해 강조하고자 했던 원리는 〈반복〉이었다. 그는 미니멀리즘을 비판하는 마이클 프리드가 지적한 대로 은폐성과 현전성이 결합된 즉물주의의 의미를 〈연극적으로〉[255] 표현함으로써 시종일관 반복의 의미에 대한 본질 규명에 주력했기 때문이다. 실제로 1990년대의 작품에 이르기까지 저드의 작업은 이를 위해 진행되어 왔다. 〈하나하나의 조각은 끝이 없는 사슬처럼 반복적인 방식으로 배치된, 동일하고 상호 교환이 가능한 기본 단위들의 단순한 정렬로 이루어졌다〉[256]는 것이다. 그가 이미 「특정한 대상들Specific Objects」(1975)에서 내적인 일련의 관계들로 제공되는 통일성과 완결성을 거부하기 위해 〈하나 다음에 또 하나one thing after another〉[257]라는 표현을 동원했던 까

255　마이클 프리드는 연극성을 미니멀리즘의 조건일 뿐만 아니라 미니멀리즘의 대상들을 마치 재현처럼 읽는다면 그것의 주제이기도 하다고 주장한다. Michael Fried, 'Art and Objecthood', *Minimal Art*, ed. by Gregory Battcock(New York: Dutton, 1978), pp. 116~147.

256　Suzi Gablik, Ibid., p. 251.

257　Donald Judd, Ibid., p. 184.

닭도 거기에 있다.

저드는 작품 구성을 반복과 연속이라는 예측하기 쉬운 요인들에 의존했다. 그에게 미니멀리즘은 항상적이므로 일정한 단위도 줄곧 반복 속에 있으며 언제나 하나의 복제인 것이다. 그가 동원하는 다수적 입방체들에는 항상 그것의 용도에 선재해서 그 용도를 규정하는 하나의 이미지가 있기 때문이다. 그것은 마치 데리다가 주장하는 대상의 모방으로서의 반복이 아닌 반복 이전에 반복 없이 존재하는 반복의 기원과도 같은 것이다.

하지만 그것마저도 원본적인 이미지일 수 없다. 원본의 대상이 있다 할지라도 그것 역시 또 하나의 이미지일 수 있을 뿐이기 때문이다. 배제의 논리에 기초하고 있는 미니멀리즘에서 반복적 단위들은 내재적으로 긍정적인 의미를 구현하는 것이 아니라 부정적이고 무관계적으로, 즉 저드가 말하는 〈하나 다음에 또 다른 하나〉라는 통시적 질서에 의해 다른 어떤 것이 아니라는 것으로만 구별되는 것이다. 그것들의 의미가 언제나 그것들에 대해 〈외재적인〉 까닭도 거기에 있다.[258]

저드는 이른바 원본이 없는 미메시스의 반복을 계속하며 조형 욕망을 최소화하려 했다. 그가 어떤 작품에도 특정한 제목을 붙이려 하지 않는 이유, 즉 침묵의 기호들signs로 일관했던 까닭도 마찬가지이다. 그 때문에 1972년 미국의 미술사가 레오 스타인버그Leo Steinberg도 제목 없이 반복되는 복제의 기호 현상을 가리켜 〈그것의 대물적 특질, 그것의 공백과 은밀함, 그것의 비인간적이고 산업적인 외관, 그것의 단순성과 결정들 가운데 엄밀하게 극소치만 실시하려는 경향으로 알아볼 수 있게 되었다〉[259]고 평한

258 Howard Singerman, 'In the Text', *A Forest of Signs*(Los Angeles: The Museum of Contemporary Art, 1989), 이영철, 『현대 미술의 지형도』, 정성철 옮김(서울: 시각과 언어, 1998), 31면.

259 Suzi Gablik, Ibid., p. 251.

바 있다.

저드에게 있어서 반복되지 않는, 반복에 의해 분할되지 않는 기호는 기호가 아니었다. 실제로 반복적으로 복제되는 무관계의 텍스트들(입방체들)에서 미메시스의 조건으로서 작용하는 모조적인simulacral 반복 가능성repeatability은 불가결의 것이었다. 결국 그가 시도해 온 〈의도된 반복〉은 〈궁극적 최소화〉를 지향하려는 금욕적 의지에 대한 표상sign인 것이다. 역설적이게도 이름 없는 입방체들의 〈동질적〉 반복과 통시적 복제는 줄곧 이성적 드라마의 〈창조적〉 계기이자 과정이나 다름없기 때문이다.

④ 프랭크 스텔라의 즉물성과 현전성

해럴드 로젠버그는 1952년에 쓴 논문 「미국의 액션 페인팅 화가들The American Action Painters」에서 〈그것은 사물을 그린 것이 아니다. 그것은 사물 그 자체이다〉 또는 〈그것은 자연을 복제(재생산)하지 않는다. 그것은 자연이다〉[260]라고 주장한다. 여기서 〈사물〉이라는 관념, 즉 사물성thingness은 다른 어떤 것도 아니며, 다른 어떤 것에도 빚지고 있지 않은 자명한 실재이다. 1960년대 초 미국의 추상주의 미술가들(추상 표현주의자들과 미니멀리스트들)은 유럽의 미술가들이나 그 이전 세대의 미술가들과 자신들을 구별 짓기 위해 주로 이 개념을 사용했다. 프랭크 스텔라Frank Stella도 예외가 아니었다. 오히려 그가 〈미국의 액션 페인팅 화가들〉의 중심 인물 중 하나였다.

(a) 추상에의 역설

프랭크 스텔라는 반추상적anti-abstract 추상 화가였다. 본래 라틴어

260　Harold Rosenberg, *The Tradition of the New*(Chicago: University of Chicago Press, 1982), pp. 23~39.

의 〈abs-tractus〉란 마음속에 있는 것을 〈밖으로 *끄집어내는*〉 것을 의미한다. 다시 말해 그것은 보이지 않는 것을 보이게 하는 것이다. 그래서 abstract가 곧 〈모습이나 생김새를 뽑아내다〉를 뜻하는 추상抽象인 것이다.

하지만 스텔라의 조형 공식에서 보면 캔버스 위에는 물감 이외에 아무것도 없으므로 〈당신이 보는 것이 바로 당신이 보는 것이다.〉[261] 또한 그는 〈나의 회화는 볼 수 있는 것만이 존재한다는 사실에 토대하고 있다〉고 하여 다시 한번 가시적으로 실재하는 것에 대한 자명한 이미지를 동어 반복적으로 강조했다. 왜냐하면 그에게는 눈에 보이는 것만이 실재하는 것이기 때문이다. 그가 1960년대에 흑색 회화들을 그리면서 자신의 그림이 〈수기手記 handwriting〉와 같은 것이 되지 않기를 원했던 까닭도 거기에 있다.

그토록 그의 신념은 소박실재론적naive realistic이었다. 그는 대상의 정체성과 그것의 표면에서 보여지는 것 사이의 동등과 일치를 강조하고자 했다. 이를 위해 그의 그림 그리기에는 〈보는 행위seeing〉만이 전부였다. 그가 생각하기에 작품이란 보이지 않는 것을 드러내기 위한 것이 아니라 정확히 보여 주기 위해 만들어지는 것이다. 그 때문에 그에게 중요한 것은 번역이 필요 없는 작품이었고, 그가 강조하려는 것 또한 작품의 자기 지시적이고 자기 관여적인 현전성presence이었다.

여기서의 현전성現前性은 현재, 여기에 있는 특정한 실체의 양태이다. 그것은 아리스토텔레스가 말하는 〈항상적 현전성을 지닌 실체나 데리다가 말하는 목소리의 자기청해自己聽解, 즉 의식의 시원성과 일치하는 자기 현전적 실체의 양태가 아니다. 그것은 특정한 시간(현재) 속에서의 《사건》을 포함하고 있는 특정한 사물의 존재 양태를 가리킨다. 하지만 여기서의 사건은 인과 관계적인

261 Frank Stella, Bruce Glaser, 'Questions to Stella and Judd', *Art News 65*(September, 1966), p. 58.

것이 아니라 오히려 무관계의 현상일 뿐이다. 스텔라가 〈나는 관계성을 지닌 회화에 대해 무엇인가를 해야 한다〉고 한다든지, 〈그것에 반대하여 회화의 균형을 잡는 일을 해야 한다〉고 주장하는 이유도 거기에 있다.

이를 위해 그가 선보인 것이 「깃발을 드높이!」(1959, 도판 68)를 비롯한 장방형이나 십자가의 모양으로 된 일련의 흑색 회화들이었다. 이 연작들에서 그는 무엇보다도 먼저 형상과 배경과의 관계를 제거하고자 했다. 하지만 제목의 선택에서부터 그의 작품들은 제거와 배제의 논리에 충실하려는 추상 화가들(클리포드 스틸, 애드 라인하르트, 이브 클랭, 도널드 저드 등)의 작품과 달랐다. 무제나 숫자와 같은 유보적이고 중성적 의미 대신 그의 작품들은 「기저 6마일」(1960)이나 「하란 Ⅱ Harran Ⅱ」(1967), 「대립항」(1974) 등처럼 세속적 구체성을 지시하기 위해 서사적이거나 설명적인 의미가 부여되어 있었기 때문이다.

특히 나치의 공식 행진가의 이름(Die Fahne hoch!)을 그대로 이용한 「깃발을 드높이!」의 경우가 더욱 그러하다. 이것은 제목에서부터 관계적이고 가치 개입적인 거대 서사이다. 그것은 리얼리티의 자명한 이미지를 방해하는 의미의 잔여적 깊이를 우회적으로 지시하고 있다. 이렇듯 그는 형상과 배경과의 관계를 전적으로 제거하기보다 암시함으로써 〈보는 것이 보는 것이다〉라는 현전의 도그마를 허위 의식화하고 있는 것이다.

실제로 그는 파시스트 군대의 끔찍한 잔혹성과 암흑상을 연상시키기 위해 검은색 바탕을 선택했고, 그 위에 나치를 상징하는 스바스티카swastika(卍) 대신 십자가의 문양을 그려 넣음으로써 관계의 배제를 역설적으로 추상화하고 있다. 물론 겉으로 보기에 이 작품은 〈나의 회화는 볼 수 있는 것만이 존재한다는 사실에 토대한다〉는 그의 주문에 충실해 보인다. 또한 해석이나 번역이 필

요 없는 즉물적이고 금욕적인 미니멀리즘의 교의를 잘 지키고 있는 듯이 보이기도 하다.

세로 308.6센티미터, 가로 185.4센티미터나 되는 이 거대한 전면 회화는 7.6센티미터나 되는 캔버스 틀의 두께가 그대로 줄무늬 사이의 간격으로 옮겨 가며 틀 모양을 십자가형으로 반복하는 방식으로 그려졌다. 에나멜로 그려진 이 그림의 중앙의 십자가 형태는 수평의 배경에 대한 수직 형상이라는 가장 기본적인 대칭의 형태를 반복한다. 그것은 무엇보다도 형상과 배경과의 관계를 표면상 제거하기 위해서였다.[262] 그 때문에 할 포스터도 이 그림을 〈실증주의적positivistic〉이었다고 평한다.

물론 포스터는 실증주의가 단지 현상 이외의 어떠한 지식도 소유할 수 없으며, 사실의 본체나 목적 또는 원인을 추구하려는 형이상학과 구별된다는 점에서만 그렇게 평했을지 모른다. 하지만 실증주의는 〈사물들 간의 불변적인 관계를 고찰하여, 다양한 현상들 간의 불변적인 관계의 법칙으로서 과학적 법칙들을 형성함으로써 사실들을 탐구하려는 시도이다. 실증주의에서는 현상들의 법칙이 곧 우리가 알고 있는 모든 것이라는 사실을 전제할지라도 그 현상들을 연결시켜 주는 불변적인 연속적 계기나 현상들을 통해 사실들 간의 관계도 암암리에 내포하고 있게 마련이다.〉[263]

이런 점에서 보면 실증주의는 전후의 미국 회화가 추구하는 미니멀리즘이나 추상 표현주의와의 모순 관계를 피할 수 없었다. 메리 앤 스타니스젭스키Mary Anne Staniszewski가 이것이 바로 20세기 추상 예술이 지닌 심각한 모순 가운데 하나라고 지적하는

262 할 포스터 외, 『1900년 이후의 미술사』, 배수희 외 옮김(서울: 세미콜론, 2007), 409면.
263 이광래, 『프랑스철학사』(서울: 문예출판사, 1992), 243면.

이유도 거기에 있다.[264] 예컨대 프랭크 스텔라가 〈보이는 것이 보이는 것〉이라고 주장하면서도 1960년대의 흑색 회화들에서 범하고 있는 모순이라는 것이다.

(b) 조야한 절충주의

마이클 프리드는 스텔라의 작품들을 입체주의에서 나와 몬드리안을 경유한 또 하나의 〈기하 추상〉으로 간주한다. 그에 비해 칼 안드레는 그의 작품들이 〈물질주의적materialistic〉이라고 평한다. 스텔라는 1960년부터 알루미늄과 구리 같은 금속제를 사용하기 시작했는가 하면 사각형의 캔버스들도 그 형태를 달리해 갔기 때문이다. 그는 처음에 선보인 줄무늬를 V자 모양으로 바꾸더니 그에 따라 캔버스의 형태조차도 변형을 시도했다. 그는 새로운 오브제와 새로운 형태의 이미지를 내부적으로, 즉 연역적으로 절충하며 구조화함으로써 오브제와 형상의 변화를 모색했다.

　　다시 말해 그는 즉물적인 물질주의나 유물론적 실증주의에서 내적 감각sens intime을 가시적으로 〈뽑아 내어〉 이를 자신의 지각론으로 나름대로 이론화하는 절충주의eclecticism를 실현시키려 했다. 본래 〈절충주의〉라는 용어는 그리스어의 eklegein, 즉 〈뽑아 내다〉, 〈골라 내다〉라는 뜻에서 유래한 것이다. 실제로 19세기 전반의 절충주의 철학자들은 여러 상반된 체계들로부터 그들이 승인하는 이론들을 뽑아 내어 절충하고 결합함으로써 그들이 원하는 중도적인 철학 체계를 만들어 냈다.

　　이를테면 에티엔 보노 드 콩디야크Étienne Bonnot de Condillac의 〈감각 이론〉 — 모든 정신 활동은 가장 수동적이고 저급한 단계의 감각인 후각에서 비롯된다는 — 과 토머스 리드Thomas Reid의 〈상식의 철학〉 — 지각은 그 자체 안에 외적 실재(예컨대 로크의

264　Mary Anne Staniszewski, *Believing Is Seeing*(New York: Penguin Books, 1995), pp. 188~190.

제1성질들: 크기, 수, 형태 등)에 관한 상식적 판단을 포함하고 있으므로 증명을 필요로 하지 않는다는 ― 을 절충하여 만든 루아예콜라르Pierre Royer-Collard의 〈지각의 철학〉이 그것이다.

그의 절충주의적 지각 이론에 따르자면 자아는 공간적 실체도 시간적 정체도 가지고 있지 않는 〈감각의 집합체〉에 불과하다. 그러면서도 그는 자아란 감각 가능한 성질들, 예컨대 로크의 제2성질들: 맛, 소리, 빛깔, 냄새 등)과 무관한 채, 즉 어떤 감각적 실체와도 무관한 채 자의적인 반성을 필요로 하지 않는 상식적 판단과 무관계적 감각을 통해서 〈이미지의 집합〉만을 요구할 뿐이라고 생각했다.[265]

그런데 바로 이러한 점 때문에 우리는 그것과 스텔라의 주장과의 연관성을 어렵지 않게 발견할 수 있게 되었다. 그것들이 데이비드 흄David Hume이 말하는 〈관념들의 연합association of ideas〉을 불러일으키기 때문이다. 그것은 지각 행위에 대한 전자의 이와 같은 절충주의적 지각 이론이 한 세기쯤 지나 조형 행위를 위한 스텔라의 소박실재론적 절충주의, 즉 〈당신이 보는 것이 곧 당신이 보는 것이다〉라는 주장과 조우하게 된다는 점에서였다.

게다가 감각과 상식을 절충하며 이미 범주적 오류에 빠져버린 그의 지각 이론은 그와 같은 소박실재론적 입장을 강화(변명)하기 위해 〈나의 회화는 볼 수 있는 것만이 존재한다는 사실에 토대하고 있다〉는 버클리식의 지각 이론을 도입함으로써 논리적 일관성도 유지할 수 없게 되었다. 스텔라는 〈존재하는 것은 지각하는 것이다esse est percipi〉라는 단정을 통해 로크의 제1성질을 부정하는 버클리George Berkeley의 지각론적 존재론 ― 감관을 떠나 또 다른 성질(크기, 모양, 운동 같은 제1성질)은 생각조차 할 수 없다. 따라서

사물의 존재는 그것의 피지각 여부에 달려 있다[266]는 ─ 을 회화의
이론적 토대로 삼음으로써 논리적 충돌마저 자초하고 있기 때문
이다.

⒞ 혼성 모방과 탈모더니즘

스텔라의 흑색 회화와 1967년부터 3년간을 장식한 93점의 V자형
회화 ─ 이슬람의 모티브와 아일랜드의 채색 문화에서 얻은 영감
으로 흑색 회화와는 정반대로 매우 다채롭고 강렬하게 채색[267] ─
는 〈선언적 논리〉의 상충으로 인해 1970년대를 넘기지 못했다. 할
포스터도 「하란 Ⅱ」(1967)이나 「탁티슐레이만」(1967), 「각도기
변형 Ⅵ」(1968), 「아그바타나 Ⅱ」(1968) 등과 같은 〈각도기의 연
작에서 이미지와 지지체는 여전히 같은 외연을 지니고 있었지만
서로 부딪치기 시작했고, 그 구조물들은 더 이상 설득력이 없었다.
1970년대 중반 이 작품들은 회화도 조각도 아닌 혼성적인 것이
되어 버렸다. …… 스텔라의 회화는 모더니즘의 분석을 넘어 후기
역사적인 혼성 모방pastiche으로 나아간 듯 보였다. …… 거기서는
어떤 회화적 논리도 보증될 수 없기 때문에 반박될 수도 없게 되
었다〉[268]는 것이다.

스텔라는 1959년 「깃발을 드높이!」(도판68) 이래 미술의
본질에 대한 〈인식론적 단절〉을 위해 내러티브의 배제와 중성적
인 공백감에 충실하기 위해 나름대로 엄격한 논리를 앞세워 궁극

266　믿음직스런 사과의 예를 들어 보자. 그것은 붉고 둥글며 맛있고 향기도 좋다. 그런데 버클리에 의하
면 이러한 성질들은 지각된다는 사실에서 비롯된다. 그 이외에 감각되는 실재는 존재하지 않는다. 다시 말
해 그것밖에 아무것도 없다. 따라서 사과는 우리가 지각하는 성질들로 구성되어 있는 감각들의 복합체이
다. 그 이외에 모양이나 크기와 같은 제1성질(즉물성)이 있다고 말하는 것은 제1성질과 제2성질이 분리될
수 있다고 가정하는 것에 불과하다. 하지만 실제로 대상과 감각은 동일한 것이며 서로 떼어 낼 수 있는 것
이 아니다. 새뮤얼 스텀프, 제임스 피저, 『소크라테스에서 포스트모더니즘까지』, 이광래 옮김(파주: 열린책
들, 2003), 406~407면.

267　장루이 프라델, 『현대 미술』, 김소라 옮김(서울: 생각의 나무, 2011), 124면.

268　새뮤얼 스텀프, 제임스 피저, 앞의 책, 410면.

적인 최소화의 원리를 강조했다. 하지만 시간이 지날수록 그에게는 그것이 곧 논리의 위기로 되돌아왔다. 논리 실증주의자들이 해석학적 혼란을 초래한 형이상학적 전통과의 단절을 위해 내세운 논리적 엄격주의가 스스로의 덫이 되어 내재적 위기에 빠지게 됨으로써 인공 언어에서 일상 언어로, 기호 논리에서 혼성 논리로 환원할 수밖에 없었듯이, 스텔라도 단색 지향적인 제거의 논리에서 다채로운 혼성 모방주의로의 환원을 불가피하게 느꼈기 때문이다.

특히 그는 1980년대 이후 지금까지도 수많은 아상블라주의 작품과 조각 작품들을 통해 1960년대에 보여 준 회화적 금욕주의와는 정반대로 양식, 기법, 매체 등에서 가리지 않고 과장된 색채와 혼합된 혼성 모방의 형태들을 쏟아 냄으로써 누구보다도 적극적으로 탈모더니즘의 대열에 나서는 자기 반란의 추상 화가로서 탈바꿈해 온 것이다.(도판69) 할 포스터가 1960년대의 스텔라가 보여 준 〈그 역사주의적 엄격함은 왜 그가 이러한 포스트모더니즘적 역사에서 벗어나기를 원했는지를, 그리고 그 역사를 거부했음에도 그가 왜 그 역사의 주요한 옹호자로 간주되고 있는지를 보여 준다〉[269]고 평하는 까닭도 거기에 있다.

4) 팝 아트와 영미의 낙관주의

팝popular은 소수의 귀족 계층, 즉 노블레스noblesse의 정서와는 반대를 뜻한다. 그것은 소수자의 귀족적noble인 의식이나 감성의 경향성이 아닌 다중多衆의 뜻과 정서, 즉 다중인의 기氣를 가리킨다. 그것은 소수자의 선민의식에 대한 반작용과도 같은 것이므로 민중적이고 통속적인 의식이자 감정일 수밖에 없다. 그것은 일반인

269 새뮤얼 스텀프, 제임스 피저, 앞의 책, 410면.

의 인기에 기초하기 때문에 팝이고, 그들 속에 널리 유행하기 때문에 팝인 것이다. 루시 리파드가 팝 아트에서 〈우리가 가장 먼저 다루어야 할 것은 사회에서 가장 진부한 것이면서도 가장 일반적인 반응이다〉[270]라고 주장하는 까닭도 거기에 있다.

20세기에 이르러 개방 사회로의 변화가 빠르게 진행됨에 따라 권력이나 재물과 같은 외재적 가치를 상징하는 소수자의 전유물들은 독점적 지위를 유지하기 힘들어졌을뿐더러 우월적 의식이나 차별적 정서와 같은 내재적인 가치도 더 이상 소수자에 의해 전유화專有化될 수 없었다. 고도의 산업화에 따른 그와 같은 세속화의 사정은 학예의 향유에 있어서도 마찬가지이었다.

20세기 미술의 경우, 양식에서 뿐만 아니라 표현 기법이나 매체에서도 그와 다르지 않았다. 미술에서도 범하지 못할 금기가 더 이상 존재할 수 없게 된 것이다. 예컨대 브라크와 피카소를 비롯한 입체주의자들이 회화의 평면을 신문지나 마분지, 나뭇조각이나 철사 조각, 모래나 흙 등과 같이 일상생활에서 흔하게 볼 수 있거나 사용하는 진부한 오브제들을 이용하여 콜라주나 아상블라주로 장식하려 했던 시도가 그것이다. 권위적인 미술 아카데미가 주도하던 시대가 끝나면서 미술가들에게도 노블레스 오블리주(귀족의 의무감)를 요구하는 시대가 지난 지 오래되었기 때문이다.

① 전후의 미술과 낙관주의적 사회 진화론
〈art〉 앞에 굳이 〈인민 대중〉을 가리키는 〈popular〉라는 단어를 붙인 팝 아트Pop Art의 출현 공간과 주요 무대는 왜 영국과 미국이었을까?

270 루시 R. 리파드 외, 『팝 아트』, 정상희 옮김(파주: 시공아트, 2011), 11면.

(a) 영국의 파퓰리즘

영국의 대중 문화의 저변에는 주권 재민의 〈인권 사상〉과 일상인의 〈상식의 철학〉이 오래전부터 굳게 자리 잡아왔다. 17세기 말 인권 선언인 〈권리 장전Bill of Rights〉과 더불어 서방 국가들 가운데서 가장 먼저 의회 민주주의를 시작한 나라가 영국이었다. 그 때문에 1848년 2월 독일의 철학자이자 혁명가인 카를 마르크스가 런던에서 「공산당 선언」을 발표한 것이나 1849년 영국으로 망명하여 1883년 3월 14일 그가 죽을 때까지 런던에 머물렀던 사실은 이상한 일이 아니었다.

한편 영국은 개인의 권리에 바탕을 둔 자유 방임주의lassez-faire가 일찍이 도입된 나라였다. 고전 경제학의 아버지로 불리는 애덤 스미스가 『국부론The Wealth of Nations』(1776)에서 주창한 경제철학이 그것이었다. 무엇보다도 〈여러분, 자유 방임하십시오. 간섭하지 않고 그대로 내버려 두십시오. 《사리私利라는 기름》이 《경제라는 기어gear》를 거의 기적에 가까울 정도로 잘 돌아가게 할 것입니다. 계획이 필요하다고 하는 사람은 아무도 없습니다. 통치자의 다스림도 필요 없습니다. 시장은 모든 문제를 해결할 것입니다〉라는 그의 주문 때문이었다.

또한 토머스 브라운Thomas Brown, 윌리엄 해밀턴William Hamilton, 토머스 리드로 이어지는 19세기 후반의 스코틀랜드 학파가 부르짖는 이른바 〈상식 철학philosophy of common sense〉이 상식화되던 나라가 영국이라는 사실에 대해서도 사람들은 이상해하지 않는다. 이러한 정신적, 사상적 토양 위에서 독일관념론에 반대해 온 영국의 실재론자인 조지 무어George E. Moore는 『상식의 옹호A Defense of Common Sense』(1925)를 출판함으로써 영국을 모름지기 〈상식의 철학을 상징하는 나라〉로 더욱 자리매김할 수 있게 했다.

상식의 옹호는 〈일상의 옹호〉이기도 하다. 그것은 대중의

일상을 위한 상식의 변호이기 때문이다. 당시의 영국 사회는 그만큼 개방 사회였음을 의미한다. 그것은 일찍이 산업 혁명에 성공하면서 국민들 사이에 사회의 진보에 대한 낙관적 기대감과 자신감이 널리 팽배해 왔던 탓이기도 하다. 이를테면 19세기 말 〈신은 죽었다〉고 선언하며 후진국 독일의 어두운 현실을 비판하던 니체의 나라와는 달리 당시 영국의 허버트 스펜서Herbert Spencer는 낙관주의적인 사회 진화론Social Darwinism으로 영국인의 미래를 장밋빛으로 더욱 물들이고 있었던 것이다.

(b) 미국의 파퓰리즘
1886년 뉴욕의 입구에 세워진 〈자유의 여신상〉은 이민자들의 〈아메리칸 드림〉을 상징하는 미국인들의 심볼이다. 미국인은 그토록 미국이 〈자유의 여신〉이 지켜 주는 나라, 〈자유의 향유〉를 만끽할 수 있는 나라가 되기를 꿈꿔 온 것이다. 〈상식의 철학〉이 유행하는 영국의 주류 사회에서 소외된 영국인들을 비롯한 각국의 이민자들이 주류 사회가 전통적인 권위와 권력을 독점해 본 적이 없는 미지의 땅, 미국에서 자신들의 못 다한 꿈을 자유롭게 실현시켜 보기 위해 20세기의 여신으로부터 가호를 기원하며 그 땅에 몰려든 것이다.

물신주의fetishism를 숭배하는 이민자들에게 어느 지역보다도 시장 경제가 자유롭게 꽃피고 있는 자본주의의 나라 아메리카는 꿈의 현장이었다. 미국은 마르크스가 자본주의의 병리 현상 가운데 하나로 지적하는 〈노동으로부터의 소외〉가 덜한 곳, 그래서 재물의 소유와 공평한 삶의 기회에 대한 욕망 실현이 어느 곳보다도 자유로운 곳이기 때문이다. 영국이 일상의 상식적 삶을 존중하는 〈질적 개방 사회〉였던 데 비해 미국은 자본주의와 민주주의가 누구에게나 자유로운 삶을 보장해 주는 〈양적 개방 사회〉인 것이다.

더구나 제2차 세계 대전을 치르면서 유럽인들에게 대서양 건너 자유의 여신이 지키고 있는 미국은 피안의 안식처로 보였다. 수많은 지식인과 예술가들이 유럽을 등지고 자유의 여신의 품을 찾아 대서양을 건너온 것이다. 그것은 전쟁으로부터의 도피이자 자유를 향한 엑소더스였다. 그것은 아메리칸 드림을 지닌 일반인들의 물신주의적 이민이 아닌, 전문인들의 현실 도피적 피난이었다. 전장의 위협과 불안 속에서 자신들의 삶을 안전하고 자유롭게 영위할 수 없었던 유럽의 지식인과 예술가들에게 20세기의 피난처로 여긴 미국은 현실적으로 더없이 유용한 기회의 땅으로 느껴졌기 때문이다.

무엇보다도 미국은 〈진리이기 때문에 유용한 것이 아니라 유용하기 때문에 진리〉라는 실용주의pragmatism 철학을 낳은 나라라는 점에서 더욱 그러했다. 실제로 20세기의 미국은 이민자이건 현주민이건 〈유용성의 철학〉에 기초한 낙관주의적 진보관을 실현시키고 있는 땅이었다. 어느 나라보다도 개방 사회였던 미국은 모든 사람을 위한 유용성usefulness이 곧 미국을 좀 더 쓸모 있는 사회로 만들 것이라는 낙관적 기대감이 그 땅에 살고 있는, 그리고 그 땅을 찾아온 사람들의 의식의 저변에 자리 잡고 있었던 것이다.

19세기 중반부터 제러미 벤담Jeremy Bentham이나 존 스튜어트 밀John Stuart Mill과 같은 공리주의자들이 부르짖는 〈최대 다수의 최대 행복〉을 이상 사회의 건설을 위한 상식으로 여겨 온 영국인들이 그와 같은 보편적 이념에 근거한 이상주의적, 공리주의적 파퓰리즘을 추구해 온 데 비해 20세기의 미국인들 — 지식인이건 예술가이건 — 은 누구보다도 현실주의적, 실용주의적 파퓰리즘을 추구했다. 영국과 미국에서 진행되는 〈소중小衆에서 대중大衆으로〉의 이러한 사회 변화에 대하여 외부 환경의 변화에 둔감하지 않은 미술들이 파퓰리즘populism에 그냥 지나칠 수 없었던 까닭도 거기

에 있다. 다시 말해 영미의 20세기 미술사에서 이른바 〈파퓰러 아트Popular Art〉가 얼마간이지만 하나의 장르를 차지하게 되었던 것이다.

〈팝 아트Pop Art〉라는 용어을 처음 사용한 사람이 누구인지는 대해서는 이견이 있을 수 있다. 영국의 비평가 로런스 앨러웨이가 매스컴 광고 문화에 대하여 〈대중 예술popular art〉이라는 용어를 처음 사용한 데서 비롯되었다고 주장하는 이(에드워드 루시 스미스Edward Lucie-Smith)가 있는가 하면 루시 리파드는 이에 대해 의미도 다를뿐더러 시기상조라고 하여 동의하지 않는다. 그녀는 1954~1955년 겨울과 1957년 사이에 인디펜던트 그룹의 회원들과 토론하는 과정에서 자신이 처음으로 이 용어를 사용했다고 생각하기 때문이다.

② 팝 아트의 선구들
대량 생산과 대량 소비와 같은 대량 유통 구조를 가진 대량 사회mass society에서는 인간 존재도 대중 사회를 구성하는 개인, 즉 개성을 상실한 인간인 통속적 인간, 즉 〈mass man〉이나 〈popular man〉으로 변모되어 가고 있다. 다중 속의 개인은 저마다 〈시뮬라크르〉가 되어 가고 있는 것이다. 프랑스어로 시뮬라크르simulacre는 가상, 거짓 그림 등의 뜻을 가진 라틴어 시뮬라크룸simulacrum에서 유래한 말이다. 영어로도 이 단어는 〈모조품〉이나 〈가짜 물건〉을 가리키는 단어로 쓰인다. 요컨대 시뮬라크르는 원본의 성격을 부여받지 못한 채 단지 대량 생산된 상표와 같이 모조된 〈복제품〉일 뿐이다.

루시 리파드는 이와 같은 분위기를 상징하며 등장한 영미의 팝 아트의 선구를 페르낭 레제와 마르셀 뒤샹에게서 찾는다. 그녀는 미국의 팝 아트에서 레제와 뒤샹의 영향은 더욱 두드러

진다고 주장한다. 특히 1950년대 뉴욕에서 두 흐름이 만나면서 형성된 것이 바로 새로운 미술 사조인 팝 아트라는 것이다. 데이비드 매카시David McCarthy도 〈리처드 해밀턴Richard Hamilton의 테크놀로지와 에로티시즘에 대한 심취는 1910년에서 20년 사이에 그린 마르셀 뒤샹의 작품에 직접적으로 빚을 지고 있는데, 아마도 그 가운데 가장 주목할 만한 작품은 〈큰 유리〉라고 불리는 「독신자들에 의해 발가벗겨진 신부」(1915~1923)이다〉[271]라고 주장한다. 그 밖에도 루시스미스는 미국의 팝 아트에는 데 쿠닝의 영향력도 무시될 수 없다고 주장한다. 특히 그의 「여인들」 시리즈에서 팝 아트의 느낌을 뚜렷하게 느낄 수 있다는 것이다.

또한 리파드는 레제와 뒤샹을 미국뿐만 아니라 영국의 팝 아트에도 적지 않은 영향을 준 화가로 간주한다. 하지만 직접적으로 그 서막을 올린 화가로는 프랜시스 베이컨을 꼽는다. 베이컨은 자신이 의도적으로 팝 아티스트로서 활동한 것은 아니었더라도, 사진 요소를 인용하거나 부분적으로 변형시키는 방법을 통해 영국의 팝 아트 발전에 중요한 계기를 마련했기 때문[272]이라는 것이다.

그런가 하면 한동안 스위스의 다다 운동에 참여했던 한스 리히터Hans Richter는 뒤샹뿐만 아니라 다다이즘도 유럽에서 팝 아트의 선조로 간주했다. 다다의 노장들은 그 사실을 전혀 인정하려 하지 않았음에도 뒤샹만은 그렇지 않았다는 것이다. 실제로 뒤샹이 자신에게 보낸 편지에서 〈신사실주의나 팝 아트, 아상블라주 등등으로 불리는 이 〈네오다다Neo-Dada〉는 손쉬운 출구이며, 다다가 해놓은 것으로 살아간다. …… 네오다다는 나의 기성품들을 가지고 거기서 심미적인 미를 찾아냈다〉[273]고 주장했기 때문이다.

271 데이비드 매카시, 『팝 아트』, 조은영 옮김(파주: 열화당, 2003), 17면.

272 루시 R. 리파드 외, 앞의 책, 16면.

273 Edward Lucie-Smith, 'Pop Art', *Concepts of Modern Art*, ed. by Nikos Stangos(New York: Harper & Row Publishers, 1981), p. 227.

영국에서 처음 등장한 팝 아트의 모임은 1952~1953년 겨울 에두아르도 파올로치Eduardo Paolozzi가 이끄는 소규모의 비공식 단체인 〈인디펜던트 그룹Independent Group, IG〉이었다. 거기에는 팝 아트의 원료가 되는 영국의 기술 공학적인 팝 문화를 주류 미술에 대한 반항으로서 일회용의 〈소모성 미학〉(배넘이 처음 사용한 용어)을 추구하는 하나의 진지한 미술 장르로 다루자는 데 뜻을 같이한 피터 스미슨 부부Alison & Peter Smithson, 나이즐 핸더슨Nigel Henderson, 레너 배넘, 리처드 해밀턴, 루시 리파드 등이 참여했다.

하지만 리파드는 이 모임의 특성을 무엇보다도 〈인문학적〉이었다고 규정한다. 인권, 자유, 복지, 기술, 산업, 상식의 존중 등 영국의 〈근대 정신과 예술과의 통합〉을 슬로건으로 내걸고 있는 그 구성원들은 모두가 대중적인 상식에 기반을 두고 대물림되어 온 영국인의 인문 정신과 인문학을 중요시했기 때문이다. 그들은 인간의 모든 행동을 미적 판단이나 의도하에서 이루어진 오브제라는 인류학적 정의를 전제로 하여 자신들의 관심사를 어디까지나 인문학의 영역 안에서 확장시켜 나가려 했던 것이다.[274] 이를테면 1956년 런던의 화이트채플 아트 갤러리에서 〈이것이 내일이다This Is Tomorrow, TIT〉는 주제로 개최된 그들의 전시회가 그것이다.

③ 리처드 해밀턴: 상황의 미학

영국에서 만들어진 최초의 진정한 팝 아트 작품은 〈이것이 내일이다〉라는 제목의 전시회 — 인간과 환경과의 관계를 주제로 한 — 도록에 표지화로 장식된 리처드 해밀턴Richard Hamilton의 작은 크기(26×25센티미터)의 콜라주 작품, 「도대체 무엇이 오늘날의 가정을 그토록 색다르고 흥미롭게 만드는가?」(1956, 도판71)였다.

274 루시 R. 리파드 외, 앞의 책, 43면.

이 작품은 여러 가지 점에서 팝 아트 〈최초의 아이콘〉이 되었다. 그는 우선 이 작품을 통해서 파올로치의 「나는 부유한 남자의 노리개였다」(1947, 도판70)보다도 더 적극적으로 〈해프닝의 미학〉을 시도했다. 〈해프닝happening〉이란 기존의 사회적 규범이나 상식의 기준에서 벗어나 우스꽝스럽거나 경망스러운, 나아가 불경스럽기까지 한 일회적 행동이나 일시적 사건을 의미한다.

특히 그러한 행동이나 사건이 우연적이고 우발적이기 때문에 해프닝인 것이다. 이를테면 당시의 보는 사람 모두를 당황스럽게 만드는 이 작품의 갑작스런 출현이 곧 그것이었다. 게다가 이 작품은 얼핏 보아도 파올로치의 작품보다 더 비일상적이고 비상식적인 해프닝을 연출하고 있기 때문에 더욱 그러했다. 해밀턴은 우스꽝스럽고 경망스러운 해프닝으로 대중의 일탈적 일상을 희화戱畵하고 나섰던 것이다. 예컨대 그림 속에서는 나체의 여인이 전등갓을 쓰고 있거나 1927년 워너 브라더스사가 제작한 최초의 유성 영화talkie movie인 「재즈 싱어The Jazz Singer」의 주연을 맡은 앨 존슨Al Johnson도 커다란 화면 속에 목이 잘려 있다.

하지만 다시 생각해 보면 이 작품의 출현과 내용은 우발적인 해프닝이 아니라 〈의도된 도발〉이었다. 그것은 우연적 해프닝이라기보다 〈준비된 퍼포먼스〉였던 것이다. 이 작품이 미술의 역사에서 하나의 아이콘이자 신기원으로 간주되는 까닭도 그것이 계획적이었지만 생소한 〈사건으로서의 역사〉 ― 사건은 우발적이기보다 흔히 계획적이고 의도적이었을 때 더욱 역사적이었다 ― 일뿐더러 또 다른 〈기록으로서 역사〉이었기 때문이기도 하다.

해밀턴은 몇 년 뒤(1961)에 쓴 에세이 「최상의 예술을 위해서 팝을 시도해 보라For the Finest Art Try Pop」에서 〈20세기에 도시 생활을 하는 예술가는 대중 문화의 소비자이며 잠재적으로 대중 문화

에 대한 기여자일 수밖에 없다〉[275]고 주장한 바 있다. 그는 전후 세계가 현대 미술을 목격했던 이전 세기와는 눈에 띄게 다르다는 사실에 대한 인식이 점차 커지고 있기 때문이라는 것이다.

무엇보다도 이 그림은 한복판에 〈POP〉이라는 단어가 처음 등장하여 눈길을 끌어들인다. 그것은 드디어 팝의 문화 혁명이 시작되었음을 알리는 격문檄文이자 대자보와도 같다. 게다가 해밀턴은 우주 시대의 도래를 예고하듯 〈지구는 푸른 색이다〉라고 감격에 찬 느낌을 전해 준 1961년 최초의 우주 비행사 유리 가가린Yuri Gagarin보다도 먼저 방 안의 천정을 갈색의 위성 화상으로 그려 놓았다. 그는 올더스 헉슬리가 〈인간이란 얼마나 아름다운 존재인가! 오, 멋진 신세계여……〉라고 외치며 1932년에 다가올 미래의 세상을 소설로 그려 본 『멋진 신세계Brave New World』[276]가 이제 막 도래하고 있음을 알리려 했기 때문일까? 그는 무엇이 오늘날의 세상을 이토록 멋지고 색다르게 만드는지를 궁금했던 것이다.

장루이 프라델도 〈열광적인 야외 축제의 형태를 띤 이 진정한 집단적 퍼포먼스는 매우 냉소적이면서도 전조적인 성격을 표명하고 있다. 「도대체 무엇이 오늘날의 가정을 그토록 색다르고 흥미롭게 만드는가?」라는 긴 제목의 이 콜라주는 가전제품과 같은 기계적 복제 도구들이 부각되어 있을 법한 재산 목록을 보여 주었다. 그는 대단한 통찰력으로 다가올 시대를 나타내는 대상과 주제를 처음으로 상세히 펼쳐 보인 것이다. 드러그스토어의 이 잡동사니 집합소를 통해 미술은 당시에 일반화된 레디메이드 제품들의 반反미술관으로 인식되어 있었던 수퍼마켓의 진열대와 경쟁하게 되었다〉[277]고 평하고 있다.

275 데이비드 매카시, 앞의 책, 26면, 재인용.

276 헉슬리는 1958년에 수필집 『다시 찾아가 본 멋진 신세계』를 출판하여 26년 전의 예단과 해밀튼이 그린 현실을 비추면서 그가 꿈꾸는 미래 세계에 대한 환상적 기대를 또다시 연장하고 있다.

277 장루이 프라델, 『현대 미술』, 김소라 옮김(서울: 생각의 나무, 2011), 67면.

그 천정(하늘) 아래의 방(세상) 안에는 녹음기, 진공 청소기, 흑백 TV 등 당시로는 처음 보는 신기한 가전제품들이 대중 문화의 변혁을 예고하는가 하면 보디 빌더 같은 근육질의 남성이 우스꽝스럽게도 POP이라고 쓰여 있는 커다란 막대 사탕을 손에 들고 제품을 광고하듯 소비자를 찾고 있다. 그것은 멋진 신세계답게 〈멋진 무질서〉가 대량 생산·대량 소비의 신세계에는 더없는 미덕임을 시사하는 듯하다. 또한 이 작품은 대량 복제와 대중 매체mass media를 키워드로 하는 대중 사회mass society에서는 팝Pop이 곧 새로운 미적 기준이 될 것임을 애써 계몽하고 있는 것이기도 하다.

문화 비평가이자 팝 아트의 철학자인 마셜 매클루언Marshall McLuhan이 일찍이 〈미디어는 메시지이다〉라고 하여 미디어의 혁명이 19세기의 산업 혁명 이상으로 〈낙관적인〉 사회 변혁을 초래할 것임을 예고한 바 있다. 그는 『구텐베르크의 은하The Gutenberg Galaxy』(1962)에서 이른바 〈미디어의 미학 시대〉가 도래하고 있음을 주장한다.

「최상의 예술을 위해서 팝을 시도해 보라」에서 〈20세기의 도시 생활을 하는 예술가는 대중 문화의 소비자이며 기여자일 수밖에 없다〉고 주장하는 해밀턴과 마찬가지로 매클루언도 매스 미디어를 통한 대중 문화의 변화 속에서 팝 아트 또한 시뮬라크르의 신화 창조에 있어서 공모자가 되어 전통적인 회화를 조롱하는 퍼포먼스에 열중할 것이라고 생각했기 때문이다.

해밀턴이 보여 주려는 대량 소비 사회는 〈풍요로운 사회affluent society〉이다. 그 사회를 주도하는 대중 문화의 특징도 마찬가지이다. 그는 앞으로 풍요로움과 여유로움이 낳을 일상에서의 자유방임주의를 보여 주기 위해 레디메이드의 중고품 매장과도 같은 가정의 풍경에 이어서 미디어와 자동차 그리고 섹스로 상징화하고자 했다. 특히 풍요로운 사회의 아이콘으로서 자동차의 성적

매력을 간파한 그가 자동차의 디자인과 여성 몸매의 형태적 동질성을 팝 문화의 상징으로 예견하고 이를 소재로 하여 재빨리 캔버스 위에 팝 아트의 에로티시즘을 도입한 것이다.

예컨대 소비자＝운전자(남성)를 유혹하는 자동차 회사들의 선정적인 광고에서 영감을 얻어 자동차를 여성화한 그의 작품들이 그것이다. 1957년에 「크라이슬러 자동차 회사에 대한 경의」(1957)와 더불어 승용차의 유선형 스타일과 여성의 섹스 이미지를 결합한 「그녀의 것은 비옥하다」(1957)를 선보인 이유, 나아가 여성의 성性마저도 대중적 소비 대상이 되고, 상품화되는 성性 향락주의를 경고하는 작품 「그녀」의 제목을 굳이 「She」가 아닌 「$he」(1958~1961, 도판72)로 표현했던 까닭도 거기에 있다.

하지만 찬사와 염려, 경외와 경계가 동반된 팝 문화를 주제로 한 해밀턴의 작품들은 팝 아트의 운명을 예고하듯 시간이 지날수록 낙관적 기대에서 비관적 우려로 바뀌어 가고 있었다. 1928년 데이비드 허버트 로런스David Herbert Lawrence가 『채털리 부인의 사랑 Lady Chatterley's Lover』(1928)에서 미리 보여 준 〈성적 방임주의〉를 영국의 젊은이들은 불과 한 세대만에 일상적으로 만끽하며 향락주의적 병리 현상을 나타내기 시작했기 때문이다.

팝에 대한 예찬과 더불어 시작한 해밀턴의 팝 아트 작품들도 겨우 10년 사이에 비판조의 경고를 담을 정도로 심각해졌다. 주로 인간과 생활 환경과의 관계에서 인간학적이고 인문학적 의식을 토대로 출발한 팝 아트에 대한 그의 조형 철학도 사회 환경의 급격한 변화에 따라 도덕적 메시지를 담아내야 했기 때문이다. 예컨대 그가 연달아(1967, 1967~1968) 선보인 〈징벌하는 런던 Swinging London〉(도판73)이라는 제목의 작품들이 그것이다.

런던의 미디어들은 마약 복용과 성적 쾌락에 탐닉하는 젊은이들의 향락 문화의 유행에 대하여 swing(흔들리다)과

swinge(벌주다)이라는 두 단어를 합성하여 런던을 징벌하고 나선 것이다. 해밀턴이 1960년대 영국의 하드 락 그룹을 대표하는 롤링 스톤즈The Rolling Stones의 멤버들인 브라이언 존즈, 믹 재거, 리처드 케이트 등이 약물 복용으로 감옥에 끌려간 내용의 신문기사들만으로 콜라주한 작품 「징벌하는 런던」을 내놓은 까닭도 거기에 있다.

　　그것은 아이러니컬하게도 1956년에 〈이것이 내일이다〉라는 주제로 다가올 미래에 대한 낙관적 기대감에서 발표한 「도대체 무엇이 오늘날의 가정을 그토록 색다르고 흥미롭게 만들었나?」(1956)와 같은 팝 아트의 장밋빛 청사진마저 징벌하는 기사나 다름없었다. 우스꽝스럽지만 가슴 벅찬 기대감을 작은 화면에 쏟아 담으며 〈멋진〉 팝 아트로 미술사의 새 장을 열려고 했던 그의 꿈은 이미 쇠락한 〈회한悔恨의〉 팝 아트로 대신하기에 이르렀다.

　　예컨대 1992년에 발표한 「도대체 무엇이 오늘날의 가정을 그토록 색다르고 흥미롭게 만들었나?」는 〈이것이 (비참한) 오늘이다〉를 말하는 듯하기 때문이다. POP의 표지를 들고 있던 근육질의 남성을 대신하여 여성 상위 시대를 알리듯 남성 같은 흑인 여성이 STOP의 팻말을 들고 나섰다. 그것은 천정에 매달린 위성시대의 우주형상을 상징하는 구체球体나 디지털 단말기, 또는 컬러 TV와는 대조적으로 벽면에 두드러지게 크게 써 있는 네 글자, 즉 성적 쾌락에 탐닉해 온 데 대한 신의 징벌이자 저주로서 만연되고 있는 AIDS를 막기 위한 늙은 화가의 호소와도 같은 것이었다.

④ 재스퍼 존스와 라우션버그: 팝 아트의 연금술사들
1960년대 미국의 팝 아트를 낳은 연금술사는 로버트 라우션버그Robert Rauschenberg와 재스퍼 존스Jasper Johns이다. 〈1950년대에 이미 미국 국기와 코카콜라의 병처럼 대중적인 아이콘을 물감으로 흘리

거나 얼룩지게 하는 등의 연금술을 발휘해 변형시킨 이는 라우션
버그와 존스〉[278]였기 때문이다. 또한 데이비드 매카시가 영국의 팝
아트와 마찬가지로 미국의 팝 아트도 다다이즘과 초현실주의의 영
향과 무관하지 않다고 주장한다. 그것들은 재스퍼 존스와 로버트
라우션버그의 작업을 통해 미국의 팝 아트와 연결되었기 때문[279]이
라는 것이다.

(a) 재스퍼 존스와 관심의 미학

루시 리파드가 지목하는 뉴욕 팝 아트의 진정한 출발점은 재스퍼
존스였다. 그녀는 존스를 가리켜 〈우선은 화가였고, 다음으로는
사상가였다〉고 평한다. 무엇보다도 그는 〈오브제를 회화로 만들
며, 실제 일상적인 오브제나 그림을 파편화하거나, 숨기거나 또는
이질적인 미학에 예속된 상태로 표면에 덧붙였던 콜라주의 주류
전통에 도전했다. 그는 이전의 〈순수 회화〉의 신성한 영역을 침범
했다〉[280]는 것이다. 그는 콜라주의 미학에 대한 반성을 통해 전통
적인 회화가 고수해 온 외연을 확장하거나 그 경계를 해체함으로
써 회화의 의미에 대한 본질 해명에 도전했기 때문이다. 그는 순수
의 권위에 도전하기 위해 대중의 평등적 가치를 선택한 것이다.

　　　존스는 1965년 20세기의 대표적인 큐레이터였던 월터 홉
스Walter Hopps와의 인터뷰에서 눈에 보이지 않는 것을 보이게 하는
것이 아니라 생활 주변에서 흔하게 눈에 띄는 레디메이드들, 다시
말해 〈눈에 보이지만 자세히 눈여겨보지 않는 것들〉을 찾아내어
작품화함으로써 다시 보게 하거나 다시 생각하게 하는 데 작업의
의도가 있다고 말한 적이 있다. 그것은 주목받지 못하는 레디메이

278　Lisa Phillips, *The American Century: Art & Culture, 1950~2000*(New York: W. W. Norton & Co., 1999).

279　데이비드 매카시, 앞의 책, 17면.

280　루시 R. 리파드 외, 「뉴욕 팝 아트」, 『팝 아트』, 정상희 옮김(파주: 시공아트, 2011), 77면.

드들을 발견하여 미처 생각하지 못했거나 잊힌 것들을 대중의 눈 앞에 다시 갖다 놓는 작업이었다.

그 때문에 존스는 미국의 미술가들 가운데 누구보다도 뒤 샹의 영향을 가장 많이 받은 화가였다. 그는 뒤샹이 레디메이드를 통해 화면 밖으로 이끌고 나간 대중의 시선을 재현의 공간으로 다시 끌어들임으로써 회화의 영역을 확장시킨 화가였기 때문이다. 대중적이면서 구상적인 이미지를 전달하는 그의 작품들은 마음이 관계 맺지 못한 기성품들에, 즉 무관심하거나 눈여겨보지 않는 레디메이드들에 대한 〈이미지 관심법〉에서 탄생되었다. 예컨대 「성조기」(1954)를 비롯하여 「녹색과 과녁」(1955), 「네 개의 얼굴이 있는 과녁」(1955, 도판75), 「석고상과 과녁」(1955), 「세 개의 성조기」(1958, 도판76), 「미국 지도」(1962) 등이 그것이다.

이처럼 그는 국기, 과녁, 숫자, 문자 등 〈마음이 이미 알고 있던〉 대중적, 〈공공적인 형상들〉을 사용했다. 그는 대중들에게 회화에 대한 〈시선의 자기 복귀〉를 통해 일상적인 환경에 대한 의미의 (재)발견을 요구했다. 하지만 이들 작품에 대한 평론가 로버트 로젠블럼Robert Rosenblum의 첫 번째 평가는 가혹했다. 〈입문서 같은 형상의 뛰어난 감각성은 추상 표현주의의 기본적인 잠재력을 지니고 있다〉고 하면서도 〈사랑받지 못하는 기계로 찍은 이미지를 애정 어린 손으로 그린 모사였다〉는 것이다.[281] 그것은 구상적 회화에 있어서 무엇보다도 시선과 그것이 지시하는 객체성objectness 과의 관계에 대한 이미지에 천착하려는 존스의 재현 의도가 형상과 바탕과의 관계에 대한 고정 관념에 사로잡힌 단순한 모사나 재현에 불과한 것으로만 비쳤기 때문이다.

그는 이미지의 재현에 있어서 객체의 즉자적 성질(로크의 제1성질)을 강조하기 위해 그림(예컨대 성조기)조차 하나의 오브

281 Robert Rosenblum, 'Jasper Johns', *Art Magazine 32*(Jan. 1958), p. 54.

제로 여기고 그것을 통해 객체 지향적object-oriented 이미지를, 즉 〈오브제로서의 이미지〉를 제시하려 했다. 다시 말해 그의 작품들은 구상 회화가 중시해 온 묘사된 형태와 그것이 차지하는 공간과의 관계를 거부함으로써 재현된 사물과 사물의 재현 사이의 상호 관계를 역설적으로 제시하고자 했다.[282]

그 때문에 성조기를 두고 〈이것은 깃발인가 회화인가?〉를 묻는 루시 리파드도 〈뒤샹이 레디메이드 오브제를 예술로 만들었다면 존스는 더 나아가 오브제를 회화로 만들며 콜라주의 주류 전통에 도전했다〉[283]고도 평한다. 그는 캔버스에서 자기 나름대로의 조형 언어로 〈객체 지향 프로그래밍OOP〉 — 컴퓨터 언어에서 객체 지향 프로그래밍은 자료의 추상화를 기초로 하여 시스템의 복잡성을 제어하기 위한 것이다 — 을 실현시켜 보고자 한 것이다.

특히 그는 늘 보면서도 무관심한 탓에 제대로 보지 못한 일상적, 대중적, 통속적인 물건들에 눈길을 멈추게 함으로써 시지각이 잃어버린 것이 무엇인지를, 영혼의 창문이 얼마나 닫혀 있었는지를 대중들에게 가르쳐 주려 했다. 메를로퐁티Maurice Merleau-Ponty는 《《본다voir》는 것, 곧 시지각은 사유의 양태 내지 자기에게 현전하는 양태가 아니다. 오히려 시지각은 내가 나로부터 부재하는 방법이요, 내부에서 빠져나와 신적 존재l'Être의 분체(창조)를 목격하는 방법이다. 이를 거친 후에야 비로소 나는 나 자신으로 복귀한다〉[284]고 말했다.

그러므로 〈오브제objet〉로서의 이미지를 강조하는 성조기나 과녁들, 빗자루나 맥주 캔들, 팔이나 손과 같은 신체 부위들 등은 과거에 대한 암시와 단절된 추억의 회생을 위해서, 또는 잃어버린

282 Lisa Phillips, Ibid., p. 92

283 루시 R. 리파드 외, 앞의 책, 79면.

284 Maurice Merleau-Ponty, *L'oeil et l'esprit*(Paris: Gallimard, 1964), p. 81.

시간을 찾아서 시간 흔적에로 초대하려는, 그렇게 함으로써 흔적에 대한 해독을 요구하는 암호로서 제시된 것들인 셈이다. 메를로퐁티가 포괄적이지만 〈현대 회화사가 환영주의illusionnisme로부터 벗어나 자기 고유의 차원을 얻으려고 시도할 때 거기에는 모종의 형이상학적 의미가 존재한다〉[285]고 주장한 까닭도 다르지 않다.

하지만 그의 작품들이 객체 지향적인 〈오브제로서의 이미지〉를 우선적으로 강조했다고 하더라도 그 즉자적 미학에서 환영illusion과 사물thing은 구분이 불필요한 이미지의 공간적 등가물로 간주되었다. 그는 깃발이나 숫자, 글자의 모양들을 〈표현적인 제스처의 흔적에도 불구하고 재현적인 스타일로 그려 냄으로써 그려진 속성과 객관적인 속성 또는 창조된 속성과 실재적인 속성을 동시에 작품에서 강조〉[286]하려 했기 때문이다.

그는 새로운 회화의 가능성을 실현하기 위한 실험을 멈추지 않았다. 예컨대 처음으로 추상 표현주의와 팝 아트를 혼용한 「다이빙 선수」(1962)를 비롯하여 1985년의 네 개 연작 「계절: 봄」, 「계절: 여름」(도판77), 「계절: 가을」, 「계절: 겨울」 등의 다양한 시도들이 그것이다. 이처럼 그는 다양한 색채로 줄긋기, 문지르기, 흩뿌리기 등 2차원의 회화가 야기하는 정체성의 위기를 극복하기 위한 실험들로 일관했다.

〈일반적으로 나는 단순한 개념을 그리는 데 반대한다〉는 신념을 실천으로 보여 주듯 그의 붓놀림은 추상 표현주의의 역동적인 과정의 미술, 비관계적인 단순화를 지향하는 미니멀리즘, 초현실주의의 아상블라주 등을 망라했다. 그 자신도 피카소의 「아비뇽의 여인들」(1907), 뒤샹의 「그녀의 독신자들에 의해 발가벗겨지는 신부, 조차도」(1915~1923), 세잔의 「일광욕하는 사람」

285 Maurice Merleau-Ponty, Ibid., p. 61.

286 데이비드 매카시, 앞의 책, 19면.

(1885), 그리고 라우션버그의 작품들로부터 영향받았다고 말할 정도였다.[287] 실제로 그의 혼성 모방적 붓놀림은 순수 회화의 영역을 침범한 새로운 미학의 탄생을 위한 것들이었다.

　재료보다 오브제 자체의 이미지에 대한 반성을 요구하는 존스의 작품들은 자연에 대한 〈시선과 시지각의 환기〉를 통해 자연의 재발견을 주문한다. 흔해 빠지거나 여기저기에 버려진 자연물들을 예술 작품으로 둔갑시키는 연금술에 있어서 그가 줄곧 추구해 온 팝 아트의 조형 의도와 의미 또한 그것의 미학적 표현 방법에 있다기보다 철학적 사유 방법에 있었다.

　그는 미국의 팝 아트를 함께 개척해 나간 동료 ── 리사 필립스Lisa Phillips는 〈1954년 존스와 라우션버그의 만남은 미국 미술사의 큰 물줄기를 돌이킬 수 없게 바꿔 놓았다〉고 평한다 ── 인 라우션버그와 1956년부터 6년간이나 맨해튼의 차이나타운에 있는 같은 건물에서 생활하며 영향을 주고받았으면서도 그보다는 덜 파괴적이고 덜 도발적이었다. 하지만 자연에 대한 직관적 관찰과 이해, 그리고 그것을 해석해 내는 조형 작업에서 그의 철학적 통찰력은 디오니소스적인 라우션버그에 비해 아폴론적이었다.

　〈자연 안에는 무엇이든 볼 것이 있다. 나의 작품에는 눈의 초점을 바꾸기 위한 유사한 가능성들이 있다〉[288]는 그의 주장이 〈눈은 얼마나 탁월한 것인지 눈을 잃고 살아야 한다면 모든 자연의 작품들을 맛보기를 포기하는 셈이다. 자연을 눈으로 봄으로써 영혼은 몸이라는 감옥 안에 있는 것에 만족한다. 눈은 영혼에게 창조의 무한한 다양성을 표상한다〉[289]는 메를로퐁티의 주장을 함축적으로 대변하는 까닭도 마찬가지이다.

287　김광우, 『워홀과 친구들』(서울: 미술문화, 1997), 55면, 재인용.

288　김광우, 앞의 책, 59면.

289　Maurice Merleau-Ponty, Ibid., p. 82.

⒝ 로버트 라우션버그: 결합 미학의 추구

라우션버그는 자신의 작품을 가리켜 〈콤바인 페인팅combine painting〉
또는 혼합 회화mixed painting라고 불렀다. 그는 1953년부터 시작한
아상블라주 작품들을 1955년이 되자 회화도 아니고 조각도 아닌,
그러면서도 평면과 입체의 조형미를 적극적으로 수렴하는 일종의
〈혼성hybrid 작품들〉을 만들었다.

하지만 조형에 있어서 재료들의 파격적인 결합이나 혼합,
또는 혼성이란 무엇보다도 조형 예술의 경계 철폐이자 특정한 양
식의 해체를 의미한다. 그는 장르를 결합하고 양식을 혼합함으로
써 그것들을 철폐하고 해체하는 〈역설의 미〉를 상연하고자 했다.
「지워진 데 쿠닝의 드로잉」(1953)에서부터 선보이기 시작한 도발
의 감행은 데 쿠닝에 대한 도발이라기보다 데 쿠닝으로부터 물려
받으면서도 데 쿠닝을 넘어서려는 도발이었다. 그것은 석판 위에
그려진 데 쿠닝의 드로잉을 깨끗이 지워 버림으로써 그에 대한 깊
은 외경심과 오이디푸스적 콤플렉스를 동시에 표출하는 도발 행
위나 다름없었다.

그러나 데 쿠닝에 대한 도발은 콤비네이션의 프롤로그일
뿐이다. 그가 철폐와 해체의 대안으로 내놓는 반작용은 도발적 결
합이나 혼합을 위한 더욱 파괴적인 철폐이고 해체이기 때문이다.
데 쿠닝의 흔적 지우기 이후의 작품들은 재료의 무차별적인 결합
과 중첩을 의도적으로 전개해 나갔던 것이다. 일찍이 다다이스트
들이 〈자유의 전제주의〉를 구가하기 위해 보여 준 욕망의 대탈주
와 양식의 탈정형을 라우션버그 역시 그들 이상으로 감행했다. 그
것은 의식과 언어를 초과하는 라우션버그의 시도가 다다 운동을
연상케 하기에 충분했다.

실제로 1916년 취리히의 다다이스트들은 후고 발Hugo Ball
의 〈카바레 볼테르〉에 모여 타자기, 케틀 드럼, 쇠갈퀴, 항아리 뚜

껑 등 각종 잡동사니를 두들겨 대며 클로드 드뷔시Claude Debussy와 라벨Maurice Ravel의 음악에 박자를 맞춰 아수라장 같은 퍼포먼스를 선보였다던지 콜라주, 아상블라주, 프로타주, 파피에 콜레, 데페 이즈망, 자동 기술법 등으로 기존의 미술 양식과 기법을 조롱하며 파괴했었다.

　　많은 이들이 모사나 재현의 생산성을 무한한 창조적 표현 의 생산성으로 대체하며 도발적 모험을 즐기는 라우션버그를 〈네 오다다〉로 부르는 까닭도 그와 같은 다다운동의 선례들 때문이 었다. 의식의 산물로서 소통되는 시니피에로는 의미의 도발이 불 가능하기 때문에 라우션버그도 다다이스트들과 마찬가지로 이전 의 문법과 논리로는 설명할 수 없는, 즉 이전의 코드로는 이해할 수 없는 조형 공간으로 탈주하고자 했다.

　　리사 필립스는 〈그의 창작 작업에서 쓸모 없을 만큼 미천 한 사물은 아무것도 없었다. 버려지거나 폐기된 것들은 라우션버 그의 정력적인 결합과 중첩의 창작 과정을 통해서 사물에 담긴 기 억과 동시에 일상생활의 원료 그대로의 의미를 평가받으면서 본 래의 지위를 회복할 수 있었다. 버려진 셔츠나 양말, 타이어, 퀼트, 낙하산, 간판, 콜라병, 동물의 박제품 등이 그가 창조한 혼종 구조 물 속에서 제자리를 찾았다〉[290]고 했다.

　　이처럼 그는 다다이스트들보다 더 엉뚱했고, 도발적이 었다. 〈같음〉의 전통이 지배해 온 이전의 것들을 부정하고 그것들 과 단절하기 위해 〈다름〉을 〈다다dada〉로 대신한 그들보다도 더 다다적이었다. 무엇이든지 구애받지 않고 결합하고 혼합하며 혼 용하려는, 다시 말해 조형적 잡종화를 통해 차별화를 지향하려는 그의 조형 의지와 욕망은 〈사물이란 무엇인가?〉 그리고 〈조형 예

290　Lisa Phillips, *The American Century: Art & Culture, 1950~2000*(New York: W. W. Norton & Co., 1999), p. 119

술은 그 물성을 왜 평면이나 입체라는 선택지에 의해 사상화事象化하려는가?〉와 같은 철학적 반성과 미학적 물음에서 비롯된 것이었다. 팝pop이란 다다처럼 암시적 메타포이다. 그것은 소수자와 다수자 간의 집단적 이항 대립의 의미를 암시하기 때문이다. 그것은 작용에 대한 반작용을 의미하기 때문에 부정이나 반란의 의미도 내포하고 있다. 그런 의미에서 팝 아트는 조형 예술에 있어서 대중에 의한, 대중을 위한, 대중의 반란이나 다름없다. 그것도 새로운 예술의 시작을 위한 대중의 반란인 것이다.

그것은 마치 『대중의 반란La rebelión de las masas』(1930)을 설파한 스페인의 철학자 호세 오르테가 이 가세트José Ortega y Gasset의 주장 — 〈우리에게 일어나는 일은 삶이 더 크게 느껴지게 되면서 과거에 대한 모든 경의와 주의를 상실했다. 우리 시대는 처음으로 모든 과거를 다 부정하는 단계에 이르렀고, 과거의 어떠한 모델이나 법, 규정, 질서 등을 인정하지 않게 되었고, 수많은 발전을 거친 이후 드디어 새로운 시작, 새로운 아침, 새로운 유아기로 느끼기 시작했다〉 — 을 새로운 대중 예술의 탄생을 위해 라우션버그가 뒤늦게 실천하고 있는 것 같다. 무엇보다도 결합으로 해체하려는 그의 이율배반적 재현체들이 암시적인 〈부정의 미학〉임을 강하게 시사하고 있었기 때문이다.

또한 그의 팝 아트는 사물 표상에서의 〈다름〉과 〈차이〉에 대한 욕망 실현을 위해 (데 쿠닝에 대한) 흔적 지우기erasing나 말소로 시작한 일종의 아이러니이기도 하다. 예컨대 「침대」(1955, 도판78), 「모노그램」(1955~1959, 도판79)을 비롯하여 「사소한 일」(1954), 「위성」(1955), 「계곡」(1959, 도판80), 「인터뷰」(1955), 「코카콜라 플랜」(1958), 「첫 번째 착륙 점프」(1961) 등 그 많은 작품에서 보듯이 대중을 의식하는 터무니없는 발상과 기상천외한 엽기 속에는 냉소와 조롱, 희화戱畵와 골계滑稽가 그러한 황당무계함

에 대하여 미처 준비되어 있지 않은 대중을 공격하고 있었기 때문이다.

라우션버그에게 팝은 권력의 다른 표현이었다. 그는 팝을 통해 뒤샹의 레디메이드를 뛰어넘는 힘의 작용을 의식했기 때문이다. 그는 대중의 힘이 곧 중심 이동을 위한 에너지임을 간파한 선동가적 화가였다. 그가 탈정형의 욕망 실현을 위해 부정의 미학을 신념화했던 것도 부정이 지닌 논리적 힘을 믿고 있었기 때문이다.

실제로 어떤 역사에서도 부정의 감행이나 금기의 위반이 없다면 새로움의 계기나 실현도 기대하기 어렵다. 엔드 게임을 상징하는 혁신이 그렇고, 혁명이 그런 것이다. 혁명이 부정을 전제한다면 혁신은 파괴의 반대급부이다. 라우션버그가 시선에 대한 과격한 공격을 통해 부정과 위반의 선동을 멈추려 하지 않았던 까닭도 거기에 있다. 그럼에도 이를 두고 그의 절친한 동료인 작곡가 존 케이지는 그를 가리켜 〈선물을 주는 사람〉이라고 칭찬했다.

뒤샹의 반위계적이고 돌연변이적인 예술 정신을 계승한 케이지는 우리가 추하다고 생각하거나 너무나 친숙해져 버린 탓에 진가를 제대로 인식하지 못하는 사물들을 새로운 시각으로 바라보게 함으로써 아름다움을 새롭게 정의한 사람이라고 그를 추켜세운 것이다. 〈라우션버그는 우리에게 어떠한 감정을 가져다준다. 다름 아닌 사랑, 경이, 웃음, 영웅주의, 두려움, 비애, 분노, 불쾌, 적요 같은 기분이 그것〉[291]이라는 것이다.

존 케이지의 말대로 라우션버그의 감정 미학은 의도된 역설법과 결과적 반어법의 논리를 모두 동원한 차원의 결합과 재료의 혼합 방식으로 사물에 대한 재정의를 요구한다. 대량 생산·대량 소비에 의한 대중적 소비 사회로부터 격리당한 사물들, 즉 생활 폐기물이나 쓰레기들을 재조립하면서 그는 생산과 소비의 구

291 John Cage, 'On Robert Rauschenberg, Artist, and His Works', *Metro*, No. 2(May, 1961), p. 103.

조에서 〈사물이란 무엇인지〉를 다시 묻고 있다.

이를테면 「모노그램」이나 「코카콜라 플랜」, 「첫 번째 착륙 점프」에서 보듯이 탈평면, 탈정형의 욕망에서 비롯된 혼종 구조물들은 3차원적 퍼포먼스를 넘어 〈다름의 일반화〉를 파격적으로 지향한다. 그는 차별화의 대중화를 위해 팝의 모순적 이중화를 이용했지만 궁극적으로는 그렇게 함으로써 관람객에게 회화의 내재적, 외재적 본질 문제를 제기하려 했던 것이다.

이를테면 리사 필립스가 〈콜라주와 페인팅의 결합을 더욱 밀고 나간 라우션버그가 후기에 선보인 「모노그램」, 「위성」, 「계곡」과 같은 3차원의 〈콤바인 페인팅 작품들은 다양함과 무작위적 배열의 색다른 경험을 제공하며 관람객의 공간까지 침투해 들어간다. 그는 내용뿐만 아니라 형식에서도 세상을 자신의 예술 속으로 끌어들인다〉[292]고 평하는 까닭도 그와 다르지 않다.

한편 프로이트의 주장을 빌리자면 라우션버그의 미학적 연금술을 강고하게 지켜 준 결합 욕망은 사물 표상Sachvorstellung만으로 구성되어 있는 관람자의 무의식계로 침투하여 무의식의 기호화 가능성을 열어 놓기 위한 것이었다. 그는 프로이트가 말하는 이른바 〈관념적 재현체Vorstellungsrepräsentanz〉 —— 라캉은 이 개념을 『세미나 ⅦLe Séminaire Ⅶ』(1959~1960)에서 시니피앙이 아닌 시니피에와 동일시하여 〈재현의 재현체représentant de la représentation〉라고 번역하기도 했다 —— 의 출현 가능성을 기대하기 때문이다.

이처럼 미국의 팝 아트는 라우션버그와 존스라는 두 연금술사에 의해 〈재현의 재현체〉로서 대중화에 이르게 된 것이다. 특히 〈풍요로운 사회〉로서의 미국 사회가 지닌 부와 빈곤, 평등과 불평등, 과잉과 결핍 등의 양면성을 의식한 라우션버그는 그와 같이 모순된 이슈들을 강렬한 〈관념적 재현체〉로 표상하며 대중의

292 Lisa Phillips, Ibid., p. 119.

무의식계에 침투하고 나섰기 때문이다.

⑤ 뉴욕의 팝 아티스트와 팝 아트 신드롬
1960년대 뉴욕의 팝 아트를 주도한 미술가로는 앤디 워홀을 비롯하여 로이 리히텐슈타인Roy Lichtenstein, 톰 웨슬만Tom Wesselmann, 제임스 로젠퀴스트James Rosenquist, 클래스 올덴버그Claes Oldenburg 등 다섯명이었다. 이들은 상업적인 기법과 색채를 통해 대중적이고 구상적인 이미지를 1960년대 미국 추상 회화의 한 양식이었던 하드에지hard-edge ──〈면도칼의 날과 같이 예리한 테〉라는 뜻 ── 의 방식으로 전달하며 뉴욕에서 팝 아트의 전성기를 구가한 인물들이었다.

1950년대의 미국에서 팝 아트의 선구이자 〈아트로서 팝 신드롬〉의 전조前兆이기도 했던 재스퍼 존스나 라우션버그에 의해 어느 정도의 충격 완충shock absorber 효과가 있었음에도 1960년대 들어서 5인의 아티스트에 의해 뉴욕 팝 아트가 전성기를 맞이하게 되자 1962년 평론가들과 언론 매체들은 저마다 그들에 대한 논평을 쏟아 냈다. 특히 그해 8월 뉴욕의 시드니 재니스 화랑에서 열린 〈신사실주의 작가들The New Realists〉 전시회가 그 진원지였다.

이 전시회는 미국의 팝 아티스트들을 보다 넓은 국제적 흐름에 위치시키기 위해, 나아가 새롭고 신선한 미국 미술의 시대가 도래했음을 알리기 위해 기획된 것이었다. 그 때문에 거기에는 아르망Armand, 장 탕글리Jean Tinguely, 이브 클랭 등 유럽의 신사실주의 작가들의 작품들과 나란히 앤디 워홀, 리히텐슈타인, 로젠퀴스트, 웨슬만, 올덴버그 등 5인의 아티스트 그리고 짐 다인Jim Dine, 로버트 인디애나Robert Indiana, 조지 시걸George Segal, 웨인 티보Wayne Thiebaud 등의 작품이 전시되었다.

워홀은 2달러짜리 지폐를 그린 작품을 전시했고, 리히텐슈타인은 「냉장고」를, 올덴버그는 석고 조각품 「스토브」를, 짐 다인

은 아상블라주 「네 개의 비누 접시」를, 티보는 회화 「샐러드, 샌드위치, 디저트」를 전시했다. 그것들은 하나같이 일상적인 생활용품이나 가정용품들을 소재로 하여 상업적인 광고판이나 표지판처럼 표현함으로써 수많은 비난 속에서도 대중의 관심을 끌어들이는 데 성공했다.

하지만 미술 평론가들과 언론은 비판적이었다. 전반적으로 전시된 팝 아트의 작품들은 소비 문화에 대한 무비판적 수용이 미술에서의 인본주의적 가치를 모독했다는 것이다. 그들은 팝 아트를 퇴폐적이고 비도덕적이며 반인간적이고 허무주의적 예술로 간주할 정도였다. 그들은 워홀의 것을 비롯한 팝 아트 작품들에 대해 진정성이 없는 단순 복제에 불과한 것으로 느꼈던 것이다.

우선 해럴드 로젠버그는 그들의 노골적이고 거침없는 인용이 〈지진 같은 충격으로 뉴욕의 미술계를 강타했다〉[293]고 평하고 나섰다. 더구나 그 해에 뉴욕 현대 미술관의 큐레이터 피터 셀츠Peter Selz가 주관한 〈팝 아트에 관한 심포지엄Symposium on Pop Art〉에서 논의된 이들에 대한 평가는 더욱 가혹했다. 뉴욕 학파의 평론을 주도해 온 미술 평론가 도어 애시튼Dore Ashton은 이들이 〈혀와 침의 관계처럼 상상력에 있어서 자연스런 요소인 은유를 미술에서 몰아냈다〉고 비난하는가 하면 일반적으로나 예술적으로나 별로 가치 없어 보이는 것들을 선택하여 예술로 만든 그들의 작품을 경멸적인 〈비인격주의 미술〉이라고 비판하기도 했다.

또한 패널들(헨리 겔드잴러Henry Geldzahler, 스탠리 쿠니츠Stanley Kunitz, 레오 스타인버그, 도어 애시튼과 더불어) 가운데 한 명으로 그 심포지엄에 참여한 『아트 매거진Art Magazine』의 편집자 힐튼 크레이머Hilton Kramer도 〈팝 아트의 사회적 효과는 단지 상품, 통

293 Harold Rosenberg, 'The Game of Illusion: Pop and Gag', *The Anxious Object*(Chicago: University of Chicago Press, 1964), p. 63.

속성, 저속함의 세계와 우리를 화합시키는 것이다. 다시 말해 그것은 광고 미술의 효과와 구별되지 않는다〉[294]고 하여 혹평에 가세했다.

이듬해에도 미술 평론가 막스 코즐로프Max Kozloff는 『아트 인터내셔널Art International』 2월 호에서 앤디 워홀을 비롯한 뉴욕의 팝 아티스트들을 가리켜 「새로운 통속주의자들The New Vulgarians」이라고 비난했는가 하면 영국의 비평가 허버트 리드도 팝 아트 작가들은 형식적인 엄중함을 희생시켰을 뿐만 아니라 독창성과는 확연히 구별되는 신기함만을 대변한다[295]고 비판했다.

한편 이러한 비판들에도 불구하고 팝 아트가 정치, 경제, 문화 등 여러 방면을 망라하여 격동하는 1960년대의 미국 사회에서 뉴욕을 중심으로 한 미술 대중art public에게 주목받게 된 것은 그와 같은 생활환경의 변화를 적극적으로 담아낸 팝 아트를 지지하는 비평가들과 신세대 화상들, 그리고 수집가들이 있었기 때문이다. 이를테면 뉴욕 현대 미술관 심포지엄에 참여했던 메트로폴리탄 미술관의 큐레이터 헨리 겔드젤러와 유대인 미술관의 큐레이터 앨런 솔로몬Alan R. Solomon이 그들이다. 이 두 사람은 소비 문화를 찬미하면서도 조롱하는 팝 아트의 양면적 가치야말로 그것이 지닌 힘의 열쇠라고 생각했던 것이다.[296]

그와 같은 가치의 지향은 무엇보다도 그들이 입문한 조형 예술의 입구가 순수 회화가 아니었다는 데 있다. 실제로 〈나의 이상은 아무도 생각하지 않을 정도로 비속한 회화를 만들어 내는 데 있다〉고 주장하여 주간지 『라이프Life』가 〈미국 최악의 미술가〉로 평한 리히텐슈타인은 통속적인 만화가였으며, 워홀은 책 표지 디

294 'Symposium on Pop Art', *Arts Magazine, 37*(April 1963), pp. 36~44.

295 Herbert Read, 'The Disintegration of Form in Modern Art', *Studio International, 169*(April 1965), p. 151.

296 Lisa Phillips, Ibid., p. 129.

자인, 삽화, 포스터, 특히 아이 밀러사의 구두 드로잉 등으로 성공한 상업 디자이너였다. 또한 로젠퀴스트는 직업적으로 간판화를 그리는 화가였고, 올덴버그는 잡지 일러스트와 디자인 일에 종사했다. 그리고 웨슬만은 만화로 입문한 아티스트였다.[297](도판 81, 82) 이렇듯 팝 아트는 그들의 삶에서 달성하고자 하는 목적이고 목표였다기보다 수단이고 도구였다고 말해도 과언이 아니다.

⑥ 앤디 워홀: 미학적 도구주의자

앤디 워홀Andy Warhol은 어렸을 때 세 번에 걸쳐 정신 질환을 앓았던 적이 있다. 그 자신도 이에 대해 〈나는 8살, 9살 그리고 10살 때 정신 질환을 일으켰다. 세 번 모두 여름 방학이 시작하던 날에 일어났다. 나는 여름 내내 라디오를 듣거나 침대에 누워 찰리 매카시 인형과 종이 인형을 가지고 놀았다〉[298]고 실토한 바 있다.

(a) 과대망상증과 사이비 철학

팝 아티스트 워홀은 〈화폐 중독증〉 환자였다. 〈돈은 내게 순간이다. 돈은 나의 기분이다.〉 〈나는 돈을 쥐고 있을 때 병균을 쥐고 있다는 느낌을 갖지 않는다. 돈에는 어떤 특별한 사명 같은 것이 있다. 나는 내 손이 그렇듯이 지폐에도 병균이 없다고 느낀다. 내가 돈을 만지는 순간, 그것의 과거는 지워진다.〉 이것은 모두 화폐 중독자 앤디 워홀의 고백이었다. 그는 1975년 이것을 자신의 철학이라고 내세웠다.

　　그의 병명은 일찍이 마르크스가 경고한 자본주의의 대표적인 병적 징후인 〈화폐의 물신성〉이었다. 화폐에 심하게 중독된 그의 증세는 그게 다가 아니었다. 〈나는 돈을 벽에 걸어 놓기를 좋

297　루시 R. 리파드 외, 『팝 아트』, 정상희 옮김(파주: 시공아트, 2011), 97면.
298　김광우, 『워홀과 친구들』(서울: 미술문화, 2003), 16면, 재인용.

아한다. 예컨대 당신이 20달러짜리 그림을 살 예정이라고 하자. 나는 당신이 차라리 그만큼의 돈을 찾아서 묶은 다음에 벽에 걸어야 한다고 생각한다〉는 망상을 독백하게 했다. 그것도 〈나는 현금 이외에 아무것도 알지 못한다. 협상 계약도 믿지 않고, 개인 수표도, 여행자 수표도 믿지 않는다. …… 오로지 현금이어야 한다. 현금이 없으면 나는 기가 죽는다. …… 수표는 돈이 아니다. …… 나는 동전을 싫어한다〉[299]는 심한 현금과 지폐에 대한 편집증까지 더해진 중증 증세의 발설들이었다.

현금 중독증은 그로 하여금 예술도 돈벌이 수단으로만 여기게 했다. 그에게는 돈벌이가 안 되는 순수 예술보다 비즈니스로서의 예술이 우선했다. 그는 〈비즈니스 예술은 예술의 다음에 오는 단계이다. 나는 상업 미술가로 출발했지만 비즈니스 예술가로 마감하고 싶다. 가장 매혹적인 예술은 사업에 성공하는 것이다. …… 돈을 버는 것도 예술이고, 일을 하는 것도 예술이다. 성공적인 사업이야말로 최고의 예술이다〉[300] 라고 했다. 이것은 워홀이 예술과 돈(사업)에 대한 자신의 생각을 적은 책『앤디 워홀의 철학 The Philosophy of Andy Warhol』(1975)에 나오는 구절이다.

이렇듯 그에게 예술은 그가 돈 벌기를 바라는 비즈니스였고, 팝 아트는 돈벌이(비즈니스)에 성공하기 위한 가장 〈유용한 수단이자 도구〉가 된 셈이다. 그는 성공적인 사업가만이 최고의 예술가가 될 수 있다고 생각했기 때문이다. 실제로 그는 자신의 탐욕을 횡설수설한 내용마저도 〈철학〉이라고 주문을 건 책에서 〈비즈니스 아트, 아트 비즈니스, 비즈니스 아트, 아트 비즈니스……〉[301]를 거듭 외쳐 댈 정도로 돈벌이를 위한 예술 사업에 집

299 앤디 워홀, 『앤디 워홀의 철학』, 김정신 옮김(파주: 미메시스, 2007), 151~160면.
300 앤디 워홀, 앞의 책, 112면.
301 앤디 워홀, 앞의 책, 112면.

착했다. 그는 누구보다도 미술품과 상품과의 경계나 구분을 철폐함으로써 결국 예술 사업을 통한 문화 산업을 가장 탁월하게 수행한 비즈니스맨이 되었다.

워홀에게는 작품이 곧 상품이었다. 베스트셀러를 생산해내기 위해 그는 1963년 맨해튼 남쪽에 있는 낡은 모자 공장을 개조한 작업실을 팩토리The Factory(공장)라고까지 불렀다. 그는 그곳에다 실크 스크린 인쇄기를 설치하고 영화 촬영기(무비 카메라)를 구비했는가 하면 조명 기사를 비롯한 조수들도 여러 명 구했다. 그것은 실크 스크린 전사법으로 공산품을 찍어 내듯 상품(작품)을 대량으로 인쇄하기 위해서였다. (그는 작업장에서 어떤 날은 하루에 80개나 되는 작품을 기계적으로 찍어 냈다.) 그렇게 함으로써 그는 자신이 소원한 대로 상품의 대량 생산을 위한 〈예술 공장 공장장〉이 된 것이다.

『타임』이 창의적이고 새로운 기법을 선택한 배경을 묻자 그는 〈회화는 너무나 딱딱하다. 난 기계적인 것을 보여 주고 싶었다. 기계는 문제가 적기 때문이다. 때로는 나도 단순한 기계가 되고 싶은데, 당신은 그렇지 않은가?〉라고 대답했다. 『아트 뉴스』의 편집자 스웬슨과의 인터뷰에서도 〈내가 실크 스크린을 이용해 그림 그리는 이유는 기계가 되고 싶기 때문이다. 무엇을 하든지 기계처럼 하는 것이 바로 내가 하고 싶은 것〉[302]이라고 말했다. 하지만 그것은 그가 유화 작업을 기피하는 실제 이유와는 달랐다. 돈벌이 대신 교양을 우선 강조하는 유화는 작업 시간이 많이 걸리고 손이 많이 가는 거추장스러운 과정일뿐더러 비즈니스에는 비효율적이고 비실용적인 작업이었기 때문이다.

주지하다시피 작품의 공산품화를 위해, 나아가 예술을 성공적인 돈벌이 수단으로 삼기 위해 그가 도입한 것은 실크 스크린

302 아서 단토, 『앤디 워홀 이야기』, 박선령, 이혜경 옮김(서울: 명진출판, 2009), 104면.

기법이었다. 그가 실크 스크린을 이용해 처음으로 찍어 낸 작품도 다름 아닌 지폐, 즉 돈이었다. 워홀은 무엇보다도 실제 달러를 실크 스크린으로 대량 생산하고 싶어 했다. 그는 조수의 도움으로 1962년 4월 말 1달러짜리 지폐 2백 장을 그린 가장 큰 실크 스크린을 제작하여 5월 11일자 『타임』에 소개된 워홀 사진의 배경으로 이용할 정도였다.[303]

위홀은 실크 스크린 전사법을 자신이 직접 발명한 것이라고 주장했다. 아서 단토도 그 기법을 〈누가 알려 주거나 다른 사람이 만든 것을 모방한 것도 아니고, 스스로 독창적인 기법을 직관적으로 창조해 낸 것〉[304]이라고 추켜세우기까지 했다. 하지만 그것은 사실과 달랐다. 그것은 장사꾼들이 상술로서 상투적으로 내뱉는 〈가증스런 거짓말〉인 것이다. 그 기법은 그의 독창적인 것도 아니었고, 그가 창조해 낸 신기술도 아니었다.

원래 상업용으로 활자 인쇄나 장식용 인쇄 또는 포스터에 사용되기 시작한 실크 스크린이 미술 기법으로 차용된 것은 1930년대에 가이 맥코이Guy McCoy와 앤소니 벨로니스Anthony Velonis가 실크 스크린을 제작하고 그 기법에 관한 책자를 발간하면서부터였다. 1940년에는 실크 스크린 기법에 의한 첫 번째가 전시회가 매사추세츠 주 스프링필드의 뮤지엄에서 열리기도 했다. 그러므로 실크 스크린은 워홀의 창작이 아니며, 새로 등장한 예술 재료도 아니다.[305]

더구나 부와 명예에 대한 과도한 집착과 욕망, 즉 강박적인 과대망상으로 인해 그는 실크 스크린 기법을 자신이 직관을 동원하여 직접 발명한 것이라고 했지만, 실제로는 그가 라이벌로 생

303 김광우, 앞의 책, 111면.
304 아서 단토, 앞의 책, 100면.
305 김광우, 앞의 책, 113~114면.

각한 라우션버그로부터 직접 그 아이디어를 얻어 온 것이다. 이를 테면 〈일찍이 1958년에 라우션버그는 신문과 잡지 사진의 이미지들을 따서 용제에 담아 어느 정도 녹인 다음 뒷면을 문질러 종이에 전사하는 기법을 시도했다. 이와 같은 사진 전사법photo transfers이 1962년 들어서 훨씬 큰 스케일로 발전된 사진 실크 스크린이 되었다는 사실은 분명하다. 이로써 캔버스의 표면에 시각적 데이터가 그대로 옮겨지게 되었다. …… 바야흐로 라우션버그는 그림 표면에 정보의 만화경을 받아들이면서 미술사가인 레오 스타인버그Leo Steinberg의 말대로 〈평판 화면flatbed picture plane〉을 창조한 것이다〉[306]라는 증언 — 당시(1962) 뉴욕 현대 미술관 심포지엄에 참가했던 레오 스타인버그나 오늘날 리사 필립스의 — 이 그것이다.

이렇듯 위홀을 상술에 대한 거짓 신념에까지 빠지게 한 것은 잭슨 폴록을 괴롭혔던, 그래서 폴록이 되게 했던 〈열정 정신병psychoses passionnelles〉 바로 그것이었다. 하지만 일반적으로 그와 같은 열정이나 광기를 낳는 원인은 욕망 초과에서 비롯된 과대망상과 편집증적 집착이다. 사회적으로 성급하게 인정받거나 주목받으려는 명예욕과 더불어 짧은 시간에 많은 돈까지 벌고 싶은 과도한 물욕이 위홀을 겉으로는 누구보다도 열정적이고 창의적인 팝 아티스트로 잘못 보게 한 것이다.

예술혼을 병들게 한 이와 같은 과대망상증과 편집증적 성벽을 적나라하게 노출시킨 그의 병적 징후는 무엇보다도 화폐 중독증이었지만 그것이 전부는 아니었다. 그는 섹스에 대해서도 성도착적인 편집증 환자였다. 그는 인간에게 섹스는 존재 이유에 버금가는 것으로 간주한다. 이를테면 〈살아 있음의 문제가 해결되고 나면 그다음의 문제는 섹스를 하는 것이다〉라고 주장할 정도

306 Lisa Phillips, Ibid., p. 177.

로 섹스에 대해 편집증적이었다.

게다가 그의 섹스 편집증은 성도착증적paraphiliastic ─ 가학증, 피학증, 노출증, 관음증, 소아 기호증, 이성 변장 도착증 등의 변태 성욕 ─ 이기도 하다.(도판83) 무엇보다도 〈섹스는 침대 위에서보다 영화나 책으로 읽을 때가 더 흥분된다. 아이들에게 섹스에 관한 책을 읽게 하고, 그것에 대해 기대하게 하라〉[307]는 유치한 주문이 예사롭지 않을 뿐만 아니라 상식적이지도 않기 때문이다. 나아가 그는 〈감각적〉 관음보다 마음으로 간음하는 〈심리적〉 관음과 섹스를 즐기는 변태적 간접 성행위에 탐닉할뿐더러 성인보다도 더 예민한 감수성을 지닌 어린이들에게도 공상거리로서 포르노그래피를 통한 관음증과 같은 간접 섹스를 권하는 변태성까지 드러냈던 것이다.

또한 그는 섹스와 노스탤지어(향수)를 마찬가지 욕동의 작용으로 간주한다. 그는 〈섹스와 향수는 재미나는 생각거리이다. ⋯⋯ (미국의 소설가) 트루먼 커포티Truman Capote는 어떤 유형의 섹스는 향수의 전체적이고 완전한 현시라고 말했는데, 나는 그 말이 맞다고 생각한다. 다른 유형의 섹스들도 많거나 적거나 향수를 갖고 있다. ⋯⋯ 섹스는 때론 당신이 섹스를 원했을 때에 대한 향수이다. 섹스는 섹스에 대한 향수〉[308]라고 말했다. 그러나 〈살아 있음의 문제가 해결되고 나면 그다음의 문제는 섹스를 하는 것〉이라는 말과 〈섹스는 섹스에 대한 향수〉라는 주장은 논리적으로나 현실적으로나 앞뒤가 충돌한다. 거기에는 파라노이아(현재의 욕망)와 노스탤지어(과거에의 집착)가 혼동되어 있기 때문이다.

307 앤디 워홀, 앞의 책, 58면.
308 앤디 워홀, 앞의 책, 67~68면.

(b) 미학적 도구주의

위홀은 예술의 비즈니스화를 강조하는, 다시 말해 예술 행위를 철저히 돈벌이(이윤 추구를 위한 경제 활동으로)로만 간주하는 속물근성의 예술가였다. 그가 생각하기에 예술을 사업으로 여기는 환원주의에 기초한 팝 아트란 〈아트 비즈니스〉에 다름 아니기 때문이다. 한마디로 말해 그에게 아트는 비즈니스의 도구이어야 했다. 이미 〈진리이기 때문에 유용한 것이 아니라 유용하기 때문에 진리이다〉라는 〈실용주의 준칙Principle of Pragmatism〉이 널리 생활화되어 있는 미국 사회에서 그는 팝 아트를 매우 실용적이고 유용한 돈벌이 수단이라고 생각했던 터이다.

더구나 존 듀이에 이르면 미국의 많은 제도와 문화에 영향을 크게 미친 실용주의는 개인의 의식이나 사고방식뿐만 아니라 교육, 정치, 예술 등 사회의 전 영역에 걸쳐 골고루 많은 변화를 가져왔다. 그에 의하면 지성은 인간이 그의 환경에 대처하기 위해 우리 안에 있는 능력이다. 사유 작용은 실용적인 여러 문제와 동떨어져 수행되는 개별 행위가 아니다. 사유 작용과 행위는 밀접하게 연관되어 있기 때문이다. 그가 자신의 실용주의 이론을 〈도구주의instrumentalism〉라고 부른 이유도 마찬가지이다.

듀이는 문제를 해결하려할 때마다 유용하게 동원하는 사유를 항상 〈도구적〉이라고 강조했다. 『사유의 방법How We Think』(1910) 등에 의하면, 모든 사유는 혼탁하고 불확실한 상황을 확실하고 유용한 상황으로 개조하려는 노력, 다시 말해 실용적인 〈탐구〉이다. 그러므로 관념도 이를 위한 유용한 가설이며 실용적인 도구인 것이다. 또한 그는 〈유용성의 기준〉도 충동에 대하여 반응하는 습관이 삶을 유용하게 뒷받침해 주는지, 그리고 달라지는 생활 환경에 대한 적응을 성공적으로 촉진시켜 주는지의 여부에 달려 있다[309]고

309 새뮤얼 스텀프, 제임스 피저, 『소크라테스에서 포스트모더니즘까지』, 이광래 옮김(파주: 열린책들,

생각했다.

이것은 워홀이 새롭게 모색하고 개선하려는 팝 아트의 기법에 대한 인식에서도 마찬가지였다. 더구나 그가 새로운 미학적 충동에 대하여 반응하려는 비즈니스 수단을 고려할 때 유용성use-fulness을 팝 아트의 우선적인 기준으로 삼는 것은 당연한 일이었다. 특히 그가 팝 아트에 있어서 유용성의 구체적인 실현을 위한 욕망과 충동에 대한 반응으로서 실크 스크린 기법을 선택한 것도 그 때문이었다.

실크 스크린 기법에 대한 워홀의 대답은 명확하다. 〈그것이 훨씬 실용적이기 때문이죠. 사실 처음에는 손으로 그리려 했다가 실크 스크린으로 하는 것이 훨씬 쉽다는 것을 깨달았어요. 게다가 내가 색깔과 형태만 정해 놓고 실크 스크린을 사용하면 내 조수 가운데 누구라도 내가 만든 것처럼 똑같이 만들어 낼 수 있죠. 다시 말해 많은 작품을 한꺼번에, 그것도 아주 빠르게 만들 수 있다는 뜻입니다.〉[310] 이처럼 그는 실크 스크린을 아트의 기법으로 적합하다기보다 비즈니스의 수단으로 매우 쓸모 있다고 생각했던 것이다.

워홀이 작업실을 실크 스크린으로 찍어 내는 〈공장〉이라고 명명한 이유, 그리고 작품의 소재도 소비자들에게 가장 널리 사랑받고 있는 캠벨 토마토 수프 통조림이나 코카콜라 병 등을 선택한 까닭도 거기에 있다. 특히 1962년 7월 9일부터 로스앤젤레스 페러스 화랑에서 열린 첫 번째 개인전에 설치한 총 32개의 「캠벨 수프 캔」을 선보인 것도 그 통조림이 80퍼센트의 시장 점유율을 차지하고 있었기 때문이다. 워홀은 캠벨 수프 캔 하나를 캔버스에 가득차게 그려 넣었는가 하면 상표가 떨어지는 통조림을 그리기

2003), 612~613면.

310 아서 단토, 앞의 책, 101~102면.

도 했다. 또한 그는 50개, 1백 개, 2백 개의 캠벨 수프 캔으로 캔버스를 채울 정도로 어머니가 늘 먹어 온 그 수프 통조림에 강한 집착을 드러냈다. 뒤샹도 〈당신이 만일 캠벨 수프 캔을 50번 반복해서 그린다면 그 통조림의 시각적 이미지에는 관심이 없어지고, 캠벨 수프 캔 50개를 캔버스에 그려 넣는 일에만 관심을 갖게 될 것이다〉[311]고 하며 캠벨 수프 캔에 대한 워홀의 집착을 꼬집을 정도였다.(도판84)

　그 밖에도 〈다량〉이나 〈풍부함〉에 대하여 워홀이 보여 준 집착과 욕망은 실크 스크린과 같이 기법에서의 대량 생산뿐만 아니라 그것의 표현 대상에서도 마찬가지였다. 그는 자신이 가장 좋아했던 캠벨 수프 캔을 한번에 1백 개, 2백 개씩이나 그려 넣더니 이번에는 「푸른 코카콜라 병」(1962, 도판85)에서 보듯이 수퍼마켓의 진열대를 연상케 할 만큼 하나의 캔버스 안에다 코카콜라 병을 112개나 가로세로로 줄을 맞춰 그려 넣는 병적 기호를 드러내기도 했다.

　다량과 다수에 대한 그리고 대량 생산에 대한 그의 강박과 집착은 인물 표현에서도 예외가 아니었다. 이른바 〈먼로 증후군〉이 그것이었다. 1962년 8월 5일 헐리우드의 여배우 메릴린 먼로의 자살 소식이 전해지자 그녀를 성적 우상으로 여겼던 세계의 남성들은 저마다 충격에 대한 반응을 보였다. 그녀를 흠모하며 짝사랑해 온 워홀의 경우도 예외가 아니었다. 그의 미녀 집착증은 상실감을 피학적인 〈베르테르 효과Werther effect〉로 대신하기보다 그녀를 심리적 포로로 삼는 가학성으로 표출되었기 때문이다.

　회화적인 금빛 바탕 속에 클로즈업시킨 먼로의 초상화 「금빛 메릴린 먼로」(1962, 도판86)로 성에 차지 않은 그의 강박증은 이내 두 폭으로 된 「메릴린×100」(1962)과 「메릴린 두 폭」(1962,

311　김광우, 앞의 책, 104면, 재인용.

도판87)을 선보였다. 한쪽에는 컬러로 된 실크 스크린 초상화를, 그리고 다른 한쪽에는 흑백으로 된 실크 스크린 초상화로 그는 짝사랑해 온 여인의 삶과 죽음을 대비시키고 있다. 특히 흑백의 초상화들은 인쇄가 잘못된 것처럼 보이도록 일부러 진하게 칠해진 부분과 흐리게 칠해진 부분들로 나타냄으로써 기계 미학적 효과를 시도하기도 했다.

일반적으로 남성들에게 메릴린 먼로는 성의 페르소나를 상징했지만 위홀의 초상화 속에서 그녀는 어떤 성적 포즈도 취하고 있지 않았다. 실제로 1960년대의 여러 팝 아트 작가들이 스크린에서 보여 준 관심의 대상은 주로 먼로의 육감적인 몸 — 예컨대 제임스 길James Gill의 「메릴린 먼로 세 폭」(1962), 폴린 보티의 「세계에서 유일한 금발」(1963), 리처드 해밀턴의 「나의 메릴린」(1966), 로버트 인디애나의 「노마 진 모텐슨의 변성」(1967) 등 — 이었지 얼굴이 아니었다.

오히려 위홀은 남성들에게 먼로가 성적 충동에 대한 반응으로서 습관화된 관음증을 자극하는 육체적 쾌락의 화신이라는 고착된 이미지에 도전하기 위해서 얼굴에만 주목하여 프린트했다. 〈그는 「금빛 메릴린 먼로」에서처럼 비잔틴 아이콘의 비세속성을 연상시키는 황금빛 배경에 나타난 단일한 형상이든지, 아니면 두 개의 패널로 된 「메릴린 두 폭」의 오른쪽 패널의 예처럼 인쇄기의 과열 현상을 암시하듯 강박적으로 되풀이된 회색조의 형상으로 그녀를 표현하고자 했다.〉[312]

그는 먼로를 그 시대의 세속적 이미지와 달리하기 위해 한편으로는 황금빛 배경 속에 단일 형상으로 클로즈업시킴으로써 〈흠모의 모드〉로 표현하면서도, 다른 한편으로는 흑백의 얼룩 효과를 통해 언론이 연일 소개하는 파란만장한 먼로의 사생활에 대

[312] 데이비드 매카시, 『팝 아트』, 조은영 옮김(파주: 열화당, 2003), 42면.

해, 그리고 팝 작가들이 주목하는 육감적 배우로서의 이미지에 대해 이른바 〈커튼 효과〉를 시도하기도 했다. 또한 그것은 약물 과다 복용으로 죽음을 선택한 메릴린 먼로의 자살 심리에 대하여 그 역시 〈인기 강박증〉이라는 동병상련의 심정을 느꼈기 때문일 수도 있다.

물론 거기에는 팝 아트의 효과를 극대화하기 위해 당시 가장 인기를 끌고 있는 대중의 아이콘인 먼로를 통한 편승 효과에 대한 기대감도 당연히 작용했을 것이다. 메릴린 먼로 이외에 엘리 자베스 테일러Elizabeth Taylor, 오드리 헵번Audrey Hepburn, 잉그리드 버그먼Ingrid Bergman, 제인 폰다Jane Fonda, 브룩 헤이워드Brooke Hayward, 엘비스 프레슬리Elvis Presley, 말런 브랜도Marlon Brando와 같은 수퍼 스타의 명성을 차용했던 까닭도 마찬가지이다. 이들 가운데서도 그는 특히 프레슬리 효과를 놓치지 않았다. 당시의 남성들이 여성의 성적 아이콘으로 먼로를 꼽았다면 여성들은 남성 가운데 엘비스 프레슬리를 뽑았기 때문이다. 얼굴만 그린 먼로의 초상화와는 달리 「엘비스Ⅰ」(1964), 「엘비스Ⅱ」(1964)에서 권총을 빼어 든 카우보이의 모습으로 표현함으로써 남성다움을 강조하려 했다.

그의 팝 아트는 비즈니스를 위해서는 수퍼스타들뿐만 아니라 레닌Nikolai Lenin, 체 게바라Ché Guevara, 마오쩌둥毛澤東, 재클린 Jackie Kennedy, 무하마드 알리Muhammad Ali, 비틀즈The Beatles, 마이클 잭슨Michael Jackson, 롤링 스톤즈의 믹 재거Mick Jagger, 심지어 테러리스트 오사마 빈라덴Osama bin Laden에 이르기까지 정치인이건 운동선수이건 가수이건 대중의 주목을 크게 받고 있는 복제의 대상이면 누구든 가리지 않고 무차별적으로 사냥했다. 그것은 대중성을 지향하려는 그의 가로지르기 욕망이 얼마나 남달랐는지를 보여 주기에 충분한 사례들이다.

그것도 단일 형상이 아닌 주로 실크 스크린 기법을 동원한

연속적 이미지를 통해 반복적으로 주입시킴으로써 그는 대중에게 이미지의 각인이나 세뇌의 효과를 기대했다. 영국의 평론가 로런스 앨러웨이는 이를 두고 〈워홀의 연속적인 이미지들은 일본의 플라스틱 장난감들처럼 보인다〉[313]고 평한 바 있지만 그에게 그것들은 단순한 놀잇감이 아니었다. 오히려 그는 반복에 의한 시뮬라크라의 상업적 도구화를 도모하고자 했던 것이다.

그에게 〈반복〉은 미학의 도구이자 비즈니스 아트의 표현 수단이었지만 강박증의 발로이기도 했다. 모든 수퍼스타들의 덫이기도 한 〈대중화의 강박증〉이 그의 팝 아트에도 불가피한 숙명과도 같은 것이었다. 그가 이미 유명해진 말년에 이르기까지도 〈일단 유명해져라. 그렇다면 사람들은 당신이 똥을 싸도 박수쳐 줄 것이다〉라는 강박증에서 헤어나지 못한 탓에 그는 여전히 〈반복〉의 주문에서 벗어날 수 없었다. 이를테면 〈취급 주의〉를 표시한 문구를 실크 스크린으로 153번이나 반복해서 찍어 낸 「조심해서 다룰 것 — 유리 — 고맙습니다」(1962)를 비롯하여 24개의 초상을 실크 스크린으로 연속해서 찍어 낸 「텍사스 사람, 로버트 라우션버그의 초상화」(1963), 「16개의 재키」(1964), 「마오」(1972, 도판88)의 초상화 등이 그것이다.

특히 1966년 5월부터 중국의 문화 대혁명이 시작되자 마오쩌둥과 중국 공산당은 세계적인 주목거리가 되기 시작했다. 더구나 1976년 마오쩌둥이 사망하자 세계는 다시 한번 마오 신드롬에 빠져들었고, 많은 젊은이들도 마오이즘Maoism으로 몸살을 앓았다. 워홀 역시 1972년부터 2천 점이나 그릴 정도로 마오 비즈니스에 나섰다. 1977년 1월에는 레오 카스텔리 화랑에서 공산주의를 상징하는 「망치와 낫」으로 전시회를 열기도 했다. 그것은 솔 스타인버그Saul Steinberg가 〈정치적 정물화〉라고 부름으로써 더 이상

<hr>

313 김광우, 앞의 책, 122면, 재인용.

선동과 공포의 상징물이 아닌 팝 아트의 상품에 지나지 않게 된 것이다.

아서 단토는 「망치와 낫」이 피아트사의 회장인 조반니 아 벨리Gianni Agnelli에게 비싼 값에 팔리자 다음과 같이 말하며 그를 추켜세웠다. 〈워홀은 대중적이고 감각적인 일상뿐만 아니라 무거운 주제일 수 있는 정치적 대상까지도 작품의 소재로 삼았다. 그렇게 함으로써 그는 예술이 아닌 삶이 없다는 것, 그리고 우리의 삶은 무엇이든지 예술이 될 수 있다는 그의 예술 철학을 말한다.〉[314] 하지만 워홀은 무엇이든 예술이 될 수 있기 때문이 아니라 돈이 될 수 있기 때문에 소재로 삼았다. 그는 돈이 될 수 있는 것은 무엇이든지 예술, 즉 팝 아트라는 자신의 수퍼마켓(가게) 안에 진열하고자 했다.

그가 일찍부터 자신의 〈비즈니스 아트〉를 위해 마련한 조형 공간은 실제 수퍼마켓에서 아이디어를 얻은 〈아트 수퍼마켓〉이었다. 그에게 가장 큰 영향을 준 뒤샹은 가게에 놓인 소변기 하나를 가져다 〈R. Mutt, 1917〉이라는 서명만 추가한 뒤 「샘」이라는 제목의 작품으로 둔갑시켰지만 워홀은 아예 수퍼마켓 진열대를 대량 복제하여 자신의 가게, 즉 〈아트 수퍼마켓〉에서 〈미술이 아닌 것〉을, 즉 사이비 미술품을 미술 상품으로 판매하고자 했다. 이를테면 아서 단토가 〈미술의 종말〉을 가져온 작품이라고 지칭한 「브릴로 상자」(도판89)를 비롯하여 「코카콜라」, 「하인즈 케첩」, 「캠벨 주스」, 「델몬트 주스」 등을 미술 상품으로 판 것이다.

이미 1961년 12월 클래스 올덴버그는 뉴욕의 이스트세컨드 거리 107번지에 작업실을 열고 그것을 〈가게The Store〉 ── 워홀도 그 가게에 자주 들르곤 했다 ── 라고 명명한 바 있다. 대량 소비되는 식품이나 자잘한 물건들의 복제물들로 가득 채워져 있는

314 아서 단토, 『앤디 워홀 이야기』, 박선령, 이혜경 옮김(서울: 명진출판, 2009), 221면.

그의 〈가게〉는 이웃에 있는 실제의 가게들과 유사했다. 그의 의도는 그 안에 진열된 물건들(작품들)도 예술 상거래와 싸구려 가게의 매매 사이에 어떤 근본적인 차이도 존재하지 않으며 예술 작품이나 잡화나 모두 단지 상품일 뿐이므로 겉치레를 벗어 던지고 사태를 직시하는 편이 더 낫다는 사실을 증명하려 한 것이다.[315] 다시 말해 팝 아트가 추구하는 미술 제도 또한 단순한 시장일 뿐이라는 사실을 워홀보다도 더 적나라하게 드러내기 위한 것이었다.

워홀은 올덴버그만큼 솔직하게 드러낸 예술품 장사꾼은 아니었다. 하지만 그는 올덴버그보다 더 철저한 장사꾼이었다. 워홀은 캠벨 수프 캔으로 상징되는 대형 수퍼마켓의 주인이 되고 싶어 했다. 다시 말해 그의 욕망 가로지르기는 캠벨 수프 캔에서 시작해서 그것으로 끝이 났다고 말해도 과언이 아니다. 평생 동안 각종 캠벨 수프 캔을 그렸기 때문이다. 그가 갑작스런 죽음으로 작업실을 떠나던 날도 작업실 안쪽 벽에는 김이 모락모락 나는 캠벨 수프 그릇을 그린 그림이 비스듬히 세워져 있었다.[316] 캠벨 수프 캔은 브릴로 상자와 더불어 그의 〈비즈니스 철학〉을 상징하는, 그리고 미술품(미술)과 상품(기술)의 경계를 허무는 도구나 다름없었던 것이다.

⑦ 클래스 올덴버그: 예술과 현실의 통합

올덴버그Claes Oldenburg는 철학의 부실이나 철학 결핍증을 줄곧 드러내 온 앤디 워홀에 비하면 나름대로의 〈철학을 지참한〉 팝 아티스트였다. 비즈니스와 아트를 등가물로 간주하거나 아트를 비즈니스의 도구로 여겼던 워홀과는 달리 그에게 예술은 내면에 잠재해 있는 의식의 표상이었고, 그것의 표현형으로서의 작품 또한 삶 자

315　할 포스터 외, 『1900년 이후의 미술사』, 배수희 외 옮김(서울: 세미콜론, 2007), 455면.

316　아서 단토, 앞의 책, 216면.

체를 풍부하게 하려는 욕구의 산물이었기 때문이다.

(a) 평면으로부터의 자유

조각가인 그에게 탈조형은 무엇보다도 탈평면을 의미한다. 그는 데포르마시옹을 향한 대탈주 시대에 평면과 물감의 제약에서 벗어날 수 없는 〈회화의 자유〉에 주목한 조각가였다. 〈황금 지하실의 유리관에서 그토록 오랜 잠을 잔 그림은 수영을 하자고 이끌려 나오고, 담배와 맥주를 맛보며, 머리카락은 헝클어지고, 뒤에서 밀리고 넘어지고, 웃는 법을 배우며, 갖가지 옷을 입고, 자전거를 타고, 택시에서 소녀를 만나 그녀를 더듬는다〉[317]고 하여 그가 〈자유에로의 도피〉를 위한 비유적 수사를 구사했던 까닭도 거기에 있다.

그의 작품은 프로이트적이다. 그는 인간의 내면에서 작용하고 있는 보편적인 잠재의식으로서 자기애가 자유롭게 표출된 삶의 현장들을 예술의 창조로 연결시키고자 했다. 본래 예술가로서의 성공 가능성은 건전한 나르시시즘을 얼마나 거침없이 발휘하느냐에 달려 있다. 예술에서의 창조성, 유머, 명랑함, 기발함 그리고 환상적인 꿈의 표현은 모두 예술가가 내면에 지니고 있는 자유스런 나르시시즘의 긍정적인 증상들인 것이다.

창의적이면서도 〈매력적인〉 예술 작품은 억압에 의한 병적(부정적) 자기애가 아닌 건강한 나르시시즘의 자유로운 표현에서 나오게 마련이다. 정신의학자 제러미 홈스Jeremy Holmes는 〈예술의 매력은 나르시시즘과 자기의 지식을 통한 그것으로부터의 해방 모두를 표현하는 인공적 현실을 창조하는 능력을 갖는 데 있다〉[318]고 했다. 이를테면 예술적 발상에서 창의적이면서도 철학

317 루시 R. 리파드 외, 『뉴욕의 팝 아트』, 『팝 아트』, 정상희 옮김(파주: 시공아트, 2011), 124면, 재인용. 'The Artists Say', *Art Voices*(Summer 1965), p. 62.

318 제레미 홈즈, 『나르시시즘』, 유원기 옮김(예제이북스, 2002), 45면.

적 사유가 깃들여진 올덴버그의 작품들이 주는 매력이 바로 그것이다.

　올덴버그의 작품들에서는 워홀의 작품에서와 같은 강박증을 발견하기 어렵다. 워홀의 경우 돈과 비즈니스라는 속물근성이 억압하고 있는 건강하지 않은, 그래서 부자유스럽고, 줄곧 쫓기는 듯 한 병든 나르시시즘이 그의 예술 정신을 지배했다. 거기서는 돈 냄새만 풍길 뿐 예술혼이 깃들어 있지 않다. 그에 비해 올덴버그의 예술 정신과 예술혼은 자유롭고, 건강하며, 유머러스하고 명랑하다. 또한 그의 직관과 상상력은 기발하기도 하다. 그는 언제나 대중들의 건강한 나르시시즘을 대신해서 구현해 주려는 인본주의에 충실하고자 한다.

　올덴버그의 작품은 명랑하고 유머러스하면서도 인본주의적이다. 그의 작품에는 인간의 삶을 우선시하는 인본주의적인 생철학이 자리잡고 있다. 그뿐만 아니라 거기에는 개개인의 삶의 질을 고양시키려는 휴머니즘도 발휘되고 있다. 사르트르가 제2차 세계 대전 이후 암울한 현실에서 주체적 자아(개인)의 삶과 실존을 최고의 목적이자 가치로 삼는 〈실존주의는 휴머니즘이다〉를 외침으로써 기독교의 신학에 직접적으로 맞서려는 어둡고 부정적인 인본주의적 실존주의를 강조했지만 올덴버그는 밝고 긍정적인 인본주의적 실존주의를 작품들로 대변하려 했던 것이다.

　다시 말해 그가 보여 주는 작품 세계의 저변에서는 자연적 존재로서의 개인이 느낄 수 있는 본능적인 욕구나 감정, 충동적인 의지 등을 존중하려는 의지가 작용하고 있다. 그것은 무엇보다도 〈실존이 본질에 선행한다〉는 사르트르의 신념처럼 개인의 실존적인 삶의 의미를 다시 물으려는 그의 생철학이 개인의 존재 이유에 대한 반성까지도 유도하는 실존주의와 맞닿아 있기 때문이다. 그 자신도 〈나는 마티스나 희망적인 예술을 추구한 사람들보다는 고

야, 루오Georges Rouault, 부분적으로 뒤뷔페, 베이컨에, 그리고 인본주의적이며 실존주의적인 예술가에 가깝다〉[319]고 평한 바 있다.

그는 이와 같은 생철학적 질문과 인본주의적 반성을 촉구하기 위해 우선 (1960년부터) 사람들이 저마다 좋아하는, 그럼으로써 자아의 욕망을 확인하려 하는 햄, 감자, 베이컨, 햄버거, 파이, 케이크, 아이스캔디, 아이스크림 등 다양한 먹거리들을 나름대로의 방식으로 복제하기 시작했다.(도판90) 그것이 관중들의 일상을 즐겁게 하는 가장 좋은 모티브였고, 그렇게 함으로써 그의 작품이 대중에게 다가갈 수 있는 최선의 방식이라고 생각했다.

그가 〈나는 예술을 위해 존재하며 사람을 모방하고 필요하다면 코믹하고 과격하며, 필요하다면 무엇이든지 예술로 행위한다. …… 나는 예술을 위해 존재하며 마치 담배 연기와 신발 냄새와도 같다. 나는 예술을 위해 존재하며 입었다 벗은 바지와 같고 구멍 날 양말과 같고 먹어치울 파이 조각과도 같다〉[320]고 주장하는 까닭도 거기에 있다.

동료 팝 아티스트인 워홀이 돈과 섹스 그리고 명예로 대중의 말초적 본능을 자극했던 것과는 달리 올덴버그는 감각의 자극을 통해 관람자(대중)로 하여금 삶에서의 감성적 즐거움과 여유를 공감케 하고자 했다. 워홀이 이기주의적인 욕망의 배설에 몰두했던 자기중심적인 인물이었던 데 비해 올덴버그는 비교적 이타주의적인 철학을 작품으로 실현한 타자 중심적인 예술가였다. 그것은 무엇보다도 대중들의 건강한 나르시시즘을 대신해서 구현해주는 그의 작품들 때문이었다.

그는 이를 효과적으로 실현하기 위해 누구보다도 오브제에 대한 다양한 실험을 멈추지 않은 재료주의자였다. 그는 장 뒤

319　김광우, 앞의 책, 105면, 재인용.

320　김광우, 앞의 책, 109면, 재인용.

뷔페와 소설가 루이페르디낭 셀린Louis-Ferdinand Céline의 영향을 받아 재료에서 통념의 위반도 마다하지 않은 조각가였다. 그는 회색, 검은색, 갈색의 마분지나 신문지를 반죽하여 만든 도시의 폐품들로「셀린 뒤로」(1960)를 비롯하여「신부」(1961),「가게」(1961) 등을, 이어서 이듬해에는 밝은 원색들의 회반죽으로 커다란 작품들을 선보였던 것이다.

그 밖에도 그의 작품들은 버려진 비닐, 나무, 철사, 금속판, 솜, 풀 등을 이용하여 만든 것들이 많았다. 그는 뒤뷔페처럼 오물, 쓰레기 같은 가장 하찮은 소재들을 예술로 보여 주었을뿐더러 막스 에른스트처럼 그것들로 일상에서 우연히 발견되는 형태, 재료 또는 질감에 환상과 형상을 부여하는 재능을 발휘하기도 했다.[321] 그는 그들 못지않게 쓰레기나 하찮은 것의 복권을 실현한 미술가였던 것이다.

워홀은 다음과 같이 말했다. 〈나는 삶의 빠르고 직접적인 흔적을 취하는 재료들을 좋아한다. …… 그리고 철사처럼 힘을 가하면 바로 힘을 반대로 가해 오는 그 자체의 생명력을 가지고 있는 듯한 재료들도 좋아한다. 나는 작품의 형태를 결정짓는 데 그 재료가 큰 역할을 할 수 있도록 내버려 두는 것을 좋아한다.〉[322]

그는 사실주의자였다. 그는 1962년 11월 뉴욕의 시드니 재니스 화랑에서 열린 〈신사실주의자들The New Realists〉 전시회에 석고 조각품「스토브」를 통해 관람자들에게 충격을 주며 누구보다도 주목받은 팝 아티스트였다. 이미 그는 작업실「가게」를 통해 실제의 가게를 연상할 만큼 사실적으로 재현함으로써 형태와 아이디어에서 표현주의와 초현실주의의 영향을 감추지 않으면서도 사실주의에 충실하려 했기 때문이다.

321 루시 R. 리파드 외,「팝 아트」, 정상희 옮김(파주: 시공아트, 2011), 122면.

322 루시 R. 리파드 외, 앞의 책, 123면.

그는 아예 다음과 같이 주장했다. 〈나의 사고는 초현실주의 예술가들에 비해 좀 더 사실적이고 좀 더 미국적이다. …… 나는 추상 예술가가 아니다. 나는 사실주의 예술가이다.〉[323] 이를테면 비닐을 이용하여 만든 타자기, 전화기, 변기, 선풍기 등 일상에서 흔하게 보는 낯익은 물체들을 재현한 경우가 그러하다. 그밖에 대형 아이스크림이나 햄버거, 톱이나 망치 등을 확대 재현한 그의 작품들이 실제의 크기보다 대형화함으로써 동화 속에 등장하는 사물처럼 환상적인 즐거움을 선사한 것도 그것이 사실적으로 표현되었기 때문이다.(도판 91~93) 또한 「체리가 있는 스푼 브릿지」(1988, 도판94)나 「던져진 아이스콘」(2001), 「로빈슨 크루소의 우산」(1979), 「옷 핀」(1999), 「연장의 대칭」(1984), 「공짜 스탬프」(1991) 등과 같이 그의 복제 신학에 의해 탄생한 많은 공공 미술 작품들이 도시 미학적인 환경 예술로 거듭날 수 있었던 이유 역시 마찬가지이다.

(b) 팝 아트로서 반조각적 조각

올덴버그는 서양의 현대 조각사에서 〈신新철기 시대〉의 조각가 가운데 한 명이었다. 생산 및 공급되는 기계의 야금술에 크게 의존해 온 현대 문명은 최근에 다양한 합금 물질의 발명으로 인해 청동, 철, 알루미늄과 같은 금속에 의존하는 경향이 두드러졌다. 이러한 과정에서 현대 조각도 그 작품들의 80퍼센트 이상이 금속으로 제작되는 이른바 신철기 시대를 이루게 된 것이다.[324]

이를테면 무어와 자코메티, 마리나와 립시츠 같은 조각가들이 청동의 감각적 특성과 표면의 질감을 이용하여 작업했는가 하면 알렉산더 콜더Alexander Calder, 이브람 라소Ibram Lassaw, 발터 보드

323 김광우, 앞의 책, 109면, 재인용.
324 허버트 리드, 『서양 현대조각의 역사』, 김성회 옮김(파주: 시공아트, 2009), 229면.

머Walter Bodmer, 리처드 립폴드Richard Lippold, 노르베르트 크리케Norbert Kricke 등은 철사 조각으로, 베르토 라르데라Berto Lardera, 로베르트 제이콥센Robert Jacobsen, 세자르 발다치니César Baldaccini, 세바스찬 스탄키에비치Sebastian Stankiewicz, 요제프 호플레너Josef Hoflehner 등은 철판 용접으로, 그리고 존 발데사리John Baldessari, 한스 울만Hans Uhlmann, 존 호스킨John Hoskin, 에두아르도 칠리다Eduardo Chillida 등은 철의 단조로 작품 제작에 몰두한 경우가 그러하다.

하지만 금속 대신 다양한 폐품이나 하찮은 재료에 의존하여 작품을 제작해 온 올덴버그는 금속 조각의 대세에서 비켜선 예외자였고, 그런 점에서 현대 조각의 국외자였다. 그는 넓은 의미에서 테크놀로지의 이성적 질서에 충실히 따르고 있는 그들과는 단지 어떤 미술 사조에도 동의하지 않고 아무런 예술 운동에도 속하지 않음으로써 예술적 자유 의지를 지키려는 시대정신을 공유하고 있었을 뿐이다. 또한 국외자적 조각가인 그가 자유분방한 팝아트의 진영으로 쉽게 넘어올 수 있었던 까닭도 거기에 있다.

1961년에 그가 〈나는 빨간색과 흰색의 가솔린 펌프와 깜박거리는 비스킷 간판의 미술을 선호한다. ······ 나는 쿨 아트, 세븐업 아트, 펩시 아트, 썬키스트 아트, 팸릴Pamryl 아트, 샌드 오 메드 아트, 수소폭탄 미술, 39센트 미술, 9.99 미술을 지지한다〉[325]고 주장했던 이유도 마찬가지이다. 이렇듯 그는 세븐업, 펩시, 썬키스트, 아이스콘과 햄버거, 야채와 고기가 들어간 샌드위치 등과 같이 참을 수 없이 먹고 싶어 보이기까지 한 복제품들을 만들어 대중으로 하여금 먹고 싶은 충동을 일으키거나 사고 싶은 상품으로 착각하게 할 만한 것들을 선보였다. 그 때문에 루시 리파드도 인본주의적인 그의 작품들에는 일반 대중을 위한 〈휴머니즘〉이 깃들어 있다고 평한다. 또한 그가 올덴버그를 〈휴머니스트〉라고 부

325 루시 R. 리파드 외, 앞의 책, 120~121면.

르는 이유도 마찬가지이다.

특히 1965년까지 그의 팝 아트는 상위 문화보다는 하위 문화에 대한 것이었고, 그가 재현하기 위해 선택한 음식의 소재도 잘 차려진 레스토랑인 스타크Stark보다는 소박한 간이 식당인 네딕Nedick에서 가져온 것이었다. 또한 그가 준비한 옷도 브랜드 제품의 할인 판매대 위에서 굴러다니던 것이며, 그의 가구는 애비뉴 에이에 진열된 값싼 것들이었다.[326] 그는 현대 조각을 위해서뿐만 아니라 회화의 자유를 위해서도 유머와 기발함으로 조형 예술에서 〈대중의 반란〉을 야기한 아티스트였다.

(c) 작품과 상품의 등위성

워홀이 의도한 〈아트 비즈니스〉의 목적은 팝 아트 작품과 상품의 경계를 철폐함으로써 양자 간의 등가성equipotentiality을 실현시키는 것이었다. 아트 비즈니스의 성공을 위해서는 아트의 상품화와 등가화가 급선무였기 때문이다. 이에 비해 올덴버그의 팝 아트 작품들이 의도한 것은 인식론적 등위성isotopie을 실현하는 것이었다. 한마디로 말해 그것은 작품과 상품이나 생활용품 간의 범주적 경계를 없애는 것이었다. 그러므로 그에게는 상품이건 용품이건 어떤 것도 작품의 소재가 될 수 있었다.

이를 위해 그는 실제로 자신의 회화에 석고를 덧붙여 부조를 만들고, 마침내 독립 구조의 오브제를 만들어 냈다. 이를테면 그는 〈어떤 것이 아이스크림 콘인지 파이인지, 또는 그 밖에 다른 것인지에 대해서는 전혀 관심이 없다. …… 내가 바람 속에 날고 있는 그 무언가를 보고 싶기 때문에 한 조각의 헝겊을 만들고, 흐르는 것을 보고 싶기 때문에 아이스크림 콘을 만든다〉[327]는 것이다.

326 루시 R. 리파드 외, 앞의 책, 126면.

327 루시 R. 리파드 외, 앞의 책, 125~126면, 재인용.

하지만 그는 이렇게 만든 사물들이 갤러리 안에 진열되는 것을 못마땅해 했다. 그는 그곳이 싸구려 가게를 위한 예술품들을 위한 장소가 아니라고 생각했기 때문이다. 그가 아예 부자 동네가 아닌 곳에다, 즉 싸구려 가게가 즐비한 맨해튼의 한 구역에다 대량 소비되는 식품이나 자잘한 물건의 복제물로 가득 채워진 「가게」를 직접 꾸민 까닭도 거기에 있다. 그는 소비 사회에서 대중의 소비 대상으로서 예술품도 이미 모방 소비나 과시 소비의 대상이나 다름없다고 생각했다.

그가 생각하기에 고상한 예술품의 상거래와 싸구려 가게의 상품 판매 사이에는 어떤 근본적인 차이도 있을 수 없다. 그에게는 예술 작품이나 잡화나 모두가 같은 소비 상품일 뿐이었다. 그것은 상품으로서 미술 작품의 지위도 그것의 교환 가능성에 있다고 믿었던 탓이다. 애초부터 예술과 현실의 상호 작용을 통한 통합이 바로 그가 의도하는 작업의 목표였던 것이다. 그것은 팝 아트가 소비의 신화 구조를 예술로서 대변하는 한, 예술품도 상품과 마찬가지로 〈소비로부터의 소외〉에 저항하는 대중의 욕망에서 예외적일 수 없다는 그의 생각 때문이기도 하다.

⑧ 팝 아트의 철학

아서 단토는 『미술의 종말 이후*After the End of Art*』(1997)에서 〈팝 아트는 미술의 철학적 진리를 스스로 의식하게 함으로써 서양 미술의 위대한 서사great narrative에 종지부를 찍었다〉고 주장한다. 한마디로 말해 팝 아트는 〈미술의 종말〉을 불러온 반미술적 미술 운동이었다는 것이다.

실제로 팝 아트는 유럽의 지배층이 전유해 온 미술을 그들로부터 해방시키는 미술의 권리 장전과도 같은, 또는 팝 아티스트들은 한때 사회주의 혁명을 주도한 프롤레타리아트와도 같은 역

할을 한 〈반동의 아이콘〉으로 여겨지고 있다. 나아가 그렇게 함으로써 결과적으로 〈미술이란 무엇인가?〉에 대한, 즉 미술의 본질에 대한 철학적 반성을 다시 불러일으키는 계기가 되었던 것도 사실이다.

하지만 팝 아트를 그와 같은 거대 서사적 관점에서 반미술의 아이콘으로 간주하지는 않더라도 루시 리파드는 초현실주의가 입체주의의 반미술이었듯이 팝 아트도 제1차 세계 대전을 전후로 하여 유럽인의 정서를 직접적으로 대변한 미술 사조인 표현주의의 반미술이었다고 주장한다.[328] 팝 아트의 역할은 미시 서사적 관점에서 보더라도 상업화와 그에 따른 거대 서사의 상실로 인해 표현주의의 조종弔鐘을 울리게 한 점에서 반미술적이었다는 것이다.

팝 아트는 20세기 역사에서 어느 때보다도 평온하지 않았던 시대의 긴장감을 비춰 주는 반사경이었다. 포트리에나 뒤뷔페의 실존주의적 참상 묘사주의가 긴장의 소용돌이 현장에서 역사의 피로 골절을 직접적, 의식적으로 표현했다면, 그보다 10여 년이 지난 뒤 유럽과 미국의 팝 아티스트들은 그 긴장의 역사를 간접적, 무의식적으로 표현하려 했던 것이다. 이를 두고 로젠버그는 〈미국에서의 긴박한 정치적, 사회적 위기와 지성적인 혼돈으로부터 예술 세계가 퇴각하고 있음을 표현한다〉[329]고 주장한다.

그가 보기에 1960년대 들어서면서 역사적 긴장과 시련에 대한 반사적 징후로서 나타난 팝 아트의 신드롬은 〈미술의 퇴각 현상〉이었다. 그것은 특정한 양식이 없는 미술이었고, 나아가 전통적인 양식의 해체를 부채질한 반미술로서의 미술이었다. 팝 아트는 출현 과정에서부터 파시즘과 같은 정치적 이데올로기(소란

328 루시 R. 리파드 외, 앞의 책, 189면.

329 Harold Rosenberg, 'The Art World: Marilyn Mondrian', *The New Yoker*(Nov. 1969), p. 167.

스런 학살noisy massacre)가 배태시킨 뒤뷔페의 〈원생原生 미술〉과는 달리 이미 탈이데올로기적인 자본주의 시장(야생)에서 야생화처럼 피어난 일종의 〈야생野生 미술〉이나 다름없었다. 팝 아트에는 정치적 긴장감 대신 시장 경제적 긴장감이 도사리고 있는 까닭도 거기에 있다.

그것은 생존과의 야합을 위한 긴장감이었다. 그 때문에 팝 아트의 철학은 〈자본주의를 위한 예술적 변명〉이었다고 해도 과언이 아니다. 팝 아티스트들이 미학과 리얼리즘을 동일시하려 했던 까닭도 마찬가지이다. 그들은 한편으로 자본주의의 현실을 옹호하고 지지하면서도, 다른 한편으로는 자본주의가 은밀하게 자행하고 있는 소비나 여가로부터의 소외, 즉 경제적 소외와 같은 〈조용한 학살silent massacre〉에 대해 정면으로 저항하곤 했다.

다시 말해 자본주의가 낳은 리얼리즘의 예술인 팝 아트는 그 자체가 〈아티스트들의 침묵 시위〉였고, 또 다른 형태의 〈대중의 반란〉이었던 것이다. 이를테면 1965년 가을 밀라노에서 열린 「은밀한 학살」이라는 제목의 팝 아트 전시회가 그것이었다. 그 때문에 영국의 시인이자 미술 평론가인 오든Wystan Hugh Auden도 그것에 대해 〈따듯하고 가정을 사랑하는 눈길 뒤에는 은밀한 학살이 자리하고 있다〉고 평한 바 있다.

이처럼 새로운 질서가 요구하는 긴장 구조 속에서 특히 미국의 팝 아티스트들은 생존과 야합을 위해 미국 회화의 새로운 개척을 부르짖으면서도 탈이데올로기의 방편으로 현실 도피적인 추상 표현주의를 선택했던 전후 뉴욕의 미술가들과는 정반대로 나아갔다. 그들은 관념적이기보다 감각(시각)적이었고, 뉴먼이나 로스코처럼 숭고한 이상주의를 지향하기보다 리히텐슈타인이나 워홀처럼 시장 중심적인 현실주의를 적극적으로 지향했기 때문이다.

루시 리파드도 팝 아트는 상식의 철학과 실용주의로 잘 훈

런된 앵글로색슨계 사회의 전후 세대에 의해 생겨났고, 특히 풍요로움을 상징하는 그들을 겨냥하여 만들어진 것이라고 주장한다. 그 때문에 그녀는 팝 아트가 미국 문화를 지배하던 물질 만능주의를 거부하기보다 오히려 소비 제품, 포장, 미디어 아이콘들을 차갑고 기계적인 미술을 위한 원재료로 선택함으로써 이를 적극적으로 포용하거나 활용했다고 평한다. 워홀을 비롯한 팝 아티스트들의 작품은 리사 필립스의 표현대로 주로 〈이미지의 이미지들 images of images〉이거나 〈복사물의 복사물들copies of copies〉인 경우가 흔했기 때문이다.

반예술가로서 그들은 제스처를 통해 캔버스 위에 실존주의적 불안을 표현하며 작업실 안에서 홀로 힘들게 작업하던 추상 표현주의자들과는 달리 각종 미디어를 이용한 공장 같은 〈인조man-made 환경〉에서 현실로부터 다양한 이미지를 여러 가지 기계적인 방식을 통해 대중 예술로 변환시켰다.[330] 그럼에도 팝 아티스트들은 그것으로써 미술의 정의나 위계 질서적인 외양을 변화시키지는 못했다. 그 대신 팝 아트라는 신사실주의의 출현은 명백하게 시대가 지난 주제들을 다시 활성화하는 데에 기여했다. 그뿐만 아니다. 그것은 예술과 삶의 경계선을 없애겠다는 그들의 노력 덕분에 미술의 범주에 있어서 그 외연을 확장하는 결과를 가져오기도 했다.

주지하다시피 그들은 표현에서도 자유로운 양식과 기법만큼이나 어떤 것에도 구애받음이 없었다. 하지만 일반적으로 사유와 표현의 자유는 새로운 철학을 위한 조건이고 산실이지만 차별화된 메시지와 패러다임을 찾지 못하는 경우 그것의 무덤이 되기도 한다. 그것은 미술에서도 예외일 수 없다. 미술이 아무리 로고스보다 파토스를 우선하는 학예일지라도 (문자를 대신하여 조형

330 Lisa Phillips, *The American Century: Art & Culture, 1950~2000*(New York: W. W. Norton & Co., 1999), p. 114.

으로) 사유하고 전달하는 한, 그것 역시 미술가 자신의 철학을 지 참해야 하기 때문이다.

이탈리아의 화가 발레리오 아다미Valerio Adami도 팝 아티스 트에게 〈중요한 것은 새로운 시각적 가능성을 만들어 내는 것이 아니며 우리가 살고 있는 현실을 하나의 이야기로 구성하는 것이다. …… 또한 이야기를 만들고자 하는 미술가들에게 사실주의 자가 되는 자신만의 방법을 찾는 것은 진정 어려운 일〉[331]이라고 하여 팝 아트가 추구하는 사실주의의 서사와 철학이 생각보다 차별화하기 쉽지 않음을 강조한 바 있다.

아서 단토는 〈철학하는 미술〉의 등장을 가리켜 모름지기 〈미술의 철학적 성숙〉이라고 부른다. 하지만 팝 아트의 자유분방한 서사가 과연 미술에서의 철학적 성숙을 가져왔을까? 리히텐 슈타인은 가짜 마돈나 상 때문에 비난을 받았고, 웨슬만은 누드의 품위를 떨어뜨린 탓으로, 로젠퀴스트는 길 위의 희생물을 파괴했다고, 그리고 워홀은 잘 팔리는 묘지의 꽃을 만들었다고 비난 받았다.[332]

하지만 그것의 진정한 이유는 그들이 보여 준 철학의 미성 숙과 실조 현상 때문이었고, 그 작품들 속에 부재하는 철학 때문이었을 것이다. 양식의 발작기가 진행될수록 그들의 팝 아트는 진정 제가 되기는커녕 그것들로 인해 미술의 종말을 부추겼던 것이다. 팝 아트가 1970년대를 넘기지 못한 까닭도 다른 데 있지 않다.

5) 옵아트와 〈응답하는 눈〉

옵아트op art는 눈의 환각 작용을 이용하여 마음의 환상 작용을 추

331　루시 R. 리파드 외, 앞의 책, 219~220면.
332　루시 R. 리파드 외, 앞의 책, 198면.

상화한 〈눈속임 미술〉이자 일종의 〈시각적 기망欺罔 미술optical illusion art〉이다. 그것은 〈시각적 착각〉을 자아냄으로써 저마다의 조형 욕망을 실현시키려는 미술 양식이었기 때문이다. 애초부터 그것은 반철학적 철학(반경험론적 경험론)에 기인하여 〈착각illusion과 오인misapprehension의 아름다움〉을 추구하는 지각 미술perception art이었던 것이다.

18세기 영국의 경험론자인 로크나 흄과 같은 철학자에게 〈감각적 경험〉 이외에 대상을 인식할 수 있는 또 다른 방법이란 있을 수 없었다. 인식에 대한 과학적 확실성에의 탐구에서 로크가 도달한 결론은 경험이 곧 인식의 기원이라는 사실, 그리고 그 경험에는 감각sensation과 반성reflection이라는 두 가지 형태가 있다는 사실이었다. 다시 말해 인간은 누구나 세상에 처음 태어났을 때 그의 정신에는 아무것도 적혀 있지 않은 〈빈 종이a blank sheet of paper〉와 같은 상태였다. 하지만 인간은 점차 경험을 통해서 그 빈 종이 위에 감각적 지각의 내용을 써넣음으로써 다양한 지식을 얻을 수 있다는 것이다.

그런데 이때 빈 종이 위에 대상에 대한 경험을 통해 그려지는 지각 내용은 단순하지 않다. 그 때문에 로크는 그 지각 내용을 성질에 따라 제1성질과 제2성질로 구분한다. 이를테면 전자가 대상의 크기, 형태, 수, 운동과 정지, 고체성과 연장성 등과 같이 대상 자체가 지니고 있는 성질, 즉 〈즉물적 성질〉인데 비해 후자는 색, 소리, 맛, 향기와 같이 물체에 속하지 않을뿐더러 그것을 구성하지도 않는, 단지 우리의 감관에 의해서만 얻어지는 〈파생적 성질〉인 것이다.

이와 같은 로크의 경험론적 인식론에 비해 20세기의 영국 경험론자인 버트런드 러셀Bertrand Russell은 지각 내용을 제1성질과 제2성질로 구분하는 데 동의하지 않는다. 그의 주장에 따르면 우

리가 인식할 수 있는 것은 실재하는 사물 자체가 아니라 그것의 표지들signs로 보여지는 감각 자료들sense data뿐이라는 것이다. 다시 말해 (그가 생각하기에) 감각 자료는 즉물적인 사물 그 자체의 성질이 아니다. 예컨대 붉은 사과와 같은 사물에 대한 인식은 색깔, 냄새, 맛, 향기, 단단함, 구형 등과 같이 물질과 의식 작용의 중간에서 우리가 직접 보고 느낄 수 있는 감각 자료들로부터 경험적으로 추론한 결과물들일 뿐이다.

하지만 지각 미술인 옵아트는 대상에 대한 인식에 있어서 로크이든 러셀이든 경험론적 인식론자와는 정반대의 결과를 의도한다. 옵 아티스트들은 전적으로 시각, 특히 망막의 모호성과 불확실성만을 이용하여 오히려 그것의 착시 작용을 회화적 아름다움으로 전용하는 망막 회화의 작품들을 선보이려 하기 때문이다. 그들의 옵아트는 대상에 대한 인식에 있어서 무엇보다도 〈과학적 확실성〉을 담보하려는 로크에서 러셀에 이르는 경험론자들의 감각적 인식의 기원에 관한 인식론적 탐구와는 정반대로 시각적 불확실성과 모호성, 오인 가능성을 확인시켜 주는 셈이다.

그들이 기대하는 〈착각과 오인의 미학〉은 인식론적 입장에서 보면 로크의 경험론으로 진화하기보다 오히려 소박실재론naive realism[333]에 대한 신념을 전제해야만 실현 가능할 수 있는 것이다. 또한 옵아트의 작품들이 감각 자료로부터 경험적으로 추론한 결과물이라는 러셀의 경험론에서 보더라도 그것이 표현하고자 하는 것은 경험적 추론 대신 환상이 감지한 결과물이므로 경험적으로 검증가능한 실재에 대한 아름다움이 아니라 애초부터 눈속임을 위한 〈환상미〉에 지나지 않는다.

333 소박실재론에서 보면 세계(실재)는 우리가 보는 그대로 존재해 있으므로 우리의 지각도 대상의 충실한 모사일 뿐이다.

① 옵아트의 선구

옵아트는 광학적optical으로 빛이나 색에 대한 지각의 반응을 일으켜 그 움직임을 환상적으로 보이게 하는 이른바 동적인 〈광학 회화〉를 시도했다는 점에서 19세기 말의 점묘파點描派 미술pointillisme과 20세기의 키네틱 아트kinetic art를 그 선구로 간주하지 않을 수 없다.

　　　광학적 혼합을 통한 색채 광선주의chromoluminarisme를 실현한 점묘파는 팔레트 위에서 물감을 섞는 대신 일광의 조건에서 나타나는 개별적인 색의 요소들을 캔버스 위에서 따로따로 칠한 상태로 조합한 뒤 그것을 감상자의 망막이 다시 혼합하도록 하는 방법을 실험했기 때문이다. 이러한 착시 작용의 활용은 기본적으로 운동을 수반하여 재현된 물체가 움직이는 것처럼 보이게 하는 키네틱 아트의 경우에도 마찬가지였다. 키네틱 아트도 작품 앞에서 움직이는 관람자에 의해, 또는 작품에 손을 대는 관람자에 의해 실제로 동적인 효과가 일어난다.

(a) 점묘파의 색채 광선주의

영국의 미술 평론가이자 큐레이터인 야지아 라이하르트Jasia Reichardt는 〈재현 미술 분야의 가능한 한계까지 추적해 보면 옵아트의 조상이라고 할 수 있는 사람들은 인상파와 후기 인상파의 화가들이다. 그들은 팔레트 위에서 색을 혼합하는 방법을 거부하고 일정한 거리에 떨어져서 눈이 순수한 색점을 혼합하게 하여 그로 인한 색조와 색채의 광학적인 혼합을 표현 방법으로 삼았다. 그래서 그들의 그림은 형태가 명료하지는 않았지만 관객이 적당한 거리로 물러나서 보면 비로소 형태와 색채가 분명히 나타난다〉[334]고 주장

334　Jasia Reichardt, 'Opt Art', *Concepts of Modern Art*, ed. by Nikos Stangos(London: Thames & Hudson, 1981), p. 240.

한다.

　이를테면 조르주 쇠라Georges Seurat, 폴 시냐크Paul Signac, 카미유 피사로Camille Pissaro 등이 선보인 점묘법의 작품들이 그것이다.(도판 95, 96) 어떤 의미에서 옵아트는 일찍이 이 화가들이 선보인 점묘법의 격세유전 현상이다. 빛이나 색채의 사용과 관련된 모든 작품은 기본적으로 〈관계에 대한 경험적 탐구〉라는 사실, 또한 색채는 그 옆에 놓이는 것에 따라서 전적으로 〈상대적인 느낌〉을 갖게 한다는 사실에서 20세기의 망막 회화(옵아트)보다 먼저 등장했던 점묘파의 기본 원리가 옵아트의 작품 속에 훨씬 진화된 형태로 나타난 것이다.

　캔버스 위에 고립된 색채들이 망막에서 재결합함으로써 물감색의 혼합이 아닌 다른 채색광들의 혼합을 느끼게 하는 새로운 기법을 맨 처음 시도한 사람은 조르주 쇠라였다. 그는 빛의 효과에 의해 달라지는 색채의 선명도와 순도를 화면 위에서 극대화하려고 노력해 온 외광파의 이상을 좀 더 과학적이고 실증적인 방법으로 원리화하려 했던 것이다.

　하지만 무엇보다도 〈색의 병치〉를 우선적으로 강조하는 그의 원리는 19세기의 광학 이론뿐만 아니라 지속과 의식에 관한 직관주의의 철학을 주장하는 베르그송으로부터의 영향도 적지 않았다. 적어도 〈수많은 색조를 지니는 스펙트럼의 이미지를 생각해 보자. 이 스펙트럼은 감지할 수 없을 정도의 변화를 통해서 한 색조에서 다른 색조로 옮겨 간다. 스펙트럼을 관류하는 감정의 물줄기는 그 색조에 차례차례 염색되어 가면서 점차적인 변화를 경험한다. 그렇다 하더라도 스펙트럼의 계속되는 색조들은 언제나 서로에 대하여 외적이다. 그 색조들은 병치하여 공간을 점유하고 있다〉[335]는 베르그송의 주장이 쇠라의 색채 병치론을 연상키는

335　앙리 베르그송, 『사유와 운동』, 이광래 옮김(서울: 문예출판사, 1993), 211~212면.

까닭도 거기에 있다.

실제로 과학과 미술의 〈광학적 혼합〉을 미술사적 과제로 여겼던 쇠라는 「아스니에르에서의 물놀이」(1884)를 비롯하여 「그 랑자트 섬의 일요일 오후」(1886) 등 수많은 작품에서 그것의 구 체적인 방법으로 미세한 점들을 병치함으로써 분할된 순색들의 광채를 최대한으로 살려내는 색의 분할주의와 점묘법을 고안해 냈다. 쇠라는 화려한 기교 대신 색채를 원색으로 환원하고, 그것 을 치밀한 계획하에 일정한 점들로 분할하여 투영하고자 했다. 그 는 캔버스 위에 수많은 점들로 고립되어 있는 색채들이 관람자의 망막에서 재결합한다고 생각했기 때문이다.

그렇게 하기 위해서 그에게는 무엇보다도 물감의 혼합이 아니라 이웃 공간에서 발생하는 다른 채색광들의 혼합이 더 중요 했다. 〈스펙트럼을 관류하는 감정의 물줄기는 그 색조에 차례차 례 염색되어 가면서 점차적인 변화를 경험한다〉는 베르그송의 주 장을 이미 잘 알고 있는 쇠라는 관람자의 눈이 인접해 있는 서로 다른 두 색점도 서로 섞인 색으로 알아서 인식한다는 사실을 이미 간파하고 있었기 때문이다.

결국 그는 일정한 거리에 떨어져서 눈이 순수한 색점을 혼 합하게 하는 방법을 찾아냈다. 카미유 피사로도 폴 시냐크에게 보낸 편지에서 〈이보게, 시냐크! 쇠라가 프랑스에서 최초로 회화 에 과학을 응용한 유일한 주인이고 싶어 하고, 그것을 자랑스러워 한다면 그 개념을 도입한 자격을 그에게 주어야 하네!〉[336]라고 적 어 보낸 적이 있다. 이렇듯 그는 색조와 색채의 광학적 혼합 방법 을 고안해 냄으로써 색채의 물질적 혼합이 아니라 시각적 혼합을 통해 독립된 점의 원색을 전혀 훼손하지 않으면서도 병치의 원리 에 의한 〈색의 독자성〉을 누구보다 먼저 실현시키려 했다. 예컨대

336　존 리월드, 『후기인상주의의 역사』, 정진국 옮김(서울: 까치, 2006), 81면.

「퍼레이드」(1889, 도판95)에서처럼 청색과 황색의 작은 점들을 배열하면서 시각적으로 녹색으로 보이게 한다든지 노랑과 빨강의 점들을 주황색으로 보이게 하는 등 인접한 색들의 시각적 혼합 작용이 그것이었다.

또한 폴 시냐크를 점묘법에 빠져들게 한 것도 쇠라의 이와 같은 색채 분할주의 기법이었다. 하지만 그는 보색 원리와 대비의 법칙에다 생리광학 이론까지 더해 회화의 과학화에 충실하려 했던 쇠라와는 달리 보색 원리와 망막의 일정한 반응 작용에 따른 색점들의 규칙적인 병치에서 불규칙한 모자이크로의 전환을 시도했다. 한마디로 말해 모자이크로 인해 색채 분할 방식이 달라진 것이다. 「아비뇽의 파팔궁」(1909, 도판96) 이후 「베니스의 녹색 범선」(1904), 「라 로셸 항구에 들어오는 배」(1921), 「퐁 데 자르」(1928) 등 시간이 지날수록 색채의 규칙적인 병치로부터 더욱 자유분방하고 화려한 모자이크가 이루어진 것이다.

쇠라가 정적인 단순미를 돋보이게 하기 위해 고수해 온 수직과 수평선 그리고 그에 따른 황금 비율 대신 시냐크는 화면 위에다 시간과 공간의 동적 변화를 두드러지게 강조하려 했다. 그가 이즈음부터 동적인 바다와 배를 그린 작품이 많아진 까닭도 거기에 있다. 그에게 중요한 것은 차분하게 가라앉은 색채와 형태보다 활기차고 찬란한 색과 형의 시간, 공간적 운동성과 그것들의 조화였기 때문이다. 그는 시공의 운동성을 크기가 서로 다른 점들의 위치 변화, 즉 전위하는 모자이크의 합성체임을 강조하려 했던 것이다.

(b) 키네틱 아트

옵 아티스트인 빅토르 바자렐리Victor Vasarely는 다차원적 환상을 바탕으로 한 자신의 미술 양식을 시네틱 아트Cinetic Art라고 불렀다.

그는 키네틱 아트kinetic art가 엄격한 의미에서 기계적인 운동을 뜻하는 반면에 시네틱 아트는 환각적인, 또는 가상적인 운동과 관련이 있다고 생각하기 때문이다. 시네틱 아트는 사람이 그 앞을 지날 때 작품의 도형들이 용해되거나 변형되도록 물결 모양으로 주름을 잡은 표면 위에서 환상적인 운동이 일어나는 것이다.

하지만 야지아 라이하르트는 키네틱 작품 가운데서도 빛과 색의 운동에 대한 시각적 효과와 공간적 모호성을 이용하는 작품들은 옵아트의 경계선과 연결되어 있다고 주장한다. 〈kinetic〉은 그리스어 kinesis(운동), kinetikos(움직이는)에서 유래한 단어이다. 그것은 키네틱 아트가 작품이 운동의 재현에 관심 갖기보다 운동 그 자체에, 즉 작품에 필수적인 요소로서의 운동에 더 큰 관심을 기울임을 의미한다.

키네틱 아트는 움직이는 물체의 재현에 있어서 재현된 물체만이 움직이는 것처럼 보인다는 점에서 옵아트와 공통점이 있다. 하지만 키네틱 아트에서는 무언가 실제적인 운동이 일어나는 반면에 옵아트에서는 움직임이 없는데도 작품 자체가 움직이는 듯이 보인다. 이처럼 옵아트의 작가들이 움직이지 않고도 〈착각에 의한 운동〉이라는 인상을 주는 데 반해 키네틱 아티스트들은 정반대로 〈운동에 의한 착각〉을 실행하는 것이다.

이를테면 동적 구성에 있어서 빛의 구성을 충분히 인식한 헝가리의 키네틱 아티스트 라즐로 모홀리나기László Moholy-Nagy는 빛이 기계의 금속 부분에 비칠 뿐만 아니라 기계 주위의 공간을 쓸어 내고 끌어안기도 한다고 생각했다. 그의 이러한 빛의 조각적 사용과 환경 미술에 대한 착안은 이후 키네틱 아트의 전 분야에로 보급되었을뿐더러 오늘날까지도 가장 활발하게 발전하는 착안점이 되기도 했다.[337] (도판 97, 98)

337 Cyril Barrett, 'Kinetic Art', *Concepts of Modern Art*, ed. by Nikos Stangos(London: Thames &

시릴 배럿Cyril Barrett은 키네틱 아트를 첫째 크레머, 탕글리 같은 작가들이 선보인 실제로 움직이는 작품, 둘째 헤수스 라파엘 소토Jesús Rafael Soto 등이 만든 「진동하는 구조」나 「변태」와 같은 작품들처럼 관람자 쪽에서 운동을 수반하는 작품, 셋째 빛을 수반하는 작품, 즉 가르시아로시Garcia-Rossi나 돈 마손Don Mason의 작품처럼 굵은 네온 빛줄기를 되는 대로 조명함으로써 박자와 분위기의 미묘한 변화를 만들어 내는 작품, 그리고 넷째 리지아 클라크Lygia Clark의 「동물들」처럼 관람자가 작품 제작의 협력자가 되어 작품과의 관계 속으로 들어가는, 즉 관람자의 참여를 수반하는 작품 등으로 분류한다.

(c) 옵아트와 옵아티스트들

인상주의에서 신인상주의를 거쳐 키네틱 아트에 이르는 광학(망막) 미술의 선구적 과정에서 설명했듯이 유럽에서의 옵아트는 직접적인 영향을 준 키네틱 아트와 착시 미술로서 그것들의 경계를 구분하기 어렵다. 예컨대 옵아트가 〈관람자는 자발적으로 추진되는 힘을 가진 능동적인 참여자〉라고 주장한 키네틱 아티스트 모홀리나기와 〈물리적 사실과 심리적 효과 사이의 간극과 차이〉를 주장한 요제프 알베르스Josef Albers에게서 받은 영향이 적지 않기 때문이다. 옵아트가 관람자의 능동적 참여 여부를 떠나서 기본적으로 시각적 반응으로서 착시성을 이용한 환상을 표현 양식으로 한다는 점에서 크게 다를 수 없는 까닭이 거기에 있는 것이다.

더구나 회화의 본질에 대한 인식에 있어서 파괴적 변화를 주장하는 새로운 운동에 대하여 뉴 프론티어의 사명감에 충실해 온 미국의 전위적 인물들이 거기에 관심을 기울이는 것은 당연한 일이었을 것이다. 실제로 미술의 역사에서 탈정형의 대탈주를 감

Hudson, 1981), p. 215.

행하게 한 조형 욕망의 가로지르기가 〈회화의 종말〉을 재촉하는 데 가속도가 붙게 된 것도 1950년대 이후 미국 회화가 보여 준 파괴적·생산적인 동력 때문이었다.

〈옵아트〉라는 용어가 일반적으로 통용되기 시작하게 된 사정도 마찬가지이다. 그것은 팝 아트와 더불어 새로운 양식들이 범람하던 시기의 징후들 가운데 하나였다. 좀 더 분명하게 말하자면 그것은 1964년 가을부터였다. 그해 10월 『타임』이 최초로 옵아트에 대해 언급한 뒤 12월에는 『라이프』도 이를 대서특필했다. 이어서 1965년 2월에는 뉴욕 현대 미술관이 〈응답하는 눈Responsive Eye〉이라는 제목으로 처음으로 옵아트의 국제 전시회까지 열었다. 실제로 이 전시회를 계획한 큐레이터 윌리엄 세이츠William Seitz는 1962년 이래 옵아트라는 용어를 기록으로 정리하면서 이를 가리켜 〈시각의 반응〉을 일으키는 지각 예술이라고 설명해 온 터였다.

오늘날 미술 평론가 라이하르트의 주장에 따르면 옵아트는 그것이 눈의 실제 구조에서 일어나는 현상이거나 두뇌 자체에서 일어나는 현상이거나 간에 관람자에게 환각적인 영상과 감흥을 일으키는 역동성을 본질로 한다. 이미 옵아트로의 가교 역할을 한 요제프 알베르스는 기하 추상의 연작으로 된 「사각형에의 경의」(1976, 도판99)를 통해 색채가 얼마나 착각하기 쉬운 것인지, 어떻게 서로 다른 색들이 같은 색으로 보일 수 있는지, 또한 어떻게 세 가지 색을 두 가지 색이나 네 가지 색으로 보이게 할 수 있는지를 보여 주었다.

이렇듯 이른바 〈착시에의 경의〉와도 같은 알베르스의 실험적인 연작들은 본격적인 옵 아티스트인 브리지 라일리Bridget Riley의 「사각형 속의 움직임」(1967)처럼 흑백 회화나 지각 심리학 또는 지각 생리학의 교본에 있는 도해와 같은 시각적인 충격과 혼란을 일으키지는 않지만, 오늘날 광학이나 망막 회화Retinal Art라고 불리

는 옵아트의 특징을 이미 충분히 시사하고 있었다.[338]

하지만 흑백의 대비를 통한 눈의 환각 작용이나 〈착각에 의한 운동〉을 확인하려는 실험은 라일리에 의해 처음 이루어진 것이 아니다. 그것은 이미 유럽에서 1946년 갑자기 〈옵아트〉라고 명명되기 이전인 1935년 이래 헝가리 출신의 옵아티스트 빅토르 바자렐리에 의해 실험된 바 있다. 그의 실험이 의도하는 것은 광학 작용과 망막 운동을 통해 회화에 있어서 작품과 관람자 간의 관계를 재정립하려는 데 있었다.

그는 시각적 혼란, 즉 〈착각에 의한 운동〉을 의도적으로 야기하기 위해 「얼룩말」(1950, 도판100)이나 「광대」, 「직녀성」(1969, 도판101), 「행성」 등에서 보듯이 얼룩말 같은 줄무늬에 의한 환각 작용을 실연해 보임으로써 작품과 관람자와의 관계가 어떤 것이어야 하는지의 문제를 새롭게 제기하고자 했던 것이다. 이를 위해 그는 무엇보다도 작품에 대하여 무조건적으로 전유화해 온 작가 의식에 이의를 제기한다.

그것은 마치 관념론적 경험론자인 조지 버클리의 명제, 즉 〈존재는 피지각esse est percipi〉을 연상케 할 만큼 관람자의 존재 의미에 대하여 새로운 발견을 요구하는 것이기도 하다. 지각되지 않은 사물들의 존재는 의미 없는 단어이므로 〈감각 가능한 사물들은 단지 지각되는 한에서만 존재한다〉는 버클리의 지각론처럼 시각적 효과를 기대하는 작품일수록 그것을 지각하는 관람자의 시각 작용에 따라 의미를 지니게 되기 때문이다.

그러므로 (그의 주장에 따르면) 〈미술 작품은 모든 사람에게 조건 없이 제공되어야 하고, 그 의미의 유일성에 대한 선입견을 버려야 한다.〉 한마디로 말해 미술가의 독자적인 의미 부여 행위를 〈비개인화depersonalization〉해야 한다는 것이다. 또한 그는 미술

338 Jasia Reichardt, Ibid., p. 240.

작품의 존재를 〈경험한다〉는 것이 그것을 이해하는 것보다 중요하다고 주장함으로써 관람자의 경험, 즉 시각적 반응과 심리적 감응을 강조하기도 했다. 이처럼 그는 이른바 관람자의 지각 생리학적 실험으로 관람자의 실존과 현전성의 발견뿐만 아니라 회화 작품의 본질 — 옵아트는 지적 탐구와 무관할뿐더러 오로지 감각적 충격을 야기하는 경험만을 그 특징으로 한다 — 에 대한 이해까지도 새롭게 시도하고자 했던 것이다.

또한 하드에지의 기하 추상 화가이자 조각가로 더 잘 알려진 엘스워스 켈리Ellsworth Kelly는 형태의 모호성을 이용하여 이미지의 교환 가능한 환각 현상을 불러일으킴으로써 또 다른 유형의 옵아트 양식을 선보여 오고 있다. 그는 미니멀리즘의 회화처럼 형태를 될 수 있는 대로 단순화하고, 특별한 색채를 사용하여 관람자로 하여금 그 모호한 형태를 한번은 형figure(물체)으로, 다음에는 지ground(배경)로 번갈아 볼 수 있게 했다.[339](도판102)

그는 이미지의 모호성을 통해 틀에 박힌 평면의 논리를 의도적으로 무시할 뿐만 아니라 관람자의 상상력과 환상을 강하게 요구하고 있다. 본래 모호성ambiguity, 즉 다의성多義性이란 가변성이자 임시적인 불확정성이므로 누구에게나 심리적으로 확실성에로의 상상이나 변화를 유혹하게 마련이다. 켈리가 마음의 눈이 환상을 그리도록 착시적 반응을 유발시켜 저마다의 이미지를 완성시키려는 관람자의 능력을 이용하고자 했던 것도 그 때문이다.

6) 개념 미술: 철학적 회의의 미학

조지프 코수스Joseph Kosuth의 말대로 〈철학에 따르는 미술Art after Philosophy〉인 개념 미술은 1960년대 들어서 미술의 본질에 대한 〈인식

339 Jasia Reichardt, Ibid., p. 242.

론적 단절〉을 위해 제기된 미술 현상에 대한 개념이다. 그것은 〈미술이란 무엇인가?〉를 근본적으로 다시 물어야 한다는 철학적 반성을 어떤 미술 사조나 양식보다도 강하게 요구하고 나선 이들의 미술 운동이었다.

이를 위해 그들은 〈미술이 더 이상 미적인 오브제와 필연적 연관 관계를 맺지 않는다면 미술을 창조하거나 지각할 수 있는가?〉, 〈미술은 정치적일 수 있는가, 아니면 본래 정치적 맥락으로 통합되는 것인가?〉, 〈미술에 관한 언설 자체가 미술일 수 있는가?〉 그리고 〈미술에 대한 타당한 판단을 내리는 권한이 미술계 내부의 소수 멤버들로부터 어떻게 수많은 이들에게로 확대될 수 있는가?〉[340]를 계속 묻고 나섰다.

① 왜 개념 미술인가?

미술은 왜 〈개념concept〉이라는 개념에 눈을 돌리려 했을까? 파토스적인 미술은 무엇 때문에 로고스적인 〈개념〉에서 철학적 반성의 아이디어를, 그리고 미학적 반전의 단서를 찾으려 한 것일까? 미술이 〈개념〉이라는 반미술의 모티브를 통해 그 본질에 대한 물음을 다시 물으려 하는 까닭은 무엇이었을까?

그러면 많은 미술가들이 그토록 물으려 했던 〈개념이란 무엇인가?〉 그것은 무엇보다도 사유의 논리적 산물이다. 다시 말해 개념은 사유가 논리적으로 정제된 언어이다. 하지만 개념이 언어인 한, 그것은 논리적인 도구이기도 하다. 언어는 기본적으로 논리를 골격으로 하는 의사소통 수단이기 때문이다. 언어는 모든 사유나 판단(속마음)을 겉으로 표현하는 도구이자 타자와 그것들을 주고받을 수 있는 운반 수단인 것이다.

주지하다시피 언어는 표현과 소통을 위한 기본적인 수단이

340　다니엘 마르조나, 『개념미술』, 김보라 옮김(파주: 마로니에북스, 2008), 6면.

고 도구이다. 하지만 언어는 그것이 사용되는 상황(삶의 양상)에 따라 쓰임새가 달라진다. 비트겐슈타인이 〈언어를 생각함은 곧 삶의 양상을 생각하는 것과 같다〉고 주장하는 까닭도 거기에 있다. 이를테면 인간은 누구나 일상생활의 도구로서 〈일상 언어ordinary language〉를 사용하면서도 사유 활동을 위해서는 논리적 언어인 〈철학 언어philosophical language〉를 동원한다. 그런가 하면 논리적 사유보다 감성적 조형 행위를 중요시하는 미술가들은 조형 작업을 위해 초超논리적 언어인 〈미술 언어art language〉로 작업을 수행하는 것이다.

　　다음으로, 개념이란 이념적 판단의 산물이다. 판단에는 개념이 동원되기 마련이기 때문이다. 일상에서 코기토cogito로서의 주체가 무엇을 〈생각한다〉거나 〈판단한다〉는 의미는 이미 그 생각이나 판단을 표현하기 위해 적절한 일상적 단어를 찾는다는 것을 뜻한다. 더구나 소크라테스Socrates나 플라톤처럼 이데아idea에 대한 사유나 판단인 경우에는 더욱 그렇다. 그때 사유하는 주체로서 코기토가 동원하는 단어는 일상적인 것이 아니라 개념적인 것일 수밖에 없기 때문이다.

　　마지막으로, 이념적 판단의 정제물refinements로서 개념은 철학하는 도구이다. 한마디로 말해 개념은 철학하는 도구 언어, 즉 철학 언어인 것이다. 가변적인 〈감각적 지각sense perception〉에만 의존하는 소피스트들의 인식의 기원과는 달리 소크라테스 이래 〈이성적 사유〉를 강조하는 인식론자들에게는 보편적 개념보다 더 의미 있는 철학의 도구란 있을 수 없다. 감각은 가변적인 것인 데 비해 개념은 보편적인 것이기 때문이다.

　　그러면 (이와 같은 의미에서) 사유하고, 판단하고, 철학하는 도구인 〈개념〉을 20세기의 미술가들은 왜 주목한 것일까? 그리고 무엇 때문에 그들은 그것을 미술에 차용한 것일까? 그것은

무엇보다도 전통에 대한 회의와 의심에서 비롯되었다. 데카르트의 코기토의 철학이 일체의 진리에 대한 의심과 회의로부터 시작하듯 개념 미술 또한 마찬가지였다. 개념 미술은 형태나 재료만으로 미술이 무엇인지에 대하여 직접적으로든 간접적으로든 대답해 온 이전의 모든 미술 — 구상·비구상이나 정형·탈정형을 가릴 것 없이 — 에 대하여 근본적인 회의와 의문을 제기하고 나선 것이다. 개념 미술가들은 미술의 본질이 기본적으로 형태와 재료에 있다기보다 〈개념과 의미〉에 있다고 생각했기 때문이다.[341]

1960년을 전후하여 제2차 세계 대전의 정신적 상흔과 후유증에서 벗어나면서 전통적인 미술에 대한 권태와 회의, 의문과 의심과 더불어 유럽보다 미국에서는 전면적인 포기의 기운이 거세게 퍼져 나갔다. 전통적인 미술을 대신하여 〈이념idea〉이나 〈정보information〉에 대한 전대미문의 강조가 일어난 것이다. 한마디로 말해 〈형식에서 의미로〉 미학적 주제가 빠르게 바뀌기 시작했다. 이른바 탈모더니즘의 징후가 표면화되면서 〈모더니즘의 위기〉가 찾아온 것이다.

이를 두고 다니엘 마르조나는 1960년대에 들어서 미술에 대한 전통적인 형식뿐만 아니라 그것에 대한 규범적 정의도 무너졌다고 주장한다. 그는 〈대개는 탁월한 아카데미 교육을 받은 젊은 작가들이 확장된 분석 속에서 미술의 본질을 재해석하기 시작했다. 그리하여 미술 자체만이 아니라 그것을 둘러싼 제도적 맥락이 미술의 실천에서 폭넓은 비판의 대상이 되었고, 관심의 중심이 되었다. 많은 미술가들이 미술을 상품화하는 전통적인 형식에 우려를 표시했고, 미술 작품을 부유한 구매자를 겨냥한 장식적 오브제로 간주하려는 데서 벗어나려 했다〉[342]고 말한다.

341 토니 고드프리, 『개념 미술』, 전혜숙 옮김(파주: 한길아트, 2002), 4면.

342 다니엘 마르조나, 앞의 책, 7면.

그것은 미시 권력화되고 상업화된 미술의 〈내재적인 현상〉에 대한 반감antipathie에서 비롯된 반작용인 동시에 미술가들의 정신적, 이론적 에너지의 공급원이 되어 온 〈철학 사조의 변화〉가 가져온 영향, 게다가 전후의 정치, 경제, 사회, 문화 등 미술 외적인 〈환경 변화〉에 대한 반응이기도 하다. 푸코가 근대적 지知의 역사를 지·권력savoir/pouvoir이라는 계보학적 관계로 파헤쳐 보이듯 개념 미술가들은 전통적인 미술의 역사를 미술관에 의해 보여 주는 예술·권력exhiber/pouvoir이라는 계보학적 관계로 전제했던 것이다.

　　그러므로 그들에게 개념 미술이란 그동안 화가와 관람자 모두에게 이미 권력 기구가 되어 버린 화상과 화랑 그리고 일종의 권력 기관으로서 미술관이라는 공간에 의해 포위되어 버린 미술에 대한 해방 공간이었다. 더구나 개념 미술은 미술 작품을 권력의 운송 수단으로 전락시켜 온 권위적인 미술관이 평가하는 호화 품목들에 대한 반대급부였다. 또한 그것은 미술관이 지배하는 작품의 시장 체제가 더욱 공고해지면서 폐쇄 구조로 바뀐 미술 시장과 미술계 전반이 가져온 부작용이기도 하다.

　　이를테면 〈최근 몇 년 동안 미술관은 여러 면에서 교회나 사원의 양상을 띠어 왔다. 즉 경건한 정숙함을 요구하면서도 물신주의를 배태해 온 것이다. 이것은 개념 미술가들이 격렬한 비난의 대상으로 삼았던 것으로 전위 예술가들의 모임인 플럭서스Fluxus 그룹의 작가 헨리 플린트Henry Flynt의 1963년 반反미술관 캠페인처럼 미술 제도에 대한 분명한 탄핵이었다. 그런가 하면 그것은 개념 미술가 조지프 코수스와 프레드 윌슨Fred Wilson의 최근 작업들처럼 미술관 관행을 파괴시키려고 하는 움직임을 낳았다〉[343]는 주장이 그것이다.

　　또한 개념 미술의 출현은 늘 새로운 미술 사조의 출현을 부

343　토니 고드프리, 앞의 책, 6면.

추겨 오던 철학 사조가 제2차 세계 대전 이후에 새로 등장한 철학 사조들에게 유행의 자리를 내주자 그것들로부터 불가피하게 입은 감염 현상이기도 하다. 이를테면 전후의 영미 철학을 주도한 논리 실증주의와 언어 분석, 후기 비트겐슈타인의 언어 철학, 프랑스에서 구조주의와 포스트구조주의의 출현 그리고 독일에서 마르크스주의와 산업 사회를 비판하며 등장한 프랑크푸르트 학파의 비판 사회 이론 등이 그것이다.

이른바 〈반철학으로서의 철학〉 운동을 일으킨 그것들은 당시 지知의 지형도를 바꿔 놓으면서 지식인 사회를 크게 요동쳤을 뿐만 아니라 새로운 표현형phénotype을 모색하려는 미술가들에게도 더없이 좋은 인식소epistème이자 이념소ideologeme로 작용했던 것이다. 실제로 그것들은 개념 미술가들이 전통적인 미술 양식들과 미술 체제를 조소하기 좋은 이론 틀로서 종종 차용되었기 때문이다.

또한 개념 미술의 출현에는 이와 같은 지적, 이념적 상황변화 이외에 정치적, 사회적 환경 변화에 따른 (간접적인) 영향도 간과할 수 없는 게 사실이다. 1960년대의 특징이었던 정치적 불안과 커져가는 사회 의식은 한편으로 미술과 미술가들이 전통적으로 지녀온 감성 엘리트의 위치를 회피하거나 예술가적 긍지를 포기하려는 의지를 부추기면서도, 다른 한편으로는 미술가들로 하여금 점점 더, 그리고 노골적으로 정치에 물들어 가게 했다.

〈1960년대 후반의 정치적 분위기는 유럽과 아메리카 양 대륙 모두에서 점점 더 양극화되고 있었다. 미국에서는 수십만 명이 베트남 전쟁의 무모함에 반대하는 데모를 벌였고, 유럽에서는 많은 사람들이 학생의 시위에 참여했다. 그들은 사회주의의 사회를 지지하기 위해 무리를 지어서 거리로 나왔다. 1968년 파리와 베를린에서 점점 늘어만 가던 당국과의 소규모 충돌은 며칠 동안 지속

된 시가전으로 확대되었고, 양측 모두에게 부상자와 사망자의 발생을 초래했다. 당시의 미술계 역시 이와 같은 사건의 영향을 받지 않을 수 없었다. 미술가들은 점점 더 정치적 맥락 안에서 공개적으로 작업하기 시작한 것이다.〉[344]

　　이렇듯 개념 미술은 1940년대의 비극적인 전쟁이 낳은 〈휴머니즘적 실존〉 ─ 즉, 〈실존주의는 휴머니즘이다〉라는 사르트르식의 ─ 이 아닌 전후의 새로운 질서 속에서 분출된 새로운 조형 욕망의 반영물이었다. 다시 말해 그것은 〈복합적 실존〉을 자각한 미술가들이 저마다 새로운 시대정신에 대한 철학적, 미학적 의미를 자신들의 작품에다 투영시키는 〈비물질적〉 프로젝트의 산물이었던 것이다.

② 개념 미술의 출현과 전개

「뉴욕 타임스」의 미술 평론가인 로베르타 스미스Roberta Smith는 1960년대 들어서 전통 미술을 대신하여 〈이념idea〉에 대한 획기적인 강조가 일어났다고 주장한다. 이를테면 〈1960년대 중반기를 기점으로 확산되었던, 누구나 참가할 수 있는 경향이 미술에서도 시작되어 거의 10년간 지속되었다. 이 누구나 참가할 수 있는, 〈개념적〉이거나 이념, 또는 정보 미술로 알려져 있는 폭넓고 지극히 다양한 범위의 행위는 …… 그 유일하고 영원하면서도 들고 다닐 수 있는(그래서 무한히 판매 가능한) 사치품, 즉 전통적인 미술품의 광범위한 포기에 해당하는 것이었다〉[345]는 주장이 그것이다.

　　이렇듯 전통의 〈포기abandonment〉는 그것과의 단절을 의미했고, 그와 동시에 새로움에 대한 욕망 실현의 전조를 나타내기도

344　다니엘 마르조나, 앞의 책, 22면.

345　Roberta Smith, 'Conceptual Art', *Concepts of Modern Art*, ed. by Nikos Stangos(New York: Harper & Row Publishers,1981), p. 256.

했다. 그것은 다름 아닌 〈이념의 의미화〉에 대한 욕망이었다. 일종의 정보 미술Information Art이자 설화 미술Narrative Art로서의 개념 미술이 비대상적이고 비물질적인 〈이념 미술Idea Art〉이었던 까닭도 거기에 있다. 다시 말해 물질적 대상 대신 의미하고자 하는 언어적 설화나 정보의 표현이 바로 〈미술이란 무엇인가?〉에 대한 자신들의 〈이념〉을 표현하는 것이나 다름없었기 때문이다.

(a) 개념 미술의 출현

1961년 미국에서 시대적 변화의 전위를 〈대상에서 개념으로〉, 〈물질에서 의미로〉 대신하려는 전위 예술가들 — 존 케이지에서 백남준에 이르는 — 의 플럭서스fluxus(라틴어로 〈흐르다〉, 〈변화하다〉를 뜻한다) 운동[346]의 일환으로 처음 등장한 〈개념 미술〉의 명칭은 헨리 플린트가 사용한 〈콘셉트 아트Concept Art〉였다. 그것은 그가 개념과 언어를 등식화하여 이를 미술의 표현 방식으로 활용하려는 의도에서 비롯된 것이다.

그에 비해 〈개념 미술conceptual art〉은 1960년대 초 〈개념적〉이라는 단어를 사회적 규범에 대한 비판을 비롯하여 예술적 비판의 도구로서 동원한 캘리포니아의 환경 미술가 에드워드 키엔홀츠Edward Kienholz에 의해 사용되기 시작한 단어였다.[347] 하지만 그와 같은 도전적인 비판 정신을 미술이란 무엇인가?에 초점을 맞춰 가장 먼저 개념주의적 정의를 내린 인물은 플린트도, 키엔홀츠도

346 플럭서스라는 명칭은 뉴욕에 살던 리투아니아 출신의 예술가 조지 마시우나스가 만든 신조어였다. 그는 〈흐르는 행위: 흐르는 시냇물처럼 지속적으로 움직이며 지나가는, 연속적으로 이어지는 변화들〉이라는 flux의 사전적 정의를 선언문에 담았다. 전위 예술의 한 갈래인 플럭서스는 당시 미술계에 만연해 있는 반미술적 정서와 네오다다를 반영했고, 특히 존 케이지의 철학에 크게 의존했다. 플럭서스가 가장 왕성하게 활약한 시기는 1962년부터 1964년까지였다. 느슨하고 개념적인 플럭서스 미학은 개념 미술과 미니멀리즘의 선례가 되기도 했다. Lisa Phillips, *The American Century: Art & Culture, 1950~2000*(New York: W. W. Norton & Co., 1999), p. 107.

347 키엔홀츠는 관객의 몸과 마음을 끌어들이는 환경 미술을 통해 자신의 작품 세계를 확장시킨 대표적인 아상블라주 미술가였다. 그의 작품들은 사형, 불법 낙태, 고집불통 그리고 인간의 타락 형태들을 촌평하는 사회적 풍자로 가득찬 잔혹 연극과도 같았다. Lisa Phillips, Ibid., pp. 98, 261.

아닌 미니멀리즘의 화가 솔 르윗Sol LeWitt이었다.

그는 물체의 범위를 넘어서 언어, 즉 글로 표현하는 작업을 시도함으로써 처음부터 단어의 의미에 관심을 끌어들이는 〈언어학적 조형화〉를 시도했다. 특히 그는 1967년 잡지 『아트포럼 Artforum』에 「개념 미술에 관한 단평들Paragraphs on Conceptual Art」이라는 글을 실어 개념 미술에 관한 자신의 견해를 다음과 같이 밝힌 바 있다. 〈개념 미술에서 이념이나 개념이 작품의 가장 중요한 요소이다. …… 모든 계획안과 결정들이 사전에 만들어지므로 실제의 작업은 하나의 형식적인perfunctory 일이다. 이념은 미술을 만드는 기계machine가 되는 것이다.〉[348]

들뢰즈와 가타리가 서구 자본주의의 해독은 관습적 코드인 정주적 질서를 유목적(노마드적) 질서로 탈바꿈하기 위한 탈코드화의 수단으로서 이른바 〈욕망하는 기계la machine désirante〉를 동원했듯이 솔 르윗 역시 조형 예술의 탈정형화를 위한 극단적인 수단으로서 나름대로의 〈조형 기계la machine plastique〉를 마련했던 것이다. 사실상 〈욕망하는 기계란 물질로 이뤄지지 않는다. 오히려 물질이 기계의 각 부분들을 작동시키는 연료가 된다〉[349]는 들뢰즈·가타리의 주장처럼 솔 르윗에게도 조형 기계는 물질로 이뤄지지 않았다. 물질은 도리어 이념을 표현하기 위한 〈미술 언어〉의 소재에 불과할 뿐이었다.

개념 미술은 그 이후 시간이 지날수록 많은 이들의 작품 전시회를 통해서뿐만 아니라 미술 잡지에 실린 이론적인 글들을 통해서도 공감대를 더욱 넓혀 갔다. 특히 미술 잡지의 지면은 논쟁의 중요한 포럼이자 작품의 소개를 위한 지상紙上의 전시 공간이었다. 개념 미술가들은 자신의 개념을 널리 알리기 위한 수단으로

348 Roberta Smith, Ibid., p. 261.

349 G. Deleuze, F. Guattari, L'Anti-Oedipe(Paris: Minuit, 1972), p. 39.

서 출판물을 이용하려 했고, 그러한 프로젝트 자체가 주요 작품이 되기도 했다.[350] 그들은 이처럼 글과 출판물을 통해 개념 미술을 하나의 통일된 양식이라기보다 일종의 반양식적 반전통 운동으로 알릴뿐더러 그것에 대한 많은 지지자와 참여자들을 결집시켜 나갔던 것이다.

예컨대 1967년 이래 그 기반을 로스앤젤레스에서 뉴욕으로 옮겨 온 『아트포럼』을 중심으로 발표된 글들이 그것이다. 그해 여름 호에는 솔 르윗의 글과 더불어 마이클 프리드의 「미술과 오브제성Art and Objecthood」과 로버트 모리스의 「조각에 관한 노트Notes on Sculpture」도 함께 실렸다. 1969년에는 뉴욕에서 또다시 솔 르윗의 「개념 미술에 관한 글Paragraphs on Conceptual Art」(1967)이 발표되었고, 조지프 코수스의 유명한 글 「철학을 따르는 미술Art after Philosophy」(1969)도 『스튜디오 인터내셔널Studio International』에 게재되었다. 영국에서도 개념 미술이 그룹이 최초의 개념 미술에 관한 잡지임을 분명히 하기 위해 〈개념 미술 저널The Journal of Conceptual Art〉이라는 부제를 달고 『미술과 언어Art and Language』를 창간했다.

또한 「하나이면서 셋인 의자」(1965, 도판103)나 「이념으로서 이념으로의 미술」(1968, 도판104)처럼 작품에 붙은 설명문 같은 텍스트와 언어적 조형이 미술의 의미를 강조하는 데는 훨씬 더 중요한 역할을 한다는 사실을 강조하기 위해 조지프 코수스는 1970년에서 뉴욕 현대 미술관에서 열린 전시회를 위한 글인 「이념으로서의 이념으로서 미술Art as Idea as Idea」에서 〈가장 극도의 엄정함과 철저함을 가지고 내가 이런 미술을 개념적이라고 말하는 이유는 …… 이 같은 미술의 모든 구상이 과거의 것이든 현재의 것이든 작품을 구성하는 데 어떤 요소가 사용되었든 상관없이, 언어적

350 Lisa Phillips, Ibid., p. 217.

본성에 대한 이해에 기초해 있기 때문〉[351]이라고 밝힌 바 있다.

　　1973년에는 백남준의 동료였던 미술 비평가 그레고리 배트콕Gregory Battcock이 언어적 개념을 미술의 조건으로 제시하는 새로운 형식의 개념 미술에 대한 최초의 논문집인 『이념 미술Idea Art』를 창간하기도 했다. 그는 이미 1968년 뉴욕 현대 미술관에서 열린 〈실제적인 것의 미술Art of the Real〉이라는 미니멀리즘을 대표하는 전시회에 대한 평론에서 〈현대의 미술 기관 내부에서 자행되고 있는 바로 이런 종류의 것들이 《관료주의의 남용》이라는 사실에는 의심의 여지가 없다〉고 주장한 바 있다. 결국 그는 〈쓸모없는 기관들에서의 전시야말로 르네상스와 함께 시작된 서양 미술의 역사와 논리적으로 연결되는 최후의 전시가 될 것〉[352]이라는 비난으로 그의 결론을 대신하기까지 했다. 이를테면 모더니즘의 최후 지점인 미니멀리즘은 이제 시대에 뒤처진 한물간 여러 미술 양식들과 한 무리가 되었다는 것이다.

(b) 뒤샹의 회심과 철학적 결단

하지만 1960년대 들어 반反양식적이고 반反미학적인 개념 미술이 미술 철학사의 주류에 합류하게 된 데에는 이미 반세기 전에 마르셀 뒤샹이 보여 준 충격 효과 덕분이었다. 주지하다시피 뒤샹은 〈이념으로서의 미술〉이라는 화두를 던지며 뉴욕의 미술계에 충격을 가했던 화가였다. 그의 악명 높은 레디메이드 작품인 「샘」(1916)을 개념 미술의 선구로서 간주하는 데 이의를 제기할 사람이 별로 없는 까닭도 그 때문이다.

　　1913년 전통적인 이젤 회화에서 손을 떼기로 결심한 뒤샹이 소변기를 구입해 단지 R. Mutt라고 서명만 한 뒤 1917년 뉴욕

351　Lisa Phillips, Ibid., p. 215.

352　Lisa Phillips, Ibid., p. 171.

에서 열린 독립 미술가 협회 전시회에 리처드 무트라는 가명으로 내놓은 「샘」의 출품은 지금까지 미술의 역사를 정면으로 공격하는 획기적 사건이었다. 그것은 미술의 본질에 관한 전통적 교의에 대하여 회의와 의문을 노골적으로 표시한 미학적 시위였다. 적어도 그 이전에는 누구도 그런 것이 미술이 될 수 있는지를 생각해 본 적이 없었던 것이다.

그 이전까지만 해도 〈미술 작품은 통상적으로 그것이 마치 하나의 진술인 것처럼 작용해 왔다. 즉,《이것은 미켈란젤로가 만든 구약의 영웅 다비드의 상이다》라는가,《이것은 모나리자의 초상화다》라고 말하는 것이다. …… 우리는 그것을 하나의 표현으로서뿐만 아니라 사실상의 미술 작품으로도 받아들인다. (하지만) 뒤샹의 레디메이드 「샘」은 더 이상 진술이 아니다.〉[353] 그것은 〈이것은 소변기이다〉라는 진술로 제시된 것이 아니라 〈이 소변기가 과연 미술 작품이 될 수 있는지를 상상해 보라〉고 물음으로써 미술 작품에 대하여, 즉 〈이것은 ~이다〉라고 늘 설명해 온 통상적 진술에 대하여 도전하기 위해 제시된 것이다.

더구나 뒤샹은 르네상스 이래 회화의 역사에서 그와 같은 통상적 진술의 아이콘인 레오나르도 다빈치의 「모나리자」를 통해 도전과 시위의 단계를 한층 더 높이려 했다. 이른바 「L.H.O.O.Q.」(1919)의 사건이 그것이었다. 모나리자에다 수염을 그려 넣는 파격을 통해, 게다가 하단에 L.H.O.O.Q.(그녀는 엉덩이가 뜨거운 여자다)라는 조롱조의 문구까지 써넣으며 그는 관람자들에게 〈그 복제품에 대하여 그 자체의 권리를 가진 작품으로서 다시 생각해 보라〉고 요구하고 있는 것이다.

이렇듯 뒤샹의 철학적 통찰력을 표출한 레디메이드 작품은 반형식, 반미술, 반미학의 선언이자 반전통 시대의 도래에 대한 예

353 토니 고드프리, 「개념 미술」, 전혜숙 옮김(파주: 한길아트, 2002), 6면.

고이기도 하다. 제2차 세계 대전 이후 20여 년간, 특히 〈미술의 혁명기〉라고 불리는 1960년대 중반에서 10여 년간 진행된 〈규범의 붕괴와 미술의 혁명〉이 그것이었다. 그동안 네오다다와 미니멀리즘을 포함하여 포스트미니멀리즘, 개념 미술, 대지 미술, 신체 미술 등 거의 모든 영역에서 관습적 전통에 대한 철학적 회의와 미학적 의문이 다시 제기되었기 때문이다.[354] 예컨대 1968년 4월 로버트 모리스가 『아트포럼』에 포스트미니멀리즘의 예를 들어 「반형식Anti-form」이라는 제목의 글을 실은 것도 그와 같은 파괴적 의도에서 비롯된 것이다.

이윽고 1960년대에 이르자 이러한 회의와 의문은 숨길 수 없는 유전병처럼 격세유전되어 표면화되기에 이르렀다. 새로운 세대의 미술가들은 그들의 반예술적인 회의를 구체적으로 설명하기 위해 반형식으로서의 형식을, 다시 말해 물질 대신 이념으로, 형태적 표현 대신 언어적 의미로 조형 기계화 ― 〈개념은 작품을 만드는 기계이다〉라는 솔 르윗의 말대로 ― 한 개념적인 형식을 들고 나왔다. 그뿐만 아니라 그들은 그렇게 함으로써 개념 미술을 뒤샹의 공격 무기인 레디메이드에 이어 〈개량된〉 조형 기계로 봐야 할지, 아니면 요지부동의 지위를 차지해 온 일체의 형식주의를 공격할 〈새로운〉 조형 기계로 간주해야 할지 가늠하기 쉽지 않은 문제도 함께 제기한 것이다.

(c) 개념 미술의 특징

고드프리Tony Godffrey의 주장에 따르면 개념 미술의 특징을 나타내는 그 형식들은 네 가지 부류로 나눌 수 있다. 첫째는 〈레디메이드〉를 들 수 있다. 뒤샹이 만든 이 개념은 외부 세계에서 가져온 사물이 곧 미술로 간주됨으로써 미술의 정체성과 그 공민권(혈연

354 Lisa Phillips, Ibid., p. 177.

과 출생지)에 대한 문제, 즉 작품의 권리가 그 제작 과정에서만 결정되지 않는다는 사실을 말한다.

둘째는 〈개입〉의 형식이다. 이를테면 이미지, 텍스트, 사물 등을 미술관이나 길거리 같은 예기치 않은 문맥context 속에 갖다 놓아 그 문맥으로 관심을 끌어내는 것이다. 예컨대 요절한 비주얼 아티스트인 펠릭스 곤잘레스토레스Félix González-Torres의 대형 광고판 프로젝트를 들 수 있다. 그는 구겨진 침대보가 있는 텅 빈 더블 침대 사진의 대형 광고판을 뉴욕 전역의 스물네 곳에 설치했다. 그 광고판에는 덧붙여진 말이나 해설이 없다. 그것은 관람자에게 〈이것이 왜 미술인가?〉라는 질문 이외에 〈당신은 누구인가?〉 또는 〈당신은 무엇을 표현하는가?〉를 물음으로써 관람자로 하여금 자신에게로 관심을 돌리게 했다.

셋째는 〈자료 형식〉이다. 실제의 작품과 개념, 행동 등은 모두 증거와 기록, 지도, 차트 그리고 가장 빈번하게는 사진을 제시함으로써만 이루어진다.

넷째는 〈언어〉를 들 수 있다. 여기에서는 개념과 진술, 조사 등이 언어의 형식으로 제시된다. 표현의 무대가 시각의 장에서 언어 영역으로 이동한 것이다.[355] 조지프 코수스가 개념 미술이란 언어적 본성에 기초해 있다고 정의한 까닭도 거기에 있다. 또한 1969년 개념 미술가들의 그룹인 「미술과 언어A&L」[356]가 결성된 이유도 마찬가지였다.

이상의 형식들에서 보았듯이 개념 미술은 특정한 양식이 아니다. 그 때문에 그것의 활동 시기를 지정하거나 특징을 한시적

355 토니 고드프리, 앞의 책, 7면.

356 1969년 영국에서 결성된 〈미술과 언어〉가 5월에 창간한 잡지 『미술과 언어』의 부제인 〈개념 미술 잡지〉에서 알 수 있듯이 이 그룹은 미술을 언어적이고 개념적인 방법으로 접근하였다. 미국에서는 조지프 코수스가 편집장을 맡고 솔 르윗을 비롯한 많은 개념 미술가들이 참여하였다. 이 그룹은 분석 철학, 논리학, 언어학, 인류학 등 다양한 분야에 관심을 기울였다.

으로 뚜렷하게 규정할 수도 없다. 단지 뒤샹 이래 간헐 유전해 온 그것의 전성기(1966~1975)만을 가릴 수 있을 뿐이다. 또한 개념 미술에 대해서는 특징에 근거한 일반적인 정의도 가능하지 않다. 그것은 개념 미술가들의 수만큼 개념 미술에 대한 정의가 많았던 탓이다. 탈권위적인 열린 사고와 탈정주적인 가로지르기의 욕망이 내면에서 강하게 작용하는 미술가일수록 본질에 대한 철학적 통찰력과 사고력이 민감하게 반응하기 때문에 생긴 현상이기도 하다.

그 때문에 비교적 개념 미술의 전성기라고 할 수 있는 1966년과 1975년 사이 개념 미술의 형식은 매체나 내용 면에서 단일한 형태의 사조로 해석되기 어렵다. 그만큼 미술에 대한 이해의 폭을 넓혀 놓았기 때문이다. 그렇다 할지라도 미술 평론가 다니엘 마르조나는 각각의 특징에 따라 개념 미술을 다음과 같이 네 가지 영역으로 구분한다. 그에 의하면 첫째, 개념과 미술 작품의 물질적 구현을 구별짓고, 이 양자를 동등하게 다룸으로써 미술가의 수동적 능력을 근본적으로 등한시하는 결과를 초래했다. 다시 말해 개념 미술은 미술 작품을 전체론적인 미학적 형성 과정으로 보는 사고와 결별했다. 둘째, 분석적 전략은 미술의 근본적으로 시각적인 성격을 강조하는 모더니즘 교리에 위반하는 것이었다. 그러한 모더니즘적 주장은 미술의 미적 내용을 강력하게 부정하는 미술 실천에 직면함으로써 곧바로 보편적 정당성을 상실했다. 셋째, 미술의 문맥적 조건, 상품이라는 상태와 그것의 유통이 미술 프로젝트의 주제가 되었으며, 짧은 기간에 미술의 배포와 공표 현상을 동요시키는 데 성공했다. 넷째, 공공성의 가능성과 그 기능적 분석은 다양한 접근 방법의 초점이 되었다. 이러한 접근 안에서 미술은 자율성을 폐기했으며 사회 정치적 맥락에 뿌리내렸다.[357]

357 다니엘 마르조나, 『개념미술』, 김보라 옮김(파주: 마로니에북스, 2008), 24~25면.

개념 미술은 뒤샹에 의해 미술의 본질에 대한 철학적 반성이 제기된 이래 위기의식에 대한 긴장감과 피로감이 심해진 미술가들에 의해 촉발된 운동이었다. 즉 그것은 파괴적 혁신을 위해 전위前衛에 나서기를 주저하지 않는 미술가들에 의해 시작된 〈철학을 따르는 미술 운동〉이었고, 미궁에 갇힌 미술의 길 안내를 〈이념에게 부탁하는 반미학 현상〉이었다. 미궁에 갇힌 아테네의 영웅 테세우스를 구하기 위해 지혜를 동원한 아리아드네처럼 개념 미술가들이 저마다의 통찰력을 발휘하여 붙잡은 미궁 탈출의 실마리는 (루시 리파드가 지적하듯이) 그들이 표현하고자 하는 대상의 비非물질화dematerialization였다.

이러한 파괴적 현상은 1960년대 이후 반미학적 분위기 안에서 확고한 지위를 차지하며 막대한 영향력을 발휘함으로써 반모더니즘의 대열 속에 열렬히 환영받으며 편입될 수 있었다. 하지만 미술의 본질에 대한 철학적 반성을 강조하던 초기의 진지한 책임 의식이 약해지면서 방종적이고 유희적이라는 비난도 피할 수 없었던 게 사실이다.[358] 그뿐만 아니라 오늘날 〈개념 미술은 사춘기 단계와 매우 흡사하게 다방면에 걸쳐 제멋대로였고, 논쟁을 좋아했으며, 들떠서 떠들며 자기도취적이었고 재기가 뛰어났다〉고 주장하는 이도 있다. 하지만 그는 〈1970년대 말에 이르자 개념주의는 미니멀리즘과 더불어 그 시대에, 특히 미국의 미술에서 〈눈엣가시bête noire가 되었다〉[359]고도 평한다.

(d) 개념 미술가들
개념 미술가들은 그것에 대한 일반적인 정의가 불가능한 만큼 그 운동이나 현상에 속하는 미술가들의 외연도 어디까지로 한정해야

358 　다니엘 마르조나, 앞의 책, 25면.

359 　Roberta Smith, Ibid., p. 269.

할지를 결정하기 어렵다. 더구나 그들은 개념 미술의 출현에 모멘트를 제공한 플럭서스 그룹이나 미니멀리스트 — 전자가 자유롭고 무정부주의적인 철학을 지향하는 모임이었다면 후자는 무표정하고 완고한 리얼리티에 관심을 쏟았다 — 또는 기하 추상 등과 더불어 당시 미국 미술의 흐름을 주도하던 주류들의 반미학 운동 — 형식적 〈재현represent〉이 아니라 반형식적이고 비대상적으로 〈제시present〉하려는 — 에 합류하고 있었던 터라 더욱 그렇다.

그 때문에 다니엘 마르조나는 〈미국 서부에서 에드 루샤Ed Ruscha, 존 발데사리, 브루스 나우먼Bruce Nauman 같은 미술가가 직관적인 방식으로 개념의 해안을 헤엄쳐 나가고 있는 동안 일군의 미술가들은 뉴욕에서 갤러리 주인이자 후원자인 세스 지겔라우프Seth Siegelaub와 함께 이론적으로 정향된 미술의 재보강 작업을 진행하는 중이었다. 로버트 배리Robert Barry, 더글러스 후블러Douglas Huebler, 조지프 코수스Joseph Kosuth, 로런스 와이너Lawrence Weiner는 전통적인 미술의 오브제를 제거하는 자신들만의 개념을 각자 다른 방식으로 전개했다〉[360]고 수사적으로 주장한다.

그런가 하면 로베르타 스미스는 에드워드 키엔홀츠, 솔 르윗, 멜 보크너Mel Bochner, 브루스 나우먼, 더글라스 후블러, 조지프 코수스, 로버트 배리를 초기의 개념주의 미술가들로 지칭한다. 특히 코수스, 배리, 와이너, 후블러는 1968년에서 이듬해까지 전시 기획자인 지겔라우프가 조직한 획기적인 전시회에 함께 출품하며 초기의 개념 미술을 주도한 인물들이었다. 이어서 비토 아콘치Vito Acconci, 크리스 버든Chris Burden, 한스 하케Hans Haacke, 존 발데사리, 로버트 모리스, 영국의 2인조 개념주의자인 길버트와 조지Gilbert & George, 폴란드의 로만 오파우카Roman Opałka, 덴마크의 얀 디베츠Jan Dibbets, 독일의 한네 다보벤Hanne Darboven 등을 1975년 즈음 개념주

360 다니엘 마르조나, 앞의 책, 15면.

의의 기세가 수그러들기까지 활동했던 인물들로 열거한다.[361]

할 포스터도 개념주의의 전략은 〈1960년대 중반 로런스 와이너, 조지프 코수스, 로버트 배리, 더글러스 후블러와 같은, 다시 말해 개념 미술의 첫 번째 《공식적인》 세대들에 의해 사용되었다. 이들이 그룹을 형성한 것은 1968년 뉴욕에서 화상인 세스 지겔라우프에 의해 등장하게 되었다〉[362]고 주장한다.

하지만 1960년대 중반부터 10여 년간 지속된 뚜렷한 징후와 신드롬으로서 개념주의 미술 운동은 그것에만 전적으로 몰입하여 활동한 전문가 그룹이 확연하게 형성되어 있었다기보다 주로 이념적 지향성을 같이하는 매니아나 지지자들로 광범위하게 구성되어 있었다. 그러므로 여기서는 개념주의 운동에 참여하거나 동조하여 활동한 시기, 적극성, 지속성에 따라 누가 선도적이고 주도적이었는지 그리고 저마다 강조하려는 것이 무엇이었는지를 구별하고자 한다.

(ㄱ) 선도적 개념주의자들

솔 르윗의 개념 미술

〈개념 미술〉이라는 용어는 1960년대 초 로스앤젤레스의 미술가 에드워드 키엔홀츠에 의해 만들어진 것이지만 그 개념을 구체화한 인물은 솔 르윗Sol LeWitt이었다. 키엔홀츠는 1950년대 말부터 회화를 그만두고 그 대신 진짜 오브제를 가지고 작업하기 시작했다. 특히 1963년부터 그는 〈디 아트 쇼The Art Show〉라는 문구만을 한복판에 새겨 넣은 놋판의 작품인 「전시」(1963)와 같은 이른바 〈개념

361 Roberta Smith, 'Conceptual Art', *Concepts of Modern Art*, ed. by Nikos Stangos(New York: Harper & Row Publishers,1981), pp. 260~268.

362 할 포스터 외, 『1900년 이후의 미술사』 배수희 외 옮김(서울: 세미콜론, 2007), 527면.

그림concept tableaux〉이라는 것을 처음으로 선보였다.

　　이어서 솔 르윗은 흰색의 모듈 입방체의 구조물들로 된 작품 「연속 프로젝트 Ⅰ: ABCD」(1966, 도판105)나 「열린 모듈 입방체」(1966), 「A#6」(1967) 등을 가리켜 개념주의적이라고 정의함으로써 구체적인 물질화 작업 대신 새로운 이념적 작업에 관심과 열정을 쏟은 선도적 인물이었다. 그는 이미 1963년에서 1965년 사이에 주로 합판으로 만든 단일 대상을 가지고 개념주의적인 작업을 계속했다.

　　예컨대 입방체cube와 정사각형square으로 된 기하학적 형태의 「연속 프로젝트 Ⅰ: ABCD」는 개방되거나 폐쇄된 입방체와 정사각형의 〈모든 상관적 조합〉을 도입했다. 그는 4제곱 미터 이상 되는 넓이에 정사각형과 입방형으로 된 미결정의 상태의 형태를 통해 제목 그대로 연속적 구성이 저절로, 그리고 무한히 변형되는 교환과 변화의 개념을 펼쳐 보이려 했던 것이다. 그것은 마치 피타고라스가 만물의 원질arché로서 제시한 수의 본성 가운데 〈홀수의 실재성〉을 정방형에서 찾으려 했던 형이상학적 의도를 실현시키고 있는 듯했다. 그의 프로젝트는 시간 공간적 〈연속성〉에 초점을 맞춤으로써 자연의 기하학적 구조가 지닌 물질성에 관심 갖기보다 그것의 〈존재론적 변화〉라는 관념idea에 관심을 나타내고 있기 때문이다.

　　또한 그는 이론적으로도 개념 미술을 정리하기 위해 발행한 책 『개념 미술에 대한 단평들Paragraphs on Conceptual Art』(1967)에서 작품의 이념적 개념은 최소한 그것의 구체화와 동등한 지위를 가진다고 하여 실제로 〈미술 작품처럼 보이는 것은 그다지 중요하지 않다〉고도 주장한 바 있다. 오히려 〈개념은 작품을 만드는 기계가 된다〉고 하여 그는 작품의 아이디어, 스케치, 모형 또는 작품에 대한 대화 등과 같은 개념적 요소들인 조형 기계에도 제작된

작품과 동등한 지위를 부여하려 했던 것이다.[363]

　이처럼 그의 개념주의는 아직 〈언어 중심적〉 비물질성 자체를 강조하지는 않았다. 오히려 미니멀리즘과도 동거하고 있었던 그는 반형식을 위해 개념적 제시에 좀 더 경도된 개념 미술가들이 언어만 강조하거나 지나칠 정도로 언어에 매달리는 것을 못마땅하게 여겼다고 하여 언어의 적극적 개입을 경계했다. 그 때문에 직관주의자였던 그는 언어의 논리도 부정했다. 개념 미술이 반드시 논리적이어야 할 필요가 없다고 생각한 그는 논리적 분석보다 직관에 의한 개념의 발상을 강조하고자 했던 것이다.

조지프 코수스의 개념 미술

개념 미술에 대한 초기의 이목을 가장 두드러지게 집중시켰던 작품은 조지프 코수스Joseph Kosuth의 「하나이면서 셋인 의자」(1965, 도판103)였다. 그것은 뒤샹이 강조하는 레디메이드에 의한 〈동어 반복tautology의 철학〉을 수혈받았기 때문에 더욱 그러했다. 「철학을 따르는 미술」을 남달리 강조하는 개념주의자답게 그는 뒤샹 이후의 미술가들의 가치란 (이미 뒤샹이 그랬듯이) 그들이 얼마나 미술의 본질에 대하여 철학적으로 질문해 보는가에 달려 있다고 생각했다.

　이를테면 〈개념 미술의 가장 순수한 정의는 그것이 의미하게 될 미술이라는 개념의 토대에 대한 질문일 것〉이라는 주장이 그것이다. 그가 형식주의 회화를 거부하는 것도 그 때문이다. 즉, 형식주의적인 회화는 전통적으로 미술을 해석하려 할 뿐 미술의 본질에 대해 반성적으로 질문하지 않는다는 것이다. 그는 회화란 단지 형식 자체에만 충실하고자 하므로 결코 미술의 본질에 대한 문제를 다룰 수 없다고 생각했던 것이다.

363　다니엘 마르조나, 앞의 책, 76면.

코수스에게 뒤샹의 레디메이드는 〈동어 반복적〉이었다. 〈나는 미술이기 때문에 미술이다〉라는 레디메이드의 철학은 그에게 교의dogma로 간주되었다. 그는 「철학을 따르는 미술」에서 〈미술의 유일한 요구는 미술을 위한 것이다. 미술은 미술에 대한 정의이다〉라고 주장한다. 논리에 대해 부정적이었던 솔 르윗과는 달랐던 코수스는 미니멀리즘 자체도 완전히 논리적이기를 희망했듯 개념 미술에 대해서도 마찬가지였다. 오히려 그에게 논리는 미니멀리즘과 개념 미술의 공동 토대이자 연결 고리였다. 그가 〈미술이 논리 및 수학과 공통적인 부분은 그것이 동어 반복적이라는 것이다. 즉 미술 개념과 미술은 똑같은 것이며, 미술임을 입증하기 위해 미술의 밖의 문맥으로 나가지 않더라도 미술로 이해될 수 있다〉[364]고 주장하는 까닭도 거기에 있다.

로런스 와이너의 개념 미술

코수스보다 미술의 조건으로서 미술의 비물질화를 위해 언어적 개념을 강조하는 개념주의자는 로런스 와이너Lawrence Weiner였다. 이미 1965년 즈음부터 그림 그리기를 포기한 그는 1967년부터는 캔버스 위에 언어만을 쓰기 시작했다. 그는 얼마 뒤 〈언어가 없다면 미술도 없다〉고 전제하면서 〈나는 내가 생애를 특정한 것보다는 재료의 일반적인 개념을 취급하는 데 사용하기를 원한다는 것을 깨달았다〉고 토로한 바 있다.

1968년 그는 지겔라우프가 운영하던 뉴욕 갤러리에서 열린 전시회를 28개의 문장으로 꾸몄으며, 이를 한 페이지마다 한 문장씩 수록한 『진술들Statements』(1968)이라는 책으로 출판했다. 그는 기술적 복제에 단지 회화적으로 개입하는 방식에 반대하기 위해 전략적으로 이 책을 출간한 것이다. 그는 워홀의 팝 아트 작

364 토니 고드프리, 앞의 책, 135면, 재인용.

품처럼 회화적 개입은 이전의 미술 형태와 다르지 않다고 여겼기 때문이다. 그러므로 그는 이 책에서 보여 주는 사진은 배포 형식을 정의할 뿐, 회화적 구조를 재정의함으로써 역설적으로 회화적 구조를 그 내부로부터 부활시키는 것이 아닌 방식으로 나타냈다.

그는 그 책을 두 부분으로 나누어 구성했다. 첫째 부분은 〈일반 작업〉이라고 불리는 〈종신 공유지〉(결코 사유 재산이 될 수 없는 땅)에 있는 작업들로 구성되어 있다. 둘째 부분은 그가 〈특수한 작업〉이라고 부른 것들이다. 더구나 이것들은 작품 제작의 전통적 위계를 완전히 역전시키기 위해 그가 1968년에 공표한 다음의 세 가지 원칙을 따랐다. 〈1. 미술가는 작품을 구성할 수 있다. 2. 작품은 조립될 수 있다. 3. 작품이 제작되지 않을 수도 있다〉[365] 는 주문들이 그것이다.

실제로 거기에 수록된 문장들은 「소량들 & 조각들, 합치면 하나의 모습을 제시한다」(도판106), 「눈으로 볼 수 있는 데까지」, 「끝냈다」, 「지속되는 동안」 등처럼 모두가 세 가지 원칙을 입증하듯 인간 관계에서 인간과 사물과의 특정한 관계나 상황들에 대한 언명들로 구성되었다. 그는 사물의 조형이 그렇게 중요하지 않다는 것을 깨달았기 때문에 새로운 조형 작품의 제작에서는 사상事象에 대한 언어나 설명만으로 충분하다고 생각했다.

그는 이렇게 함으로써 물질적 구조의 표상화에만 매달려 온 조형 욕망의 단조로움에서 해방될 수 있다고 믿었다. 그뿐만 아니라 그는 인쇄되고 구두로 표시된 말의 조직 자체가 회화와 조각을 대신하는 전달 매체의 새로운 영역, 즉 기호적 텍스트성textuality을 마련해 준다고도 믿었다. 다시 말해 그의 탈근대적 조형 욕망은 회화적 재현과 형식의 거부와 더불어 회화적 이미지의 해체에 멈추지 않고, 텍스트성을 조형의 새로운 질료matter이자 형상form

365　할 포스터 외, 『1900년 이후의 미술사』, 배수회 외 옮김(서울: 세미콜론, 2007), 530면, 재인용.

으로 간주하려 했던 것이다. 일반적으로 〈텍스트가 아닌 것은 아무것도 없다il n'y a rien hors du texte〉고 주장하는 데리다의 텍스트에 대한 분석 방법을 그는 사상에 대한 언어적 진술이라는 조형 방법으로 대체하고자 했다.

그에게 언어적 설명은 욕망의 미시 기호나 다름없었다. 그는 그것을 단조로움에서 벗어나 새롭게 〈의미 작용하는 조형 기계〉라고 생각했기 때문이다. 『진술들』에서 보여 준 조형 욕망을 통해 그는 이른바 의미 작용하는 〈와이너의 기호학〉을 구축하고자 했다. 마치 펠릭스 가타리가 현대 사회에서의 권력은 의미 작용하는 기호에 의존할 수밖에 없다고 주장하듯이 와이너도 언어적 기호들을 시니피앙의 망網으로서 기호적 기계상機械狀을 관람자들에게 제시하고 있었다.

본래 의미 작용의 기호학은 언어학이 공급하는 것으로부터 매우 적절한 징후로서의 신호나 발신자와 수신자 간에 의도된 약속으로서의 커뮤니케이션 모델을 찾아내려 한다. 그러므로 와이너도 타자의 의식 안에서 재구성될 것을 목적으로 의미를 언어적 기호로 전달함으로써 그 사상事象을 상호 주관적으로 소통시키는 일종의 조형 기호학을 마련하려 했다. 그는 시니피앙의 망을 통해 관람자를 자신의 의미 세계 속으로 끌어들이는 나름대로의 기호학적 전략을 구사했던 것이다.

나아가 그는 작품의 가치가 조형물에서가 아니라 거기에는 숨어 있거나 표현되어 있지 않은 미술가의 아이디어에서 우러나온다고 생각했다. 그가 특히 reduced, done with, pushed forward(closed by) 등에서 보듯이 과거 분사를 주목했던 까닭도 거기에 있다. 〈과거 분사〉에는 무의식이 내재되어 있다. 이미 욕망의 기호화가 이루어진 과거 분사에는 무의식이 구축되어 있는 것이다.

하지만 와이너의 작품들이 보여 준 〈과거 분사의 기호학〉
에는 억압적 무의식이 아닌 〈해체적 무의식〉이 작용하고 있다. 거
기서는 시니피앙의 망으로서 과거 분사들이 해체적으로 의미 작
용을 하고 있는 것이다. 가로지르기를 하려는(의사소통하려는)
그의 조형 욕망은 의미의 기호적 생산을 무의식적으로 실현하고
있기 때문이다. 그의 개념주의는 〈과거 분사〉라는 언어적 기호를
통한 무의식의 기계적 팽창과 더불어 그동안 형식주의에 의해 억
압되어 온 무의식의 해체도 실험하고 있었던 것이다.

브루스 나우먼의 개념 미술

한편 1960년 중반 이후 미국에서 가장 혁신적인 조각가 가운데
한 명인 브루스 나우먼Bruce Nauman은 〈미술은 문제를 일으켜야
한다〉고 주장한다. 그가 조각뿐만 아니라 네온사인, 섬유, 유리,
사진 등 장르나 양식 또는 기법을 가리지 않고 도발적인 아이디
어와 개념을 전달하기 위한 텍스트를 선보이는 것도 그 때문이다.
(도판 107~110) 예컨대 그는 장난스럽게 조작한 일련의 천연색
사진을 만든 뒤, 그 가운데 하나를 뒤샹의 작품 「샘」의 이미지와
직결되게 하기 위해 「분수 같은 미술가의 자화상」(1966, 도판108)
이라는 제목을 붙이고, 자신의 입에서 물을 뿜는 미술가 자신을
보여 주었다.[366] 1989년에 조각한 「린드의 머리·앤드류의 머리:
코에 꽂은 플러그」(1989)도 〈코에 플러그를 꽂는〉 기이한 모습으
로 관람자의 상념에 대해 도발적이었다.

　　1966년까지 캘리포니아 대학교에서 이미 수학과 물리학을
전공하고 음악과 문학 분야까지 섭렵한 젊은 나우먼은 그 뒤 미술
을 공부하면서 전통적인 미술 작품에는 관심조차 두지 않았다. 그
의 관심사는 오로지 〈미술이란 무엇인가?〉, 〈진정한 미술가는 어

366　Roberta Smith, Ibid., p. 263.

떠해야 하는가?〉에 있었기 때문이다. 그가 1965년 회화를 포기하고 〈반성적 사유 공간〉으로서 작업실에 대한 특별한 의미를 부여한 까닭도 마찬가지였다. 의사가 수술실에서 수술하고, 정원사가 정원에서 일하듯이 미술가도 작업실을 가져야 한다는 것이다.

이를테면 〈만약 당신 자신을 미술가로 생각하고 있다면, 또한 당신이 작업실에서 움직이고 있다면 …… 의자에 앉거나 서성거리는 것 말이다. 그리고 나서 문제는 무엇이 미술인가 하는 것으로 돌아간다. 미술은 미술가가 행한 행동과 관련된다. 그저 단순히 스튜디오에 앉아 있는 것이라고 해도〉 미술가는 그것을 사유하고 있기 때문이다. 그가 사진 작품인 「너무 식어 버려서 쏟아 버린 커피」로 대답을 시도한 까닭도 마찬가지이다. 그는 이 작품의 내력에 대해 질문을 받자 〈돈이 없었기 때문에 나는 그곳에서 무엇을 해야 할지 몰랐다. …… 그래서 나는 나 자신과, 내가 그곳에서 하고 있는 것에 생각을 집중하기 시작했다. 나는 많은 양의 커피를 마시고 있었고, 그것이 내가 하는 일의 전부였다〉[367]고 대답한 바 있다. 그 때문에 미술 평론가 토니 고드프리도 〈그의 스튜디오는 스스로 해결해 가는 철학자의 공간이 되어 갔다〉고 말할 정도였다.

이렇듯 〈결핍과 부재〉는 나우먼이 추구하는 개념주의적 작품 세계의 계기이자 단서가 되었다. 현존재로서 실존의 의미를 그는 시작부터 부재에 대한 반성에서 찾으려 했기 때문이다. 전통적인 미술가들은 대체로 충족과 완벽을 다루려 했지만 개념 미술가로서 그 자신은 반대로 일상적인 〈결핍과 부재〉를 직시하며 거기에서 미술의 본질이나 미술가로서 자신이 해야 할 일을 모색하고자 했던 것이다. 그에 대한 자신만의 대답을 찾기 위해 그에게 장르와 양식 따위는 중요하지 않았다.

367 토니 고드프리, 앞의 책, 128면.

그 때문에 그의 작품들 또한 문학 이론 전공자답게 〈상호 텍스트성intertextuality〉에 대한 개념을 조형 예술로 실현하려는 욕망 가로지르기의 산물들이나 다름없었다. 〈모든 텍스트는 인용구들의 모자이크로 구축되며, 모든 텍스트는 다른 텍스트를 받아들이고 변형시키는 것〉[368]이라는 러시아의 문학 이론가 미하일 바흐친 Mikhail Bakhtin의 말 그대로 그것들은 텍스트들의 상호 작용을 실증하는 기호체들이었다.

또한 나우먼은 마치 〈텍스트는 언어 속에서 생산되므로 언어 소재 밖에서는 생각할 수 없으며, 그렇기 때문에 의미 작용에 대한 이론에 의존한다, 아니 그것은 오히려 기호 분석학 ― 텍스트로서의 의미 작용 이론 ― 에 의존한다〉[369]는 기호학자 줄리아 크리스테바의 주장을 40년이 넘게 실험하고 있는 기호학적 예술가와도 같다.

예컨대 납판 위에 글로 새겨 나무에 부착시킨 「장미에는 이빨이 없다」(1966, 도판110)나 「너무 식어서 쏟아 버린 커피」(1966~1970)와 같은 개념주의 조각 작품들, 「복도」(1968~1970)와 같은 〈비디오 아트〉, 네온 조각을 통한 신체의 움직임을 캔버스 밖에서 실현시키는 「공포로부터의 도주」(1972), 「일곱 인물들」(1984, 도판109), 「섹스와 자살에 의한 죽음」(1985), 「행진하는 다섯 사람」(1985) 등의 〈바디 아트〉 그리고 「미숙한 전쟁」(1970), 「죽음Eat/Death」(1972), 「인간, 욕구, 욕망」(1983), 「삶과 죽음」(1984), 「인간의 성적 경험」(1985) 등의 〈네온사인 아트〉 등이 그것이다. 나우먼은 그것들을 통해 〈이것은 무엇을 뜻하는가?〉, 〈그것은 진실인가?〉, 〈그것이 참이라는 것을 어떻게 알 수 있는가?〉, 〈그것은 은유적으로 사실성이 있는가?〉와 같은 질문을 해봄으로

368 이광래, 『해체주의와 그 이후』(파주: 열린책들, 2007), 240면.

369 Julia Kristeva, *Semeiotiké: Recherches pour une sémanalyse*(Paris: Le Seuil, 1969), p. 279.

써 진실-말하기에 대한 전체적인 문제를 자신의 작품 세계 중심에 놓고 있다.[370]

　게다가 그것들은 억압된 욕망과 무의식을 신체의 움직임이나 문자를 통해 형상화함으로써 미술이 무엇인지, 그리고 미술가가 진정으로 해야 할 일이 무엇인지에 대해 전혀 새롭고 기발한 방식들로 대답하려는 일련의 실험적인 텍스트들이나 다름없다. 특히 그가 불합리한 논제의 가정을 분석한 후기 비트겐슈타인의 『철학적 탐구Philosophische Untersuchungen』(1953)에서 인용한 작품 「장미에는 이빨이 없다」(도판110)로 개념 미술의 텍스트를 제시한 점에서 더욱 그렇다.

　이를테면 〈갓난 아이에게는 이가 없다. …… 거위도 이빨이 없다. …… 장미에도 이빨이 없다. ― 이것은 아무튼 ― 누구든 말하고 싶어하는 것으로서 ― 명백한 진리이다! 그러나 그것은 전혀 명확하지 않다. 왜냐하면 장미의 이빨이 어디에 있었는가? 거위는 턱 속에 아무것도 없다. 물론 날개 속에도 없다. 그러나 누구도 거위가 이빨을 가지고 있지 않다는 것을 말하지 않는다. ― 암소가 음식물을 씹어 먹고 장미에 똥을 눈다. 그러자 장미는 짐승의 입 속에 있는 이빨들을 갖는다. 이것은 결코 불합리가 아니다. 왜냐하면 우리는 장미 속 어디에서 이빨을 찾을 것인가에 관한 생각을 미리 갖고 있지 않기 때문이다〉[371]라는 비트겐슈타인의 비유가 그것이다.

　비트겐슈타인은 『철학적 탐구』에서 〈언어를 상상하는 것은 삶의 형식을 상상한다는 것을 의미한다〉고 주장한 바 있다. 〈표현은 오직 삶의 흐름 속에서만 그 의미를 가진다〉는 뜻이기도 하다. 그러므로 〈문장을 이해한다〉는 것은 가상적으로 그것이 속

370　토니 고드프리, 『개념 미술』, 전혜숙 옮김(파주: 한길아트, 2002), 127면.

371　토니 고드프리, 앞의 책, 125면, 재인용.

하는 삶의 형식에서 소통의 도구로 문장을 이용하는 방법을 아는 것과 같다. 한마디로 말해 문장의 의미는 문장의 쓰임새use인 것이다.[372]

하지만 그의 주장에 따르면 우리는 종종 〈가장 눈에 잘 띄고, 가장 강력한 것으로도 실마리를 찾지 못한다.〉 가장 중요한 것들이 가려져 있는 것은 그것들이 너무 단순하고, 또한 우리가 그것들에 너무 친숙해 있기 때문이다. 그러나 실마리를 찾지 못한다는 것은 무엇을 의미하는가? 그것은 사람이 실마리를 찾아서 그의 길을 찾을 것이라는 사실을 보증할 어떠한 방법도 없다는 것을 뜻한다. 그 때문에 그는 언어 사용의 방식에 대한 여러 주의점들을 수집하여 그것들을 선택하고 반영하기를 권한다. 우리는 그렇게 함으로써 비로소 〈철학을 행하게 된다〉는 것이다. 이처럼 그는 일상적 삶에서 야기되는 대부분의 철학적 문제가 언어의 혼란을 야기하기 때문에 그것들의 일상적 사용법에 대한 세심한 기술을 통해 이러한 혼란을 제거해야 한다는 사실을 강조하고자 했다.[373]

이상에서 보듯이 이미 문학 이론에 대한 연구로 조련된 나우먼의 철학적 반성과 미학적 도발은 그와 같은 비트겐슈타인의 언어 분석에서 영향을 받은 것이었다. 하지만 바흐친의 상호 텍스트성 이론을 계승한 크리스테바의 분석 기호론도 그의 반성과 도발을 설명하기에 적절한 이론적 틀일 수 있다. 그녀는 『시적 언어의 혁명La révolution du langage poétique』(1974)이라는 저서의 서두에서부터 언어의 진실과 의미에서 〈말하는 주체le sujet parlant〉, 또는 〈과정에 있는 주체le sujet en procès〉의 지위가 배제된 정태적 언어 철학에 대하여 공격적, 도발적으로 비판하고 있기 때문이다. 그녀는 종래

372 아서 단토, 『철학하는 예술』, 정영도 옮김(서울: 미술문화, 2007), 122면.

373 새뮤얼 스텀프, 제임스 피저, 『소크라테스에서 포스트모더니즘까지』, 이광래 옮김(파주: 열린책들, 2003), 667면.

의 언어학이란 〈말하는 주체〉가 소거된 채 지시적, 관여적으로 공허한 기능만을 지닌 정태적 지표에 불과하다고 생각했던 탓이다.

또한 그녀가 〈언어적 생산성〉으로서 텍스트의 개념을 제기하는 이유도 마찬가지이다. 그녀에게 텍스트는 언어를 가지고 구축된 것이면서도 언어를 횡단하고, 언어의 질서를 다시 배분하는 장치였다.[374] 프로이트가 꿈의 의미를 선행하는 무의식적인 생각의 결과로 간주하듯이 그녀 역시 텍스트의 의미를 그것에 선행하는 어떤 과정의 결과라고 믿기 때문이다. 그녀에게 텍스트는 단순한 언어 현상이 아니었다. 그것은 평판 구조의 정태적인 〈언어 자료체un corpus linguistique〉로서 구조화된 모습만을 드러내며 의미 작용을 하는 그런 구태의연한 것이 아니었다.

그것은 나우먼이 비트겐슈타인에게서 빌려 나름대로의 〈언어 게임language-game〉인 〈텍스트 게임text-game〉을 하기 위해, 즉 새로운 의미를 생산하기 위해 공격용 도구로 삼은 「장미에는 이빨이 없다」와도 같은 것이었다. 그가 〈텍스트 게임을 위해 보여 주는 다양한 시니피앙으로서의 공격적 텍스트들도 넓은 의미에서 보면 텍스트를 동태적이고 생산적인 의미 생성 과정을 지닌 〈의미 작용의 산출〉로서 간주한 크리스테바의 텍스트 이론과 크게 다르지 않았기 때문이다. 게다가 그녀는 이를 가리켜 〈생성으로서의 텍스트géno-texte〉라고 불렀다. 그것은 종래의 기호론적 대상이 되어 온 시니피에signifié 所記의 교환을 보증하는 텍스트인 〈현상으로서의 텍스트phéno-texte〉와는 달리 시니피앙signifiant 能記, 즉 의미를 생산하는 운동태로서의 텍스트인 것이다.[375]

하지만 그녀가 그와 같은 생성 과정을 천착하는 텍스트의 개념은 나우먼이 추구해 오는 이른바 〈조형 기호학〉에서도 마찬

374　이광래, 『해체주의와 그 이후』(파주: 열린책들, 2007), 239면.

375　이광래, 앞의 책, 240~241면.

가지였다. 기호학적 관점에서 보면 어떤 장르나 양식에도 구애받지 않고 고정된 마티에르matière를 부정하며 텍스트를 넘나드는 나우먼식 조형 기계들의 가로지르기(게임이자 전쟁이기도 한) 역시 지금까지 의미를 생산하는 운동태로서의 텍스트, 즉 〈생성으로서의 텍스트〉를 멈추지 않고 선보이고 있기 때문이다.

멜 보크너의 개념 미술

〈나는 미술 작품을 만들지 않는다. 나는 미술을 한다.〉 이것은 카네기 공대 출신의 미술가 멜 보크너Mel Bochner의 말이다. 그러면 〈미술을 한다〉란 무슨 의미인가? 그에게 미술이란 무엇인가?

미술은 〈만드는 것〉이 아니라 〈하는 것〉이다. 그것은 형태를 만드는 것이 아니라 생각을 말하는 것이고, 의사(아이디어나 개념)를 표시하는 것이다. 비트겐슈타인의 〈철학을 행한다〉, 즉 〈철학은 이론이 아니라 활동이다〉라는 말처럼 그에게도 미술은 생각을 드러내는 것이다. 그렇게 함으로써 그는 〈형태morphology에서 개념concept으로〉, 〈재현represent에서 제시present로〉 미술에 대한 선입관의 전환을 요구했다. 결국 그에게 미술은 〈개념의 제시 행위〉인 것이다.

이러한 의도를 분명히 하기 위해 그는 1966년 12월 〈미술로 보일 필요가 없는 종이 위의 작업 드로잉과 그 밖의 다른 시각적인 것들〉이라는 전시회를 조직한 바 있다. 또한 그는 모교인 비주얼 아트 스쿨The School of Visual Arts(SVA)에서도 크리스마스를 위한 전시회의 조직을 맡아 1백여 개의 드로잉들을 네 차례나 복사해서 네 권의 동일한 파일 노트에 끼운 뒤 조각 전시대 위에 올려 놓고 전시했다. 그것은 솔 르윗, 댄 플래빈의 스케치, 도널드 저드의 작품에 대한 가격과 설명을 적은 송장, 수학자의 계산, 『과학적 미국』이라는 잡지의 한 페이지, 존 케이지의 악보 등 각종 스케치,

드로잉, 청사진, 구성에 대한 기술과 그 밖의 복사 자료들이 별다른 설명 없이 단지 〈제시〉의 형식만으로 된 전시였다.(도판111)

〈정의definition는 하나의 현상이다〉라는 제목으로 전시 의도를 위장한 그 전시회에서 관람자는 책을 읽는 독자가 되어야 했고, 그러기 위해서는 능동적으로 전시에 참여해야 했다. 특히 거기서는 관람자로 하여금 저작권에 대한 궁금증도 갖게 했다. 그것이 모두 보크너의 작품인지 의문을 제기하고 있기 때문이다. 또한 거기서는 미술가와 큐레이터 사이의 구별도 불분명해졌다. 그 때문에 그 독창적인 전시회는 개념 미술에 대한 자신의 아이디어를 꾸밈없이 보여 주는 동시에 〈작품의 전시에 대한 책임이 누구에게 있는 것인가〉에 대한 문제를 제기하기 위한 것이 되기도 했다.[376] 이처럼 관람자는 그 전시회 자체나 전시에 대한 자신들의 색다른 경험도 깨달을 수밖에 없었다. 고드프리는 〈이 전시는 개념 미술의 도래를 진정으로 알리는 획기적인 사건이었다〉[377]고 평했다.

이듬해부터 그의 개념주의 프로젝트는 이제껏 누구보다도 반反형태론적 작품으로 진행되어 오고 있다. 그는 형태가 철저히 배제된 채 숫자나 문자를 동원한 개념들의 제시만으로 작품을 선보이고 있다. 이를테면 「오해: 사진의 이론」(1970, 도판112)에서 시작된 아이디어의 제시들이 〈돈〉 시리즈(도판113)에 이르기까지 다양한 개념 놀이를 지속하고 있는 것이다. 특히 「오해Misunderstandings」가 보여 주는 개념 놀이가 그렇다.

「오해」는 시각적 착시나 환각 작용이 가져오는 옵아트에서의 오해와는 달리 비트겐슈타인의 지적처럼 언어의 마술들이 일으키는 혼란이나 개념적 이미지가 만들어 내는 오해를 작품의 소재로 삼고 있기 때문이다. 비트겐슈타인이 『철학적 탐구』에서 〈철

376 다니엘 마르조나, 앞의 책, 19면.
377 토니 고드프리, 앞의 책, 119면.

학의 문제들은 언어가 공휴일을 맞을 때 발생한다.〉그래서〈철학은 우리의 지성이 언어에 의해 마술을 거는 것에 대항하는 싸움이다〉라고 하여 언어가 초래하는 혼란을 직설적으로 경고하는 데 비해 보크너는 이 작품을 통해 그 속임수를 우회적으로 경고하고 있다.

예컨대 이 작품에는 9장의 카드와 한 장의 사진을 담은 봉투가 제시되어 있다. 각 카드에는 에밀 졸라, 비트겐슈타인, 프루스트Marcel Proust, 마오쩌둥 등 유명 인사들의 글이 적혀 있고, 사진에는〈실제의 크기〉라는 제목이 붙어 있다. 하지만 이 사진은 제목과는 달리 카드와 같은 크기로 축소되어 있다. 9장의 카드에 적힌 글들도 실제로는 모두가 유명인의 것이 아니었다. 3장은 보크너자신이 써넣은 것이기 때문이다. 이렇듯 그는 현학적 개념을 나열하여 마술을 걸어 온 형이상학적 언어를 질타하는 비트겐슈타인처럼, 또는 논리학이 지적하는〈권위나 숭경崇敬에 지나치게 의존하는 데서 빚어지는 오류〉처럼 잘못된 선입견이나 선이해가 불러오는 개념적 속임수나 이미지상의 오해를 작품으로 실험하고 있는 것이다.

특히 그는 이 작품을 통해 거짓말 아니면 오해, 둘 중의 하나를 실증해 보이기 위해 개념 미술이 어떻게 사진을 이용할 수 있는지를 선보이고 있다. 항상 이념적인 재현 방식을 벗어날 수 없는 사진을, 그것도〈실제 크기〉라는 자기모순적인 속임수의 사진을 통해 그는 개념 미술이 언어적 미술 개념이 아니라 언어적이면서도 동시에 시각적인 미술 개념임을 실증해 보이려 한 것이다. 또한 그것은 그가〈텍스트와 사진의 결합이 점차 개념 미술의 원형이 될 것임〉[378]을 확인시키고자 했던 것이기도 하다.

378 그 이후 이른바〈사진 개념주의photo-conceptualism〉는 지겔라우프 그룹의 또 다른 멤버인 더글러스 후블러, 댄 그레이엄, 존 발데사리에 의해 발전되어 갔다. 토니 고드프리, 앞의 책, 302면. 할 포스터외, 『1900년 이후의 미술사』, 배수희 외 옮김(서울: 세미콜론, 2012), 532면.

한편 그는 비트겐슈타인이 죽기 전에 1년 반 동안 쓴 마지막 저서 『확실성에 관하여On Certainty』를 1969년 아리온 출판사가 출간하기 위해 부탁한 삽화를 12점의 드로잉으로 그 안에 그려 넣어 화제가 되기도 했다. 아서 단토는 이 개념주의적 드로잉들에 대하여 『철학하는 예술Philosophizing Art』(1999)의 제4장에서 〈철학적 텍스트 설명하기: 멜 보크너의 비트겐슈타인 드로잉들〉이라는 제목으로 논평하고 있다. 단토는 그것들 가운데서 특히 9번째 드로잉인 「대안들 계산하기: X자형 가지」에 관심을 집중시켜 확실성에 관한 비트겐슈타인의 철학에 의해 이 드로잉 작품을 다루고 있다. 그는 보크너의 작품 이미지와 비트겐슈타인의 텍스트 간의 유사성이 존재하는 한 왜 그런 식으로 작품이 진행되었는지에 대한 이유를 설명하고 있는 것이다.

단토는 〈보크너의 드로잉은 회화적 용어를 가지고 상투어에서 거짓이 무엇인가를 제시한다. 이 작품은 일종의 기하학적 광기이다. 이것은 비트겐슈타인의 심도 깊은 관점이 가지고 있는 회화적인 증거라고 볼 수도 있다. 그것을 넘어 보크너의 드로잉은 우리에게 철학적 텍스트 — 사람들이 논문은 오직 단어들로만 만들어질 수 있다고 생각하는 것을 그림에 맞춤으로써 획득되는 회화적인 논문 — 에 관계된 설명이 어떤 것인지를 보여 주는 뛰어난 예이다〉[379]라고 추켜세운다.

나아가 그는 숫자를 세는 숫자글counting-writing을 드로잉한 보크너의 그림과 〈확실성의 탐구〉 — 숫자를 세는 것은 비트겐슈타인의 다른 글들에서도 중요한 역할을 한다 — 에 중요한 역할을 하는 비트겐슈타인의 텍스트가 서로의 연관 관계 속에서 작동함으로써 〈그림과 텍스트는 유사한 학문적 속성들을 생산해 내

379 아서 단토, 『철학하는 예술』, 정영도 옮김(서울: 미술문화, 2007), 247~248면.

고, 비교할 수 있을 만한 설명들을 산출한다〉[380]고까지 주장하는 것이다.

한편 1970년대 초 베트남 전쟁이 격화되면서 미군의 만행이 자주 보도되자 노동자 출신인 보크너는 칼 안드레, 로버트 모리스 등 미술 노동자 연합의 회원들과 함께 반전 운동을 주도하기 시작했다. 전쟁은 미술가들마저도 의식적으로 정치적이 되도록 만든 것이다. 예컨대 1970년 보크너는 회원들과 더불어 도랑에 쌓인 시체들 사진을 「Q. And babies? A. And babies.」라는 제목의 포스터로 만들어 전 세계에 배포했다. 그들은 이 포스터를 뉴욕 현대 미술관으로 가져가 피카소의 그림 「게르니카」 앞에 놓고 반전 시위를 벌이기도 했다.

또한 1970년 3월 미술 노동자 연합은 〈미술관은 자유로워야 한다. 임원회에 미술가를 포함시켜라. 여성 미술가와 흑인 미술가들을 더 고무시켜라〉고 부르짖었다. 5월 22일 보크너를 비롯한 회원들은 〈뉴욕 미술 파업〉을 조직하고 거리로 뛰쳐나왔다. 그들은 〈인종주의, 전쟁, 억압에 반대하는 미술 파업〉이라는 플래카드를 들고 메트로폴리탄 미술관의 계단에서 연좌 데모를 벌이기까지 했던 것이다.[381]

이렇듯 보크너는 단순한 개념주의자가 아니었다. 그가 「삼각형과 사각형의 숫자들」(1971), 「10에서 10」(1972), 「무관심의 공리」(1973) 등과 같은 사물의 물리적 특성을 나타내는 아르테 포베라Arte Povera(〈가난한 미술〉이라는 뜻으로 1967년 이탈리아에서 시작된 전위 미술 운동) 방식의 작품을 남긴 것도 그와 같은 노동자적 기질에서 비롯된 것일 수 있지만 개념주의자 가운데서도 〈발설된 말 이외에는 어떠한 생각도 그것을 지탱하는 사물 없이 존재

380 아서 단토, 앞의 책, 248면.
381 다니엘 마르조나, 『개념미술』, 김보라 옮김(파주: 마로니에북스, 2008), 241~243면.

할 수 없다. 심지어 글 하나를 타이핑하더라도 종이가 필요한 것이다〉[382]라고 하여 특이하게 비물질화 개념을 경멸해 온 탓이기도 하다.

그는 1970년대 말 이후 얼마동안 캔버스에 그림을 그리는 작업으로 돌아갔지만, 특히 2000년대에 들어서는 이제껏 현대 사회의 그늘을 비판하는 경고성의 문자를 이용하여 개념주의 작업을 계속해 오고 있다. 예컨대 그는 「저속한vulgar」(2007)이라는 단어를 앞세워 천박한 저속어들을 나열함으로써 갈수록 혼탁해지는 속세를 조롱하고 힐난한다. 그뿐만 아니라 그는 제정신이 아닌 현대 사회의 병리 현상의 징후를 「중얼거림BLAH, BLAH, BLAH, ……」(2008)으로도 진단한다. 현대 사회와 현대인은 이처럼 일종의 말비빔words salad 증세를 앓고 있다는 것이다.

그런가 하면 2006년부터 선보이는 모든 악의 뿌리인 〈돈〉 시리즈를 통해서, 그것으로부터 야기되는 각종 사회악과 물신주의를 야유하며 비판하고 있다. 그는 돈이 낳는 다양한 사회악을 설명하는 단어들을 동원하여 자본주의 사회를 대표하는 미국 사회의 광기를 돈 때문에 〈발광하는 사회insane society〉로 규정하고 있다. 그는 〈여기에, 지금〉 나타나고 있는 위급한 현상을 급기야 「미친」(2012) 군상群像들의 광기로 진단하고 있기 때문이다. 비트겐슈타인을 통해 이미 인식에 있어서 언어의 경제성과 질서를 잘 간파한 그는 표현상 제한적일 수밖에 없는 회화적 형태 대신 이처럼 수많은 언어적 개념들을 통해 자신이 원하는 〈제시의 미학〉을 펼쳐 보이고 있는 것이다.

본래 존재론적 의미에서 〈제시presentation〉는 신의 창조적 섭리이다. 만물은 그의 섭리에 따라 만들어진 신적 의지의 현현manifestation에 지나지 않는다. 더구나 미술가들에 의해 이루어지는 그

382 토니 고드프리, 『개념 미술』, 전혜숙 옮김(파주: 한길아트, 2002), 164면.

것에 대한 모사나 미메시스의 작업은 반영론자 플라톤이 말하는 제3의 침대 — 목수가 만든 침대를 미술가가 또다시 보고 그린 침대의 그림 — 처럼 원본에 대한 재현representation에 불과하다.

그러므로 〈제시의 미학〉을 실현시키려는 개념주의자들의 시도는 〈재현의 거부〉를 넘어 신의 영역에 대한 침범이자 신의 조형 의지에 대한 반역일 수 있다. 개념주의자들의 결정론적 조형 의지도 기본적으로 〈창조적 제시〉에 있기 때문이다. 그들의 조형 의지와 신의 섭리와의 차이는 단지 창조＝제시가 물질화에 있지 않다는 점일 뿐이다. 그들은 미술의 본질을 물질화에서 비물질화로 환원시키기 위해 〈개념〉이라는 〈조형 기계〉로 무장한 채 전위에 나선 미술 철학자들이었다.

로버트 배리의 개념 미술

개념주의자들 가운데 누구보다도 〈비물질화의 강박증〉을 작품 활동으로 해소하려고 노력한 미술가는 로버트 배리Robert Barry였다. 〈나의 관심은 다른 사람들과 연관된 사물을 창조하는 데 있다. 나는 시공간과 그 안에서 상호 작용하고 기능하는 사람들의 방식에 대한 다양한 탐색에 흥미를 가지고 있다〉[383]는 주장에서 보듯이 그에게 개념의 제시는 곧 창조였다.

개념 미술이 미술계 전반에 〈미술의 본질〉에 대한 철학적 반성을 요구하며 전성기에 접어들자 1967년 회화 작업을 그만둔 뒤 이제까지 미술의 본질로 믿어 온 물질성을 대신하기 위해 그가 창안해 낸 도구적 개념은 텔레파시telepathy, 즉 〈정신 감응력〉이었다. 이를테면 1969년 캐나다의 서부 도시 버너비에서 열린 전시회의 도록에 〈전시 기간 동안 나는 미술 작품과 텔레파시로 소통하려고 할 것이다. 작품의 본질은 언어나 영상에 적용될 수 없는

383 다니엘 마르조나, 앞의 책, 36면, 재인용.

일련의 생각이기 때문이다〉[384]라는 주장과 함께 선보인 「정신 감응적 작품」(1969)이 그것이다.

　　이를 위해 그는 초기의 작품들부터 자신의 작품에 사용된 재료가 시각이나 청각 등 감각적으로 전혀 감지되지 않는 프로젝트에 관심을 쏟았다. 그것은 대기 속으로 소량의 부동성 가스를 방출하고, 그것들에 대해 기록으로는 전혀 남길 수 없는 확산을 사진으로 찍는 작업이었다. 「불활성 가스」(1967) 연작에서 그는 다양한 가스를 대기 중에 방출시키더니 「방사 연작」(1967)에서는 방사광선으로 시각적 기록이 불가능한 실험을 계속했다. 그뿐만 아니라 그는 뉴욕의 지겔라우프 갤러리에서 이번에는 청각 불가능한 라디오 주파수를 통해 작품을 선보이기도 했다.

　　그는 일련의 이러한 실험적인 비물질화 작업을 정당화하기 위해 〈나는 현실을 조작하려 들지 않는다. …… 일어날 일은 일어난다. 사물을 있는 그대로 내버려 두라〉고까지 말하지만 엄밀히 말해 그것들은 인간의 지각 능력의 한계에 대한 실험이었을 뿐 문자 그대로 비물질화를 과학적으로 입증하는 실험은 아니었다. 가스나 광선은 비물질이 아니었을뿐더러 조형적 제시가 불가능한 것이지 과학적으로는 측정 가능한 것도 아니었기 때문이다.[385]

　　실제로 개념 미술의 영역을 극대화하려는 그의 기발한 발상과 노력은 그 이후에도 그칠 줄 몰랐다. 1969년에 개최된 몇 차례의 개인전에서도 그는 이전과는 또 다른 방식으로 전시에 대한 일상적 관례를 깨는 퍼포먼스를 보여 주었다. 그것은 마치 1952년 존 케이지가 작곡한 우연과 침묵의 음악 「4분 43초」를 8월 29일 뉴욕의 우드스탁에서 데이비드 튜더David Tudor의 연주로 선보였던

384　Roberta Smith, 'Conceptual Art', *Concepts of Modern Art*, ed. by Nikos Stangos(New York: Harper & Row Publishers,1981), p. 264.

385　다니엘 마르조나, 앞의 책, 37면. 토니 고드프리, 앞의 책, 214면, 360면.

것처럼 부재에 대한 상상의 전시회였기 때문이다.

그는 1969년 암스테르담의 아트앤프로젝트art & project 갤러리에서 열린 전시회의 초청장과 갤러리 입구에다 〈전시 기간에 갤러리는 폐쇄될 예정입니다during the exhibition the gallery will be closed〉라고 적힌 안내문만 문 앞에 전시되어 있었다. 그뿐만 아니라 그 기간 동안 갤러리의 문도 실제로 굳게 닫혀 있었다.[386] 그는 이렇게 함으로써 전시장의 존재 의미에 대하여, 미술가나 미술 작품과 전시장과의 관계에 대하여 다시 생각해 보게 하는 동시에 전시장에서 작품들과의 시각적인 만남 대신 보이지 않는, 부재하는 작품에 대한 의미에 대해 관람자로 하여금 마음대로 상상하도록 주문하고 있는 것이다.

로버트 배리의 텔레파시로 소통하는 비물질화 작업은 1980년 말 이후에는 언어 사용마저도 거부하기에 이르렀다. 그는 1996년의 작품 「무제」에서 보듯이 방 전체를 한 가지 색을 칠한 뒤, 〈희망〉, 〈갈망하는〉, 〈걱정스런〉, 〈기억하다〉, 〈설명하다〉, 〈승인하다〉 등과 같은 단어들이 떠 있는 것처럼 보이거나 거꾸로, 또는 사선으로 등 뒤죽박죽으로 배치했다. 또한 많은 단어들이 천장이나 벽에 의해 잘려 나가게도 했다. 그는 이를 두고 잡지『플래시 아트Flash Art』와의 인터뷰에서도 〈나는 언어를 무의미하게 만들기 위해 언어를 사용한다. 물론 무엇인가를 무의미하게 만들 수 있는 유일한 방법은 가능한 모든 의미들 속에서 그것을 제시하는 것이다〉[387]라고 설명한 바 있다. 정신적 감응을 위해서는 의미의 이해와 해석을 요구하는 언어마저도 그것의 장애가 될 수 있다고 생각했기 때문이다.

386 다니엘 마르조나, 앞의 책, 36면.
387 토니 고드프리, 앞의 책, 358면, 재인용.

412

413

(ㄴ) 주도적 개념주의자들

개념 미술의 절정기는 10년 남짓한 짧은 기간이었다. 하지만 1966년 이후 그 절정기를 주도한 개념 미술가들의 수는 미국의 안팎으로 적지 않았다. 개념주의는 특정한 이념이나 공통의 양식을 요구하지 않았음에도 이미 많은 미술가들이 거기에 물들거나 동조하고 있는, 또는 유행에 민감한 미술가일수록 그것에 대한 유혹을 뿌리칠 수 없었다. 당시의 개념주의는 호기심 많은 미술가들의 조형 욕망이 앞다투어 처녀지를 가로지르려는 갈망에서 빚어낸 새로운 신드롬이나 다름없었기 때문이다. 이를테면 조지프 코수스가 절정기의 끝자락에 이른 1975년에도 여전히 개념주의 운동을 다루는 잡지 『더 폭스The Fox』까지 창간한 경우가 그러하다.

존 발데사리의 개념주의

개념주의의 절정을 구가하며 〈대상없는 미술〉로서 반反형식주의 철학을 실천한 대표적인 개념 미술가는 존 발데사리John Baldessari 였다. 개념 미술가로서 반反양식주의자이기도 한 그는 1966년 이후 형식form이나 양식style에 사로잡히는 회화 작업을 포기했을뿐더러 그림 그리기조차 거부한 나머지 1953년부터 그린 회화 작품들 가운데 수중에 남아 있던 것을 모두 파기해 버렸다.

1970년에는 자신의 초기 회화 작품들을 파기하는 것에 관한 개념 미술 작품을 다음과 같은 신문 공고문의 형식으로 만들어 뉴욕의 유대인 미술관에 전시하기까지 했다. 이를테면 〈하단에 서명한 자에 의해 1953년 5월부터 1966년 3월 사이 제작, 1970년 7월 24일 현재 그가 소유하고 있는 작품 일체가 1970년 7월 24일 캘리포니아 샌디에이고에서 화장되었음을 여기에 알림〉[388]이 그것

388 Lisa Phillips, *The American Century: Art & Culture, 1950~2000*(New York: W. W. Norton & Co., 1999), p. 219.

이다.

그는 이처럼 이른바 〈화장 프로젝트Cremation Project〉를 통해 이제까지 그려 온 〈회화의 죽음〉을 선언하고자 했다. 이를테면 그는 개념 미술의 방식으로 그 직전에 그린 회화 작품 「신의 코」(1965, 도판114)마저도 제거해 버리고자 했다. 그것은 그의 내면에서 개념에 의한 형태와 양식의 사망 선고를 공표하고 싶은 충동이 무엇보다도 강하게 작용하고 있었기 때문이다.

이듬해에 그린 「이 그림은 무엇을 목적으로 하는가?」(1967)라는 작품을 통해 그는 그림(회화)의 본질에 대해서 묻기 시작했다. 그리고는 〈이른바 그림의 모든 구성 원리를 파괴하기 시작할 때 비로소 형태를 왜곡시킬 수 있고 새로운 형식도 발명해 낼 수 있으며, 창조적인 미술가의 길을 향해 나아갈 수 있게 된다〉고 자문자답하고 있다.

그와 같은 창조적인 길로 나아가기 위해 그는 그 해부터 간판장이가 만든 텍스트를 제외하고 모두를 제거하는 특단의 조치를 취했다. 그는 〈모든 개념 미술은 단지 사물들을 지시할 뿐이다〉라는 미니멀리스트 알 헬드Al Held의 주장을 받아들여 「이것은 보게 되어 있지 않은 것이다」(1966~1968)나 「미술가는 단순히 비굴한 발표자가 아니다……」(1967~1968)와 같이 미술품이란 더 이상 관람자들이 보아 주기를 바라는 것이 아니라 오히려 그들에게 지시하는 것임을 강조하고자 했다. 심지어 그는 자신의 지시에 따라 전문적인 간판장이가 그를 대신하여 그림을 그리게까지 했다. 예컨대 사진을 이용한 새로운 조형 방식으로 선보인 작품 「네 개의 의뢰된 그림」(1969~1970)이 그것이다.

실제로 그는 친구와 함께 도시를 걷다가 흥미로운 것을 발견하고 친구의 손이 그 사물을 지시하는 것을 사진으로 찍었다. 그러고 나서 그는 14명의 아마추어 화가들에게 자기가 찍은 사진

을 보내어 그들이 선택한 사진을 그림으로 그려달라고 의뢰했다. 발데사리는 네 개의 그림 하단에 그것을 그린 화가들의 이름(단테 귀도Dante Guido, 패트릭 엑스Patrick X, 니도르프Nidorf, 낸시 콘저Nancy Conger, 패트 퍼듀Pat Perdue)까지 각각 스텐실로 적어 넣고 이를 전시한 것이다. 그것은 무엇보다도 회화와 사진에 대해 관람자들이 가져 온 구태의연한 선입견을 공격하기 위해, 그리고 그들에게 인식론적 단절을 요구하기 위해 던진 질문지였다.

다시 말해 그는 이런 식으로 자신의 아이디어를 타인에게 지시하여 그려진 이른바 〈의뢰된 그림들〉을 통해 무언가를 말하고 싶어 했다. 이를테면 〈그 작품은 누구의 것인가? 누가 미술가인가? 그 작품을 구상한 발데사리 자신인가, 아니면 네 명의 화가들, 즉 귀도, 니도르프, 콘저, 퍼듀인가?〉와 같은 의문들이 그것이다. 아마도 그는 〈화장 프로젝트〉를 통한 〈회화의 죽음〉에 이어서 이번에는 당시 영어로 번역되어 주목받고 있던 프랑스의 구조주의 기호학자 롤랑 바르트의 저서 『저자의 죽음The Death of the Author』(1967) — 저자의 의도를 작품 해석의 기준으로 삼는 것에 반대하는 — 을 이 작품들로 대신하고 있는 것이 아닐까?

그뿐만 아니라 고드프리는 〈그 작품 안에는 기본적인 개념이 들어 있는가? 만약 그것이 이 그림들 안에 들어 있다면 우리는 실제 그림을 미술 그 자체보다는 미술의 기록으로 보아야 하지 않을까?〉[389] 하고 반문한다. 다시 말해 고드프리의 생각대로라면 개념 미술은 미술의 기록, 즉 일종의 기록 미술이 되는 것이다. 어쨌든 「연필 이야기」(1972~1973, 도판115)나 흑백 사진과 컬러 사진, 그리고 비닐 그림이 합성된 「물품 명세서」(1987, 도판116) 등에서 보듯이 발데사리가 시도한 회화로부터 이탈은 이처럼 그림과 사진의 이종 교배가 낳은 혼종의 새로운 조형 기계를 탄생시킴

389 토니 고드프리, 앞의 책, 139면.

으로써 조형 예술의 영토 확장을 가져왔다.

　그는 사진 기록물의 〈능동적이고 계획적인〉 제시 방법doc-
umentation을 동원하여 더글러스 후블러와 더불어 사진 개념주의와
적극적인 교집합을 이룸으로써 개념 미술의 외연을, 즉 나름대로
의 여백을 넓혀 놓았다. 그뿐만 아니라 그것으로 그는 미국의 다
큐멘터리 사진의 전통과 예술 사진의 전통을 해체하고 그것을 대
체할 새로운 사진 작업, 이른바 이종 공유interface의 융합 방식도 선
보였던 것이다.

　그것은 마치 데리다가 복수의 언어, 복수의 텍스트, 즉 글
쓰기의 잡종화를 시도하듯이 발데사리 역시 경계 철폐를 통한 이
중 상연la double séance, 이중의 제스처로 조형 예술의 잡종화를 통
한 혼성 미술hybrid art의 실현을 시도한 것이나 다름없다. 데리다가
『철학의 여백Marges de la philosophie』(1972)에서 〈해체는 이중의 제스
처, 이중의 학문, 이중의 글쓰기를 통해 고전적 대립의 역전을 실
천하는 것일 뿐만 아니라 그것과 함께 고전적 시스템을 대체해야
한다. 이 조건에서만 해체는 스스로 비판하는 이항 대립의 장에,
그리고 비언설적 힘들의 장에《개입하는》수단을 제공할 것〉[390]이
라고 주장하던 그즈음에 발데사리는 조형적 관습의 해체와 혼성
화의 방법으로 시스템의 대체 실험을 시도하고 있었던 것이다. 물
론 그가 그와 같은 실험을 통해 바라는 것은 시도épreuve 자체이지
성공도 실패도 아니다. 그것을 그다음 문제로 여겼기 때문이다.

　실제로 그는 1970년부터 회화로 회화를 부정하고 해체하
는 반어법적 전략을 이번에는 사진과 필름 매체로 돌려 카메라에
의해 결정되는 사진 예술의 전통적인 구성 규칙에서도 벗어날 수
있는 방법을 모색하기 시작했다. 예컨대 그는 단체전 「방파제 18」
(1971)을 위해 스튜디오 밖에서 자기 모습을 찍은 사진이나 「공이

390　Jacques Derrida, *Marges de la philosophie*(Paris: Minuit, 1972), p. 392.

가운데 위치하도록 사진 찍기」(1971) 등에서 기존의 사진 구성에 관한 원칙들을 무시하고 제작하도록 주문했다.

그는 사진가들에게 공을 선창 위로 던져 올렸다 내렸다하면서 가능한 한 공이 사진의 중심에 놓일 수 있게 포착하도록 미리 정해 놓은 목표를 요구함으로써 마치 잘못 나온 스냅 사진처럼 자신의 모습이 사진의 왼쪽 가장자리에서 잘려나가게 하는 초상 사진의 제작을 주문했던 것이다.[391] 그는 무엇보다도 다른 사람이 현장에서 작업하고 작품을 가공하여 완성할 수 있도록 미술가는 단지 지시만을 내리는, 즉 미니멀리즘의 조각가 칼 안드레가 말하는 이른바 〈탈스튜디오 운동post-studio movement〉에 참여했던 것이다.

또한 리사 필립스는 대지 미술의 작가들이 사진을 문헌자료적 기념물로 사용하듯이 발데사리 같은 개념 미술가들이 〈텍스트에 곧잘 곁들인 사진도 탈스튜디오 개념주의의 실천에 있어서 중요한 요소〉가 되었다고 평한다. 사진이 가진 비개성적 특성, 기계적 성질, 그리고 이른바 객관성은 발데사리의 타자 의뢰적인 이종 공유의 아이디어를 통해서 반양식의 발전에 크게 기여했다는 것이다.[392]

또한 그는 그렇게 함으로써 누구보다도 유물론적 형식주의의 역사로부터 탈출과 해방을 즐기려 했던 것도 사실이다. 개념주의가 강조하는 일련의 반양식이 양식이 되었고, 저항과 불만은 또 다른 역사가 되었듯이 개념 미술가로서 발데사리의 뒤집기 놀이도 나름대로 뚜렷한 흔적을 남길 만한 것이라는 점에서 역사적이기는 마찬가지였다. 왜냐하면 그는 오브제와 미술 작품과의 관계에 대한 기존의 통념에 저항할뿐더러 그것의 해체를 적극적으로 요구하는 역사의 전위에 나서기를 주저하지 않았기 때문이다.

391 다니엘 마르조나, 앞의 책, 34면.

392 Lisa Phillips, Ibid., p. 219.

댄 그레이엄의 개념주의

댄 그레이엄Dan Graham은 〈비미술적인〉 개념 미술가였다. 1969년 이전에 시도한 〈개입〉, 그리고 그 이후에 실험한 〈융합〉이라는 조형 방법들 때문이다. 우선 〈개입〉은 새로운 조형 방법이자 전략이었다. 그가 「조형적」(1965)이라는 제목으로 선보인 첫 번째 작품부터 그 방법이 매우 전략적이었기 때문이다.

그것은 〈댄 그레이엄의 조형적인FIGURATIVE BY DAN GRAHAM〉이라는 표지 말을 수퍼마켓에서 잘못 찍힌 영수증 옆에 붙인 뒤 『하퍼스 바자Harper's Bazaar』와 『뉴욕 섹스 리뷰The New York Review of Sex』라는 두 잡지의 광고 사이에다 마치 광고인 듯 위장해 개입시킨 작품이었다. 그레이엄이 이 작품에서 우선적으로 시도한 전략은 은유적인 광고 효과였다. 그것은 미술 작품을 열린 공간에서 베스트셀러인 생필품 광고와 함께 발표함으로써 모든 청중과 접할 수 있게 하려는 전략인 것이다.

이를 위해 그의 개념 미술은 광고라는 장르의 패러디도 마다하지 않았다. 그것도 (오른쪽에) 미국의 유명한 생필품 제조사 탐폰Tampon이 만든 여성의 기능성 생리대인 탐팩스Tampax의 광고와 (왼쪽에) 워너스Warner's 브래지어의 신상품 광고 사이에 자신의 영수증을 위치시킴으로써 그는 과감하게 광고 효과의 극대화를 기도한 것이다. 그가 개념 미술의 선정성을 사회와의 소통 전략으로 삼은 것은 그다음 작품에서도 마찬가지였다.

그의 두 번째 작품은 포르노그래프 잡지와 성性 기구 광고에 둘러싸인 채, 성행위 이후 남성의 발기 부전에 관한 의학적 설명을 요구하는 것이었기 때문이다.[393] 이렇듯 그가 선택한 그와 같은 파격적 개입의 전략은 남녀 모두에게 이미지에 대한 독해를 은유적으로 유도하는 텍스트를 성인 광고의 최전선에 배치함으로

393 토니 고드프리, 『개념 미술』, 전혜숙 옮김(파주: 한길아트, 2002), 170면.

써 미술관이라는 미술 작품의 보수적인 전유 공간을 해체하는 것
이기도 하다.

하지만 따지고 보면 이처럼 기존에 주목받아 온 친숙한 광
고에 새로운 언어를 개입시키는 방법은 이질적 경험에서 오는 〈낯
섦〉에 주목하게 하는 역발상적 사고에서 비롯된 것이었다. 예컨대
숫자와 문자로만 열거되어 있는 「1966년 3월 31일」(1970)이라는
작품이 그것이다. 그는 이 작품을 통해서도 언어를 기본으로 하는
미술은 사고의 행위를 낯설게 만들기 때문이다. 그가 만일 당신이
얼마간의 종이 스크랩과 벽에 쓴 글만 남기고 모든 오브제를 눈앞
에서 없애 버린다면 당신의 머릿속에는 오직 언어만 남게 될 것이
라고 주장하는 까닭도 마찬가지이다.

실제로 이 작품은 우리가 거의 상상조차 할 수 없는 우주의
거리를 숫자로 표시하며 시작하여 우리의 바로 눈 속의 망막retinal
에서 각막cornea까지의 거리인 0.00000098마일에서 끝난다. 즉, 대
우주에서 소우주로의 여행인 것이다. 〈이러한 것들을 상상하고 이
해하려고 노력할 때, 우리는 우리의 정신이나 문자 그대로 우리
자신의 물리적 신체로 되돌려지며, 각막과 망막 사이의 극히 작은
틈으로 돌아가게 된다. 오브제가 진실로 비물질화하고, 오직 개념
만 존재하는 것은 이러한 경험 속에 있었다〉[394]는 것이다.

한편 (주지하다시피) 그는 1969년 이후부터는 〈언어의 개
입에서 이미지의 융합으로〉 개념 미술을 위한 전략을 수정한다.
이를 위해 그가 지향하는 개념 미술도 광고용 스냅 사진이나 슬
라이드를 이용하여 유명 광고에 편승하는 일방적인 〈개입 프로
젝트〉가 아니라 퍼포먼스와 비디오 작업을 통해 〈상호 주체성
inter-subjectivity〉을 강조하려는 쌍방적인 〈융합 프로젝트〉였다. 전자
가 타자를 향해 텍스트(이미지나 개념)를 침투시키는 전략이었다

394 토니 고드프리, 앞의 책, 170면.

면 후자는 자아와 타자 간의 이미지를 융합하기 위한 전략이었다.

이를 효과적으로 수행하기 위해 그가 동원한 도구가 이미지의 반사와 투과를 위한 거울, 또는 유리와 같은 투명 물체들이었다. 이것들을 통해 그는 대상을 〈본다〉는 행위와 〈촬영한다〉는 행위를 개념이나 이미지의 상호소통을 위한 주제로 삼았다. 예컨대 「두 개의 서로 연관 있는 관계」(1969)를 비롯하여 「열린 공간·두 청중」(1976, 도판117), 「퍼포머·청중·거울」(1977) 등이 그것이다.

이것들은 대부분이 대상을 자동적으로 반영시켜 주기 위해 거울을 이용함으로써 주체와 객체 간의 상호 응시가 가능하도록 기획된 것이다. 이를테면 「두 개의 서로 연관 있는 관계」에서 보듯이 이 작품은 이중으로 필름을 영사한 두 사람이 나선형 안에서 서로 반대 방향의 상대방에게 호응하면서 서로를 향해 이동하도록 제작되었다. 이 과정에서 두 사람은 각자의 카메라로 끊임없이 가능한 한 멀리서 서로를 촬영한다. 이러한 방식으로 두 주체는 자아가 서로 타자에 대하여 관찰자(주체)이자 관찰 대상(객체)이 되는 두 가지 역할을 동시에 수행하고 있는 자신을 발견하게 된다.[395]

이러한 전략의 실행은 「열린 공간·두 청중」에서도 마찬가지였다. 이 작품의 의도는 쌍방향 거울과 유리라는 매개물(시공간)을 이용한 상호 응시의 행위를 통해 욕망하는 자아의 존재 의미를 묻고자 하는 데 있다. 다시 말해 이 작품은 내재된 욕망의 무의식적 피드백 기능을 통한 상호 주관성相互主觀性을 확인시키려는 의도에서 고안된 것이었다.

그러므로 여기서는 1970년대 들어서 미국의 지식인 사회에 크게 영향을 미친 라캉의 정신 분석 이론이 뒷받침되고 있음을 발견하기 어렵지 않다. 그레이엄은 고등학교를 졸업한 이후 정

395 다니엘 마르조나, 앞의 책, 60면.

교 교육을 받지 못했음에도 사르트르와 메를로퐁티의 상호 주관성 이론을 비롯하여 당시 크게 유행하던 프랑스의 포스트구조주의와 정신 분석학 등에 심취하여 많은 문헌들을 탐독했다. 그래서 1970년대 이후 그의 작품들이 상호성에 있어서 사르트르의 현상학적이었고, 욕망의 내재화에 있어서 라캉의 정신 분석학적이었다.

특히 그는 〈회화란 시선을 포획하는 덫〉이라고 주장하는 라캉의 욕망 이론을 수용하여 덫으로서 욕망의 시선을 상호 응시를 위해 입체적으로 활용함으로써 자아의 개념을 미학적으로 이미지화해 보려 했다. 라캉에 의하면 욕망désir은 〈존재 결여manque-à-être〉의 환유이며, 꿈은 그것의 은유인 것이다. 그는 욕망을 무의식을 조직화하는 〈결여〉로서 규정한다. 그러므로 결여로서 자아의 욕망은 타자의 욕망을 욕망함으로써 구성된다.

라캉은 「세미나 VI: 욕망과 그 해석」(1958~1959)에서 주체의 욕망이 곧 대타자의 욕망이라고 주장한 바 있다. 하지만 그와 반대로 비극의 주인공 〈햄릿〉과 같은 남성의 경우 결여, 즉 타자의 부재로 인해 〈욕망의 비극〉 속에 빠져들 수밖에 없다. 비유컨대 덴마크의 왕자 햄릿에게는 선왕의 죽음으로 인해 욕망의 대상인 〈대타자의 타자Autre de l'Autre〉가 존재하지 않게 되었기 때문이다. 라캉의 주장에 따르면 이렇듯 인간은 타자를 통해 욕망을 실현하려 한다. 우리는 타자의 욕망을 통해 욕망하게 되고, 타자가 욕망하는 것을 욕망한다. 인간은 욕망으로 자타가 상호 주제적 존재임을 확인할 수 있는 것이다.

실제로 나(자아)에게 있어서 타자는 언제나 나의 욕망의 거울이다. 1970년대 이후 거울로 둘러싸인 그레이엄의 작품들이 마치 라캉의 실험실과 같아 보이는 (근본적인) 이유도 거기에 있다. 그는 대상을 자동으로 반영하는 쌍방향 거울을 통해 라캉의 욕

망 이론을 여러모로 실증하려는 듯 타자의 응시를 내재화하는 실험을 멈추지 않았다. 예컨대 「인접한 두 파빌리온들」(1982, 도판 118), 「세 개로 연결된 입방체들: 비디오를 보여 주는 공간을 위한 실내 디자인」(1986), 「입방체와 비디오방 안에 있는 쌍방 거울 실린더」(1992), 「두 갈래로 갈라진 양면 거울 삼각형」(1998) 등에서 와 같이 그는 거울과 유리로 된 구조물들을 통해 〈파빌리온 프로 젝트〉를 다각도로 선보여 온 것이다.

마르조나도 〈대부분 복잡한 방식으로 반사되는 공간 구조물인 소위 〈파빌리온〉 작업에서 보는 사람과 보이는 대상의 분리는 제거된다. 최소한 부분적으로 조각과 보는 사람, 환경이 늘 새로운 생각 속에 융합되어 서로가 분리되어 있다는 지각을 할 수 없기 때문이다〉[396]라고 주장하고 있다. 이렇듯 그레이엄은 인간 (자아)이 타자에 대한 응시를 내재화, 즉 융합함으로써 자기 반영의 욕망을 실현시키는 욕망의 〈되먹임 현상〉을 개념 미술로 부단히 작품화하고 있다.

한스 하케의 개념주의

한스 하케Hans Haacke는 이데올로그인가 아티스트인가? 그는 둘 다의 면모를 지닌 개념주의자이자 이데올로기적인 설치 미술가다. 쾰른에서 태어난 그가 뉴욕으로 건너온 것은 1965년이었다. 그 이전까지만 해도 그는 개념주의자도 아니고 이데올로그도 아니었다. 이를테면 그는 「응결 입방체」(1965, 도판119)가 보여 주듯 주로 단순한 구조물에서 일어나는 미결정체들의 물리적 과정을 미학적으로 시각화하는 데 관심을 기울여 〈과학적 미술〉의 가능성을 모색하던 미술가였다.

그러던 그가 정치, 경제, 사회 등 인간의 현실 문제들에 대

396 다니엘 마르조나, 『개념미술』, 김보라 옮김(파주: 마로니에북스, 2008), 60면.

해 적극적인 관심을 보이기 시작한 것은 뉴욕으로 이주한 뒤부터였다. 미국 사회가 던지는 다양한 현실로 눈을 돌린 그는 특히 1969년부터 본격적으로 〈정치적 미술〉의 가능성을 모색하기 시작했다. 개념 미술에 대한 그의 관심을 처음 선보인 것은 1970년 4월 뉴욕 문화 센터에서 그룹 〈미술과 언어〉의 회원이자 개념 미술가인 호주 출신의 이언 번Ian Burn이 〈개념 미술과 개념적 양상〉이라는 제목으로 기획한 전시회에 참여하면서부터였다.

특히 그 전시회의 카탈로그에 실린 다음과 같은 하케의 글은 향후 그의 작업이 나아갈 진로와 경향성을 예고하는 것이나 다름없었다. 〈작업의 전제는 체계에 따라 생각하는 것이다. 즉, 존재하고 있는 체계에 개입하고, 그것을 드러냄으로써 생각하는 것이다. 그러한 접근 방식은 조직에 대한 기능적인 구조와 연관된다. 그 안에서 정보, 에너지 그리고(또는) 물질의 전이가 발생한다. 체계는 물리적일 수도 있고, 생물학적 또는 사회적일 수 있으며, 인공적일 수도 또는 자연적으로 존재할 수도 있고, 위에서 말한 모든 것의 조합일 수도 있다. 모든 경우에 실증할 수 있는 과정들은 참조 가능하다.〉[397]

실제로 그의 정치 사회적 사고와 이념을 드러낸 작품들이 이어서 등장했다. 우선, 1970년 7월 뉴욕의 현대 미술관이 기획한 〈정보Information〉라는 전시회에 출품한 「뉴욕 현대 미술관 투표」라는 이색적인 프로젝트가 그것이었다. 70명이 참여한 이 전시회에서 하케는 12주의 전시 기간 동안 그곳을 찾은 29만 9천57명에게 입구에 비치해 놓은 투표 용지를 받아 전자 개표 장치가 된 두 개의 플렉시 글라스 상자 가운데 하나에 넣게 했다. 그것은 미술관 이사회의 임원으로서 뉴욕 주지사에 재선되기 위해 11월 선거에 출마한 〈넬슨 록펠러에 대해 그가 닉슨 대통령의 인도차이나 반도에 대

397 토니 고드프리, 앞의 책, 208면, 재인용.

한 부당한 정책을 지지했으므로 그를 뽑지 말아야 할지?〉를 묻는 물음에 〈예〉, 또는 〈아니오〉로 대답해 달라는 요구 사항이었다.

하케는 전시회가 있기 두 달 전에 닉슨 대통령이 베트남에 대한 폭격과 캄보디아의 공격을 명령한 것에 대해 비판적인 자신의 입장에 동조하는 투표자가 다수가 되기를 기대하며 이를 미술계에도 이슈화하고자 했던 것이다. 결과는 (그림에서 보듯이) 그가 기대한 대로 관람객의 68.7퍼센트가 왼쪽 투표함의 〈예〉에 투표함으로써 간접적이지만 그의 정치적 퍼포먼스를 지지하는 것으로 나타났다. 이를 두고 「뉴욕 타임스」의 평론가 로베르타 스미스 Roberta Smith는 〈정보를 전달하거나 수집하기 위해 복잡한 비시각적 문제들, 즉 종종 본질 면에서 정치적이고 사회적인 문제를 이끌어 내기 위하여, 또는 단순하게 인간 실존의 충만된 모체를 해독하기 위해서 언어를 사용했다〉[398]고 평했다.

정치 사회의 현실을 비판하는 하케의 작품은 이것만이 아니다. 그가 이듬해에 내놓은 것은 「샤폴스키 등의 맨하튼 부동산 소유 실태, 1971년 5월 1일 당시의 사회 제도」(1971)라는 제목의 사회 정의에 관한 작품이었다. 이 작품은 한 부동산 회사가 소유한 뉴욕의 빈민가인 로웨이스트 지역과 할렘 지역의 건물을 무더기로 찍은 사진과 더불어 142개의 패널로 구성되어 있다. 그 패널들에는 지주 회사와 저당권 자료(소유주의 이름, 주소, 구입 날짜 등), 평가 가치와 재산세, 게다가 샤폴스키Shapolsky 가족의 부동산 독점 실태까지 일렬로 적혀 있었다.

결국 구겐하임 미술 관장이 이 작품의 전시를 취소하고 큐레이터인 에드워드 프라이Edward Fry도 해고당하자 하케는 작품의 철수를 거부할 뿐만 아니라 구겐하임 재단의 가족 관계와 사업 내용을 폭로하며 공공 미술관의 역할과 중립성의 문제를 제기하는

398　Roberta Smith, Ibid., p. 265.

작품을 하나 더 만들기도 했다. 그는 1969년 이후부터 줄곧 사회 정의의 실현을 강조하기 위해 제반 권력과 그 영향력의 체제들을 폭로함으로써 이른바 〈정치 사회적 미술〉의 가능성을 실험하는 데 전념하고자 마음먹었기 때문이다.

당시는 미국의 사회 윤리학자 존 롤스John Rawls의 『정의론 The Theory of Justice』(1971)이 출간되어 폭발적인 주목을 받을 정도로 사회 정의의 문제가 뜨거운 이슈로 표면화되던 때였다. 롤스는 특히 사회의 〈절차적 정의를 어떻게 확립할 수 있을까〉에 주목한 윤리학자였다. 그것도 정의로운 제도의 마련이 그가 생각하는 우선적인 문제였다.

이를 위해 그는 인간의 자존감에 기초한 평등한 자유의 실현을 최우선 과제로 삼았다. 그는 불평등이 자존감을 치명적으로 훼손시킨다고 생각했기 때문이다. 그다음으로 그가 강조하는 것은 공정한 기회의 균등을 위한 제도적 평등의 실현이었다. 이와 같은 평등 이념이 실현될 때 사회는 비로소 공정성으로서 정의justice as fairness가 기대될뿐더러 복지 국가의 이상도 실현 가능해진다는 것이다.

하지만 사회 현실은 그의 기대만큼 공정성으로서의 정의가 실현되지 못했고, 분배적 정의도 기대하기 쉽지 않았다. 하케가 또 다른 작품 「마네 프로젝트 74」(1974, 도판120)를 선보인 것도 그와 같은 사회 현실을 투영하기 위한 것이었다. 그는 에두아르 마네의 작품 「아스파라거스의 다발」(1880, 도판121)의 소유주들의 이력을 소상히 밝힌 패널과 함께 그것을 전시할 예정이었으나 〈미술계에 영향을 미치는 사회적 힘은 바로 그가, 세계에 존재하는 다른 모든 것에 영향력을 행사하는 힘과 동일하다〉는 주장 때문에 물의를 일으켜 이 작품도 결국 전시되지 못했다.

또한 1975년 이란의 테헤란에서 발행되는 신문에 실린 네

덜란드 필립스사의 광고를 모사한 작품 「하지만 나는 당신이 나의 동기에 관해 묻고 있는 것으로 생각한다」(1978~1979)의 경우에도 공정성의 정의에 대해 저항하기는 마찬가지였다. 이란에 있는 필립스사의 생산 설비와 판매 조직이 이란군의 미사일, 전투기, 헬리콥터, 탱크 등의 전파 장치와 통신 장비를 공급하고 있었기 때문이다. 이에 대해 로잘린드 크라우스Rosalind Krauss는 하케와의 토론에서 〈차라리 극적이라고 말할 수 있다〉[399]고 평하기도 했다.

이렇듯 하케는 롤스의 이와 같은 사회 정의론을 이념으로서가 아니라 구체적이고 실증적인 사진 자료들을 통해 미학적으로 실천하기에 주저하지 않은 미술가였다. 그 이후 시간이 지날수록 그의 미학적 이념이 세계사적 문제의식으로 발전해 간 까닭도 거기에 있다. 그것은 마치 〈나는 시선의 역사를 원한다. 왜냐하면 사진은 타자로서의 나 자신이 출현하는 것, 즉 정체성에서 의식이 분리되는 것이기 때문이다〉라는 프랑스의 구조주의 기호학자 롤랑 바르트의 주장을 실행하고 있는 것 같기도 했다.

바르트는 사진의 원판과 레이아웃을 비교해 가면서 필요한 부분을 확대하거나 축소하는 기구인 〈카메라 루시다〉의 기능에 비유하며 죽기 직전에 쓴 마지막 에세이 『카메라 루시다: 사진에 관한 노트Camera Lucida. Note sur le photographie』(일명 〈밝은 방〉, 1980)에서 특히 사회 속에서는 소통될 수 없는 실존의 피안으로서 (어머니의) 죽음의 문제를 조명하고 있었기 때문이다.

이를테면 하케가 「빈민층에서 부유층으로의 이동」(1992, 도판122)을 통해 〈정치적 미술〉의 주제를 세계로 넓히려 했던 것도 「마네 프로젝트 74」(도판120)와는 반대로 이번에는 루시다적 심미안을 확대하려는 의도에서 비롯된 것이다. 거대 권력의 경제적 착취에 대한 고발과 저항을 위해 그는 이미 신자유주의의 경

399 이영철 엮음, 『현대 미술의 지형도』, 정성철 옮김(서울: 시각과 언어, 1998), 122면.

제 질서가 낳은 폐해를 거시적인 알레고리로 표상하고자 했다. 예컨대 낡아빠진 소파(빈국) 위에 올려 있는 십자수가 놓인 쿠션(부국)은 그 한복판에 새겨진 부국의 상징물을 통해 국제적인 독점 자본주의의 냉혹한 현실을 대신하여 말해 주고 있기 때문이다. 더구나 하케는 부끄러운 현실을 비판하듯 성조기의 절반을 찢어 내어 바닥에 내동댕이치고 있기까지 한 것이다.

(e) 도구화된 철학적 텍스트

개념 미술만큼 시종일관 미술에 대한 철학적 반성에 직접 매달렸던 미술 사조나 양식도 찾아보기 쉽지 않다. 그것은 1950~1960년 대에 걸쳐 전통적인 형이상학이 오랫동안 범해 온 〈언어의 오용과 남용〉에 대해 철저하게 반성하는 비트겐슈타인을 비롯한 언어 철학자들이 미친 영향 때문이기도 하다. 실제로 반형식의 기치를 앞세우며 등장한 개념 미술은 미술사에서도 전례가 없었던 미술 철학 운동이었다. 무엇보다도 그것은 형식주의가 그동안 소홀히 해온 미술의 본질에 대한 이해를 새롭게 하려 했다는 점에서 더욱 그렇다.

특히 개념 미술가들은 10년 남짓한 짧은 전성기였지만 형식이나 양식 대신 다양한 개념이나 이념을 통해, 즉 미술에 대한 저마다의 철학적 의미를 통해 〈미술이란 무엇인지〉를 진정으로 묻고자 했다. 이를 위해 많은 개념 미술가들이 철학적 텍스트들, 즉 철학적 언명이나 진술들에 의존하거나 그것들을 차용해왔다. 그들의 조형 의지는 대부분이 직접적이든 간접적이든 철학으로의 회귀를 주저하지 않았던 것이다. 그들은 코수스의 「철학을 따르는 미술」처럼 나름대로의 철학적 조형 기계로 무장하기 위해서였다. 다시 말해 개념 미술가들은 철학에 기대어 미술의 본질을 천착하려 했을뿐더러 그들의 조형 욕망 또한 〈철학에의 정합성〉에다 닻을 내리기 위해서였다.

키스 아나트의 철학 도구

키스 아나트Keith Arnatt는 〈나는 진정한 아티스트이다〉라는 문구가 적힌 간판을 목에 걸고 서 있다. 또한 그 옆에는 그가 선택한 철학 도구로서 언어 철학이자 존 오스틴의 저서 『이성과 감성Sense and Sensibilia』(1962)에 나오는 문구를 병치시켜 놓고 있다. 자신이 그와 같은 간판을 목에 건 까닭을 대신 전하기 위해서였다. 그것은 일상 언어학파의 철학자 오스틴이 하버드 대학교에서 행한 유명한 강연인 〈단어의 사용법How to Do Things with Words〉에서 우리가 어떤 행위에 대해 옳고 그른가를 말하기에 앞서 〈어떤 것을 행한다〉는 것이 무엇을 의미하는지를 이해하는 것이 매우 중요하다는 사실을 강조하듯이 미술에서도 저마다의 미술 행위 이전에 〈진정한 미술이란 무엇인가〉를 미술가들에게 묻게 하기 위한 퍼포먼스였다.

오스틴의 『이성과 감성』는 본래 아리스토텔레스의 『자연학 논문집Parva Naturalia』(436a)에 나오는 논문 「이성과 감성De sensu et sensibilibus」에서 빌려 온 것이다. 오스틴은 일상생활에서 이성과 감성의 균형 잡힌 판단과 행위를 수행하기 위한 철학의 역할이 매우 중요함을 주장하던 철학자였다. 이를 위해 그는 무엇보다도 우리가 사용하는 단어가 지닌 〈의미의 명료성〉을 강조한다.

그는 「단어 사용법」에서도 환상illusion이나 환각hallucination과 같은 단어들이 지닌 고유한 기능을 이해하는 데 실패한 영국의 논리 실증주의자 에이어Alfred Jules Ayer의 지각에 관한 〈sense-data 이론〉을 비판한 바 있다. 오스틴이 생각하기에 검증 가능성에 근거한 감각 자료들의 제한적 도입은 우리가 〈보는 것〉의 본질에 관해 이해하고 말하는 능력에 아무런 도움이 되지 않는다는 것이다.

그는 엄격한 검증 가능성만을 고집하는 논리 실증주의자들과는 달리 일상 언어로 출발해서 〈우리가 언제 무슨 말을 해야 하는지〉에 따라 〈우리가 그것에 의해 의미하는 바가 무엇이며, 또 왜

그래야 하는지〉에 대한 해답을 구해야 한다고 주장한다. 그는 그렇게 해야만 단어의 올바른 사용법과 그릇된 사용법을 확실하게 구별할 수 있고, 그 방식에 따라 부정확한 언어에 의해 사로잡혀 있는 함정을 피할 수 있다고 생각했기 때문이다.[400]

　　그것은 아나트가 굳이 〈진정한real〉이라는 단어를 사용한 의도와도 크게 다르지 않다. 그가 철학 도구로 빌려 쓰고자 하는 오스틴의 생각, 즉 〈올바른〉 사용법과 그릇된 사용법을 구별하기 위해서는 사용하는 〈말의 의미가 무엇인지, 왜 그래야 하는지〉에서 해답을 찾아야 한다는 주장과 다르지 않기 때문이다. 나아가 그는 〈진정한〉이라는 단어로 미술의 본질뿐만 아니라 미술가의 본성에 대한 의미를 우회적으로 물으려 했다.(도판123)

　　그가 자신을 「Keith Arnatt is an Artist」라고 동어 반복적으로 강조하려는 의도도 마찬가지이다. 그것은 개념 미술가인 그가 이성과 감성의 균형 잡힌 사고와 행위를 위해서는 사용하고자 하는 언어나 개념의 의미가 무엇인지를 우선적으로 밝혀야 한다는 언어 철학이자 오스틴의 주장이 미술에도 예외 없이 적용되어야 한다고 생각했기 때문일 것이다.

로즈마리 트로켈의 철학 도구

독일 출신의 여성 미술가 로즈마리 트로켈Rosemarie Trockel은 개념 미술가이자 설치 미술가이다. 그녀는 언어와 문맥이 어떻게 상호 작용하는지, 그리고 미술가들이 그것을 어떻게 자신의 의도에 맞게 사용하는지를 보여 주는 언어 철학적 개념주의자이다. 이를 위해 그녀는 일찍이 기계로 짠 모직 천 위에 근대 철학의 아버지인 프랑스의 이성주의 철학자 데카르트의 명제 〈나는 생각한다, 그러므로

400　새뮤얼 스텀프, 제임스 피저, 『소크라테스에서 포스트모더니즘까지』, 이광래 옮김(파주: 열린책들, 2003), 671~672면.

나는 존재한다〉를 적어 넣은 작품 「코기토 에르고 숨Cogito ergo sum」 (1988, 도판124)을 선보였다.

그것은 개념주의자를 마치 〈사유하는 주체〉로 선언하는 문구 같기도 하다. 더구나 그녀는 편물 기계로 짜 넣은 이 명제 아래에다 말레비치와 라인하르트를 개입시키는 방식으로 검은 사각형까지 그려 넣었다.[401] 그것은 그녀가 이 작품을 철학적 논쟁의 장으로 만들고 싶었기 때문이었을지도 모른다. 실제로 그녀의 설치 미술 작품들은 존재론적이고 무신론적이다. 예컨대 사물의 존재와 부재는 형식에 있어서 같은 것임을 강조하는 존재론적 작품인 「나는 불안하다」(1993)를 비롯하여 「사물이란 무엇인가」(2012, 도판125)나 「무신론」(2007)과 같은 실존주의적인 작품들이 그것이다.

이렇듯 그녀의 작품들은 존재하는 것에 대한 실존적 의미를 묻고 있다. 마치 〈실존이 본질(존재)에 선행한다〉는 프랑스의 철학자 사르트르의 무신론적 실존 철학의 신념에 동조하려는 듯 그녀는 〈나는 불안하다Ich habe Angst〉라는 개념주의적 레토릭으로 응수한다. 그것도 제2차 세계 대전 중에 심하게 폭격당한 뒤 보수하여 지금은 미술관으로 사용되고 있는 쾰른의 성 베드로 대성당의 제단 뒤에 이와 같은 아이러니컬한 문구를 배경으로 배치해 놓음으로써 그녀는 〈여기에 지금hic et nunc〉이라는 실존의 주체적 의미를 신과 연관 지어 역설적으로 묻고 있는 것이다.

고드프리는 〈이것은 단순한 두려움에서 오는 진술인가? 먼저 누가 말하고 있는지를 질문해 보아야 한다. 예수일까, 특정한 독자일까? 미술 관계자일까, 아니면 평안과 기도를 구하러 오는 교구민일까? 특정한 독자는 쓰인 그 진술을 내면화하라는 암시적 명령에 어떻게 반응할 것인가?〉라고 묻는다. 그러면서도 그

401 토니 고드프리, 앞의 책, 357면.

의 대답은 〈제단이란 쓰이고 말해지는 언어의 장소이다〉[402]라는 개념주의식 언설로 우회한다. 성당의 제단을 신의 언어, 즉 로고스(태초에 로고스가 있었다)라는 〈하나님의 말씀〉이 전해지는 장소인지 아니면 신과 소통하려는 인간의 언어가 발화되는 장소인지 각자의 해석을 요구하고 있기 때문이다.

하지만 아르테 포베라의 미켈란젤로 피스톨레토Michelangelo Pistoletto의 작품 「작은 기념탑」(1968)을 코믹하게 패러디한 알레고리의 작품인 「운 좋은 악마」(2012, 도판126)처럼 그녀의 작품들이 아무리 초자연적이고 유머러스할지라도 그녀는 이미 낡아 빠져 주인에 의해 버려진 흉물 같은 소파로 상징화한 「무신론」을 통해 사유하는 주체적 자아Cogito로서 자신의 실존적 신념을 드러낸 바 있다. 또한 그녀가 편물 기계로 짠 오브제를 사용한다든지, 심지어 페미니즘 미술가인 신디 셔먼Cindy Sherman과 바버라 크루거의 머리카락을 재료로 하여 만든 붓을 사용함으로써 페미니즘과의 각별한 연대를 직간접으로 유지해 온 미술가라고 할지라도 우리는 그녀의 설치 미술 작품들 가운데 언어나 개념과의 상호 작용을 통해 그것의 철학적 의미를 묻는 데 소홀히 한 것을 찾아보기 힘들다.

그녀 역시 지금껏 〈미술이 논리학이나 수학과 가지는 공통점은 그것이 동어 반복이라는 점이다. 다시 말해 미술 개념(또는 작업)과 미술은 증명을 위해 미술의 맥락 밖으로 나가지 않아도 미술로 이해될 수 있다〉는 뒤샹의 신념이나 〈이 물건은 미술이기 때문에 미술이다〉라고 하는 코수스의 동어 반복적 주장에서 개념 미술의 아이디어를 구하기는 마찬가지이기 때문이다.

402 토니 고드프리, 앞의 책, 355면.

⒡ 개념 미술과 아르테 포베라

많은 미술 평론가들은 아르테 포베라Arte Povera와 개념 미술과의 교집합 관계를 주장한다. 그들은 아르테 포베라와 개념 미술과의 공유소共有素나 교집합 관계에 주목하기 때문이다. 1960년대 후반 이래 아르테 포베라는 대지 미술과 더불어 개념 미술과는 불가피하게 내재적 연관성을 지니고 있었다는 것이다.

왜 아르테 포베라인가?

아르테 포베라Arte Povera(Poor Art)란 이탈리아어 〈포베라povero〉, 즉 가난한, 빈약한, 결핍한, 불충분한 등의 뜻을 가진 형용사와 아르테àrte, 즉 예술이나 미술의 명사가 결합된 단어이므로 〈가난한 예술〉이나 〈빈약한 미술〉을 뜻한다. 그것은 1967년 이탈리아의 미술 비평가이자 큐레이터인 제르마노 첼란트Germano Celant가 당시 12명으로 구성된 미술가 그룹의 첫 번째 전시회를 기획하면서 그들의 작품 경향에 대하여 처음 사용한 용어로, 〈보잘것없거나 하찮은〉 일상적 재료들로 만든 미술 작품들을 가리킨다.

이를테면 팝 아트에 대해 반발하며 출현한 아르테 포베라는 돌맹이나 바위, 나뭇가지나 밧줄, 넝마조각이나 폐품 의복, 시멘트나 철판 등과 같이 지극히 일상적인 생필품이나 자연물을 통해 사물들이 가지는 본래의 물성을 이용하여 인간과 문화, 삶과 예술, 자연과 문명 등에 대한 철학적 사색과 미학적 통찰을 수사적으로 표현하고자 했다. 한마디로 말해 아르테 포베라는 낮은 곳에서부터 일상으로 복귀하려는 퍼포먼스였다. 그것은 그렇게 함으로써 전후의 아메리카니즘에만 도취되어 온 미국 미술이 간과하고 있는 휴머니즘을 재발견하려는 운동이기도 했다.

첼란트가 〈중요하게 일어난 사건은 일상적인 것이 미술의 영역으로 들어갔다는 것이다. …… 물리적인 현존성과 행동이 곧

미술이 되었다. 도구로서의 언어의 근원들은 새로운 언어학적 분석에 종속되었다. 그것들은 새로 태어났으며, 그 안에서 새로운 휴머니즘이 발생했다〉[403]고 주장하는 까닭도 거기에 있다. 또한 그것은 휴머니즘을 기저로 하고 있다는 점에서 정치 사회적이기도 하다.

1970년 스위스의 큐레이터인 장크리스토프 암만Jean-Chris-tophe Ammann이 〈아르테 포베라는 기술적인 세계와 반대되는 시적 메시지를 열망하고 가장 단순한 수단에 따라 그러한 메시지를 표현하는 미술을 뜻한다. 상상력의 힘에서 파생되는 재료를 통한 가장 단순하고 가장 자연적인 법칙과 과정으로의 이러한 회귀는 개별화된 사회에서 인간의 행동을 재평가하는 것과 등가적이다〉[404]라고 규정하는 이유도 마찬가지였다. 또 하나의 과정 미술process art인 아르테 포베라는 진부함의 회복을 통해 인간주의로의 회귀를 지향한다는 것이다.

그와 같은 회귀를 위해 아르테 포베라의 미술가들이 지향하는 이념은 크게 세 가지였다. 첫째, 테크놀로지에 대한 거부였다. 선진 소비 문화의 실천에 참여하기를 거부하는 그들은 팝 아트나 미니멀리즘과 같은 미국 미술의 지향성이나 제작 방식을 테크놀로지로 간주한 나머지 반테크놀로지의 입장을 택했다.

둘째, 그들은 사진의 개입이나 활용을 반대했다. 실제로 사진 작업이 팝 아트와 개념 미술에 등장하자 이탈리아에서는 이를 배제하려는 방침을 따랐다.

셋째, 아르테 포베라의 뚜렷한 특징은 작업의 재료 및 제작 과정과 맺고 있는 특이한 관계이다. 그것은 비형식적이고 언어 이전에 존재하는 경험, 즉 결핍이나 부재에서 비롯된 경험을 강조하며 진부한 생산 양식을 그것의 고유한 역사로부터 복원하려는 기

403 토니 고드프리, 『개념 미술』, 전혜숙 옮김(파주: 한길아트, 2002), 178면, 재인용.

404 토니 고드프리, 앞의 책, 178~179면, 재인용.

획이었다.[405]

또한 이와 같은 회귀적 이념이 낳은 미술 운동을 미화해 온 밀라노의 미술 비평가 첼란트도 〈아르테 포베라는 민주적인 통일성에 의해 이해된 자연과 생리학적이면서 동시에 정신적인 단편으로서의 인간과 같은, 일상적이고 원초적인 요소들에 대한 찬가와 같았다〉[406]고 평한다. 이를테면 시대에 뒤떨어진 형식과 장인적 생산 방식을 결합한 미켈란젤로 피스톨레토의 「넝마 조각 앞의 비너스」(1967, 도판127)를 비롯하여 조반니 안셀모Giovanni Anselmo의 「꼬임」(1968, 도판128)이나 주세페 페노네Giuseppe Penone의 「8미터의 나무」(1969), 마리오 메르츠Mario Merz의 「가변 용적」(1971), 줄리오 파올리니Giulio Paolini의 「예술과 공간」(1983)에서 보듯이 당시 이탈리아의 많은 미술가들이 지향하는 정신세계가 복원 미학적이었다는 것이다. 그들뿐만 아니라 알리기에로 보에티Alighiero Boetti, 피에르 파올로 칼초라리Pier Paolo Calzolari, 루치아노 파브로Luciano Fabro, 야니스 쿠넬리스Jannis Kounellis, 질베르토 조리오Gilberto Zorio 등 포베리스모Poverismo를 표상하는 이들의 예술 세계도 마찬가지였다. 하지만 아르테 포베라는 주로 1960~1970년대 이탈리아의 미술 운동이었지만 이탈리아에만 국한되지는 않았다. 그것은 독일 태생의 전위적인 미국 화가 요제프 보이스Joseph Beuys를 비롯하여 미국의 포스트미니멀리즘 조각가 칼 안드레와 에바 헤세Eva Hesse, 과정 미술을 추구하는 조각가 리처드 세라Richard Serra, 개념 미술가 브루스 나우먼, 한스 하케, 로버트 모리스, 대지 미술가 로버트 스미드슨 등 대서양 건너의 미술 운동에도 적지 않은 영향을 미치며 확산되었기 때문이다. 예컨대 리사 필립스가 1968년 리처드 세라, 에바 헤세, 브루스 나우먼 등의 9인 전에 질베르토 조리오와 같은

405 할 포스터 외, 『1900년 이후의 미술사』, 배수희 외 옮김(서울: 세미콜론, 2007), 509면.
406 토니 고드프리, 앞의 책, 178면, 재인용.

아르테 포베라 미술가들이 참여함으로써 〈유럽판 포스트미니멀리즘〉[407]의 출현이라고 평한 경우가 그러하다.

아르테 포베라와 개념 미술

미술 비평가 토니 고드프리는 아르테 포베라를 개념 미술의 마지막 표명으로 간주한다. 그것은 아르테 포베라의 미술가들이 대부분 뒤샹처럼 레디메이드를 통해, 그것도 하찮은 기성품들을 가지고 인간과 자연의 본성인 인성과 물성을 미학적으로 표현하고자 했기 때문이다. 더구나 그들 가운데서도 야니스 쿠넬리스Jannis Kounellis는 1968년 로마의 라티코 갤러리에서의 초대전에 12마리의 말을 끌고 들어와 마구간을 차렸다든지, 또는 신선한 커피 가루가 담긴 12개의 접시를 저울에 일렬로 매달든지 하여 「무제」(1969)라는 제목으로 선보이기까지 했다.

특히 그는 전시 기간 동안 향기 좋고 신선한 커피를 접시에다 정기적으로 보충함으로써 자극적인 냄새로 인해 그것의 존재에 대한 기억이 되살아날 수 있게 했다. 이토록 그는 생명을 지닌 동물(말)의 달갑지 않은 냄새와 더불어 커피와 같이 유혹적인 냄새가 진동하는 진짜 물건들(레디메이드)을 통해, 즉 감관에 대한 그것들의 강렬한 자극을 통해 관람자에게 다시 한번 〈미술이란 무엇인가〉에 대해 물으려 했다. 게다가 그는 제도적 틀 안에 자연의 대상을 들여와 문화적 충격을 준 그러한 연극적 퍼포먼스에서 관람자로 하여금 그 의미를 나름대로 상상케 하는 〈12〉라는 숫자를 강조함으로써 자신의 조형 의지를 개념화하는 데도 소홀하지 않았다.

또한 고드프리의 말대로 아르테 포베라가 〈개념 미술의 마지막 표명〉으로 간주되는 데에는 시간이 지날수록 그들이 오브제

407 Lisa Phillips, Ibid., p. 186.

의 제작에서 언어(단어나 숫자)로 전향하는 경향을 보였기 때문이다. 이를테면 미켈란젤로 피스톨레토가 1989년에 선보인 「신은 존재하는가? 그렇다! 존재한다!Does God Exist? Yes! Do!」(1999, 도판 129)라는 존재론적 설치 작품이 그러하다.

심지어 언어보다 레디메이드를 선호했던 쿠넬리스조차도 1967년 이전의 작품들에서는 단어나 숫자를 즐겨 사용했다. 하지만 첼란트는 〈쿠넬리스의 의도는 본능에서 무의식적인 것에 이르는 모든 존재를 포함하는 접속과 대면을 설정한다. 그러한 경험의 암시는 쓰여진 말의 독재에서 벗어나게 하는 유일한 방법으로, 청교도적이고 무균적인 언어, 즉 컴퓨터 언어와 같은 최상의 공식적인 언어가 될 위험을 무릅쓴 것이었다. 쿠넬리스는 이러한 언어에 반대하여 자연적이고 유기체적인 소재의 비속어를 제시했다. …… 엘리트의 언어 형태인 철학 언어에 반대한 그는 대중적인 언어, 감각적인 언어를 사용했다〉[408]고 평한다. 그의 작품들은 인간의 사유를 〈신은 존재하는가?〉처럼 그 감옥 안에만 머물게 하는 피스톨레토의 언어 형태를 보여 주는 텍스트와는 달리 다양한 사회 현상을 암시하는 이념적 의미를 지닌 비언어적 텍스트들이었던 것이다.

이제까지 살펴보았듯이 아르테 포베라는 레디메이드와 합쳐지는 지점에서 개념 미술을 만남으로써 개념 미술과 마찬가지로 이념 미술Idea Art이나 정보 미술Information Art이라고도 불릴 수 있다. 또한 개념 미술이 미니멀리즘이나 대지(환경)미술과 맞닿아 있는 것처럼 아르테 포베라도 그것들과 일정한 부분에서 교집합을 이루고 있다.

1970년 6월 토리노에서 첼란트가 〈개념 미술, 아르테 포베라, 대지 미술〉의 전시회를 조직하였던 것도 그런 연유에서였다. 이 전시회에는 코수스와 와이너 같은 언어 중심적인 개념주의자

408 토니 고드프리, 앞의 책, 182면, 재인용.

들, 월터 드 마리아Walter De Maria와 로버트 스미드슨Robert Smithson 같은 대지 미술가들 그리고 피스톨레토와 쿠넬리스 같은 아르테 포베라의 미술가들이 한자리에 모였다. 이 세 경향은 상호 배타적이기보다 중첩되어 있기 때문이었다.[409] 하찮음과 활기 없음, 가치 없음과 황폐함이 오히려 천부적인 재능을 가진 미술가에게 영감을 주어 탄생한 아르테 포베라와 대지 미술이 결핍과 부재로 중첩되어 있다면 그것들 모두는 이미 재현 대신 〈지시〉를 미술의 본질로 하는 과정 미술로서의 교집합 관계를 이루고 있었던 것이다.

하지만 아르테 포베라와 개념 미술은 본질 이해에 대한 동기 및 치료의 과정에서 진로를 달리했다. 〈지시〉를 위한 조형 기계로서 언어를 택한 개념 미술이 언어 철학에서 논리 실증주의나 분석 철학처럼 일상적 문맥을 무시한 채 단지 언어의 오용과 남용에 대한 철학적 반성으로 그치고만 〈미완의 프로젝트unfinished project〉였던 데 비해 〈부재와 결핍〉이라는 포베리스모poverismo에서 출발한 아르테 포베라는 일상으로의 회귀에 적극적이었기 때문이다. 아르테 포베라가 씌어진 말의 독재에서 벗어날 수 있었던 까닭도 거기에 있다. 그럼에도 불구하고 유럽에서 활동하던 아르테 포베라의 미술가들이 대서양 건너 미국의 헤게모니에 빠르게 물들어 가면서 그 미술 운동의 운명도 개념 미술과 같이할 수밖에 없었다.

7) 대지 미술: 탈장소의 미학

미국 미술의 힘을 과시해 온 이래 그것의 특징은 〈과정의 미술〉뿐만 아니라 〈규모의 미술〉로도 나타났다. 그것은 무엇보다도 조형 욕망의 가로지르기가 활발하게 진행되던 전환기에 드넓은 (미국

409 토니 고드프리, 앞의 책, 209면.

의) 공간이 (그들의) 의식을 지배한 탓일 수 있다. 하드웨어의 규모 자체가 사람들에게 토대나 틀, 즉 구조structure에 대한 생각의 변화를 가져온 것이다. 하지만 그보다 더 큰 이유는 그 안에 새로운 소프트웨어, 즉 내용contents을 풍성하게 채울 수 있는 여건의 조성에 있었다.

예컨대 전후의 새로운 국제 질서 속에서 미국의 힘을 과시하기 시작한 1960년대 초, 존 F. 케네디 대통령의 〈뉴 프런티어〉 정책에 이어서 1965년 린든 베인스 존슨 대통령이 내건 〈위대한 사회The Great Society〉의 건설이라는 프로젝트가 그것이었다. 그것은 미국의 성장 에너지를 획기적으로 개선시켜 질적으로 변화된 미국 사회를 건설하려는 야심찬 청사진이었다. 또한 그것은 노련하고 완성도 높은 문화적 전통이 낳은 유럽인에 비해 뒤떨어진 미국인의 정신적 에너지로서 문화, 예술의 엔트로피entropy를 증가시키려는 물심양면의 열역학적 운동이기도 했다.

실제로 그 프로젝트에 따른 인문학 진흥 기금NEH과 예술 진흥 기금NEA의 적극적인 지원이 학문과 예술의 획기적인 발전을 가져오는 지렛대 역할을 하면서 미국의 예술은 어느 때보다도 크게 고무되기 시작했다. 다시 말해 이때부터 20년간 예술가들에게 무제한으로 재정을 지원한다는 예술 진흥 기금 정책 덕분에 미국의 미술은 세계를 주도하는 전위 예술 시대를 맞이하게 된 것이다.

오늘날 20세기 후반을 〈미국의 세기The American Century〉라고 주장하는 리사 필립스가 1966년에서 1972년 사이를 두고 전통적인 미술을 옥죄어 온 규범의 붕괴와 예술의 혁명을 가져온 〈혁명적인 시기〉였다고 평하는 까닭도 거기에 있다. 이른바 포스트미니멀리즘, 대지 미술, 개념 미술, 신체 예술, 행위 예술, 비디오 아트와 같은 풍성하고 새로우며, 자기 성찰적이면서도 역동적인 형식

들이, 그리고 그것들의 요소가 서로 중첩된 다양한 운동들이 바로 그때 생겨났기 때문이다.[410] 당시는 이렇듯 미국 미술의 특성들이 본격적으로 표출되고 있었던 시기였다.

① 왜 대지 미술인가?

미술에서 이젤로부터의 해방과 더불어 탈평면 운동이 시작된 이래 어디로든 가로지르려는 조형 욕망의 〈엑소더스 강박증〉은 미술가들로 하여금 공간 이탈에 대한 과대망상을 자극하는 지경에까지 이르렀다. 더구나 그것은 미국이 본격적으로 진입하기 시작한 신자유주의 이념의 지원을 받으면서 더욱 가속화되었다. 하지만 미국은 후기 산업 사회에 들어서면서 나타나는 후유증도 피할 수 없게 되었다. 자연에의 과도한 개입과 이용이 인간의 능력에 대한 믿음을 과신하게 했고, 그로 인한 자연의 훼손도 불가피했던 것이다.

이렇듯 가시화되는 환경의 변화는 그것을 보고 그냥 지나칠 수 없는 통찰력을 지닌 관찰자들의 시선을 붙잡아 그것을 그 조형 예술가들의 영감과 상상력으로 표현하게 했다. 〈미술은 문제를 일으켜야 한다〉는 개념주의자 브루스 나우먼의 주장에 못지않게 예기치 않은 문제가 미술을 만들어 내고 있었다. 이른바 〈어스워크Earthworks〉의 작업이 시작된 것이다. 본래 〈어스워크〉는 로버트 스미드슨이 자신의 대지 미술 작품들이 지닌 특징을 가리켜 영국의 SF 소설가 브라이언 올디스Brian Aldiss의 소설 『어스워크Earthwork』(1965)에서 빌려다 사용하면서 알려진 용어이다.

스미드슨은 〈대지 미술〉이라는 새로운 운동이 공식적으로 탄생하기 한 해 전인 1967년에 이미 「파세익의 기념비들The Monu-

410 Lisa Phillips, *The American Century: Art & Culture, 1950~2000*(New York: W. W. Norton & Co., 1999), p. 177.

ments of Passaic」이라는 글을 발표한 바 있다. 그는 이 글에서 뉴저지 주의 파세익 강으로 물을 뿜어 내는 아파트들과 건설 중인 고속도로의 갓길을 지지하는 콘크리트 교각들을 〈기념비〉라고 비꼬며 이름 붙인 사진들을 곁들여 황폐해 가는 자연 환경을 고발한 바 있다. 여러 비평가들이 이 글에 대해 〈엔트로피〉의 개념을 빌려 평하는 까닭도 마찬가지이다.

스미드슨을 비롯한 대지 미술가들은 〈에너지의 총량은 보존된다〉는 제1법칙과 〈열은 높은 온도에서 낮은 온도로 흐른다〉는 제2법칙의 엔트로피(열역학) 법칙을 환경 미술을 출현시킨 부정적 계기이자 이론적 배경으로 간주하려 했다. 사실상 〈물질의 피할 수 없는 분해 과정인 엔트로피가 우주 만물의 궁극적인 숙명〉[411]이라고 주장하는 스미드슨이 1966년에 이미 「엔트로피와 새로운 기념비Entropy and the New Monuments」라는 냉소적인 글을 발표한 적이 있기 때문이다.

하지만 이 글에서 그는 〈줄지어 놓여 있는 상품은 소비자의 망각 속으로 빠져든다. 내부의 이런 우울한 복잡성은 미술에 활기 없고 지루한 것에 대한 새로운 소재를 제공한다. 이 활기 없음과 지루함이 오히려 천부적인 재능을 가진 많은 미술가에게 영감을 준다〉[412]고 하여 아르테 포베라처럼 주목받지 못하거나 버려진 음지에서 얻은 영감을 미술로 탈바꿈시키는 조형 의지를 밝힌 바 있다.

그는 불변하는 이상향 이데아의 피안인 망각lethē의 강 너머에 잠들어 있는 영혼을 깨우려는 아남네시스Anamnesis 想起(소크라테스가 메논에게 뮈토스에 의해 제시한 하나의 가설)의 신통력이

411 Robert Smithson, 'Entropy and the New Monuments', *Artforum*, Vol. 5, No. 10(New York, Jun. 1966), pp. 26~31.

412 할 포스터 외, 『1900년 이후의 미술사』, 배수희 외 옮김(서울: 세미콜론, 2007), 505면, 재인용.

440

441

라도 빌린 듯했다. 그는 또 다른 조형 기계를 고안해 내기 위해 대지의 변화를 〈엔트로피의 조화〉로 그려 내고자 했던 것이다. 이렇듯 그는 대지(환경)에 개입해 온, 심지어 대지를 마구 유린하거나 강간해 온 욕망의 부끄러운 흔적들을 심미안으로 표상하려는 〈엔트로피 미학〉의 시대가 도래할 것임을 예고하고 있는 것이다.

환상의 그림자로 드리워진 무질서를 〈흔적의 미학〉으로 탈바꿈시키려는 대지 미술의 공식적인 출현은 1968년 뉴욕의 드웬Dwan 갤러리에서 〈어스워크〉라는 제목으로 열린 9인의 전시회에 서였다. 이 전시에는 채석장에서 버려진 돌멩이들을 실내로 옮겨와 〈암석의 고고학〉으로 만든 로버트 스미드슨의 「탈장소non-site」(1968)를 비롯하여 흙과 부스러기 더미로 된 로버트 모리스의 「어스워크」, 도랑을 파낸 대지의 흔적인 마이클 하이저Michael Heizer의 「흩뿌리기」, 아이오와 주의 밀밭과 에콰도르 분화구의 재건을 시도하는 데니스 오펜하임Dennis Oppenheim의 「나이테」, 전시실 안에 흙을 가득 채워 흙방Earth Room이라고 부른 월터 드 마리아의 「마일 길이의 드로잉」, 센트럴 파크에 무덤 구덩이를 파고 세운 클래스 올덴버그의 「자족적 도시 기념비」의 사진 등이 전시됨으로써 랜드 아트Land Art, 또는 어스 아트Earth Art라는 새로운 미술 운동이 탄생한 것이다.[413]

이처럼 대지 미술가들은 미니멀리즘이 강조하는 단순한 조형적 구조와 더불어 아르테 포베라가 추구하던 실존적 현실(여기에, 지금)에서 가치의 결핍과 시간의 부재에 대한 영감을 현실(레디메이드)을 넘어 신화적 존재론으로 접근하는 작품들을 만들었다. 그러면서도 대지 미술가들은 개념 미술가들보다 못지않게 그들이 제기한 미술의 본질에 대한 철학적 반성을 지지하고 나섰다.

413 Lisa Phillips, Ibid., p. 202.

이를 위해 그들은 저마다 아틀리에와 갤러리를 떠나 강이나 바다로, 또는 산이나 사막으로 나섰다. 이를테면 그들은 뉴저지와 유타 주로 가거나 협곡과 화산을 찾아 콜로라도와 아이오와로 갔고, 네바다와 뉴멕시코의 사막으로 향했다. 심지어 리처드 롱Richard Long과 해미시 풀턴Hamish Fulton은 풍경을 조금도 변화시키지 않으면서도 시간을 초월하는 사진으로 남기기 위해 볼리비아와 네팔까지 여행하기도 했다.[414]

이렇듯 대지 미술은 자연의 미술이자 환경의 미학이었다. 그것이 미시 설화인 미니멀리즘이나 아르테 포베라와는 달리 거대 설화인 까닭도 거기에 있다. 대지 미술은 자연과 환경에 대한 거대 이야기들grand narratives, 즉 거대 설화로 회귀한 것이다. 또한 대지 미술은 공간의 미술이지만 시간의 미술이기도 하다. 그것은 〈대지의 계보학〉이 된 것이다. 언제부터인가 인간의 욕망은 자연(대지)을 문자의 의미대로, 즉 〈스스로 그대로自+然〉 있게끔 놓아두려 하지 않았기 때문이다.

예나 지금이나 인간의 욕망은 권력을 앞세워 인간의 때가 묻지 않은 자연을 찾아 나서고 있다. 인간에게 문명을 맨 처음 가르쳐 준 프로메테우스의 뜻을 따르기 위해서다. 인간은 어디든 욕망과 권력을 자연에 개입시키며 소유하고자 한다. 땅의 소유를 위해 프로메테우스도 보여 주지 못한 하늘의 지배도 마다하지 않는다. 그 때문에 대지는 인간의 욕망과 권력에 따라 마구잡이로 상처 입고 있다. 흔적투성이가 되고 있다. 그것은 다름 아닌 인간이 남긴 욕망의 자국이고 권력의 흔적들인 것이다.

하지만 그 욕망의 자국과 흔적은 반反자연이다. 그럼에도 인간은 그것을 반자연의 대명사와도 같은 문화와 문명이라는 이름으로 포장한다. 대지의 계보학도 그렇게 해서 생긴 것이다. 인

414 장루이 프라델, 『현대 미술』, 김소라 옮김(서울: 생각의 나무, 2011), 141면.

간은 욕망과 권력을 실어 나르는 운반 수단으로서의 흙과 땅을 이데올로기의 도구로 삼아 왔기 때문이다. 뒤늦게 그 계보학에 눈뜬 이들이 바로 대지 미술가들이었고, 그들이 욕망의 상흔을 미학의 옷으로 갈아입히려 한 것이 곧 어스워크였다.

② 대지 미술가들과 대지의 계보학

고고학과 계보학을 구분 짓는 것은 변화의 원인에 대한 관심을 〈정태적 구조〉와 〈동태적 현상〉 가운데 어디에다 두느냐에 달려 있다. 이를테면 대지·권력의 관계에서 대지가 변화된 정태적 구조에 관심을 둔다면 고고학적 설명이 되지만, 대지의 변화 과정에서 이뤄지는 역학 관계의 현상에 관심을 기울인다면 그것은 계보학적 설명이 되는 것이다.

스미드슨을 비롯한 대지 미술가들이 고고학과 계보학의 구분을 분명히 하지 않으면서도 전자보다 후자에 대한 관심을 좀 더 강조하기 위해 열역학(엔트로피) 법칙을 응용하려고 시도하는 것도 그 때문이다. 시간이 지날수록 변화된 대지의 정태적 구조보다 역학 관계에 의한 동태적 변화 현상으로 관심이 옮겨 간 탓이기도 하다. 그것들에 대한 정치 사회적 관심이 대지 미술을 환경 미술의 범주 안으로 끌어들이고 있었던 것이다.

(a) 로버트 스미드슨

하지만 〈엔트로피〉는 로버트 스미드슨Robert Smithson의 작품을 지배한 미학 원리나 다름없었다. 그가 처음에 내놓은 글이 「엔트로피와 새로운 기념비」였고 죽기 몇 달 전에 가진 마지막 인터뷰의 제목도 〈시각화된 엔트로피Entropy Made Visible〉이었기 때문이다.

19세기의 열역학 분야에서 새롭게 등장한 엔트로피 법칙은 무질서의 정도를 측정하는 척도로 체계화된 것이다. 즉, 모든

현상에서 작용하는 에너지의 총량은 일정하다는 제1법칙과 (볼츠만Ludwig Eduard Boltzmann의 표현에 따르면) 우주가 결국 무질서한 상태(우주의 종말)를 향해 자발적으로 진행하고 있다는 제2법칙이 그것이다. 다시 말해 그것은 〈주어진 모든 체계 내에서 에너지의 소멸은 피할 수 없다는 사실과 유기적인 모든 구조는 소멸하여 결국 무질서와 미분화의 상태로 되어 버린다〉는 사실을 전제한다. 그러므로 결국 모든 종류의 위계 질서들은 내파되어 파국에 이를 수밖에 없다는 것이다. 이에 대해 스미드슨이 든 다음과 같은 예는 과학자들이 처음에 물의 온도에 대해 들었던 것과 비슷하다.

이를테면 〈한쪽에는 검은 모래, 다른 쪽에는 흰 모래로 반반씩 나눠진 모래 상자를 떠올려 보라. 아이를 데려다 상자 안을 시계 방향으로 수백 번 뛰어다니게 하는데, 모래가 뒤섞여 회색으로 변하기 시작할 때까지 계속한다. 그런 다음 아이를 시계의 반대 방향으로 뛰게 한다. 이렇게 해도 모래가 나누어져 있던 원래의 상태로 복원되지는 않을 것이며, 회색은 더 짙어지고 엔트로피는 증가하게 될 것〉이라는 예가 그것이다.[415]

그러면 스미드슨은 처음부터 왜 이와 같은 엔트로피의 법칙을 〈새로운 기념비〉라고 가정한 것일까? 이미 그는 19세기 후반 자본주의 체계의 내재적 모순을 비판하기 위해『자본론Das Kapital: Kritik der politischen Ökonomie』을 쓴 마르크스와 마찬가지로 프랑스의 소설가 귀스타브 플로베르Gustave Flaubert의 마지막 소설『부바르와 페퀴세Bouvard et Pécuchet』에서도 엔트로피에 대한 직접적인 영감을 얻었던 탓이다. 스미드슨이 보기에 플로베르는 그 작품에서 (마르크스와 마찬가지로) 초기 자본주의의 양상만으로도 그 이후 서구인의 삶과 사고에 엔트로피의 어두운 그림자가 점점 더 짙게 드리워질 것임을 풍자적으로 희화하고 있었기 때문이다.

415 할 포스터 외, 앞의 책, 505면.

그러므로 스미드슨은 반세기 이상 지나면서 후기 산업 사회가 진행될수록 엔트로피의 작용과 그로 인해 자본주의 체제의 후기 산업 사회가 맞이하고 있는 무질서(폐허나 종말)한 징후들이 플로베르가 예고한 대로 피할 수 없는 상황으로 치닫고 있다고 믿었던 것이다. 그것은 〈왜곡된 잉여 가치의 양적 증가로 인해 자본주의 생산 양식의 내부적 모순이 점증함에 따라 경제 공황을 초래하게 되고, 공황이 심화되면서 프롤레타리아트에 의한 혁명으로 이어져 마침내 자본주의의 질서가 붕괴된다〉고 마르크스가 (플로베르와 같은 시기에 풍자가 아닌 직설로) 주창했던 자본의 엔트로피 현상과도 다를 바 없었다.

스미드슨은 이곳저곳에서 눈에 띄는 무질서의 현상을 목격할수록 플로베르의 풍자를 되새길 수밖에 없었고, 폐허의 정도를 측정할 수 있는 새로운 척도(기념비)로의 엔트로피 법칙에 대해 더욱 깊이 신뢰할 수밖에 없었다. 그가 「엔트로피와 새로운 기념비」에서 미니멀리즘은 〈쇠퇴로서의 시간〉을 제거해 버렸다고 주장했던 이유도 거기에 있다.

그 때문에 그에게 엔트로피의 영역으로 밀고 나가지 못한 미니멀리즘은 더 이상 매력적인 미술 운동이 되지 못했다. 그에게 〈새로운 기념비〉란 오래된 기념비처럼 우리에게 과거를 기억하게 만드는 것이 아니라 미래를 잊게 해주는 것으로 보였다. 쇠퇴로의 계보학적 시간이 그에게 가장 큰 관심사가 되었던 까닭도 거기에 있었다. 그와 같은 쇠퇴의 시간은 새로운 기념비만이 아니라 반기념비, 즉 「홀러내린 아스팔트」(1969)와 「나선형 방파제」(1970, 도판130)가 묵시적으로 상징하듯 모든 기념비의 쇠퇴에 대한 기념비를 창조해야 한다는 필요성으로 이어졌던 것이다.[416]

특히 유타 주의 그레이트 솔트 레이크 호수에 세워진 인공

416 할 포스터 외, 앞의 책, 506면.

방파제인 「나선형 방파제」는 스펙터클한 기념비적 작품이었다. 그것은 나선형 수로를 통해 태평양에서 곧장 유입된 물이 소용돌이를 일으키며 태고의 힘을 보여 주듯 이 호수가 생겨났다는 신화에서 영감을 받아 만든 것이다. 6천 톤의 현무암과 진흙, 소금 결정체들로 만들어진 너비 5미터, 길이 5백 미터의 나선형 방파제는 선사 시대에 만들어진 고분, 미시시피와 오하이오 계곡에서 발견된 고대의 지형, 특히 오하이오 남부의 사형蛇形 고분을 참조하여 만들었다.

그뿐만 아니라 그것은 그의 정신 세계를 지배하고 있는 엔트로피의 힘을 실현해 보기 위해 만든 것이기도 하다. 이를테면 1972년 갑자기 호수의 붉은 물이 차올라 작품을 덮어 버렸고, 물이 좀 빠지면 하얀 소금 결정체들이 드러나다가 다시 물이 차올라 몇 년 동안 작품이 보이지 않게 된다. 최근에 물이 빠지면서 방파제의 윤곽을 다시 볼 수 있게 되었던 것이다.[417] 이처럼 갤러리와 같은 〈문화의 감옥〉을 벗어나 선보인 그 자연의 퍼포먼스는 출몰을 거듭함으로써 인위란 자연에 내재된 질서와 법칙에 어김없이 따르고 있음을 보여 주고 있기 때문에 더 유명해지기도 했다.

(b) 월터 드 마리아

월터 드 마리아는 대지 미술가 가운데서 누구보다도 프로메테우스적 과대망상을 작품으로 실현시켜 보려고 노력한 인물이었다. 그는 제우스가 감추어 둔 불을 훔쳐 인간에게 내줌으로써 인간에게 맨 처음 문명을 가르쳐 준 프로메테우스처럼 자신도 초자연적인 상상력을 발휘하여 세계를 변형시키고자 했다. 그뿐만 아니라 거대한 공사를 통해 새로운 풍경landscape을 창조함으로써 하늘

417 Lisa Phillips, *The American Century: Art & Culture, 1950~2000*(New York: W. W. Norton & Co., 1999), p. 205.

(조물주)의 분노를 자아낼 수 있다고 믿었다. 그는 미술가도 더 이상 그리는 풍경 화가가 아닌 만드는 풍경 화가가 될 수 있다고 생각했던 것이다. 이를 위해 그는 1971년부터 1977년까지 뉴멕시코 사막에 「번개 치는 들판」(1977, 도판131)을 조성하였다. 그것은 가로 1.6킬로미터, 세로 1킬로미터의 면적 위에 광택이 나는 스테인리스 스틸 막대들을 직사각형의 격자 구조로 배치함으로써 외딴 사막에 번개를 끌어당겨 장관을 이루게 하는 작품이었다. 그는 자신을 마치 불의 조화를 연출하는 지상의 프로메테우스로 착각하게 할 정도로 과대망상적 상상의 세계를 재현하고자 했다.

이렇듯 그는 뒤늦게 물활론적 예술 정신에 충실하려 한 미술가였다. 기원전 7세기의 철학자 탈레스 이래 고대 그리스의 물활론자들hylozoists이 자연의 생성 변화를 네 가지 물질적 원질arché인 즉 물, 불, 공기, 흙으로 설명하려 했듯이 그 역시 대지의 변화를 그것들의 조화로 일어나는 것으로 간주한 나머지 이를 미학적으로 실증하려 했다. 이를테면 「뉴욕 흙방」(1977)에서 보여 준 흙의 존재에 대한 반성을 새삼스럽게 촉구하는 미학적 탐구가 그것이다.

그것은 지구를 병들게 하는 산업화와 테크놀로지의 위협에 대하여 〈땅(대지)으로 돌아가자back to the earth〉는 대지와 환경에 대한 관심의 제고와 더불어 고갈되고 있는 지구의 자원에 대한 반성을 일깨우기 위한 것이므로 환경 미술 작품이기도 하다. 하지만 그것은 일찍이 그가 뉴멕시코의 사막 위에 분필로 그린 평행선 그림인 「마일 길이의 드로잉」(1968)을 통해 대지 위에 드로잉을 시도한 데서 보듯이 근본적으로는 대지의 물리적 속성에 직접 개입하려는 존재론적 조형 욕망에서 비롯된 것이었다.

한편 이를 두고 오늘날 미술 평론가 리사 필립스는 미국 미술의 힘을 새롭게 구현하려 한 1950년대의 마크 로스코, 클리포

71 리처드 해밀턴, 「도대체 무엇이 오늘날의 가정을 그토록 색다르고 흥미롭게 만드는가?」, 1956

72 리처드 해밀턴, 「$he」, 1958~1961

73 리처드 해밀턴, 「징벌하는 런던 67: 포스터」, 1967~1968

74 재스퍼 존스, 「0-9」, 1961

75 재스퍼 존스, 「네 개의 얼굴이 있는 과녁」, 1955

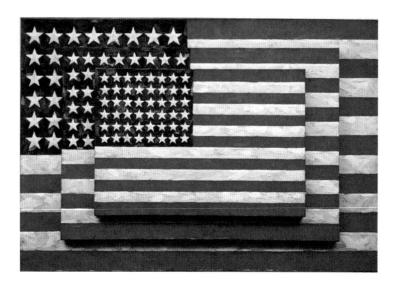

76 재스퍼 존스, 「세 개의 성조기」, 1958

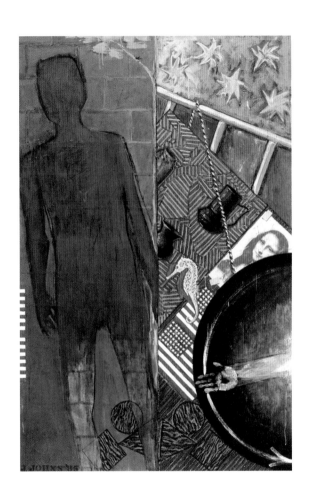

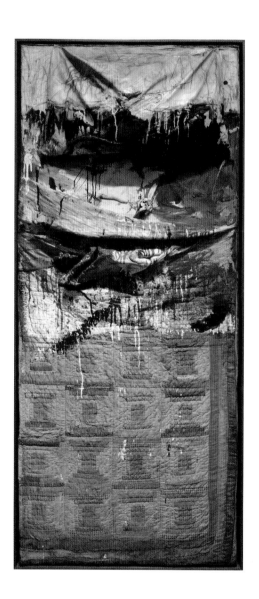

78 로버트 라우션버그, 「침대」, 1955

79 로버트 라우션버그, 「모노그램」, 1955~1959
80 로버트 라우션버그, 「계곡」, 1959

81 로이 리히텐슈타인, 「리틀 알로하」, 1962

82 톰 웨슬만, 「위대한 아메리칸 누드 26」, 1962

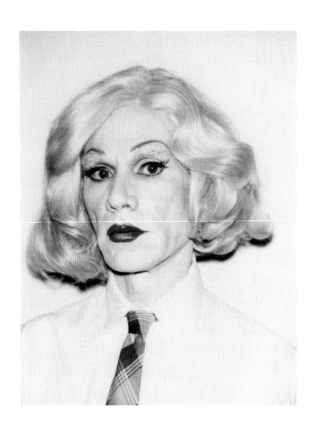

83 앤디 워홀, 「여장을 한 자화상」, 1981

85 앤디 워홀, 「푸른 코카콜라 병」, 1962

86 앤디 워홀, 「금빛 메릴린 먼로」, 1962

87 앤디 워홀, 「메릴린 두 폭」, 1962

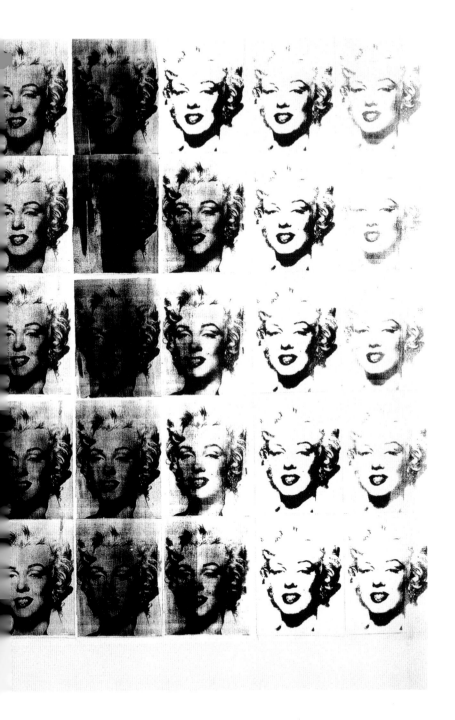

464

465

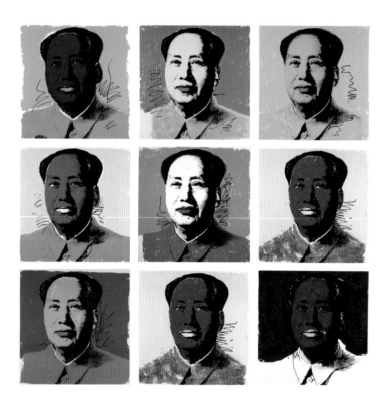

88 앤디 워홀, 「마오」, 1972

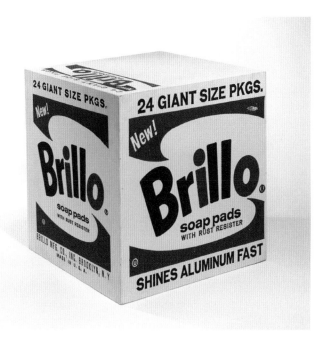

89 앤디 워홀, 「브릴로 상자」, 1964

90 클래스 올덴버그, 「햄버거」, 1962

92 클래스 올덴버그, 「타자기 지우개」, 1999

93 클래스 올덴버그, 「구부러지는 클라리넷」, 2006

94 클래스 올덴버그, 「체리가 있는 스푼 브릿지」, 1988

95 조르주 쇠라, 「퍼레이드」와 상세, 1888

96 폴 시냐크, 「아비뇽의 파팔궁」, 1909

97 라즐로 마홀리나기, 「Sil 2」, 1933
98 라즐로 마홀리나기, 「네온사인」, 1939

99 요제프 알베르스, 「사각형에의 경의」, 1976

100 빅토르 바자렐리, 「얼룩말」, 1950

101 빅토르 바자렐리, 「직녀성」, 1969

102 엘스워스 켈리, 「하얀 직사각형이 있는 회색 Ⅱ」, 1978

103 조지프 코수스, 「하나이면서 셋인 의자」, 1965

art, *ärt*, *n.* practical skill, or its application, guided by principles : human skill and agency (opp. to *nature*) : application of skill to production of beauty (esp. visible beauty) and works of creative imagination (as the *fine arts*) : a branch of learning, esp. one of the *liberal* arts (see **trivium, quadrivium**), as in *faculty of arts, master of arts :* skill or knowledge in a particular department : a skilled profession or trade, craft, or branch of activity : magic or occult knowledge or influence : a method of doing a thing : a knack : contrivance : address : cunning : artifice : crafty conduct : a wile.—*adj.* **art′ful** (*arch.*), dexterous, clever : cunning : produced by art.— *adv.* **art′fully.**—*n.* **art′fulness.**—*adj.* **art′less,** simple : (*rare*) inartistic : guileless, unaffected.—

105 솔 르윗, 「연속 프로젝트 Ⅰ : ABCD」, 1966

106 로런스 와이너, 「소량들 & 조각들, 합치면 하나의 모습을 제시한다」, 1991

107 브루스 나우먼, 「진정한 미술가는 신비로운 진리들을 드러내는 것으로 인류를 돕는다」, 1967

108 브루스 나우먼, 「분수 같은 미술가의 자화상」, 1966

109 브루스 나우먼, 「일곱 인물들」, 1984
110 브루스 나우먼, 「장미에는 이빨이 없다」, 1966

111 멜 보크너, SVA에서의 전시 장면, 1966

MISUNDERSTANDINGS
(A THEORY OF PHOTOGRAPHY)
MEL BOCHNER

PHOTOGRAPHS PROVIDE FOR A KIND OF PERCEPTION
THAT IS MEDIATED INSTEAD OF DIRECT...
WHAT MIGHT BE CALLED 'PERCEPTION AT
SECOND HAND.'
JAMES J. GIBSON

THE PHOTOGRAPH KEEPS OPEN THE INSTANTS WHICH
THE ONRUSH OF TIME CLOSES UP; IT DESTROYS
THE OUTTAKING, THE OVERLAPPING OF TIME.
MAURICE MERLEAU-PONTY

IN MY OPINION, YOU CANNOT SAY YOU HAVE
THOROUGHLY SEEN ANYTHING UNTIL YOU HAVE A
PHOTOGRAPH OF IT.
EMILE ZOLA

LET US REMEMBER TOO, THAT WE DON'T HAVE TO
TRANSLATE SUCH PICTURES INTO REALISTIC ONES
IN ORDER TO 'UNDERSTAND' THEM ANY MORE THAN
WE NEED TRANSLATE PHOTOGRAPHS INTO COLORED
PICTURES, ALTHOUGH BLACK-AND-WHITE MEN
OR PLANTS IN REALITY WOULD STRIKE US AS
UNSPEAKABLY STRANGE AND FRIGHTFUL.
SUPPOSE WE WERE TO SAY AT THIS POINT:
'SOMETHING IS A PICTURE ONLY IN A PICTURE-
LANGUAGE?
LUDWIG WITTGENSTEIN

I WANT TO REPRODUCE THE OBJECTS AS THEY
ARE OR AS THEY WOULD BE EVEN IF I DID
NOT EXIST.
TAINE

PHOTOGRAPHY IS THE PRODUCT OF COMPLETE ALIENATION.
MARCEL PROUST

I WOULD LIKE TO SEE PHOTOGRAPHY MAKE PEOPLE
DESPISE PAINTING UNTIL SOMETHING ELSE WILL
MAKE PHOTOGRAPHY UNBEARABLE.
MARCEL DUCHAMP

THE TRUE FUNCTION OF REVOLUTIONARY ART IS
THE CRYSTALLIZATION OF PHENOMENA INTO
ORGANIZED FORMS.
MAO TSE-TUNG

PHOTOGRAPHY CANNOT RECORD ABSTRACT IDEAS.
ENCYCLOPEDIA BRITANNICA

112 멜 보크너, 「오해: 사진의 이론」, 1970

114 존 발데사리, 「신의 코」, 1965

I HAD THIS OLD PENCIL ON THE DASHBOARD OF MY CAR FOR A LONG TIME. EVERY TIME I SAW IT, I FELT UNCOMFORTABLE SINCE ITS POINT WAS SO DULL AND DIRTY. I ALWAYS INTENDED TO SHARPEN IT AND FINALLY COULDN'T BEAR IT ANY LONGER AND DID SHARPEN IT. I'M NOT SURE, BUT I THINK THAT THIS HAS SOMETHING TO DO WITH ART.

115 존 발데사리, 「연필 이야기」, 1972~1973

116 존 발데사리, 「물품 명세서」, 1987

117 댄 그레이엄, 「열린 공간·두 청중」, 1976

118 댄 그레이엄, 「두 인접한 파빌리온들」, 1982

119 한스 하케, 「응결 입방체」, 1965

120 한스 하케, 「마네 프로젝트 74」, 1974
121 에두아르 마네, 「아스파라거스의 다발」, 1880

122 한스 하케, 「빈민층에서 부유층으로의 이동」, 1992

Keith Arnatt
TROUSER - WORD PIECE

'It is usually thought, and I dare say usually rightly thought, that what one might call the affirmative use of a term is basic – that, to understand 'x', we need to know what it is to be x, or to be an x, and that knowing this apprises us of what it is **not** to be x, not to be an x. But with 'real' it is the **negative** use that wears the trousers. That is, a definite sense attaches to the assertion that something is real, a real such-and-such, only in the light of a specific way in which it might be, or might have been, **not** real. 'A real duck' differs from the simple 'a duck' only in that it is used to exclude various ways of being not a duck – but a dummy, a toy, a picture, a decoy, &c.; and moreover I don't know **just** how to take the assertion that it's a real duck unless I know **just** what, on that particular occasion, the speaker had it in mind to exclude (The) function of 'real' is not to contribute positively to the characterisation of anything, but to exclude possible ways of being **not** real – and these ways are both numerous for particular kinds of things, and liable to be quite different for things of different kinds. It is this identity of general function combined with immense diversity in specific applications which gives the word 'real' the, at first sight, baffling feature of having neither one single 'meaning', nor yet ambiguity, a number of different meanings.'
John Austin, 'Sense and Sensibilia.'

123 키스 아나트, 「바지-말 작품」, 1972

124 로즈마리 트로켈, 「코기토 에르고 숨Cogito ergo sum」, 1988

125 로즈마리 트로켈, 「사물이란 무엇인가」, 2012

126 로즈마리 트로켈, 「운 좋은 악마」, 2012

127 미켈란젤로 피스톨레토, 「넝마 조각 앞의 비너스」, 1967

128 조반니 안셀모, 「꼬임」, 1968

129 미켈란젤로 피스톨레토, 「신은 존재하는가? 그렇다! 존재한다!」, 1999

130 로버트 스미드슨, 「나선형 방파제」, 1970

131 월터 드 마리아, 「번개 치는 들판」, 1977

132 마이클 하이저, 「이중 부정」, 1969

133 마이클 하이저, 「공중에 떠 있는 돌」, 2012

134 리처드 롱, 「돌로 된 선」, 1980

136 틴토레토, 「목욕하는 수잔나」, 1555~1556

137 폴 고갱, 「죽음의 혼이 지켜본다」, 1892

138 주디 시카고, 「디너파티」, 1974~1979

드 스틸, 바넷 뉴먼의 회화에서 공명하게 되었던 개척 정신과 장엄하게 펼쳐진 공간에 대한 미국인들의 매혹을 계승한 것으로 간주한다. 다시 말해 케네디가 내세운 〈뉴 프런티어〉 정신을 존슨이 〈위대한 사회〉의 건설로 계승하려 한 1960년대의 아메리칸 신드롬의 한 양상이었다는 것이다. 그러면서도 리사 필립스는 어스워크를 위해 선택한 장소들이 지니고 있는 고독감, 거대함, 침묵도 〈숭고함〉에 대한 현대적 표현을 상징한다고 주장한다. 월터 드 마리아가 〈고립은 대지 미술의 본질이다Isolation is the essence of Land Art〉라고 지적한 것도 그 때문이었다는 것이다.[418]

(c) 마이클 하이저

실내로부터의 해방 가능성, 즉 사막이나 강, 대지나 바다와 같은 자연의 현장이나 장소에서 조형 예술의 실현 가능성에 누구보다도 강한 집념을 드러내 온 마이클 하이저Michael Heizer의 대지 미술은 주로 계보학적이었던 스미드슨과는 달리 고고학적이었다. 그의 작품들이 우리나라의 거석 문화를 상징하는 고인돌이나 미국 선사 시대의 거대 고분이나 세계 7대 불가사리 가운데 하나로 간주되는 〈영국의 스톤헨지〉와 같은 거대한 고대 구조물을 연상시키기 때문이다.

　　이를테면 네바다 주의 사막에서 제작한 아홉 개의 지반 함몰들Depressions의 연작 가운데 하나인 「흩뜨리기」(1968)는 성냥개비를 땅에 떨어뜨려서 대략적인 모양을 정한 뒤 도랑을 파내고 그 흔적을 사진으로 남기는 기록물, 몰몬 메사에서 24만 톤의 흙을 파내어 만든 「이중 부정」(1969, 도판132), 네바다 주에서 콘크리트와 강철, 흙으로 만든 「콤플렉스 원」(1972), 그리고 캘리포니아

418　Lisa Phillips, *The American Century: Art & Culture, 1950~2000*(New York: W. W. Norton & Co., 1999), p. 205.

주 리버사이드의 한 채석장에서 발파 작업 중에 떨어져 나온 거대한 암석 덩어리를 LA 카운티 미술관에 옮겨 놓은 「공중에 떠 있는 돌」(2012, 도판133) 등이 그것이다.

특히 스미드슨의 「나선형 방파제」, 월터 드 마리아의 「번개 치는 들판」과 더불어 어스워크 작품들 가운데 남아 있는 가장 훌륭한 작품으로 꼽히는 「이중 부정Double Negative」은 엄청난 양의 흙을 제거하여 두 개의 거대한 계곡을 만듦으로써 기독교의 창조 섭리인 〈무로부터의 창조〉처럼 이른바 〈부재로부터의 창조creatio ex absentia〉를 실증해 보이고 있다.

또한 영국의 고대 거석 문화를 상징하는 스톤헨지에서 영감을 받아 자연으로부터 시간, 공간적인 숭고함을 자아내려는 그의 거대 몽상은 그가 1969년부터 시도해 온 거대한 암석 덩어리의 설치 작품인 「공중에 떠 있는 돌」을 통해 실현하고 있다. 자연의 원시적 시원성과 거석 신앙을 눈앞에서 강조해 보이기 위해 그는 몇십 년에 걸쳐 대역사를 벌여 왔다. 그는 1억 5천만 년 전 미국 땅이 형성될 때 바닷속의 용암이 솟아올라 만들어진 거대한 바위에서 떨어져 나온 350톤 무게의 화강암 한 조각을 옮겨 놓는 작업을 통해 그 대역사를 선보이고 있는 것이다. 미학적 몽상가는 시간적 숭고함과 공간적 장엄함에 대한 꿈을 실현시킴으로써 관람자들을 자연과 인간과의 시공적 관계 속으로 끌어들였다.

(d) 리처드 롱

영국의 조각가 리처드 롱Richard Long은 흔적의 고고학을 추구하는 대지 미술가이다. 그는 1967년 산보자가 풀숲을 일직선으로 몇 차례 오가며 남겨 놓은 발자국들의 흔적을 사진에 담은 작품 「산보자의 길」(1967)을 선보였다. 그는 자연에 침입한 인간이 남겨 놓은 상흔들의 일정한 모습을 추적하며 자연과 인간과의 관계를

미학적으로 탐구했다.

인간의 흔적은 욕망의 자국이다. 역사가 인간의 욕망이 남겨 놓은 시간의 자국에 대한 기록이라면, 지도는 공간적 흔적에 대한 기록이다. 나아가 인간 자체가 세로내리려는 생물학적 욕망의 흔적이라면 영토는 가로지르려는 욕망의 자국들인 것이다. 전자의 흔적들이 고고학적이라면 후자의 것들은 계보학적일 뿐이다. 욕망의 흔적이기는 예술도 마찬가지이다. 이를테면 대지 미술도 욕망이 남겨 놓은 공간적 흔적들 가운데 조형적인 것에 지나지 않는다.

주지하다시피 17세기 영국의 경험론자 존 로크는 인간의 정신이 처음에는 백지 상태와 같았지만 무엇이든 알고자 하는 욕망에 의해 그 위에 경험의 내용을 원하는 대로 그려 넣음으로써 지식을 획득하게 된다고 주장했다. 이른바 〈흔적의 인식론〉을 경험론적으로 주장한 것이다. 그에 비해 오늘날 대지 미술가 리처드 롱은 〈흔적의 미학〉을 기하학적으로 추구하고 있다. 인간은 미답未踏의 공간으로 이동하려는 욕망에 의해 자연을 인지하게 된다고 생각하기 때문이다. 그가 인간이 자연에 남긴 〈흔적의 미〉를 찾아 아일랜드, 스코틀랜드, 영국, 독일, 프랑스, 스페인, 이탈리아 등 유럽은 물론이고 미국, 아르헨티나, 인도, 니제르에 이르기까지 어디든 나서기 시작한 까닭도 마찬가지이다. 특히 그는 피타고라스나 헤라클레이토스Heracleitos와 같은 물활론적 철학자이자 유클리드Euclid와 같은 기하학적 미학자이다. 그가 지금껏 찾고 있는 욕망의 흔적은 존재론적이고 기하학적인 선line과 원circle이기 때문이다. 그는 인간이 유아기부터 표출하는 욕망의 형상을 선과 원이라고 믿고 있다. 그에게 선과 원은 인간이 표출하는 무의식이나 원초적 본능의 형상이나 다름없다.

이를테면 「산보자의 길」을 비롯하여 「아일랜드의 선」 (1974), 「682개의 돌로 된 선」(1976), 「돌로 된 선」(1980, 도판

134), 「진흙 폭포」(1984), 「붉은 슬레이트의 원」(1986), 「대서양의 슬레이트」(2002), 「걸고 달리는 원」(2003), 「에이본 강의 진흙 방파제」(2005), 「석양의 원들」(2006), 「아콘커과의 원」(2012, 도판 135) 등에서 보듯이 수많은 선과 원들이 바로 그가 찾는 흔적들이다.

그러므로 그는 이것들을 실제 모습의 사진으로, 조각으로 또는 설치로 작품화하여 실내와 실외를 가리지 않고 전시하고 있다. 〈내가 선택한 것, 그것은 걸으면서 그리고 선과 원, 돌과 햇빛을 이용하면서 미술을 하는 것이다. 나에게 사물과 행위는 하나의 의미를 갖는다〉[419]고 그가 주장하는 이유도 거기에 있다. 특히 그가 어린 시절부터 무의식 속에 남겨 온 자신의 고향 에이본Avon의 흔적들에 집착하여 여러 작품들로 무의식을 표상하는 경우는 더욱 그렇다.

1981년부터 진흙mud의 색깔에 대해 〈내게는 이것이 가장 좋은 색이다〉라고 생각한 그는 「진흙 폭포」나 「에이본 강의 진흙 방파제」처럼 에이본 강에서 채취한 진흙을 손으로 벽에 바르거나 원형의 설치물로 작업을 계속해 왔다. 그는 무엇보다도 고향의 사물들로 미술을 행함으로써 〈미술을 한다〉는 것에 대한 각별한 의미를 부여하고자 했다. 이렇듯 그는 기억 속에 보관하고 있는 상념들의 흔적인 노스탤지어를 자신만의 미학으로 재현해 내고 있는 것이다.

8) 페미니즘과 미술

여류 미술사가인 린다 노클린Linda Nochlin은 1971년 「왜 위대한 여성 미술가는 없었나?Why Have There Been No Great Women Artists?」라는 질

419 장루이 프라델, 『현대 미술』, 김소라 옮김(서울: 생각의 나무, 2011), 141면.

문을 던지며 미술사에 작지 않은 파문을 일으켰다. 그로부터 20여 년이 지난 뒤 개념 미술가이자 페미니스트인 메리 켈리Mary Kelly는 〈페미니즘 미술이 현대 미술을 변형시켰다〉고 주장한다. 무엇보다도 〈신체의 현상학적 현전을 성적 차이의 이미지로 변형함으로써〉, 즉 사회적 평등과 공정성의 요구에서 나아가 근본적인 성적 차이의 인정과 강조에 이르기까지 남녀의 관계를 역설逆說함으로써 페미니즘이 현대 미술의 주요한 주제 가운데 하나가 되었기 때문이다.

백가쟁명百家爭鳴을 방불케 하는 20세기 미술에서 페미니즘만큼 미술사를 힐난한 사조도 드물다. 그것은 남성에게 공정성의 위반에 대한 반성을 요구할뿐더러 여성들에게도 성적 차이의 강조에 대한 자기반성을 요구해 오고 있는 것이다. 이런 점에서 페미니즘은 인류의 정신사에서 유례가 없었던 계몽 사조나 다름없다. 모든 사조가 시대정신의 반영이자 인식소episteme임을 전제한다면 페미니즘의 대두는 1960년대 이후 여성의 존재 의미와 가정 및 사회에서의 지위에 대한 이해와 인식이 얼마나, 그리고 어떻게 달라졌는지를 반영하는 것이기 때문이다.

① 인식소로의 페미니즘

1970년대에 들어서면서 페미니즘은 왜 시대적 화두가 되었나? 페미니즘Feminism은 일반적으로 후기 산업 사회의 다양한 특징을 이해할 수 있는 에피스테메 가운데 하나였다. 그것은 경제 성장과 더불어 가지게 되는 정신적 여유 그리고 그에 따른 삶에서의 여가와 여백을 발견하면서 달라지는 개방 사회의 척도이기도 하다. 이를테면 1960년대 이후 서구 자본주의 사회가 보여 준 특징이 바로 그것이었다.

〈남성다움〉이나 〈남성성masculinity〉에 비해 〈여자다움〉이나

〈여성성femininity〉을 강조하려는 정신적 경향성인 feminism은 본래 라틴어 femina에서 유래한 용어이다. 하지만 가부장적 가족 제도가 고착된 사회나 남성 중심의 선입관이 용인되는 사회, 그로 인해 남성성만이 보편적 표준화로 강요되는 사회에서 여성성은 남성에 의한 차별과 억압, 지배와 배제를 전제한 불평등 개념이나 다름없었다. 여성들에 의한 저항의 이데올로기인 페미니즘이 등장한 것도 그 때문이다. 페미니스트들이 처음부터 생물학적 성sex보다 사회학적 성gender을 문제삼고 나온 까닭도 거기에 있다.

역사적으로 돌이켜 볼 때 페미니즘의 문제의식을 가장 먼저 공론화한 인물은 교육 개혁에 의한 여성의 지위 향상을 주장한 영국의 급진주의 교육자이자 여성 해방 운동가였던 메리 울스턴크라프트Mary Wollstonecraft였다. 그녀가 『여성 권리 옹호A Vindication of the Rights of Woman』(1792)를 통해 여성도 남성과 평등하게 교육받을 권리를 주장하자 19세기 들어서는 여성을 위한 대학이 생길 정도였고, 20세기에 들어서면서 더 큰 변화가 일어났다. 이를테면 1926년에는 정치 사회적으로 남성과 동등한 투표권과 참정권이 허용되었을 뿐만 아니라 가정에서도 재산권과 이혼 청구권이 부여된 경우가 그러하다. 오늘날 페미니스트들은 이를 두고 페미니즘의 〈제1의 물결〉이라고 부른다.

〈제2의 물결〉은 1960년대에 영국, 미국, 프랑스 등지에서 일어난 여성 운동을 가리킨다. 거기에는 이미 〈여성은 여성으로 태어나는 것이 아니라 여성으로 만들어질 뿐이다〉라고 주장한 프랑스의 소설가이자 사르트르의 아내였던 시몬 보부아르Simone Beauvoir의 『제2의 성Le deuxième sexe』(1949)이 미친 영향이 무엇보다도 컸다.

특히 그녀는 여성의 구체적인 삶의 상황을 기술하고 있는 제2권에서 여성의 권리와 남성의 권리가 불가분 관계에 있으며,

여성의 자립이 주체로서의 여성에 대한 제1의 조건이 되어야 한다고 결론짓는다. 다시 말해 거기서 그녀는 남녀의 생물학적 차이를 이분법적으로 실체화하는 동일성의 철학을 거부하려 한 것이 아니라, 근대적 주체의 개념에 의해 여성을 이해하지 않으려는 남성 중심적 태도를 비판하려 했던 것이다.[420]

이 책이 제2의 물결의 간접적 계기였다면 그것의 직접적인 계기는 미국의 작가이자 사회 운동가인 베티 프리단Betty Friedan이 쓴 『여성의 신화The Feminine Mystique』(1963)였다. 거기서 그녀가 다루고자 하는 주제는 가부장적 가족 제도하에서 일어나는 여성들(아내와 어머니)의 욕구 불만에 대한 것이었다. 그녀는 그 책의 서문에서부터 〈여성은 사회의 영향을 받기도 하지만 반대로 사회를 변화시킬 수도 있다고 굳게 믿기 때문에 이 책이 의미 있다〉고 밝히고 있다.

그것은 마치 1863년 1월 1일 링컨이 모든 흑인 노예의 자유와 평등을 선언한 게티즈버그 연설문처럼 모든 〈여성의 해방〉을 위한 그녀의 선언문 같기도 하다. 그녀는 여성 해방을 링컨의 노예 해방 선언으로부터 꼭 1백 년이 지난 오늘날 미국 사회의 진정한 변화를 위해서 미국이 반드시 감행해야 할 당면 과제라고 생각했던 것이다.

이를 위해 그녀가 제기하는 첫 번째 요구 사항은 여성, 자신이 가지고 있는 잘못된 문제의식에서 벗어나는 것이고, 그다음은 남성이 여성에게 일방적으로 쓰여진 여성성에 대한 신비의 베일을 벗기는 것이었다. 우선 그녀는 여성들 스스로가 〈죄책감 — 엄마나 주부가 아닌 인간으로서 행동할 때 느끼게 되는 — 이라는 덫〉에 걸려 있다고 지적한다. 그뿐만 아니라 그녀는 남성들이

420 새뮤얼 스텀프, 제임스 피저, 『소크라테스에서 포스트모더니즘까지』, 이광래 옮김(파주: 열린책들, 2003), 701~702면.

여성에게 드리워 놓은 〈여성다움〉이라는 신비스런 이미지에서도 벗어나길 요구한다. 실제로 그녀는 신화에 비유할 만큼 견고한 덫이 되어 버린 왜곡된 선입관에서 여성을 해방시키기 위해 1966년 〈전국여성 동맹NOW〉을 창설하기까지 했다. 그녀가 미국에서 여성 해방 운동의 대모로 불리는 것도 그 때문이다.

페미니즘에 제3의 물결이 일어나기 시작한 것은 1970년대 후반 이후 시대 정신에 대한 새로운 인식소가 된 포스트구조주의와 해체주의 때문이었다. 다시 말해 그것은 푸코, 데리다, 들뢰즈, 가타리, 크리스테바 등이 주장하는 〈차이의 철학〉과 프로이트, 라캉의 정신 분석학이 페미니즘에도 크게 영향을 끼친 탓이었다. 이를테면 크리스테바가 『여성들이 여성을 분석한다Women Analyze Women』(1980)에서 전체화된 여성이나 여성성을 내세우며 여성 해방을 부르짖는 진부한 집단적 페미니즘을 거부한 경우가 그러하다. 거기에는 무엇보다도 여성들 개개인의 차이가 무시되어 있거나 은폐되어 있기 때문이다.[421]

이때부터 페미니즘은 차별과 소외, 억압과 압제로부터 여성의 해방, 나아가 남녀의 사회적 평등과 동등한 권리의 보장이라는 상동성homologie의 원칙을 요구하는 것이 아니라 남녀는 생물학적으로 다르다는 차이와 차별성을 강조하는 상이성paralogie의 현상에 주목하기 시작했다. 페미니즘은 오히려 남성성과는 본질적으로 다른 여성성의 역할과 가치의 중요성을 강조하고 나선 것이다.

나아가 크리스테바는 현전하는 상이성의 강조를 위해 서구 사회의 특징을 자본주의로 파악하지 않고 상징 체계나 언어 체계로 파악하려 한다. 그래서 그녀는 여성이 큰 상징계에 들어가려면 어머니와의 동일화를 부정해야 한다고 주장한다. 여성은 차이의 언어 체계에 들어가기 위해서 모성을 잃어야 한다는 것이다. 왜

421 이광래, 『해체주의와 그 이후』(파주: 열린책들, 2007), 247면.

냐하면 여성적인 성sexualité은 본래 모성에 중독되어 있다고 생각하기 때문이다.

이렇듯 그녀가 바라는 것은 사회적인 여성 해방만을 주장해 온 고루한 페미니즘이 아니다. 그러한 상투적 페미니즘이야말로 오히려 그녀가 가장 혐오하는 페미니즘이다. 그녀는 여성 해방과 양성평등의 이데올로기에 매달리지 않고, 그 대신 여성성의 본질인 모성 체험을 통해 남성성과는 근원적으로 다른 〈어머니를 재발견해야 한다〉고 주장한다. 그녀는 임신과 출산이라는 자기와 타자와의 균열의 실재화, 즉 〈자기 동일성의 작열〉로서 전능한 태고의 어머니를 지향하는 〈원초적 모성주의〉를 제시하려 했던 것이다. 이런 의미에서 그녀는 남녀의 현전하는 현상적 차이를 낳게 된 원인에 초점을 맞추고 있는 자신을 〈성적 차이의 제창자〉라고까지 부른다.[422]

② 미술에서의 페미니즘

페미니즘의 신드롬은 현대 미술에서도 크게 다르지 않았다. 그것은 일종의 밴드웨건bandwagon 현상 — 유행 따라 상품을 구매하듯 시류에 편승하는 현상 — 과도 같은 것이었기 때문이다. 그러므로 조형 예술인 미술이 반성적 로고스를 담아내는 파토스의 향연으로서 당대의 정신과 사회적인 상황을 반영하는 것은 이상한 일이 아니었다.

린다 노클린도 〈미술은 천부적인 재능과 타고난 개인들의 전적으로 독자적인 활동이 아니라 분명 전 시대의 작가들, 그리고 보다 모호하고 피상적으로는 사회 세력들에 영향받는다. …… 사회적인 상황 내에서 만들어진다. 미술은 사회 구조의 총체적인 요소 중의 하나로서 특정하고 한정적인 사회 제도들에 의해 매개되

422 이광래, 앞의 책, 248~249면.

고 결정된다〉[423]고 주장한다. 페미니즘이 현대 미술의 특징을 이해하는 에피스테메로서 여전히 유효한 까닭도 거기에 있다.

미술에서 페미니즘 운동도 『여성의 신화*The Feminine Mystique*』(1963)의 출간에 이어 베티 프리단이 「전국 여성 동맹」을 창설(1966)하여 초대 회장이 되면서 〈여성 해방 운동의 대모〉로 불릴 정도로 활발하게 활동한 즈음부터 표면화되기 시작했다. 처음에 그것은 페미니즘 미술 운동이었다기보다 여성에 대한 고질적인 불평등과 억압에 저항하며 시작한 일반적인 페미니즘 운동을 지원하기 위해 미술계에서도 일부의 여성들이 보여 준 의지의 표현이었다.[424]

하지만 페미니즘 운동에의 지원과 참여는 자연스레 자신들의 의식 개혁을 위한 체험의 기회가 되기도 했다. 그것은 여성 미술가들에게도 페미니스트의 눈으로 미술사를 돌이켜 보는 자성의 계기가 되었기 때문이다. 이내 린다 노클린이 「왜 위대한 여성 미술가는 없는가?」(1971)라는 반성의 화두를 던지게 된 까닭도 거기에 있다.

1966년 존스 홉킨스 대학교에서 열린 데리다의 초청 강연 — 1975년부터 데리다는 매년 수 주간씩 예일 대학교에서 초청 강연을 하여 폴 드 만Paul de Man, 해럴드 블룸Harold Bloom 등 예일 학파의 형성에도 크게 영향을 미쳤다 — 이래 문학, 영화, 미술, 건축 등의 분야에 〈차이의 철학〉이 빠르게 수용되고 응용되던 터에 1969년에는 미국의 동부 지역에서 최초로 여성 미술 단체가 등장했다. 정치적으로 혁명적인 행위 이론을 중요시하는 급진주의적인 행동주의자들이 만든 〈미술 노동자 연합〉의 한 분파로서 〈혁명적

423 탈리아 구마 피터슨, 패트리샤 매튜스, 『페미니즘 미술의 이해』, 이수경 옮김(서울: 시각과 언어, 1998), 9면, 재인용.

424 Cindy Nemser, 'The Women Artist's Movement', *The Feminist Art Journal V*(Winter 1973), pp. 8~10.

인 여성 미술가들Women Artists in Revolution〉이라는 단체가 뉴욕에서 결성된 것이다.

이듬해에는 갤러리와 미술관의 전시에서 거의 모든 여성 미술가들이 제외되는 것에 대항하여 루시 리파드가 〈여성 작가 특별 위원회〉를 조직했다. 1971년에는 뉴욕에서 〈여성 미술 교류 센터〉가 문을 열었고, 이듬해에는 여성들이 운영하는 갤러리인 〈A. I.R. 갤러리〉와 〈20 소호 20〉이 그리고 1973년에는 시카고에 아르테미시아Artemisia와 아크Arc 갤러리가 등장하기도 했다.

또한 1971년에는 〈미술 속의 여성들Women in the Arts〉이 창설되었고, 드디어 1973년에 처음으로 그녀들만의 향연이 뉴욕에서 열리기도 했다. 크리스테바의 「여성이 여성을 분석한다」를 예고하듯 그 여성 단체에 의해 〈여성이 여성을 선택한다〉라는 제목의 전시회가 109명의 여성 미술가들이 참여한 가운데 뉴욕 문화 센터에서 열린 것이다. 그 전시회를 기획하고 조직한 이는 역시 그 모임을 주도하는 앤 서덜랜드 해리스Ann Sutherland Harris와 린다 노클린이었다. 그들은 1976년에도 르네상스 이후의 여성 미술사를 한눈에 정리하는 〈여성 화가들 1550~1950〉이라는 전시회를 열어 주목받기도 했다.

페미니즘 미술 운동은 미국의 동부에서뿐만 아니라 서부 지역에서도 마찬가지로 전개되었다. 서부에서는 동부의 급진적인 행동주의 운동과는 달리 배타적인 미술 제도에 대한 비난이나 여성 참여의 요구보다도 여성의 본질과 여성 미술의 특징을 강조하며 남성 미술과 차별화하려는 운동으로 전개되어 나갔다. 1966년 이래 동부에서는 존스 홉킨스 대학교와 예일 대학교를 중심으로 데리다의 〈해체주의〉가 문학과 미술을 비롯한 예술 분야에 커다란 영향을 미쳤듯이 서부에서도 1975년 이래 버클리 대학교와 스탠포드 대학교에서 푸코 강연이 자주 열리면서 권력과 성의 계보

학인 그의 〈미시 권력 이론〉이 포스트모더니즘과 페미니즘 운동을 부채질하며 여러 분야로 빠르게 확산되었다.

서부 지역에서 페미니즘 미술 운동을 주도한 인물은 단연코 주디 시카고Judy Chicago였다. 그녀는 1970년에 이미 프레스노 주립 대학교에서 최초로 페미니즘 프로그램을 개설했다. 이듬해에 그녀는 미리엄 샤피로Miriam Schapiro와 함께 발렌시아에 있는 캘리포니아 미술 학교CIA에서도 페미니즘 미술 프로그램을 제공했다.[425] 1972년 그들은 로스앤젤레스에 전시 공간인 〈여성의 집Woman-house〉을 만들었고, 곧이어 추이나드 미술 학교 부지였던 곳에 여성 미술가들을 위한 이른바 〈여성의 건물Womans Building〉을 세웠다.

주디 시카고에 따르면 〈여성의 집은 그들이 공동 작업, 개별 작업, 페미니즘 교육을 융합해 여성적인 주제를 숨김없이 다루는 기념비적인 작업을 일구어 내는 곳이었다. 이곳은 구조부터가 전시실을 따라가며 여성이 가정에서 맡은 역할을 신랄하게 비판하는 〈불경스런 극장〉이라고 할 수 있었다. 이를테면 그 집에 들어가면 제일 먼저 〈신부의 계단〉이 나오는데, 계단 꼭대기에는 웨딩드레스를 입은 마네킹이 서 있다. 시트 벽장에서 주부가 된 이 마네킹 신부는 시트가 놓인 선반 위에 말 그대로 몸이 절단된 채 놓여 있다.

육아실은 여성의 다음 역할인 어머니에 관한 것인데, 성인에게 맞는 크기의 아기 침대와 장난감 말은 핵가족의 가사 구조가 모든 구성원, 특히 어머니를 유아 상태에 머무르게 한다는 것을 암시한다. 끝으로 밥하는 사람의 부엌과 월경 욕실에서 어머니이자 아내의 신체는 제멋대로 흐트러져 있다. 초현실주의적 환상이 페미니즘적으로 재편되는 부엌에서는 달걀이 유방으로 변해 벽과

425 Judy Chicago and Miriam Schapiro, 'A Feminist Art Program', *Art Journal*, *XXXXI*(1971), pp. 48~49.

천장을 뒤덮고, 욕실에서는 가짜 피를 빨아들인 탐폰들(생리대들)이 휴지통 밖으로 쏟아져 나와 있다.

이처럼 〈여성의 집〉에서 선보인 냉소적인 퍼포먼스는 구타, 강간, 신체 부자유, 억압 등 여성에 대한 남성의 횡포를 비판하는 페미니즘을 주제로 한 것들이었다.[426] 이렇게 하면서 시카고와 샤피로의 공동 작업은 이내 두 개의 워크숍으로 분리되어 발전했다. 하나는 페미니즘 퍼포먼스 미술과 여러 장르에 걸쳐 영향력을 행사하고 있는 주디 시카고의 퍼포먼스 그룹이고, 다른 하나는 샤피로가 이끄는 페미니즘 미술의 그룹이었다.

1972년에는 대학 미술 협회CAA나 학교의 미술 교육 제도 등에서 불균형을 바로잡기 위해, 그리고 여성 미술가들에게 다양한 활동의 장을 제공할 목적으로 그 산하에 〈여성 미술가 대위원회〉가 설립되었다. 그들은 주로 여성 미술의 제도적 개선을 위한 문제를 제기하는 동시에 페미니즘과 여성 미술에 관해서도 다양한 토론을 벌였다. 이듬해에는 〈로스앤젤레스 여성 회관〉이 개관되면서 여성을 위한 전시 공간과 워크숍, 연구 프로그램 등이 제공되기도 했다.

1970년대 들어서 미국에서는 페미니스트들의 미술 작품뿐만 아니라 페미니즘 미술만을 집중적으로 다루는 여러 잡지들도 등장하기 시작했다. 예컨대 1971년 여성 미술 운동을 기록으로 남기기 위해 레드스타킹 아티스트Redstocking Artists가 만든 『여성과 미술Women and Art』을 비롯하여 1973년 루스 이스킨Ruth Iskin이 편집한 『여성 공간 저널Womanspace Journal』, 〈미술계에서 여성 미술가들의 목소리를 대변하고 그들의 지위를 향상시키며, 여성 차별주의적 착취와 행태를 폭로하려는 취지에서〉[427] 신디 넴저Cindy Nemser가

426 할 포스터 외, 『1900년 이후의 미술사』, 배수희 외 옮김(서울: 세미콜론, 2007), 570~571면.
427 Cindy Nemser, Ibid., p. 2.

이끄는『페미니즘 미술 저널The Feminist Art Journal』, 페미니즘 미술로 특화된 잡지인『이단Heresies』 등이 그것이다.

　　1970년대 후반에도 1975년부터 간행된『여성 미술가 뉴스 레터Women Artists Newsletter』, 1979년 창간된『헬리콘 나인, 여성 미술 과 문학 저널Helicon Nine: The Journal of Women's Art and Letters』, 1980년에 호익 파인Elsa Honig Fine이 창간한『여성 미술 저널Woman's Art Journal』 등 여러 잡지들이 등장했다.[428] 그 밖에 기존의 미술 전문 잡지들 을 통해서도 페미니즘 미술에 관한 논문이나 간행물들이 쏟아져 나왔다. 린다 노클린의「왜 위대한 여성 미술가는 없었나?Art and Sexual Politics』(1971)를 비롯하여 미리엄 샤피로의 미술가로서의「여 성 교육: 여성의 집 프로젝트」(1972), WCA 미술 분과의 연구집인 「미술 전시회에서의 성적 차별들에 대한 리뷰: 통계 연구」(1972), 해리스의「대학에서 미술 학과와 미술관에서의 여성」(1973), 로런 스 앨러웨이의「1970년대의 여성 미술」(1976) 등이 그것이다.

　　그런가 하면 저서에서도 주디 시카고의『꽃을 통하여: 여 성 미술가로서 나의 투쟁Through the Flower: My Struggle as a Woman Art- ist』(1973)을 비롯하여 미리엄 샤피로의『미술: 한 여성의 감수성 Art: A Woman's Sensibility』(1975), 엘리노 터프츠Eleanor Tufts의『우리들 의 숨겨진 유산: 5세기 동안의 여성 미술가들Our Hidden Heritage: Five Centuries of Women Artists』(1974), 해리스와 노클린의『여성 미술가들 1550~1950』(1976), 엘사 호익 파인의 저서『여성과 미술: 르네 상스에서 20세기까지의 여성 화가와 조각가의 역사Women and Art, A History of Women Painters and Sculptors from the Renaissance to the 20th Century』 (1978) 등이 있다.

　　이처럼 1970년대 초부터 미국에서 일어나고 있는 남성 중 심의 전통적인 사회 속에 퍼져 있는 일방적인 세력 관계의 단면으

428　탈리아 구마 피터슨, 패트리샤 매튜스, 앞의 책, 18~20면.

로서 여성의 성을 파악하려는 푸코의 새로운 권력 이론과 이어서 동일성의 철학 대신 〈차이의 철학〉을 강조하는 데리다의 해체주의의 거센 물결 속에서 페미니즘 운동도 주디 시카고와 미리엄 샤피로의 주도하에 빠르게 전개되어 나갔다. 페미니즘 미술의 초기 상황에 대해 샤피로는 〈우리는 자매애라고 하는 황금을 발견했는데, 그것은 독특하고 소중한 발견물이었다. 그것은 지난날 우리가 고립되어 있었기 때문에 불가능했던 도덕적 토대를 마련해 주었다. 우리는 의식을 고양시키는 단체들과 정치적 행동 모임에서 강력한 미술 단체로 부상했다. …… 자유주의자들의 최초의 물결 속에서 쓰여진 …… 그 입장을 밝힌 글들은 …… 남성들에게 당하는 지적, 감정적 종속으로부터 벗어나기 위해 개인들의 힘을 합쳐야 함을 강조했다〉[429]고 회상한다.

하지만 그것은 존 갤브레이스John Kenneth Galbraith가 미국 사회를 가리켜 생산성과 부의 축적이 향상되었음에도 불공정이나 불의와 같은 이질적인 문제점은 여전히 해결되지 않는다고 지적한 〈풍요로운 사회The Affluent Society〉에서 그의 생각과는 달리 변이 현상이 나타난 것이다. 풍요는 자연히 의식에도 여백과 여유를 갖게 하기 때문이다. 1970년대의 풍요가 소외나 억압에 대한 반성의 여유를 갖게 한 것이다. 미국의 지식인 사회가 해체주의의 수용과 더불어 스스로 페미니즘을 제기하기 시작한 까닭도 거기에 있다.

미국 사회는 풍요를 누리면서 그동안 억압되어 온 병리 현상들 가운데 우선적으로 여성 문제를 주목하기 시작했다. 그것은 에리히 프롬이 말하는 현대인의 〈자유로부터의 도피Escape from the Freedom〉 ── 개인의 자아실현을 위해서는 아직도 진정한 자유를 얻지 못한 현대인들이 갈망하는── 속에서도 의식의 〈종속으로부터 이탈〉이라는 내재적 배리paralogism 현상이었던 것이다. 페미니즘 미

429 탈리아 구마 피터슨, 패트리샤 매튜스, 앞의 책, 25면, 재인용.

술이 부각한 것도 마찬가지 이유에서였다. 자유에의 욕망이 여성을 억압의 주눅에서 헤어나게 하자 페미니즘에 고무된 여성 미술가들도 그것이 추구하는 이념 이상으로 탈주의 욕망을 자극받은 탓이다.

페미니즘 미술의 과제는 해묵은 남성 우월주의male chauvinism로부터의 대탈주Exodus였다. 여성 미술가들에게는 남성에의 종속으로부터 벗어나기 위한 각성과 결속, 투쟁적인 저항과 독자적인 정체성의 확립이 우선 과제였다. 그것은 남성의 언어와 문법이 아닌 여성 중심의 언어와 문법으로 성性이 무엇인지를 규정하는 것이다. 이를 위해 페미니스트들은 무엇보다도 먼저 여성의 육체에 대한 〈탈식민화〉와 〈탈외설화de-eroticizing〉를 강조한다.

이미 오래전부터 남성 미술가들은 관음증 때문에, 즉 발가벗은 여인을 바라보는 것을 즐기기 위해 누드를 그려 왔다. 심지어 존 버거의 주장에 따르면 틴토레토Tintoretto의 「목욕하는 수잔나」(1555~1556, 도판136)나 귀스타브 모로Gustave Moreau의 「데릴라」(1896경), 또는 장오귀스트도미니크 앵그르의 「오달리스크와 노예들」(1842)에서처럼 남성 미술가들은 여성이 구경거리로 다루어지는 것을 스스로 묵인하게 만들기 위해 거울을 동원하기까지 했다. 그것들은 여성이 자신을 구경거리로 대상화함으로써 스스로를 공범자로 만들기 위해 (남성에 의해) 의도된 것이었다.

그 때문에 존 버거도 〈남성은 행동하고 여성은 드러난다. 남성은 여성을 주시하고, 여성은 주시당하는 자신을 바라본다. 이 것은 남성과 여성의 관계뿐만 아니라 여성들 사이의 관계도 가장 잘 정해 준다. 본래 여성을 관찰하는 자the surveyor는 남성이므로 여성은 관찰당하는 자the surveyed가 된다〉[430]고 주장하는 것이다.

노클린이 「19세기의 에로티시즘과 여성 이미지」라는 글에

430 John Berger, *Ways of Seeing*(New York: Penguin Books, 1977), p. 47.

서 여성에 대한 성적 즐거움이나 자극적 이미지는 언제나 남성에 의해, 남성의 쾌락을 위해 만들어져 왔다고 주장하는 것도 마찬가지 이유에서였다. 또한 캐롤 덩컨이 「20세기 초 전위 회화에 나타난 남성성과 지배」에서 종속적인 여성 누드를 남성 미술가들의 성적, 예술적 의지의 산물이라고 비판한다든지 그리젤다 폴록Griselda Pollock이 「여성 이미지, 무엇이 문제인가」에서 남성 이미지와 여성 이미지가 수행한 의미들의 불균형을 지적한다든지, 미술 작품에서 여성을 지각하는 방식이 얼마나 오랫동안 지배와 종속의 틀 안에서 진행되어 왔는지를 강조하고 있는 까닭도 마찬가지이다. 그 때문에 그리젤다 폴록은 고갱Paul Gauguin의 그린 「죽음의 혼이 지켜본다」(1892, 도판137)조차 한 번에 세 가지 수를 노린 〈아방가르드의 책략〉이었다고 비판한다. 그가 그것을 무엇보다도 초라한 침대에 내던져진 파리의 한 창녀를 그린 마네의 「올랭피아」를 연상하며 그렸다[431]는 이유에서였다.

노클린을 비롯하여 여러 페미니스트들이 보여 준 이러한 폭로적이고 고발적인 주장들은 모두가 미술의 역사에서 여성들의 이른바 〈빼앗긴 역사〉를 남성들로부터 돌려받기 위한, 나아가 균형 잡힌 역사를 만들기 위한 자성의 몸부림과도 같은 것들이었다. 제1세대의 페미니즘이 마침내 여성의 신체에 대한 권리를 주장할 때 (예컨대 낙태할 권리), 페미니즘 미술도 여성의 이미지와 여성에 의한 〈이미지의 복권〉을 위해 다각도로 애썼기 때문이다.

이렇듯 여성 미술가들은 이 기회에 페미니즘 미술을 통해 여성의 권리 장전을 마련하려는 기세였다. 그들은 고조되는 반전反轉의 페이소스를 혁명적인 저항의 에너지로 활용하고자 했던 것이다. 실제로 페미니즘 운동으로 인해 장식 미술이나 공예처럼 역사적으로 여성을 젠더gender로 인식하고 저평가받아 온 형식들이

431 할 포스터 외, 앞의 책, 67면.

다시 평가받기 시작했다. 예컨대 샤피로가 다양한 바느질 기술을 이용하여 콜라주를 페미니즘적으로 변형시킨 〈페마주femmage〉를 선보이거나 흑인으로서 페미니즘 미술가인 페이스 링골드Faith Ringgold가 인쇄와 채색, 퀼트와 조각 천이 융합된 아프리카계 미국인의 삶을 다룬 이야기의 작품인 「할렘의 메아리」(1980) 등 일련의 변형된 콜라주들을 내놓았기 때문이다.[432]

특히 샤피로의 페마주는 미술사의 주류 밖에서 수세기에 걸쳐 여성들이 행해 온 수공예 장식의 일환이 아니었다. 그녀의 페마주는 페미니즘으로 미술사에 개입하거나 미술사의 다시 읽기를 위해 전략적으로 고안해 낸 새로운 기호체이자 언어나 다름없었다. 노마 부르드Norma Broude가 〈그녀의 페마주는 20세기 미술에 있어서 장식에 낮은 지위를 설정했던 입장에 내재한 성적 편견을 마침내 드러냄으로써, 실질적인 논쟁을 이끌어 냈다. 주류가 이해할 수 있는 어휘로 말함으로써 그녀는 20세기 미술의 장식과 추상 미술 사이에 성차별주의가 제기해 온 인위적인 장벽을 무너뜨렸다. 그 결과 샤피로는 우리 시대뿐만 아니라 다른 시대에도 남성과 여성 장식 미술가들의 작품이 역사적 정당성을 지닐 수 있는 길을 개척했는지도 모른다〉[433]고 평하는 까닭도 거기에 있다.

또한 미술에서의 페미니즘 운동을 주도해 온 주디 시카고가 5년에 걸쳐 무려 4백 명 이상을 동원하여 제작한 작품 「디너파티」(1974~1979, 도판 138, 139)를 통해 페미니즘을 성적 구분의 문제에서 성적 차이의 문제로 전환시키기 위해 페미니즘의 문제를 노골화한 경우도 마찬가지였다. 페미니즘에 관한 논쟁을 야기하기 위해 야심적으로 선보인 이 작품은 그녀가 의도한 대로 적지

432 할 포스터 외, 앞의 책, 571면.

433 Noma Broude, 'Miriam Schapiro and 'Femmage', *Reflections on the Conflict between Decoration and Abstraction in 20th Century Art*(London: Harper & Row, 1982), p. 329. 윤난지 엮음, 『페미니즘과 미술』(서울: 눈빛, 2009), 348면.

않은 파문을 일으키는 데 성공하였다.

「디너파티」를 시작할 즈음에 투쟁적인 여성 운동을 위해 그녀가 〈회화로의 복귀〉를 결심하며 쓴 글, 『꽃을 통하여: 여성 미술가로서 나의 투쟁*Through the Flower*』(1975)에서 그녀는 이미 1923년 쿠데타에 실패하여 감옥에 갇힌 히틀러가 사회주의를 극도로 혐오하며 『나의 투쟁*Mein Kampf*』(1925~1927)을 쓰던 심장과도 같은 비장함을 다음과 같이 토로했다. 〈나는 남성이 지배하는 세계 속에서 내가 겪은 경험 때문에 나 자신이 잘못되었다고 느끼게끔 만들어진 내 안의 그곳으로 들어가고 있다는 것을 알고 있었다. 나는 그 형태를 열었고, 그것들이 내면화된 나의 부끄러움 대신, 나의 육체 경험을 나타내도록 했다. 그 닫힌 형태들은 도넛으로, 별로, 회전하는 언덕으로 변했는데, 이 모든 여성 성기vulva — 나는 일부러 이 단어를 사용한다. 이것이 여성에 대한 사회의 경멸을 가장 잘 나타내는 단어이기 때문이다. 나는 여성에 대한 사회의 정의를 바꾸어, 적어도 내 말 속에서는 그것을 부정적인 것이 아닌 긍정적인 것으로 만들고 싶다 — 를 나타냈다. 내가 그 형태를 택한 것은 중심핵, 즉 나를 여성이게 하는 나의 질virgina 주변에 구성된 모습이 어떠한지를 표현하고 싶었기 때문이다. 나는 오르가슴 중에 일어나는 용해의 느낌에 관심이 있었다. …… 그런 한편 성기가 있기 때문에 나는 사회에서 멸시받고 있었다. 나는 오르가슴의 이런 느낌을 이미지로 만듦으로써 내가 여성이라는 사실을 내세우고, 따라서 남성 우위에 암묵적으로 도전하려 했던 것이다.

나는 가운데 구멍이 수축되었다가 확장되는 형태를, 즉 원의 주변으로는 짤깍거리며 뒤틀리고 뒤집어지고, 늘어지고 앞으로 나왔다가 연속적으로 그리고 동시에 부드러워지는 형태를 만들었다. 감각의 연속체를 만들기 위해서 나는 그 형태들을 반복해

서 그랬다. …… 나는 지역의 몇몇 대학에서 내 작품에 관해 말해 달라는 초대를 받았었다. 나는 이 기회를 이용하여 나의 진짜 느낌을 표현하자고, 여성으로서 또 예술가로서 내가 거쳐 온 것들을 폭로하자고 결심했다. 너무도 두려웠다. 목소리는 떨렸고, 제대로 말하기가 힘들었다. 나는 고립과 거부, 퇴짜와 왜곡에 관해 말했다. 나를 성적으로 이용했던 남성들에 대한 분노를 이야기했다. 모두가 충격을 받았다.

…… 1969년 말에 나는 내 삶과 일에서 새 지평에 와 있음을 느꼈다. …… 나는 예술가로서 나의 영역을 구축하는 것이 중요하다는 판단을 내렸다. 나는 미술계에서 내가 이룬 것에 걸맞은 합당한 평가를 받지 못하고 있다고 느꼈으며, 내가 그것을 바꿀 수 있기를 희망했다. …… 나는 여성으로서 내 존재가 작품 속에 드러나 보이도록 하고 싶었으므로 내 이름을 주디 게로비츠Judy Gerowitz에서 주디 시카고로 바꾸기로 했다. 이것은 나 자신을 독립적 여성으로 규정한다는 의미를 담은 행위였다. …… 나는 전시회 입구의 바로 맞은 편 벽에 《이로써 주디 게로비츠는 남성의 사회적 지배를 통해 그녀에게 지워졌던 모든 이름을 버리고 자유로이 주디 시카고라는 이름을 선택한다》고 적어 놓았다.

…… 나는 미술계가 내 작품을 실제로 다르게 《보기》를, 새로운 방식으로 보기를, 정서적 수준에서 그에 반응해 주기를 기대하고 있었다. 그러나 나는 대부분의 사람들이 나처럼 《형식을 읽는》 방법을 알지 못한다는 걸 깨달았다. 동부의 유명한 화가였던 미리엄 샤피로는 당시 LA로 이주한 지 얼마 되지 않았는데, 학생들을 데리고 전시회에 온 그녀는 분명 내 작품을 《읽지》 못했고, 일체감을 느끼지 못해서 내 작품을 지지하지 못하는 것 같았다. 반면에 나와 친한 예술가이던 한 남성은 나에게 이렇게 말하는 것이었다. 《주디, 난 이 그림들을 20년 동안 쳐다볼 수는 있어도 이

것들이 여성의 성기라는 건 절대 모를 것 같아요.》》[434] 「여성 미술가로서 나의 투쟁」과 그것의 실현으로서 「디너파티」는 무엇보다도 거기에 내재해 있는 〈역설의 논리〉를 빌려 관람자에게 페미니즘의 의미를 반문하려는 그녀의 절절한 속내 그 자체나 다름없었다. 찬반으로 엇갈리는 반응과 더불어 그 작품이 당시의 화젯거리가 되었던 까닭도 거기에 있었다. 실제로 실명과 더불어 여성의 음부에 대한 직접적이고 도발적 표현들은 관람자들로 하여금 저마다 다른 해석의 지평을 노출시켰던 것이다.

예컨대 타마르 가브Tamar Garb는 로즈시카 파커Rozsika Parker의 책 『파괴적인 바느질: 수예와 여성성의 생성The Subversive Stitch: Embroidery and the Making of Feminity』(1984)에 대한 서평인 〈매력적인 수예Engaging Embroidery〉(1986)에서 〈위대한 서구 여성이 이룬 성과들 — 그 가운데 최고 지점에 시카고가 있다 — 가운데 정점에 도달한 것들은 고작해야 허구적으로 쌓인 과정에 불과할 따름이다. 이러한 관점에서 볼 때 그 껍데기뿐인 의미는 가슴 아프게도 명백하기만 하다. 그리고 무엇보다도 중요한 것은 남성의 역사가 보여 주는 배타성을 물리치고, 그 대안으로서 여성적인 전통을 위치시키기 위해 식탁처럼 전통적으로 여성적인 의식을 사용한 것은 새로움에 대한 모더니즘적 갈구를 만족시킬 따름이다. 그러므로 그것은 표면적으로만 전복적일 뿐이다〉[435]라고 하여 시카고의 작품에 비판적이었다.

나아가 힐튼 크레이머는 「뉴욕 타임즈」(1980년 10월 17일자)에 기고한 「디너파티The Dinner Party」의 리뷰에서 그것을 여성의 상상력에 대한 매우 〈모욕적인 명예 훼손〉이라고 비난한다. 그런

434 헬레나 레킷, 페기 펠런, 『미술과 페미니즘』, 오숙은 옮김(파주: 미메시스, 2007), 210~211면, 재인용.

435 Tamar Garb, 'Engaging Embroidery', *Art History, IX*(1986), p. 132.

가 하면, 페르난디드 마틴Fernandid Martin도 주디 시카고가 그 작품의 동기를 〈미술의 역사적 맥락에 대한 개인적 탐구〉에서 비롯되었다고 말하면서도 실제로는 〈여성의 역사보다 성기에 더 큰 관심을 두었다〉고 질타한다.[436]

하지만 그들과는 달리 루시 리파드의 평가는 긍정적이었다. 〈왜 위대한 여성 미술가는 없었나?〉라고 탄식하는 노클린의 질문에 대답이라도 하듯 주디 시카고는 꽃과 음부의 이미지로 변형된 「위대한 여인」이라는 회화의 연작과 함께 여권에 대한 계보학적 여행을 시작했기 때문이다. 특히 「디너파티」에서 절정을 이룬 그 작업이 고대 → 중세 → 근현대로 이어지면서 그녀는 역사전반에 걸쳐 식사를 준비하고 식탁을 정돈해 온 여성의 관점으로 재해석한 〈최후의 만찬〉에 이르러 여성을 귀빈의 자리에 앉혀 놓기까지 했던 것이다.

마치 푸코가 〈권력〉을 축으로 한 『광기의 역사Histoire de la folie à l'âge classique』(1961)와 『감시와 처벌Surveiller et punir』(1975)로, 〈성윤리〉를 축으로 한 신체의 정치학이자 페미니즘 역사서인 『성의 역사Histoire de la sexualité』(1976)로 욕망의 계보학을 구체화하듯이 그녀는 「디너파티」를 통해 권력과 성을 축으로 한 〈여성 성기의 계보학〉을 만들었다. 작품에서 한 면이 14.5미터인 식탁에 39석의 자리가 마련된 채 정삼각형을 이루는 세 개의 긴 식탁에는 각기 역사적이고 전설적인 여성들이 다양한 형태의 외음부로 묘사되어 있다. 또한 그 식탁 위에는 초대된 그 저명한 여성과 관련된 양식과 이미지에 기초하여 그리거나 조각한 도자기와 장식적인 수예의 식탁보들이 놓여 있고, 그 위에는 꼼꼼하게 채색된 접시, 술잔, 은제 식기, 냅킨이 정돈되어 있다.

전체적으로 정삼각형을 이루고 있는 세 식탁들은 역사 시

436 'Lettre de Montréal', *Art International, XXV*(1982), p. 52

대를 연대기적 순서에 따라 삼등분한 〈문화 유산의 마루Heritage Floor〉 — 999명의 여성의 이름을 새긴 2천3백 개 이상의 도자기 타일로 된 마루 바닥 — 위에 설치되어 있다. 첫 번째 식탁은 선사 시대인 고대의 모계 사회에서 여성의 삶의 양상을 찬양하며, 두 번째 식탁은 기독교의 태동기에서 종교 개혁까지의 여성을, 그리고 세 번째 식탁은 영국 최초의 여의사였던 엘리자베스 블랙웰Elizabeth Blackwell, 비운의 영국 소설가 버지니아 울프Virginia Woolf, 미국의 여가수 신디 디킨슨Cindy Dickinson, 시카고가 〈최초의 위대한 여성 미술가〉로 여긴[437] 미국의 화가 조지아 오키프Georgia O'Keeffe, 미국의 시인이자 동성애자였던 내털리 클리퍼드 바니Natalie Clifford Barney 등 17세기부터 20세기까지의 여성들을 찬미한다.

더구나 시카고는 자신의 이러한 역사 기행이 〈우리를 서구 문명의 여행으로 인도하는데, 이 여행은 우리가 주요 이정표라고 배워 온 것들을 그냥 건너뛰는 여행〉이라고도 주장한다.[438] 푸코가 『광기의 역사』에서 광기에 대한 인식소에 따라 서구 문명의 역사를 나름대로 세 시기로 구분하여 새롭게 해석하듯이, 그녀는 인간의 욕망과 여성성이라는 새로운 에피스테메를 통해 (고대, 중세, 근현대라는 보편적인 시대 구분임에도) 우리가 배워 온 것과는 다른 자신만의 새로운 역사 해석을 시도하고 있다다.

「디너파티」를 가리켜 〈균형 있는 설명〉이라고 하여 이를 긍정적으로 평가하는 또 다른 인물은 엘리자베스 굿맨Elizabeth Goodman이다. 굿맨은 〈디너파티는 관람자들에게 세계를 다른 방식으로 보도록 요구하는 데 도움을 주었기 때문에 선구적이라고 볼수 있다. …… 그것의 등장은 시의적절했다. 그것은 모더니즘의 동

437 Judy Chicago, 'Woman as Artist', *Feminism-Art-Theory: An Anthology 1968~2000*(Wiley-Blackwell, 2001), p. 294,

438 할 포스터 외, 『1900년 이후의 미술사』, 배수희 외 옮김(서울: 세미콜론, 2007), 572면.

요 속에서 격앙된 색채와 감정적이고 격렬한 톤 속에서 나타났다. 그것은 여성 의식의 진실과 의식의 과잉 모두를 심각하게 다루고 있다. …… 이 작품은 외면될 수 없으며 아마도 쉽사리 잊지지 않을 것이다〉[439]라고 평했다. 굿맨이 생각하기에 시종일관 은유적이고 반어적反語的인 언어와 논리로 작업을 진행한 「디너파티」에는 여성성에 대한 의식의 결여와 초과가 균형을 이루고 있기 때문이다.

이렇듯 정치적이면서도 미학적인 전략을 펴는 「디너파티」는 당시 페미니즘 미술의 정체성에 대한 논쟁을 불러일으켰을뿐더러 그 논쟁의 중심에 있기도 했다. 이것을 미국 페미니즘 미술의 제1세대를 마감하는, 즉 제2세대의 출현을 예고하는 작품으로 평가하는 까닭도 거기에 있다. 거기에는 페미니즘 역사의 잃어버린 인물들을 복원시키려는 노력이 배어 있기 때문이다. 그러면 낸시 스페로Nancy Spero의 연작 「아르토 사본」(1971)을 비롯하여 시카고의 「배제의 5중주」(1974)와 「디너파티」, 대지와 여성의 육체와의 연상 작용을 활용한 애나 멘디에타Ana Mendieta의 「강간 현장」(1973), 「실루에타」 연작 등 1970년대 페미니즘 미술 작품들이 추구하는 이념은 무엇이었을까?

한마디로 말해 그것은 여성과 신체의 동일시, 즉 여성과 자연의 동일시였다. 그것은 대중문화의 상투적인 성차별에 맞서 여성의 욕망을 드러내기 위해 여성을 자연으로 환원시키려는 본질주의적 작업이었다.[440] 특히 「디너파티」처럼 1970년대 후반 미국의 서부 지방을 중심으로 활동한 푸코의 신체의 정치학이나 미시 권력 이론에 직간접적으로 영향받은 여성 미술가들은 정치적, 경

439 탈리아 구마 피터슨, 패트리샤 매튜스, 『페미니즘 미술의 이해』, 이수경 옮김(서울: 시각과 언어, 1998), 72면.

440 할 포스터 외, 앞의 책, 572면.

제적 불평등에 초점을 맞춰 선천적, 생물학적 차이의 중요성을 최소화하거나 무시하려 했다. 그들은 남성과 다르다는 사실 자체가 불평등을 의미하고 억압의 지속을 정당화한다고 주장하는 본질주의적=문화적 페미니즘이야말로 그것들이 사회적, 문화적 제도를 통해 규정되고 고정되어 왔다고 믿기 때문이다.

하지만 1970년대의 제1세대 페미니즘이 푸코 철학적이었던 데 비해 「디너파티」이후의 제2세대 페미니즘은 이미 푸코의 권력 이론과 신체의 정치학에 물들어 있으면서도 데리다 철학의 수용에 더욱 적극적이었다. 페미니즘도 포스트모더니즘 — 들뢰즈와 가타리를 비롯하여 리오타르, 프레드릭 제임슨, 라캉 등의 이론들을 수용하며 모더니즘과의 차별화를 주장하는 〈반미학〉운동[441]인 — 의 이념적 공급원으로 폭넓게 자리 잡아 가는 해체주의와 차이의 철학으로부터 적지 않은 영향을 받고 있기 때문이다. 한마디로 말해 제2세대의 페미니즘의 과제는 남녀의 성적 차이를 축소하거나 배제하는 것이 아니라 오히려 차이의 중요성을 부각시키거나 강조하는 것이었다.

이를테면 1985년 미술 비평가 케이트 린커Kate Linker와 영화 비평가 제인 웨인스톡Jane Weinstock이 공동으로 기획하여 뉴욕의 신新현대 미술관에서 열린 〈차이: 재현과 성에 관하여〉라는 제목의 전시회가 그것이었다. 거기에는 미국에서 바버라 크루거, 마사 로슬러Martha Rosler, 셰리 레빈Sherrie Levine, 실비아 콜보위스키Silvia Kolbowski, 한스 하케 그리고 영국에서 메리 켈리, 이브 로맥스Yve Lomax, 메리 예이츠Marie Yates, 빅터 버긴Victor Burgin 등 해체주의의 영향을 받은 페미니즘 미술가와 비평가들이 참가하여 페미니즘 미술의 새로운 경향을 모색한 바 있다. 페미니즘 미술도 포스트구조주의와

441 할 포스터가 1983년 포스트모던 문화를 〈반미학〉 운동으로 규정하여 출판한 책이 『반미학: 포스트모던 문화에 대한 수필The Anti-Aesthetic: Essays on Postmodern Culture』였다.

정신 분석학 그리고 그것들을 적극적으로 수용하여 문화와 예술 전반에 걸쳐 탈모더니즘을 시도하는 포스트모더니즘의 물결 속에서 반미학적으로 거듭나고 있었던 것이다.

이렇듯 〈페미니즘 미술사에서 정체성과 행동 반경을 어떻게 결정하는가 하는 문제는 아직 미완으로 남아 있다〉[442]고 하여 페미니즘 미술을 〈아직 끝나지 않은 여정〉으로 간주한 리사 티크너Lisa Tickner도 이 전시회에 관한 비평에서 데리다의 해체주의에 대하여 〈남성 사상가들의 이러한 지적 포기가 타자의 입지를 희롱하는 것은 아닌지?〉라고 의심하면서도 바버라 크루거를 비롯하여 그 전시회에 참여한 페미니즘 미술가들이 추구하는 탈고정화된 〈차이의 미학〉을 다음과 같이 두둔하고 나섰다.

티크너Lisa Tickner는 이미 1911년에 〈페미니즘은 새로운 세계를 욕망한다〉고 선언한 테레사 빌링턴그리그Teresa Billington-Greig를 존경하며, 이를 위해서는 무엇보다도 여성에게 고유한 가치가 존재한다는 유혹을 버려야 한다고 요구한다. 왜냐하면 그러한 생각은 모든 것을 유형화된 〈성별〉의 문제로 축소시키거나 성차가 배제되는 경우 초월적 가치를 통한 설명으로 전락할 위험성을 내포하기 때문이라는 것이다. 그녀가 페미니즘 미술사에서 성차의 문제는 아직도 끝나지 않은 여정으로 남아 있으므로 그것이 어떻게 지속적으로 생산되고 있는지를 주의 깊게 관찰하고 미술사의 중심 주제로 끌어들여야 한다고 주장하는 이유도 마찬가지이다. 티크너는 〈여기에서 숙고하고 있는 페미니즘의 가장 중요한 기여는 재현과 진행 중에 있는, 성분화된sexed 주체 사이의 관계, 그리고 그러한 관계 속으로 개입해 들어갈 필요성에 대한 인식이다. 여기에 참가하고 있는 미술가들은 모두가 여성적인 것을 《탈고정화

442 리사 티크너, 「페미니즘과 미술사: 아직 끝나지 않은 여정」, 『미술, 여성, 그리고 페미니즘』, 정재곤 옮김(서울: 궁리, 2001), 58면.

unfixing》시키려는 목표, 다시 말해 재현 과정 속에서 여성적인 것의 외관을 결정하는 사유의 관계들을 폭로하는 동시에 남성적인 것의 카테고리를 중심적이고 보장된 어떤 것으로 확보해 주는《두드러진 용어》로 여성의 위치를 개방시키려는 공통의 목표를 보여준다.〉[443]고 했다.

또한 그 전시회의 도록에다 「타자의 언설: 페미니스트들과 포스트모더니즘The Discourse of Others: Feminists and Postmodernism」(1983)[444]이라는 제목의 글을 기고한 미술 비평가 크레이그 오웬스Craig Owens도 이 전시가 여성의 젠더를 강조하면서 성과 재현의 문제에 관심을 기울이고 있다고 평한 바 있다. 오웬스는 데리다와 마찬가지로 재현에 대하여 〈다르게 생각하기〉를 요구할[445] 뿐만 아니라 〈포스트모던의 지식이 차이의 감수성을 세련되게 할뿐더러 우리에게 상식적으로 받아들이기 어려운 것에 대해 더 큰 포용력을 갖게 한다〉고 주장하는 리오타르의 포스트모더니즘의 영향을 이 전시에서 확인하고자 했던 것이다.

미국의 바버라 크루거가 제2세대 페미니즘 미술가 가운데 가장 저항적인 인물이었다면 영국의 미술사가 그리젤다 폴록은 여성 미술가들을 가장 급진적으로 조명하는 비평가이다. 폴록의 래디컬리즘은 미술사에서의 모더니즘과 모더니티를 겨냥한다. 그녀는 그것들이 무엇보다도 남성 중심적 헤게모니의 산물이라고 생각하기 때문이다. 그녀가 영국의 학술잡지인 『미술사Art History』에 「여성 이미지, 무엇이 문제인가What's Wrong With 〈Image of Women〉?」

443　탈리아 구마 피터슨, 패트리샤 매튜스, 앞의 책, 93면.

444　*The Anti-Aesthetic: Postmodern Culture*, ed. by Hal Foster(London: Pluto Press, 1983), pp. 57~82.

445　데리다는 최근에 유행하는 재현에 대한 부정적인 기류에 대하여 경고한 바 있다. 재현representation에 대한 일방적인 비난은 현전presence의 재건을 불러올지도 모를뿐더러 그렇게 함으로써 그것에 반동적인 정치적 경향들에게 도움을 줄 수 있기 때문이라는 것이다. 그가 결론적으로 〈다르게 생각하기〉를 강요하는 까닭도 거기에 있다. Jacques Derrida, 'Sending: On Representation', *Social Research, 49*, 2(Summer 1982), pp. 325~326.

(1977)과 「육체의 정치학The Body Politic」(1978)을 게재한 까닭도 거기에 있다. 더구나 그녀는 「모더니티와 여성성의 공간들Modernity and the Space of Femininity」(1986)에서 모더니즘의 남성 중심적 신화에 대한 해체를 강조한다. 폴록은 다음과 같이 말했다. 〈성sexuality, 모더니즘 또는 모더니티는 우리가 여성들을 포함시킬 수 있는 카테고리로서 기능하지 못한다. 단지 편파적이고 남성 중심적인 시각을 그 기준으로 삼으며 여성을 타자, 또는 부속물로 확인할 뿐이다. 여성들의 특수성을 파악하기 위해서는 차이의 구체적인 형태를 역사적으로 분석해야 한다.〉[446] 이에 비해 크루거는 마르크시즘을 비롯하여 해체주의와 정신 분석학 등을 수용하여 「여성, 미술, 그리고 이데올로기: 페미니즘 미술사가들의 문제점」(1983)이라는 논문에서 〈여성, 미술, 그리고 이데올로기 사이의 관계들은 다양하고 예측하기 어려운 관계들의 집합으로 연구되어야 한다〉고 하여 마르크시즘과 해체주의 그리고 포스트모더니즘과 더불어 이미 복잡계 이론으로 접근하려는 양상을 드러냈다.

그뿐만 아니라 그녀는 그와 같은 현대 철학적 주장들에 기초하여 1986년 4월 영국 미술가 협회에서 발표한 글인 「근대성과 여성성의 공간들Modernity and the Spaces of Femininity」에서 다음과 같이 말하며 모더니즘의 신화를 페미니즘의 입장에서 탈구축을 시도하기도 했다. 〈타고난 젠더에 의해 결정된 여성들의 직업을 균등화시키는 여성적인 상투형과의 결탁을 피하기 위해서는《여성 미술 작품의 이종성heterogeneity》, 즉 개별적인 생산자와 생산물의 특정성을 강조해야 한다. 지금도 우리는 본질이 아닌 환경의 결과로서, 다시 말해 성적 차별화를 생산해 내는 역사적으로 가변적인 사회 체계로부터 여성이 무엇을 공유하고 있는지를 인식해야 한다.〉[447]

446 탈리아 구마 피터슨, 패트리샤 매튜스, 앞의 책, 132면.
447 Griselda Pollock, 'Modernity and the Spaces of Femininity', 탈리아 구마 피터슨, 패트리샤 매튜스,

또한 남성의 소리를 역전시키는 사회 고발적 진술들인 「무제: 너의 육체는 싸움터다」(1989, 도판140)라든지 「당신을 구역질 나도록 만드는 것이 나의 즐거움입니다」, 또는 「무제: 나는 산다, 그러므로 나는 존재한다」(1987, 도판141)에서 보듯이 크루거의 페미니즘 미술 작품들은 나·너, 남성·여성의 성 대립적 개념 미술로 일관한다.

리사 필립스도 〈바버라 크루거는 20세기 초 러시아 구성주의 작가들과 바이마르 공화국의 독일 미술가들이 만든 선전, 선동용 포토 몽타주 정신을 바탕으로 환기적인 기성의 흑백 이미지들을 확대한 뒤, 그 위에 이탤릭체 글자가 적힌 대담한 빨간색 종이 블록을 붙였다. …… 그와 같은 텍스트들을 통해 그녀는 여성들을 주체이자 관람객으로 다뤘고 책, 포스터, 광고판 등 많은 공공 프로젝트들을 통해 미디어 공간을 자신의 대안적 메시지들을 위해 개간했다〉[448]고 평한다. 1992년 『뉴스위크』가 그녀를 미국에서 최고의 문화 엘리트 100인 가운데 한 사람으로 뽑은 것도 그 때문이었다.

이를 두고 오웬스는 〈크루거의 작품의 입장은 항상 젠더-특수적gender-specific이다. 그러나 그녀의 관점은 남성성과 여성성이 재현적 장치에 의해서 미리 정해진 위치로 고정되어 있는 것이 아니다. 오히려 크루거는 고정된 내용을 지니지 않은 용어, 즉 언어적 변환(나·너)을 사용한다. 그것은 남성성과 여성성 그 자체가 고정된 정체성이 아니라 교환을 조건으로 하고 있다는 것을 설명하기 위해서이다〉[449]라고 주장했던 것이다.

앞의 책, 102면, 재인용.

448 Lisa Phillips, *The American Century: Art & Culture, 1950~2000*(New York: W. W. Norton & Co., 1999), pp. 278~283.

449 Craig Owens, 'The Discourse of Others: Feminists and Postmodernism', *The Anti-Aesthetic: Postmodern Culture*, ed. by Hal Foster(London: Pluto Press, 1983), p. 82.

이를테면 그녀는 자본주의 사회에서의 다양한 변화가 하부 구조, 즉 생산 양식과 생산 관계간의 갈등 구조에서 비롯된다는 마르크스의 토대 이론에 기초하여 남성 중심적 시각으로 여성을 타자화해 온 모더니즘을 비판한다는 것이다. 그녀는 여성의 특수성을 역사적으로 분석한 시카고의 문제 작품 「디너파티」가 다양한 여성들의 성기를 나열하며 여성성을 동질적 기호만으로 구축된 작품들에 대해 반어법적으로 비판하듯이 남성성에 의해 구축된 여성성만을 고집해 온 편견들에 대한 반성을 촉구하고 있는 것이다.

이와 같은 탈구축deconstruction, 즉 타자성otherness이나 이종성에 대한 예찬은 웨인스톡으로 하여금 낸시 스페로의 작품들마저도 〈차이에 대한 예찬〉이라고 해석하게 했다. 「잔혹극 선언Théâtre de la cruauté」(1932)등 프랑스의 잔혹극의 창시자인 아토냉 아르토Antonin Artaud의 폭력적인 진술들을 조롱하기 위해 스페로가 1970년대 초에 제작한 〈아르토 사본Codex Artaud〉 시리즈들을 비롯한 그녀의 작품들이 넓은 의미에서 〈탈구축적〉이라는 것이다.

아르토가 부르주아적인 고전극을 〈잔혹극théâtre de la cruauté〉으로 대치하여 인간의 잠재의식을 해방하고 인간의 본성을 드러내기 위한 의식적인 체험을 시도했듯이 스페로도 연작을 통해 〈잘려 나간 머리, 남성이나 여성이나 양성의 뻣뻣한 형상에 돋아난 발칙한 남근 같은 혀, 구속복을 입은 희생자, 신화와 연금술에서 참조한 것들〉을 섞어 긴 두루마리로 결국 고뇌에 찬 여성의 모습을 그려 냈기 때문이다.[450]

하지만 스페로는 웨인스톡의 아전인수적인 평가에 대해 제2세대의 페미니즘 미술 비평이야말로 〈차이〉를 가장한 남근 중심주의phallocentrism의 새로운 경향이라고 공격한다. 스페로는 〈타

450 할 포스터 외, 『1900년 이후의 미술사』 배수희 외 옮김(서울: 세미콜론, 2007), 572면.

자성의 신화〉를 경멸했을뿐더러 그 신화를 만들어 내거나 예찬하기보다 오히려 비난하거나 폭로하고자 했기 때문이다. 스페로가 〈만약 여성의 문제가 사소한 것처럼 보인다면 그것은 남성적 거만함이 그것을 사소한 시비거리로 만들어 버렸기 때문〉이라고 주장한 페미니즘의 대모 시몬 보부아르의 『제2의 성』을 인용하여 웨인스톡에 맞서려 했던 까닭도 거기에 있다.[451]

이에 반해 차이의 철학이나 포스트모더니즘에 충실해 온 메리 켈리는 『상상하는 욕망Imaging Desire』(1997)에서 〈신체의 현상학적 현전을 성적 차이의 이미지로 변형함으로써, 대상에 관한 질문을 확장하여 대상이 존재하기 위한 주체의 조건을 포함함으로써, 정치적 의지를 개개인의 책으로 돌림으로써 제도에 대한 비판을 권위에 대한 질문으로 옮김으로써〉[452] 페미니즘 미술이 이루어졌다고 주장한다.

특히 결여와 여성을 동일시하는 라캉의 정신 분석 이론에 기초하여 어머니의 원초적인 욕망을 상징하는 여성적 페티시즘 fetishism인 〈어머니 되기mothering〉의 이데올로기를 강조하기 위해, 즉 〈차이의 생산〉을 강조하기 위해 그녀가 전략적으로 내놓은 문제작 「산후 기록Post-partum Document」(1973~1979)이 더욱 그렇다. 어머니와 아이와의 관계에 대한 시각화와 지속되는 분석 과정으로서 이해되는 「산후 기록」은 모성을 복합적이며 심리적이고 사회적인 과정에 투영함으로써 성적 차이를 구체적으로 인식하게 만들었기 때문이다.

그는 재현 자체가 갖는 물신화의 특성을 기호화하기 위해 1973년에서 1979년 사이에 135개의 화면을 6단계로 나누어 제작했다. 이를테면 그녀는 오브제, 도표, 일기의 파편들 그리고 주석

451 탈리아 구마 피터슨, 패트리샤 매튜스, 앞의 책, 97~98면.

452 할 포스터 외, 앞의 책, 574면, 재인용.

들의 전략적 사용을 통해 가부장제의 상징적인 질서 속에서 단순히 생물학적이고 감정적인 범주였던 모성motherhood의 개념을 여성주의적 입장에서 새롭게 변화시켰던 것이다.[453]

또한 켈리에 못지 않게 선천적으로 현전하는 성적 차이보다 내면(무의식)으로부터의 차이를, 즉 프로이트나 라캉의 무의식 속에 억압되어 있는 여성성에 대한 폭로, 그리고 그것의 병적 초과에 의한 정신 이상이나 광기의 분출을 정신 분석학적으로 표현해 온 미국의 페미니스트는 신디 셔먼Cindy Sherman이었다. 그녀가 작품들의 제목을 〈무제untitled〉라고 하여 관람자에게도 〈유보된 의식〉에 대한 의식의 유보를 요구했던 까닭도 거기에 있다.(도판 142, 143) 그것은 그녀가 여성의 무의식이 표출하고 있는 여성성에 대한 〈묵시적인 미〉를 다양하게 표출하기 위한 무언의 조치였던 것이다.

그녀의 묵시록들이 전하려는 메시지들은 차연差延[454]한다. 그녀의 초상화들이 전하려는 메시지는 매번 그 의미를 달리하며 지연시키고 있는 것이다. 그 때문에 페미니스트 엘렌 식수Hélène Cixous처럼 〈사람은 항상 재현 속에 있다〉든지 〈하나의 여성의 성이란 없다. 보편화시킬 수 있는 여성도 없다. …… 이제 여성들이 돌아오고 있다. 그녀들이 영원으로부터 도착한다〉[455]고 말하는 대신 셔먼은 〈여성은 언제나 재현 속에서 차연한다〉고 말하는 듯

453 Lisa Tickner, 'Sexuality and/in Representation: Five British Artists', *Difference*(1985), 윤난지 엮음, 『페미니즘과 미술』(서울: 눈빛, 2009), 248~250면.

454 〈차연différance〉은 데리다가 자신의 여러 저서에서 존재의 의미에 대한 이론을 새롭게 하기 위해 만들어 낸 신조어이다. 그는 존재나 기호의 의미를 고찰하기 위해서는 통상적인 〈차이différence〉라는 개념의 변조가 필요했다. 존재가 자신과의 약간의 어긋남도 없이 현전한다는 것은 있을 수 없는 일이기 때문이다. 따라서 존재는 기원에 있어서 이미 자기에 대한 거리두기와 지연이 있게 마련이다. 그는 이와 같이 기원에서의 분열과 그 흔적을 〈원초적 글쓰기〉라고 부른다. 기원에서부터 자기를 자기로부터 나누고 거리를 생기게 하는 작용을 〈차연〉이라고 일컫는 것이다. 차연은 의미의 차이가 생겨나게 하는 기원적인 지연 작용이자 우회로인 동시에 공간내기의 작용인 것이다. 이광래 엮음, 『해체주의란 무엇인가』(서울: 교보문고, 1989), 378~379면.

455 엘렌 식수, 「메두사의 웃음」, 『페미니즘과 미술』, 윤인숙 옮김(서울: 눈빛, 2009), 187~188면.

하다. 오웬스의 말대로 〈그녀의 사진들은 언제나 자화상일지라도 매 작품에서 결코 똑같은 모습으로 나타나지 않으며, 심지어 똑같은 모델로도 나타나지 않기 때문이다.〉[456] 그녀의 메시지는 특히 사진 속에서 침묵하고 있는 여성들의 눈과 시선gaze에서 나온다. 그 때문에 오웬스도 셔먼의 사진은 관람자(남성)에게 그 자신의 욕망, 특히 안정적이고 안정시키는 정체성을 가진 상태로 여성을 고정시키려는 남성적 욕망을 되비쳐 주는 〈거울 가면〉으로 기능을 한다고 주장한다.

그녀는 퍼포먼스나 사진 작품 등 가리지 않고 스스로를 주체이자 객체로 이미지화하려 했다. 그녀의 여성들과 그녀의 작품들은 욕망, 기대, 기만의 복합체로 읽히는 모호한 불안을 침묵으로 투사하고 있다.[457] 실제로 그녀 자신의 사진 작품들은 〈들숨〉의 의미를 지닌 〈inspiration〉, 즉 영감의 표현임을 말로 하지는 않는다. 그것들은 말보다 오히려 들이마신 숨, 그 뒤의 정신세계를 묵언으로 대신하고 있었다. 그것은 마치 〈생기(숨)를 들이마신 화가는 세계에 대한 견해를 표명하는 것이 아니라 자신의 시지각을 몸짓으로 만든다〉[458]는 메를로퐁티의 말과도 같은 것이었는가 하면 그 반대의 경우와도 같은 것들이었다. 이를테면 「무제 #153」(1985), 「무제 #222」(1990) 등에서 보듯이 그녀의 작품 속에서 여성의 눈과 시선은 단지 무기력한 거울 가면으로서만 소리 없이 비춰지고 있기 때문이다.

셔먼이 보여 주는 묵언의 시위는 시선의 차연을 통해서만 진행된 것은 아니다. 그와는 정반대로 1988년에서 1990년 사이에 그녀는 가슴을 과장되게 노출시킨 유럽의 귀족 여인들을 희

456 Craig Owens, Ibid., p. 75.

457 Lisa Phillips, Ibid., p. 278.

458 Maurice Merleau-Ponty, *L'oeil et l'esprit*(Paris: Gallimard, 1964), p. 60.

화적으로 패러디한 자신의 초상화들로 화제를 불러일으키더니 1990년대 들어서는 「무제 #264」(1992, 도판142)에서 보듯이 절단된 마네킹이거나 여성의 음부를 거침없이 노출시키는 정신 이상이나 광기로 인해 망가진 신체들을 선보이기까지 했다. 다시 말해 페미니즘 미술은 질-꽃-나비로부터 출발한 「디너파티」(도판 138, 139)처럼 은유적이 아닌 직접적인 음부의 노출로써 그것의 〈끝나지 않은 여정〉을 이어 가고 있는 듯하다. 부재의 기호로서 음부는 〈차이difference〉와 〈차연différance〉을 강조하는 새로운 욕망의 언어가 되어 페미니즘과 페미니즘 미술을 각인시키는 매체이자 인식소로서 여전히 동원되고 있기 때문이다.

이를테면 한나 윌크Hannah Wilke가 일찍이 자화상 퍼포먼스 시리즈의 일부로 선보인 흑백 사진 「이것은 무엇을 나타내는가? 당신은 무엇을 나타내는가? 〈라인하르트〉」(1978~1984)를 통해 던지는 질문이 그것이었다. 〈그녀는 이 작품에서 하이힐을 신은 누드임에도 다리를 벌린 채 앉아 장난감 권총, 기관총, 다른 장난감에 둘러싸여 있다. 페티시fetish로서의 하이힐, 딱딱한 남근 형태의 권총 등 이러한 모든 오브제는 일반적으로 남자나 소년과 연상되지만, 그녀는 벗은 여인과 장난감을 남성의 만족감과 즐거움의 대상으로서 동등한 지위에 놓은 것이다.〉[459]

물론 여기서 그녀가 의도하는 〈거북한〉 에로티시즘은 관람자(남자)의 시선을 희롱하고 유희하는 것이다. 이를 위해 그녀는 미니멀리즘의 화가 애드 라인하르트에게서 개념적 유희의 아이디어를 빌려 왔다. 그녀는 본래 라인하르트가 〈나타내다represent〉라는 단어로 남자가 정치적, 윤리적 입장을 유희하려는 의도에서 그린 「당신은 무엇을 나타내는가?」(1945)를 자신의 누드사진으로 패러디하고자 했던 것이다.

459　토니 고드프리, 『개념미술』, 전혜숙 옮김(파주: 한길아트, 2002), 287면.

하지만 그녀는 자신(여성)의 신체가 더 이상 푸코가 적시했던 남성들에 의해 만들어진 〈순종하는 신체〉도 아니고, 시몬 보부아르가 말하는 〈만들어진 신체〉가 아님을 나타내고 있다. 그녀는 라인하르트의 의도를 여성의 몸에 대한 육체의 정치학corporal politics, 즉 젠더적 표현의 정치학으로 바꾸기 위해 관람자에게 〈이것은 무엇을 나타내는가?〉부터 물었다. (그녀는) 성을 부정하는 〈달콤한 테러〉인 저항의 퍼포먼스를 통해 페미니즘적 성과를 나타내기 위하여 〈나타내다〉라는 지시어와 더불어 굳이 〈이것〉, 즉 자신의 음부를 퍼포먼스의 시니피앙으로서 대상화하기까지 했던 것이다.

그 이후에도 여성 미술가들의 그러한 퍼포먼스와 데모demonstration는 쉽사리 멈추려 들지 않았다. 〈여성은 옷을 벗고 나체가 되는 바로 그 순간에 성적 특징이 없어진다〉[460]는 기호학자 롤랑 바르트의 주장을 실천하려는듯 그 퍼포먼스의 여정은 적어도 시카고의 「지구 탄생」(1983), 분열된 신체를 주제로 삼아 온 조각가 키키 스미스Kiki Smith의 「설화」(1992), 제니 사빌Jenny Saville의 「평면도」(1993), 그리고 포르노그래피를 거부의 전략, 이른바 〈안티 이미지〉[461]로 활용한 마를렌 뒤마Marlene Dumas의 「포르노 블루스」(1993)와 「포르노 콜라주」(1993) 등으로 이어지면서 끝나지 않았던 것이다.

그만큼 관음주의voyeurism와 에로티시즘의 각인 효과를 나타내는 매체도 없었기 때문이다. 이를테면 바버라 크루거가 여성의 가슴에 대한 시선만으로도 「당신의 시선이 나의 뺨을 때린다Your gaze hits the side of my face」는 문구를 콜라주하여 강조하려 했던 까닭도 그와 다르지 않다. 관람자(남성)의 관음증을 충족시키는 것을 거부한 신디 셔먼이 유럽의 귀족 부인을 패러디한 「무제 #205」

460 Roland Barthes, *Mythologies*(New York: Hill&Wang, 1972), p. 40.

461 헬레나 레킷, 페기 펠런, 「미술과 페미니즘」, 오숙은 옮김(파주: 미메시스, 2007), 159면.

(1989, 도판143)에서 보듯이 자신의 몸 위에 플라스틱으로 만든 유두가 돌출된 커다란 유방을 얹어 놓았던 속내도 뮤직비디오를 통한 누드 효과를 노려 온 마돈나Madonna의 에로티시즘과는 반대로 관음적 응시의 중단을 주장하기 위한 것이었다. 그러면서도 셔면의 사진 작품들은 자신의 몸은 아니지만 유두를 드러낸 에로티시즘으로 눈을 돌리기도 했다. 이를테면 마돈나의 신체가 셔면의 작품에 의해서 더욱 신비한 매력을 드러냈던 경우가 그러하다.[462]

　　셔면뿐만 아니라 그와 같은 관음주의와 물신주의의 결합이 주는 각인 효과는 미메시스의 미학을 추구하는 셰리 레빈이 뒤샹의 대표적인 레디메이드 작품인 「샘」을 여성의 음부로 패러디하여 내놓은 「샘: 마돈나」(1991, 도판144)이나 「바디 마스크」(2007, 도판145)에서도 마찬가지였다. 실제로 마돈나 신드롬 속에서 선보인 레빈의 「샘(마돈나)」은 누드 사진집 『섹스Sex』(1992)에서 가학적 피학성의 변태 성욕을 위한 기구들을 가지고 즐기고 있는 마돈나를 이미 본 듯이 기시감既視感 déjà-vu을 주는 작품이었다. 오늘날 셰리 레빈에 의해 격세유전된 뒤샹의 「샘」은 이처럼 페미니즘으로 변이하며 〈끝나지 않은 여정〉 속에서 여성의 신체 위에 덧씌워지는 바디스케이프의 진화를 계속하고 있는 것이다.

③ 페미니즘 미술: 통시태에서 공시태로

리사 티크너는 페미니즘 미술을 〈아직 끝나지 않은 여정〉으로 간주한다. 그녀는 〈미술 비평과 페미니즘 비평사에는 이제껏 단순히 이해 부족이나 커뮤니케이션, 용기의 부족 등으로 치부했던 문제들을 완전히 《다른》 것으로 재검토하고 재평가하는 일이 남아 있다. 이것이 바로 현재와 미래를 위한 과제〉[463]라고 생각하기 때

462　니콜라스 미르조예프, 『바디스케이프』, 이윤희, 이필 옮김(서울: 시각과 언어, 1999), 205면.

463　리사 티크너, 「페미니즘과 미술사: 아직 끝나지 않은 여정」, 『미술, 여성, 그리고 페미니즘』, 정재곤

문이다.

이렇듯 페미니즘 미술은 애초부터 현재에, 나아가 미래에 이르기까지 미술의 역사에 대해 〈통시적diachronic〉 인식과 반성으로 일관해 왔다. 이를테면 「왜 위대한 여성 미술가는 없었나?」와 같은 노클린의 탄식이 그 대표적인 사례였다. 그뿐만 아니라 주디 시카고가 여성성을 세로내리기해 온 저명한 여성들의 음부를 거대 설화라는 욕망의 표현형으로 꾸민 「디너파티」도 여성성을 철저히 〈통시태〉로 간주하기는 마찬가지였다.

하지만 페미니즘에 대한 통시적 이해와 주장은 과대망상적인 남성 권력의 메커니즘 속에 놓인 시몬 보부아르의 『제2의 성』과 같이 운명론적이고 결정론적인 것이었다. 그뿐만 아니라 그것은 저간에 대물림되어 온 성차의 사회적 구조 속에서, 또는 부르주아적 권력 구조 속에서 부당하게 배제되어 온 여성 미술가들의 입장과 섹슈얼리티에 대해 탄식하는 노클린의 질문과 푸코의 비판처럼 피해 의식을 투영한 것이기도 하다.

실제로 페미니즘은 〈철학의 종언〉이 제기된 1960년대 이래 반철학 운동으로 등장한 〈차이의 철학〉에 힘입어 성적 존재론으로서 새롭게 인식하게 된 제3의 철학 운동이었다. 다시 말해 페미니즘은 여성성에 대한 남성 결정론과 그에 대한 피해 의식 속에서 역사를 재해석하려는 일종의 〈인식론적 단절〉의 시도에 다름 아니었다. 예방적이든 치유적이든 〈단절rupture〉은 (일반적으로) 피해 의식에 따른 결단이다. 그것은 병리적 현상과의 거리 두기 내지 절연을 의미한다. 과학사가 토머스 쿤Thomas Kuhn이 그것을 〈혁명적〉이라고 간주했던 것도 그 때문이다. 페미니즘이 병리적 역사에 대한 자가 치유를 위해 인식론적 단절로부터 〈자기반성적〉인 사유 운동을 시작하려 했던 까닭도 거기에 있다.

옮김(서울: 궁리, 2001), 87면.

또한 로즈시카 파커와 그리젤다 폴록이 『옛 여성 거장들: 여성, 미술, 이데올로기Old Mistress: Women, Art and Ideology』(1981)에서 〈여성과 미술의 역사를 발견하는 것은 부분적으로는 미술사가 쓰인 방식을 밝히는 것이기도 하다. 그 안에 내재된 가치, 가정, 침묵, 편견을 드러내는 것은 여성 작가들이 재코드화한 방식이 우리 사회에서의 미술과 미술가들의 정의에 있어서 중요하다는 점을 이해하는 것이다〉[464]라고 주장하는 까닭도 마찬가지이다. 그들은 단지 여성이라는 이유 때문에 미술사의 많은 부분을 삭제하고 수많은 여성 미술가들을 제외시키고, 그렇게 많은 미술 작품들을 훼손할 필요가 있었는가? 라고 항의하기까지 한다.

더구나 바버라 크루거는 그와 같은 통시적 편견 때문에 침묵을 깨고 운명론과 결정론에 대한 〈투쟁〉을 선언한다. 여자의 몸이 바로 그 싸움터가 되고 전쟁 기계가 되어야 한다는 것이다. 심지어 한나 윌크는 편견을 재코드화하기 위해 벌거벗은 맨몸으로 저항한다. 그들의 반성적 사유 운동은 이토록 〈자기 파괴적self-disruptive〉이기까지 하다. 그들은 통시적 질곡으로부터 벗어나기 위해 공시적synchronic인 저항과 싸움을 감행한다. 그들이 저항하고 싸우려는 욕망과 의지는 통시적 편견에서 비롯된 것이지만 투쟁하려는 대상은 〈공시적〉 구조, 즉 여성의 몸 자체였던 것이다.

또한 그들은 여성성에 대한 결정론에도 반기를 들었다. 여성성을 결정론적 교의에서 해방시켜 여성들 각자의 자유 의지에 맡기기 위해 그들은 남성들에 의해 견고하게 구축된 구조를 횡단하며 그것의 해체를 시도한 것이다. 바르트의 『저자의 죽음La mort de l'auteur』(1967)이나 푸코의 『성의 역사』로부터 영향을 받아 온 오늘날의 여성 미술가들이 여성의 육체에 대하여 남성들이 지닌 매

464　그리젤다 폴록, 「페미니즘으로서 미술사에 개입하기」, 『페미니즘과 미술』(서울: 눈빛, 2009), 52면, 재인용.

혹의 본질을 해체하는 데 주저하지 않는 까닭도 거기에 있다. 실존의 조건이기도 한 〈지금, 여기에서〉 그들이 보여 주고 있는 탈구축을 위한 가로지르기 욕망과 의지는 (리사 티크너의) 〈끝나지 않은 여정〉을 따라 미래를 지향하고 있기 때문이다.

리사 티크너의 꿈은 이미 1백 년 전(1911)에 〈페미니즘은 새로운 세계를 욕망한다〉[465]고 선언한 테레사 빌링턴그리그의 예지를 실천하는 데 있었다. 젠더에 대한 새로운 패러다임의 보편화를 고대하는 이들의 〈멋진 신세계Brave New World〉에 대한 백 년의 꿈과 욕망이 그것이었다. 그것은 다름 아닌 새로운 패러다임으로서 〈글로벌 페미니즘Global Feminism〉의 실현이었다. 오늘날 카자 실버맨Kaja Silverman이 라캉의 포스트프로이트 이론과 포스트모더니즘의 영향하에서 욕망을 가로지르려는 남성성의 〈지배적 허구〉를 용기 있게 거부하거나 전복하려 했던 까닭도 그와 다르지 않다.[466]

실버맨은 남성의 통제적 위치와 결정론적 특권을 적극적으로 거부하려는 의도에서 쓴 『주변인이 된 남성의 주체성Male Subjectivity at the Marginals』에서 남녀 관계를 더 이상 중국 여인의 전족纏足이 상징하는 중심·주변, 주체·객체(대상), 심지어 주인·노예와 같은 종속 관계로 간주하지는 않는다. 그것은 무엇보다도 주기적인 위기에 접어든 이른바 〈남근적이지 않은 남성성non-phallic masculinity〉 때문이라는 것이다.

또한 실버맨의 주장을 다소 의심스러워하면서도 그녀를 지지하고 나서기는 애비게일 솔로몬고도Abigail Solomon-Godeau도 마찬가지이다. 경계심 많은 애비게일이 이번에 들고 나온 것은 페미니스트 타니아 모들레스키Tania Modleski의 다음과 같은 주장이었다.

465 Teresa Billington-Greig, 'Feminism and Politics', *Contemporary Review*, No. 100(Nov. 1911), p. 694.

466 Kaja Silvermann, *Male Subjectivity at the Marginals*(London, 1992), p. 3. 애비게일 솔로몬고도, 「남성문제: 재현의 위기」, 『페미니즘과 미술』(서울: 눈빛, 2009), 409면.

〈1790년대 이후 양성적인, 또는 그렇지 않으면《여성화된 남성성》이 명시적으로 널리 생산되었던 것은 이때가 남성성과 여성성이 결합하는 시기이며, (모들레스키의 용어에 따르면) 그것이야말로《여성 권력의 위협》에 대한 대응으로 이해해야 한다.〉[467]

그러면서도 이와 같은 남성성의 위기에 대해서 모들레스키는 크루거나 월크만큼 도발적이지 않았다. 오히려 그녀는 현실 타협적인 절충주의적 페미니즘을 주장한다. 그녀는 가부장제의 결정적인 권력을 몰아내지 않는 대신 〈부드러운 남성성〉으로 정복과 지배의 위치로부터 그 연약성의 기호인 〈옷을 벗고 유혹하는 고혹적인 미소년, 또는 아기의 요람을 안거나 자신의 바지를 다림질하는 관능적인 근육질의 사나이, 더구나 게이 남성의 섹슈얼리티 형식과 같은 남성성〉에 주목한다. 그녀는 남성성의 균열을 만들어 내는 것이 〈페미니즘의 역사적 책무〉[468]라고 생각하기 때문이다.

하지만 실버맨이 주장하는 중심·주변의 이분법적 주체성의 개념이나 솔로몬고도가 강조하는 부드러운 남성성, 즉 남성성의 여성화 개념만으로 이미 1백 년 전에 빌링턴그리그가 꾸었던 꿈이 실현될 수 있을까? 티크너는 페미니즘을 아직 〈끝나지 않은〉 여정이라고 진단하지만 실버맨이나 솔로몬고도처럼 〈위기의 지속〉을 주장하는 한 그것은 단지 역사의 마디나 나이테를 이루는 인식론적 단절에 그치고 말 것이다. 오로지 〈남성성의 여성화〉에만 의존하는 소극적 페미니즘으로 통시적 여정은 쉽사리 〈끝나지 않을〉 수 있기 때문이다.

〈가로지르려는〉 욕망의 인자형génotype으로서 여성성은 남성성과 교집합을 이루는 존재론적 공시성이어야 한다. 나아가 페

467 윤난지 엮음, 『페미니즘과 미술』(서울: 눈빛, 2009), 413면.

468 윤난지 엮음, 앞의 책, 416~417면.

미니즘 또한 정치 사회적으로나 문화 예술적으로나 남녀의 존재에 대한 합집합적 공시태이어야 한다. 이종 공유異種共有 interface가 문화적 인식소가 될 미래 사회에서는 존재론적으로, 또는 인식론적으로 〈interface〉로의 패러다임의 변화가 불가피할 것이다. 전방위적인 이종 공유 문화가 지배하게 될 미래 사회에서는 인간 존재의 잠재된 의식망을 소리 없이 연결하는 공유의 리좀rhizome에 의해 전통적인 〈낯가림〉의 장場 너머로 공시적 구조가 형성될 것이기 때문이다.

문화 인류학적으로 보면, 〈이종 공유〉는 인류가 미처 경험해 보지 못한 새로운 삶의 방식이자 패러다임이다. 철학은 물론 예술에서도 저간의 낯가림에 대한 새로운 이념과 정체성의 마련이 필요한 이유가 거기에 있다. 그러므로 페미니즘으로 세상을 횡단하려는 욕망을 지닌 테레사 빌링턴그리그의 꿈이 실현되기 위해서라면 유토피아를 만드는 새로운 종족이자 철학적 신인류로서의 〈우리는〉페미니즘마저도 허위의식으로서 거북하게 느껴야 한다. 전통적인 이분법적 페미니즘을 대신하게 될 〈이념적 공생주의sym-biosism〉 속에서는 그것조차도 〈인식론적 장애물〉이 될 수 있기 때문이다.

최소한 그런 연유(문화 인류학적, 이념적 공생과 공유)만으로도 미래의 신인류는 〈사회 문화적 유니섹스unisex〉로서의 양성성bi-sexuality에 대한 존재론적 정체성을 새롭게 조명하도록 요구받을 것이다.

9) 낙서화: 탈코드 행위와 대안 미술

낙서는 〈무언의 외침〉이다. 낙서는 억압된 무의식이 균열의 틈새를 벌리는 마음의 소리이다. 이렇듯 낙서는 내면으로부터의 메시

지이다. 그것은 다중多衆을 향한 〈소리 없는 아우성〉이다.

　　또한 낙서는 잠재의식의 표현 방식이다. 이를 위해 낙서는 어떤 형식도 거부하는 제멋대로의 글쓰기이다. 낙서는 〈기득권 지우기〉인 것이다. 낙서는 기득권을 거북하게 해야 한다. 그것도 기존의 문화가 낙서에 대해 거북하게 느끼도록 해야 한다.

　　그래서 낙서는 될 수 있는 한 공민권 위에다 그 터를 잡으려 한다. 대개의 경우 낙서가 해체(탈구축)보다 구축의 부정을 (그렇게 하기 위한) 전략으로 삼는 것도 그 때문이다. 낙서가 냉소를 웃음으로 포장하기 일쑤인 까닭 또한 거기에 있다.

① 허무주의의 표현형들: 펑크와 그래피티

1970년대 중반 이후 1960년대의 정치적, 사회적 약속이 지켜지지 못한 데다가 경제적 침체마저 겹치자 시대 상황에 대해 허탈감에 빠진 젊은이들은 미술에서의 퍼포먼스 운동과 마찬가지로 대중음악에서도 주류에 맞서 언더그라운드에서 음울한 반항으로 절망감을 분출하기 시작했다. 애초부터 펑크는 주류의 코드에 대해 반발하려는 〈탈코드 행위decoding〉로 출발한 것이다. 이를테면 패티 스미스Patti Smith가 이끄는 펑크punk 음악의 출현이 그것이다.

　　리사 필립스의 주장에 따르면 펑크는 뉴욕의 남동부에 있는 오토바이 폭주족의 집결지였던 CBGB라는 지저분한 바에서 레이먼스Ramones, 텔레비전Television, 블론디Blondie, 토킹 헤즈Talking Heads 같은 밴드들이 록 뮤직을 새로 번안하여 발전시키며 태어났다. 뉴 웨이브New Wave 음악이나 노 웨이브No Wave 영화와 활발하게 교류하며 고군분투하던 펑크 음악인들은 당시의 대중음악을 주도하고 있는 〈디스코에의 죽음Death to Disco〉을 요구하며 새로운 펑크 록 사운드를 내놓았던 것이다.

　　아직은 인정받지 못한 채, 그들에 대해 어떠한 가치 판단

도 유보해야 하는 〈괄호blank〉 속의 세대로 불리는 펑크 록 그룹은 일종의 문화적 니힐리스트들이었다. 그들은 특히 기존의 문화나 예술에 대해 허무주의적이었다. 그뿐만 아니라 그들은 성적 정체성에서도 1960년대 말에 등장한 히피Hippie나 펑키Funky처럼 가학적 피학성sadomasochism을 드러내는 차림새에다 내면에서의 〈공허함blankness〉과 제어되지 않은 〈노여움〉을 도발적이고 기상천외한 피어싱과 대못처럼 끝을 뾰족하게 곧추 세운 헤어스타일로 드러냄으로써 대중들에게 적지 않은 충격을 주었다. 그들은 기존의 문화나 가치에 대한 자신들의 분노와 역겨움을 그것과 대결하기 위한 〈가학적sadistic〉 이슈로 삼았기 때문이다.

그것은 마치 자신에게 〈피학적masochistic〉이었으면서도 상대에게는 가학적이었던 히피즘Hippism이나 펑키즘Funkism이 낯선 기상천외함으로 기성 체제의 가치와 이념에 길들여진 세대들로 하여금 분노와 역겨움을 유발시키고자 했던 것과 다를 바 없었다. 사진, 미술, 영화, 비디오 등 시각 예술 분야에서도 그들의 도전적 태도와 대결적 표현에 대하여 다수의 조형 예술가들이 공감하거나 동참했던 까닭도 거기에 있다.[469] 이를테면 사진에서 낸 골딘Nan Goldin, 피터 후자Peter Hujar, 마크 모리스Mark Morris, 로버트 메이플소프Robert Mapplethorpe 등이 보여 주는 솔직하지만 그만큼 보기에 불편한 작품들이 그것이다.

특히 메이플소프는 「패티 스미스: 말들」(1975)에서 보듯이 1970년대 초부터 CBGB 출신의 패티 스미스와 동거하면서 그녀를 자신의 작품에 자주 등장시켰다. 그즈음에 그는 앤디 워홀의 잡지 『인터뷰』에 소속되어 있으면서도 가학적 피학성을 나타내는 게

469　Lisa Phillips, *The American Century: Art & Culture, 1950~2000*(New York: W. W. Norton & Co., 1999), p. 293.

이들의 지하 세계에 관한 작품들을 생생하게 남기기도 했다.[470] 예 컨대 평범한 시선으로 보기에는 다소 불안하고 거북하게 느껴지는 「미국 국기」(1977)나 「조, 뉴욕, NYC」(1978)가 그것들이다.

　　또한 당시의 림보 라운지, 머드 클럽, 어빙 플라자와 같은 클럽은 새로운 음악이나 패션뿐만 아니라 로런스 와이너, 마이클 오블로위츠Michael Oblowitz, 크리스 버든 같은 언더그라운드 미술가들이 영화와 비디오를 창작하는 포럼이기도 했다. 고등학교를 자퇴한 장미셸 바스키아가 금발로 염색한 북아메리카 인디언 모호크Mohawk족의 모습으로 〈아트 노이즈Art Noise〉(음악적 완결성이나 기술적 부드러움을 삼간 채, 멜로디보다도 톤과 소리에 더 의존하여 노골적인 솔직함을 즐기는)[471] 스타일의 밴드 〈베이비 크라우드〉를 결성하여 다양한 악기를 연주한 곳도 바로 머드 클럽과 CBGB였다. 하지만 그 당시 이러한 가학적 피학성의 펑크 음악에 매료되었던 미술가는 바스키아뿐만이 아니었다.

　　흑백 갈등이나 베트남전 참전 반대와 같은 시대적 병리 현상에 시달리고 있던 젊은이들은 음악과 미술을 가리지 않고 그와 같은 병적 징후를 나타내고 있었다. 이를테면 당시의 미술 학교들에서는 〈차고 밴드garage band〉가 유행했고, 극사실주의 목탄화가 로버트 롱고Robert Longo를 비롯하여 카우보이 시리즈로 유명해진 사진작가 리처드 프린스Richard Prince, 콜라주의 작가 데이비드 워나로위츠David Wojnarowicz 등 많은 미술가들이 그 밴드들에 참여했다. 그뿐만 아니라 성 십자가 폴란드 국립 교회 지하실에 자리잡은 〈클럽 57〉에 참여했던 네오 팝 아티스트인 키스 해링Keith Haring과 케니 샤프Kenny Scharf의 콜라보레이션 활동도 그들을 지하철과 거리의

470　Lisa Phillips, Ibid., p. 294.

471　레온하르트 에머를링, 『장 미셸 바스키아』, 김광우 옮김(파주: 마로니에북스, 2008), 14면.

미술가로 만드는 계기가 되기에 충분했다.[472] 그 괴짜들에게 현실에 대해 냉소적이고 적대적인 펑크 록 음악과 낙서화는 자신들의 허무주의를 분출하는 한 켤레의 수단이나 다름없었다. 그들은 당시의 시대 상황을 마치 제2차 세계 대전 직후에 사르트르가 「출구 없음Huis-clos」이라고 평한 것을 연상케 할 정도로 허무하고 절망적으로 느꼈다. 그러므로 1970년대의 시대 상황에 대하여 그들이 느끼는 공허함과 허무함의 병적 심리도 그들의 예술혼을 자극하여 록 음악과 낙서화의 짝짓기를 이내 괄호 속에 갇혀 온 조형 욕망의 탈출구로 삼게 했던 것이다.

이렇듯 그들을 유혹했던 콜라보레이션은 무의식 속에 억압되어 온 콤플렉스로부터의 탈주를 가능하게 했다. 나아가 그들의 반反여피Yuppie —— 젊음young, 도시형urban, 전문직professional의 머리글자에서 나온 용어로서 도시와 그 주변을 기반으로 하여 가난을 모르고 자란, 지적인 전문직에 종사하는 모범적인 젊은이들을 가리킨다 —— 적인 아이디어는 그들로 하여금 거리낌 없이 거리를 활동 무대로 삼게 했고, 그들을 결국 〈거리의 미술가〉로 탄생시켰다. 다시 말해 냉소적이면서도 정열적인 펑키즘punkism과 콜라보레이션으로 의식화된 채, 거리로 나선 그들은 이른바 〈낙서화graffiti〉를 펑크 세대에 배어 있는 집단적 무의식의 표상화로 내놓을 수 있게 된 것이다.

② 탈코드 행위의 기호체로의 낙서와 낙서화
할 포스터는 대중 소비 사회에서의 〈낙서〉를 키스 해링, 케니 샤프, 바스키아 등 문화 예술의 파괴자로 표현되는 개인들의 상징적 활동이라고 규정한다. 롤랑 바르트는 낙서를 〈메시지 없는〉 약호code라고 말한다. 즉, 하나의 형식이나 양식으로 쉽게 추상화될 수

472 Lisa Phillips, Ibid., p. 297.

있는 〈내용이 없는〉 약호라는 것이다. 왜냐하면 그것은 판독하기 어려울뿐더러 텅 비어 있기 때문이다. 낙서의 이율배반적 특징, 즉 그것을 도시와 문화의 골칫거리로 비난하면서도 보호하게 만드는 까닭도 거기에 있다.

또한 광고 심리학에서 보면 상업 광고로 파편화된 기호의 도시에서 제멋대로 분출된 낙서는 도시의 다른 기호(광고)들처럼 소비되기 위한 것이 아니라 기호의 소비를 공격하기 위한 것이다. 낙서는 도시의 일정한 질서, 즉 기호의 형식이나 구조적 경계선들에 도전하며 도시 공간을 무시하기 때문이다.[473] 이보다 더 낙서의 난폭성을 지적하는 이는 프랑스의 철학자이자 사진작가인 장 보드리야르Jean Baudrillard였다. 그의 주장에 따르면 낙서가들은 지하철, 거리 등등에 폭탄을 투하했다. 승객들이 노선을 찾지 못하도록 지하철의 지도에 정확히 폭격을 가했다. 다시 말해 낙서 화가들은 지하철을 타거나 거리를 걸어 다닐 때에도 도시를 낙서로 뒤덮어 약호code를 혼란시켰다는 것이다.

또한 (그의 독해에 따르면) 낙서는 〈기호의 폭동〉이자 〈약호가 해독된 도시 공간을 자기 영토로 만드는〉 종족의 알파벳이었다.[474] 탈코드화 작업으로서의 낙서는 탈영토화이면서도 재영토화 작업인 것이다. 낙서는 가로지르려는 욕망이 개발한 파괴적인 전쟁 기계이면서도 (판독이 쉽지 않은 암호 양식의) 생산적인 조형 기계인 것이다. 그러므로 그와 같은 낙서에는 나름대로의 탈코드적 〈소통의 철학〉과 이율배반적 〈암호의 미학〉이 내재되어 있게 마련이다.

그보다 낙서에다 예술성을 부여하는 이는 할 포스터다. 거

473　Stuart Ewen, *Captains of Consciousness: Advertising and the Social Roots of Consumer Culture* (New York: McGraw-Hill, 1976). 이영철 엮음, 『현대 미술의 지형도』, 정성철 옮김(서울: 시각과 언어, 1998), 264면.

474　이영철 엮음, 앞의 책, 264면.

기에는 애초부터 조형 욕망이 반영된 탓이다. 다시 말해 〈낙서는 그 자체의 물화된 의식儀式이 되어 버렸다. 이러한 〈텅 빈〉 기호들은 대중 매체적 내용으로 채워져 있을 뿐만 아니라 어떤 낙서에는 예술적, 경제적(상품적) 가치가 부여되었고, 그리하여 익명의 꼬리표들이 유명 인사의 서명이 되었다. 낙서는 약호에 대항해서 보급되기보다는 오늘날 대개 약호에 의해 고정된다. 즉, 낙서는 약호의 위반이 아니라 약호에 이르는 형식이다〉[475]라고 하여 그는 남달리 낙서의 예술적 가치에 주목한 것이다.

실제로 낙서의 예술적 가치, 즉 낙서화에 대한 경제적 가치가 발견되고, 그것이 상품으로서 인정되는 데는 그리 오랜 시간이 걸리지 않았다. 뉴욕의 이스트 빌리지를 중심으로 거리의 미술로서 낙서화를 주목하는 공간들이 등장하면서 낙서화는 틀에 박힌 정형form으로부터의 대탈주를 위한 이른바 〈대안 미술alternative art〉로서 탄생하게 된 것이다. 낙서화도 재현의 권위에 대한 위반이자 탈정형의 극단적 표현이었기 때문이다.

낙서화를 상업적 브랜드로 다룬 첫 번째 갤러리는 언더그라운드 영화배우인 패티 애스터Patti Astor가 이스트 빌리지 근처에서 운영하는 편Fun 갤러리였다. 그녀는 노상路上에서 펑크의 감수성을 표현하는 낙서화를 독려하면서 이전까지 변두리나 언더그라운드의 저급하고 불법적인 미술로 여겨온 낙서화의 판매 가능성을 감지했다. 리사 필립스에 의하면 패티는 〈미래 2000Futura 2000〉, 데이즈Daze, 키스 해링, 장미셸 바스키아, 팝 5 프레디Fab 5 Freddy, 듀로Duro CIA, 돈디 화이트Dondi White 등과 같이 현란하고 야성적인 스타일의 낙서 화가들에 주목했다. 이들은 모두 미술가로서 이름을 공개적으로 날리기 이전부터 지하철에서 작업하기 시작한 낙서

475 Hal Foster, 'Modern Leisure', *Endgame: Reference and Simulation in Recent Painting and Sculpture*(Cambridge: The MIT Press, 1987), 이영철 엮음, 앞의 책, 265면.

화가들이었다.

펑크 록 음악과의 콜라브레이션에 빠져 있는 그들의 낙서화는 주로 힙합, 브레이크 댄스, 랩과 연결되어 있는 노상의 스타일이었다. 1982년 합동 프로젝트인 콜랩Colab의 미술가인 찰리 에이헌Charlie Ahearn이 제작하고 패티 애스터Patti Astor가 주연한 영화「와일드 스타일Wild Style」이 그들의 낙서화를 모두 담았던 까닭도 거기에 있다. 이렇듯 이미 〈야생적 사고〉에 길들여진 낙서 화가들은 일부는 자신의 태그, 즉 이름을 내세운 브랜드를 그대로 캔버스에 옮겼고, 다른 일부는 낙서화를 팝 아트, 초현실주의 등 여러 고급 미술 양식과 결합한 〈혼성 회화hybrid painting〉로 발전시키기도 했다. 이렇듯 미국 회화는 1980년대 들어 또 다른 양상으로 진화하기 시작한 것이다.

미국 회화의 진화에 작용하고 있는 동력인은 내재적 유전인자에 있다기보다 외재적(정치, 경제적) 힘의 크기에 있다. 그 매트릭스는 우후죽순처럼 생겨난 상업 갤러리들이었지만 그것보다도 급성장한 미국의 경제력이 더 큰 작용인causa efficiens이었다. 이를테면 1980년대 들어 미국 경제의 고도 성장의 영향으로 미술 시장이 활황을 보이며 미술품의 구입도 널리 유행하기 시작한 것이다. 미국 사회의 상류층은 더 이상 앉아서 고상하고 품위 있는 고급 미술품만을 구입하려 들지 않았다.

주말이면 여피족들은 유행을 주도하는 갤러리를 찾아 나섰고, 전시회의 오프닝에 참석한다든지 미술가들의 작업실을 직접 방문하는 것을 일과로 삼기도 했다. 뉴욕에 눈치 빠른 백인들에 의해 새로운 상업 갤러리들이 양산되기 시작한 것도 이즈음이었다. 이를테면 소호에 이어 이스트 빌리지가 새로운 메카로 주목받게 된 것이다. 따라서 미술품의 경계 철폐와 더불어 확장되는 미술 시장의 열기는 낙서화의 시장을 형성하는 직접적인 계기가 될

수밖에 없었다.

　　1982년에는 패티의 편 갤러리 이외에도 자기 집 화장실에 은밀한 스케일의 작품을 전시하는 것으로 출발한 〈그레이시 맨션 갤러리〉나 팻 헌 갤러리, 심지어 주택가의 업타운 갤러리들까지도 낙서화를 전시하기 시작했다. 1984년에 이르면 맨해튼 남동부 지역에만 70여 곳에 이르는 그야말로 와일드 스타일의 점포형 storefront 갤러리들이 생겨나 낙서화를 전시하는 〈대안적인〉 상업 미술 커뮤니티가 형성될 정도였다.[476]

　　비상업적인 의도에서 출발한 낙서화가 미술 시장의 호황과 더불어 상업적 갤러리들이나 신흥 미술상들을 만나면서 비예술적 기법의 독특한 상업주의 미술 양식으로 자리 잡게 된 것이다. 예컨대 주로 낙서화를 소개하며 대안 화랑으로 떠오른 브롱스 남부의 패션 모다Fashion Moda를 비롯하여 갤러리스트 메리 분 Mary Boone 이나 취리히의 전문 수집가 브루노 비쇼프버거Bruno Bischofberger는 그렇게 바스키아와 특별한 관계를 가졌다.

③ 장미셸 바스키아의 광기와 천재성
덴마크가 낳은 실존주의의 아버지 쇠렌 오뷔에 키르케고르는 삶의 그림자로 불가피하게 드리워진 불안과 절망을 〈죽음에 이르는 병Sygdommen til Døden〉이라고 주장한다. 예컨대 37세에 스스로 생을 마감한 고흐와 같은 이들의 경우가 그러하다.

(a) 죽음에 이르는 병
바스키아Jean-Michel Basquiat는 27년 밖에 살지 못한 요절한 화가였다.(도판146) 그러면 그를 죽음에 이르게 한 병은 무엇이었을까? 오늘날 많은 이들은 그의 때 이른 죽음과 대비하여 천재적인

476　Lisa Phillips, Ibid., p. 304.

낙서 화가로서 그의 삶을 평한다. 디오니소스적인 광기에 찬 예술적 천재성의 발휘를 지속할 수 없었던 그의 삶과 죽음은 작품 활동 속에서 분리 작용하지 않았기 때문이다.

다수의 비평가들이 그를 〈검은 피카소〉라고 부른다. 하지만 그가 「무제: 피카소」(1984)를 그리며 피카소를 흠모했다 할지라도 그의 생사 과정을 피카소와는 같이할 수 없다. 요절한 바스키아와는 달리 92세의 천수를 누린 피카소의 삶에는 죽음의 전령이 따라다니지 않았기 때문이다. 그러므로 한 예술가의 죽음을 그의 삶과 떼어 놓고 생각할 수 없게 한 야누스로서 바스키아의 삶과 죽음은 피카소보다 고흐의 경우에 비교될 수 있다.

일상적인 삶에서나 작품에서나 바스키아가 줄곧 드러내 보이려 한 과대망상적 제스처도 내면에서 그를 충동하고 있는 디오니소스적인 광기 때문이 아니라, 그를 죽음으로 몰고 가는 콤플렉스들 때문이었을 것이다. 당시 유색 인종에 대한 인종 차별과 백인종 우월주의의 이론적 근거를 제공한 미국의 사회 생물학자 에드워드 오스본 윌슨Edward Osborne Wilson의 환원주의적 〈유전자 결정론〉 — 인종 차별이 유효했던 1968년 〈I have a dream〉을 외치다 암살당한 마틴 루터 킹Martin Luther King, Jr. 목사의 꿈을 원천적으로 무의미하게 만드는 저서 『사회 생물학: 새로운 통합Sociobiology: The New Synthesis』(1975)에서 윌슨은 문화적인 요소뿐만 아니라 (열등한) 유전자도 사회적인 문제의 행동을 유발시키는 요인이라고 주장하여 큰 파문을 일으켰다 — 의 위세로 인해 흑인을 차별하는 인종주의와 그에 따른 사회적 부조리가 더욱 심화되고 정당화되던 터였기 때문이다.

아프리카 흑인 혈통의 미국인인 그를 괴롭혔던 것도 백인종 우월주의가 검은 피부에 대해 차별적으로 보여 온 반응이었다. 그러므로 인종적 차별이 유전 인자에서부터 결정된다고 주장하는

극단적인 차별주의자 윌슨의 주장을 반박하듯 그는 각 분야에서 주목받는 흑인 영웅들을 언제나 작품 속에 등장시켜 왔다. 그것은 차별적 불평등과 인종적 모멸감에 대한 예술적 반작용이었고, 인종 차별을 위해 생물학적 환원주의까지 동원하는 불합리와 비열함에 대해 저항하려는 무언의 〈전쟁 기계〉였다.

그가 오늘날까지도 백인 여인의 이상적인 아름다움이나 이상적인 여성상으로 간주하는 레오나르도 다빈치의 작품 「모나리자」를 조롱하기 위해 캐리커처로 그린 「모나리자」(1983, 도판 147)와 〈MONA LISA-SEVENTEEN PERCENT MONALISA FOR FOOLS-OLIMPIA〉라는 설명까지 곁들인 작품 「크라운 호텔: 검은 배경의 모나리자」(1982), 그리고 마네의 전설적인 작품 「올랭피아」를 겨냥하여 비아냥거리고 있는 작품 「무제: 올랭피아의 하녀 부분도」(1982), 게다가 괴물 형상의 「무제: 비너스」(1983)까지 선보인 까닭도 거기에 있다. 심지어 그는 2년간 자신의 적극적 후원자였던 허영심 많은 메리 분에 대한 경의를 철회하며 작별 인사와도 같은 뜻으로 모나리자를 추하게 복제한 작품 「분」(1983, 도판148)을 그리기도 했다.

그럼에도 그 자신은 그와 같은 영웅이 되고자 하는 강박증에서 벗어난 적이 없었다. 그의 작품들에는 유난히 검은색 바탕이 많았을뿐더러 자신을 비롯한 그림 속의 주인공도 이미 미국 사회에서 인정받는 흑인들을 자주 등장시켰던 까닭도 거기에 있다. 이를테면 프로 야구에서 홈런왕 행크 에런Hank Aaron, 재키 로빈슨 Jackie Robinson, 권투 선수로 무하마드 알리Muhammad Ali, 조 프레이저 Joe Frazier, 슈거 레이 로빈슨Sugar Ray Robinson, 조 루이스Joe Louis, 음악가로 트럼펫 연주자이자 작곡가인 찰리 파커Charlie Parker와 마일스 데이비스Miles Davis, 〈모나리자〉를 부른 가수 냇 킹 콜Nat King Cole, 록음악의 개척자 재니스 조플린Janis Joplin, 전설적인 기타리스트 지

미 헨드릭스Jimi Hendrix와 알폰소 영Alphonso Young 그리고 할리우드에서 활약하고 있는 아프리카 출신의 영화배우들이 그들이다.(도판 149~151)

그가 그들에게 예외 없이 보여 준 존경의 표시는 왕관이었다. 그에게 왕관은 영웅주의 콤플렉스의 반사경이나 다름없었다. 예컨대 마약과 알코올로 인한 정신 분열 증세 끝에 자살한 1955년 파커의 죽음을 애도하며 그린 「찰스 최고」(도판149)나 「CPRKR」에서 왕관으로 경의를 표시한 것이나 재키 로빈슨과 슈거 레이 로빈슨, 알폰소 영 등 많은 흑인 아이콘들에게 왕관을 씌워 준 경우(도판 150, 151)가 그러하다.

그의 작품들에 유난히 왕관이 많이 등장하는 것도 그의 잠재의식 속에는 소년 시절(8세 때) 흑인노예 해방 운동을 전개하다 극우파 백인종주의자 제임스 얼 레이James Earl Ray에 의해 암살당한 비폭력 저항주의자 킹 목사의 죽음에 대한 트라우마와 유전자 결정론자들이 강조하는 백인종 우월주의에 대한 열등감이 그만큼 깊게 자리 잡고 있었던 탓이다. 또한 그에게는 행크 에런이 홈런왕이었음에도 백인 선수들과 같은 호텔에 묶는 것이 금지되었던 모욕감에 대한 저항 의식과 좌절감이 함께 작용하고 있었던 것이다.

그는 누구보다도 〈나에게는 꿈이 있습니다〉라는 킹 목사의 주문呪文에서 헤어나지 못한 인종 차별 불복종 운동을 그림으로 전개하려는 의지가 역력했다. 이를테면 〈나에게는 꿈이 있습니다. 조지아 주의 붉은 언덕에서 (아프리카) 노예의 후손들과 주인의 후손들이 형제처럼 손을 맞잡고 나란히 앉게 되는 꿈입니다. …… 내 아이들이 피부색을 기준으로 사람을 평가하지 않고 인격을 기준으로 평가하는 나라에서 살게 되는 꿈입니다. …… 나에게는 언젠가 이 나라가 인간은 평등하게 태어났다는 것을 진실로 받아들이고, 그 진정한 의미를 신조로 살아가는 날이 오리라는 꿈이

있습니다. 나에게는 네 명의 자식을 피부색이 아닌 그들의 품성에 의해 평가 받는 나라에서 살게 하는 꿈이 있습니다〉라는 킹 목사의 주문이 그것이다.

흑인 침례 교회의 마틴 루터 킹 목사는 니체의 〈의지의 철학〉과 라인홀드 니부어Reinhold Niebuhr의 〈평화주의 신〉, 그리고 간디Mohandas Karamchand Gandhi의 〈비폭력 저항주의〉로 무장한 시민 불복종 운동가였다. 특히 집단의 도덕이 개인의 도덕에 비해 열등한 이유를 백인종 우월주의 같은 〈집단적 이기주의〉때문이라고 하여 『도덕적 인간과 비도덕적 사회Moral Man and Immoral Society』(1932)에서 비도덕적인 사회를 질타한 니부어의 신학은 킹 목사에게 간디즘을 실천하게 하는 이중의 작용인이 되었던 것이다.

그와 같은 킹 목사의 꿈은 그가 암살당한 이후 수많은 흑인 운동가들에게 대물림되었다. 바스키아에게도 꿈의 압살에 대한 트라우마와 더불어 니체, 니부어, 간디의 정신은 소리 없이 그의 저항적인 예술혼을 자극해 온 게 사실이다. 그의 예술적 천재성은 니체의 디오니소스적 열정을 발휘하면서도 시종일관 킹 목사가 강조한 상호 존중의 꿈 대신 흑인 영웅주의를 백인 우월주의와 대척시키고자 했기 때문이다.

예컨대 「교활한 자들에 에워싸인 성 조 루이스」(1982)에서 보듯이 1938년 뉴욕의 양키 스타디움에서 백인 선수를 물리친 흑인 권투 선수 조 루이스를 그가 성인saint으로 경외한다든지 「캐딜락 달」(1981)에서처럼 통산 755개의 홈런을 친 야구의 영웅 행크 에런을 상징하는 〈Aaron〉이라는 글자를 자신의 트레이드 마크와 저작권의 심볼로 함께 사용한 경우가 그러하다.[477] 그 밖에도 그가 흑인 영웅들에게 왕관과 더불어 굳이 king이라는 단어를 작품 속에 자주 동원했던 까닭도 거기에 있다.

477 레온하르트 에머를링, 『장 미셸 바스키아』, 김광우 옮김(파주: 마로니에북스, 2008), 21면.

하지만 작품에서의 검은색 배경들은 그의 심상을 점차 어둡게 물들이고 있는 삶의 색상과 다를 바 없었다. 흑인들에게 대물림되어 온 피해망상이 그 반작용으로 낳은 그의 과대망상은 더욱 강력한 저항 의지로 되먹임되지 못한 채 일탈의 초과와 현실로부터의 탈주 거리만 더욱 넓혀 놓을 뿐이었다. 그의 일상도 그토록 존경해 온 흑인 우상들의 영광 대신 그들의 어두운 그늘만을 닮아 가고 있었기 때문이다. 예컨대 그는 최고급 의상을 걸치고 거만을 떨던 슈거 레이 로빈슨을 그대로 따라 했다. 그 역시 할렘의 클럽에서 폭음하며 돈을 물쓰듯 했던 것이다.

그럼에도 〈돈에 굶주려 만족할 줄 모르는 과대망상, 그리고 극복되지 않는 소심함 사이에서 신념이 흔들리자 자멸적 충동으로 스스로를 학대하던 바스키아는 1988년 8월 12일 마약 과다 복용으로 세상과 등지고 말았다. 그의 작품은 메리 분, 브루노 비쇼프버거 등 유명 화상들에게 팔려나갔으나 예술적 행운이 최고조의 광휘를 발하기 전에 돌연 꺼져 버렸다. 그의 삶과 불안한 열정, 혜성 같은 등장과 요절이 그를 고결하게 《실패한 천재》,《아웃사이더 예술가》의 본보기라는 전형적인 신화 만들기에 일조했다.〉[478]

그 때문에 레온하르트 에머를링Leonhard Emmerling은 그의 죽음을 고흐의 경우처럼 생전에 인정받지 못하고 〈세상에 떠밀린 자살〉이라고 평한다. 인종 차별의 숙명을 감당할 만큼 강인한 저항 정신과 사회적 면역력의 부족이 스스로 치유해야 할 선천적 질병인 〈죽음에 이르는 병〉을 극복하지 못하게 한 것이다. 신념화되지 못한 꿈과 강한 의지가 뒷받침되지 못한 열정은 꿈과 열정 너머의 좌절과 절망의 질곡에서 헤어나지 못한 채 방황하게 마련이다. 대개의 경우 불안정과 불확실에 대한 불안이나 두려움은 신념의 부재나 철학의 빈곤에서 비롯되기 때문이다.

478 레온하르트 에머를링, 앞의 책, 7면.

(b) 해부학적 미학

바스키아가 왕관과 king이라는 단어에 못지 않게 표현상 자주 동원한 것은 해골의 형상과 아나토미anatomy(해부학)라는 단어였다. 그의 작품들은 주로 야생적 스타일을 해부학적 표현으로 일관했을뿐더러 해부학적으로 표현하기 위해 줄곧 야생적 스타일을 지켜 왔다. 그것은 무엇보다도 차별의 운명을 태생의 업karma으로 강요받는 흑인들의 지난至難한 야생적 인간사를 그가 작품의 주제로 삼아 온 탓일 터이다. 그뿐만 아니라 그것은 그의 내면에서부터 솟아나오는 백인 사회와 백인 우월주의에 대한 저항 의식 때문일 수도 있다. 자신의 초상화들조차 거칠고 도발적인 저항 의식을 분출하듯 해부학적으로 표현한 까닭도 마찬가지였다.

그러면 그의 작품은 왜 시종일관 해부학적이었을까? 그것은 우선 어린 시절의 기억 속에 각인되어 버린 개인적인 경험에서 비롯된 것이었다. 그가 일곱 살 때 교통사고를 크게 당해 병원에서 여러 날을 지내야 할 때 그의 어머니는 공교롭게도 그에게 『그레이의 인체 해부학Henry Gray's Anatomy of The Human Body』(1858) — 초판의 제목은 『해부도와 상세한 설명이 달린 해부학Anatomy: Descriptive and Surgical』이었다. 2008년에는 제40판이 발행될 정도로 권위 있는 해부학 교과서로 전해지고 있다 — 을 선물로 사준 것이 결정적인 계기가 되었던 것이다.

그는 입원 중에 그 책을 열심히 공부했다. 레오나르도 다빈치가 자신이 독자적으로 연구한 해부학을 토대로 하여 수많은 드로잉의 습작 과정을 거치면서 그의 대표작 「모나리자」에 이르게 되었듯이, 바스키아의 작품들에도 그레이의 인체 해부학에서 얻은 영감이 직간접적으로 스며들기는 마찬가지였다. 오히려 그는 드로잉을 포함한 거의 모든 작품들에서 다빈치보다 더 나름대로의 해부학적 미학의 세계를 구축했던 것이다.

「무제: 두개골」(1981), 「손의 해부학」(1982, 도판152), 「속물들」(1982), 「순례 여행」(1982), 「이새」(1983), 「무제」(1983), 「인두Pharynx」(1985), 「카타르시스」(1983), 「두뇌를 잇몸과 함께 세워둔 게으름뱅이들」(1988) 등 많은 작품들에서 두개골, 이빨과 잇몸, 손과 팔, 발과 발목, 다리, 목, 턱 설골뼈, 갑상선 등 신체 부분의 명칭이나 해골의 형상 그리고 혈액blood, 배설물feces, 소변urine 등의 의학 용어들이 빈번히 등장한다. 이처럼 거의 모든 작품들이 풍자적이거나 냉소적인 와일드 스타일의 캐리커처이지만 해부학적 상상력을 동원한 표현형으로 일관되어 있다.

다음으로, 기초 의학에서의 해부학은 인체에서 진행되고 있는 부조화dyscrasia와 불균형 상태를 진단하기 위해 인체의 구조와 형태, 그리고 그것의 내부 환경을 연구하는 학문이다. 그것은 주로 내부 환경의 정상 상태보다 비상(병리적, 부조화)상태에 대처하기 위한 준비 단계인 것이다. 이를 위해 해부학解剖學은 용어의 의미대로 전체나 부분을 파헤치는 작업을 전제한다. 원래 atom(원자)에서 유래한 그리스어 anatomia가 ana(위에)+tom(자르다)의 합성어인 까닭도 거기에 있다.

그런 연유에서 사회적인 문제가 발생할 때마다 그 문제를 근본적으로 해결하기 위해 일반적으로 그것의 직접적인 원인을 따지기 전에 그 구조와 특징을 〈해부해야 한다〉고 주장한다. 이것은 흑인의 몸 자체가 사회적 갈등의 현장임을 깨닫게 된 바스키아가 여러 초상화에서 보듯이 자신의 몸을 해부의 대상으로 삼았던 것도 그 때문이었다. 나아가 그는 흑인의 신체뿐만 아니라 존재 자체를 사회적 갈등과 차별에 대한 고발의 도구로 삼았다. 그가 「VNDRZ」(1982)에서 보듯 부르주아 사회를 조롱하는, 존경을 요구하는 성난 흑인 미술가의 자화상을 비롯하여 대부분의 작품을 인종주의가 투영된 것으로, 즉 인종 차별과 사회 부조리에 대

한 반감을 해부학적으로 거칠게 표현한 것도 그 때문이었다.

이를테면 그가 〈무서운 것, 앞뒤가 맞지 않는 것을 묘사함에 있어서 어떤 전통적인 시각적 일관성 — 뒤뷔페가 변함없이 유지했던 특성 — 을 타파하거나 경멸함에 있어서 뒤뷔페를 능가한다〉[479]고 평가받을 만큼 뒤뷔페의 영향을 드러낸 작품인 「무제」(1981)와 「무제: 비너스」(1983)나 여러 미술가 가운데서도 명백히 찬사를 보낸 바 있는 피카소의 입체주의 양식을 패러디한 작품인 「발의 고통」(1982)이 그러하다.

특히 그가 전성기 때 그려 걸작으로 평가받는 「이익 I」(1982)에서 그는 로마 정권의 정치 사회적 차별과 부조리에 맞서 싸우다 희생당한 그리스도와 마찬가지로 가시 면류관을 쓴 자신을 〈희생당한 순교자〉로 표현하면서도 여전히 해골 형상의 해부학적 표현을 반복하기는 마찬가지이다. 실제로 1982년 그에게 소호의 아나나 노세이 갤러리에서 최초의 개인전을 열게 해줌으로써 노숙자 생활에서 면하게 한 아나나Annina Nosei에게 보답하기 위해 바스키아는 그녀의 청에 따라 아예 「해부학」이라는 제목으로 18점의 실크 스크린 시리즈를 제작하기도 했다.

(c) 워홀의 소울메이트

바스키아는 앤디 워홀의 추종자인가 소울메이트인가? 추종자로서 워홀을 만나기 시작한 바스키아는 시간이 지날수록 워홀과 영혼의 동반자가 되어 갔다. 대개의 천재들이 그렇듯 유아독존적이고 배타적인 성격의 바스키아에게 워홀은 단순한 추종의 대상만은 아니었다. 오히려 그에게 워홀은 유일한 〈영혼의 동반자soul mate〉였고, 짧은 기간 동안이었지만 워홀도 그를 마찬가지로 대했다.

바스키아가 짝사랑하던 워홀을 만난 것은 워홀의 잡지 『인

479 레온하르트 에머를링, 앞의 책, 29면.

터뷰』의 광고 책임자인 페이지 파월Paige Powell을 통해서였다. 인종이나 출신, 종교나 신념에 크게 구애받지 않는 중산층의 백인으로서 카톨릭 신자인 중년의 페이지는 연하의 바스키아와 쉽게 친구가 되었고, 이내 자신의 아파트에 그를 불러들여 동거했다. 어느 날 그녀는 바스키아가 워홀과 가까워지고 싶어 한다는 사실을 알게 되면서 그를 워홀에게 소개했다. 각 분야에서 정상에 오른 사람을 찾고 있던 중이던 워홀도 바스키아가 자신에게 도움이 될 것이라는 생각에 그를 받아들였다.

1982년 워홀은 캔버스에 실크 스크린으로 제작한 「바스키아 초상」(도판153)를 이른바 〈오줌 회화〉 — 완성된 캔버스에 오줌을 눔으로써 그것이 증발하면서 색이 자연히 산화되어 얼룩지도록 하는 방법 — 중 하나로서 그렸는가 하면 바스키아도 워홀에 대한 존경의 표시로 「두 사람」(1982, 도판154)을 그려 그날 밤 워홀에게 가져다 주었다. 이듬해 바스키아는 워홀 소유의 건물로 이사한 뒤 워홀과 함께 작업하는 일이 잦을 정도로 〈메이트mate〉가 되었다. 두 사람은 서로 상대방의 초상화를 그릴만큼 가까워진 것이다.

1984년 9월 비쇼프버거는 바스키아와 워홀 그리고 바스키아와 클레멘테Francesco Clemente가 공동 작업한 15점의 작품을 자신의 갤러리에서 전시회를 열었다. 하지만 주류 미술계에서는 그들의 실험에 대해 부정적이었다. 이를테면 막스 벡슬러Max Wechsler는 『아트포럼』에서 〈바스키아의 낙서, 클레멘테의 고상한 형태, 그리고 워홀의 실크 스크린 기법, 모두가 시각적 재기 발랄함을 시위했지만 그들은 진정한 대화에 진입하거나 새로운 차원의 상호 작용에 실패했다. 오히려 그들은 다양한 부분이 전체에 어떤 점도 기여하지 못한 콜라주의 부분을 구성했을 뿐이다. 이것은 미술가들이 서로의 작품에 상호 매료되었기 때문인가 아니면 모든 것을 재

미와 모험을 위한 욕망을 위해 일시적인 기분에서 작업했기 때문인가? 물론 이 공동 작업에는 그 같은 낭만적인 배경은 없었다. 아이디어는 비쇼프버거가 낸 것이며, 그는 그것이 사업상 좋을 것으로 생각했다〉[480]고 평한 바 있다. 파토스의 투합만으로 훌륭한 작품이 되는 것은 아니었으므로 실패는 예정된 것이나 다름없기도 하다. 그 작품들은 강한 개성과 독창성이 오히려 타자의 욕망 속에 투영될 수 없음을 실증하고 있었을 뿐이다.

한편 바스키아와 위홀의 두 번째 공동 작업은 비쇼프버거가 모르는 사이에 진행되었다. 그럼에도 이듬해 그들의 작품이 뉴욕의 토니 샤프라지 갤러리에서 전시할 수 있게 한 사람은 비쇼프버거였다. 〈1985년 9월 14일 토니 샤프라지 갤러리가 「바나나」(1984)를 비롯하여 「알바의 아침식사」(1984), 「중국」(1984), 「무제」(1985) 등 바스키아와 위홀이 공동으로 그린 작품 16점을 소개했다. 샤프라지Tony Shafrazi와 비쇼프버거는 그 전시회의 포스터를 제작하기 위해 두 사람에게 권투 선수처럼 유니폼을 입고 글러브를 끼고 포즈를 취하도록 했다. 그러나 전람회의 평은 나빴고, 팔린 그림도 한 점에 불과해 두 사람은 더 이상 함께 그림을 그리지 않았다.〉[481]

두 사람은 더 이상 파트너가 될 수 없었고, 소울메이트도 아니었다. 어떤 비평가는 〈누가 누구를 이용했나?〉 하고 결별에 대한 문제를 제기했다. 실제로 위홀은 자신이 바스키아를 조종하고 있다는 세간의 비난을 잘 알고 있었고, 바스키아도 위홀이 자신을 마스코트로 묘사한 것 때문에 속이 몹시 상한 상태였다. 두 사람은 이미 예술혼을 같이하는 메이트의 관계가 끝났다는 것을 직관적으로 간파하고 있었다. 짧은 기간이었지만 바스키아는 속임수에 능

480 *Artforum*, Vol. 23, No. 6(New York, Feb. 1985), p. 99.

481 김광우, 『위홀과 친구들』(서울: 미술문화, 1997), 242면.

란한 위홀과 가져 온 그동안의 파트너십을 단순한 비즈니스 이상이라고 믿고자 했다. 그러나 위홀처럼 스타가 되고자 하는 그의 욕망은 끝내 위홀의 냉소주의마저 녹이지는 못했던 것이다.

애초부터 두 사람의 의기가 투합한 것은 우정 때문이 아니라 각자의 천재성에서 비롯된 것이었다. 다시 말해 흑백 갈등이 전혀 문제되지 않을 만큼 두 사람이 보여 준 영혼의 교감은 천재성 때문이었을 것이다. 천재성은 무의식 중에도 동질성보다는 다름과 차이에 대해 더 큰 유혹을 느끼기 때문이다. 그러므로 그들 두 사람에게서 보듯이 천재성이란 본래 합집합은 물론이고 교집합조차도 이루기 힘든 것이다. 게다가 위홀과는 달리 바스키아의 잠재의식에는 인종적 차별성마저 업보로 작용하고 있었던 터라 그들이 천재성만으로는 모든 문제를 극복하기는 힘들었을 것이다. 바스키아가 대타자l'Autre나 타자l'autre와의 동화 작용을 통한 자가 치유보다 (동화 욕망에 반비례하여) 자기 도피를 위한 유혹에 스스로 탐닉하고자 했던 까닭도 거기에 있다.

⒟ 죽음에의 합승

애정을 교감하며 공유해 온 인생의 동반자나 파트너 사이에서 흔하게 볼 수 있는 애증 병존ambivalence은 잠복해 있는 상대에 대한 양가 감정의 합승 현상이거나 야누스적 파토스를 가리킨다. 이를 입증이라도 하듯 1985년 9월 샤프라지의 갤러리에서 가진 전시회 이후에 위홀에 대한 애정의 열기는 이미 식어 버렸음에도 1987년 2월 22일 담낭 수술을 받던 위홀이 갑자기 세상을 떠나자 그에 대한 바스키아의 애정은 저간의 미움마저도 연소시키려는 듯 재연再燃되었던 것이다. 이를테면 그가 참기 어려운 슬픔을 사랑으로 표현하기 위해 삼면화로 그린 「묘비」(1987)가 바로 그것이다.

위홀에 대하여 지나간 추억을 상징하듯 모양이나 용도에

서도 제각각인 세 개의 버려진 문짝으로 된 그 삼면화에는 왼쪽에 꽃과 십자가가 있고, 오른쪽에는 하트가 덧그려진 두개골이 있다. 또한 가운데에는 높이가 좌우의 것과 어긋나게 돌출한 가장 높은 문이 있다. 더구나 그것은 〈죽을 운명perishable〉이라는 문구가 강조하듯 반복해서 적혀 있는 묘비명墓碑과도 같은 것이다. 이렇듯 바스키아는 그 문들을 통해 모든 생명체가 덧없는 존재일지라도 죽음이 다른 형태의 존재로 나아가는 통로, 즉 피안의 관문임을 암시하고자 했다. 바스키아는 죽음에 올라타 그것과의 합승을 시작한 것이다.

그는 워홀의 「묘비」(1987)를 그리면서 이미 자신의 죽음도 목전에 이르렀음을 예감하고 있었음에 틀림없다. 얼마 뒤에 그린 「에로이카 I」, 「에로이카 II」에는 〈인간은 죽는다Man Dies〉는 글귀를 반복해서 적어 놓았던 것이다. 전자에서는 자신의 얼굴에 마약의 참해를 적어 놓았는가 하면 후자에서는 〈인간은 죽는다〉는 주문을 희미하게 사라지듯 수십 번이나 써넣었다. 이 작품들에서 그는 인간이라기보다 자신, 즉 영웅의 죽음을 예고하기 위해 제목부터 그렇게 붙이려 했을 것이다.

더구나 그는 죽기 직전에 죽음이란 개념이 아니라 삶이 마지막으로 보여 줄 수 있는 현전présence임을 주검으로 예시하기 위해, 그리고 그것이 자신의 것임을 예고하기 위해 「죽음의 오아시스」(1981, 도판155)와 「죽음에의 승마」(1988, 도판156)를 내놓았다. 실제로 그는 자신의 영혼도 워홀이 타고 간 죽음의 운구차(해골로 형해화된 말)에 합승하고 있었음을 시사하고 있다. 그는 죽음의 사자가 자신에게 보낸 피안彼岸으로의 상여에 올라타고 있었던 것이다. 그것은 낡은 허물을 벗어 던지는 뱀처럼 해골로 해체되고 있는 마지막 자화상이나 다름없었다. 그는 〈지금, 여기에〉 육신을 남겨 놓고 영혼만이 합승하고자 하는 자신을 보여 주려 했던

것이다.

　　이미 심각한 중독 증세에 빠져 있는 그에게 습관성 마약 복용을 중단하라는 워홀의 요구와 그의 마지막 연인 제니퍼 구드Jennifer Goode의 간청에도 아랑곳하지 않은 채 그는 과다한 양의 약물로 자신의 죽음과 깊은 입맞춤을 하고 있었다. 이즈음엔 그가 번뇌와 고통뿐인 차안此岸의 세계에서 할 수 있는 마지막 시도도 영혼의 이탈을 위해 습관적으로 해온 의식儀式밖에 없었다. 그는 육신의 고향 아프리카로 돌아가기 위해 코트디부아르의 수도 아비장으로 가는 비행기표를 구입했지만 엿새 전인 1988년 8월 12일 켈레 인먼의 작업실에서 결국 주검으로 발견되었다.

　　이렇듯 한 명의 천재가 요절했다. 그는 천재이기 때문에 요절한 것일까? 아니면 요절해서 천재로 불리는 것일까? 내면에서 소리 없이 진행되어 온 천재성과 악마성 간의 갈등과 싸움 속에서 그토록 목말라하는 명성과 영광을 제대로 향유해 보지도 못한 그는 요절한 천재의 리스트에 등재되는 것만으로 그친 미술가일 수 있다. 하지만 오늘날 장루이 프라델을 비롯하여 많은 이들은 그의 죽음을 미국제 회화 기법을 새로이 정립하다 죽어 간 외로운 미술가의 〈순교〉[482]였다고 평한다. 그의 죽음은 결국 미국에 의한, 그러면서도 미국을 위한 순교였다는 것이다.

④ 키스 해링의 〈조형적 가로지르기〉

키스 해링Keith Haring이 생각하는 회화의 기능은 무엇보다도 〈모바일mobile〉에 있다. 그는 1978년 말에 쓴 일기에서도 이미 〈내가 말하려는 것, 내가 직접 실현해 보이려는 것은 끊임없이 움직이는 작품 세계다. 내 작품이 독자적으로 창조된 것이며, 진화하고 변

482　장루이 프라델, 『현대 미술』, 김소라 옮김(서울: 생각의 나무, 2011), 168면.

한다는 걸 나는 인정한다〉[483]고 적고 있다. 그의 조형 욕망은 회화의 횡단성(가로지르기)을 좀 더 적극적으로 실현시키려는 데 있었던 것이다. 그가 표현에 있어서 특정한 공간에 구애 받지 않는 낙서화나 만화를 〈조형 기계〉로 삼았던 이유도 마찬가지이다. 그는 누구보다도 화가로서의 존재 이유를 〈보여 주기 위해〉 그림 그린다는 데서 찾으려 한 미술가였다. 아마도 그는 〈나는 낙서한다, 그러므로 나는 존재한다Graffitico ergo sum〉고 주장하고 싶어 했을지도 모른다.

그가 지향하는 〈탈공간〉은 〈이젤로부터의 해방〉뿐만 아니라 캔버스와 같은 회화의 고유 영토로부터의 〈탈영토화〉는 물론이고, 미술관에서 길거리나 지하철로 〈전시 공간의 이동〉까지도 의미한다. 그의 미술 철학이 개방성과 공익성을 지향하는 공리성과 평등성에 있었기 때문이다. 그래서 그의 작품들에는 거의 다 제목이 없다. 그는 관람자가 제목으로부터의 자유뿐만 아니라 주제에서조차도 해방되기를 바랐던 것이다. 그가 일기에서 〈주문으로부터의 해방〉을 강조하는 것도 그 때문이었다.

그가 희망하는 것은 〈구속받지 않고 자연스러우며 사실적인 그림, 자유롭고 정의定意를 뛰어넘는 그림이다. 일시적이지만 영속성은 중요하지 않다〉[484]는 것이다. 또한 그가 〈내 그림들은 일정한 시간의 기록이다. 내 그림들은 기록된 생각의 흐름이다〉라고 주장하는 것도 그 때문이다. 그가 예술 행위를 위해 누구에게나 개방된 현장을, 즉 길거리를 택하고 지하철을 선호한 까닭도 마찬가지이다.(도판158)

그가 작품에서도 소박하고 이해하기 쉬우면서 호소력 있는 낙서화로 일관했던 이유 역시 그와 다르지 않았다. 그러면서도

483 키스 해링, 『키스 해링 저널』, 강주헌 옮김(서울: 작가정신, 2010), 92면.

484 키스 해링, 1978년 10월 14일자 일기, 앞의 책, 78면.

그는 〈나는 예술을 프로파간다라고 생각하지 않는다. 예술은 영혼을 자유롭게 해주고 상상력을 자극하며 사람들에게 한 걸음 더 나아가도록 용기를 북돋워 주는 것이어야 한다. 예술은 인간을 속이는 것이 아니라 인간에게 박수를 보내 주는 것이어야 한다〉[485]고 주장한다. 그것은 최대 다수의 최대 행복을 외치는 공리주의자와도 같은 〈예술의 공익성〉에 대한 그의 신념과 철학 때문이었다.

그는 자신의 작품 가격이 치솟을수록 더욱더 길거리의 벽화 그리기에 집착했다. 누구나 즐길 수 있는 방법이 그것뿐이라고 생각했기 때문이다. 〈또한 대중문화를 사랑했던 그는 소비자가 자신의 작품을 쉽게 구입할 수 있도록 통로를 마련하려 했다. 예술 작품을 적절한 가격으로 제작해서 판매하려는 욕망이 1986년 뉴욕의 소호 거리에 이른 바 〈팝 숍Pop Shop〉을 탄생시켰다. 해링은 〈팝 숍〉을 개장하고 대중문화를 포용하는 이유를 〈문화를 이해하고 반영함으로써 문화에 영향을 주고 문화의 한 부분이 되기 위한 것, 또 조그만 기여를 해서 예술과 예술가의 개념을 가능한 데까지 넓히기 위한 것〉이었다고 말했다. 그가 예술 세계와 상업의 세계를 동일시했고, 아니 상업의 세계를 더 중요하게 여겼다는 사실은 1988년 1월 23일의 〈일기〉에서도 분명히 확인된다〉[486]는 것이다.

그날의 〈일기〉에 〈어떤 예술가는 《순수》해서 대중문화의 상품화를 초월하기 때문에 상황에 구애받지 않는다고 생각한다. …… 그러나 나는 이런 시스템을 초월한 사람이라고 주장하는 것이 훨씬 위선적이라고 생각한다. 예술 세계에서도 《순수》라는 것은 없다. 오히려 훨씬 더 썩었다. 새빨간 거짓말!〉이라고 했다.

이처럼 그는 예술 정신과 상업주의와의 야합을 비난하기보다 오히려 그것에 대한 〈예술가의 위선〉을 비난하고 나섰다. 그

<hr>

485 키스 해링, 앞의 책, 15면.
486 키스 해링, 앞의 책, 349면.

가 생각하기에 팝 아트로서의 만화나 낙서화는 〈보여 주기 위해 그린다〉는 미술의 본질을 위장하거나 숨길 수 없는 가장 솔직한 수단이었기 때문이다. 그가 만화와 낙서화의 경계 철폐를 시도한 까닭도 마찬가지였다. 앤디 워홀과 더불어 팝 아트를 주도하는 팝 아티스트답게 그는 예술의 대중화와 상업화를 떼어 놓고 생각할 수 없는 한 콜레이자 동전의 양면쯤으로 간주했던 것이다. 그가 〈팝 숍〉을 열었던 것도 그 때문이었다.

이를테면 일기에서 그는 〈내가 예술 시장과 상업 세계에서 상대하는 사람들은 거기에서 거기다. 예술품이 《상품》이나 《제품》이 되면, 두 세계 모두에서 타협이 이루어지는 건 기본적으로 똑같다. 어떤 예술가는 순수해서 대중문화의 《상품화》를 초월하기 때문에, 또 광고를 하거나 매스 마켓에 내놓을 생각에서 작품을 창조하기 때문에 그런 상황에 구애받지 않는다고 생각한다. 그러나 그들도 갤러리에서 작품을 팔아야 하고, 갤러리와 그들의 작품을 똑같은 방식으로 조종하는 《상인》을 상대해야 한다. 따라서 이런 시스템을 인정하면서 적극적으로 참여하지 않고, 나는 이러이러한 시스템을 초월한 사람이라고 주장하는 것이 훨씬 위선적이라고 생각한다. 메디슨 가가 그렇듯이 예술 세계에도 《순수》라는 것은 없다. 오히려 훨씬 더 썩었다. 새빨간 거짓말!〉[487]이라고 비난하고 있다.

자본이 절대적 지배력을 행사하는 자본주의 체제에서는 어떤 예술도 상업주의로부터의 오염을 피할 수 없다. 화폐가 물신화物神化된 그곳에서는 화폐(자본)에 감염되지 않을 수 있는 순수한 진공 상태란 있을 수 없기 때문이다. 자본주의 사회에서 자본의 지배와 힘으로부터 예술가가 보호받을 수 있는 치외 법권 지대란 존재하지 않는다. 오히려 모든 가치가 시장의 논리에 의해 결정되

487 키스 해링, 1988년 1월 23일 일기, 앞의 책, 349면.

므로 그것만으로 평가의 척도를 삼을 지경이다.

그러므로 키스 해링이 생각하기에 〈순수〉를 내세워 화폐의 유혹으로부터 초연한 금욕주의적 예술 정신을 강조한다면 그것은 〈위선〉이고 〈새빨간 거짓말〉일 수 있다. 그는 예술 세계에 더이상 〈순수라는 것은 없다〉고 단언한다. 셰퍼드 페어리Shepard Fairey가 〈해링은 시각 언어를 선택했고, 공공장소를 캔버스로 사용했으며, 예술의 상업화를 기꺼이 받아들였다〉[488]고 평하는 까닭도 거기에 있다.

(a) 융합 미학: 글쓰기와 그리기

해링과 워홀에게 일기(글쓰기)는 대중을 위한 〈그리기〉의 직간접적인 전략이었다. 〈글쓰기〉와 〈그리기〉가 해링에게 융합적이었다면 워홀에게는 이중적이었을 뿐이다. 로버트 톰슨Robert Farris Thompson은 〈워홀의 일기는 전화번호 책만큼이나 두툼하지만 유명 인사들의 일화만이 아니라 절반은 후손을 위해서, 나머지 절반은 국세청을 위해서 기록을 남긴 것처럼 저명한 식당의 계산까지 온갖 흥미진진한 이야기들로 가득하다〉[489]고 적고 있다.

워홀의 일기日記는 그야말로 상당 부분 하루의 일상사에 대한 잡동사니 기록물이었다. 그러므로 거기서 그의 미학이나 철학을 읽어 내기란 그리 쉽지 않다. 워홀에게 일기는 팝 아트 작품에 대한 수사적 대리 보충물supplément이 아니었기 때문이다. 그것(글쓰기)은 작품과 융화하기 위해 직접 대화하듯 이중 상연la double séance하는 미학적 상보 관계에 있다기보다 워홀의 작가 생활을 조명해 주는 설명서 역할을 할 뿐이었다. 그의 일기가 작품과의, 또는 작품 세계와의 다이얼로그라기보다 팝 아티스트의 일상에 관

488 키스 해링, 앞의 책, 16면.
489 키스 해링, 앞의 책, 20면.

한 모놀로그monologue에 가까웠던 까닭도 거기에 있다.

그에 비해 해링의 일기는 1977년 4월 29일부터 1989년 9월 22일까지 자신의 미학과 철학에 기초하여 작가의 정신 세계와 작품 세계 사이의 끊임없는 커뮤니케이션을 담아낸 영혼의 대화록이었다. 그는 낙서화를 우선 만화와 가시적(외적＝회화적)으로 〈융합〉하면서도 이를 다시 일기를 통해 비가시적(내적＝정신적)으로 직접 〈대리 보충〉하는 이중 상연과 이중 화합을 실험함으로써 조형 예술의 〈새로운 장르〉를 창조하려 했던 것이다.

실제로 약관의 나이에도 이르지 못한 10대 말(19세)의 키스 해링이 일기 쓰기를 시작하기로 마음먹은 날 피츠버그에서 쓴 첫 번째의 일기는 그와 같은 자신의 의도를 신념화하는 선언문과도 같다. 예컨대 〈나는 내 삶을 어떤 면에서 완전히 다른 삶의 사례와 생각에 결부해 본다. …… 다른 사람의 삶에 내 삶을 끼워 맞추려 한다면 내 삶은 빈 곳을 채우기 위해 이미 존재한 삶을 반복하며 낭비하는 것일 뿐이다.

그러나 나는 내 방식대로 삶을 살아갈 것이다. 다른 예술가의 영향을 참조와 출발점으로만 받아들일 것이다. 그렇게 하면 나는 고인 물에서 벗어나 훨씬 드높은 깨달음을 얻을 수 있을 것이다. …… 나는 이제야 깨달았지만 그래도 다행이다. 내 방식대로 살아갈 수 있다면 내가 추구할 대담한 삶에 대한 의문과 의혹에 대한 답을 찾아내기란 그다지 어렵지 않을 것이다. …… 나는 왜 지금 여기에 있고, 무엇을 목표로 삼고 있으며, 앞으로 무엇을 할 것인지 대답할 수 있다. 적어도 옛날보다는 분명하게 대답할 수 있다〉[490]는 청년 예술가의 실존적 깨달음이 그것이다.(도판157)

그 때문에 셰퍼드 페어리는 〈키스 해링의 일기에는 많은 생각과 경험이 담겨 있다. 그 모든 것에 해링의 만민 평등주의와 인

490 키스 해링, 1977년 4월 29일 일기, 앞의 책, 52면.

간애가 깊이 스며들어 있다. 그의 이러한 철학은 대중에게도 예술을 즐길 권리가 있다는 그의 신조로 고스란히 드러난다. …… 그의 일기를 통해 우리는 그의 뜨거운 열정과 집중력과 확신만이 아니라 도전 정신과 기발한 취향, 그리고 그의 불안정한 면까지 읽어낼 수 있다.

해링의 일기는 그의 깊은 지적 세계와 인간애, 충동적이고 복잡한 내면을 들여다볼 수 있는 유일한 창이다. 다시 말해 일기는 제삼자적 시각을 넘어 그의 본성에 직접 다가갈 수 있는 창이다. 요컨대 해링의 일기는 해링의 본성이다〉[491]라고 평하고 있다. 일기는 「남아프리카에 자유를」(1985)나 「자유의 여신상」(1986, 도판159), 「무제」(1987) 등에서 보듯이 평등주의와 박애주의를 추구하는 그의 많은 작품들과 이념적으로 한 켤레였던 것이다.

또한 로버트 톰슨도 예술 철학적 직관과 통찰, 박학다식한 사색과 성찰로 일관한 해링의 일기를 그의 작품 이상으로 높이 평가한다. 이를테면 〈키스 해링의 일기는 (워홀의 것보다) 더 깊이가 있다. 사색과 자기 평가 및 성장의 증거는 단지 일기를 넘어선 경지에 있다〉[492]는 주장이 그것이다. 그에게 일기는 사색과 통찰의 비늘 조각이자 자신의 내면과 교감하는 침묵의 대화방이었기 때문이다.

그러면서 그의 일기는 몸통(작품)을 지적으로 다채롭게 채색하는 보물선과도 같은 것이다. 예컨대 그가 일기에서 보여 준 수사학적 글쓰기가 그러하다. 그것이 때론 시론이었고, 때로는 기호학이었기 때문이다. 실제로 해링은 18세기 영국의 낭만주의 문학이 전성기를 이룰 때 셸리Mary Shelley, 바이런George Gordon Byron과 함

491 키스 해링, 앞의 책, 16면.
492 키스 해링, 앞의 책, 20면

께 삼대 시인 가운데 한 사람이었던 존 키츠John Keats가 동생들에게 보낸 편지를 자신의 일기에 두 번이나 인용할 정도로 그의 영향을 받았다.

그는 〈자신만의 가장 고결한 생각을 담아낸 언어로 독자에게 인상을 남겨 주어야 한다〉는 키츠의 주문을 가슴에 새기며 자신만의 조형 언어로 회화를 시화詩化하려 했다. 1978년 10월 14일의 일기에서도 그는 〈키스 해링은 시적으로 생각한다. 키스 해링은 시를 그린다. 시에 반드시 단어가 필요한 것은 아니다. 단어가 모인다고 반드시 시가 되는 것은 아니다. 회화에서는 단어가 이미지의 형태로 나타난다. 회화가 이미지 대신에 단어로 읽힌다면 회화는 시일 수 있다〉[493]고 주장한 바 있다. 이처럼 그의 작품 세계는 다채롭다. 기호학적 만화와 시화詩畵의 이중 상연으로 그는 사회의 정의도, 그리고 인류의 평화와 평등도 외친다. 인간애에 충실하려는 박애주의가 그의 미학 원리이고 조형 철학이었기 때문이다. 이런 점에서 그의 팝 아트는 워홀의 것과 다르고, 그의 낙서화는 바스키아의 것과도 다르다.

(b) 위홀과 해링

해링은 워홀을 자신의 스승으로 존경하며 〈앤디의 삶과 작품이 내 작품을 있게 했다. 앤디가 선례를 남긴 덕분에 내 예술이 존재할 수 있다. 앤디는 전인론적 의미에서 최초의 《진정한》 팝 아티스트였다〉[494]고 칭송했다. 1986년 7월 7일의 일기에서도 그는 〈앤디는 닮아야 할 부분과 그렇지 않은 부분을 통틀어 본보기로서 내게 큰 영향을 미쳤다. 나는 인간, 특히 대중을 어떻게 다루어야 하

493 키스 해링, 1978년 10월 14일 일기, 앞의 책, 66면.
494 키스 해링, 1987년 2월 일기, 앞의 책, 213면.

는지를 앤디에게서 많이 배웠다〉[495]고 적고 있었다.

그는 〈나는 앤디에게 진 빚을 언제까지나 고맙게 생각할 것이다. 그가 나를 인정하고 추천했다는 것만으로도 감당하기 힘든 영광이었다. 단순한 인연만으로 앤디는 나를 후원해 주었다. …… 우리가 친구로 지내는 5년 동안 나는 앤디에게서 많은 것을 배웠다. 그는 내게 찾아올 《성공》을 대비하는 법을 가르쳐 주었고, 그런 성공에 따르는 《책임》까지 가르쳐 주었다. …… 그는 받기만 하는 사람이 아니었다. 받는 만큼, 아니 그 이상으로 나눠 주었다. 그는 뉴욕의 화신이었다〉[496]고까지 극찬하였다.

하지만 해링은 철학적 인생관과 예술관에서, 즉 작가 정신과 예술혼에서, 나아가 미래를 위해 개인과 사회가 지향해야 할 가치와 정의에서 워홀과는 다른 아티스트였다. 그는 20대의 젊은 아티스트였음에도 명성이나 영광, 부나 명예보다 미술과 미술가의 본질에 충실하려 한 미술가였다. 다시 말해 그는 〈나는 비즈니스를 최고의 예술이라고 생각했다. …… 나는 아트 비즈니스맨 또는 비즈니스 아티스트이기를 원했다. 비즈니스에서 성공하는 것은 가장 환상적인 예술이다. …… 돈 버는 일은 예술이고, 잘되는 비즈니스는 최고의 예술이다〉[497]라는 주장을 자신의 철학으로 내세웠던 워홀과는 근본적으로 다른 아티스트였다.

예술이 곧 비즈니스였던 워홀에게 작품은 상품이었다. 그 것도 대량 생산해야 할 제품이나 다름없었다. 이를 위해 그는 복제의 방법을 선택했고, 그렇게 하기 위한 공간이 필요했다. 그가 개인의 작업실 대신 조수들과 함께 복제 작업을 할 수 있는 공장을 마련한 까닭도 거기에 있다. 이에 반해 해링에게는 거리가 곧

495 키스 해링, 1986년 7월 7일 일기, 앞의 책, 188면.

496 키스 해링, 1987년 2월 일기, 앞의 책, 215면.

497 앤디 워홀, 『앤디 워홀의 철학』, 김정신 옮김(파주: 미메시스, 2007), 112면.

공장이었다. 작품을 상품화하지 않기 위해서였다. 오히려 그는 예술의 상업화를 경계한 예술가였고, 예술이 자본에 종속되는 현상과 맞싸우려 한 아티스트였다.

그는 복제를 통해 대량 생산하지 않았다. 예술의 개방성과 공익성을 우선하는 그의 예술 철학이 선택한 것은 다중에게 조건 없이 보여 줄 수 있는 길거리나 지하철의 벽면이었다. 예술은 비즈니스와는 무관하게 가능한 한 최대 다수에게 개방되어야 한다는 생각 때문이었다. 그러므로 그에게 창작 행위는 제품 생산이 아니었다. 아무리 팝 아트일지라도 아티스트의 창작 활동이 자본의 논리에 지배당하지 않아야 한다는 것이다.

그에게 돈은 필요한 것이지 중요한 것은 아니었다. 그것은 창작의 동기도 아니고 이유도 아니었다. 창작의 목적은 더욱 아니었다. 이에 비해 워홀은 〈나는 현금 이외에 아무것도 알지 못한다. 협상 계약도 믿지 않고, 개인 수표도 여행자 수표도 믿지 않는다. …… 현금, 현금이 없으면 나는 기가 죽는다. …… 나는 돈을 벽에 걸어 놓기를 좋아한다. …… 나는 돈에 관한 한 내 나름대로의 환상을 갖고 있다. …… 돈은 내게 순간이다. 돈은 나의 기분이다. …… 돈에는 어떤 특별 사면 같은 것이 있다. 돈을 쥐고 있을 때, 나는 내 손이 그렇듯이 지폐에도 병균이 없다고 느낀다. …… 내가 돈을 만지는 순간 그것의 과거는 지워진다〉[498]고 주장한다.

또한 〈나는 돈을 많이 가지는 것과 돈으로 사람들을 매혹시키는 것은 잘못된 일이라고 생각하지 않는다〉[499]고도 주장한다. 워홀은 돈 때문에 자기 주위에 사람들이 꼬인다는 망상에 사로잡혀 있었다. 이렇듯 그는 누구보다도 화폐의 물신성fetishism에 깊이 빠진 화폐 신봉자였고, 그것이 없으면 기가 죽을 지경으로 중독증

498 앤디 워홀, 앞의 책, 151~160면.

499 앤디 워홀, 앞의 책, 155면.

에 걸린 화폐 중독증 환자였다.

그러면서도 워홀은 돈 때문에 행복해하지는 않았다. 오히려 그의 일상은 돈에 관한 강박증에서 풀려나지 못한 게 사실이다. 예컨대 〈나는 50~60달러가 있으면 서점에 들어가 책을 한 권 사고 이렇게 말한다. 《영수증 주실래요?》 영수증이 많아질수록 스릴은 점점 커진다. 영수증은 이제 내게 현금처럼 느껴지기도 한다〉라든지 〈돈이 많을 때 내가 주는 팁은 우습다. 요금이 1달러 30센트인데, 나는 2달러를 내고도 나머지는 그냥 가지라고 말한다. 하지만 돈이 없으면 1달러 50센트를 내고 20센트는 거슬러 달라고 할 것이다〉[500]라는 생각이 그것이다.

이에 비해 해링은 자신이 어린 시절 체험하며 터득한 〈팁의 교훈〉을 평생 동안 잊지 않으며 돈으로부터의 자유와 행복을 추구한 예술가였다. 이를테면 〈행복은 성과나 물질적 이득으로 측정될 수 없다. 행복은 내면에 있는 것이다. …… 돈은 아무것도 아니다. 내 생각에는 가장 다루기 어려운 것이 돈인 듯하다. 돈은 죄의식을 낳는다. 양심이 없는 사람이 돈을 가지면 돈은 악을 낳는다. …… 일반적으로 가장 너그러운 사람이 나누어 가질 것이 가장 적은 사람이다. 나는 열두 살 때 신문 배달을 하면서 그런 사실을 몸으로 깨달았다. 찢어지게 가난한 사람들에게 가장 많은 팁을 받았다. 그래서 놀랐지만 나는 그런 사실을 교훈으로 받아들였다〉[501]는 고백 일기가 그것이다. 실제로 해링은 1987년 워홀이 죽자 그를 애도(?)하는 작품으로 그린 〈앤디 마우스〉 연작에다 빠짐없이 달러($)의 문양을 넣어 워홀이 생전에 강조해 온 팝 아트의 비즈니스화와 〈돈의 철학〉을 상징하려 했다.

해링이 팝 아트의 전략을 워홀의 경우와 달리했던 것은 캠

500 앤디 워홀, 앞의 책, 153면.
501 키스 해링, 1986년 7월 7일 일기, 앞의 책, 190면.

벨 수프 캔이나 코카콜라와 같은 유명 상품이나 메릴린 먼로나 엘 비스 프레슬리와 같은 유명인의 기득권에 편승하는 올라타기의 효과를 기대하지 않았다는 점이다. 오히려 그는 유명한 광고성 프로파간다를 의도적으로 경계하기까지 했다. 그는 워홀의 지원을 받기는 했지만 그것이 아틀라스 콤플렉스 때문은 아니었다. 본래 프로파간다propaganda란 허위의식을 포장하고 선전하기 위한 전략에서 비롯된 것이었다.

그가 광고나 프로파간다에 경계심을 갖게 된 것도 워홀에게서 보듯 부에 대한 야망과 공명심이 지닌 피할 수 없는 허위의식이나 과대망상 때문이었다. 〈예술은 영혼을 자유롭게 해주고 상상력을 자극하며 사람들에게 한 걸음 더 나아가도록 용기를 북돋아 주는 것이어야 한다. 예술은 인간을 속이는 것이 아니라 인간에게 박수를 보내 주는 것이어야 한다〉[502]는 신념이 자칫 방심하면 초과하거나 극에 달할 수 있는 그의 욕망을 늘 중용mesotes에 따르게 했던 것이다.

(c) 바스키아와 해링

낙서 화가로서 두 사람 사이에는 27세와 32세에 각각 요절한 것 이외에 공통점을 찾기 힘들다. 오히려 그들은 여러모로 다른 점만 더 크게 드러냈을 뿐이다. 작품의 경향에서도 흔히 말하듯 해링은 불행도 행복으로 그려 냈지만 바스키아는 그 반대였다. 해링은 매사에 긍정적이고 낙관적인 성격의 소유자였고, 성실한 삶의 자세를 지닌 아티스트였다. 인생관과 예술관에서도 그는 「무제」(1987) 등에서 보듯이 사랑과 평화와 같은 거시적이고 보편적인 인간애와 인류애에 충실하고자 했다.

논리적이고 반성적인 사유의 흔적들로 섬세하게 수놓은

502　키스 해링, 앞의 책, 15면.

〈일기〉에서도 19세의 젊은 나이부터 쓴 것임에도 그는 사려 깊고 지적인 사색가의 면모를 유감없이 발휘하고 있었다. 이를테면 약관 21세(1979)에 쓴 일기에서 그는 〈우리가 아는 것을 그 영원한 우주적 정보 창고에 접속해 서로 정보를 주고받으면 우리의 지식이 실제로 크게 성장할 수 있다. 우리의 지식과 우주의 정보 창고가 함께 성장하며, 들썩거린다. 글은 도道를 전달하는 도구이다. 정신이 깊은 만큼 길道은 길다. 개인의 정신 체계만이 아니라 우주의 정신이란 거대한 기억 창고까지 길에 포함된다〉[503]고 하여 거시적이고 우주론적인 사고를 보여 주고 있다.

그런가 하면 이번에는 〈시는 정교한 과장으로 독자를 놀라게 해야지 색다른 것으로 독자의 허를 찌르는 것이 아니라고 생각한다. 시는 독자에게 자신의 가장 고매한 생각이 언어화된 것이라는 느낌을 주어야 한다〉는 영국의 시인 존 키츠의 주문에 따라 〈위대한 시인을 통해 얻는 미의 감각이 다른 모든 고민거리를 이겨 낸다. 아니, 모든 고민거리를 해소해 버린다〉[504]고 하는 〈고매함〉이라는 예술가가 보여 주어야 할 정신을 그는 새롭게 깨닫기도 했다.

해링의 일기는 그의 박학다식을 마음껏 펼쳐 보인 사유의 두루마리와도 같았다. 그 일기의 특색을 1980년(22세) 이전과 이후의 두 시대로 나눈 로버트 톰슨의 구분에 따른다면 특히 전반에 쓴 일기의 내용이 더욱 그렇다. 거기서 그는 자신이 이제까지 접한 철학, 미학, 문학, 미술, 무용 등을 넘나들며 자신의 인생 철학과 예술 정신을 세련되게 가다듬고 있었기 때문이다. 이를테면 비트겐슈타인과 사르트르, 존 키츠, 칸딘스키, 뒤뷔페 등의 예술과 미학에 관한 언설들을 인용하며 사색의 깊이를 더해 간 경우들이 그

503　키스 해링, 1979년 9월 1일 일기, 앞의 책, 115면.
504　키스 해링, 앞의 책, 120~121.

러하다.

이에 비해 바스키아는 번뜩이는 천재성과 광기에만 의존한 재기 넘치는 낙서 화가였다. 그는 해링처럼 사유의 바다를 마음껏 헤엄쳐 다녔다기보다 워홀을 쫓아 주로 현실에 대한 극도의 불만 속에서도 현실에서의 부와 사치, 명성과 영광만을 갈망했던 비운의 아티스트였다. 한마디로 말해 그는 작품에서도 해골로 시작해서 해골로 끝이 날 만큼 부정적인 성격과 비관적인 사고방식을 지닌 채 방황하던 예술가였다. 그 때문에 그는 행운과 행복도 불운과 불행으로 그리는 작가로 비쳐질 수밖에 없었다.

그러므로 그가 자신의 삶에 대해 성실하지 않았던 것도 당연지사였다. 현실적으로 워홀에게는 무엇보다 돈과 섹스가 삶의 가치를 지배했고, 해링에게는 섹스가 삶의 또 다른 의미를 가져다주었다면, 바스키아에게는 마약이 삶을 더 이상 절제할 수 없게 했다. 예컨대 1983년 바스키아가 살던 집의 월세가 4천 달러였던데 비해 마약의 구입을 위해 그는 일주일에 천 달러 이상을 써야 했다. 이듬해 그는 이미 의식을 잃을 만큼 마약을 복용한 탓에 그의 그림을 훔쳐가도 모를 정도였다. 그가 죽던 해(1988)에는 뉴욕에서 마약 추방 운동이 거세지자 마약 복용을 위해 댈러스와 로스앤젤레스로 옮기기도 했다.[505] 결국 그가 깨어나지 못하고 세상을 등지게 한 것도 마약이었다.

주지하다시피 해링은 에이즈로 죽음을 맞이했고, 바스키아도 마약 때문에 요절했다. 하지만 그들은 죽음을 맞이하는 자세와 방식마저도 서로 달랐다. 해링은 그가 죽기 1년 전 그의 예술을 적극 옹호해 준 가장 친한 친구 장 이브가 죽었다는 소식을 듣고 망연자실하면서도 사흘 뒤의 일기에는 자신의 죽음을 예감한 듯 이렇게 적어놓았다.

505 김광우, 『워홀과 친구들』(서울: 미술문화, 1997), 243면.

그대가 죽어도 이른 아침이면
새들은 노래하리라.

성공, 성공, 성공한 로맨스
그대는 더 젊어지리라
사랑, 그대의 삶에서 사랑이
그대가 죽을 때까지 그대에게 생명을 주리라.

생물학적이든 아니든 창조성은 나를
상대적인 죽음의 가능성과 이어 주는 유일한 끈이다.[506]

이것은 시종일관 인종 문제의 덫에서 헤어나지 못하고, 그 것에 시달리다 죽기 얼마 전에 그린 「에로이카 I」, 「에로이카 II」(1988)에서 〈인간은 죽는다Man Dies〉는 체념과 넋두리만을 연거푸 늘어놓은 바스키아의 유언 아닌 유언과는 사뭇 다르다. 삶에 대한 사랑과 예술에 대한 창조를 노래하고 있기 때문이다.

또한 그들 두 그래피티스트는 자신들의 죽음을 맞이하며 그린 작품에서도 명암이 크게 갈린다. 바스키아는 미완성 작품인 「죽음에의 승마」(도판156)을 통해 삶을 해체시키는 주검의 어두운 형상을 상상하고 있지만 「종말」(1988)이나 「침묵=죽음」(1989, 도판160)에서 보여 주는 해링은 죽음을 두려워하거나 공포스러워하지는 않았기 때문이다. 죽기 직전에 그린 〈아이콘〉 시리즈 (1990, 도판161)에서도 그는 죽음에 대한 불안보다 삶을 갈망하고 있는 듯하다. 로버트 톰슨이 해링은 자신이 에이즈에 걸렸다는 사실을 안 뒤에도 동요하지 않고 〈맑은 마음으로 마지막 순간까

506 키스 해링, 1989년 2월 18일 일기, 앞의 책, 394면.

지 누구보다 치열하게 살았다〉[507]고 평하는 까닭도 거기에 있다.

10) 뉴라이트와 신미술: 회화의 부활

① 역사는 반복하는가?

비코Giambattista Vico, 마르크스, 슈펭글러 등의 역사 인식은 순환 사관적이다. 비코의 나선형식이든 마르크스의 계급 투쟁 방식이든, 아니면 슈펭글러의 발생 → 성장 → 쇠퇴 → 붕괴의 순서이든 저마다의 방식으로 역사는 반복한다는 것이다. 이를테면 〈역사는 반복된다. 한 번은 비극으로, 한 번은 희극으로Geschichte wiederholt sich - erst als Tragödie, dann als Farce〉라는 마르크스의 주장이 그것이다.

하지만 순환 사관에서 〈돌아감〉이란 단순한 반복이 아니라 〈새로움의 창조〉를 의미한다. 이를테면 1980년대의 미국에서 이른바 〈뉴라이트New Right〉의 등장이 그것이다. 1980년의 대선에서 발전과 성장을 위한 미국의 〈위대한 포효Great Roar〉라는 캠페인으로 대통령에 당선된 레이건Ronald Reagan은 〈미국의 자존심을 되찾자〉는 낙관주의적 슬로건을 내걸고 급진적 자유주의와 맞서 싸웠다. 그는 카터Jimmy Carter 행정부 때와는 대조적으로 전통적인 가치들로의 〈창조적 복귀〉를 강조함으로써 〈뉴 라이트〉라고 불리는 새로운 〈보수 우익〉의 세력을 결집시켰다. 예컨대 동성애, 낙태, 핵가족화의 반대를 내세운 신보수주의 캠페인 등이 그것이다.

레이건은 집권한 이후 연방 정부의 규모를 축소하고 세금을 줄이며 지난 20년간 시행해 온 사회 복지 프로그램을 대부분 없앴다. 특히 감세 정책과 군사비의 증액으로 인해 미국 경제가 빠른 속도로 회복되었고 정치, 경제, 사회, 문화 등 전 분야에 걸쳐 보수주의 이데올로기도 새롭게 부활하기 시작했다. 이렇듯

507 키스 해링, 앞의 책, 17면.

1980년대의 신보수주의를 상징하는 이른바 〈레이거니즘Reaganism〉은 뉴라이트의 이데올로기가 되어 가고 있었다. 예컨대 레이건 대통령이 당시의 TV 프로그램인 「코스비 가족The Cosby Show」을 가장 좋아했던 것도 이것이 바로 그러한 시대 정신을 반영하고 있었기 때문이다.

흑인 중산층 가정에서 일어나는 해프닝을 주제로 한 그 홈드라마는 〈선한 흑인〉, 〈백인 같은 흑인〉이 실현한 아메리칸 드림을 강조함으로써 미래 사회에 대한 낙관주의와 자긍심을 미국인들에게 심어 주려는 새로운 아메리칸 이데올로기의 상징물이었다. 거기서는 흑인과 백인 사이의 갈등이나 인종 차별이 봉합되어 있을뿐더러 핵가족화로 인해 빠르게 붕괴되고 있는 가족주의도 부활하고 있다. 유색 인종에 대한 인종 차별의 정당성을 이론적으로 뒷받침해 온 에드워드 오스본 윌슨이나 리처드 도킨스Richard Dawkins의 우생학적 유전자 결정론을 강력하게 반박하는 리처드 르원틴Richard Lewontin, 레온 카민Leon Kamin, 스티븐 로즈Steven Rose의 『우리 안에 유전자는 없다Not in Our Genes』(1984)가 주목받기 시작한 것도 그즈음이었다.

사회적, 문화적 보수의주의 부활은 그것만이 아니었다. 미국의 영화와 음악도 그 이전과는 확연히 달라진 미국의 모습을 드러내며 미국 문화의 세계적 확산에 앞장섰다. 이를테면 할리우드 영화에서 실베스터 스탤론의 람보와 록키는 우익의 반전 이데올로기를 대변하면서도 슈퍼맨, 터미네이터, 배트맨 등 기형적 철인들의 등장과 더불어 미국의 힘을 과시하는 계기가 되었다. 그뿐만 아니라 그것들은 페미니즘의 유행 이후 상실되어 가는 남성성과 남성주의의 부활과 회복을 우회적으로 강조하기도 했다.

대중음악에서도 마돈나와 마이클 잭슨의 출현은 미국의 대중음악을 세계화하는 상징적 아이콘의 탄생이나 다름없었다.

그들은 1980년대의 미국에서뿐만 아니라 세계적으로도 대중문화의 신드롬을 일으켰다고 해도 과언이 아니다. 특히 당시의 미국인들이 마이클 잭슨의 신드롬에 빠지게 된 것도 사랑, 평화, 화합 같은 단어로 사회적 메시지를 전하며 미국 사회의 갈등을 봉합하려는 과제를 그가 음악으로 실천하고 있었기 때문이다.

이처럼 미국의 신보수주의 이데올로기는 새로운 미국 문화를 생산하며 그들의 가치관을 전세계로 빠르게 확산시키고 있었다. 미국은 강력한 군사력에 의한 세계 질서의 재편뿐만 아니라 거대 자본과 세계 경제의 지배로 미국 중심의 자유 시장을 확보하며 신자유주의의 세계화를, 그리고 영화, TV, 스포츠, 대중음악, 미술 등에서도 미국 문화 제일주의를 신보수주의 확산의 결정적 수단으로 삼았다.

② 뉴라이트와 신미술

〈위대한 미국의 건설〉이라는 레이거니즘이 정착되어 가면서 자본 시장의 거대화, 다국적화가 이루어졌고, 그에 따른 부유층의 소비가 증가되면서 미술계에도 그로 인한 〈나비 효과〉가 나타났다. 리사 필립스는 〈뉴라이트의 득세와 벼락 경기는 전통적인 미술 형식들, 즉 소장할 수 있는 회화와 조각이 부활하는 데 견인차 역할을 했다〉[508]고 주장한다. 빠르게 되살아난 자본 시장의 힘이 회화와 조각, 즉 〈미술의 부활〉을 가져왔다는 것이다.

예컨대 친구인 바스키아를 위해 시나리오를 직접 쓰고 감독을 맡아 영화화한 「바스키아」(1996) 등 주목받는 영화를 만드는 젊은 화가 줄리언 슈나벨Julian Schnabel의 극적인 부상이 그것이다. 그는 「망명자」(1980, 도판162)에서 16세기의 화가 카라바

508 Lisa Phillips, *The American Century: Art & Culture, 1950~2000*(New York: W. W. Norton & Co., 1999), p. 305.

조Caravaggio의 「과일 바구니를 든 소년」(1593, 도판163)의 장식적 요소들을 차용하여 모더니즘의 형식을 넘어서지 않으면서도 조잡하고 조작적으로 패러디함으로써 반모더니즘적 회화를 선보이려 했다.

할 포스터도 이런 점에서 슈나벨이 시도하는 신보수주의적인 회화의 부활은 〈포스트모더니즘적이기보다는 반모더니즘적이었다〉고 주장한다. 또한 그렇게 함으로써 〈신보수주의의 포스트모더니즘은 단순히 양식 차원의 프로그램이 아니라 일종의 문화 정치학이었으며, 구문화의 전통을 인용 방식으로 참조함으로써 양식적인 해법을 훌쩍 뛰어넘어 복잡한 사회 현실에 부합하고자 했다〉[509]는 것이다.

하지만 슈나벨의 신미술 작품들이 당시에 주목 받았던 것은 「환자와 의사들」(1978, 도판164)이라는 작품을 비롯하여 「프레드 휴즈의 초상화」(1987), 「엔조의 초상화」(1988, 도판165), 「사이와 올라츠의 초상화」(1993) 등에서 보듯이 깨진 접시 조각을 모아 전시실을 압도할 정도로 대형으로 제작한 회화 작품들 때문이었다. 전체적으로 보면 그것들은 모더니즘 회화의 부활처럼 보이지만 그것보다는 전통적인 재현의 개념을 파괴하는 혼성 모방과 암시적 내러티브의 방식을 통해 보수주의로의 복귀를 시도하는 신보수주의 운동의 일환이었다.

동일성과 총체성, 전체화와 집단화의 해체와 파편화를 「포스트모던의 조건」(1979)으로 간주한 리오타르의 주장을 상징하듯 접시의 〈파편화〉는 철학에서나 미술에서나 전통적인 동일성의 위기와 재현의 종말을 간접적으로 알리고 있다. 그뿐만 아니라 슈나벨의 파편화는 미의 합목적성만을 강조하는 칸트의 미학 지도를 따라 표류해 온 리비도의 미술 — 리오타르는 회화적 행위란

509 할 포스터 외, 『1900년 이후의 미술사』, 배수희 외 옮김(서울: 세미콜론, 2007), 597면.

리비도를 색채에 접속시키는 것이라고 생각한다. 그것은 색채화된 리비도를 지지체에 접속시키는 것에 지나지 않는다. 그러므로 회화는 접속의 조직에서 생겨나며 리비도의 흐름도 이 회화 기구의 규제를 받는다는 것이다. 그는 특히 세잔 이후의 미술은 더욱 그렇다고 생각했다[510] ── 이 결국 전통적인 회화 기구의 해체를 초래할 만큼 표류하는 욕망의 종말에 이르게 되었음을 애도하는 직접적인 표현이나 다름없기도 하다.

리사 필립스는 파편들로 된 〈부서지고 갈라지며 두터워진 슈나벨의 작품 표면은 화면의 평면성을 말 그대로 박살내 버렸다. 슈나벨은 벨벳, 리놀륨, 연극의 배경막 등의 표면에 구상과 추상 언어들을 자유롭게 혼용한 그림들을 거침없이 그렸고, 그 결과 오페라와 같은 스케일로 역사적인 암시들이 가득한 풍요롭고 장식적인 회화를 창조해 냈다. 작품의 제목을 통해서 거창한 주제들을 끌어낸 슈나벨은 다수의 문화적, 종교적, 역사적 인물들의 초상화를 제작하거나 그들에게 작품을 바쳤다. 그는 이 신전pantheon의 명부에 가족과 친구들까지도 추가했다〉[511]고 평한다.

이처럼 양식에서나 주제에서나, 그리고 나무판이나 리놀륨 위에 끈적끈적한 접착제를 사용한 화면에서 보듯이 재료에서부터 실험적이고 대담하며 극적인 텍스트성을 표현하는 그의 혼성 모방 작품들은 동일성과 재현에 대한 반발에서 비롯된 미국식의 전위 미술 작품들이었다. 하지만 그럼에도 불구하고 그 배후에는 본래 미국 미술의 타자로 여겨 온 유럽의 표현주의 회화가 보여 주었던 힘과 자신감에 대한 노스탤지어가 암암리에 작용하고 있음을 부인할 수 없다.

실제로 유럽에서는 1960년대부터 지그마어 폴케Sigmar Polke,

510 이광래, 『해체주의와 그 이후』(파주: 열린책들, 2007), 224~228면.

511 Lisa Phillips, Ibid., p. 306.

게오르그 바젤리츠Georg Baselitz, 프란체스코 클레멘테, 안젤름 키퍼, 요제프 보이스, 게르하르트 리히터 등에 의해 과거 지향적이면서도 짚, 타르, 펠트, 광물 등 비전통적인 재료들을 사용함으로써 이미 탈정형의 과감한 표현주의적 회화가 이어져 왔다. 하지만 그들의 작품은 그때까지도 미국의 전위 미술에 가려 미국에 잘 알려지지는 않았던 것이다.

그러던 터에 1979년 구겐하임 미술관이 기획하여 열린 〈보이스의 회고전〉은 누구보다도 슈나벨을 비롯한 데이비드 살르Da-vid Salle, 에릭 피슐Eric Fischl, 로버트 롱고 등 뉴라이트의 신표현주의 화가들에게 더욱 충격적이었다. 그것은 〈무의식이란 언어처럼 구조화되어 있다〉는 상징계에 대한 자크 라캉의 정의와 같이 그들에게도 대타자를 통해 자아의 욕망을 새롭게 발견하는 계기가 되었기 때문이다. 개인의 의식뿐만 아니라 집단의 문화이든 인류의 문명이든 대체로 객관화되기 이전의 주체로 자아의 욕망이 맞게 되는 세계화의 계기는 이렇게 해서 생기는 게 다반사이다.

그러므로 〈1980년대는 전위 미술이 더 이상 미국의 독점물이 아니라는 사실을 미국인들 스스로가 자각하면서 유럽의 미술이 쇄도한 시기였다. 유럽 미술의 유입은 1960년대부터 시작되었지만 신사실주의의 경우처럼 대부분 미국 발전의 보완물이었다. …… 이와 같은 새로운 세계화의 추세는 1980년 초 역시 회화의 부활에 초점을 맞춘 상당수의 전시를 통해 예견된 것이었다. 여기에는 런던의 왕립 미술 아카데미에서 열린 《회화의 새로운 정신A New Sprit of Painting》전(1981), 1982년 베를린의 마르틴 그로피우스 바우에서 열린 《시대 정신Zeitgeist》전, 그리고 런던의 테이트 갤러리에서 열린 《신미술The New Art》전 등이 그것이다.〉[512]

이들은 모두 재료에서나 표현에서 저마다의 감정 표현을

512 Lisa Phillips, Ibid., p. 306.

군이 자제하려 들지 않는 공통점을 지니고 있었다. 이를테면 데이비드 살르는 하나의 화면에 다양한 이미지를 결합시키는 파격적인 실험을 시도했는가 하면 이른바 〈나쁜 그림bad painting〉의 대표적인 화가로 불리는 에릭 피슬은 「몽유병자」(1979, 도판166), 「생일 소년」(1983, 도판167), 「아빠의 소녀」(1984) 등에서 보듯이 주로 미국의 부유한 중상류층 가정의 빗나간 퇴행적인 성 윤리 의식을 성심리학적으로 과감하게 파헤치는 그림들을 선보였다. 그는 물질적 풍요의 이면에서 더욱 결핍되고 빈곤해지는 신흥 부르주아들의 삶에서의 정신적 가치를 냉소적으로 폭로하고자 했던 것이다.

그런가 하면 극사실주의의 목탄 화가인 로버트 롱고는 「무제」(1981), 「기업 전쟁: 권력의 벽」(1982) 등 연작 「도시 속의 남자들」(1979)에서 분주한 도시 생활에 시달리고 있는 남성들의 고독과 일상적인 고락을 그들의 실물보다 크게 묘사함으로써 억압된 욕망을 역설적으로 표상하려 했고, 레온 골럽Leon Golub도 「용병」(1980)의 연작과 「백인 분대」(1982)등을 통해 현대 사회에서 경쟁해야 하는 남성들의 공격성에 초점을 맞추려 했다.

이렇듯 게오르그 바젤리츠나 지그마어 폴케, A.R. 펭크A.R. Penck 등 1970년대 독일 표현주의에서 영향을 받은 그들의 냉소주의는 모두 레이건 시대의 사회적, 문화적 물신 숭배의 현실에 주목하고 있었다. 예컨대 거꾸로 서 있는 세계, 즉 머리로 물구나무서기하고 있는 세계로 간주한 반마르크스주의적인 헤겔 철학처럼 전도된 현실을 냉소적으로 풍자하는 바젤리츠의 반항적 태도에 대해 그들이 매력을 느꼈던 경우가 그러하다. 그들은 권위주의적 정치 현실과 신보수주의의 허구를 경멸하기 위해 〈풍요 속의 궁핍〉을 부유한 현실에 투사시킬뿐더러 나아가 뉴욕의 이스트 빌리지를 떠도는 부르주아 관람객에게 현실을 모독하는 문화적 야

만주의까지도 옹호하는 다소 전복적인 제스처를 저마다 드러내
보였다.

　하지만 그들의 전복 행위renversement ─ 바젤리츠의 「엘케」
(1976, 도판168)나 「드레스덴에서의 만찬」(1983, 도판169) 등 인
물들을 거꾸로 그린 그의 작품들은 슈펭글러의 『서구의 몰락Der
Untergang des Abendlandes』(1918~1922)을 연상케 하기에 충분하다
─ 는 풍요가 낳은 배설물을 통해 예술가에게 주어진 자유와 환
상을 즐기는 것에 지나지 않았을 뿐 미학적 이데올로기소ideologeme
가 되지는 못했다. 그들의 예술적 전복은 사회 질서나 정치 현실을
직접적이고 구체적으로 비판하거나 뒤집어엎기보다는 (소변을 내
뿜는 에릭 피슬의 「몽유병자」에서 보듯이) 미학적 분변 기호증처
럼 단지 외설스런 퇴행적 배설물의 회화적 처리를 즐기려는 데만
목적이 있었기 때문이다.

　그들 가운데서도 특히 데이비드 살르의 냉소적 작품들은
모더니즘의 종지부를 찍는 포스트모더니즘 회화의 전형들 가운
데 하나로서 자리매김되기도 했다. 살르가 추구하는 전복의 미학
은 수많은 〈거꾸로 그림〉을 통해 전복된 현실을 직접 힐난하는 바
젤리츠의 신표현주의나 외설스런 퇴행적 유혹을 자아내는 〈기분
나쁜 멋〉을 통해 부르주아 사회의 이면을 뒤집어 보이려는 피슬의
신미술과는 달리 〈이미지의 파편화와 다층화〉를 통해 미국식 표
현주의를 부활시키려 했기 때문이다.

　고상·천박, 건전·불건전, 정상·병리(도착) 등 상반되고 이
중적인 이미지들이 하나의 화면 안에 좌우, 또는 상하로 반분되어
있거나 혼재된 상태로 배치된 살르의 작품들은 전체화, 총체화, 획
일화, 동일화 등을 지향하는 모더니즘에 대한 고의적 해체 작업이
나 다름없었다. 이를테면 「빗속의 천사」(1981)를 비롯하여 「리처
드에의 경의」(1996), 현재까지 연작으로 진행되고 있는 「데이비

비드 살르」 등에서 그는 아직까지도 포스트모더니즘의 해체주의 작업이 끝나지 않았음을 보여 주고 있다.

특히 살르의 이중적인 파편화 작업은 그의 스승인 개념주의 미술가 존 발데사리와 더불어 영향받았으리라고 짐작되는, 데리다가 시도한 〈텍스트의 이중 상연〉을 연상시키기에 충분하다. 데리다는 〈해체는 이중의 제스처, 이중의 학문, 이중의 글쓰기를 통해 고전적 대립의 역전을 실천하는 것일 뿐만 아니라 그와 함께 고전적 시스템의 대체이어야 한다. 이 조건에서만 해체는 스스로 비판하는 이항 대립의 장에, 그리고 비언설적 힘들의 장에 《개입》하는 수단을 제공할 것이다〉[513]라고 주장했다.

심지어 데리다는 『조종Glas 弔鐘』(1974)에서 책의 형식적 구도에서조차 처음부터 끝까지 각 페이지를 단일 언어와 주제로 글쓰기를 전개하는 전통적인 형식을 파괴하고 복수의 주제로 된 이중의 텍스트 만들기를 시도했다. 이 책은 기하학적 구도에서 콧대 높은 관념론자 헤겔과 절도와 배반, 그리고 동성애가 뒤엉킨 자전적 소설『도둑 일기Journal du voleur』(1949)의 작가 장 주네Jean Genet를 동시에 서로 마주보게 하는 기형과 파격을 시도하고 있다. 내용에서도 이 책은 도덕의 문제를 놓고 양자를 동일 공간에 대비시키는 언어 도단을 의도적으로 범하고 있다.

이렇듯 헤겔과 주네를 한 공간 내에서 마주보게 배치한다는 것은 첫째, 형식에서 동시에 복수의 언어로 말하고 복수의 텍스트를 읽음으로써 시원archē과 목적telos도 없는 독창적인 글쓰기를 창출하는 것이다. 둘째, 이러한 배치는 내용에서 〈천박한 문학 텍스트에 의한 고상한 철학 텍스트의 오염〉을 의미한다. 이 책은 얼핏 보기에 헤겔의 초월적인 절대지의 내용과 주네의 저속한 현실적 스토리가 데리다의 독특한 도해 방법으로 배치(또는 접목)되

513　Jacques Derrida, *Marges de la philosophie*(Paris: Minuit, 1972), p. 392.

어 있음을 알 수 있다. 다시 말해 이 책은 주네의 텍스트를 헤겔의 텍스트 다음에 위치시켜 그것을 간섭하도록 꾸밈으로써 가족의 신성함, 절대정신 그리고 변증법을 넘어뜨릴 수 있도록 배치되어 있다.

도덕에 관해 주네의 흉내 내기가 헤겔의 정신으로 이루어 지는 동시에 헤겔의 흉내 내기도 주네의 정신 속에서 행해지게 함 으로써 이 책은 근대적 이성주의 결정판인 헤겔의 절대정신을 오 염시키고 훼손시키도록 계획되어 있다. 다시 말해 가장 상스럽고 저속한 형식의 현대 문학에 의해 가장 고상하고 거룩한 근대 철학 의 토대가 침식당하고 있는 것이다. 여기서는 어떤 의미의 예의범 절bienséance에도 순응하지 않는 야성적인 글쓰기 형식이 그와 반대 되는 문체와 논리의 형식을 망신 주고 있기 때문이다.[514]

그렇다고 해서 이 책은 철학에 대한 문학의 승리도 아니고 그 반대는 더욱 아니다. 데리다가 이 책을 통해 의도하는 것은 텍 스트의 파편화, 즉 〈이중적인 배치〉라는 미리 정해진 형식에 대한 파괴와 전이의 실험이지 어느 한쪽의 일방적인 지배에 있지 않다. 그가 이러한 실험을 통해 바라는 것은 내용에서도 고귀·천박이라 는 대립의 〈시도épreuve〉 그 자체이지 성공도 실패도 아니다.

그것은 어떤 문학적, 또는 철학적 의미에서 글쓰기를 문학 적이나 철학적으로 만드는 것이 아니라 문학과 철학 각각의 내부 에 있는 양자의 대면 방식을 실험하는 동시에 나아가 모든 글쓰기 의 〈이중화〉나 〈다중화〉의 가능성을 실험하는 것이다. 전통적인 형식의 파괴만으로도 하나이면서 복수인 데리다의 해체 실험은 기대하는 목적을 이루는 것이나 다름없기 때문이다. 게다가 텍스 트의 간섭과 오염으로 탈권위, 탈정형의 효과를 통해 형식뿐만 아 니라 내용에서도 데리다는 자신이 기대하는 해체의 성과를 거두

514 이광래, 앞의 책, 156~157면.

고 있는 것이다.

　하지만 탈정형을 위한 데리다의 이와 같은 독특한 배치 방법을 주목하고 이를 폭넓게 수용하려 한 곳은 유럽이 아닌 미국이었고, 그 분야도 철학보다 예술에서 더욱 활발하게 이루어졌다. (데이비드 살르의 작품들에서 보았듯이) 미술 분야에서도 해체주의와 포스트모더니즘에 널리 감염되고 있던 미국의 개념 미술가들을 비롯하여 신기하 추상이나 신표현주의 화가들이 그들이었다.

　앞에서도 말했듯이 특히 데리다가 선보인 〈텍스트의 이중 상연〉을 통한 상호 〈간섭과 오염〉을 캔버스 위에서 다양하게 재연再演한 데이비드 살르의 작품들이 더욱 그렇다. 예컨대 그는 「빗속의 천사」, 「푸른 방」(1982), 「한 순간」(1984), 「삼보 이탈리아에서 샤워하다」(1985), 「너의 가슴 속에 있는 사토리 3인치」(1988), 「램프윅의 딜레마」(1989), 「멕시코의 밍거스」(1990) 「오래된 병들」(1995), 「리처드에의 경의」(1996), 「더 큰 격자」(1998, 도판 170), 「Mr. 럭키」(1998) 그리고 20여 점의 「데이비드 살르」 연작 등에서 다양한 이미지들의, 즉 애매한 시니피앙들의 복합적 배치를 일관하는 경우가 그러하다.

　특히 그는 이들 작품에서 에릭 피슬이 성적 유희를 직접적으로 표현했던 것과는 달리, 그가 즐겨 사용하는 남성들의 성적 욕망과 유희를 간접적으로 암시하기 위해 그것들의 파편화 그리고 다양한 포르노그래피와의 혼성 모방을 줄기차게 시도하고 있었던 것이다. 이를테면 「장미가 있는 토르소」, 「삼보 이탈리아에서 샤워하다」 등에서 보여 주는 삽입과 사정의 성행위에 대한 은유적, 암시적 성희性戲의 이미지들이 그것이다.

　더구나 그의 다중적 배치에 의한 탈구축 작업은 데리다의 차연différance 개념을 차용하고 있다는 점에서 더욱 해체주의적이고

포스트모더니즘적이었다. 이를테면 그는 원색과 흑백의 대비, 이미지들의 순차적, 다층적, 다면적인 변주, 대소 화면들의 중첩과 삽입 등을 통해 기억의 시간, 공간적 연관 관계들을 나름대로 설명해 보이려 했다. 다시 말해 그는 잠재의식이나 무의식에서의 차연 작용을 끄집어냄으로써 사유의 불연속성이나 우연성을 입증하고자 했던 것이다.

하지만 그가 지금까지도 디자인에서 포르노그래피에 이르기까지 방대한 출처 ─ 이미지의 차용과 무단 사용으로 인한 물의까지 일으키면서 ─ 로부터 줄기차게 선보이고 있는 이미지들의 이중적이거나 다중적인 배치는 데리다가 실험한 헤겔·주네의 배치만큼 도덕적 상호 간섭과 오염의 의도가 뚜렷하지는 않았다. 그럼에도 그가 다양한 방법으로 성적 유희를 진행하는 이미지들의 파편화나 분산화와 같은 해체 작업은 반모더니즘이나 포스트모더니즘을 실현하고 있었음에 틀림없다.

그뿐만 아니라 데이비드 살르는 뉴욕의 소호 거리와 이스트 빌리지를 중심으로 미술 시장이 급팽창하여 이른바 〈빅 비즈니스〉가 되었던 뉴라이트 시대의 풍요와 대조되는 어두운 단면을 비추는 내성적인 미술가이기도 했다. 그는 「더 큰 격자」(도판170)에서 보듯이 게오르그 바젤리츠처럼 파편화된 텍스트들 속에서 전복된 이미지들마저 동원함으로써 신보수주의 시대에 대한 은밀한 저항적 태도까지도 드러내 보였기 때문이다. 미국의 힘을 과시하려는 아메리카니즘에 도취해 온 리사 필립스가 그를 가리켜 〈사려 깊은 선동가a thoughtful provocateur〉[515]라고 호평하는 까닭도 거기에 있다.

515 Lisa Phillips, Ibid., p. 306.

11) 새로운 기하 추상과 엔드 게임

부활은 죽음을 전제한다. 6세기에 황제 유스티니아누스 1세의 칙령에 의해 아테네의 철학 학교가 폐쇄된 이래 오랫동안 철학의 죽음은 르네상스가 도래할 때까지 그 부활을 기다려야 했던 경우가 그러하다. 이렇듯 죽음은 엔드 게임의 결과이지만 부활을 위한 엔드 게임의 시작이기도 하다. 1980년대 들어 철학과 미술 모두에서 욕망의 가로지르기(횡단성)에 민감하게 반응하는 이들이 〈철학의 종언〉과 더불어 〈미술의 종언〉이나 〈회화의 죽음〉을 외치며 엔드 게임을 강조한 것도 그 때문이었다.

하지만 미국에서의 1980년대는 회화의 부활과 죽음이 양립했던 야누스적 모순의 이념들이 공존했던 시기이기도 하다. 한편에서는 뉴라이트에 의한 회화의 부활을 부르짖으면서도 다른 한편에서는 배제와 소거의 논리 속에서 현전적 실재를 최소화하려는 (욕망의 매개물로서의) 추상화 작업을 통해 재현의 노스텔지어나 부활의 욕망이 남긴 흔적 지우기를 동시에 진행했기 때문이다. 마침내 조형 예술에서도 포스트모더니즘의 기치하에서 전개된 이른바 〈엔드 게임Endgame〉이 새로운 추상의 전략으로 등장한 것이다.

① 엔드 게임과 현대 미술

엔드 게임은 고도의 정열 게임이다. 생산력과 생산 관계의 갈등처럼 〈새로움nouveauté〉에 대한 멈출 줄 모르는 욕망이 낳은 생산력으로서의 새로운 정열은 생산 관계와도 같은 낡은 정열을 그대로 놓아두려 하지 않는다. 욕망은 역사 속에서 언제나 종말 놀이를 즐기려 하기 때문이다. 철학에서건 미술에서건 역사가 크고 작은 엔드 게임의 성적표나 다름없는 까닭도 거기에 있다.

일찍이『서구의 몰락』을 주장한 오스발트 슈펭글러뿐만 아니라 미소 냉전이 끝판으로 치닫던 1960년에 포스트마르크시즘 시대의 도래를 예견한 미국의 사회학자 다니엘 벨도『이데올로기의 종언The End of Ideology』(1960)에서 〈1950년대가 끝날 무렵 혼란된 현상들이 나타나게 된다. 서구 지역의 지식인들 사이에 낡은 정열은 이미 사라지고 말았다. 옛 묵시록적인 천년 왕국의 비전을 사상적으로 거부해 버린 현대 정치, 사회의 상황 속에서 지금까지 있었던 지난날의 논쟁으로부터 이제는 배울 것도 없고, 발을 내밀어 디딜 확고한 전통도 가지지 못한 세대가 새로운 목표를 스스로 추구하게 되었다. 이러한 풍토는 뿌리 깊고 절망적인 애수를 띤 분노에서 비롯된 것이다〉[516]라고 주장한 바 있다.

〈엔드 게임〉이란 본래 체스 게임의 마지막에 킹을 잡기 위해 여러 가지 가능성을 동원하는 〈최종 단계final stage〉, 문자 그대로 게임의 〈마지막 판〉을 의미한다. 경기자가 그 단계에서는 게임을 승리로 이끌기 위해 숨겨 둔 공략법까지 동원하여 끝내기에 온 힘을 기울인다. 하지만 체스 게임과는 달리 철학이나 미술에서의 엔드 게임은 일방적이다. 대항하는 상대가 없기 때문이다. 거기서의 〈새로움〉이 현전하는 저항 상대(타자)와의 투쟁에서 얻은 전리품이 아닌 까닭도 거기에 있다. 모름지기 거기서 투쟁해야 할 상대(타자)는 인식론적으로 지금, 여기에 실존하는 것보다 〈이전의〉 철학과 미술이기 때문이다.

그러므로 철학이나 미술에서의 엔드 게임 또한 참다운 존재나 미의 본질에 대한 과거의 인식론과의 단절을 위해, 나아가 그것들에 대한 인식론적 전통을 단절하거나 부정하기 위해 배제하거나 제거할 수 있는 자기 부정적이고 자기 파괴적 혁신, 그리고

516　다니엘 벨,「서구에 있어서 이데올로기의 종언」,『이데올로기는 끝났는가』, 강원대 사회과학연구소 옮김(서울: 종로서적, 1984), 81면, 재인용.

새로운 패러다임의 창출이어야 한다. 이를테면 전통적인 인식론의 최종 단계에서 새로움의 장애물을 제거하려 나선 반反철학으로서의 해체주의와 반모더니즘이나 반미학으로서 포스트모더니즘의 출현이 그것이다.

현대 미술에서 이와 같은 〈엔드 게임〉이라는 용어를 차용되기 시작한 것은 1981년 뉴욕의 아티스트 스페이스에서 더글러스 크림프Douglas Crimp가 기획한 전시회의 명칭에서부터였다. 유럽 미술과의 결별, 그리고 미국 미술의 힘을 과시하려고 감행되었던 1940년대부터 1960년대에 이르기까지의 추상 미술의 종말을 선언하기 위해 로스 블레크너Ross Bleckner, 셰리 레빈, 피터 핼리Peter Hally, 필립 타페 등이 참여한 이 전시회를 가리켜 훗날 엘리자베스 수스먼은 〈최후의 회화The Last Picture Show〉 전이라고 부른다.

이렇듯 그녀에게 〈엔드 게임〉 전은 체스의 마지막 판처럼 현대 미술의 〈마지막 쇼〉로 보였다. 수스먼은 이에 대해 다음과 같이 말했다. 〈이 미술가들에게 1960년대는 소비 사회, 테크놀로지의 진보, 정치적 이상주의의 상실로 인해 예술을 포함하여 거의 모든 사회 제도들이 변화를 겪는 분기점으로 인식되었다. 《엔드 게임》 전의 화가들은 관념론적 작업을 통해 추상은 종말에 이르렀다고 제안한다. 블레크너, 핼리, 레빈과 타페는 1960년대 추상에서 일어난 변화들을 주제로 취급하려 한다. 이러한 추상의 종말에 이르는 수단으로서 그들은 기하학적 형상을 새로운 진술의 토대로 차용한다.〉[517] 한마디로 말해 그들은 〈기하학적 형상〉을 최후의 공략법으로 마련한 것이다.

네오마르크시즘이 내재적 비판 방법, 즉 마르크스주의로 마르크스를 비판함으로써 마르크스를 극복하고 그것을 종결하

517 Elisabeth Sussman, 'The Last Picture Show', *Endgame: Reference and Simulation in Recent Painting and Sculpture*(Cambridge: The MIT Press, 1987), p. 51.

려는 마지막 쇼를 벌이듯이 이 엔드 게이머들의 열정도 낡은 생산력을 개조하여 기존의 생산 관계를 파괴하기 위한 새로운 생산력을 만들어 냈다. 그들이 U.S.A.의 로고가 붙은 1960년대의 미니멀리즘과 같은 추상 회화와 팝 아트에 대한 종결을 통해 고전적 모더니즘의 대단원을 끝내려 했던 게임 전략의 기본은 〈패러디〉였다.

예컨대 모리스 루이스Morris Louis, 바넷 뉴먼, 프랭크 스텔라의 미니멀리즘이나 옵아트와 앤디 워홀의 팝 아트 작품들을 변용하여 재형식화한 1980년대 이들의 작품이 그것이다. 수스먼의 말대로 이들에게 〈1960년대의 미술은 하나의 선례이다. 형식적인 변형들을 통해서 예술가들은 찬양받는 동시에 비난받는 생산품을 무한정 복제할 수 있다. …… 이 화가들의 《엔드 게임》은 추상조차도 무한히 복제할 수 있는 상품이 되는 상황을 연출하기 위한 시도이다〉.[518] 그들에게는 이미 미국으로 건너온 몬드리안류의 기하 추상과 정감주의에 대한 반작용으로서 감정적 잔재를 버리고 분명한 형식을 추구해야 한다는 미니멀리즘이나 옵아트가 종말 놀이의 직접적인 선구로 보였기 때문이다.

실제로 1960년대 미국 미술의 상징인 기하학적 미술geometric art의 격자grid 신화를 재활용한 피터 핼리는 스텔라의 색체와 미니멀리즘의 기하학을 차용하여 다양한 네오 지오 미술neo-geo art 작품들을 선보인다. 또한 셰리 레빈의 종말 놀이 역시 1960년대의 작품에 대한 복사 놀이에만 그치는 것이 아니라 피터 핼리처럼 기하학적 격자 이미지도 복사한다. 1987년의 작품 「체크 #10」(도판171)은 빅토르 바자렐리의 1964년 작품 「멧쉬」에서 보듯 서양 장기(체스)판을 재형상화함으로써 추상 회화의 해체를 역설적으로 강조하는가 하면, 나아가 캔버스의 마지막 판을 연출하기까지

518 Elisabeth Sussman, Ibid., p. 52.

한다. 로잘린드 크라우스가 레빈의 포스트모던 작품들이 모더니즘의 주요 신화 가운데 하나인 〈기원origin의 관념과 독창성originality의 신화를 해체하고 있다〉[519]고 평가하는 까닭도 거기에 있다.

또한 셰리 레빈은 그리스 조각의 이미지를 복사한 에드워드 웨스턴의 청년 누드 토르소 사진을 다시 촬영할 뿐만 아니라 웨스턴이 자신의 아들 닐Neil을 찍은 여섯 장의 누드 시리즈를 재촬영한 뒤 고의적으로 저작권을 어겨 가며 자신의 이름으로 전시회에 버젓이 내놓았다. 그녀의 의도는 그 사진들의 원본을 보고 싶게 만듦으로써 원본의 정체성에 도발하는 것이다. 그녀가 생각하기에도 사진의 본질은 반복 강박에 있다. 그녀는 사진이란 항상 재현이며 이미 보인 것일 수밖에 없음을 보여 주는 가운데 사진의 독창성에 대한 역설적인 권리가 있다고 생각한다.

그러나 사진 작품 속에는 본래적으로 원작이 자리 잡을 수 없다. 거기에는 생득권과 같은 권리로서의 독창성이 존재하지 않는다. 원작은 언제나 연기되고 반복될 뿐이기 때문이다. 거기에는 생득권과 독창성이 부재하는 이유도 마찬가지다. 그러므로 레빈에게는 원작을 만들어 낼지도 모르는 자아까지도 하나의 복제물로 제시된다.[520] 진정한 복제품simulacrum은 그 공허한 껍데기만 복제하는 것이 아니라 그 형상의 내적 이념도 복사하는 것이기 때문이다.

그녀가 워커 에번스Walker Evans의 작품들을 의도적인 절도 행위를 감행하면서까지 재촬영함으로써 자연의 복사가 아닌 복사물을 다시 복사하는 삼중 복제적 혼성 모방의 작품을 만들어 낸 이유도 거기에 있다. 그녀는 실물과 환영들과의 구별이 불가능한 플라톤의 동굴 속에 자신을 위치시키고 있는 것이다. 그녀의 사진

519 Rosalind Krauss, *The Originality of the Avant-Garde and Other Modernist Myths*(Cambridge: The MIT Press, 1986), p. 170.

520 Douglas Crimp, *The Photographic Activity of Postmodernism*, Winter, No. 15(Oct. 1980), pp. 98~99. Rosalind Krauss, Ibid., p. 168.

속에는 이렇게 해서 원본과 복사 모두의 의미 체계마저도 붕괴시키려는 해체의 기획이 내재되어 있다.

　실제로 19세기까지만 하더라도 복사 행위는 재인 가능성을 지닌 창조라는 이름으로 인정받고 널리 통용되어 왔던 게 사실이다. 예컨대 1834년에는 들라크루아Ferdinand Victor Eugène Delacroix를 존경하는 프랑스의 열렬한 공화주의자였던 정치가 루이 티에르Louis Thiers가 복사품 박물관을 설립할 정도였다. 심지어 그로부터 40년 뒤, 처음으로 인상주의 전시회가 열리던 바로 그해에는 미술관장이었던 샤를 블랑의 지시하에 라파엘로의 프레스코를 비롯한 거장의 걸작들만 복사한 156점의 복사품 전시를 위하여 거대한 〈복사품 박물관Musée des Copies〉이 건립되기까지 했다.[521]

　복사에 대한 해체 기획은 옵 아티스트 로스 블레크너의 이미지 전용 행위에서도 셰리 레빈과 다를 바 없다. 그가 1960년~1965년 사이 미국의 추상 회화를 풍미한 옵아트를 종말의 기호로 간주하는 이유도 마찬가지다. 실제로 1981년의 작품 「숲」은 프랭크 스텔라의 1960년 작품 「킹스버리의 길」과 「아비세나」를, 적어도 브리짓 라일리의 1967년 작품 「늦은 아침」을 패러디한 것임을 쉽게 알 수 있다.

　수스먼도 이 작품에 대해 한마디로 말해 그가 사용했던 줄무늬들이야말로 모더니즘의 실패, 즉 실패한 형상화로서 옵아트에 대한 풍자적인 감정을 전달한 것이었다고 평한다. 그녀는 〈이미 알려진 추상적 이미지를 동시에 전용하는 것, 문화적 맥락 안의 이미지에 근거하는 것, 게다가 여러 가지 해석들을 동시에 끌어오려는 것이 블레크너의 1981년 그림들의 목적이었다〉[522]고 말했다. 특히 라일리의 그림들이 환각적인 성격과 관련되어 있다고 하여 수스

521　Rosalind Krauss, Ibid., p. 166.

522　Elisabeth Sussman, Ibid., p. 56.

먼은 〈역설적이게도 이러한 맥락 안에서 옵아트는 1960년대 말에 나타났던 반이성적 마약 문화의 양식적 기표가 되었다〉고도 규정한다.

필립 타페의 의도적 표절 놀이도 일종의 내파적內破的 해체 놀이다. 수스먼의 말대로 그는 〈브리짓 라일리의 찬미자〉였다. 예컨대 블레크너의 옵아트 작품 「숲」과 마찬가지로 타페의 1986년 작품 「콤바인 페인팅」 역시 라일리의 1964년 작품 「흐름」을 베끼고 있기 때문이다. 그러나 그의 모조는 단순히 옵아트의 연장과 연속을 위한 표절이 아니다. 그의 표절이나 도용은 무의미한 흉내 내기가 아니다. 오히려 그것은 자기 파괴적이고 자기 암시적인 저항이다. 왜냐하면 그것은 낙관주의의 단절과 쾌락주의로부터의 해방을 위한 역설적이고 비극적인 최후를 암시하는 표절이기 때문이다.

수스먼은 이에 대해 〈전투적인 자기 고유의 형식과 절차에 따라서 전용하고, 또한 전형적으로 전용된 작품에 즉각적인 변형을 주어 대조시킴으로써 차용 행위를 상징적으로 부정하는 것이다. ⋯⋯ 그의 그림은 이데올로기를 폭로하기 위해 형상을 전용하거나 조작하지 않는다. 차라리 전용의 태도는 반드시 독창성과 같은 것으로 생각할 필요가 없는 오히려 실제로는 종말이 아닌 새로운 시작의 서문인 엔드 게임의 전략을 가지고 있는 주관성의 표현을 의미한다〉[523]고 했다.

이상에서 보듯이 그들이 엔드 게임을 위해 시도해 본 각종 패러디들은 종말이라기보다 또 다른 시작의 몸짓들이었다. 그것은 반정립이나 자기 부정을 통한 변증법적 발전이라기보다 자기 내파적self-implosive 진화 과정이었다. 결국 1980년대 추상 미술의 종말을 선언하며 전개한 엔드 게임은 진정한 마지막 판이 아니었다. 비

523 Elisabeth Sussman, Ibid., p. 62.

유컨대 그것은 중환자의 수명 연장 수단에 불과하다. 「엔드 게임」 전에 출전한 게이머들이 지향하는 모조주의simulationism, 그리고 이를 위해 그들이 즐기는 여러 가지 패러디 수단인 차용과 전용, 모조와 복사는 마감과 종결을 위한 내재적 해체 방법일 뿐이다.

그러나 그것은 모든 역사의 종말이 지닌 두 가지 의미처럼 마지막이자 시작이나 다름없다. 다시 말해 1960년대 추상 회화의 마감이 곧 1980년대 신추상 미술의 시작인 셈이다. 그러므로 그들의 엔드 게임도 추상 미술의 폐막 쇼last show가 아니라 세대 교체를 위한 개막 쇼beginning show에 지나지 않는다.[524]

② 피터 핼리와 푸코: 해체주의적 삼투 현상

앞에서 말했듯이 미술의 역사를 조감해 보면 철학과 미술의 조우와 상관 관계, 나아가 삼투 현상은 새삼스러운 이야기가 아니다. 예컨대 개념 미술가 조지프 코수스의 「철학을 따르는 미술Art after Philosophy」(1969)의 경우가 그러하다. 미술이란 심층 의식이나 사유와는 무관한 채 단순히 눈에 보이는 것만을 손으로 재현해 내는 심미적 기술이라기보다 사유의 조형적 표층화 작업이라고 보아야 하기 때문이다.

재현보다 표현을, 나아가 미술의 비물질화를 더욱 중요시하기 시작한 현대 미술에 이르면 심층 의식과 내성적 통찰은 더욱 중요하다. 철학의 역사가 구축해 온 것을 송두리채 뿌리 뽑으려하는 해체 욕망이 현대 미술에 미친 영향은 재현 미술이 구축해 놓은 역사의 종말을 외칠 정도이다. 현대 미술에서도 해체는 그만큼 조형 욕망을 물들이려는 삼투력이 강했기 때문이다.

524　이광래, 심명숙, 『미술의 종말과 엔드게임』(서울: 미술문화, 2009), 21~27면.

인간의 조망 욕구는 본래 가시적·비가시적 대상을 조망하기 위해 저마다의 방법을 선취하려 한다. 인간은 〈선취된 방법〉에 의해 세상을 조망한다. 인간은 누구나 나름대로의 다양한 조망 렌즈를 사용하여 세상을 말하고, 글쓰고, 사색하고, 그리려 한다. 조감 욕망이 역사에 대한 순리적 조망뿐만 아니라 반리적 스펙트럼을 인간의 사유 흔적 전체로 확장할 경우 그 조감도 위에 투사된 역사들은 적어도 탈구축의 대상이 된다. 그로 인해 해체주의가 출현하는 것이다.

해체라는 철학적 엔드 게임은 구축에 대한 일종의 탈구축 전략이자 방법이다. 그러나 전략적 방법은 단순하지 않다. 그것은 기존의 시스템에 순응하려 하지 않는다. 본질은 역동적이고 적극적인 부정에 있기 때문이며 사유 방법에서 혁명적 반역으로서의 해체주의는 이전의 모든 철학적 구축에 대한 해체나 다름없다. 니체의 선구를 따라 사유의 관점과 방식을 역전시켜서 〈철학의 종언〉과 〈반철학으로서의 철학〉을 부르짖어 온 푸코와 데리다, 들뢰즈와 리오타르 등 엔드 게임을 시도한 새로운 전위의 철학들이 그것이다.

특히 자신을 니체주의자라고 자칭했던 푸코는 탈구축이나 해체를 직접 말하지 않으면서도 사유의 역사를 지배해 온 권력과 이성의 초과와 과잉을 해체하려 했다. 그는 『광기의 역사: 감옥의 탄생』을 통해 보편적 이성의 득세가 비이성을 어떤 사유에서 얼마나 무자비하게 배제시켰는지를 폭로한다. 그는 광기가 이성에 의해 그리고 성이 생체 권력에 의해 오랫동안 일방적으로 이성과 권력의 타자로 구성되어 온 비이성의 고고학과 계보학에 관해 글쓰려 했다.

그는 〈나는 《늘 당연하다》고 간주하고 있는 것, 모든 경우

에 《적합하다》고 간주되는 것을 파괴하는 지식인으로 있고 싶다. 그러한 지식인은 현재의 다양한 타성이나 강제의 한복판에 서서 다양한 돌파구를 끝까지 살핀다〉[525]고 했다. 여기서 푸코가 말하는 〈파괴하는〉 지식인이란 곧 이성과 권력 기제를 〈해체하는〉 지식인이다. 이를 위해 그는 정치적 제도의 해체를 암묵적으로 요구해 온 것이다. 그가 재현 미술에서도 『이것은 파이프가 아니다Ceci n'est pas une pipe』에서 〈언젠가 이미지 그 자체와 그것이 달고 있는 이름이 함께, 길다란 계열선을 따라 무한히 이동하는 상사相似에 의해 탈동일화되는 날이 올 것이다〉[526]라고 주장하는 이유도 마찬가지다.

　　돌이켜 보면 플라톤 이래 서구의 지적 전통은 지식 자체가 독단적이며 그로 인해 보편적인 본질적 존재성을 부여하려는 철학적 성격을 강화시켜 왔다. 이는 철학이 형이상학적 체계 내에서 존재의 의미를 객관적으로 확연히 드러난 인식 가능한 현전하는 대상에 부여해 왔음을 뜻한다. 이러한 서구 철학이 지닌 현전의 형이상학 체계에 대한 전면적인 부정이 해체주의 철학이 되어 문학 비평가들뿐만 아니라 미술 분야에 이르기까지 확산되었던 것이다.

　　사실상 개념 미술이나 신표현주의 등 현대 미술에서 특정한 미술적 실천과 철학적 운동 사이의 조우 관계나 삼투 현상을 기술하는 것은 그리 어려운 문제가 아니다. 푸코의 지적대로 어느 시대에도 그 시대마다의 인식의 하부 구조로서 고유한 에피스테메가 있었듯이, 현대에도 철학적 해체 이론과 반재현적 현대 미술간의 상호 연관성을 지적할 수 있는 공유 면적이 존재하기 때문이다. 한마디로 말해 그것들은 모두 동일성에 대한 극단적 거부를 함께 모의해 온 탓이다. 20세기 후반 들어 미술과 철학에서 엔드

525　이광래, 『미셸 푸코: 광기의 역사에서 성의 역사까지』(서울: 민음사, 1989), 366면.

526　미셸 푸코, 『이것은 파이프가 아니다』, 김현 옮김, (서울: 민음사, 1995), 89면.

게임의 가속도가 붙은 것도 그 때문이다. 무엇보다도 그것은 포스트모더니즘을 매개로 하여 활발해진 직간접적 상호 작용 때문이었다고 말해도 과언이 아니다.

무엇보다도 푸코가 일명 『감옥의 탄생』에서 밝힌 원형 감옥panopticon의 기하학적 구조가 피터 핼리의 기하학적 조형화로 삼투되어 작품화한 것이 가장 좋은 본보기였다. 피터 핼리는 감옥의 탄생과 거대 도시화의 풍경에서 그것들을 기하학적 조형으로 추상화에 성공한 인물이다. 이들의 시각에서 보면 현대의 도시 풍경은 실제로 기하학적 형태로 가득 차 있다. 어디를 가보아도 원형 감옥과도 같은 도시 공간은 마치 세포처럼 칸칸이 나누어져 있다. 그 크기와 기능도 전부 다르다.

또한 도시의 구획마다 크고 작은 도로와 길이 거미줄처럼 연결되어 있다. 도시의 기하학적 형태가 날이 갈수록 점점 복잡해지는 것이다. 도시 규모가 확대됨에 따라 도시 경관도 점차 바뀌고 있다. 생활에 필수적인 자원과 물자들은 대부분 일직선의 도관을 통해 공급되며 전기, 물, 가스, 통신은 물론 때로는 공기까지도 곧게 뻗은 파이프를 통해 전달된다. 도관은 거의 지하에 묻혀 있기 때문에 우리의 시계를 벗어나 있다. 수송의 거대한 네트워크도 우리가 살고 있는 땅 전체가 굼실대는 듯한 느낌을 준다. 복잡하게 이어진 도관들은 우리가 필요한 것을 찾아 도시 밖으로 나가는 빈도를 줄여 준다.

그래서 도시 공간의 기하학적 분할은 인간의 행동이나 지각이 조직화됨에 따라 나타날 수밖에 없는 격자 현상이다. 도시 환경은 정확한 시계, 정해진 규칙이 만들어 내는 가시적·비가시적 신작로 공간이고 일직선 사회가 된다. 공장에서는 공시적 엄밀성을 지닌 기하학적 원칙에 인간이 순응하도록 만들고 있으며 사무실의 서기는 계산과 통계의 모든 뒷정리를 군말 없이 도맡아 하고 있다.

도시 환경의 기하학적 도형화에 따라 사람들의 성격까지도 딱딱해진다. 무의식 중에 기하학적이고 기계적으로 변해 가고 있다.

(b) 피터 핼리와 조형적 삼투 작용

예컨대 1953년 피터 핼리가 태어나서 성장한 뉴욕의 맨해튼이 그렇고, 그것이 무의식 중에 삼투된 핼리의 작품이 그렇다. 그는 캐스린 힉슨Kathryn Hixson과의 인터뷰에서도 〈나는 마천루에 갇혀 자연을 거의 볼 수 없는 주거 환경에서 자랐다. 거기에는 이러한 거대하고 매우 추상적인, 그리고 아주 똑같은 격자들만 눈에 띄었다. 갈색 벽돌로 지은 내가 살던 16층짜리 아파트는 주위의 빌딩들로 포위되어 오싹할 정도로 겁나는 분위기의 건물이었다. 그 아파트는 아주 작았고, 보이는 것은 오직 벽돌담과 다른 집의 창문들뿐이었다. 하늘도 볼 수 없고 어떤 다른 것도 보이지 않는 폐쇄 공포증claustrophobia이 실제로 나를 질식시키곤 했다〉[527]고 하여 그에게 어린 시절의 영향을 준 이러한 숨막히는 회색 도시의 기하학적 공간에 대한 경험을 강조한다. 그의 작품 「프로이트적 회화」(1981, 도판172)가 바로 그런 삶의 형국을 말해 주고 있다.

이처럼 격자형 도시화와 더불어 미술에서도 기하학적 형태는 미술가들의 끊임없는 관심의 대상이 되어 왔다. 심지어 미술에서의 기하학적 형상은 주로 심오하고 선험적인 것으로까지 간주되어 왔다. 예컨대 피터 핼리에게도 영향을 준 몬드리안, 바넷 뉴먼, 케네스 놀런드Kenneth Noland, 프랭크 스텔라 등은 기하학적 요소를 시대를 초월한 영원한 것, 모험적이며 과감한 것, 엄숙한 것 등으로 규정짓고 있다. 기하학적 미술에서는 변형시켜 놓은 자연에서 다시 자연을 찾으려 하는 아이러니한 이중성을 드러내고 있다.

527 Peter Halley, 'Peter Halley: Oeuvres de 1982 à 1991', exh. catalogue(Bordeaux: FAE Musée d'Art Contemporain, 1991), p. 9.

그러나 이 점이 바로 기하학적 미술 경향을 추구한 작가들의 방법론의 핵심으로 기하학적 미술의 전개를 정당화시키는 데 기여한 절대적 요인이기도 하다.[528]

이미 언급했듯이 해체주의 시대의 현대 미술에서 기하양식의 위기를 글과 그림으로 더욱 강하고 있는 이는 로스 블레크너, 셰리 레빈, 필립 타페 등과 함께 새로운 신추상 미술, 그 가운데서도 이른바 네오지오neo-geo를 이끌고 있는 피터 핼리다. 〈신기하 추상〉의 기수로 알려진 피터 핼리는 미술사를 전공하던 예일 대학교 시절부터 줄곧 개념 미술과 미니멀리즘, 팝 아트에 관심을 가져왔다. 무엇보다도 유럽의 모더니즘에 대한 거부감 때문에 그는 추상 표현주의도 당시의 미술이 점차 획일화되어 가는 과학 기술 문명사회에 대한 거부의 증표로 해석하였다. 그가 특히 스텔라, 저드, 뉴먼, 로스코에게 관심을 가졌던 이유도 마찬가지다.

1980년대 이후 그는 작품뿐만 아니라 글을 통해서도 과학 기술에 근거한 유토피아니즘의 상징인 기하형상 자체를 사용하여 그것의 허구를 풍자했다. 기술 문명과 그것의 신화에 근거한 모더니즘 미술을 내부로부터 공격하기 위해서였다. 다시 말해 일련의 그의 작품이 기하 형태라는 비판 대상을 수단 삼아 그것을 비판하는 기하 추상 전통 전체에 대한 일종의 패러디한 것이라면 1984년에 발표한 〈기하 양식의 위기〉는 기하 추상 미술을 산업 사회의 발전 단계와 관련시켜 설득력 있게 해석한 그의 대표적 비평문이다. 그가 이 글의 서두에서부터 〈기하학은 안정과 질서 그리고 균형의 의미를 가져다 주었지만 오늘날 그것은 감금과 억제의 시니피에들과 이미지들의 나열로 바뀌고 있다〉[529]고 시작하는 경고

528 아킬레 보니토 올리바, 『슈퍼아트』, 안연희 옮김(서울: 미진사, 1996), p. 116.

529 Peter Halley, 'The Crisis in Geometry', *Art Magazine*, Vol. 58, No. 10(Jun. 1984). Peter Halley, exh. catalogue(Bordeaux: FAE Musée d'Art Contemporain, 1991), p. 67.

도 작품들과 한 켤레의 메시지임이 분명하다.

피터 핼리에 의하면 1970년대 이후의 미술에서 목격되는 기하 양식의 위기는 그것에 의해 의미되는 이른바 시니피에의 위기이다. 핼리는 대량 소비 사회를 하이퍼리얼의 〈거대한 모조품〉이 실물을 대체한 사회로 간주하고 자신의 그림에도 모조의 원리를 도입한다. 예컨대 고전적 기하 추상을 모조한 「총체적 철회Total Recall」(1990)가 그것이다. 이 그림은 고전적 기하 양식, 특히 몬드리안 양식을 덮어 버리고 있다. 새로운 이성이 만들어 낸 격자가 몬드리안의 격자를 억압하고 있는 것이다.

다시 말해 몬드리안의 「노랑, 빨강, 검정의 구성」에서 삼원색이 섞이지 않는 무색인 채 한복판에 배치된 공허한 흰 공간을 「총체적 철회」에서는 녹색 사각형이 도발적으로 군림하고 있다. 몬드리안은 검정 경계선으로 격자 공간이 겹치지 않도록 병치시킴으로서 원근의 배제를 적시하고 있지만 핼리는 격자의 겹침으로 공간의 위계를 중층적으로 결정하고 있다. 정사각형은 이미 중앙 집권적으로 권력화되어 있는 것이다.

이렇게 보면 이 그림은 제목이 시사하듯, 그 원본에 대한 도발적 회상이고 그 질서에 대한 소환이며 그 지배적 권위에 대한 철회다. 다시 말해 이 그림은 그 원본, 질서, 권위에 대해 회상하고 소환하며 그것의 총체적 철회를 요구하고 있다.[530] 핼리는 왜 토탈 리콜 하려는가? 그는 왜 격자의 존재론적 도상화를 이데올로기적 사회 철학적 도상화로 대치시키려 하는가?

그것은 직접적으로는 모노크롬의 알루미늄 회화로 추상 미술의 〈엔드 게임 (체스에서 킹을 잡게 되는 마지막 몇 수의 움직임)〉을 주도한 프랭크 스텔라로부터 받은 영향 때문일 것이다. 무엇보다도 핼리가 형광 착색제인 데이글로를 활용한 스텔라의

530 이광래, 『미술을 철학한다』(서울: 미술문화, 2007), 135면.

그림들을 모방한 경우가 그러하다. 엘리자베스 수스먼도 핼리는 스텔라의 색체와 미니멀리즘의 기하학을 참조하고 있다고 단언한다. 예컨대 「데이글로 감옥」이 추상 회화의 색체, 공간, 형식이 갖는 사회적 의미와 관계에 대한 그의 감수성과 스텔라에 대한 친화성을 드러내고 있다〉는 것이다.

특히 이 그림에서 그는 스텔라처럼 강렬한 오렌지색, 분홍색, 녹색, 빨간색 데이글로 색채를 사용하고 있다든지, 화면을 지배하는 커다란 사각 형태의 표면을 바르기 위해 모조 치장 벽토인 롤러텍스를 사용하고 있다. 그러나 핼리가 이 그림에다 〈감옥〉이라는 제목을 붙인 것은 스텔라의 영향이라기보다는 (그의 고백에 의하면) 간접적으로는 저명한 검사였던 그의 아버지로부터, 그리고 직접적으로는 포스트구조주의자인 푸코로부터 받은 영향 때문이다. 그것은 푸코가 『감시와 처벌: 감옥의 탄생*Surveiller et punir*』(1975)에서 영국의 산업 혁명 이후 서구 산업 사회가 잉태한 이성 중심주의적 권력 기제와 억압 구조에 대해 전개한 비판을 기하 형태학적으로 이해하려는 데서 비롯되었다고 할 수 있다.

푸코는 기하학 구조에 근거한 산업 사회의 질서 정연한 체제를 일종의 억압형으로 간주한다. 산업 혁명 이후의 사회에서는 생산성의 극대화를 위하여 공장, 학교, 병원, 주택 등 모든 공간이 일직선의 기하 형태로 구획되고 그것들이 통로나 도로로 연계되어 모든 활동이 측정되고 관리되어 왔다는 것이다. 이와 같은 기하학적 조직화는 물리적 환경뿐 아니라 시간 기록계, 차트, 그래프 등 기능적 체계로까지 확장된다. 그러므로 인간은 마치 감옥에 감금된 듯이 규정된 시간에 따라 아파트로, 사무실로, 또는 공장으로 지속적으로 움직이면서 총체적인 감시와 통제의 상황에 놓이게 된다. 사회는 이미 거대한 유폐 구조로서 원형 감옥화됐기 때문이다.

푸코의 주장에 따르면 서구 사회는 빅토리아 왕조 이후 산업화가 빠르게 진행되면서 안정적인 노동력의 확보를 위해 사회 구조의 총체적인 변화를, 즉 일종의 관리 사회로의 전환을 강행하지 않을 수 없었다. 이 과정에서 탄생한 것이 중앙 집권적 일망 감시 구조인 원형 감옥식 억압 구조들이다. 이러한 사회 철학적 권력·지식의 관계 속에서 서구의 여러 도시에는 광인을 비롯하여 정상적인 노동력을 기대하기 어려운 사람들을 격리수용하기 위한 각종 수용소와 병원 그리고 감옥이 탄생했다.

푸코는 이것들이 모두 이성이 비이성을 억압하고 배제하기 위한 기구들이었다고 주장한다. 그래서 피터 핼리가 이성주도적인 고전적 기하 양식의 추상 미술에 대해 비판의 단서를 얻게 된 곳도 바로 푸코였다. 푸코와 마찬가지로 핼리도 말레비치나 몬드리안의 이성 중재적 기하 양식을 감옥의 구조와 같은 감금과 억압을 위한 구조로 간주한다. 이미 언급했듯이 핼리가 「데이글로 감옥」이나 「굴뚝과 통로가 있는 감옥」(1985) 등(도판 172~174)을 그린 이유도 거기에 있다.

실제로 핼리가 작품을 준비하던 1970년대 말에는 많은 미술가들이 푸코의 『감시와 처벌: 감옥의 탄생』에서 제기된 문제들을 직접 다루기 시작했다. 예컨대 1967년에 이미 쇠사슬, 개 목걸이, 독일 병정의 헬멧으로서 감시와 감금 속에 살아가는 현대인의 삶을 상징화한 작품을 선보인 적 있는 로버트 모리스가 1978년 푸코의 감시와 처벌에 응수하는 일련의 드로잉 작품을 발표한 경우가 그러하다. 또한 1981년에 발표된 로런 어윙Lauren Ewing의 작품 「감옥」은 기하 양식의 관념들이 미니멀리즘의 추상적 입장으로부터 얼마나 많이 바뀌었는지를 보여 주고 있다. 그의 작품은 푸코가 다룬 원형 감옥에다 스피커까지 덧붙인 원형 공간의 상황들을 묘사하고 있다.

1980년 이래 또 다른 세대의 기하 양식 작품들은 푸코뿐만 아니라 장 보드리야르도 중요한 참고인으로 끌어들인다. 사회 현상이 산업 사회에서 후기 산업 사회로 전환되었기 때문이다. 이들 세대에게 푸코는 이미 고전으로 간주되기 시작했다. 이 세대의 미술가들은 푸코식의 감옥, 병원, 군대, 공장과 같은 딱딱한hard 기하 형상들보다 컴퓨터나 전자 오락 게임과 같은 부드러운soft 기하 형상들로의 변형을 시작했기 때문이다.

　　　이제 미술 작품은 더 이상 이상적인 질서나 숭고함 같은 원작자의 메타 언설을 담아낸 유일한 창조물이 아니라 시장에서 유통되며 서로를 참조하는 이미지 정보가 되었다. 핼리와 신기하 추상의 미술가들이 작업의 출발점으로 삼는 보드리야르는 매스미디어에 의해 현실이 기호의 장막 뒤로 사라진 소비 사회의 면모를 간파한다. 실제가 모조에 의해 대치된, 그것이 실제보다 더 리얼해진 하이퍼리얼의 경험을 직시하면서 이제 현실은 〈거대한 모조품 simulacrum〉이 되었음을 천명하는 것이다.

　　　〈실제〉와 〈모형〉의 구분이 사라진, 또는 모형이 실제를 대치하는 기호의 장인 그곳에서는 모형들의 순환적인 반복만이 이루어질 뿐이다. 고전적 기하 추상을 모조한 핼리의 작품이 바로 그 증거이다. 다시 말해 핼리는 보드리야르가 말한 기호의 사회 정치학을 암시하는 동시에 과학 기술에 대한 모더니즘의 순진한 유토피아니즘을 형식상 패러디하고 있는 것이다.[531]

　　　그는 대량 소비 사회를 그럴싸한 하이퍼리얼의 〈거대한 모조품〉이 실물을 대체한 사회로 간주하고 자신의 그림에도 모조의 원리를 도입하였다. 그가 그리려는 사회는 보드리야르의 주장처럼 모조가 원본보다 더 원본처럼 행세하는 거대한 모조품 사회다. 이 사회에서의 대량 소비는 곧 대량 복제를 의미하기 때문이다. 이

531　윤난지, 『현대 미술의 풍경』(서울: 예경, 2000), 17면.

사회는 신작로들의 초고속 직선 회로 속에 복제된 사회다. 오늘날의 도시와 사회는 둥글지 않고 직각의 격자 안에 있다. 핼리가 모조하고 있는 사회도 바로 그런 사회다. 그래서 그의 그림도 모조품이다. 핼리는 이처럼 자신의 이미지마저도 이 사회를 구성하는 코드 속에 집어넣으려 한다.

이 점에서 핼리의 〈신기하 추상〉도 또 하나의 눈속임 회화다. 그의 새로운 기하 추상, 또는 모조 추상 미술은 실물에 대한 시각적 눈속임이 아니라 의미 없는 의미에 대한 의미론적 눈속임이기 때문이다. 보드리야르가 말하는 〈눈속임 회화〉보다 핼리의 그림들이 관람자의 눈을 더 잘 속이고 있다. 핼리가 기호화하려는 후기 산업 사회의 환경에서는 격자형 단위 공간과 직선 통로로 이루어진 엄격한 물리적 구조에 디지털 네트워크와 같은 유동적인 정보 체계가 가세하여 사회의 구성원들은 자신도 모르게 획일화된 기호의 공간 안으로 나열되기 때문이다.

피터 핼리 자신도 「지하실과 통로가 있는 두 개의 방」(1983)에서 모조품 속에 있는 모델의 역할을 강조한다. 〈모조란 선행 모델에 의해 특성이 결정된다〉는 보드리야르의 말대로 핼리도 모조품 역시 현실과 모델이 혼동되는 그 장소, 즉 디지털 공간과 존재한다고 주장한다. 이 공간은 비디오 게임과 닮은 공간이고 마이크로칩의 공간과도 유사하므로 특정한 현실이라기보다 사이버화된 세포 공간과 같은 것이다. 더구나 그는 〈나의 작품들은 하드에지나 색면 회화 양식에서 빌려 온 다양한 테크닉으로 이루어진 것이다. 추상에 관한 관념 및 기술적 진보의 이데올로기와 연관시켜 사용된 그런 양식들이 나에게는 현실에 대한 언급을 대신해 준다〉[532]고 생각하기 때문이다.

이런 모조들에 대한 경험은 생산보다 소비의 경험인데, 핼

532 Peter Halley, Ibid., p. 73.

리에게는 미술도 이런 기호들의 수동적인 소비를 실천하는 행위이다. 그에게 미술 작품은 더 이상 개인의 구체적인 경험과 관련된 특수한 오브제가 아닌 사회에서 통용되는 상품과 같은 모조품인 것이다. 다시 말해 감옥을 연상시키는 방과 통로로 이루어진 그의 작품들은 푸코식의 억압 구조이자 보드리야르식의 개입 모형으로 일종의 모조품들이다. 그가 만들어 낸 공간은 컴퓨터나 비디오 게임의 디지털 필드와 같은 모조 공간이다. 그 공간은 특정한 공간의 재현이 아니라 단위 공간과 순환 체계에 근거하여 전자화된 사회적 공간의 모형이다. 그 때문에 외견상 순수한 기하 양식으로 보이는 그의 그림은 사실상 고도의 과학 기술 문명의 다이어그램으로도 볼 수 있을 것이다.[533]

헬리도 〈우리는 확신한다. 우리는 자의적 행위자들이다. 오늘날 푸코식의 감금은 보드리야르의 억제로 대치된다. 노동자들은 더 이상 공장에 끌려가지 않아도 된다. 우리는 헬스 클럽에서 보디빌딩을 한다. 죄수는 더 이상 감옥에 갇힐 필요가 없다. 우리는 콘도미니엄을 발명한다. 광인은 더 이상 수용소의 복도를 거닐지 않아도 된다. 우리는 실제 현실과 사이버 현실을 드나들 것이다. 오늘날 어린이들은 비디오 게임의 데이글로 기하학적 장치에 몇 시간이건 빠져 있다. 어른들인 우리도 결국 사이버의 하이퍼리얼에 참여하기 위해 접속할 것이다〉[534]고 하여 신기하 추상마저도 기하학적 장場의 변화에 따른 작품 세계와 양식의 변화를 주장한다.

실제로 오늘날 우리는 무의식중에 조차도 감정을 억제하는 기하학적 경향에 너나 할 것 없이 빠져 있다. 하루 24시간 가운데 SNS 같은 사이버 현실로의 시간 이동량이 세대 구분의 척도가

533 윤난지, 앞의 책, 234~235면.

534 Peter Halley, 'The Deployment of the Geometric', *Effects*, No. 3, Winter(New York, 1986).

되는 상황에 이르렀다. 예컨대 지금의 어린이들은 비디오 게임기의 기하학적 화면에 정신을 뺏긴 채 몇 시간씩 그 앞에 앉아 있다. 사춘기의 아이들은 컴퓨터가 지닌 신기하기 그지없는 정보 제공 능력에 눈이 휘둥그레질 뿐이다. 어른들은 스마트한 인공 두뇌가 들어 있는 사각형의 응답 전화기 없는 일상생활을 생각할 수 없게 되었다.

오늘날 우리는 은행은 물론이고 조그마한 마트조차 없는 외딴 교외나 그와 비슷한 도시 어느 곳에서도 잘 살 수 있다. 때와 장소를 가리지 않고 새로운 원형 감옥의 교도관인 GPS가 남녀노소의 기하학적 세상과 삶을 안내하며 지배하기 때문이다. 빠르게 다가오고 있는 미래의 삶은 더욱 그럴 것임에 틀림없다. 크고 작은 사각의 틀들이 우리 모두 그 속에 가둬 버릴 것이다.(도판175)

이제는 누구도 일찍이 피타고라스가 주장한 사각형의 세상 밖에서 살기 힘들다. 무엇보다도 〈소외Entäußerung〉의 의미가 바뀐 탓이다. 정보로부터의 소외, 나아가 사이버 현실로부터의 〈낯섦Entfremdung〉이 마르크스의 소외 개념을 대신하고 있기 때문이다. 그것은 피터 핼리가 추상화한 기하 양식의 새로운 공간과 삶터가 바뀜으로써 또 다른 해체 놀이, 즉 새로운 엔드 게임이 시작된 것이나 다름없다.

12) 포스트모더니즘과 현대 미술

탈근대의 징후로서 근대의 종언은 반근대를 예진한다. 19세기 말에 행해진 마르크스, 니체, 프로이트의 예진이 그것이다. 그들의 정확하고 예리한 데자뷔déjà-vu(기시감)는 이미 탈근대의 문지방을 넘어서면서 반세기 이후의 반근대적 징후들을 예단했기 때문이다. 포스트모더니즘은 그들의 아프리오리한 통찰력이 파악

한 데자뷰의 나타남이고, 훗날 그들의 예진을 확인하며 추체험한 nacherlebe 자들의 대리 발언이나 다름없다.

　　빛의 굴절과 반사에 대한 예지적 통찰이 미술사의 경계선에서 인상주의자들로 하여금 훗날 일어날 모더니즘 미술의 종말과 해체를 예진하게 한 경우도 그와 다르지 않다. 20세기 포스트모던 시대의 해체 미술 양식의 발작들 역시 일찍이 그들의 탈근대적 기시감旣視感이 예진하면서도 말 못한 채 남긴 과제의 실현에 대한 대리 만족 행위일 수 있다. 애니멀이건 큐빅이건, 다다이건 드리핑이건, 미니멀이건 모노크롬이건, 팝 아트이건 옵아트이건 모두가 예지적 해체 욕망의 대리 배설인 것이다. 그것들은 모두가 킹을 잡기 위한 최후의 게임, 매크로 엔드 게임Macro-Endgame의 전략이나 다름없다. 다시 말해 그것들은 〈최후의 회화〉처럼 미술의 종말을 향한 양식의 발작들인 것이다.

① 포스트구조주의와 포스트모더니즘

엔드 게임으로의 포스트모더니즘은 포스트구조주의의 양키 패션이다. 포스트구조주의의 정신을 표상화시키는 데, 즉 패션화하는데 성공한 이들이 주로 미국인들이었기 때문이다. 다시 말해 푸코, 들뢰즈, 데리다, 리오타르 등의 반구조주의적이고 해체주의적인 프랑스 철학은 1960년대 이후 미국, 미국인, 미국의 문화 통로를 통해 세계적 문화 코드로, 그리고 시대적 문화 현상으로 변형되었던 것이다.

　　서구에서 〈근대〉 또는 〈모던modern〉시대라고 하면 17~18세기 근대 과학의 혁명적 성과를 비롯하여 대륙 이성론과 영국 경험론 등 계몽주의로부터 시작된 이성 중심주의 시대를 일컫는다. 중세의 기독교에서처럼 인간 외적인 힘, 즉 초인간적인 권세보다 인간의 이성에 대한 믿음을 강조했던 근대의 계몽사상은 과학적이

고 합리적이며 객관적이고 이성적 사고를 중시하였다.

그러나 인간 이성에 대한 과도한 신뢰가 가져온 이성 지상 주의, 즉 모더니즘은 20세기에 들어서면서 갖가지 이성의 부식 현상의 심화에 따라 그 신뢰가 의심받고 도전받기 시작하였다. 근대는 탈脫근대에서 반反근대로의 반작용을 외치는 엔드 게이머들에 의해 종말의 위기에 직면하게 되었다. 모던의 황혼은 이른바 포스트모던의 여명과 함께 당도한 것이다. 다시 말해 반근대주의, 일명 포스트모던post-modern 시대는 모더니즘의 탈근대적 전위로서 니체와 프로이트 그리고 하이데거를 거친 후 반근대적 포스트구조주의자들인 푸코, 데리다, 리오타르 등에 이르게 되었다.

니체의 영향을 받은 그 포스트구조주의자들의 근대에 대한 알레르기는 무엇보다도 거대 이론에 대한 거부감이다. 제2차 세계 대전 이후 급속도로 발전한 서구의 과학 기술 사회는 고도의 산업 사회로 변모되면서 대량 생산 대량 소비 거대한 지구적 유통 구조와 정보 통신 네트워크 등 거대한 스펙터클 사회를 전개시켜 왔다. 이른바 포스트모던 사회가 도래한 것이다. 이러한 후기 산업 사회의 모습을 설명할 수 있는 이론적 패러다임을 미국 사회는 이미 탈근대를 예진한 니체 철학의 부활을 통해 구조주의의 거대 이론을 비판하고 나선 포스트구조주의에서 발견했다.

결국 포스트구조주의자들은 자신들의 의사와는 무관한 채 주로 미국에서 다양한 목소리로 오늘에 이르기까지 문학은 물론이고 미술, 무용, 영화, 건축 등 예술 전반에 걸쳐 포스트모더니즘을 지원하는 이론적 근원지가 되었다.[535] 리사 필립스도 〈바르트의 『비판적 에세이Essais critiques』, 푸코의 『말과 사물Les mots et les choses』과 『감시와 처벌Surveiller et punir』, 데리다의 『그라마톨로지에 대하여

535 이광래, 「철학적 언설로서의 포스트모더니즘」, 『포스트모더니즘과 문화』, 권택영 엮음(서울: 문예출판사, 1991), 55면.

De la grammatologie』를 포함한 저작들이 영어로 번역되어 미국의 독자들에게 널리 보급되었다. 1970년대 후반에 이르자 포스트구조주의적 접근은 미국의 대학 체제 속으로 들어가게 되었다. …… 새로운 저널들도 대서양 양측(미국의『옥토버*October*』,『리프리젠테이션*Representation*』, 영국의『스크린*Screen*』,『블록*Block*』,『월드 앤 이미지*Word and Image*』에서 유럽 대륙의 텍스트들의 영역과 함께 포스트구조주의의 개념에 대한 정보를 제공하는 글을 실었다〉[536]고 주장한다.

그러면 니체로부터 강한 지적 영감을 물려받은, 그리고 포스트모더니즘의 철학적 토대가 된 포스트구조주의의 일반적 특징은 무엇인가? 첫째, 포스트구조주의는 이성적 주체를 부정한다. 포스트구조주의는 데카르트 이래 근대 정신을 지배해 온 이성적 주체로서의 코기토의 횡포에 대해 강하게 반발한다. 포스트구조주의자들이 지향하는 목표는 인간을 구축하는 것이 아니라 오히려 그것을 해체하는 것이다. 그들은 인간으로 이해되어 온 이성적 주체, 의식적 자아의 개념을 철저히 파괴하고 탈구축하려 한다.[537]

그들이 중요시하는 것은 의식으로부터의 이탈이고 이성 중심으로부터 탈중심화이다. 서구의 근대 정신에서 〈인간〉이라는 단어의 의미는 결코 구체적인 사회적 인간, 어떤 감정과 일체가 되는 신체를 지닌 경험적 인간이 아닌 순수 자아, 순수 의식, 내면성, 내재성, 즉 현실적인 세계를 초월한 순수한 표상 작용을 하는 정신성이기 때문이다. 데카르트, 헤겔, 후설에 이르는 근대정신에서는 순수 의식으로서 자아, 즉 〈자아=에고*ego*=의식〉이 세계 구성의

536 Lisa Phillips, *The American Century: Art & Culture, 1950~2000*(New York: W. W. Norton & Co., 1999), p. 286.

537 이광래, 앞의 책, 55면.

원리이자 근거가 된다. 근대정신은 순수한 의식적 주체로서의 인간을 존재의 출발점으로 하는 인간 중심주의로서의 휴머니즘이다.

그러나 이러한 초월론적 주관성을 강조하는 근대적 휴머니즘에 반해 니체와 프로이트 이래 푸코, 라캉, 데리다, 들뢰즈 등에 이르는 포스트구조주의들의 인간의 철학은 인간의 보편적 본성에 기초하여 인간 주체의 구조를 강조하는 레비스트로스의 구조주의와는 달리 반反인간 중심주의anti-humanism다. 그들은 인공적 자아와 신체적 자아가 구별되는 인간보다는 심신이 일치된 구체적 인간의 생활 자체를 더욱 중요시하기 때문이다.

둘째로, 포스트구조주의는 모더니즘이 지향해 온 체계화, 총체화, 거대화에 반대한다. 포스트구조주의자들이 생각하는 체계화, 총체화는 닫힌 정신 구조의 산물이기 때문이다. 그들은 일체의 거대 구조나 언설에 반대한다. 헤겔의 절대정신이나 마르크스의 인간 해방과 같은 거창한 이야기는 모더니즘이 낳은 인간 중심주의 구호의 절정이고 총체화 이데올로기의 극치라고 믿기 때문이다. 포스트구조주의와 포스트모더니즘과의 연결 통로들 가운데 가장 두드러지는 접점도 바로 이곳이다.

예컨대 들뢰즈가 일체의 탈중심화, 탈고정화, 파편화를 주장함으로써 강력하게 욕망의 파시즘을 해체하려 하는 경우가 그러하다. 그가 무엇보다도 붕괴시키려 했던 것은 욕망의 중심화, 총체화, 체계화에만 빠져 버린 근대의 거대한 정주적 질서다. 그는 모든 것을 자유롭게 교류시켜 어떤 것에도 억압되는 일이 없는 사태를 실현시키려 한다. 이러한 사태는 욕망 기계들의 의사소통이 종횡으로 이루어져 어떤 가로막힘도 없는 세계의 출현을 의미한다. 이를 위해 그는 습관적으로 영토를 고집하고 공간 넓히기만을 욕망하는 정주적 사고를 버리도록 주문한다. 그 대신 그는 상호이질적인 지식이 서로 복잡하게 얽힌 〈리좀〉으로서의 세계를

형성해야 한다고 주장한다.[538]

리오타르가 근대적 신화와 신학인 해방 이야기들을 거부하고 해체하려 한 것도 마찬가지 이유였다. 그것들은 모두 더 이상 그 신뢰성을 상실했기 때문이다. 다시 말 해 근대성의 거대한 기획은 사이비 종교의 종말론과 다를 바 없게 되었다. 그는 모더니티의 거창한 〈해방 이야기들〉을 본질적으로 〈속죄에서 구원까지〉를 약속하는 기독교적 패러다임의 세속적 변종으로 간주한다.

예컨대 인류를 무지에서 해방시켜 줄 지식을 통한 진보라는 계몽주의 메타 이야기 변증법을 통해 정신이 자기 소외에서 해방된다는 헤겔의 메타 이야기, 프롤레타리아트의 혁명적 투쟁을 통해 인간이 소외와 착취에서 해방된다는 마르크스의 공산주의 메타 이야기, 그리고 자유로운 시장의 원리를 통해 즉, 무수히 갈등하는 자기 이익들 간의 보편적 조화를 창출한다는 애덤 스미스의 〈보이지 않는 손〉의 개입을 통해 빈곤으로부터 인간이 해방된다는 자본주의의 메타 이야기들이 그것이다.[539] 그러므로 중세에 이어서 보편사적 구원을 약속하거나 탈중세적 근대 사회의 인간 해방을 실현하기 위해 보편적 합의를 강요하는 거대 이야기들을 해체하는 대신, 그 자리는 국지적인 작은 이야기들로 대체되어야 한다는 것이다.

셋째로, 포스트구조주의는 반역사주의적이다. 포스트구조주의는 역사에는 지배적인 일정한 패턴이 있다는 역사 법칙주의에 반대한다. 그들은 예외 없이 역사적 인과성이나 연속성을 인정하려 들지 않는다. 그들은 역사 발전의 지속성 대신 불연속과 단절을 강조한다. 역사의 인과적 연속성은 당연히 모든 역사에서 일체의 지배 이데올로기를 정당화하는 역사적 총체성, 총체적 역사

538 이광래, 『해체주의와 그 이후』(파주: 열린책들, 2007), 183면.

539 Jean-François Lyotard, *Le postmoderne expliqué aux enfants*(Paris: Galilée, 1986), p. 45.

와 연결되기 때문이다.

　　포스트구조주의자들이 역사에서의 〈인식론적 단절rupture épistémologique〉을 강조하는 이유도 마찬가지다. 예컨대 푸코는 역사학의 주요 개념들, 즉 연속성, 전통, 영향, 인과성 등에 관심 갖지 않고, 오히려 파괴나 해체, 불연속성이나 단절 등에 관심을 갖는다. 그의 주장에 따르면 연속성에 대한 정통 역사학자의 관심은 단지 충만된 지역 공간에 대한 강박 관념인 이른바 〈시간적 광장 공포증〉에 불과하다. 따라서 그는 관념의 역사나 사상사에서도 불연속성의 강조가 통시적 진화를 파악하려는 기존의 역사 해석 방법과는 달리 역사를 〈공시적 전체성〉속에서 파악하려는 새로운 역사 해석 방법의 단서가 된다고 믿었다.[540] 푸코가 생각하기에 역사를 결정하는 것은 인과적 연속성이 아닌 불연속적 인식소인 것이다.

　　이처럼 구조주의와 포스트구조주의 사이에는 인간 중심주의, 총체화, 체계화, 동질성, 획일화, 거대화, 정주화와 같은 인식론적 장애물들로 인한 인식론적 단절이 그 연속을 가로막듯이 모더니즘과 포스트모더니즘 사이에도 그와 같은 장애물들이 양자 사이의 역사적 연속성을 분명하게 단절시켜 왔다.

② 미술에서의 탈구축과 엔드 게임

역사를 수놓아 온 주름들은 엔드 게임의 흔적들이다. 작은 주름들이 좁은 의미의 엔드 게임의 자취들이라면, 커다란 주름들은 넓은 의미의 엔드 게임이 전개되었던 흔적들이다. 그것은 철학의 역사에서도 그렇고 미술의 역사에서도 다르지 않다. 역사적 혁신은 언제나 이미 주어진 것에 대해 부정하고 반역함으로써 그것과의 의도적 단절이나 종말, 나아가 창조적 개혁 의지를 통해서 이루어져 왔다. 그러므로 탈구축으로서 철학의 종말을 외치는 해체주의나

540　　이광래, 『미셸 푸코: 광기의 역사에서 성의 역사까지』(서울: 민음사, 1989), 82면.

반모더니즘으로서 미술의 죽음을 선언하는 포스트모더니즘도 종말과 죽음의 사망 선고만을 의미하지는 않는다. 엔드 게임이 단지 일직선상의 끝자락에 도달하고 마는 활동의 정지나 마감이 아닌 이유도 마찬가지다.

그것은 소극적이고 소모적인 종말(엔드)이 아니라 적극적이고 창의적인 투쟁(게임)이다. 그것은 일종의 치열한 생존 게임이다. 그러므로 거기에는 반드시 생존하는 자가 있게 마련이다. 또 다른 시작(역사)의 주체가 살아남게 되는 것이다. 실제로 역사는 각종 생존 게임의 전시장이고 투쟁하는 사건들의 경연장이나 다름없다. 그러므로 역사는 게임의 승리자와 사건의 생존자들을 위한 공간(기록)이기도 하다. 역사가 강자의 논리로 기록되는 것도 그 때문이다. 돌이켜 보면 크고 작은 엔드 게임들은 그렇게 해서 이미 역사적 사건이 되었고, 살아남은 주체들도 그 사건들을 통해 기록으로서의 역사 속에 제자리를 확보하게 되었다. 탈구축과 해체주의가 그렇고 반모더니즘으로서 포스트모더니즘 또한 그렇게 되었다.

(a) 구축에서 탈구축으로

철학에서의 엔드(탈구축)게임이 19세기 말 니체의 망치가 형이상학적 구축주의의 정점인 헤겔의 머리(절대정신)를 내리치면서 시작되었다면 미술에서의 탈구축 게임은 19세기의 인상주의에 의한 동일성 신화로부터의 대탈주에서 시작된 것이나 다름없다. 복제적 재현 신화 속에서 동일성의 미학만을 고집해 온 몽매함에 빛들임enlightenment함으로써 미술사를 칸트와 같은 독단의 꿈에서 깨어나게 했기 때문이다. 설사 세잔이 자신의 양식을 〈자연에 근거한 구축〉이라고 주장했을지라도 그것은 넓은 의미에서 자연을 관통하는 미술가로서의 예술적 직관과 천재성, 그리고 좁은 의미에서

내면적 자연성과 자연적 자연성의 조화를 이루는 그 자신만의 이상적인 구도를 과시하기 위한 것에 지나지 않는다.

외광에 의해 카오스(암흑)가 코스모스(질서)로 바뀌듯이 실제로는 이때부터 6백 년간 단선적으로 진화해 온 고요한 평면 역시 구축·탈구축의 소란스런 각축장으로 바뀌기 시작한 것이다. 그것은 무엇보다도 뛰어난 직관과 혜안을 가진 화가에게만 안겨 준 광학적 개안 효과가 평면 위에서 일으키는 파열음 때문이었다. 다시 말해 자연의 빛과의 조우로 인해 가능해진 새로운 이미지의 발견이 동일성만을 구축해 온 평면의 존재 의미와 평면 예술의 본질, 그리고 그 정체성에 대하여 새롭게 해석하고 정의하게 한 것이다. 그 때문에 철학과 마찬가지로 미술도 이때부터 부정과 거부, 몰락과 파괴, 단절과 종말을 외치는 각종 경고와 선언들을 쏟아 내기 시작했다.

돌이켜 보면 그 이후부터 지금까지 어떠한 미술 양식도 탈구축의 강박 관념에서 자유롭지 못하다. 공학적이고 기하학적인 구축 방법을 도입한 브라크와 피카소의 입체주의 양식이 아무리 재현의 향수 속에서 퇴행의 암호를 그럴싸하게 숨긴다 할지라도 재현의 전통으로부터 탈구축을 적극적으로 지향하려는 전위적 실험 정신의 소산이기는 마찬가지다. 그뿐만 아니라 기계 공학적 방법의 구축을 통한 탈구축에로의 지향은 제1차 세계 대전(1914~1918)을 전쟁터에서 체험한 페르낭 레제의 작품에서도 역력하다. 예컨대 각종 전쟁 도구들이 동원된 1917년의 작품 「카드 놀이 하는 병사들」은 암울한 시대의 엔드 게임을 상징하는 시금석이 되기도 했다. 전쟁 뒤의 평화는 레제의 작품 「기계적 요소」(1924, 도판176)에도 찾아왔지만 총, 포탄, 헬멧 등을 대신하여 도시를 장식하는 일상의 기계적 요소들이 그 자리를 차지함으로써 좀더 세련된 안정감을 제공했음에도 불구하고 양식상 탈구축

에로의 심화는 더욱 두드러진다. 그 때문에 노버트 린튼Norbert Lyn-ton은 탈구축의 완성도가 높아진 이 작품을 두고 〈기계미에 대한 시각적 시詩〉[541]라고까지 호평한다.

심지어 구축construction의 미학을 직접 외치고 나온 1920년대 러시아의 구축주의마저도 역설적이지만 그것의 출현 자체에서 탈구축의 잉태나 변증법적 암시를 감지할 수 있다. 제1차 세계 대전의 참전으로 피폐해진 경제 상황과 중층적으로 결정된 1917년 11월의 볼셰비키 혁명의 낙관적 기대감은 미술에서도 실용적 직관주의와 더불어 기계 예술의 구축을 통한 꿈의 실현을 낙관하게 했다. 이른바 기계주의적 구축주의가 탄생한 것이다. 예컨대 파리의 에펠 탑을 능가하는 「제3인터내셔널을 위한 기념물」(1919)[542]을 통하여 일약 국내외의 명성을 얻게 된 블라디미르 타틀린의 반자연주의적 작품의 출현이 그것이다.

인류의 재결속을 지향하는 이 탑의 모형이 1921년 한 해 동안 러시아를 순회전시하며 크게 주목받았지만 레닌은 이 탑의 형태를 예술적 오류의 전형이라고 하여 그것이 표상하는 이상주의와 함께 혹평한 바 있다.[543] 더구나 이 탑이 전시 중인 1921년 9월 말레비치를 비롯한 타틀린의 제자 5명이 각자 5개의 작품을 출품하여 마련한 「5×5=25」라는 타이틀의 모스크바 전시회에서 알렉산드르 로드첸코Aleksandr Rodchenko는 「순수한 빨강」, 「순수한 파랑」, 「순수한 노랑」이라는 제목이 붙은 세 개의 단색화들을 가리켜 〈마지막 그림〉이라고 부름으로써 이 전시회가 곧 또 하나의 엔드 게임임을 선언하려 했다.

러시아 구축주의는 주로 일상 생활에서 빌려 온 다양한 재

541 노버트 린튼, 『20세기의 미술』, 윤난지 옮김(서울: 예경, 1993), 100면.

542 일명 〈타틀린의 탑〉으로 불리는 이 탑은 레닌에 의해 1919년 3월에 결성된 제3인터내셔널을 기념하기 위해 에펠 탑보다도 100미터나 더 높은 400미터 높이로 설계된 거대한 구축물이었다.

543 노버트 린튼, 앞의 책, 106면.

료들을 이용하여 기계적 실용성을 지향하는 작품을 선보이는 타틀린보다 인간의 내면적 순수성의 가치를 지향하는 말레비치의 작품들을 통해 더욱 주목받게 됨으로써 한때는 국제적인 운동으로까지 발전하였다. 예컨대 1922년 네덜란드의 테오 반 두스뷔르흐Theo van Doesburg와 독일의 한스 리히터가 주축이 되어 결성한 국제 구축주의 그룹이 그것이다. 이들의 선언문에서 보면 〈우리는 기계의 암시적인 기능을 영감의 원천으로서 찬양하여 왔으며 우리의 감각과 조형적 감성을 선구적 조형 작품에 집중시켜 왔다. 오늘날 우리는 새로운 기계 미학의 윤곽이 선명한 조짐으로 드러나고 있는 것을 목격한다.〉[544]고 천명함으로써 러시아 구축주의의 예술적 감염 현상을 실감하게 한다.

　　　그러나 러시아 구축주의는 이미 언급했듯이 겉으로 방법적 구축(구축적 방법)을 지향하면서도 안으로는 양식적 탈구축(탈구축적 양식)을 추구한다. 이렇듯 그것의 동기는 이율배반적이고 그것의 논리 또한 자기 모순적이다. 그것은 무엇보다도 이성과 신념의 태생적 부조화를 지닌 채 출발했기 때문이다. 로드첸코가 러시아 구축주의의 출현을 〈추상 미술의 죽음〉이라고 고해 성사하는 까닭도 거기에 있다. 그것은 그의 자기 고백적 진단처럼 죽음의 미학을 유전인자로 하는 선천적 종말 양식의 탄생이었다. 그러므로 1920년대를 넘기지 못하고 종말을 맞이한 그것의 단명短命도 엔드 게임의 운명으로 인해 미리 예정된 것이었다고 해도 과언이 아니다.

(b) 탈구축과 엔드 게임

철학에서 본격적인 엔드 게임이 20세기에 이르러 처음으로 〈철학의 종언〉을 선언한 구축·탈구축 게임에서 그 실체가 뚜렷해졌다

544　노버트 린튼, 앞의 책, 115면.

면 미술에서의 엔드 게임은 〈미술의 종말〉을 외치는 모던·반모던 게임에서 그 정체가 더욱 분명해졌다. 그러나 이러한 종말론적 선언들은 별개의 것이 아니라 상호 의미 연관적이다. 철학과 미술의 역사에서 이와 같은 단절적 변이 현상을 나타내게 한 구축과 근대성은 그것들 사이의 이른바 분별 교배assortative mating — 우연히 만난 개체를 교배 짝으로 하지 않고 특정한 표현형을 가진 개체를 선택하여 교배 짝으로 하는 경우로서 흔히 자기를 닮은 개체를 교배 짝으로 선택하는 경우를 말한다 — 가 이루어질 수 있는 계기를 제공해 주었기 때문이다. 필자가 앞으로의 논의를 전개하기 위해 탈구축주의(해체주의)와 반모더니즘 (포스트모더니즘)을 그 이전과의 유전적 경계를 나타내는 분별 교배의 단절적 표현형의 출현으로 간주하려는 이유도 마찬가지다.

그러면 20세기 미술에 있어서 구축과 근대성은 왜 유전에 실패했을까? 그 유전자는 왜 끝까지 이기적이지 못했을까? 그것이 지속적으로 동형 접합하지 못한 이유는 무엇일까? 다시 말해 그것의 단절이나 종말이 불가피한 까닭은 무엇이었을까? 모던·반모던 엔드 게임의 원인은 무엇이고 그 전개 양태는 어떠했을까? 역사의 주름들이 모두 그렇듯이 모더니즘의 실패의 원인과 그에 따른 종말의 불가피성 역시 다중 결정적overdetermined이다.

토인비에 따르면 역사는 도전에 대한 응전의 정도가 결정한다. 역사적 변혁의 성패를 가늠 보게 하는 것은 외부의 도전에 대한 내부의 응전 능력에 달려 있다고 생각하기 때문이다. 본래 역사의 종말과 시작은 한 몸의 안팎에 불과할 뿐 역사적 사건(엔드 게임)을 바라보는 관점의 차이에 지나지 않는다. 그러면서도 역사의 엔드 게임은 언제나 후자(시작) 편이다. 거기에는 후자의 관점과 논리만이 있을 뿐이기 때문이다. 미술의 역사에 있어서 모던·반모던의 엔드 게임도 마찬가지 경우이다. 단선적 모더니즘은 포

스트모더니즘의 다중 복선적 도전에 대한 응전 능력의 부족으로 인해 그 종말이 불가피했던 것이다.

한편 단선적 재현 양식의 단절이나 종말은 모더니즘의 내부 환경 변화에서도 그 원인을 찾을 수 있다. 대부분의 병적 징후는 내부의 타고난 생리적 구조(내부 환경)가 면역력의 약화로 인해 나타나는 경우가 허다하기 때문이다. 인상주의로부터 촉발된 뒤 전위주의를 거치면서 더욱 심해진 실존의 기원에 대한 회의와 의심, 나아가 기원의 상실이나 부재의 관념은 기원(대상)의 재현성을 독창성으로 여기기보다 오히려 의존 강박증으로 간주하기에 이르렀다.

실제로 모더니즘에 이르기까지 즉물주의적 편집증literalistic paranoia은 평면 위에 언제나 물체의 사실적 개입을 당연시해 옴으로써 결국 미술의 정체성에 대한 부정적 비판, 그로 인한 회화의 죽음과 사망 선고까지도 피할 수 없게 했다. 예컨대 모더니즘의 이단아 마르셀 뒤샹이 이젤 회화와 거리 두기를 하는 반리적反理的 예술 행위를 통해 그 편집증이 결과한 재현 미술의 〈죽음에의 초대〉, 그리고 재현적 권위의 종말을 의도적으로 반증해 보이려 한 것도 그 때문이다. 레디메이드(남성 소변기) 같은 비예술품마저도 나름대로의 의미 부여를 통해, 즉 즉물주의적 편집증을 거꾸로 이용하여 독자적인 예술 작품으로 반전시키려는 반회화적 대항 방법counter-method까지 동원함으로써 그는 회화를 중심으로 하는 미술의 종언을 묵시적으로 선언하려 했던 것이다.

심지어 파리의 프랑시스 피카비아도 모더니즘의 붕괴와 함께 퇴행의 암호로 위장한 큐비즘이 몰락하는 이유를 여전히 재현 편집증에서 찾으려 했다. 그는 1913년 잡지 『카메라 워크Camera Work』에 실린 「무정형 회화파의 선언Manifeste de l'École Amorphiste」이라는 글에서 〈사람들은 피카소가 마치 외과 의사가 시체를 해부하

듯 대상을 연구한다고 이야기한다. 그러나 우리는 대상이라고 불리는 이 지긋지긋한 시체 덩어리를 더 이상 원하지 않는다〉고 주장한 바 있다. 왜냐하면 그는 〈이미 이러한 발전 단계를 뛰어넘었으며 더 이상 나 자신이 큐비스트라고 생각하지 않는다. 이는 큐브들을 가지고 두뇌의 사고와 정신적인 감정을 모두 표현해 낼 수 없다는 것을 알았기 때문이다.〉[545]

　　　이것은 피카소처럼 퇴행과 진보를 병행하는 절충주의에 대해 피카비아가 진저리치는 모습 그대로이다. 또한 이것은 〈소외된 광대이자 신비스런 왕〉이라고 자신의 딜레마를 솔직하게 토로하는 막스 베크만Max Beckmann을 동정하기 이전에 그러한 소아병적 광대놀이 대신 킹을 잡기 위한 엔드 게임에 동참하려는 이유를 분명히 밝히려는 피카비아의 결단이기도 하다. 미술의 역사에서 의심 없이 작용해 온 재현 강박증과 사실주의적 편집증이 뒤샹이나 피카비아를 비롯한 엔드 게이머들에게는 오히려 치료 의학적 동기 유발의 계기로 작용했기 때문이다.

　　　더구나 이러한 중독성 편집증의 종말은 작용·반작용의 물리적 법칙처럼 재현 공간이 〈의도된 분열증intended schizophrenia〉의 표현 공간으로 빠르고 광범위하게 대체될 것임을 예고하는 것이나 다름없다. 20세기 후반을 풍미한 새로운 예술 의지로서의 반모던적 양식 분열증이 미술의 재현 편집증 시대를 마감시키려는 게임 전략으로 자리매김한 이유도 거기에 있다.

(c) 엔드 게임의 양태: 양식의 축제에서 발작으로
일반적으로 모더니즘에 대한 반모더니즘으로서 포스트모더니즘이 취하는 엔드 게임의 전략은 단선적에서 다원적으로, 같음에서

545　베냐민 부홀로, 「권위의 형상, 퇴행의 암호: 재현미술의 복귀에 대한 비판」, 『현대 미술의 지형도』 이영철 엮음, 정성철 옮김(서울: 시각과 언어, 1998), 215면.

다름으로, 동일성에서 차별성으로의 전환을 기본으로 한다. 회화에서도 단선적 의미화의 실패가 양식의 다원주의와 의미의 상대주의를 동시에 전개한 것이다. 그러면 다름의 미학과 차별성의 미술로 인한 양식의 다원화나 다양화, 또는 상대화 현상을 어떻게 볼 것인가?

아방가르드를 역사적 실패로 간주하는 베냐민 부흘로Benjamin H.D. Buchloh는 이를 두고 크리스토퍼 그린Christopher Green의 표현을 빌려 절충주의의 축제, 즉 〈양식의 축제〉라고 부른다. 〈큐비즘의 밝은 색면들은 1918년의 작품인 광대에서 올 수 있는 축제적인 화사함과 적합하다. 여기서 피카소는 자신이 필요에 따라 옛것이건 새것이건 어떠한 양식이든지 수용할 수 있고 그것을 자유로이 구사할 수 있다는 점을 암시한다〉[546]는 그린의 주장 때문이다.

그러나 부흘로는 그 축제에 대해 냉소한다. 트랜스아방가르드나 포스트모더니즘에 대해서도 마찬가지이다. 그는 은폐된 재현의 노스탤지어가 낳는 과거로의 진보적 이행과 이를 위한 〈퇴행의 암호 놀이들〉이 회화를 〈죽음에 이르게 하는 병〉이라고 진단하기 때문이다. 새로움의 미학을 강조하는 새로움에 대한 강박 관념들이 파괴와 모방을 병행하며 광대놀이하게 하는 이유도 마찬가지이다.

심지어 그는 〈스텔라와 라이먼, 리히터의 작업을 통해서 …… 하나의 코드화된 구조라는 점이 입증된 지 20년이 지난 지금까지도 열광한 듯한 붓질과 두터운 안료 반죽을 캔버스 위에 질펀하게 바르고 있으며, 선명한 색채 대비 효과와 짙은 윤곽선이 아직도 《회화적》이고 《표현적》인 것이라고 이해되고 있다. 온통 자발성으로 충만한 이러한 회화적 제스처의 특징은 어떤 경우라도

546 Christopher Green, *Léger and the Avant-Garde*(New Haven: Yale University Press, 1976), pp. 217~218. 이영철 엮음, 『현대 미술의 지형도』, 정성철 옮김(서울: 시각과 언어, 1998), 222면, 재인용.

반복되면 공허한 기교로 전락되고 만다. 최근에는 《활력주의ener-gism》를 부단히 주장하는 완전한 절망의 몸짓만을 찾아보게 될 따름〉[547]이라고 한탄한다.

한편 아서 단토는 이미 언급했듯이 1960년대를 〈양식의 발작기〉라고 규정한다. 1962년 유럽에서 큐비즘과 추상 표현주의가 종말을 고하면서 그 뒤를 이어서 미국으로 옮긴 엔드 게임은 색면 회화, 하드에지 추상, 팝 아트, 옵아트, 미니멀리즘, 포스트미니멀리즘, 아르테 포베라, 기계 미술, 신체 미술, 신조각, 개념 미술, 대지 미술, 페미니즘, 포스트페미니즘, 신기하 추상 등 수많은 양식들이 현기증 나는 속도로 나타났기 때문이다.[548]

엘리너 하트니Eleanor Heartney도 〈미술계에서 포스트모더니즘이라는 개념은 1960년대에 팝 아트, 미니멀리즘, 개념 미술, 행위 예술 등의 유행과 함께 처음 부상했다. 처음 토론이 시작되었을 때 포스트모더니즘은 그린버그Clement Greenberg의 교리와 그것이 주장하는 바를 맹렬히 공격했고, 이 공격의 각도 또한 다양했다. …… 난공불락의 요새였던 자신의 이론이 사방에서 공격당하는 것을 보면서, 이 모더니즘의 대주교는 자신이 만든 기준들의 가치가 떨어지는 것에 울분을 터뜨렸고, 《천박한 취미》, 《중류 계층의 요구들》, 《산업주의에 깔린 문화의 민주화》라는 험악한 말로 그들을 비난했다.

여기에 더욱 나쁜 징조가 다가오고 있었다. …… 1980년대가 되면서 포스트모더니즘은 포스트구조주의와 결합을 이루었고, 처음으로 포스트모니즘 자체의 성격이 드러나는 방식을 창조하기 시작했다. …… 새로운 규칙들이 미술 산업을 지배했다. 그

547 이영철 엮음, 앞의 책, 225면.

548 Arthur Danto, *After the End of Art: Contemporary Art and the Pale of History*(Princeton: Princeton University Press, 1997), p. 13.

634

635

혁명은 모더니즘의 신념, 즉 보편성, 미술적 진보, 의미와 질의 공유와 대결하면서 마침내 완성되었다〉[549]고 평가하고 있다.

그러나 포스트모더니즘 미술이 보여 주는 반미학주의의 징후들, 즉 양식의 거부나 파괴는 미국 미술만의 현상이 아니다. 프랑스에서도 신사실주의를 〈가증스런 동어 반복〉이라고 비난하는 제랄드 가시오탈라보, 장루이 프라델의 신구상 회화를 비롯하여 알랭 자케의 기계 미술, 본격적으로 해체주의의 영향을 받아 타블로의 해체 작업에 몰두한 루이스 칸, 클로드 비알라, 다니엘 드죄즈 등의 쉬포르쉬르파스support-surface, 프랑수아 브아스롱 François Boisrond 등이 새로운 미술 영역으로 확장하기 위해 사진과 인쇄술까지 동원하여 시도한 매체 미술들이 그것이다.

그러나 엘리너 하트니가 포스트모더니즘 미술의 완성을 이처럼 〈혁명〉이라고 부르는 양식의 거부나 파괴는 미국 미술만의 현상이 아니다. 프랑스에서도 신사실주의를 〈가증스런 동어 반복〉이라고 비난하는 제랄드 가시오탈라보, 장루이 프라델의 신구상 회화를 비롯하여 알랭 자케Alain Jacquet의 기계 미술, 해체주의의 영향을 받아 타블로의 해체 작업에 몰두한 루이스 칸, 클로드 비알라, 다니엘 드죄즈 등의 쉬포르쉬르파스support-surface, 프랑수아 브아스롱 등이 새로운 미술 영역으로 확장하기 위해 사진과 인쇄술까지 동원하여 시도한 매체 미술들이 그것이다.

1967년 제랄드 가시오탈라보는 「아로요 또는 회화 체제의 전복」에서 아로요가 〈양식에 관한 모든 습관을 파괴하기까지 무려 6년이라는 세월이 걸렸다〉고 쓰고 있다. 사진의 복사품에 망점이 어른거리는 방식을 이용하여 복사품의 구조를 단순히 그려 내는 기계 미술의 거장 알랭 자케가 마네의 작품 「풀밭 위의 점심 식사」(1863)를 모네(1865~1866)와 피카소(1961)에 이어서 기계적

549 엘리너 하트니, 『포스트모더니즘』, 이태호 옮김(파주: 열화당, 2003), 12면.

으로 패러디한 「풀밭 위의 점심 식사」(1964)를 비롯하여 마르셀 뒤샹의 작품을 패러디한 「L.H.O.O.Q.」(1986)까지 발표하자 카트 린느 미예도 〈이제 더 이상 양식이란 없다〉고 단언하기에 이른 것 이다.(도판 177~180)

게다가 부흘로는 이탈리아의 포르노 배우이자 국회의 원이었던 치치올리나와의 성행위를 묘사한 「천국에서의 행위」 (1990~1991)를 통해 (인간)존재의 참을 수 없는 〈가벼움의 미 학〉을 추구하는 제프 쿤스나 이에 반해 〈존재의 참을 수 없는 무 거움〉(죽음)을 통해 생명의 본질에 대한 엽기적 상상력을 발휘하 는 데이미언 허스트의 작품들(도판 181~183)에서처럼 양식 파 괴 현상을 양식의 세속화, 나아가 자본주의적 상품화에까지 비유 한다.

〈양식은 이제 상품의 이데올로기적 등가물, 곧 폐쇄되고 정 체된 역사적 시기의 징후인 보편적 교환 가능성과 막연한 유효성 에 지나지 않게 된다. 미적인 언설에 남겨진 유일한 선택이 고유한 분배 체계의 유지와 자신의 상품 유통에 지나지 않을 때 모든 야 심만만한 시도들이 인습으로 굳어지고 회화 작품들 또한 역사의 단편들과 인용들로 치장된 상품 진열대처럼 보이기 시작한다고 해서 그다지 놀랄 만한 일은 아니다〉[550]라고 주장하기에 이른 것 이다. 그것은 발작하는 양식들을 가리켜 자본주의의 합리화 과정 에서 생겨난 노폐물에 지나지 않는다고 혹평한 프레드릭 제임슨 의 생각과 크게 다르지 않다.

부흘로와 단토의 생각대로라면 양식은 축제(또는 가면 무 도회) 속에서 발작한다. 그러나 시니컬한 위장 축제는 축제가 아 니다. 탈구축과 해체를 통해 모더니즘의 딜레마를 성공적으로 해

550 베냐민 부흘로, 「권위의 형상, 퇴행의 암호: 재현미술의 복귀에 대한 비판」, 『현대 미술의 지형도』, 이영철 엮음, 정성철 옮김(서울: 시각과 언어, 1998), 222면.

결하는 척하는 종말의 축제는 페스티벌이라기보다 고기를 먹지 않으려는 카니발에 가깝다. 또한 그것은 발작이 아니라 발광이다. 양식의 권위 부정과 파괴의 방법들을 동원하며 이성적 절제와 조절 대신 광란의 집단의식을 치르기 때문이다.

　　퇴행의 암호이건 권위로부터의 해방이건 그것은 더 이상 〈예술로서의 예술〉이 아니다. 〈예술에 대한 예술〉로서 치러지는 사육제는 고기肉 대신 무엇이든지 차용하거나 도용하고 인용하는 점에서 〈예술에 의한 예술제〉일 뿐이다. 심지어 그것은 회화가 평면화하는 것을 좌절과 실패로 간주하여 입체적 회화를 그것의 구출로서 간주한다든지 평면과 조작적 환영의 결합을 시도함으로써[551] 회화의 정체성을 상실한 표현 양식의 잡종 지대hybrid zone를 형성하기 때문이다. 그 시공간 안에 들어선 사람라면 작가이건 관객이건 히스테리나 스키조(분열증)를 피하기 어렵다. 무엇보다도 분열증의 엔드 게임이 갖는 도가니 현상 때문일 것이다. 집단적 지향성의 부재와 거부를 지향하는 오늘의 미술 현상이 바로 그렇다.

③ 끝나지 않는 엔드 게임

시작과 끝은 뫼비우스의 띠와 같은 것이다. 모든 역사의 종말이 불현듯 찾아오는 것이라고 말하기는 어렵다. 회의를 전조한다는 것은 반작용으로서 그 이후의 또다른 시작을 그 안에 이미 배태하고 있는 것이다. 철학과 미술의 엔드 게임도 마찬가지다. 신앙과 이성 간의 엔드 게임의 결과물인 근대의 이성주의도 루터의 종교개혁과 같은 회의와 반전의 뚜렷한 징조 속에서 그 단초를 발견할 수 있다.

　　근대적 이성주의의 절정인 헤겔 관념론의 마감이자 또 다

551　藤枝晃雄, 『現代藝術の彼岸』(武蔵野: 武蔵野美術大學出版局, 2005), pp. 76~77.

른 시작으로서 등장한 반헤겔주의의 경우도 마찬가지다. 반관념론의 표상인 마르크스주의가 포이어바흐Paul Johann Anselm von Feuerbach나 마르크스를 비롯한 청년 헤겔주의자들(헤겔 좌파)이 전개한 엔드 게임에 의해 출현된 것이기 때문이다.

그러나 신앙·이성, 정신·물질의 엔드 게임이 중세나 근대의 마감과 더불어 끝난 것은 아니다. 20세기 후반의 철학적. 대마싸움인 해체주의와 포스트모더니즘 속에서도 그 시종의 교체 현상은 게임판version을 달리 했을 뿐 여전하기 때문이다.

그런가 하면 20세기 미술에서 나타나는 엔드 게임의 뫼비우스 현상도 예외가 아니다. 예컨대 엘리자베스 수스먼은 필립 타페의 전유물인 복사와 전용이라는 역설의 미학마저도 차용이나도용 행위에 의한 정서적 연상 작용들로부터 인식론적 해방을 의미한다고 평한다. 그럼에도 불구하고 〈최후의 회화〉를 상징하기 위해 〈엔드 게임〉 전을 기획한 그녀는 실제로 그것이 회화의 최후나 종말이 아니라 오히려 새로운 시작의 서문인 엔드 게임의 전략을 가지고 있는 주관성의 표현이라고 역설한다.[552] 단토도 미술에서의 혁신이란 미술과 그 과거 사이의 완전한 단절이 아니라 그것들 사이의 복잡한 관계라고 생각한다.

엘리너 하트니도 〈우리가 포스트모더니즘 시대에 이른 것일까? 여기에는 실제 현실로의 복귀를 증명하는 것들이 사방에 있다. 오늘날의 미술은 육체, 자연, 전통, 종교, 아름다움, 자아를 축복하는 것으로 가득 차 있다. 풍요로움이 다시 찾아온 것이다. 모더니즘, 또는 적어도 그 주변의 〈모더니즘〉들이 다시 유행하고 있다. 한편 가장 강력히 포스트모더니즘을 주장한 사람들마저도 그 정의가 점점 그 자체의 굉장한 인기로 인해 신용이 떨어지게 되는 것을 인정

552 Elisabeth Sussman, 'The Last Picture Show', *Endgame: Reference and Simulation in Recent Painting and Sculpture*(Cambridge: The MIT Press, 1987), p. 64.

하지 않을 수 없는 상황이 되어 버렸다〉[553]고 진단한다.

또한 시각 예술의 종말을 의문시하는 폴 크라우더가 〈미술은 살아 있다. …… 그리고 미술가들이 다른 관점에서 자신들이 몸담고 있는 세계, 특히 저마다 자기 분야의 역사를 바라보는 한 계속 살아 있을 것〉[554]이라고 주장한다든지 개념 미술가 조지프 코수스가 회화는 죽음으로써 종말을 맞이하는 것이 아니라 계속 다시 태어날 뿐이라고 회화의 재탄생을 강조하는 이유도 마찬가지다. 다시 말해 미술은 미술가들에 의해 죽음을 당하지만 결국 그들에 의해 끊임없이 다시 태어나기 때문이다.

이처럼 철학에서나 미술에서나 역사의 엔드 게임은 역설적이다. 엔드 게임은 끝나지 않고 종말 놀이를 반복하며 진화한다. 하지만 엔드 게임의 방식과 현상이 똑같지 않을 뿐이다. 이를테면 문자 그대로 종말의 〈전위前衛〉로 자처하고 나선 아방가르드가 이룩한 역사적 혁신도 그것과 의미를 달리하지 않는다. 역사가 진화하는 결정적 계기이자 에너지가 그 파괴적 게임 안에 있기 때문이다.

어빙 샌들러도 1969년에 쓴 한 전시회의 카탈로그 서문에서 〈아방가르드는 종식됐다. 아방가르드는 수많은 예술의 한계에 봉착했을 뿐만 아니라 이제는 신기한 것을 보고 감탄을 터뜨리는 대중들도 거의 없다. 엘리트들도 이에 대해 동정을 표시하기 보다는 예술과 그들의 미적 체험의 질에 관해 의심을 품을 뿐〉[555]이라고 주장한다.

사실상 당시의 이런 변화는 모더니즘 미술에서만 일어난

553 엘리너 하트니, 앞의 책, 77면.

554 폴 크라우더, 「시각예술에서의 포스트모더니즘」, 『현대 미술의 지형도』, 정성철 옮김(서울: 시각과 언어, 1998), 67면, 재인용

555 어빙 샌들러, 「모더니즘, 수정주의, 다원주의 그리고 포스트모더니즘」, 『포스트모던 미술과 비평』, 서성록 엮음(서울: 미술공론사, 1989), 85~87면.

것이 아니다. 프랑스의 지식인 사회에서도 1968년은 이성주의와 과학주의, 그리고 보편주의의 마지막 보루였던 구조주의 시대가 그 마감을 알리는 해였다. 반구조주의인 포스트구조주의와 해체주의가 근대적 이성의 구축물에 대한 적극적 탈구축을 선언하는 해이기도 했다. 1986년 제프 쿤스나 하임 스타인바흐Haim Steinbach의 작품이 보스턴 미술관에서 선보인 미술의 〈엔드 게임〉보다 철학적 엔드 게임은 적어도 20년 정도 먼저 시작된 것이나 다름없다.

13) 잡종화된 양식

① 〈모더니즘이여 안녕〉
〈하나의 양식, 하나의 비평, 하나의 미술 형식이 최근에 뒤흔들려 붕괴되었음은 우리 모두에게 매우 다행한 일로 받아들여진다. 우리는 지금 갖가지 양식, 갖가지 비평의 광경을 목격하고 있다. 내 자신의 느낌으로 이 점은 매우 바람직스러운 현상으로 비추어진다. 이 현상은 화상들, 작품 수집가들, 감상자들, 큐레이터들, 그리고 많은 화가들과 약간의 미술 비평가들을 당황하게 만드는 것 같다. 하지만 이것은 평등적인 다원주의의 가능성과 우리 사회를 그대로 반영하는 것임에 틀림없다.〉

이 글은 양식상 가장 〈잡종화된 10년the hybrid decade〉을 돌아보며 존 페르얼트John Perreault가 발표한 내용이다. 1978년 뉴욕에서 개최된 국제 미술 비평가 협회 미국 지부 총회의 주제인 〈미술과 미술 비평에 있어서 다원주의〉라는 토론회에서 그는 모더니즘의 극복을 위한 새로운 미술이념으로서 다원주의와 포스트모더니즘을 공언한 바 있다. 그의 주장에 따르면 다원주의는 〈과거야말로 가능한 한 서둘러 도피해야 할 거추장스런 장애물〉이라는 인식

하에 살아남을 수 있는 전통으로 간주할 만한 단 하나의 양식도 확립되지 않았기 때문에 수많은 양식의 출현이 불가피하다는 것이다. 이 점에서 도그마의 타파를 부르짖는 다원주의는 사실상 모더니즘 교리를 철저히 털어 내야 한다는 포스트모더니즘의 주장과 근본적으로 다를 게 없다.

수지 개블릭도 『모더니즘은 실패했는가?*Has Modernism Failed?*』(1984)에서 1980년대의 포스트모더니즘은 마치 양식의 역사가 갑자기 제각각이 되어 버린 것처럼 한 가지 양식의 주류에 대한 믿음의 상실을 의미한다는 점에서 1970년대 말의 다원주의와 동의어로 사용되었다고 주장한다. 다원주의는 양식상 어떤 통제도 거부하는 대신 어떤 양식도 허용되기 때문이다. 따라서 작가는 아무런 제한도 없이 그가 원하는 대로 자유롭게 표현할 수 있게 되었다는 것이다.[556] 그녀는 포스트모더니즘이 어떤 구축으로부터도 해방된 탈구축임을 확인하려 한다. 특히 미술에서도 그녀는 여러 가지 점에서 포스트모더니즘이란 양식상의 혁명일 뿐만 아니라 미술의 양적 발전을 가져올 것이라는 기대감에 빠져들게 하는 일종의 격랑과 같은 것이기도 하다고 주장한다.[557]

1970년대에는 심지어 양식 자체가 모두 다 소모되어 버린 것처럼 보이기도 했다. 이미 미술의 죽음을 예견한 비평가들은 지금까지의 결과가 끝나고 있음을 토로한다. 예컨대 양식의 죽음을 상징하듯 세라 찰스워스Sarah Charlesworth의 「인물들」(1983~1984, 도판184)이나 길버트와 조지의 「죽음」(1984)의 의미가 그러하다.

킴 레빈Kim Levin이 1979년 10월 『아트 매거진*Arts Magazine*』을 통해 「모더니즘이여 안녕」을 외치는 것도 뒤늦은 선언일 수 있다.

556 Suzi Gablik, *Has Modernism Failed?*(London: Thames & Hudson, 1984), p. 73.

557 Suzi Gablik, Ibid., p. 12.

그는 〈우리는 지난 10년간 현대 미술이 어떤 일정 기간에 존재했던 양식, 즉 어떤 역사적인 실재물이 되어 버렸다는 사실을 목격하고 있다. 모더니스트의 시대는 막을 내렸으며 놀라고 있는 우리들의 눈앞에서 과거 속으로 사라져 가고 있기 때문에 과거는 미래를 위한 열쇠를 찾기 위해 낱낱이 검색되고 있다. 모더니즘 양식들은 이제 장식을 한 하나의 어휘, 다시 말해 나머지 과거와 함께 얻어낼 수 있는 형식들의 한 문법이 되었다. 양식이란 제거되고 재순환되어 인용되고 의역되며 희문화戯文化되는, 말하자면 언어처럼 사용되는 하나의 임의적 선택권이 되어 버렸다. …… 많은 작가들에게 양식이란 더 이상 어떤 필연성이 아니라 불확실한 것이다〉[558]고 했다.

그러나 모든 회의와 반성은 말기 증세다. 그러므로 그것은 대개 묵시록과 더불어 역사에서 사라져 버린다. 정체성에 대한 각오와 다짐이 이미 그 자리에 새롭게 등장하기 때문이다. 미술에서의 모더니즘과 포스트모더니즘의 세대 교체도 결국 미술이란 무엇인지, 그 정체성을 묻는 새로운 질문 방식에서 비롯된 것일 수 있다.

랙스트러우 다운스Rackstraw Downes도 그러한 변화를 다음과 같이 표현한다. 〈모더니즘은 일종의 회화적 자기도취에 빠졌다. 그리하여 회화는 그 자신만의 존재를 인정하게 되었다. 그러나 포스트모더니즘은 이러한 모순을 존재 이유로 파악한 뒤 자신의 존재 위상을 회화란 무엇인가를 말할 수 있는 것이라는 데서 찾았다.〉[559] 미술의 본질에 대한 해석을 무기 삼아 심화되어 온 세대 간의 갈등과 반목은 그 표현 양식을 달리하며 자리바꿈을 감행하

558　Kim Levin, 'Farewell to Modernism', *Arts Magazine*, No. 10(1979), pp. 90~92. 서성록 엮음, 『포스트모던 미술과 비평』(서울: 미술공론사, 1989), 20면.

559　Rackstraw Downes, 'Postmodernist painting', *Tracks*(1976, Fall), p. 72.

고 있는 것이다.

엘리너 하트니도 그와 같은 징후를 가리켜 〈메타내러티브에 대한 불신, 문화적 권위의 위기, 창조와 재창조의 위치 바꿈 그리고 우리가 친구들 사이에 흔히 건네는 《중심에서 벗어난》 시뮬레이션, 정신 분열증적 반미학 같은 용어들로서 그 특징이 다양하게 드러난다〉[560]고 주장한다. 더구나 그것들이 이와 같이 해체주의적인 특징들을 보여 준 것은 무엇보다도 포스트구조주의의 지원하에서 모더니즘과의 엔드 게임을 전개하면서 반미학의 전선을 구축하였기 때문이다.

② 〈패스트푸드〉로의 포스트모던 양식들

더글러스 데이비스는 포스트모더니즘을 문화적 권위의 위기이자 창조와 재창조의 자리바꿈으로 규정한 하트니의 주장처럼 후기 자본주의가 보여 준 사회적 특징들에 대한 하나의 비유적 현상인 〈패스트푸드〉에 비유한다. 포스트모더니즘은 격식을 갖춘 모던 아트식으로 잘 차려진 정찬보다는 어디서나 일정한 격식 없이도 손쉽게 먹을 수 있는 햄버거에 더 가깝다는 것이다. 미술의 경우에는 더욱 그렇다.

아카데믹한 모더니즘 미술에 대해 반미학적인 포스트모더니즘 미술은 정주민의 이성적 권위, 객관적 규준과 절차 그리고 합리적 체계 등을 모두 거부한 채 언제, 어디서, 누구와도 아무런 제약 없이 즐길 수 있는 노마드(유목민)의 열린 식탁을 요구하기 때문이다. 이런 점에서 모더니즘이 정주민의 이데올로기이고 사고방식인데 반해 포스트모더니즘은 유목민의 이념이고 양식이듯이 모더니즘 미술에 반기를 들고 등장한 포스트모더니즘의 미술 양식들도 이른바 유목 미술 시대의 조형 기호들일 수밖에 없다.

560　엘리너 하트니, 『포스트모더니즘』, 이태호 옮김(파주: 열화당, 2003), 6~7면.

로잘린드 크라우스도 격자 모양(그리드)이 형식적, 반복적, 평면적, 배열적이고 정확한 형식과 양식에 열중하는 모더니즘 미술을 상징하는 한 양식이라면 포스트모더니즘 미술은 과학적 이성과 논리, 그리고 객관성의 요구에 근거를 두지 않고 현존재와 주관적 체험, 행위, 다시 말해 반드시 믿거나 이해하지 않아도 되는 어떤 불가사의한 양식들의 치료 의학적 현시에 근거를 두고 있다고 주장한다.

포스트모더니즘 미술의 표현 양식들은 모더니즘의 순수성을 지양하고 그 대신 비순수를 지향한다. 조이스 코즐로프Joyce Kozloff는 1976년 토니 알레산드라Tony Alessandra 갤러리에서 열린 전시회의 카탈로그 서문에서 〈부정을 부정하며 ─ 애드 라인하르트의 「부정에 관하여」에 대한 반박문〉에서 다음과 같은 112가지의 핵심 용어key words를 부정적, 긍정적으로 사용하며 반모더니즘 미술 양식의 특징들을 보다 포괄적으로 규정한 바 있다.

첫째, 부정적 용어들: 반순수적, 반청교도적, 반미니멀적, 반환원주의적, 반형식주의적, 반평면적, 반바우하우스적, 반주류지향적, 반체계적, 반절대주의적, 반도그마적, 반강령적, 반현학적, 반영웅적, 엄격하지 않은, 노골적이지 않은, 권태롭지 않은, 허무맹랑하지 않은, 깔끔하지 않은, 기계 조작적이지 않은, 차갑지 않은, 배타적이지 않은, 비인간적이지 않은, 웅장하지 않은 등이다.

둘째, 긍정적 용어들: 특수적, 자발적, 비합리적, 충동적, 부가적, 주관적, 낭만적, 상상적, 개인적, 자서전적, 유동적, 서술적, 서정적, 원초적, 절충적, 지역적, 행동적, 손으로 쓴, 색감 있는, 집착적, 재담을 즐기는, 현세적, 종족적, 자기 지시적, 호색적, 이국적, 기괴한, 복잡한, 미묘한, 뜨거운 등이다.[561]

그러나 부정적이든 긍정적이든 이러한 다양하고 다의적인

561 이광래, 심명숙, 『미술의 종말과 엔드게임』(서울: 미술문화, 2009), 172~173면.

반모더니즘의 용어들은 1970~1980년대를 풍미한 반미학적 다원주의나 좁은 의미에서의 배타적 포스트모더니즘 미술뿐만 아니라 실제로 1960년대 이후 여러 예술, 문화, 학문의 영역에서도 모더니즘과의 엔드 게임을 위해 폭넓게 사용되고 있다.

주지하다시피 현대 미술에서도 이 용어들은 대부분 이미 전통적인 재현 미술에 대하여 탈구축의 징후와 양식이 시작되면서 나타난 포괄적이고 불확정적이며, 분열증적이고 제멋대로인 포스트모더니즘 미술의 특징들을 설명할 수 있는 것이기 때문이다. 이런 점에서 표현 양식에서 무규정적 — 코즐로프는 그 특징을 112가지 용어를 동원하여 규정할 정도이므로 차라리 규정 불가에 가깝다 — 이고 개방적인, 자유분방하고 발작적인 포스트모더니즘 미술은 진보주의 경제학자 존 갤브레이스가 말하는 〈불확실성의 시대The Age of Uncertainty〉를 대변하는 또 하나의 얼굴이기도 하다.

엘리너 하트니는 이를 두고 자본주의의 최대 전성기에 이른 1980년대 미국 사회의 풍요로움affluence이 가져다준 또 하나의 불가피한 문화적 소비 현상으로 간주하기도 한다. 그는 미술에서도 다의적 다원주의와 한 켤레가 된 반미학적 포스트모더니즘 증후군에 대하여 〈오늘날의 미술은 육체, 자연, 전통, 종교, 아름다움, 자아를 축복하는 것으로 가득 차 있다. 풍요로움이 다시 찾아온 것이다. …… 그 모든 모순과 불합리에도 불구하고 포스트모더니즘이 세계를 재편했다는 것은 분명한 사실이다. 그것도 되돌릴 수 없는 방식으로 말이다〉[562]라고 진단한다.

하지만 그를 비롯한 많은 이들이 주장해온 포스트모더니즘 미술에 대한 평가는 갤브레이스가 일찍이 〈더 많은 물건을 소비하는 것이 행복〉이라는 경제적 통념을 신랄하게 비판하는 『풍

562 엘리너 하트니, 앞의 책, 77면.

요로운 사회*The Affluent Society*』(1958)에 비교해 보면 덜 비판적이었다. 〈불확실성의 시대〉의 미술에서는 발작적일 정도로 풍요로운 양식의 프로슈머들prosumers이 보여 주는 소비 현상에 대해 갤브레이스 만큼 그 결과를 우려하는 비평가들은 별로 눈에 띄지 않기 때문이다.

V. 욕망의 반란과 미래의 미술

//나는 〈미술의 종말〉이라고 하는 이 선동적인
표현이 결국 미술의 거대 서사들의 종말 —
곰브리치가 자신의 멜론 강연의 주제로 삼은
바 있는, 시각적 외관을 재현하는 전통적인
내러티브의 종말이나 이를 뒤이은 모더니즘
내러티브의 종말(사실 이 두 내러티브는 이미
종말을 고했다)이 아니라 일체의 〈거대 서사의
종말〉 — 을 의미한다는 것을 깨달았다.

아서 단토Arthur Danto
『예술의 종말 이후After the End of Art』(1996)

아서 단토는 1960년 이후 동일성의 신화나
신학에 기초하여 〈철학의 종말〉을 주장하는
철학자들처럼 미술에서도 거대 서사들the great
master narratives의 종말을 강조한다. 그는 앞에서
보았듯이 탈정형déformation을 위해 조형 욕망의
대탈주가 시작된 이래 가속화되어 온 재현
미술과 모더니즘 미술의 종말을 에른스트
곰브리치Ernst Gombrich의 말을 빌려 확인하고 있는
것이다. 동일성 신화의 붕괴에 따른 원본과의
거리 두기나 탈원본주의가 미술가들로 하여금
원본의 재현에 대한 강박증에서 벗어나게 했다는
것이다.
김 레빈은 1970년대의 마지막 해(1979)를
보내면서 〈모더니즘이여 안녕!〉을 외쳤다. 그는
〈1970년대 벽두부터 포스트모더니즘 계열의
비평가들과 작가들은 《미술의 죽음》에 대해
절박함을 예견을 했었다〉고 말한다. 지금까지
진단한 결과를 토대로 살펴보건대 끝나고

있었던 것은 거대 서사의 미술뿐만 아니라 한 시대였음은 두말할 나위가 없다는 것이다. 그러나 레빈이 외친 〈안녕!〉의 의미 속에는 모던 아트에 대한 〈미몽으로부터 깨어남disenchantment〉, 즉 지나온 〈과거에 대한 환멸〉과 다가올 〈미래에 대한 각성〉이 동시에 함의되어 있었다. 그로부터 한 세대(30년)가 더 지난 지금, 21세기의 첫 번째 15년을 넘긴 이즈음(2015)에 레빈에게 다시 한번 모더니즘의 종말 이후에 대하여 절박한 예후를 요구한다면 그는 아마도 〈포스트모더니즘이여 안녕!〉을 외칠지도 모른다. 오늘날 디지털 테크놀로지와 전방위적인 프랙털 네트워크의 지배를 미처 예상하지 못한 포스트모더니즘도 이미 포스트해체주의에 의해 그 생명력을 잃어 가고 있기 때문이다. 그러나 수지 개블릭에게 마찬가지의 예견을 요구할 경우 그녀가 이번에도 여전히 모더니즘의 실패만을 반문할까? 그녀가 아마도

탈구축이나 해체에 대하여 동의할지라도
〈해체 이후〉의 예상할 수 없는 스펙터클 쇼로
인해, 즉 현실에서는 미처 경험해 본 적이
없는 미증유의 증강 현실과의 융합으로 인해
새롭게 전개될 종말의 예후 대신 그녀는 오히려
〈포스트모더니즘은 과연 실패했는가?Has
Postmodernism Failed?〉라고 반문할 것이다.//

제1장

미술의 종말과 해체의 후위

미술 작품은 더 이상 미술관이나 갤러리와 같이 시성화諡聖化된 근대 문화의 성전이나 법당法堂만을 고집할 수 없게 되었다. 그것들은 에릭 피슬이 권위적인 그림에 반대하기 위해 평생 동안 그려 온 일련의 〈나쁜 그림들bad paintings〉처럼 그곳에서 쫓겨났거나 이탈리아의 포르노 배우 치치올리나와의 성행위를 실연한 제프 쿤스의 「천국에서의 행위」(1989), 또는 해골이나 상어를 소재로 한 데이미언 허스트의 엽기적인 작품들(도판 181~183)처럼 이미 그 법당을 박차고 나온 지 오래다. 이렇듯 오늘날은 과거의 미술 작품들을 닮으려는 모더니즘의 잔재나 부스러기들detrius을 찾아보기 쉽지 않을뿐더러 그러한 거대 서사를 흉내 내는 명시적인明示的인 작품도 거의 눈에 띄지 않는다.

일찍이 미국의 신표현주의의 화가 데이비드 살르는 1979년 5월 『커버Cover』에 실린 글에서 〈회화는 죽어야 한다. 삶의 부분이 아닌, 삶 전체로부터 삶과 어떻게 관계되는가를 보여 주기 위해서 그래야 한다〉고 선언한 바 있다. 그는 〈회화의 죽음〉이라는 의미를 문자 그대로 회화의 종말이 아닌 삶과의 새로운 관계 설정을 위한 생철학적 계기여야 한다고 반어법적으로 주장한 것이다.

살르와 마찬가지로 미국 미술, 특히 회화에 대한 환멸과 각성을 기대하는 토머스 로슨Thomas Lawson도 「마지막 출구: 회화Last Exit: Painting」에서 회화는 더 이상 비상구가 되지 못한다고 역설적으로 주장한다. 다시 말해 오늘날은 미술 작품이 단지 실제의 세계로부터 격리된 것, 무책임하고 시시한 것으로만 존재하므로 회화의 죽음을 부채질하는 작품들이 계속해서 제작된다는 것은 아무런 의의가 없다는 것이다.

또한 로슨은 〈미니멀리즘〉이라는 용어를 최초로 사용한 미술 비평가 바버라 로즈가 1979년 미국에서의 회화의 부활을 기대

하며 기획한 「미국 회화: 1980년대」라는 전시회에 대해서도 〈그 결과는 예견하다시피 절망적이었다. 그것은 여전히 신선한 것처럼 활보하는 낡아빠진 상투적 장례 행렬이었다. 또한 그것은 영원히 젊어 보이도록 만들어진 시체였다〉[563]고 매우 비관적으로 혹평한 바 있다.

563　토마스 로슨, 「마지막 출구: 회화」, 『현대 미술비평 30선』(서울: 중앙일보사, 1996), 212면.

1. 미술의 탈정형과 종말

그러면 미술사가 한스 벨팅Hans Belting의 말대로(1983) 모더니즘 이후의 미술사는 현대 미술에 이르러 과연 종말을 맞이한 것일까? 아서 단토가 선언하듯(1984) 미술은 정말로 종말에 이른 것일까? 오늘날 반근대적 탈정형뿐만 아니라 조형의 모태로서 지탱해 온 평면(이젤)마저 이탈한 미술은 신기술, 이른바 〈메타-테크놀로지 meta-technology〉의 등장으로 인해 진정으로 〈역사-이후post-history〉에, 즉 헤겔주의자 단토가 헤겔로부터 빌려 쓴 헤겔-단토의 모델인 〈역사의 경계 밖郭外〉으로 밀려난 것인가?

할 포스터는 포스트모더니즘의 등장을 가리켜 〈반미학Anti Aesthetics 운동〉으로 지칭한다. 주로 감각적 경험에 의존하여 예술적 미의 재현을 추구해 온 미술의 본질이 포스트모더니즘의 영향으로 해체되기 시작한 탓이다. 따라서 단토가 말하는 〈빼기의 역사〉로서 모더니즘의 미술사 속에서 그 변방에 놓이거나 푸대접받기 일쑤였던 팝 아트나 옵아트, 미니멀리즘이나 신기하 추상, 대지 미술이나 낙서화, 나아가 비디오 아트나 디지털 아트 같은 실험적 시도들도 이제 드디어 제자리를 확보할 수 있게 되었고, 공민권을 행사할 수 있는 공간과 기회가 열렸다. 그것들은 오히려 미술에서 재현의 본질을 문제시한 데포르마시옹의 선구적 비판자로서, 그리고 역사-이후의 선도자로서 주목받기 시작한 것이다.[564]

그럼에도 불구하고 철학에서건 미술에서이건 사람들은 종

564 이광래, 『해체주의와 그 이후』(파주: 열린책들, 2007), 276면.

말이 가까웠다는 수많은 경고들을 단순하게 믿지는 않는다. 특히 이러한 연이은 경고들이 당연한 그들의 권리 안에 제도로서 정착될 때에는 더욱 그렇다. 미술이 상품이 될 수 없다는 가장 큰 이유로 인하여 한때 잠재적으로 파괴적인 것이라고 간주되었던 많은 행위가 이제는 완전히 회화나 조각에서조차 역설적으로 아카데믹한 것이 되어 버렸다는 사실은 북미에 있는 어느 미술 학교를 가 보아도 쉽게 알 수 있다.

현대 미술은 제도가 아닌 내용에 있어서 나름대로 아카데믹할뿐더러 상품화되기도 하는데, 그 교환의 표시로서 〈문서〉가 제공되고 보다 더 넓은 자본 시장에 대한 냉소적인 복사품이 진정한 작품을 대신하기도 한다.[565] 하지만 그것은 오랫동안 일직선으로 달려온 일체의 거대 서사로부터 해방을 강조해 온 포스트구조주의와 포스트모더니즘이 철학뿐만 아니라 미술에서도 엔드 게임을 본격화하면서 더욱 두드러지게 나타난 징후들이다. 그 때문에 단토도 미술가에 의해 만들어지지 않은 것도 미술 작품이 될 수 있다는 사실을 깨달은 뒤샹처럼 〈뺄 수 없는 어떤 것이 남아 있는 가?〉[566]하고 반문한다.

주지하다시피 헤겔주의자인 아서 단토는 오늘날 회화와 조각에서 어느 것도 뺄 수 없는 포스트모더니즘 미술의 상황을 〈다원주의〉로 규정하고, 그것을 근거로 하여 〈미술의 종말〉을 주장하고 있다. 그의 주장대로 헤겔의 사상에 빚지고 있는 자신의 〈철학적 미술사〉의 종말, 즉 20세기 후반에 이르러 예술의 본성을 철학적으로 충분히 의식하기 시작한 일직선적인 모델의 미술사는 〈진보적인 학예〉로서 미술의 목표가 더 이상 이루어질 수 없는 상

565 토마스 로슨, 앞의 책, 217면.
566 아서 단토, 『예술의 종말 이후』, 이성훈, 김광우 옮김(서울: 미술문화, 2004), 13면.

황에 도래했다고 주장하는 점[567]에서 그 이전 헤겔의 예술 종말론
과 공통점을 지니고 있다.

그러나 이전의 종말론은 회화의 원리를 기독교의 신학과
같이 〈형식적 동일성formelle Identität〉 — 헤겔에게 〈모성애는 한편으
로는 욕망 없는 사랑이며, 신적 어머니의 사랑으로서 신적인 것을
대상으로 삼으며, 신적인 것과 자연적인 합일에 있는 사랑이다. 이
런 사랑은 회화가 자신의 최고 목적을 바로 앞에 가졌던 한에서
회화에서 중심점이었다〉[568]—에서 찾으려는 헤겔의 경우에서 볼
수 있는 것처럼 미술의 신성한 과업의 성취가 더 이상 불가능한 상
황으로 설명하든 아니면 미술의 능력 고갈로 설명하든 미술의 위
기 상황을 지적하기 위해서 주장된 것이었다.

이에 반해 〈빼기의 역사〉가 종말에 이른 오늘날의 다원화
상황을 옹호하기 위하여 단토는 정신사적 예술 규정에서 결국 진
보적 역사의 종말로 귀결되는 예술에 대한 헤겔의 견해를 빌려다
미술의 종말을 주장한다. 다시 말해 헤겔이 생전에 예술의 새로운
발전을 위해 독단적이고 잘못된 예술 개념으로 예술의 미래를 부
당하게 깎아 내고 협소하게 한다는 비난과 맞서야 했듯이[569] 단토
에게도 미술의 종말은 비관적인 상황이 아니라 미술이 비로소 자
신을 인식하고 제자리를 찾게 된 낙관적인 상황을 지적하기 위해
서 주장된 것이다.

또한 그의 이론은 헤겔의 예술의 종말에 관한 논제가 〈현
재성〉에 기초한 것[570]이라는 캐어스턴 해리스Karsten Harries의 견해와
도 논리적 유사성을 지닌다. 단토 역시 미술의 종말을 오늘날 미

567 Arthur Danto, 'The End of Art', *The Death of Art*, ed. by Berel Lang(New York: Haven, 1984), p. 20.

568 게오르크 헤겔, 『헤겔 예술 철학』, 한동원, 권정임 옮김(서울: 미술문화, 2008), 348면.

569 게오르크 헤겔, 앞의 책, 36면.

570 게오르크 헤겔, 앞의 책, 36면.

술의 다양화 현상으로 인해 새롭게 제기된 미술의 정체성, 평가 그리고 비평의 문제를 해결하려는 시도에서 비롯된 것이라고 생각하기 때문이다. 단토가 미술의 종말을 선언할 때 의도하는 바는 오늘날에 이르러 하나의 미술 실천의 복합체가 다른 실천의 복합체에 자리를 내주었다는 사실이다.[571]

다시 말해 그가 주장하는 것은 미술 작품이 더 이상 존재하지 않을 것이라는 의미도 아니고 미술 양식이 내적으로 소진되어 더 이상 밀고 나가는 것이 불가능하다는 것을 의미하는 비관적 판단도 아니다. 반복해서 말하지만 〈미술의 종말〉은 하나의 이야기, 즉 거대한 내러티브가 끝났다는 것이고, 그것을 표현하고자 하는 양식들도 이제는 거의 다 소진되었다는 것이다.

이렇듯 서구에서 미술의 개념이 출현한 이래 1960년대 모더니즘에 이르기까지 주로 〈빼기(배제)의 논리〉에 따라 미술의 역사를 논의해 온 거대 서사가 마침내 종말에 이름으로써 이제는 〈역사-이후〉 시대가 도래했다. 그러므로 그는 역사-이후의 미술, 즉 종말 이후after the end의 미술도 그동안 공민권을 부여해 온 배제의 원리를 거부함으로써 더 이상 가야 할 특정한 내적 방향이 없는 자유로운 상태의 미술이 될 것이라고 예후한다. 이 시기가 바로 무엇이든지 미술이 될 수 있는 시기, 즉 그가 말하는 다원주의 시기이다.[572]

또한 더글러스 크림프와 마찬가지로 단토도 넓은 의미에서 칸트로부터의 해방이라는 모더니즘의 종말이 곧 미술의 종말이라고 규정한다. 이를테면 칸트에 대한 뒤샹의 〈위대한 도발〉이 그것이다. 소변기, 병걸이, 자전거 바퀴, 삽, 실타래 등 기성품들 가

571 Arthur Danto, *After the End of Art: Contemporary Art and the Pale of History*(Princeton: Princeton University Press, 1997), p. 4.

572 미학대계간행회, 『현대의 예술과 미학』(서울: 서울대학교출판부, 2007), 268~269면.

운데 어떤 것도 미술가에 의해 공민권을 획득할 수 있게 되었기 때문이다. 크림프가 〈미술 작품이 어떻게 보여야 하는지에 대한 어떠한 선천적 구속도 존재하지 않게 되었다. 그것은 그 어떤 것으로도 보일 수 있다. 바로 이 사실 하나가 모더니즘의 의제를 종료시켰다〉[573]고 주장하는 까닭 또한 그와 다르지 않았던 것이다.

단토에게 있어서 미술은 실제와 다른데, 그것은 실제의 모사물이기 때문에 열등하다는 의미에서가 아니라 실제를 변화시켜 새로운 실제가 가능하도록 하는 것이라는 의미에서 그렇다. 그는 앤디 워홀의 「브릴로 상자」와 실제의 브릴로 상자, 뒤샹의 「샘」과 실제의 소변기 사이의 차이는 지각적으로 확인되는 물리적 차이가 아니라는 점에 주목하면서도 미술의 정의가 가능한 방식, 그리고 미술과 비미술의 경계를 구분하는 방식을 제안한다.

그가 생각하기에 미술과 비미술은 지각적으로 식별할 수 있는 차이 때문에 다른 것이 아니다. 그는 한 작품을 예술이도록 만드는 것이란 미술계에 의해서 부여되는 분위기, 즉 미술사적 맥락에 의해 제공되는 것이라고 보았다. 미술관에 놓여있는 대상은 실제 세계에서 사용되는 것들과 물리적으로 다르기 때문에 미술의 정체성을 갖는 것이 아니라 미술의 이론과 미술사의 맥락에 의해 부여되는 반성적 해석에 의해서 미술로서 정체성을 갖게 된다는 것이다.

그렇기 때문에 뒤샹의 「샘」이나 「L.H.O.O.Q.」, 워홀의 「브릴로 상자」(도판89)나 「캠벨 수프 캔」(도판84)처럼 어떤 작품을 감상하기 위해서 감상자들은 그 작품을 둘러싸고 있는 〈미술이란 무엇인가?〉와 같은 미술 철학적 맥락을 읽어 낼 수 있어야 한다. 이러한 철학적 반성에 기초한 해석의 가능성이 미술 작품을 단순한 물리적 대상(기성품)과 다르게 해주며, 다양한 이해와 감상의 가능성을

573 Arthur Danto, Ibid., p. 63. 이광래, 『해체주의와 그 이후』(파주: 열린책들, 2007), 289면

열어 준다.

단토는 우리가 어떤 것을 〈미술 작품이다〉라고 말할 때, 〈~이다〉라는 표현을 특수하게 사용한다고 주장한다. 이런 특별한 〈~이다〉는 미술 작품의 정체성을 확인해 주는 술어인데 이 술어는 일상적 표현에서 미술 작품에 관련된 문장에 나타난다. 이 술어는 대상의 특수한 부분을 나타내며 경계를 구분해 주며, 선언적인 의미를 갖는다.[574]

주지하다시피 단토는 「현대 미술과 역사의 경계Contemporary Art and the Pale of History」라는 제목으로 열린 1995년의 〈멜론 미술 강연Andrew W. Mellon Lectures in the Fine Arts〉에서 정형화된 권위주의의 아카데미즘과 같이 일방적인 〈빼기의 원칙〉 — 일반적으로 권위주의나 교조주의는 권위의 강화나 교의의 강요를 위해 독점적 가로지르기 욕망의 수단인 빼기의 원칙을 지상주의화하거나 신념화하려 한다. 이를테면 모던 아트가 고집하던 아카데미즘이나 교황이 요구하던 교권주의敎權主義가 그것이다 — 만을 고집해 온 모더니즘이 1960년대에 겪은 심각한 위기의 결과에서 현대 미술과 모더니즘 미술과의 차이를 규정한 바 있다. 무제한적인 양식의 박람회를 벌이고 있는 현대 미술은 더 이상 어떤 거대 서사에 의한 재현도 허용하지 않는다는 것이다.

단토는 1962년을 탈정형의 전위Avant-garde였던 입체주의와 추상 표현주의마저 종말을 고한 해였다고 평한다. 그것의 뒤를 이어서 색면 회화, 프랑스의 신사실주의, 팝 아트, 옵아트, 미니멀리즘, 개념 미술, 페미니즘 미술, 아르테 포베라, 신기하 추상, 대지 미술, 낙서화 등 수 많은 양식들이 현기증 나는 속도로 이어졌기 때문이다. 그가 1960년대를 가리켜 〈양식들의 발작기〉라고 표현하는 이유도 거기에 있다.

574 Arthur Danto, 'The Art world', *Journal of Philosophy 15*(1964), pp. 576~577.

그러나 워홀 이후 미술의 종말은 미술가만의 문제가 아니다. 방향의 상실과 부재에 대한 반권위주의적, 반전통적, 반미학적 서사, 한마디로 말해 해체주의적 조형 욕망에 대한 이해와 인식은 작품의 마지막 완성자인 관람객에게도 마찬가지의 문제였다. 뉴욕의 스테이플 갤러리의 실크 스크린 속에 있는 「브릴로 상자」나 「캠벨 수프 캔」은 작품이지만 수퍼마켓에 쌓여 있는 비누 상자나, 수프 캔 상자는 작품이 아니라는 사실을 이해하기 위해서 관람객도 워홀의 의도에 동참해야 했다.

그들도 이제는 빼기의 억압에 대한 〈자발적 반란volontiers frondeuse〉의 상징적인 작품으로서 「브릴로 상자」나 「캠벨 수프 캔」에 대한 의미 부여, 즉 작품 해석에 개입해야 하며, 단선적인 미학만을 추구해 온 모더니즘 작품들과의 인식론적 단절을 통한 종말의 개념과 해체 작업에도 친숙해야 한다.[575] 다시 말해 〈종말-이후〉의 관람자들에게 모더니즘 미술을 지배해 온 빼기의 원리는 이미 〈인식론적 장애물les obstacles épistémologiques〉로 작용하고 있기 때문이다.

이미 언급했듯이 기존의 미술 이론으로부터 이탈한 의미의 부재나 의도된 무의미로서, 또는 언어가 아닌 단순한 기호로서 저항하려는 기호학적 전위로서의 〈다다dada〉라는 묵시적 유희가 시사하듯, 반전통적이고 반미술적이기는 아방가르드와 공생해 온 다다이즘의 경우도 마찬가지일 것이다. 예컨대 취리히의 후고 발, 트리스탕 차라Tristan Tzara, 베를린의 리하르트 휠젠베크Richard Huelsenbeck, 파리의 프랑시스 피카비아와 앙드레 브르통 등에게 다다이즘은 제멋대로이면서도 예술의 전통적 권위주의에 대한 일종의 저항 수단이고 해체 운동이었다. 그래서 그것도 해체의 전위에 있었다.

575　이광래, 『해체주의와 그 이후』(파주: 열린책들, 2007), 277~278면.

또한 탈정형을 강조하는 〈아니요〉의 추상 미술은 폴록의 드리핑이 시도하는 질료의 표현주의적 해체보다 훨씬 더 해체주의적이다. 그것은 일체의 판단 중지를 거쳐 결국 적극적 부정의 길인 즉물주의literalism에 도달한 것이다. 거기서는 〈최고의 미술이란 윤곽들을 자체적으로 표시하지 않고 색칠이 서로의 내부로 넘어가게 하여 윤곽을 간접적으로 나타내는 데 있다〉[576]고 주장하는 헤겔의 회화론도 당연히 무의미해진다.

〈그리고〉의 추상 미술이 선이나 윤곽, 나아가 면의 경계가 없는 유목적 무경계의 연관 관계 속에서 탈중심적 무제약적 이미지의 형성과 연쇄를 실천한다면 〈아니요〉의 추상 미술은 미니멀리즘이나 모노크롬(뉴먼이나 애드 라인하르트, 국내에서도 박서보, 박영하)과 같은 하드에지 페인팅에서 보듯이 침묵의 논리 속에서 형식의 연쇄를 공동화시킨다.(도판 51~54, 64, 65, 185~187) 양식의 영토주의에 빠진 정주적 모더니즘 미술은 탈영토화를 주장하는 양식의 블랙홀과도 같은 그 침묵 속으로 빨려들어가 종언을 선언할 기회마저도 빼앗겨 버린 것이다.[577]

코기토cogito와 같은 데카르트의 토대주의fondationalisme에 대한 신념보다 못지 않게 원본 재현적 현전성présence의 의미에 대해 〈아니요〉를 암시하는 말레비치나 바넷 뉴먼 또는 마크 로스코나 애드 라인하르트 등 이른바 〈차가운 미술가들cool artists〉의 작품들이 그것이다. 그들의 전면 회화가 〈회화의 묵시록apocalypse〉이나 다름 없어 보이는 까닭도 거기에 있다.

데카르트 이래 근대적 이성주의가 지배하던 철학의 종언과 동시에 해체주의가 철학의 전방위적인 노마드를 강조하고 나서듯이 미술에서도 이처럼 모더니즘으로부터의 역사적 이탈이 빠르게

576　게오르크 헤겔, 『헤겔 예술 철학』, 한동원, 권정임 옮김(서울: 미술문화, 2008), 356면.
577　이광래, 앞의 책, 289~290면.

시작되었다. 이성적 절제미를 추구하는 차가운 미술뿐만 아니라 위홀의 「브릴로 상자」나 뒤샹의 「샘」에서 보았듯이 전위의 미술가들은 미술의 전유 공간을 탈영토화함으로써 이제는 어떠한 재현의 경계도 더 이상 존재하지 않는다고 주장하는 유목적 회화로 전방위적 〈더하기의 역사〉를 주도했던 것이다.

다시 말해 역사-이후post-histoire, 이제는 어떤 것과 어떤 존재에게도 아티스트로서의 주민증의 부여가 허용되는 개방화, 무중심화가 가능해진 것이다. 마치 패스트푸드와도 같은 탈구축 양식에서는 경계 설정이나 침범 불허의 권한을 행사할 수 있는 어떠한 정주적 특권의 소유자(주체)도 인정되지 않기 때문이다. 단토의 주장에 따르면, 오히려 〈방향의 부재가 새 시대의 특징적인 징표이다. 따라서 신표현주의마저도 하나의 방향이라기보다 방향의 환상에 불과하다〉[578]는 것이다.

실제로 단토는 재현의 내러티브가 팝 아트의 등장으로 끝난 것으로 간주한다. 왜냐하면 팝 아트의 등장을 통해서 〈단순한 실물〉과 미술이 지각적 측면에서는 차이가 없다는 것을 의식하게 되었고, 무엇이든지 미술이 될 수 있다는 사실이 분명해졌기 때문이다. 이때 비로소 미술에 관한 진정한 철학적 자기반성이 가능해지게 되었고, 이러한 반성 덕분에 모더니즘의 역사도 끝나게 되었다는 것이다. 미술 작품이 어떠해야 한다는 특수한 방식이 더 이상 존재하지 않는다는 것을 인식하였을 때 이윽고 미술의 근대적 권위를 지탱해 온 내러티브들도 종말에 이르게 되었다는 것이다.[579]

또한 거대 서사의 종말을 주장하기는 옥타비오 파스Octavio

578 Mary Anne Staniszewski, *Believing Is Seeing: Creating the Culture of Art*(New York: Viking, 1995), p. 264.

579 미학대계간행회, 『현대의 예술과 미학』(서울: 서울대학교출판부, 2007), 273면.

Paz도 마찬가지였다. 〈현대 미술은 그 부정(종말)의 위력을 잃어버리기 시작했다. 지금까지 몇 년 동안은 현대 미술에 있어서 그러한 거부가 의례적으로 반복되어 왔다. 즉 반란이 하나의 절차가 되었고, 비평은 웅변이 되어 버렸으며 이탈은 의식이 되어 버렸다. 부정(=종말)은 더 이상 창조적이지 못하다. 나는 우리가 미술의 종말을 실현하고 있다고 말하는 것이 아니다. 우리는 현대 미술의 개념의 종말을 실현하고 있는 것이다〉[580]라고 하여 그는 종말 아닌 종말의 선언을 변호하기 때문이다.

이처럼 종말론자들은 〈미술의 종말〉이란 미술이 더 이상 의미 없거나 존재하지 않는다는 것을 말하는 것이 아니라 역설적으로 미술이 종말을 운위해야 할 만큼 일직선linear의 역사로부터 최상의 자유를 얻었음을 말하는 것이기도 하다.

580 토마스 로슨, 「마지막 출구 : 회화」, 『현대 미술비평30선』(서울: 중앙일보사, 1996), 212면, 재인용.

2. 종말과 해체의 후위

1) 역사 이후와 종말 신드롬

그러면 미술가들은 어떻게 일직선적인 〈역사의 연장extension〉에 대한 부담으로부터 벗어날 수 있을까? 단토의 주장에 따르면 〈역사의 부담burden of history〉에서 벗어난 미술가들은 그들이 원하는 것이면 무엇이든지 할 수 있는 자유를 누리고 있다. 모더니즘과 비교해도 현대 미술에는 어떤 특정한 양식이 존재하지 않기 때문이라는 것이다. 미술사는 오랫동안 아카데믹한 양식들에 대한 면밀한 검토에 매달려 왔지만 오늘날 그런 낡은 권위주의적 서사를 지닌 양식들은 거의 모두 소진되어 버린 상태다. 철학적 미술사를 주장하는 단토와 같은 이들이 20세기 후반에 이르러 그와 같은 미술의 역사 또한 종말을 맞이했다고 주장하는 까닭도 거기에 있다.

　　단토의 미술 종말론 이전에도 프랑스의 예술 철학자이자 사회학자인 엘베 피셰르Hervé Fischer [581]는 1979년 퐁피두 센터에서 〈미술사는 끝났다〉고 선언한 바 있다. 그는 자신의 책인 『미술사는 끝났다L'histoire de l'art est terminée』(1981)에서도 소위 〈메타 아트meta-art〉라는 〈역사 이후〉의 아트가 출현한 이후에 역사의 일직선적 연장은 단지 환상에 불과하다고 주장한 바 있다. 다시 말해 미술가들은 〈새로움〉 자체에 대한 확신을 상실한 이후 이제는 더

581　엘베 피셰르는 멀티 미디어 미술가이자 〈사회학적 미술〉(1971)의 창안자이다. 그는 소르본 대학교에서 매체 사회학과 미술사회학 강의를 하면서도 라디오, TV, 각종 인쇄 매체 등을 통해 디지털의 신기술을 통한 미술 작품들도 선보이고 있다.

이상 미술사에서 등장한 적이 없는 미래의 어떤 것이 고안되리라고 기대하지 않는다는 것이다. 그에 의하면 〈죽은 것은 미술이 아니다.〉 그것은 종말에 이른 역사, 즉 새로움에로 나아가야 하는 일종의 〈진보로서의 미술사〉인 것이다.[582]

본래 그리스어의 〈meta〉란 meta-physika(형이상학)에서 보듯이 〈~이후에〉, 또는 ~보다 〈상위上位의〉 뜻을 가진 접두어이다. 모더니즘의 종말 이후의 미술사인 post-history가 〈상위의 역사meta-history〉가 되길 바라는 것도 그 때문이다. 실제로 엘베 피셰르의 〈메타 아트〉가 지칭하는 의미 역시 모더니즘 이후의 그것보다 상위를 차지하는 새롭고 혁신적인 미술의 등장을 고대한다는 뜻을 지닌 단어였다.

이렇듯 그는 내재적 논리에 따라 역사를 견인하는 주도적인 양식의 자리바꿈에 대한 기술만을 선호하는 일직선의 미술사와 결별한 뒤에는 메타 양식들meta-styles을 통한 보다 혁신적인 상위의 진보가 요구된다고 생각했다. 이를테면 모더니즘 미술의 권위적인 거대 서사에 대해 부정하거나 침묵하는 미국의 추상 표현주의나 미니멀리즘과 같은 〈차가운 미술〉의 등장이 그것이다.

하지만 단토를 비롯한 미국의 종말론자들과는 달리 유럽의 미술가들은 모더니즘의 종말 이후에 전개될 역사에 대하여 (피셰르의 주장처럼) 오로지 새로움이나 혁신에 의한 진보라는 메타 모델meta-model에서만 그 대안을 찾으려 하지는 않았다. 왜냐하면 그와 같은 급진적이고 혁신적인 모델은 포스트구조주의와 해체 신드롬 속에서 유럽의 미술이 선택한 변화의 징후가 될 수 없었기 때문이다.

제2차 세계 대전 이후의 유럽 미술은 반모더니즘적이었음에도 전체적으로 보아 모더니즘에 대한 애증 병존에서 쉽사리 빠

582 Hans Belting, *Art History after Modernism*(Chicago: The University of Chicago, 2003), p. 116.

져나오지 못했다. 한마디로 말해 유럽의 미술가들은 포스트모더니즘의 본고장인 미국의 미술가들과는 여러모로 달랐다. 세계 대전 이전의 유럽 미술과 단절하고 차별화하면서 오히려 종말의 신드롬을 통해 자신들의 힘을 과시하려 했던 것 미국의 미술가들과는 달리 유럽의 미술가들에게는 애증과 더불어 모더니즘에 대한 향수병이 쉽게 치유되지 않았기 때문이다.

그들에게는 역사의 연장에 대한 부담보다 〈역사의 단절〉에 대한 부담이 더 크게 느껴졌던 까닭도 마찬가지이다. 무엇보다도 오랫동안 역사 속에서 길들여진 모더니즘에 대한 미련 때문이었다. 모더니즘 미술과의 단절이나 종말보다 제2차 세계 대전을 기준으로 하여 〈그 이전의 모더니즘prewar modernism〉과 〈그 이후의 모더니즘postwar modernism〉으로 구분하여 후자에 대해 하이모더니즘high modernism이나 하이퍼모더니즘hyper modernism이라고 부르는 이유도 그것과 다르지 않다. 프랑스의 인류학자 마르크 오제Marc Augé는 이러한 징후의 특징을 가리켜 〈초근대성surmodernité〉[583]으로 규정하기까지 했다.

한편 1960년대 이후 푸코나 리오타르 등 프랑스 포스트구조주의자들의 영향을 받은 이탈리아의 미술사학자 아킬레 보니토 올리바Achille Bonito Oliva는 모더니즘에 대한 애증 병존의 양가감정의 표출을 두고 이른바 〈트랜스아방가르드transavantgarde 현상으로 특징짓는다. 올리바는 〈서사의 복권〉을 기대하며 등장한 새로운 전위前衛의 하이퍼모더니즘을 일종의 조형적 〈트랜스 현상trans phenomenon〉으로 규정한 것이다.

본래 라틴어의 〈trans〉는 〈~통하여〉나 〈~초월하여〉의 뜻을 지닌 접두어이다. 그것은 이전의 현상과의 단절이 아니라 그것을 통과하거나 그것을 넘어선다는, 나아가 그것을 통해서 초월

583 Hans Belting, Ibid., p. 4.

한다는 뜻이다. 1980년대 이탈리아나 프랑스 미술가들의 작품을 가리켜 올리바가 〈트랜스아방가르드〉라는 개념을 창안해 낸 까닭도 거기에 있다. 그는 특히 3C로 불리는 프란체스코 클레멘테, 산드로 키아Sandro Chia, 엔초 쿠치Enzo Cucchi의 조형 의지를 세계 대전 이전의 아방가르드와 구분하여 트랜스아방가르드로 규정했다.

이를테면 클레멘테의 「모자 아래에서」(1978)를 비롯하여 「동물 우화」(1978), 「두 개의 지평선Two Horizons」(1978), 「가구들」(1983), 「세 명의 죽은 병사」(1983), 「네 개의 코너」(1985), 산드로 키아의 「에즈라 파운드의 초상」(1983), 「고독한 여행자」(1984), 「중국의 공주」(1989), 「BMW 아트카 13」(1992, 도판189), 「에케 호모Ecce Homo」(1995), 테라코타와 모자이크로 된 조각품인 「무제」(2001, 도판188) 연작들, 엔초 쿠치의 철학적 사유를 형상화한 「집 생각」(1982), 「무제」(1990) 등 트랜스아방가르드 미술가들의 작품이 그것이다.

특히 올리바는 트랜스아방가르드를 〈뜨거운hot〉 트랜스아방가르드와 〈차가운cold〉 트랜스아방가르드로 구분한다. 회화와 조각을 통해 서사의 복권을 시도하는 전자, 즉 클레멘테를 비롯한 이탈리아의 트랜스아방가르드를 〈정통의〉 트랜스아방가르드라고 부르기 위해서다. 이에 비해 그는 후자를 이탈리아 밖에서, 주로 미국에서 일어나고 있는 냉정하고 부정적인 서사의 트랜스아방가르드로 간주한다.

그는 특히 『감시와 처벌: 감옥의 탄생Surveiller et punir. Naissance de la prison』(1975)을 통해 반이성주의적 미시 권력 이론을 주창한 푸코의 영향을 크게 받은 미국의 추상화가 피터 핼리의 신기하 추상을 비롯하여 앤디 워홀 등 뉴욕의 이스트빌리지에서 활동하던 일부 미술가들을 가리켜 차가운 트랜스아방가르드라고 부른다. 이미 새로운 거시적 원형 감옥이나 다름없는 디지털 네트워

크 속에 갇히기 시작한 미국 사회에서 피터 핼리만큼 삶과 관계성에 주목한 미술가도 드물기 때문이었다.

올리바는 과학에서의 평형성, 선형성, 안정성, 확실성의 종말을 선언한 러시아 출신의 노벨 화학상 수상자 일리야 프리고진Ilya Prigogine과 철학자이자 과학사학자인 이사벨 스텐저스Isabelle Stengers의 『혼돈으로부터의 질서Order out of Chaos』(1980)를 마치 차가운 트랜스아방가르드를 위한 과학 이론의 전형으로도 간주한다. 무엇보다도 거기서 프리고진과 스텐저스가 보여 준 소란한 자연, 즉 복잡한 계系의 회오리와 요동침에 관한 생각들인 신자연주의new naturalism와 그것에 기초한 그의 〈메타적 세계관〉[584] 때문이었다. 그들이 그 책에서 물리학자에게는 이제 어떤 종류의 치외 법권적인 아무런 특권도 없다고 주장하는 까닭도 마찬가지이다.

그들은 혼돈 속의 질서를 종교사학자 앙드레 네에르André Neher가 쓴 『문화와 시대Les cultures et le temps』(1975)의 내용을 빌려 신화적 현상으로 비유하기도 한다. 네에르의 주장에 따르면 〈인간의 세계는 그 이전의 파편들의 혼돈 상태의 마음으로부터 나타난 것이다. 신도 실패하고 아무것도 얻지 못하는 모험을 겪는 것이다. 그가 이 세상을 창조할 때 신은 《이루어지길 바라노라》하고 부르짖었다. 그리고 그 이후의 세상과 인류의 모든 역사를 수반한 이러한 희망은 맨 처음부터 이 역사에 급격한 불확정성의 낙인이 찍혀 있다는 것을 강조한 것이었다〉[585]는 것이다.

이를테면 〈갈수록 복잡해지면서 고속 발달을 거듭하고 있는 과학인 신자연주의, 그리고 모든 인과 관계를 규명할 수 있는

584 앨빈 토플러도 이 책의 서문 〈과학과 변화〉에서 『혼돈으로부터의 질서』는 그저 평범한 또 하나의 책이 아니라 과학 그 자체를 변화시키고, 그 목적과 방법론, 인식론, 그리고 그 세계관을 다시금 조사하도록 하는 지렛대이다〉라고 평한다. 일리야 프리고진, 이사벨 스텐저스, 『혼돈으로부터의 질서』, 신국조 옮김(서울: 자유아카데미, 2011), 9면.

585 André Neher, 'Vision du temps et de l'histoire dans la culture juive', *Les cultures et le temps*, (Paris: Payot, 1975), p. 179. 일리야 프리고진, 이사벨 스텐저스, 앞의 책, 410면.

물질세계에 국한되긴 하지만 전세계를 하나로 묶을 수 있다는 확신 속에서 자신의 진로를 설정하는 한, 미술에서도 그러한 흐름에 발맞추어 시대정신을 반영시킬 수 있는 현세적인 방법론이 강구되어야 한다〉[586]는 주문이 그것이었다.

올리바의 주장에 따르면 프리고진의 그러한 메타-역사적 주문을 관철시킨 것이 곧 오늘날의 미술 양식 가운데 하나인 (1980년대 중반 이후의) 〈차가운 트랜스아방가르드〉라는 것이다. 이런 점에서 그는 핼리가 일관되게 선보인 하드에지를 연상시키는 신기하 추상의 작품들이나 복합 매체를 사용한 채 물질화를 앞세워 리얼리티를 강조하면서도 〈차가운 트랜스아방가르드〉를 시도한 앤디 워홀, 셰리 레빈, 애슐리 비커턴Ashley Bickerton, 로즈마리 트로켈(도판190), 줄리앙 오피Julian Opie, 귄터 푀르그Günther Förg, 게르하르트 메르츠Gerhard Merz, 얀 베르크뤼세Jan Vercruysse 등 미국뿐만 아니라 유럽 미술가들의 포스트모던적 작품들도 그 이전의 것과 구분하여 〈수퍼아트superart〉[587]라고도 부른다.

그는 그것들 가운데서도 특히 미국의 수퍼아트를 전형으로 평가한다. 올리바는 〈워홀의 사상이 배어들어 테크놀로지의 탁월한 극치를 보여 주는 미국의 차가운 트랜스아방가르드는 유럽의 전형적인 뜨거운 트랜스아방가르드와 뚜렷한 대조를 이룬다. 전자의 기계적 특성을 세 가지로 요약한다면 객관성, 중립성, 비개성 등으로서 주관보다는 객관을, 행위보다는 결과를 우위에 놓는다〉[588]고 했다.

586 아킬레 보니토 올리바, 『수퍼아트』, 안연희 옮김(서울: 미진사, 1996), 41면, 재인용.

587 〈수퍼아트superart〉는 이탈리아의 트랜스아방가르드 운동의 창시자인 아킬레 보니토 올리바가 헤겔 이후 통일과 종합, 이성과 합리성에 의해 지배되어 온 모더니즘의 성역이 와해되고, 비합리성, 복합성으로 인한 예술적 오라가 폐기되면서 혼돈에 빠진 1980년대의 트랜스아방가르드 시대의 미술을 가리켜 사용한 명칭이다. 올리바는 1980년대의 전반을 〈뜨거운 트랜스아방가르드hot transavantgarde〉와 1980년 후반을 〈차가운 트랜스아방가르드cool transavantgarde〉로 구분한다. 아킬레 보니토 올리바, 앞의 책, 6면.

588 아킬레 보니토 올리바, 앞의 책, 48면.

이를 위해 올리바가 누구보다도 주목한 인물은 헬리였다. 그는 푸코의 원형 감옥을 대신하여 사각형의 감옥을 굴뚝이나 지하 통로, 또는 창문들로 (피타고라스의 세계관처럼 온통 사각형만으로) 추상화한 피터 헬리의 작품들을 그것의 모델로 간주한다.(도판 172~175) 전자 마을이나 디지털 세상의 〈출구 없는〉, 그래서 완전한 감시망으로의 〈디지털 감옥〉을 상상케 하는 헬리의 작품들이 그에게는 차가운 트랜스아방가르드의 메타 모델인 셈이다. 「굴뚝과 통로가 있는 푸른 방」(1985), 「검은 칸」(1988), 「완전한 세상」(1993), 「교차로」(2002) 등이 그것이다.

이렇듯 올리바는 단절이나 종말 대신 핫 앤드 콜드hot and cold처럼 모더니즘 미술에 대한 호의와 우호라는 정서의 차이를 앞세워 해체주의와 포스트모더니즘의 대탈주 현상을 구분하려 한다. 다시 말해 그는 일직선적인 미술의 역사에서 거대 서사의 종말을 종말이 아닌 〈트랜스아방가르드〉뿐만 아니라 〈수퍼아트〉라는 용어까지 동원하여 미학적 변이의 현상쯤으로 이해하고자 하는 것이다.

2) 프랙털 아트와 탈평면화

하지만 오늘날 프랑스의 마르크 오제처럼 〈초근대성〉이나 이탈리아의 아킬레 보니토 올리바처럼 〈차가운 트랜스아방가르드〉나 〈수퍼아트〉로 굳이 차별화하며 모더니즘에 대한 미련과 향수를 미화하고 수사修辭할지라도 〈종말과 해체의 엔드 게임〉은 미술사를 크게 구획 짓는 일종의 수퍼 신드롬super syndrome임에 틀림없다.

미국의 철학자이자 미술 비평가인 아서 단토나 미술 비평가이자 미술사가인 할 포스터뿐만 아니라 독일의 미술사학자인 한스 벨팅이 미술의 종말 이후, 포스트 역사에서의 미술이란 무엇

인가[589]를 묻는 까닭도 그것과 다르지 않다. 조형적 서사 미학의 변화에 대한 그들의 관점은 trans가 아니라 post이고 anti였기 때문이다.

자연에 대해서 뿐만 아니라 사회에 대해서도 물리학자 프리고진과 철학자 스텐저스가 주장하는 〈혼돈으로부터의 질서〉나 양자 카오스와 나비 효과에서 비롯된 카오스 이론, 또는 카오스의 끈에 연결된 상호 포섭적이고 상호 내속적인 복잡계complex systems 이론이나 폴란드 출신의 수학자 만델브로트Benoît Mandelbrot가 불규칙한 자연 현상을 설명한 프랙털fractal — 프랙털은 일부를 확대해 보아도 전체 모습과 본질적으로 닮았다는 자기 유사성과 프랙털 차원의 개념으로 구성되어 있다 — 이론[590]의 자기 유사성similarity으로 설명해야 할 만큼 다원화되고 복잡해진 현대 사회에서 미술의 종말 그리고 그 해체 증후군을 더욱 가속시키고 있는 것은 디지털 (무한 분할) 회로에 의한 정보 통신 기술이다.

그것은 자연에서의 혼돈 현상이나 차원[591]이 다른 구조가 섞여 있는 주식 시장처럼 무한히 양의 되먹임을 반복하며 비선형적으로 상호 작용하고 자기 조직화하는 다중 프랙털 현상을 디지털로 이미지화한 이른바 〈카오스 아트chaos art〉나 4C — Chaos, Computer, Creativity, Communication — 로 상징화된 〈프랙털 아트fractal art〉를 등장시킬 정도였다. 이렇듯 수퍼아트에서 프랙털 아트에 이르기까지 다양한 탈평면화의 조형적 시도들, 즉 시공간

589 Hans Belting, Ibid., p. 115.

590 프랙털fractal은 〈파편의〉, 〈부서진〉이라는 뜻의 라틴어 fractus에서 유래한 영어 단어이다. 폴란드 출신의 프랑스 수학자 브누아 만델브로트는 자연의 불규칙한 패턴을 유클리드의 기하학으로는 더 이상 설명할 수 없게 되자 〈차원 분할적〉이라는 의미로 이 개념을 사용하여 『자연의 프랙털 기하학The Fractal Geometry of Nature』(1982) 등에서 자연을 모델링했다.

591 프랙털 차원은 유클리드 기하학의 1, 2, 3 차원이 아닌 0.6, 1.3, 2.5 등의 소수 차원이거나 비정수차원을 의미한다. 예컨대 컨토어 집합은 0.6309차원, 코흐 곡선은 1.2618차원이며, 우리나라 해안선은 1.3차원으로 코흐 곡선과 유사하다. 차원이 높다는 말은 복잡성이 높다는 것을 의미한다. 윤영수, 채승병 지음, 『복잡계 이론』(서울: 삼성경제연구소, 2005), 130면.

모두의 스펙터클(구경거리)을 바꾸고 있는 혼돈과 무질서, 불확실성과 비선형성[592]의 반영들이 종말과 해체 이후인 포스트해체주의, 즉 해체의 후위시대âge d'arrière garde를 전개시키고 있기 때문이다.

그러므로 20세기 이래 대탈주를 위한 미술사의 다양한 조형적 실험들도 연장과 진보의 일직선이 아닌 종말과 〈해체의 전위avant-garde → 해체 증후군déconstruction → 해체의 후위arrière-garde〉에 이르는 포스트해체주의의 파노라마를 잇달아 전개하고 있다. 이처럼 종말은 해체의 에필로그였으면서도 끝나지 않은 대탈주의 또다른 프롤로그를 채비하고 있는 과정이나 다름없다.

오늘날 무엇보다도 일직선적인 미술의 역사로부터 탈주를 감행한 것은 탈평면화를 시도하는 회화였다. 이젤로부터의 해방에 만족하지 않고 일찍이 평면을 탈출한 백남준의 비디오 아트나 오늘날 새로운 빛과 이미지를 융합한 앤드류 스완슨Andrew Swanson의 프랙털 아트와 뉴미디어 아트에서 보듯이 미래의 빛과 공간에 관한 첨단 과학 기술을 비롯한 사회 문화 현상에서의 〈나비 효과〉[593]에 민감하게 반응할 수밖에 없는 조형 예술이 바로 미술, 특히 회화인 것이다.

샌프란시스코 현대 미술관 관장인 잔 버터필드Jan Butterfield

592 프리고진과 스텐저스는 〈복잡계의 불안정성과 불확실성은 희망과 위험 모두를 지니고 있다. 작은 요동으로도 전반적인 구조를 변화시킬 수 있다는 희망이 있는 반면에 우주에서 안정되고 확실한 규칙들에 관한 신념이 영원히 사라질 위험도 도사리고 있다. 우리는 아무런 맹목적인 신념도 불러일으키지 않지만 단지 창세기의 신이 바랐을 것으로 여기는 제한된 희망에 대한 공감만 불러일으키는 위험하고도 불확실한 세계에 살고 있다〉고 했다. 일리야 프리고진, 이사벨 스텐저스, 「혼돈으로부터의 질서」, 신국조 옮김 (서울: 자유아카데미, 2011), 9면, 410면.

593 나비 효과the butterfly effect는 브라질에 있는 나비의 날갯짓이 뉴욕에서 허리케인을 일으킬 수도 있다는 의미로 미국의 기상학자 에드워드 로렌츠Edward Lorentz가 처음으로 발표한 이론으로, 나중에 카오스 이론으로 발전하는 계기가 되었다. 카오스의 변덕스러운 성질과 카오스 속에 숨겨진 〈나비 효과〉 때문에 한 달 후, 또는 일 년 후의 일기예보는 거의 불가능한 것이다. 이처럼 카오스는 스스로 불규칙하게 변화할 뿐만 아니라 〈나비 효과〉와 같이 작은 차이가 엄청난 결과를 가져오기 때문에 이를 장기적으로 예측할 수 없다. 그것은 오늘날 일반적으로는 작은 변화가 결과적으로 엄청난 변화를 초래할 수 있다는 의미를 뜻으로 쓰이고 있다. 이를테면 디지털 혁명으로 정보의 흐름이 매우 빨라지면서 지구촌 한 구석의 미세한 변화가 순식간에 전세계적으로 확산되는 것 등을 그 예로 들 수 있다.

가 〈미술의 역사는 미술과 다르다. 역사는 문화적 수단으로서 예술이라는 명칭하에서 이루어진 정의일 뿐이며, 문화적인 효과의 측정과 관련이 있는 방식일 뿐이다〉[594]라고 하여 문화 현상 속에서 미술의 역사와 미술과의 간극을 우회적으로 주장한 바 있다. 미술의 역사는 인상주의 이래 시대마다의 인식소를 결정해 온, 그리고 인식론적 단절을 통해 엔드 게임을 야기하거나 부채질해 온 과학기술의 나비 효과에 대해 간접적이고 결과 평가적이지만 (새로운 광학 이론에 민감하게 반응하던 인상파의 작품들에서 보듯이) 나비 효과에 직접 노출되어 있는 미술가와 비평가는 직접적이고 현실 평가적이기 때문이다.

　　미술 비평가인 한스 벨팅도 〈오늘날 미술의 역사는 새로운 과학 기술과 시각적인 전자 매체가 실재reality에 대한 우리의 관념과 가시성visibility을 획기적으로 변화시키는 환경 속에 놓여 있다〉[595]고 강조한다. 이를테면 사진과 회화의 융합과 콜라보레이션을 통한 조형 예술의 경계 철폐가 그것이다. 그는 보들레르Charles Baudelaire는 사진을 가리켜 회화의 〈불구대천의 원수〉로 간주했지만 그것들의 협업을 통해 이미지와 언어가 세계와의 상징적인 의사소통을 위한 시스템으로 작용한다고 주장한다. 다시 말해 오늘날은 회화와 사진의 경계 철폐로 인해 비음성적인 의사소통에 대한 관심이 어느 때보다도 고조되고 있을뿐더러 세상도 매체와 실재 간의 구별을 희미하게 하는 이미지와 기호들로 충만해지고 있다는 것이다.

　　미국의 여류 소설가이자 연출가인 수전 손택Susan Sontag도 『사진에 관하여On Photography』(1977)에서 〈사진이 회화를 해방시켰다는 점이 부각되면서 두 예술 사이에는 휴전이 이루어

594　Jan Butterfield, *The Art of Light and Space*(New York: Abbeville Press, 1993), p. 19.

595　Hans Belting, Ibid., p. 162.

졌다. …… 회화와 사진은 각각 다르면서도 공통된 의미 있는 작업을 한다. 외부 세계의 겉모습을 고정시켜 놓는 카메라의 작업 방식은 화가들에게 새로운 회화 구성 방식과 새로운 주제를 제시해 왔다〉[596]고 주장한다. 또한 그녀는 그 까닭을 무엇보다도 회화와 사진이 공모하는 시각 언어로서의 차별적 혁신성 탓으로도 돌린다.

이렇듯 오늘날 많은 이들은 미술의 역사에서 〈진보〉란 그 역사로부터 복종을 강요받는 창조적 행위를 의무적으로 반복하는 것에 불과하다고 생각한다. 설사 혁신적인 변화를 앞세우는 아방가르드라고 할지라도 그것은 일직선적인 역사가 지속적으로 변화하고 진보하는 과정에서 나타나는 하나의 전위적 〈격변〉일 뿐이다. 하지만 역사를 점진적이든 급진적이든 선형적인 변화에 반대하는 미술의 종말 놀이로, 즉 엔드 게임으로 간주하려는 역사 인식은 진보의 구호를 또다시 들고 나오거나 진보의 관념으로 미술의 역사를 재정의하려는 어떤 시도도 허용하지 않는다.

이런 점에서 모더니즘 미술의 종말 이후에 두드러지게 나타나고 있는 사고방식은 그 이전을 지배해 온 사고방식과는 뚜렷이 다르다. 그 이후, 현대 미술에서는 〈메타 기술〉이라고 하는 첨단 기술을 동원한 상상력에 의해 획기적인 변화가 빈번하게 일어나고 있기 때문이다. 한스 벨팅이 이른바 〈포스트테크놀로지 post-technology〉 시대에 미술은 이미 진보적 혁신을 선택하는 대신 메타 기술적 매체들의 변화에 의해 미술에서의 새로움이 시작되

596 또한 손택은 〈최근 사진이 예술로 인정받으며 얻게 된 권위는 상당 부분 사진이 내세운 주장이 현대 회화나 조각이 내세운 주장과 수렴되어 갔다는 점에 근거를 두고 있다. 도저히 만족을 모를 듯하게 보였던 사진의 탐욕은 1970년대에 들어와 비교적 무시되어 왔던 예술 형태를 발견하고 탐구하는 즐거움 이상을 부여해 주었다. 그렇게 하는 데는 1960년대의 대중적 취향이 전해준 메시지, 즉 추상 미술의 죽음을 재확인하려는 욕망이 원동력이 되어 주었다. 추상 미술에 진저리치거나 골머리 썩히는 상황을 가급적 피하고 싶어 하는 감수성의 소유자들은 사진에 점점 눈길을 돌리며 위안을 얻었다. …… 사진은 팝 아트처럼 예술이 전혀 어려운 것이 아니라는 사실을 관람객들에게 재확인해 준다〉고 말한다. 수전 손택, 『사진에 관하여』, 이재원 옮김(서울: 이후, 2005), 190~191면, 209~210면,

었다고[597] 주장하는 까닭도 마찬가지이다.

그러면 〈역사 이후post-history〉에서, 그리고 〈해체주의 이후
post-deconstruction〉나 포스트해체주의에서 〈이후〉, 또는 〈포스트〉는
어떤 의미인가? 본래 후기post 산업 사회나 후기post 인상주의처럼
포스트테크놀로지에서의 포스트post는 곧 연장적 발전이나 획기적
확장의 의미로서 〈후위〉이다. 하지만 포스트구조주의나 포스트
모더니즘에서의 「포스트」는 구조주의나 모더니즘의 연장, 확대,
발전이 아니라 그것의 단절, 마감, 해체를 더욱 강조하려는 경향
이 강하므로 반反이나 탈脫의 의미에서 anti의 의미와 통한다.

그런가 하면 〈역사 이후〉나 〈해체주의 이후〉에서 〈이후〉
의 의미로서 〈포스트〉는 그렇지 않다. 그것은 앞의 두 경우처럼 연
장도 아니고 반대도 아니다. 이러한 세 번째 유형의 포스트는 융
합이나 통합의 의미에 가깝기 때문이다. 무엇보다도 그것은 인상
주의에서 후기 인상주의로의 연장과는 비교할 수 없을 정도로 밖
(가상 현실까지)으로의 열림이 확장된 것이다. 앞으로 예측할 수
없을 만큼 발전할 우주적이고 동시 편재적인 메타 기술＝디지털
정보 통신 기술(ICT)이나 반도체 레이저 다이오드와 같은 전자
빛의 출현에 의해 그것의 열림 에네르기는 전위의 차단 에네르기
보다 훨씬 더 강력할 것이기 때문이다.

해체의 후위시대에는 분산화, 파편화, 스키조화, 열개화를
지향해 온 해체주의가 메타 기술인 디지털 기술, 융합 기술, 계면
기술 등과 결합하면서 그 시대의 미술과 문화를 가공할 속도로 펼
쳐 나갈 것이다. 물론 융합이나 계면은 용어의 의미만으로는 해체
와 상치된다. 그러나 그것들은 해체의 특성들이 실현되는 시공간
을 동시 편재적으로, 그리고 우주의 무한공간으로 펼쳐 나가기 위
한 수단으로서 가능한 기술들을 모두 동원하여 융합하거나 공유

597 Hans Belting, Ibid., p. 184.

하려 할 뿐이다. 포스트테크놀로지로서 그 기술들은 해체를 가로막거나 차단하는 것이 아니라 오히려 그것을 현재로서는 상상하기 힘들만큼 무한대로 확장시킬 것이다.

　　나아가 이와 같은 기술적인 융합convergence과 계면interface은 우주적 커뮤니케이션 양태로 미술뿐만 아니라 예술과 문화도 통섭하고 포월하며 해체의 후위시대를 초래할 것이다. 시간이 지날수록 미래에는 메타 기술의 융합과 계면이라는 새로운 에피스테메가 미술에서도 새로운 시간, 공간적 이미지의 가공할 파종 수단이 될 것이기 때문이다.

　　더구나 〈우리 시대는 미술에 빠져 있는 시대이며, 예술을 《불멸》과 동일시한다〉는 메트로폴리탄 미술관 관장이었던 토머스 호빙의 말대로 그 불멸의 신화가 계속된다면 미래 사회는 미술의 광대역broadband으로 (토플러가 기대하는) 신비스럽고 아름다운 프랙토피아practopia의 실현도 어렵지 않을 것이다.[598]

598　존 나이스비트, 패트리셔 애버딘, 『메가트렌드 2000』, 김홍기 옮김(서울: 한국경제신문사, 1997), 107면.

제2장

탈구축 이후와 미래 서사

1. 미래 서사와 미래의 미술

미술은 이미지의 서사이다. 그러므로 미술의 역사는 거장들masters
의 거시macro 서사이건 미시micro 서사이건 이미지 서사들의 역사
이다.

1) 〈이미지의 서사〉로서 미래 서사

인간의 서사는 기본적으로 언어로 정리된다. 시와 소설 같은 문학
적 서사는 물론이고 사상과 철학 같은 사변적 서사에 이르기까지
서사는 문자라는 일차적 언어 체계로 이뤄진다. 그러나 서사의 매
개인 언어가 문자만을 의미하지는 않는다. 일찍이 문자라는 언어
의 감옥을 체험한 인간은 상상력을 마음껏 표상하기 위해 문자가
아닌 다양한 서사의 양식을 동원하여 일상적 경험뿐만 아니라 꿈
과 이상도 표상해 왔다. 미술, 음악, 무용과 같은 이차적 언어 체계
로서의 예술적 서사가 바로 그것이다.

　　미술에서의 서사는 이것들만큼 경험적 사실과 상상적 허구
와의 경계 구분이 확연치 않다. 미술은 두 경계 가운데 한쪽을 은
신처로 이용하는 서사의 경우가 있는가 하면 다른 한쪽에서는 배
제와 삭제를 주장하는 서사의 경우도 있다. 그런가 하면 단색화처
럼 사실과 허구 또는 경험과 상상 사이를 무無가 점령한 공허한 서
사도 있다, 보드리야르가 말하는 시뮬라크르simulacre의 유희 공간
도 그곳이다. 그는 속물의 근성 속에 함몰된 무의미하고 무가치

한 현대 미술의 운명적 내러티브를 거기에서 발견한 것이다. 이처럼 미술의 서사 영역은 고정되어 있지 않다. 미술의 서사는 사실과 허구의 문제가 아니라 아예 서사의 종말까지 주장하기에 이른 것이다.

　미술이 대상에 대한 감각적 경험을 아름답게 표상하는 이미지의 서사들narratives of images이라면 미술사는 이미지 서사의 역사이다. 미술이 표상하려는 이미지의 서사는 인식소의 변화에 따라 미술의 역사를 달리 해왔기 때문이다. 예를 들어 양식사에서 인상주의의 서사는 광학 이론과 빛의 반사 이론을 지배적인 인식소로 하기 때문에 그 이전이나 이후의 서사들과는 구조와 양식을 달리했다.

　인식소, 즉 〈순수 가시성〉으로서의 시각 형식이 바뀌면 미술이 표상하려는 이미지의 서사도 달라지는 것이다. 이를테면 일종의 반역을 통해 미술사의 새로운 장을 마련한 비디오 아티스트 백남준의 작품들에서 보듯이 이미지의 인식 방법이 달라지면 그에 따른 서사 구조와 전개 양식도 달라지게 마련이다. 그래서 미술은 서사의 변화만큼이나 역사적이다. 미술의 역사가 다름 아닌 서사의 역사일 수밖에 없는 까닭도 거기에 있다.

　그러면 미술의 역사는 어떤 서사의 파노라마였을까? 한마디로 말해 이미지 서사의 역사는 대체로 단절적이고 불연속적이다. 예컨대 미술의 역사는 평면 위에 빛을 끌어들임으로써 인상주의를 탄생시키더니 이번에는 빛을 다시 평면 밖으로 끌고 나가는 빛의 대반란을 통해 〈비디오 아트〉라는 이미지의 새로운 서사 방식을 탄생시킨 것이다. 그것은 이미지에 대한 조형적 서사의 전개가 인과 관계보다 시대 내에서의 구조적 관계가 역사적 인식소를 형성해 온 탓이다.

　1966년 〈우리는 개방 회로 속에 존재한다〉고 주장하며 폐

쇄적이고 단선적인 평면 회로로부터의 해방을 선언한 백남준도 1992년 6월 22일에 가진 한 인터뷰에서 〈비디오나 컴퓨터는 매우 빠른 속도로 바뀝니다. 그것이 바뀔 때마다 나는 그것을 사용하기 위한 개념을 세웁니다. 우리는 끊임없이 도구를 만들어 내고, 그 도구들이 우리를 결정합니다〉라고 하여 서사 방식에 대한 도구 결정론적 입장을 내비친 바 있다.

그는 비디오와 디지털 테크놀로지를 통해 자신이 획기적으로 탈정형의 기술적 유희의 미학을 구축하고자 한다. 예컨대 TV 속에서 자신의 얼굴을 밖(현실의 세상)을 향해 내밀고 있는 사진 속의 모습이 그것이다. 〈테크놀로지와 나와의 관계는 강요된 결혼과도 같다〉고 주장한 그는 들뢰즈가 주장하는 자본주의 사회 속에서 욕망하는 신체들의 필수적인 〈전쟁 기계〉와도 같이 현대 사회뿐만 아니라 상상을 초월할 동시 편재적인 미래 사회에서도 불가피하게 요구되는 이미지에 대한 새로운 〈서사 기계들machines de récits〉의 역할을 강조하고자 했던 것이다. 일찍이 그는 「TV 부처」(1974)에서처럼 심지어 부처마저도 테크놀로지의 유희 속으로 끌어들임으로써 관람자들을 미래 사회에 전개될 수 있는 이미지의 상상 속으로 예인하고 있었다.

이렇듯 미술에 대한 서사 인식은 미술의 역사를 불연속적으로 단절시켜 왔다. 우선 인문주의적 내러티브의 부활이라는 르네상스가 미술에서도 이전 시대와 이미지의 단절을 분명히 할 만큼 미술이라는 개념에 대한 서사적 인식의 신기원을 이룩한 것이다. 예컨대 앤디 워홀의 「브릴로 상자」로 상징되는 모더니즘의 종말을 분기점으로 양분할 수 있는 서사 양식의 차이 때문이다. 다시 말해 그토록 오랜 세월 동안 평면만을 고수해 온 회화에 대한 백남준의 〈대반란la grande révolte〉이 입증하듯 회화가 스스로 종말을 고하기 시작한 1960년대 이전까지와 그 이후의 내러티브로

구분이 가능하다.

전자를 가리켜 〈거대 서사〉의 시기라고 한다면 후자는 〈미시 서사〉의 시기이다. 눈에 보이는 자연을 재현하는 모방적 서사에서 세계를 총체적으로 파악하고 역사적 방향 속에서 이뤄지는 삶의 양태들을 표상하는 이데올로기적 서사에 이르기까지 탈정형화된 미술의 시대를 장식한 〈모더니즘적 서사〉는 거대 서사였고 거장들의 지배 서사Masters' narratives였기 때문이다.[599]

이를테면 적어도 마르크스와 레닌이 화폐의 물신성物神性으로부터 〈인간의 해방〉을 외치던 시기를 거쳐, 안토니오 그람시Antonio Gramsci와 니코스 풀란차스Nicos Poulantzas 등 신마르크스주의자들이 자본주의로 인한 〈사회적 불평등의 해소〉를 부르짖던, 나아가 비판 사회 이론가 위르겐 하버마스Jürgen Habermas가 포스트모더니즘의 출현을 의사소통의 합리성에 근거를 둔 미학적 모더니티의 종말이 아닌 〈미완성의 프로젝트Modernity: An Incomplete Project〉[600]로 간주하던 시기에 이르기까지의 거대 서사가 그것이었다.

하버마스는 포스트모더니즘이라는 반모더니즘 시대의 정서적 풍조에 포스트계몽주의, 심지어 역사-이후의 이론까지 합류하여 보들레르의 작품에서 그 정신과 규율이 명백하게 드러난 모더니티의 전통을 희생시켰다고 주장한다. 예컨대 1960년대 중반에 모더니티의 동반자인 옥타비오 파스가 말한 〈우리는 현대 미술이라는 개념의 종말을 경험하고 있다〉는 주장이나 페터 뷔르거가 말한 〈우리에게 포스트아방가르드의 미술이라는 용어는 초현실주의적 반항의 실패를 암시하기 위해 선택된 것이다〉라는 주장

599 이광래, 『해체주의와 그 이후』(파주: 열린책들, 2007), 293~295면.

600 위르겐 하버마스의 논문 「근대성: 미완성의 계획」은 본래 「모더니티 vs 포스트모더니티Modernity versus Postmodernity」라는 제목으로 『신독일 비평New German Critique 22』(Winter, 1981)에 게재했던 것을 할 포스터가 편집한 『반미학: 포스트모던 문화에 대한 수필The Anti-Aesthetic: Essays on Post-modern Culture』에 「모더니티: 불완전한 프로젝트Modernity: An Incomplete Project」로 바꿔 재수록한 것이다.

이 그것이다.

하버마스는 〈그러나 이 실패의 의미는 무엇인가? 그것은 모더니티의 작별 신호인가? 좀더 일반적으로 생각해서 포스트아방가르드post-avant-garde가 존재한다는 것은 포스트모더니티라고 불리는 좀더 광범위한 현상에로의 변화가 있다는 점을 의미하는 것인가?〉[601]라고 반문한다. 그것은 그가 모더니티의 실패나 종말, 또는 포스트모더니티를 부정하기 위한 것이라기보다 의사소통의 합리성을 신뢰하는 거대 서사의 미완에 대한 반성과 대안을 마련하기 위한 또 다른 계획이었다. 이를테면 〈모더니티와 그것의 계획을 실패한 운동이라고 포기하는 대신에 나는 우리가 모더니티를 부정하려고 했던 그러한 터무니없는 시도들의 잘못으로부터 배워야 한다고 생각한다. 아마도 미술 수용의 유형들이 적어도 해결의 방향을 가리키는 본보기를 제공할지도 모른다〉[602]는 주장이 그것이다.

하지만 장 보드리야르는 일찍이 『사물의 체계Système des objets. La consommation des signes』(1968)나 『소비의 사회La société de consommation』(1970), 『시뮬라크르Simulacres et simulation』(1981) 등에서 거대 서사의 종말 이후 현대 사회를 탈근대적인 다양한 현상들이 사회의 문화나 예술의 지배적인 징후로 간주한다. 그가 생각하는 현대 사회는 실재보다 더 실재적인 시뮬라크르들simulacres ― 보드리야르는 〈디즈니랜드를 모든 종류의 얽히고설킨 시뮬라크르들의 완벽한 모델이다. 우선 환상과 공상의 유희이다〉라고 주장한다[603] ― 이라는 초과 실재hyper-realité로 구성된, 즉 사물objets이 지니고 있는 이미지나 기호를 소비하는 시뮬라시옹 시대인 것이다.

그는 오늘날 모더니즘적 재현이나 대변을 공격한다는 것은

601　Jürgen Habermas, 'Modernity: An Incomplete Project', *The Anti-Aesthetic: Essays on Postmodern Culture,* ed. by Hal Poster(San Francisco: Bay Press, 1983), p. 6.

602　Ibid., p. 12.

603　장 보드리야르, 『시뮬라시옹』, 하태환 옮김(서울:민음사, 2001), 39면.

마찬가지로 더 이상 의미가 없다고까지 말한다. 그는 심지어 〈정치의 모든 논리 세계도 단숨에 해체되어 버리고, 시뮬라시옹의 무한 세계에 자리를 넘겨주었다. 이 시뮬라시옹의 무한 세계에서는 단숨에 누구도 더 이상 그 무엇에 의해서건 대변되지 못하고 대변할 수도 없으며, 여기서는 모든 축적되는 것이 동시에 비축적되며, 권력축과 비슷한, 지도적인 그리고 구원적인 환상마저도 사라져 버렸다. 우리에는 여전히 이해할 수 없고, 모르고 무시할 수도 있는 세계가 있다. …… 우리는 시뮬라크르를 소비하는 것들이고, 우리가 바로 시뮬라크르들이며(고전적 의미로 〈외양〉이라는 뜻이 아닌) 사회적인 것에 의하여 방사되어진 오목 거울들이다〉[604]고 말한다.

이렇듯 보드리야르가 주장하는 시뮬라시옹 이론은 실재가 동시다발적으로 무한히 내파되어 시뮬라크르의 질서를 구축한다. 이를테면 탈근대의 엔트로피 과정으로서 TV ─ 그에 의하면 〈TV의 눈은 더 이상 절대적 시선의 근원이 아니다. …… 더 이상 당신이 TV를 보는 것이 아니라 당신을 보는 것은 거꾸로 TV이다〉[605] ─ 로 인해 실재를 초과 실재로 넘어가게 하는 〈원근법적인 전체 투시의 종말〉처럼 아무런 경계도 없이 불확정적으로 유동하는 시뮬라크르들이 구축한 내파的implosive 질서에 대한, 즉 소비 기계들의 이미지나 기호에 대하여 〈이미지 도시〉에 살고 있는 〈침묵하는 다수들(다중)〉의 기호 조작적 미시 설화가 그것이다.

하지만 주지하다시피 거대 서사의 종말을 선언하는 미시 서사는 그뿐만이 아니다. 이미 학교 성적표나 병원 기록부처럼 다양한 미시 권력을 운반하는 푸코의 미시 권력론과 『사물의 질서 Les mots et les choses. Une archéologie des sciences humaines』(1966) ─ 이것들

604 장 보드리야르, 앞의 책, 237~238면.
605 장 보드리야르, 앞의 책, 70~71면.

은 보드리야르로 하여금 『푸코 잊기Oublier Foucault』(1977)를 쓸 만큼 라이벌 의식[606]을 갖게 했다. 실제로 〈구매력의 축제Le festival du pouvoir d'achat〉를 방불케 하는 범세계적인 커뮤니케이션 현상[607]으로서의 사물의 체계나 소비 사회 이론, 시뮬라시옹 이론 등을 제시하는 계기가 되기도 했다 — 그리고 〈욕망하는 기계들〉의 탈영토화를 가리키는 리좀 현상인 들뢰즈의 노마드 이론 등은 서사의 엔드 게임에 대한 언설들인 것이다.

(동어 반복으로 인해 언설의 경제에 위배되지만) 그와 같은 엔드 게임은 현대 미술에서도 마찬가지이다. 개인의 삶과 관련된 작은 기호들이나 이야기들은 눈치 빠른 앤디 워홀에 의해 팝 아트에서, 그리고 통찰력 있는 백남준에 의해 비디오 아트에서 욕망하는 조형 기계들의 표현형으로서 미시 서사화하여 그 모델을 선보였기 때문이다.

나아가 종말의 〈역사 이후〉 제프리 쇼Jeffrey Shaw의 작품 「물 위의 산책」(1970) 「읽을 수 있는 도시」(1988)처럼 포스트테크놀로지가 연출하는 메타 아트meta-art는 물론이고, 욕망의 해체와 분자화로 인해 전방위로 폭발하며 극대 방사하는 이른바 〈증강 미술augmented art〉의 경우도 마찬가지이다. 왜냐하면 그것은 해방적인 폭발력을 지닌 사회와 문화[608]가 잉태하는 조형 예술의 표현형으로서 이미 미래의 미술을 예인하는 다양한 미시 서사적 생활 미학의 징후들 가운데 하나이기 때문이다.

606 Mike Gane, *Baudrillard's Bestiary*(London: Routledge, 1991), p. 94.

607 Jean Baudrillard, *Le système des objets*(Paris: Gallimard, 1968), pp. 239~240.

608 보드리야르는 불가해의 격렬한 해방적 폭발을 가져오는 어떤 질서의 시뮬라시옹 문화를 가리켜 〈그것은 자본의 격렬함, 생산적인 힘들, 해방의 격렬함, 이성과 가치 영역의 돌이킬 수 없는 팽창의 격렬함, 우주까지 정복하고 식민화한 공간의 격렬함 — 사회와 사회 에너지의 미래 형태를 예견하는 격렬함 이건 — 그 도식은 매한가지이다〉라고 주장한다. 장 보드리야르, 『시뮬라시옹』, 하태환 옮김(서울: 민음사, 2001), 133면.

2) 눈속임에서 사기로: 종말 이후의 계면 미술과 융합 미학

그러면 거대 서사의 종말과 역사 이후, 반미학적인 현대 미술의 특징은 무엇인가? 그 엔드 게임이 구사한 서사적 전략은 어떤 것이었을까? 이전의 것과 단절하고자 하는 미술의 본질에 대한 새로운 인식소는 무엇이었을까? 한마디로 말해 그것은 실재와 이미지의 기발한 상호 작용-interaction이었고, 상상력과 테크놀로지의 환상적인 융합convergence이었다.

① 실재와 이미지의 상호 작용
하지만 그것은 환상 세계의 여행자 백남준의 말대로 선의善意 ── 오랫동안 평면 속에 잠들어 있는 영혼을 일깨우려는 ── 의 〈사기 fraude〉일 수 있다. 예컨대 1963년 독일의 부퍼탈시 파르나스 갤러리에서 처음 선보인 그의 비디오 아트는 이미지의 〈눈속임〉을 미학의 준거로 삼던 거대 서사에서 기호들로 시각적 〈사기〉를 미화하려는 미시 서사로 미학의 패러다임을 바꾸기 시작한 것이다. 백남준의 비디오 아트뿐만 아니라 뉴미디어 아트를 선도한 제프리 쇼의 아트 쇼도 마찬가지였다.

솔루션 엔지니어인 미샤 피터스Micha Peters의 표현을 빌리자면 그들은 관람자를 이미지 앞에 있는 존재에서 〈이미지의 세계 속에 있는 존재〉로 변화시킨 마술사들이나 다름 없었다. 그들은 이미지에 대한 시각의 눈속임을 대신하여 이미지 속에서 상상의 사기, 즉 이미지의 사기를 연출했다. 고작해야 평면 위에서 전개해 온 단순한 시각적 눈속임은 감쪽같은 꾀와 재치 있는 동작을 동원한 마술사의 입체적 눈속임(퍼포먼스)처럼 TV와 비디오, 나아가 가상 공간 속에서까지 펼쳐졌기 때문이다. 그것은 미학적 시선뿐만 아니라 사물이나 실재 자체에 대한 존재론적 충격을 주는 매직

쇼인 것이다.

이렇듯 조형 예술로서의 미술은 상상력 넘치는 (백남준이나 제프리 쇼, 장피에르 이바랄Jean-Pierre Yvaral이나 비토 아콘치, 칼 심즈Karl Sims나 린 허시만 리슨Lynn Hershman Leeson, 게리 힐Gary Hill이나 켄 파인골드Ken Feingold 등과 같은 이들의 환상적인 사기술인 상호 작용 기술interactive technology로 인해 이른바 전방위적인 인터랙티브 아트나 〈계면 미술interface art 시대〉에 진입한 것이다. 예컨대 MIT 이미지 연구소의 디지털 과학자 칼 심즈가 파리의 퐁피두 센터에서 첫 선을 보인 생물 진화 과정을 본뜬 프로젝트 「발생적 이미지들」(1993)과 도쿄의 인터커뮤니케이션 센터에 영구 전시된 「갈라파고스」(1997, 도판191)에서 다윈의 생명 진화의 원리를 빠르게 시뮬레이션하는 컴퓨터 내에서 관람자들이 자신만의 성장하는 인공 생명체를 창조하게까지 한 경우가 그러하다.[609]

〈계면界面 기술interface technology은 서로 다른 작용을 하는 두 계나 종을 하나로 아우르는 《이종異種 공유》의 기술을 가리킨다. 공유는 하나의 〈임의의 계臨界〉인 현장 안에서 이루어지는 상호 작용inter-active 현상을 가리킨다. 다시 말해 기술적 계면 작용이란 다름 아닌 이종 기술 간의 상호 작용인 것이다. 이를테면 디지털 기술 시대의 융복합 기술과 그것들의 경연이 바로 그것이다.

포스트테크놀로지 시대의 메타 기술이 준 충격은 시각적 환영주의illusionism의 미술을 더 이상 평면의 회화주의pictoralism에만 매달리지 않게 했다. 현대 미술에서 메타 기술에 힘입어 〈집중에서 펼침으로〉 전환된 미적 에너지는 미술의 역사를 다시 쓰게 하고 있다. 1960년대 이래 앤디 워홀이건 백남준이건, 제프 쿤스이건 데이미언 허스트이건, 게르하르트 리히터이건 피터 핼리이건, 제프리 쇼이건 브루스 나우먼이건 재현 미술과 전통적인 회화주

609 마이클 러시, 「뉴미디어 아트」, 심철웅 옮김(파주: 시공사, 2003), 233면.

의에 대한 그들의 반달리즘vandalism — 파괴적 조형 의지와 욕망을 실현하려는 이념과 운동 — 을 움직이는 에너지의 양은 조형 공간을 탈평면화, 탈실재화하기 위해 시각 이미지가 작용하는 공간을 무질서와 무작위의 영역으로 늘려 나가고 있다.

이를테면 이미지들의 상호 작용을 실험하기 위해 디지털이나 프랙털 공간, 즉 다중 대화 공간multilogue으로의 확장을 시도한 〈인터랙티브 미디어 아트interactive media art〉가 그것이다. 인터랙티브 아트는 보드리야르가 제기한 〈사물들의 체계le système des objets〉와 시뮬라크르들이나 초과 실재들의 내파적 질서에 착안한 듯 오브제와 이미지 간의 〈상호 작용interaction〉에 주목한다. 그것은 특히 조형 예술로서 미술이 무엇인지에 대해 새롭게 질문하며 〈미술의 거듭나기〉를 실험하기 위해서다.

이렇듯 20세기 말 이래 〈불가공약성incommensurablility〉 — 이미 과학사가 토머스 쿤과 파울 파이어아벤트Paul Feyerabend는 과학의 역사에 대한 상대주의적 인식의 기초로서 패러다임 간의 불가공약성을 주장했는가 하면 포스트구조주의자 장프랑수아 리오타르는 〈포스트모던의 조건〉으로서 다양한 차이들의 불가공약성을 강조한 바 있다 — 을 특징으로 하는 오늘날의 문화와 예술은 아이러니컬하게도 철학과 미학의 종말을 부채질하는[610] 주요한 원인이 된 〈상호 텍스트성〉과 〈상호 작용〉에 관심을 기울여 왔다. 본래 비공약적이거나 반공약적인 상대주의와 개별적이거나 대칭적인 상호주의는 유유상종하듯 암묵적으로 연대하기 쉽기 때문이다.

더구나 인터랙티브 아트가 커뮤니케이션의 상호성을 장점으로 하는 테크놀로지에 편승할 경우 더욱 그렇다. 그 때문에 오늘날 조형 욕망을 가로지르는 반회화주의적 상상력과 창조와 욕

610 Anita Silvers, 'The Rebirth of Art', *The Death of Art*, ed. by Berel Lang(New York: Haven, 1984), pp. 228~229.

망의 역사를 새롭게 추동하는 신비의 마법인 포스트테크놀로지가 신종의 창조를 위한 이종교배나 환상적인 융합을 시도하고 있는 것이다. 메타 테크에 편승 공생phoresy하려는 현대 미술의 새로운 환경에서 종말과 시작의 병존과 자리바꿈이 세상을 어리둥절하게 하면서도 새로운 볼거리의 출현을 기대하게 하고 있는 까닭도 거기에 있다.

② 상상력과 테크놀로지의 융합

과학 사회학자인 토머스 휴즈Thomas Hughes는 프로메테우스가 신에게서 불을 훔쳐 인간에게 건네준 이래 인간의 욕망이 세상과 인간의 삶의 양식을 바꿔 놓았듯이 오늘날도 새로운 〈테크놀로지[611]가 세상을 다시 창조하고 있다〉[612]고 주장한다. 또한 빌 게이츠가 『미래로 가는 길The Road Ahead』(1995)에서 더 이상 미래를 앉아서 기다릴 수만은 없다고 주장한 까닭도 마찬가지이다.

　　그것은 무엇보다도 실재와 이미지의 상호 작용을 획기적으로 가능하게 하는 미디어들의 창조적인 융합 기능 덕분이다. 이를테면 MIT 미디어 연구소의 설립자인 니콜라스 네그로폰테Nicholas Negroponte가 『디지털이다Being Digital』(1995)에서 강조하듯 디지털화를 통한 다중간의 커뮤니케이션 수단으로의 〈인터랙티브 미디어〉가 그것이다. 그것은 유클리드 기하학으로는 예측 불가능한 프랙털 공간을 융합 ── 질주와 속도의 사상가로 불리는 철학자 폴 비릴리오Paul Virilio도 속도의 빛으로 인해 차원과 표상의 위기를

611　테크놀로지technology는 〈직물을 짠다〉는 뜻을 가진 인도-유럽어족의 teks에서 유래한 단어이다. 테크놀로지라는 용어는 1831년 하버드 대학교의 제이콥 비겔로우 교수가 『테크놀로지의 요소: 실용기술에 과학을 응용하는 문제에 관하여Elements of Technology: On the Application of the Sciences to the Useful Arts』에서 독창성과 관련하여 처음 사용하였다. 즉 〈만들고, 창조하고, 발명한다〉는 창조적 과정이 곧 테크놀로지라는 것이다. 토머스 휴즈, 『테크놀로지: 창조와 욕망의 역사』, 김정미 옮김(서울: 플래닛 미디어, 2008), 18면.

612　토머스 휴즈, 앞의 책, 21면.

겪는 〈동시화 시대era of synchronization〉에 있어서 테크놀로지의 예술 비평가임을 자칭하면서 〈우리는 하나가 아닌 두 개의 현실이 있는 세계, 실제와 가상이 존재하는 세계로 들어서고 있다〉[613]고 주장한 바 있다 ─ 하는 실용 기술을 창안하고 다중 대화 매체들을 발명하여 세상을 다시 창조하고 있기 때문이다.

주지하다시피 회화에 최후 통첩하며 캔버스를 떠난 백남준의 비디오 아트가 등장한 이래 오늘날의 여러 미술가들은 마법과도 같은 상호 작용 기술의 경연장에 뛰어들고 있다. 그들은 표상representation 미술의 종말과 현시presentation 미술의 지배를 암시하는 그 기술에 힘입어 이미지뿐만 아니라 서사들narratives의 시각적 상호 작용을 강조하는 인터랙티브 미디어의 응용을 실험하고자 한다. 이를테면 장피에르 이바랄, 게리 힐, 켄 파인골드, 칼 심즈, 피터 캠퍼스, 린 허시만 리슨, 제프리 쇼 등 많은 뉴미디어 아티스트들이 기발하고 환상적인 상상력을 동원하여 선보이고 있는 초과 실재적hyper-real 텍스트들이 그것이다.

(a) 게리 힐의 전자 언어학적 상호 작용

특히 비트겐슈타인의 언어 철학과 푸코, 데리다, 리오타르, 라캉 등 프랑스의 포스트구조주의자들의 영향을 받은 장피에르 이바랄, 게리 힐, 켄 파인골드, 칼 심즈 등의 작품들이 그러하다. 예컨대 1973년부터 비디오 작업을 시작한 미국의 조각가 게리 힐은 자신의 심상을 비트겐슈타인의 언어 철학에서 이끌어내어 이미지와 언어 간의 상호 작용을 시적으로 영상화하려 했다. 그것은 〈나의 명제를 이해하는 사람은 나의 명제를 통해 그것을 딛고 가서 넘어 올라가 버리면 마침내 그 명제들 ─ 우리가 던져 버려야 할 것은

613　마이클 러시, 『뉴미디어 아트』, 심철웅 옮김(파주: 마로니에북스, 2008), 188면. 이안 제임스 『폴 비릴리오: 속도의 사상가』, 홍영경 옮김(서울: 앨피, 2013), 173면.

원자적 사실들이 실제로 존재한다는 형이상학적 가정들이다 — 이 무의미함을 깨닫는다〉(말하자면 올라가 버린 다음에는 사다리를 버려야 하는 것처럼)는 비트겐슈타인의 주장을 연상케 하기 때문이다.

실제로 그의 작품들은 조각, 비디오, 오디오, 말로 된 텍스트spoken text, 글로 된 텍스트written text 등의 여러 요소들이 성공적으로 결합된 대표적인 융합 미디어 아트를 실현하는 것들이다. 이를 위해 그는 자신의 첫 비디오 설치 작품인 「벽의 구멍」(1973)에서부터 〈보이는 것은 보이지 않는 것의 복사〉로 간주한 나머지 갤러리의 벽을 두드리는 자신의 행동을 촬영한 비디오 테이프를 벽에 설치한 모니터에 상영했다. 그는 이를 두고 〈퍼포먼스에 대한 비디오의 기억〉이라고 부르며 그 뒤에도 줄곧 비디오로 자신만의 영상 시학의 세계를 보여 주고 있다.[614] 한마디로 말해 그는 비디오 설치를 통해 시각 언어와 움직이는 이미지 사이의 시간성과 상호 텍스트성의 개념을 천착하고 있는 것이다.

이를테면 비디오 아트를 스크린에서 해방시킨 「대재앙」(1987~1988, 도판192)에서의 퍼포먼스와 「키 큰 배」(1993)에서 시도한 상호 작용 미디어에 의한 이미지들의 융합 작업이 그것이다. 특히 그만의 인터랙티브 미디어 기술이 동원된 후자의 경우가 더욱 그러하다. 왜냐하면 거기서는 갤러리의 좁은 공간에 관람객들이 걸어 들어오면 공포 영화처럼 난데없는 인물들이 나타나 알아들을 수 없는 말을 웅얼거리며 관람자에게 다가오면서 공간 안에 걸려 있는 스크린 위에 그 이미지가 영사되기 시작하기 때문이다. 그는 이러한 방법 — 비디오 프로젝션, 멀티 모니터, 디지털화된 이미지 등 — 으로 1993년 휘트니 비엔날레에서 열린 도큐멘타 ⅨDocumenta Ⅸ의 가장 성공적인 작품을 선보였다.

614 마이클 러시, 앞의 책, 162면.

또한 「벽 조각」(2000)에 대해서도 그는 〈나는 초음속으로 외부에 나와 있다. 나는 비행 물체의 동체에 있는 느낌이다. ······ 나는 나의 현실real로부터 버려지는 느낌이다. 운동이 나를 교묘히 피해 가고 있다. ······ 나는 마비되어 있다. 차이는 소리를, 즉 소리의 벽을 통해서만 존재한다〉고 주장함으로써 현실과 가상 간의 상호 텍스트성이나 상호 작용을 간접적으로 문제시하고 있다.

이렇듯 현대 철학과 포스트테크놀로지가 융합된 그의 미디어 철학은 시간이 지날수록 자신의 설치 미술 작품들을 인터랙티브 미디어 아트의 새로운 경지에 올려놓고 있다. 이미 〈글쓰기의 유물론〉이라고 불리는(J.C. 한하르트J.C. Hanhardt에 의해) 『전자 언어학』(1977)에서 그는 단어, 소리, 이미지, 몸짓 등을 모두 언어로 간주하고, 그것들을 통해 표현하려는 의식 현상을 3분 40초 동안 시각화했는가 하면, 8분 28초짜리의 「창문들」(1979, 도판193)에서도 마찬가지의 융합 미학적 실험을 시도했다. 그 밖에도 그는 「첫 번째로 말하기」(1981~1983), 「현장에서」(1986), 「미디어 의식」(1987), 「1과 0 사이」(1993), 「어두운 반향」(2005) 등 수많은 작품에서 전자 언어학과 매체 기호학적 방법으로 르네상스 이후 수 세대 간 영향을 끼친 조토에 비유되어 〈오늘날의 조토Giotto of our time〉로 평가받기도 한다.

(b) 켄 파인골드의 개념주의적 비디오 아트

한편 라캉의 정신 분석학에 영향을 받은 미국의 비디오 개념 미술가인 켄 파인골드의 전자 미술은 1974년부터 정신 분석학과 기호학에 영향을 받아 심상의 이미지를 기호학적으로 표현하는 비디오 작업을 진행해 왔다. 그는 1976년까지 개념주의자 존 발데사리의 스튜디오에서 조수로 일하면서도 비디오, 영화 필름, 조각, 설치 작품 등을 통해 자신만의 작품 세계를 구축해 왔다.

1976년 비토 아콘치의 스튜디오로 옮긴 그는 16밀리미터 필름의 작품으로 첫 번째 개인전을 여는 동시에 밀레니엄 필름 워크숍에도 참여했다. 그는 이미 이때부터 개념주의 비디오 아티스트답게 작품들마다 언어와 이미지, 자아와 타자, 현실과 상상된 것 사이의 어떤 친밀성을 강조하는 라캉주의 정신 분석학과 기호학에 대한 관심을 반영하고자 했다. 마이클 러시Michael Rush는 〈그는 포스트모던적 실재를 《철학, 뉴스, 예술에 의해 분열된》 세계로서 묘사하기 위해 언어 상징들을 사용했다〉[615]고 말했다.

이를테면 여러 장의 스틸 사진들로 된 「순수한 인간의 잠」(1980)에서 보듯이 뉴스 기사(Watch Your Step)나 문자 광고(CAUTION, see other side) 등을 통해 TV에서 우리의 일상생활을 엄습해 오는 무의식의 공포를 개념적 이미지들로 분석하려는 듯 개념들과 무의식 간의 상호 연상 작용으로서 표현해 오고 있다. 그 밖에도 그는 「한 세계에서 다른 세계로의 낙수Water Falling」(1980), 「망각의 비유」(1981), 「성적 농담들」(1985), 「머리」(1999), 「우주의 중심으로서 자화상」(1998~2001, 도판194), 「만일·그러면If/Then」(2001, 도판195), 2002년 휘트니 비엔날레에서 선보인 퍼포먼스 공연 「미술, 거짓말, 비디오테이프」(2002), 「에로스와 타나토스」(2006), 「인간 상자」(2007) 등 비디오 작업을 통해 지금까지 수많은 융합 미학을 실험해 오고 있다.

그 가운데서도 1997년 도쿄 인터커뮤니티 센터의 인테리어를 위해 설치해 놓은 작품이 그의 인터랙티브 미디어 아트를 대표하고 있다. 또한 2001년의 작품인 「만일-그러면」은 조각과 비디오를 통해 그의 실존 철학적인 작품 세계를 잘 드러내고 있는 인터랙티브 아트의 문제작이다. 남녀 양성의 안드로진androgyne 모습으로 조각된 똑같은 두 개의 두상은 서로 각자의 실존에 대해 암

615 마이클 러시, 「뉴미디어 아트」, 심철웅 옮김(파주: 시공사, 2003), 117면.

묵적으로 대화하고 있다. 그 두상들은 타자로부터의 자아 인식을 위해 마주보고 자연 언어로 대화하기보다 시선을 달리한 채 소리 없는 언어로 대화하고 있다.

그러면 성별의 구분을 요구하지 않는 그 안드로진들은 누구일까? 그들은 다름 아닌 디지털 네트워크 속의 시뮬라크르들이다. 그들이 곧 신인류인 것이다. 그들은 더 이상 면대면face to face의 인간관계를 원하지 않는다. 그 시뮬라크르들은 똑같은 기호 언어로 소통하므로 실제로 얼굴을 마주할 필요가 없다. 가상 세계에 탐몰耽沒해 가는, 즉 가상의 질서에 의해 규격화된 채 얼굴이나 성별의 구분조차도 무의미한 사이보그로 변해 가는 그들이 실제의 현실에 실존하면서도 실존하지 않는 까닭 또한 거기에 있다.

이렇듯 파인골드는 사르트르가 〈출구 없는〉 현실 세계에서 겪어야 했던 전쟁과 죽음의 공포로 인해 「실존주의는 휴머니즘이다」(1945)를 외친 지 반세기가 더 지난 즈음에, 앞으로 도래할 무한한 가상세계에 대한 끝없는 여로의 두려움 속에서 인간의 실존-탈존Ex-istenz을 다시 묻고 있다. 왜냐하면 20세기 미술의 데카당스를 상징하는 그림의 홍수로부터 재빨리 도망쳐 나온 미술가들에게 지난날의 그림들로 되돌아가는 것은 무의미할뿐더러 시대착오적으로 느껴지기 때문이다.

하지만 그것은 디지털 영토로의 이민자들이 가상 현실에 먼저 안착하고픈 가로지르기의 욕망에 스스로 지배당한 탓이기도 하다. 실존에 대한 우상 파괴iconoclasm가 새로운 실존=탈존(탈존으로서 실존)에 대한 우상 숭배로 이어진 것이다. 이처럼 파인골드는 여러 작품들에서 실존탈존의 이중 상연적인 내적 인과성을 「만일-그러면」의 수사법으로 대신하며 「실존주의는 휴머니즘이다」의 의미를 새롭게 되새김질하고 있다.

또한 그것은 백남준, 브루스 나우만, 비토 아콘치, 한나 월

크 등 초기(1960년대)의 비디오 아티스트들뿐만 아니라, 비트겐슈타인의 철학이나 라캉의 정신 분석학에게 미술의 길을 다시 묻고 있는 게리 힐이나 켄 파인골드를 비롯하여 과거에 대한 노스텔지어를 역설적으로 해소해 낸 「역사의 기억이 컴퓨터의 기억과 만나다」(1985)의 레라 루빈Lera Lubin이나 모나리자의 얼굴 반쪽 사진과 레오나르도의 얼굴 반쪽 인쇄물을 컴퓨터(디지털)로 합성하여 이미지화한 「모나레오」(1987, 도판196)의 릴리언 슈워츠Lillian Schwartz 등에게도 마찬가지로 나타나는 징후였다.

왜냐하면 세기말의 뉴 미디어 아티스트들에게도 새로 등장한 미시 권력의 운송 수단(디지털)에 편승 공생phoresy[616]하려는 새로운 커뮤니케이션(인터랙티브 미디어의) 구조 속에서 미술의 본질과 정체성에 대한 반성과 모색은 예외 없이 요구되고 있기 때문이다. 심지어 이탈리아의 미래주의자들처럼 실제 공간에서 놀랍도록 달라진 속도만을 강조해 온 질주학자dromologist[617] 폴 비릴리오가 오늘날 〈이 세계에 모조simulation는 없으며 대리물substitution만이 있을 뿐이다〉라고 주장하는 까닭도 그것과 다르지 않다.

(c) 빅터 버긴: 미디어의 철학으로서 기호학적 사진 예술

빅터 버긴Victor Burgin은 1960년대 말부터 마르크스, 프로이트, 라캉, 바르트, 푸코, 데리다 등의 영향을 받은 개념주의 사진 예술가로 활동하기 시작했다. 그의 작품들이 자본주의의 거대 권력을 비판하는 좌파적 성향을 드러내면서도 여성의 성과 같은 미시권력 들에 초점을 맞춘 점에서 〈정치 예술political art〉, 또는 〈상황 미학

616 기생충학에서 편승 공생은 원래 다른 동물에 편승하여 이동하는 선충의 공생 능력을 의미한다. 선충은 어떤 환경에도 적응할 수 있는 높은 공생 능력을 가지고 있다. 이를 가리켜 〈운반 공생〉이라고도 부른다.

617 속도의 철학자 폴 비릴리오는 『속도와 정치Speed and Politics』(1986)에서 〈산업 혁명은 존재하지 않았다. 오직 질주혁명만이 있었다〉고, 또한 그는 민주 정체는 없었고 질주 정체dromocracy만이 있었을 뿐이라고 주장한다. 폴 비릴리오, 『속도와 정치』, 이재원 옮김(서울: 그린비, 2004), 117면.

situational aesthethics〉을 지향한다고 평가받는 까닭도 거기에 있다.

이를테면 그가 굳이 에드워드 호퍼Edward Hopper의 「밤의 사무실」(1940, 도판200)을 패러디한 사진 작품 「밤의 사무실」(1986, 도판199)을 선보인 경우가 그러하다. 버긴은 호퍼의 「밤의 사무실」을 안으로는 도덕적 욕망의 관계 속에서 인간이 겪어 온 심리적 갈등과 충동의 문제를, 밖으로는 자본주의 사회 체제 내에서 여성이라는 존재에 대하여 남성이 갖는 성적 욕망과 리비도의 문제를 다룬 작품으로 간주한다. 남성은 여성(의 성)에 대한 미시 권력 기구이고, 가부장적인 자본주의 체제에서는 더욱 그렇다는 것이다.

그것은 두 작품에서 보듯이 전통적인 가부장제에서 여성의 존재 의미나 역할에 대하여 (〈여성은 태어나는 것이 아니라 만들어진다〉는 시몬 보부아르의 주장처럼) 남성의 권위가 일방적으로 부여한 보조적 역할을 하는 존재임을 전제하고 있기 때문이다. 예컨대 호퍼의 그림 속에서 서 있는 비서(여성)와 책상 앞에 앉아 있는 상사(남성)와의 관계가 그러하다.

호퍼의 「밤의 사무실」은 〈부=권력〉을 생산하는 체제 속에서 그것의 연결 고리로서 남성·여성의 관계를 상징하고 있다. 이 관계에서 여성은 당연히 남성의 생물학적 타자로서의 존재임을, 나아가 에로틱한 충동에 대한 대리 보충의 상대임을 일종의 〈지상 명령imperative〉과도 같이 상징하고 있다. 하지만 그는 상사의 유무로 비교되는 같은 제목의 이 두 작품에서 〈밤〉 늦게까지 사무실에서 일하고 있는 여성의 상황을 통해 (전자의 작품이 지닌) 〈대리 보충supplement〉이라는 성차별적 의미를 묵시적으로 부각시키고 있다.

또한 1971년 이후부터 선보여 온 그의 사진, 필름, 회화 작품들은 정신 분석학적이고 기호학적 흔적이라고 불리기도 한다.

그는 언어, 무의식, 성에 관한 프로이트의 초기 작업 — 정신을 의식, 전의식, 무의식이라는 삼중의 부분[618]을 가진 것으로 간주한 — 으로 돌아가려는 라캉의 정신 분석학에 의존하여 이미지의 매개agency를 통해 얻는 자아 인식과 정치적 환경이 작품의 제작 과정에서 무엇보다도 중요하다고 생각했다. 그는 기존의 문화적, 상업적 영역에서 작품(재현물)을 창작할 경우, 그 이데올로기 속에 〈숨어 있는〉 의미를 탈코드화하는 작업의 중요성을 강조했던 것이다.

특히 1980년대에 들어서 그의 작품들은 우연의 일치, 상실, 욕망, 죽음 등에 관한 프로이트적인 주제를 탐구하는 정신 분석학에 각별한 관심을 드러내 보였다. 그의 저서 『사유하는 사진Thinking Photography』(1982)에서 그는 자신의 사진 작품을 관음 욕망이 아닌 〈사유 작용의 흔적trace〉이라고 주장한다. 그가 훗날 웹사이트 〈테이트Tate〉에 실린 글에서도 〈나의 목표는 여성의 역할을 호기심의 대상(객체)에서 호기심의 주체로, 보여 주는 대상에서 앎의 대상으로, 전시벽exhibitionism에서 인식 중독증epistemophilia에로 전환시키는 것이다〉[619]라고 주장한 까닭도 거기에 있다.

예컨대 상사(남성)의 부재로 성적 욕망을 희석시킨 「밤의 사무실」을 비롯하여 에두아르 마네의 「올랭피아」(1863, 도판197) — 성적 소비의 대상을 보여 주기 위해 벌거벗은 창녀와 흑인 하녀를 모델로 하여 그린 — 에 대하여 성차별과 인종 차별로 객체화된 성과 인종의 문제를 여성성의 주체로서 인식시키기 위해 패러디한 「올랭피아」(1982, 도판198), 존 에버렛 밀레이스John Everett Millais의 「오펠리아」(1851~1852) — 햄릿의 연인이자 자살로 삶

618 프로이트는 의식을 인식체계, 외부세계를 지각하고 질서짓는 것과 동일시한다. 전의식은 의지에 의해 의식 속으로 불려 올 수 있는 경험 요소들을 포함한다. 무의식은 전의식-의식체계로부터 보관되어 왔던 모든 것으로 만들어진다. 관측을 통해 프로이트는 일차적으로 성적이라고 스스로 생각한 기본 본능과 충동을 담고 있는 무의식의 체계를 가정했다. 그는 이들 충동 뒤에 숨은 에너지를 〈리비도〉라고 불렀다. 마단 사럽, 『알기 쉬운 자끄 라깡』, 김해수 옮김(서울: 백의, 1994). 21면

619 Victor Burgin, 'The Separateness of Things', Tate Papers, Issue 3(Spring, 2005).

을 마감한 비련의 여인 오펠리아를 그린 — 를 패러디하면서도 제목을 「다리」(1984)로 바꾼 사진 작품들이 그것이다. 실제로 그는 『안의·다른 공간들: 시각 문화 내의 장소와 기억*In/Different Spaces: Place and Memory in Visual Culture*』(1996)에서도 사진 작업상 미시 정치학적 입장에서 성차별이나 인종차별에 대한 〈탈구축적〉 분석 방법의 과감한 적용보다 더 적절한 수단은 없다[620]고 주장할 정도였다.

그는 1996년 미술 비평가이자 큐레이터인 로라 커팅햄Laura Cottingham과의 인터뷰에서도 그녀가 〈당신은 어떤 형식의 자의식을 작품의 제작 과정에 적용하나요?〉라고 질문하자 〈나는 대부분의 시간을 무의식에 이끌려 《욕망》이라는 단어가 제공하는 것들에 사로잡히곤 합니다.〉, 〈예술과 정치는 똑같이 자의식, 즉 자의적 의사 결정뿐만 아니라 무의식의 과정도 포함합니다. …… 나의 작품은 정치적 삶에서, 다시 말해 정치의 심리적, 성적 차원에서 무의식의 동작을 설명합니다. 그것은 일상의 정치적 삶에서 이미지와 무의식의 매개에 대해 자의식적입니다〉[621]라고 답한 바 있다.

1990년대 들어 그는 이미지를 디지털화하는 인터랙티브 아티스트로서도 활동하며 조형 욕망의 가로지르기를 전개하면서도 기호학적이고 정신 분석학적 상황 미학을 통해 자신의 미디어 철학을 구체화하려 했다. 이미 그는 『사유하는 사진』에서도 이미지와 무의식의 흔적이자 매개물로서의 사진을 이데올로기적인 상황에 무의식적으로 의존해 있는 이미지들이 지닌 정치적 의미를 코드화하는 작업으로 간주한 바 있다.

이를테면 그가 〈정치 미술〉로서 선보인 디지털 사진 삼면

620 Victor Burgin, *In/Different Spaces: Place and Memory in Visual Culture*(Berkeley: University of Califonia Press, 1996), p. 333.

621 *Journal of Contemporary Art 4*(Spring/Summer 1991), pp. 12~23.

화 「새로운 천사」(1995)가 그것이다. 거기서 그는 제2차 세계 대전시 공중 폭격으로 인해 모든 것을 상실한 장면을 몇 년 전에 찍은 사진에서 발췌한 겁먹고 무표정한 소녀의 얼굴 양쪽으로 배치해 놓았다. 그는 무엇보다도 전쟁의 공포에 질린 소녀의 무의식과 이미지에 대한 정치적 의미를 천사(기호)로 조작(코드화)하여 나름대로의 〈상황 미학〉을 실현시키려 했던 것이다.

또한 뉴 미디어 아티스트로서 버긴은 작품 이외에 수많은 논문과 이론적인 저서로도 자신의 미학과 철학을 확인시켜 오고 있다. 이를테면 『사유하는 사진』을 비롯하여 『어떤 도시들 Some Cities』(1996), 『안의-다른 공간들: 시각문화 내의 장소와 기억』(1996), 『기억나는 필름 The Remembered Film』(2004), 『상황 미학 Situational Aesthetics』(2011) 등 그의 비중 있는 여러 텍스트들이 그것이다.

(d) 장피에르 이바랄의 뉴 옵티컬 페인팅

장피에르 이바랄 Jean-Pierre Yvaral은 미디어 아트와 옵아트를 과학적으로 융합하여 뉴 이미지 페인팅을 선보이는 인터랙트 미디어 아티스트다. 그는 자신의 아버지인 빅토르 바자렐리 — 이미 기하학적 형태와 생동감 넘치는 색감의 조화를 수학적 계산에 의해 환상적으로 실현시킨 옵아트의 대가인 — 에게 가장 큰 영향을 받았다. 이바랄이 대표적인 컴퓨터 아티스트임에도 이제껏 디지털 테크놀로지를 활용한 옵티컬 페인팅 작업에 몰두해 오고 있는 까닭도 거기에 있다.

하지만 그는 수학적 계산에 의한 기하학적 생동감만으로 자신의 옵티컬 일루젼 optical illusion을 선보이지는 않는다. 그는 〈수학적 미술 numerical art〉이라고 불릴 만큼 바자렐리 이상으로 연산법 algorithm에 의한 옵아트를 시도하면서도 디지털 테크놀로지를 활용

하여 다른 패턴의 이미지 작업인 이른바 〈점성적astrological〉 초상화 작업을 해오고 있기도 하다. 예컨대 회화적 상상력을 철저하게 수학적 계산을 통해 기하학적으로 이미지화한 「입체의 구조」(1973), 「투명 구조」(1974), 「수평선의 구조」(1975, 1976, 1977, 도판201) 등이 전자에 해당한다면 초상들을 점성화하여 합성한 「조지 워싱턴」(1979), 「디지털화된 메릴린」(1993, 도판202), 「합성된 모나리자」(1989, 도판203) 등은 후자에 해당한다. 특히 1990년에 합성된 모나리자는 대수적인 분석을 통해 모나리자의 얼굴들이 위아래(천장과 바닥에 수직으로 배치), 좌우(양쪽 벽면에 수평으로 배치) 등 네 방향의 디지털 이미지로 재구성되었지만 2007년의 것은 동체의 연사사진처럼 횡으로 합성되어 있다. 그것이 릴리언 슈워츠의 「모나레오」나 「최후의 만찬」(1988)과의 내적 친연성(아이디어의 유사성)을 갖는 것도 그 때문이다.

이렇듯 장피에르 이바랄은 컴퓨터 그래픽과 옵아트가 결합된 여러 가지 유형의 이미지를 합성함으로써 지금껏 나름대로의 융합 미학을 모색해 오고 있다. 하지만 넓은 의미에서 보면 융합 미학은 또 다른 폐쇄 구조, 즉 거대한 파놉티콘panopticon 미학의 공고화를 부채질해 온 것도 사실이다. 아날로그(집적)에서 디지털(분산)로 테크놀로지의 획기적인 변화는 언어나 이미지의 커뮤니케이션 혁명과 미디어의 혁신을 가져온 동시에 그것의 상호 작용, 특히 융복합 작용을 통해 미증유의 〈디지털 네트워크〉를 형성해 오고 있기 때문이다.

실제로 전방위로 무한히 방사되는 분산 회로의 디지털 공간과 초과 실재들의 증강 현실인 가상의 공간은 펠릭스 가타리의 주장을 빌리자면 〈분자 혁명la lévolution moléculaire〉이 일어나는 정신과 기호의 순수한 블랙홀이다. 그는 그곳을 〈무한한 양자적 탈주선을 따라 긍정적으로 탈영토화된, 다시 말해 좌표계가 부재하는

무경계, 무구조의 영토〉로 간주한다. 하지만 그곳은 표현 기계들 — 가타리는 이를 상징적 기호 체계의 기계, 시니피앙의 기계, 권력의 기계 체계 등으로 표현한다 — 인 인터랙티브 미디어들로 인해 상호 주관성이나 상호 작용성에서 즉 범위, 속도, 연결성, 신호 체계, 간섭 능력 등에서 아날로그적인 상호성과는 비할 수 없이 빠르고 긴밀한 소통 구조網를 가지고 있다.

그것은 푸코가 지적하는 근대의 원형 감옥이나 사르트르의 「출구 없음」과는 비교할 수 없을 정도로 〈탈출구가 없는〉, 더구나 눈에 보이지 않으면서도 상호 작용으로 인해 〈블랙홀의 효과〉를 나타내는 파놉티콘을 형성해 오고 있는 것이다. 폴 에드워즈 Paul Edwards가 말하는 디지털 망에 의해 거대하게 형성된 『닫힌 세상 The Closed World』(1996)이 바로 그곳이다.

그런가 하면 프랑스의 미디어 철학자 피에르 레비Pierre Lévy도 그곳을 가리켜 집단 지성의 〈회전 도시une tournoyante cité〉라고 부른다. 거기서는 언어 중심주의가 지배해 온 기호학적 영토를 하이퍼 미디어들이 소리 없이 탈영토화시킨다. 언어와 문자 대신 다양한 영상이나 이미지와 같은 초언어를 비롯한 미지의 도구들로써 무언의 기호학이 새로운 현실을 탈권력적 기호학의 연속체로 바꿔 놓고 있다.

레비는 언어적 영토권도, 지배권도 없는 이러한 연결망을 미완의 기호들로 뒤덮인 회전 도시에 비유한다. 거기서 새로운 〈횡단의 공학〉이 만드는 〈망網의 기호학〉은 그 다양한 텍스트들에 대한 의미 규정을 새롭게 요구하고 있는 것이다.[622] 오늘날 가상과 실재의 융합망 속에서, 즉 〈여기에 지금〉과 같은 현전성과는 다른 원격현전telepresence의 광대역廣帶域인 거대 도시에서 제기되고 있는 뉴미디어의 철학과 예술이 상호 작용성interactivity을 강조하는

[622] 이광래, 『방법을 철학한다』(서울: 지와 사랑, 2008), 150~152면.

까닭도 거기에 있다. 그것은 무엇보다도 새로운 미디어의 철학과 예술이 (프랜시스 케인크로스Frances Cairncross의 표현대로 디지털 혁명[623]에 의해) 실재적 〈현전성과 거리의 소멸〉로 인해 인식과 소통의 경제에 있어서 전례 없는 (거리와 경계가 사라진) 넷스케이프의 혁명을 이룩한 탓이다.

오늘날 회전 도시민들은 1932년 영국의 소설가 올더스 헉슬리Aldous Leonard Huxley의 통찰력이 염려 속에서 공상해 낸 디스토피아로서 『멋진 신세계Brave New World』(1932)와는 다른 〈멋진 신세계Convergent New World〉 —— 〈실재가 아닌 잠재적으로 존재하며, 거기에 있지 않은 채 존재한다〉[624]는 이중적 불확정성을 계기로 하는 연속체continuum —— 에서 〈임장성의 융합〉으로 인한 존재론적 즐거움과 위안을 얻으려 하고 있다. 왜냐하면 그와 같은 융합은 플라톤의 상기설Anamnesis과 같은 원본idea과 가상 사이의 신화적, 인식론적 연결 기술이 아닌 원본 부재의, 그리고 무중심의 새로운 연결망 기술을 통해 이뤄지기 때문이다.

623 하버드 대학교 비즈니스 스쿨의 프랜시스 케언크로스Frances Cairncross는 1995년 『이코노미스트』에 기고한 글에서 이미 디지털 혁명으로 인한 거리의 소멸The Death of Distance을 주장했다.

624 피에르 레비, 『사이버 문화』, 김동윤, 조준형 옮김(서울: 문예출판사, 2000), 111면.

제3장

후위 게임으로서 미래의 미술

〈미래는 디지털로 통한다〉는 말처럼 광대역broadband의 이른바 〈통섭 도시Syncretized City〉[625] ─ 프랙털 차원의 복잡한 〈융합 다리들convergent bridges〉로 연결된 ─ 에 거주하는 〈기술적 프롤레타리아트 무산자〉인 다중은 더 이상 신이 창조한 지상의 길(로마)이 아닌 디지털이 안내하는 가상의 길(디지털), 즉 빌 게이츠Bill Gates가 주장하는 『길The Road』(1995)로 통행한다. 현재로서는 거리가 소멸된 그 길이 예측할 수 없는 미래로 가는 가장 가까운 길이기 때문이다.

프랜시스 케인크로스Frances Cairncross가 〈거리의 소멸로 인한 위치나 규모의 불문이 미래를 어떻게 재편성할 것인지?〉[626]를 궁금해 하는 까닭도 거기에 있다. 탈레스 이래 크고 작은 엔드 게임을 되풀이할 때마다 본질 해명을 위한 질문의 도상에서 역사를 이어 온 철학이 미래에 대하여 갖는 궁금증도 마찬가지이다.

20세기의 미술에서도 단토는 야스퍼스Karl Jaspers의 정의대로 철학이란 〈도상途上에 있는 것〉임을 다시 한 번 확인하려 했다. 앞에서도 말했듯이 〈나는 미술의 종말이라는 말로써 수세기에 걸쳐 미술사 속에서 전개되어 온 하나의 내러티브의 종말을 의미하려 한다. 이 내러티브는 선언문의 시대에서는 불가피했던 갈등들로부터 해방되면서 종말에 도달하였다〉는 그의 예단적 반성이 그것이다. 여기에서 그는 미술의 종말이란 미술의 죽음이나 마감이 아니라 하나의 내러티브의 종말임을 적시한 바 있다.

또한 그는 그것을 가리켜 〈갈등으로부터의 해방〉이라고도

625 필자의 〈통섭(通攝)〉은 미국의 사회생물학자 에드워드 오스본 윌슨이 주장하는 생물학적 환원주의의 통섭(統攝)과는 다르다. 그것은 중심(유전자 결정론적 생물학)에로의 환원과 포섭이 아니라 현실과 가상 간의 경계를 넘나들며 상호 융합하는 무중심의 다중적 횡단성을 의미한다. 따라서 통섭적 이동의 개념 역시 프랙털 아고라(필자는 이를 무중심, 무경계의 연속체continuum로서 통섭 도시라고 칭한다)의 무한 확장을 위한 전방위적 〈디지털 투어리즘digital tourism〉에서 비롯된 것이다. 이광래, 『방법을 철학한다』(서울: 지와 사랑, 2008), 34면.

626 프랜시스 케인크로스, 『거리의 소멸과 디지털 혁명』, 홍석기 옮김(서울:세종서적, 1999), 16면.

139 「디너파티」 상세, 〈왼쪽 위부터 시계 방향으로 버지니아 울프,
조지아 오키프, 수전 B. 앤서니, 에밀리 디키슨의 접시〉

140 바버라 크루거, 「무제: 너의 육체는 싸움터다」, 1989

141 바버라 크루거, 「무제: 나는 산다, 그러므로 나는 존재한다」, 1987

142 신디 서먼, 「무제 #264」, 1992

143 신디 셔먼, 「무제 #205」, 1989

144 세리 레빈, 「샘: 마돈나」, 1991

145 셰리 레빈, 「바디 마스크」, 2007

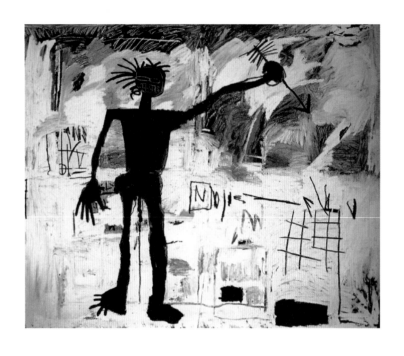

146 장미셸 바스키아, 「자화상」, 1982

147 장미셸 바스키아, 「모나리자」, 1983

148 장미셸 바스키아, 「분」, 1983

149 장미셸 바스키아, 「찰스 최고」, 1982

JACKIE ROBINSON
VERSUS

150 장미셸 바스키아, 「재키 로빈슨」, 1982
151 장미셸 바스키아, 「슈거 레이 로빈슨」, 1982

152 장미셸 바스키아, 「무제: 손의 해부학」, 1982

153 앤디 워홀, 「바스키아 초상」, 1982

154 장미셸 바스키아, 「두 사람」, 1982

155 장미셸 바스키아, 「죽음의 오아시스」, 1981

156 장미셸 바스키아, 「죽음에의 승마」, 1988

157 키스 해링, 「무제: 자화상」, 1986
158 키스 해링, 베를린 장벽의 벽화, 1986

160 키스 해링, 「침묵=죽음」, 1989

161 키스 해링, 〈아이콘〉 시리즈 중 「빛나는 아기」, 1990

162 줄리언 슈나벨, 「망명자」, 1980

163 카라바조, 「과일 바구니를 든 소년」, 1593

164 줄리언 슈나벨, 「환자와 의사들」, 1978

165 줄리언 슈나벨, 「엔조의 초상화」, 1988

166 에릭 피슬, 「몽유병자」, 1979

168 게오르그 바젤리츠, 「엘케」, 1976

169 게오르그 바젤리츠, 「드레스덴에서의 만찬」, 1983

170 데이비드 살르, 「더 큰 격자」, 1998

171 세리 레빈, 「큰 체크 #10」, 1987

172 피터 핼리, 「프로이트적 회화」, 1981

173 피터 헬리, 「굴뚝과 통로가 있는 감옥」, 1985

174 피터 헬리, 「지하실과 노란 감옥」, 1985

175 피터 핼리, 「수퍼드림」, 1991

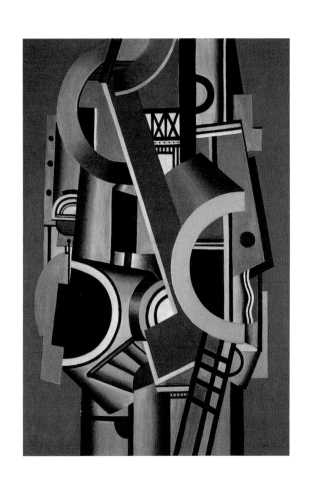

176 페르낭 레제, 「기계적 요소」, 1924

177 에두아르 마네, 「풀밭 위의 점심 식사」, 1863

178 클로드 모네, 「풀밭 위의 점심 식사」, 1865~1966

179 파블로 피카소, 「풀밭 위의 점심 식사」, 1961

180 알랭 자케, 「풀밭 위의 점심 식사」, 1964

181 데이미언 허스트, 「신의 사랑을 위하여」, 2007

182 데이미언 허스트,
「살아 있는 사람의 마음 속에 존재하는 죽음의 물리적 불가능성」, 1991

Photo: Prudence Cuming Associates Ltd

183 데이미언 허스트, 「찬송가」, 1999~2005

184 세라 찰스워스, 「인물들」, 1983~1984

185 박서보, 「묘법 No. 110113」, 2011

188 산드로 키아, 「무제」, 2001
189 산드로 키아, 「BMW 아트카 13」, 1992

190 로즈마리 트로켈, 「무제: 여성의 일」, 1989

191 칼 심즈, 「갈라파고스」설치 모습과 이미지들, 1997

192 게리 힐, 「대재앙」, 비디오 이미지, 1987~1988

193 게리 힐, 「창문들」, 비디오 이미지, 1979

194 켄 파인골드, 「우주의 중심으로서 자화상」 상세, 1998~2001

195 켄 파인골드, 「만일·그러면 If/Then」, 2001

197 에두아르 마네, 「올랭피아」, 1863

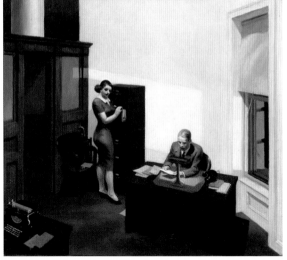

199 빅터 버긴, 「밤의 사무실」, 1986
200 에드워드 호퍼, 「밤의 사무실」, 1940

201 장피에르 이바랄, 「수평선의 구조」, 1977

202 장피에르 이바랄, 「디지털화된 메릴린」, 1993

203 장피에르 이바랄, 「합성된 모나리자」, 1989

204 블라디미르 쿠쉬, 「싹들의 바다」, 2012

206 제임스 터렐, 「웨지워크」, 2014

209 로버트 어윈, 「무제」, 1971

표현한다. 종말이 곧 해방이라는 것이다. 그는 종말이 끝이나 폐쇄가 아니라 시작이고 개방임을 시사한다. 미술을 위한 미술의 내러티브가 끝나고 미술을 위한 철학의 내러티브가 시작되었다는 것이다. 다시 말해 그는 종말 이후의 미술, 즉 〈철학을 지참한 미술〉, 〈철학하는 미술〉을 통해 미술의 신작로를 열어 주려 한다.

　　그가 『예술의 종말 이후』의 서문에서 〈아무리 영광스러웠다 하더라도 과거의 예술을 영광스러운 것으로 찬양하는 것은 예술의 철학적 본성에게 환영을 유산으로 남겨주는 꼴이 된다〉고 염려하는 이유도 그 때문이다. 그래서 그는 〈역사적 현재에 있어서 다원주의적 예술계가 앞으로 도래할 정치적 전조가 될 것이라고 믿는 것은 얼마나 멋진 일인가!〉[627]를 굳이 외친다.

　　〈통섭 도시로 가는 도상에서〉 초과 실재를 도구 삼아 현실적인 삶을 살아야 하는 현대인은 누구나 현재의 연속이자 아직 도래하지 않은 미래를 위해 꿈꾼다. 〈지금, 그리고 여기hic et nunc〉를 새로운 서사로 의미화하기 위해서다. 다원주의의 후위로서 다가올 미래도 지금 여기로부터 시작하는 것이고 연장되는 것이기 때문이다. 그래서 미술의 종말에 대한 서사일지라도 그것이 서사의 끝이 아니라 또 다른 시작으로 연장된다.

　　하물며 종말 이후도 마찬가지이다. 서사의 소멸이 아니라 또 다른 패러다임으로 서사의 전환(거시화)이 이루어지기 때문이다. 이를테면 누구보다도 먼저 거시 서사의 인식론적 단절을 간파한 백남준의 서사 인식에 보았듯이 해체와 종말의 징후 속에서 해체의 후위로서 다가올 복잡계의 세상을 눈치챈 그는 이미 포스트해체주의의 새로운 인식소가 될 〈융합의 서사〉를 시도하고 있었던 것이다.

627　Arthur Danto, *After the End of Art: Contemporary Art and the Pale of History*(Princeton: Princeton University Press, 1997), p. 98.

1. 포스트해체주의 시대의 미술

엔드 게임의 반작용으로 시작한 해체의 후위, 즉 포스트해체주의 post-déconstruction 시대는 시간이 지날수록 단층적 탈구축(해체)보다 〈다층적 융합〉이 후위 시대의 인식소로 자리 잡을 것이다. 시공적 거리가 소멸되는 동시 편재적ubiquitous 테크놀로지에 편승한 융합과 계면이 이전과는 전혀 다른 거대 구축의 패러다임이 될 것이기 때문이다.

1) 포스트해체주의 시대란?

〈플러스 울트라〉, 즉 포스트해체주의는 〈그 너머의 세상〉을 가리킨다. 해체주의, 그 너머의 세상(통섭 도시) 풍경이 이전과는 비교할 수 없을 정도로 더욱 더 열개화裂開化, 분산 구조화digital network, 다층화, 동시화, 편재화, 거시화를 거쳐 마침내 융합화, 무구조화를 지향한다면 그것이 바로 초구조의 프랙토피아를 지향하는 플러스 울트라(더욱 더)의 세상일 것이다.[628]

　　포스트해체주의 시대에 지구상의 문화적 폐역clôture이란 더 이상 존재하기 어렵다. 그 원인 가운데 하나는 유비쿼터스 테크놀로지 때문이고, 다른 하나는 위성 정보 네트워크 때문이다. 적어도 이러한 것들이 지닌 메타 테크놀로지는 지상의 문화적 진공 상태를 더 이상 허용하려 하지 않는다. 전방위적으로 연결되는 동시적

628　이광래, 『방법을 철학한다』(서울: 지와 사랑, 2008), 144면.

공간은 광속도로 지구상의 동시성을 실현할 뿐만 아니라 원격 커뮤니케이션telecom의 그물망으로 인해 그 무한 편재성도 과시한다.

그러면 플러스 울트라의 시대, 즉 포스트해체주의 시대는 어떤 세상일까? 한마디로 말해 그 세상은 무구조, 무경계의 무한 공간, 즉 〈통섭 도시〉이다. 해체주의, 그 너머의 세상, 해체의 후위에서는 실제 공간에서의 파편화, 미분화, 분산화, 열개화, 탈중심화라는 해체의 오리엔테이션을 미지(x)의 가상 공간으로 확장시킴으로써 〈구조 없는 구조〉의 징후가 더욱 뚜렷해진다. 그 너머의 세상이 〈상대적 무구조에서 절대적 무구조로〉 전환하기 때문이다.[629] 오늘날 디지털 테크놀로지가 새롭게 구축하고 있는 플러스 울트라의 구조가 바로 그것이다.

실제로 21세기의 문화와 예술의 변화를 이끄는 기술들 가운데 디지털 기술만큼 강력함과 확장력을 가진 통섭 기술은 없을 것이다. 탈중심화를 상징하는 디지털화digitalization는 1980년대 이후 일상인들의 삶뿐만 아니라 예술의 창작을 위한 도구로 활용하게 되면서 텔레매틱스, 로보틱스, 이동 통신 기술, 뉴미디어 등 메타 기술들의 등장에 따라 그 표현 영역을 전방위로 분산하거나 증강시키며 확장해 왔다. 그 때문에 포스트모더니즘이나 해체주의에서 논쟁되었던 〈저자의 죽음〉이나 〈텍스트로서의 작품〉, 그리고 〈독자의 권리〉 등 탈구축의 관념은 디지털 문화와 예술의 주요 개념이 되어 지금까지도 감상자들의 태도는 물론 그것과의 〈공유〉에 대한 관념에 결정적인 영향을 주고 있다.

이렇게 보면 플러스 울트라의 세기는 예술에서도 예측할 수 없을 정도로 〈증강 현실〉을 통해 도래할 것이다. 다양한 기술의 융합은 실제 현실과 가상 현실이 〈통섭된〉 거시 질서를 실현시킬 것이기 때문이다. 하지만 그와 같은 해체의 후위는 실제로 이미

629 이광래, 앞의 책, 314~316면.

도래한 것이나 다름없다. 각종 뉴미디어 기술에 의한 통섭과 융합의 징후들이 그것이다. 또한 그 기술에 의한 실제와 가상의 융합 네트워크는 이미 지상에서 일상의 영토를 가능한 한 지배하는 초유의 제국인 다중의 복잡한 통섭 도시를 건설하고 있는 것이다.

하지만 해체의 후위에서는 탈구축(해체)과 융합이라는 이율배반적인 두 요소들이 동거하며 상호 작용한다. 거기서는 복잡성complexity과 전일성wholeness이라는 상극성이 충돌하기보다 기술적으로 융합하는 것이다. 그 때문에 후위의 시대는 진행될수록 우리에게 더욱 환상적인 스펙터클(구경거리)을 제공할 것이다. 그것은 다름 아닌 다중적인 망網의 통섭 기술이 지향하는 거시 이념, 즉 전일주의全一主義가 만들어 내는 다이내믹한 현상으로서의 〈복잡한complex〉[630] ── 혼란스러워 보이지만 질서 정연한 ── 세상인 것이다. 왜냐하면 그 전일성은 다양한 겉모습 뒤에 숨어 있는 〈보이지 않는 손〉처럼 공통된 질서를 출현시키면서 복잡계complex system를 하나의 거대한 시스템으로 통섭 도시를 구축하고 있기 때문이다.

오늘날 그 도시에서는 단순 회로의 선형적 사고방식에 의한 인과관계로 지상에 구축한 전통적인 커뮤니티의 해체 현상을 분석하거나 설명하기 어렵다. 통섭의 도시인들은 다양한 요소들을 서로 연결시켜 누구도 예상하지 못한 복잡하고 창의적인 현상을 만들어 내기 때문이다. 그러한 메타 커뮤니티에서는 통섭의 미학을 즐기려는 제프리 쇼(도판 207, 208)를 비롯하여 빌 비올라Bill Viola, 게리 힐(도판 192, 193), 애드리언 파이퍼Adrian Piper, 블라디미르 쿠시Vladimir Kush(도판 204, 205) 등에 이르기까지 많은 미술가들의 경우도 마찬가지이다.

630　complex는 라틴어 complexus에서 유래했다. 하지만 그것은 본래 〈엮는다〉는 뜻의 그리스어 pleko와 〈함께〉라는 뜻의 접두사 com이 결합된 단어이다.

그들도 메타 행위자로서 다중의 통섭인들이 〈통섭 기계들 =시뮬라크르들〉을 통한 시뮬라시옹으로 그 커뮤니티의 복잡한 시스템을 설명하려는 것과 다를 바 없기 때문이다. 이를테면 21세기의 초현실주의자 쿠시가 시도하는 디지털 판화 기법Giclée의 작품들에서 보듯이 그들은 마치 양자 역학적 상상력이라도 발휘한 듯 다양한 통섭적 이미지들을 표현함으로써 그 커뮤니티의 공민권도 인증받으려 한다.

2) 통섭하는 미래의 미술

이미 이젤로부터 해방된 지 오랜 미술도 통섭 도시Pataphysical city로, 그 제국의 영토로의 이행이 점차 빨라지고 있다. 적어도 반세기 이전에 예인선처럼 등장한 (백남준의) 비디오 아트가 오늘을 이끌어 왔듯이 포스트해체주의를 특징 짓는 다양한 통섭 기술들은 미술의 내일도 메타 커뮤니티를 통섭하며 넷스케이프를 연출하고 있다. 그뿐만 아니라 그것들은 시간이 지날수록 해체의 후위에 대한 통섭 미학과 그 예후aftereffect도 더욱 〈창발적으로〉 드러낼 것이다. 예컨대 이미 국내에서도 라캉의 정신 분석학과 해체주의를 평면에서 다양하게 상징적으로 표상화해 온 권여현의 새로운 실험적 시도인 영화 「맥거핀 욕망의 에필로그Epilogue of Macguffin Desire」(2015)의 상연이 그것이다. 그는 오딜롱 르동의 파스텔화 「오펠리아」(1903)를 연상케 하는 회화 작품들의 시리즈인 〈오펠리아의 연못〉(2015)의 전시와 동시에 라캉의 욕망 실현의 과정들 ─ 상상계 → 상징계 → 현실계 ─ 을 「아베마리아」나 「어메이징 그레이스」 등을 배경 음악으로 한 정신 분석학적인 영화를 상연함으로써 〈파타피지컬 아트〉의 본격적인 출현을 예고하고 있기 때문이다. 모름지기 그는 인간의 욕망 실현의 과정을 정태적 평명과 동

태적 영상의 이중 상연을 통한 공시적, 공감각적인 〈맥거핀 효과 MacGuffin Effect〉를 조형 예술에서도 기대하고 있는 것이다.

① 후위의 배경들

해체에서 그 후위에 이르기까지를 돌이켜 보면 단색화적 종말의 드라마 이후 추상 미술은 부정을 통해서만 도달할 수 있는 어떤 것 이라는 의미에서 스스로를 신의 위치까지 격상시킴으로써 일종의 초월적 신학으로까지 간주해 온 게 사실이다. 사실적 이미지에 대한 내러티브의 공간인 캔버스는 더 이상 재현의 현실태가 아니다.

　　그것은 이미 재현 대상과의 인식론적 단절과 배제의 공간 으로 바뀌었기 때문이다. 이미지의 미시 서사적 단절 현상이었던 추상 미술의 등장이 재현을 부정함으로써 단지 이미지의 잠재태 만으로 존재하려는 이유가 거기에 있을 것이다. 게다가 광화학 photochromy이나 열전기학, 정전기학 등 첨단 기법의 등장으로 인한 재현에 대한 불확실성과 불신 때문에 추상 미술은 재현의 세계를 믿지 않으려 하는 것이다.

　　한편 들뢰즈는 이것을 이미 영화 현상에서 더욱 분명하게 간파한 바 있다. 그는 이미지와의 관계를 재현이나 가시성의 관계 가 아닌 양식이나 상궤를 벗어난 일종의 이탈 운동으로 간주한다. 그에 의하면 이 운동은 오히려 〈세계의 중단suspension〉을 수행하거 나 가시적인 것에 교란을 일으킨다. 이 교란은 페르디난트 아이젠 슈타인Ferdinand Eisenstein이 원했던 대로 사유를 가시화하는 것이 아 니라 사유 안에서 사유되지 않는 것, 시각 속에서 가시화되지 않 는 것을 가리킨다. 사유에 가시적인 것을 부여하는 것은 운동이 아니라 세계의 중단이며, 이때 가시화되는 것은 사유라는 대상이 아니라 끊임없이 사유 안에서 솟아오르고 폭로되는 활동[631]이라는

631　D.N. Rodowick, *Gilles Deleuze's Time Machine*(Durham: Duke University Press, 1997), p. 191.

것이다.

오늘날 디지털 예술가들의 작업 대상들은 가상 현실 안에 거주하는 존재자들이다. 가상 현실 속에서 속성들은 물리적 대상들에 구체적으로 구현되는 것이 아니라 등위의 체계에 숫자적으로 기술된다. 컴퓨터 안에 창조된 세계는 전통적인 조형 예술에 의해 구축된 세계와 달리 일시적이며, 그 세계를 구성하는 존재자들은 추상적이고 비물질적이다. 그러나 컴퓨터 시뮬레이션은 어떤 종류의 재현보다도 실재와 유사하며, 때로는 실재와 동등한 기능을 하기도 한다.[632] 현재의 디지털 테크놀로지가 예술계에 가져온 변화는 단절적 혁명이지만 포스트모더니즘의 예후 속에서 나타난 〈다중대화multidialogue〉의 논리를 극대화한 것이다.

그럼에도 오늘날 예술과 테크놀로지는 서로를 분리시킬 수 없도록 가공할 만한 융합을 실험하고 있다. 이를테면 실제와 가상 현실을 가릴 것 없이 전방위적 네트워크로 연결된 컴퓨터 단말기들이 과거의 미술관을 대체함으로써 가상과 실재의 구분마저도 점점 모호하게 하고 있다. 더구나 컴퓨터와 인터넷의 사용이 급증하면서 메타 행위자들에게는 유기적 신체와 기계적 사이보그의 구분 또한 의미를 잃어 가고 있다. 이처럼 일상의 혁명을 가져오는 디지털 테크놀로지의 발전으로 인한 가상 현실과의 융합적 경험은 실제 현실의 단층적 경험을 압도하고 있는 것이다.[633]

실제로 발터 베냐민이 1930년대의 영화를 보고 예측했던 예술의 유일무이성의 부재와 오라AURA의 몰락은 오늘날 이미 디지털화 이후 한층 두드러진 현상으로 나타나고 있다. 복제품이 무한히 재생산될 수 있는 구조에서 예술 작품은 이전과 같은 신비화된 영토와 영주의 지위를 갖지 못하고 모든 사람에 의해 언제 어

632　미학대계간행회, 『현대의 예술과 미학』(서울: 서울대학교출판부, 2007), 404면.

633　미학대계간행회, 앞의 책, 406면

디서나 변형 가능한 열린 텍스트로 제공되고 있기 때문이다.

융합 현실과 융합 미학이 구체화되기 이전임에도 들뢰즈는 이미 포스트모더니즘 시대의 영화의 생존 조건을 커뮤니케이션과 정보 기술이 벌이는 내적(융합적) 투쟁으로 규정한 바 있다. 그는 무엇보다도 디지털 정보화 시대에는 새로운 생산력마저도 기존의 생산 관계로 환원되는 것에 대하여, 다시 말해 사유가 상거래로, 개념들이 상품화로, 대화나 양식이 새로운 교환 형식으로 환원되고 있다고 염려하기 때문이다.

주지하다시피 오늘날 우리에게 실제로 부족한 것은 소통이나 정보가 아니다. 과잉의 소통과 정보가 도리어 우리를 괴롭히고 있다. 디지털 인텔리겐챠에게는 진리나 지식도 부족하지 않다. 하물며 후위 시대인 미래 사회의 신인류에게는 지식, 문화, 예술 모두에서 더욱 그럴 것이다. 들뢰즈의 충고대로라면 우리 시대의 일상생활은 이처럼 디지털의 정보 문화에 깊이 지배당하고 있기 때문에 영화나 미술을 통한 이미지와 기호의 관계를 정립하기 위한, 또는 보기와 말하기를 이미지로 형상화하기 위한 새로운 방식의 마련이 더 한층 중요해졌다. 더구나 후위시대에는 영상 예술(영화)뿐만 아니라 조형 예술(미술)도 우리가 사는 지금 여기의 실제 공간보다 가상 공간과 융합된 미래의 서사에 미학적 가치를 부여해야 할 것이다.

② 후위의 미학

탈구축 이후의 미술은 굳이 들뢰즈의 주장이 아니더라도 해체주의 시대의 추상 미술이 신앙하는 초월적인 부정의 신학보다도 이 세계가 가진 기술 결정론적 변형의 역량을 믿지 않을 수 없을 것이다. 예컨대 제임스 터렐James Turrell의 최근 작품 「밀크 런」(2002), 「웨지워크」(2014, 도판206), 제프리 쇼의 「읽을 수 있는 도시」

(1989, 도판207)나 「이룰 수 없는 사랑」(2008) 등에서도 보듯이 매혹적인 광채와 거대한 프로젝션의 결합은 프로젝션 장비의 발달로 미술관 벽 크기에 육박하는 전시 평면을 만들어 광대하고 신비로운 이미지 공간을 제공함으로써 관람자들을 화면 속의 멋진 배우와 동일시하게 했다.[634]

이처럼 디지털 기술, 융합 기술, 계면 기술 등 시공간의 놀라운 통섭 기술 시대로 진입할수록 우리는 지금과 전혀 다른 생성을 더욱 야기하며 새로운 존재 양태의 내재성을 표현하는 힘들의 관계나 권력 의지를 호출해야 한다. 그렇게 함으로써 물리적 현실과 동시에 공존하게 될 가상 현실, 나아가 〈증강 현실〉 — 각종 시공간의 통섭과 융합이 이루어지는 — 에서 미술과 과학 기술, 그리고 철학은 생성의 화신으로서 잠재태와 새로운 관계를 맺게 될 것이다.

다시 말해 포스트해체주의의 미술과 후위의 미학은 과거, 현재, 미래의 코드를 초월하며 지금과는 전혀 다른 현실에서 후위 시대의 잠재적 사건들을 통섭한 작품들을 창조해 낼 것이다. 예를 들어 지각과 시각에 관한 한 정서의 제시자이자 창안자며 창조자인 미술가들에 의해 회화에서 꽃의 역사가 지각, 정서, 감각의 집적으로 구성된 시대마다의 기념비가 되어 왔듯이 후위 시대의 새로운 미술도 꽃들에 대한 참신한 지각과 정서의 창조를 부단히 실험하면서 그 생성과 창조를 위한 투쟁을 멈추려 하지 않을 것이다.

팝 아트 이래 현대 미술은 작품에 대한 효과적 정보가 작품의 제반 가치를 증폭시키는 결정적 요인이 된다는 사고를 토대로 보급과 유통이 이루어져 왔다. 대체로 큰 규모의 작품들이 성행하는 최근에 와서는 그러한 큰 작품 제작 과정의 복잡성과 어려움 및 대수집상, 큰 전시관에만 적합한 난점으로 인해 작품의 원활한 보급을 위한 다양한 정보물이나 매체의 필요성이 더욱 커지

634 할 포스터 외, 『1900년 이후의 미술사』, 배수회 외 옮김(서울: 세미콜론, 2007), 654면.

고 있다.

　미술 평론집이나 대중매체에 실린 정보는 후위 시대의 미술과 미학이 지향하려는 물신주의fetishism 성향을 부채질하는 데 간접적인 공헌을 하고 있다. 매너리스트 시뮬레이션 방식은 바로 그 미술과 미학에 대한 사회적 관심을 재정립시켜 줄 수 있다. 즉 지나친 피상성을 배척하고 과거의 역사를 현실에 비추어 재조명하고 있는 까닭에 미술은 허황된 것이라고 보는 사회 일각의 편견을 쇄신시켜 줄 수 있다.[635]

　적어도 미래의 미술사는 철학자 미셸 푸코나 질 들뢰즈, 또는 미술사가 한스 제들마이어Hans Sedlmayr의 생각마저도 뛰어넘는 지금까지 미술이 경험해 보지 못한 조형의 조건에서 쓰일 것이다. 다시 말해 그것은 시공간의 변화에 따라 달라진 이미지의 생성과 소통으로 인해 어떤 생소한 즉물적 형상성literal figuration이 출현함으로써 종말과 목적을 동시에 함의하는 〈또 다른 엔드 게임〉을 주목해야 하기 때문이다. 결국 후위 시대가 진행될수록 새로운 조형 의지와 미학 정신, 즉 또 한번의 코페르니쿠스적 혁명을 경험하는 〈바깥으로의〉 사고가 물리적 공간과 가상 공간들을 통섭하면서 개방적인 총체성을 더욱 적극적으로 실현시킬 것이다.

　미술관이나 음악회에서도 미래의 관람객은 얼마든지 뉴미디어에 의한 인터페이스나 인터랙티브 아트에 빠져들 수 있다. 앞에서도 말했듯이 미래의 인간은 뇌가 저장되어 있는 기억 흔적을 읽으면서 관람에 필요한 정보를 소환할 수 있을 것이다. 그뿐만 아니라 새로운 정보와 저장된 정보를 동시에 합성하며 감상할 수도 있다. 심지어 감상자의 의식이나 감정을 다른 사람의 뇌로 전송하게 될 것이다.

　더구나 생각이나 느낌, 기억이나 상상을 자유롭게 할 수 있

635　아킬레 보니토 올리바, 『슈퍼아트』, 안연희 옮김(서울: 미진사, 1996), 16~19면.

는 신경 칩을 중추 신경계에 접속하는 소프트웨어가 개발된다든지, 또는 기억이나 의식의 교환과 소통을 가능케 하는 뇌의 송출용 장치가 개발된다면, 다시 말해 각종 인트라넷과 인터넷이 교류하는 융합 네트워크가 구축된다면 미래에는 후위의 철학이나 미학뿐만 아니라 모든 문화도 융합현실적이고 통섭주의적일 수밖에 없을 것이다.

2. 새로운 빛의 출현과 스펙터클 쇼

양식의 축제와도 같았던 20세기 미술의 마지막 판을 〈엔드 게임〉이라고 한다면 21세기의 그것은 〈스펙터클 쇼spectacle show〉가 될 것이다. 미술의 놀이 마당hardware뿐만 아니라 놀이 방법software도 기상천외하게 바뀔 것이기 때문이다.

본래 〈스펙터클〉은 프랑스의 영화 감독이자 제작자인 기 드보르Guy Debord가 『스펙터클 사회La société du spectacle』(1994)를 발표하면서 주목받기 시작한 개념이다. 여기서 스펙터클은 구겐하임 미술관과 같이 〈고도로 축적되어 이미지가 된 자본〉을 가리킨다. 그의 주장에 따르면 스펙터클은 이미지들의 집합이 아니라, 이미지들에 의해 매개된 사람들 간의 횡적 연결망이나 사회적 관계의 양상이다. 또한 스펙터클은 물질적으로 표현된 하나의 실질적인 세계관이자 대상화된 하나의 세계관이기도 하다.

그러므로 그는 스펙터클이 정보나 선전 또는 광고물이나 곧바로 소비되는 오락물이라는 특정한 형태 아래 사회를 지배하면서 현대인의 삶에 있어서 전형적인 하드웨어이면서도 소프트웨어를 이루고 있다고 주장한다. 이를테면 〈증강 현실the augmented real-ity〉과 같은 통섭의 스펙터클은 이미 메타 이미지들의 홍수 속에서 살아야 하는 현대인의 삶의 형국이 된 것이다.

1) 통섭 도시와 파타피지컬리즘

통섭의 증강 현실은 그것 자체가 스펙터클 스페이스다. 그것이 곧 실제 현실과 가상 현실로 확장된 광대역의 무한 공간이기 때문이다. 다층 현실간의 인터페이스와 시공간의 동시 편재가 이뤄지는 그곳이야말로 낯설면서도 매혹적인 〈미러클 스페이스〉다. 그것은 이미 신인류인 통섭 도시인pataphysical species ── 프랑스의 공상과학적 극작가이자 소설가인 알프레드 자리Alfred Jarry가 자신의 소설 『초월적 남성Le Surmâle』(1902)에서 부조리의 논리, 즉 복잡하고 기발한 논센스의 논리를 창안하여 〈파타피지크pataphysique〉라고 부른 데서 유래했다 ── 앞에 펼쳐지기 시작한 멀지 않은 미래상이다.

예컨대 1988년부터 3년간 제프리 쇼가 연작으로 선보인 「읽을 수 있는 도시The Legible City」가 그것이다. 그것은 그가 더크 흐루네벨트Dirk Groeneveld의 도움을 받아 실재하는 맨하튼 거리의 모습과 가상의 이미지를 기발하게 융합시켜 3차원 공간으로 선보인 통섭 도시pataphysical city인 것이다. 화면을 멀티 프로젝션으로 구성한 게리 힐의 「키 큰 배Tall Ship」(1992)도 그와 다르지 않다.

존 페리 발로John Perry Barlow는 1996년의 〈사이버스페이스 독립 선언문〉에서 〈그 공간은 우리의 의사소통 네트워크에서 흐르는 끊임없는 파도와 같다. 우리의 것이야말로 어느 곳에도 없는 세계이자 어느 곳에나 있는 세계이다. 그러나 그 세계에는 그 어떤 신체도 거주하지 않는다〉고 주장한다. 올더스 헉슬리가 과학의 발달로 도래하게 될 미래 사회를 그려놓은 『멋진 신세계』(1932)가 이제서야 그렇게 도래하는 것이다. 기적처럼 보이는 기술 혁신에 의해 기술이 가는 길 그 너머에 통섭 도시인의 멋진 신세계가 펼쳐지고 있다. 현실에서 가상으로 유토피아 같은 파타피지컬 스페이

스가 실현되고 있는 것이다.

제이 볼터Jay D. Bolter와 다이안 그로맬라Diane Gromala는 인터넷 공간만으로도 그 기적을 설명하려 한다. 그들은 〈인터넷과 웹의 사이버 공간도 나머지 다른 세계와 분리될 수 없다. 오늘날 인터넷은 우리의 사회적, 경제적 네트워크와 물리적 환경에 매우 긴밀히 통합되어 있으며, 바로 그 때문에 더없이 중요한 것이다. …… 우리는 웹에서 피자를 주문하기도 하고 카메라를 구입하기도 하며, 컴퓨터 주변 장치를 사기도 한다. 또한 우리는 웹을 통해 택배회사의 트럭을 집 앞으로 부르기도 한다. 사이버 공간은 《사회적 세계의 확장》이다〉[636]고 했다.

이처럼 확장된 표현형으로서 주체, 즉 통섭 도시인=신인류의 주거지는 더 이상 단선형 아날로그 네트워크가 아니다. 우리는 이미 현실에서 가상까지 〈확장된 현실의 회전 도시〉에 살고 있다. 피에르 레비도 동시 편재적 에이전트들이 인터페이스하는 스펙터클 스페이스, 즉 〈가상 공간은 일종의 실내 건축이고 기호들로 된 지붕을 가진 회전 도시〉[637]라고 부른다. 이제 우리는 더 이상 현실에서만 실존하는 세계-내-존재가 아니다. 다층의 세계(하드웨어)를 디지털로 통섭하는 〈세계-간-존재l'être-entre-monde〉가 된 것이다. 통섭 도시인을 위한 파타피지올로지pataphysiology가 요구되는 까닭, 그들의 철학과 미학으로서 파타피지컬리즘pataphysicalism이 필요한 이유가 거기에 있다.

그 때문에 제프리 쇼도 매일같이 현실에서의 어떤 제약도 해결해 준다고 믿는 가상 공간과 실제 공간을 오가며 살아야 하는 이러한 〈초물리학적〉 종으로서 전지전능한 신인류가 초형이상학

636 제이 데이비드 볼터, 다이안 그로맬라, 『진동 오실레이션』, 이재준 옮김(서울: 미술문화, 2008), 162~163면.

637 Pierre Lévy, L'intelligence collective(Paris : La Découverte, 1997), p. 120.

적 영역을 지배하는 세상을 그리고 싶어 했다.(도판 207, 208) 실제로 우리는 이미 눈만 뜨면 잠자기 위해서나 잠시 휴식하기 위해서 실제 공간으로 돌아오지 않는 한 가상 공간으로 출근하고 거기서 일상을 보내야 하기 때문이다.

이를테면 워싱턴 대학교의 인간 인터페이스 테크놀로지 연구실과 히로시마 시립대학교의 연구자들이 공동으로 신인류를 가정하여 만든 실험적 작품『마술 책Magic Book』은 인터페이스로서 인쇄된 책과 독서의 의미가 증강 현실에서는 어떻게 확장될 수 있는지를 실험하고 있는 일종의 인터랙티브 아트의 하이퍼텍스트hypertext다.

〈『마술 책』은 3차원의 움직이는 상호 작용적 가상 이미지를 사용하여 〈팝업 북 아이디어를 확장한 것이다. 만일 사용자가 증강 현실 장비를 착용한 채 책을 읽는다면 페이지 바깥에 나타나는 가상 이미지들을 보게 될 것이다. 사용자들은 실제 세계 안에서 그 책을 읽을 수 있을 뿐만 아니라 실제 책의 페이지들에 밀착된 채로 나타나는 가상 이미지들을 경험할 수도 있을 것이다. ……마지막으로 독자들은 가상 이미지들을 향해 날아가 몰입된 상태로 이야기를 경험할 수 있을 것이다. 이처럼 증강된 현실로서의 책은 사용자들이 완전한 가상 현실의 연속된 경험을 얻을 수 있도록 도와줄 것이다.〉[638]

나아가 파타피지컬 공간에 대한 상상력과 기시감이 뛰어난 윌리엄 깁슨William Gibson은 30년 전임에도 가상 소설『뉴로맨서 Neuromancer』(1984)에서 공감각적 환상과 육체를 떠난 환각 체험을 실험한 바 있다. 여기에서 깁슨은 무한한 〈분산적 지각의 신전〉이라는 가상 현실에서 사이버 서핑하는 주인공 윈터뮤트를 내세워 다층구조의 프랙털 네트워크로 스펙터클을 대리 체험하고 있었던

638 제이 데이비드 볼터, 다이안 그로맬라, 앞의 책, 108~109면.

것이다.

심지어 디지털 미술가인 메리 설리번Mary Sullivan은 인간이 알 수 없는 사후에도 상당 기간 사이버 공간에서 생존하며 활동을 계속할 뿐만 아니라 다양한 취미 생활도 즐길 수 있는 에고머신 Ego-Machine 프로젝트를 제공하기까지 한다.[639] 아마도 미래의 파타피지컬 공간에서 미술가나 관람자는 사이버 서핑으로 만나는 관계가 될 것이다. 신인류의 미술 작품도 그와 같은 초형이상적 네트워크의 소프트웨어 속에서 무한 변신을 시도할 것이다. 마침내 사이버 서퍼들은 사이버 공간에서 스펙터클 엔드 게임spectacle end-game에 빠져들 것이다.[640]

2) 새로운 빛의 출현과 미래의 미술

독일의 심리학자 빌헬름 분트Wilhelm Wundt와 마찬가지로 미술사가 카를 셰플러Karl Scheffler도 〈미래에 나올 것을 예견하는 것은 미술사가의 과제가 아니다. 더욱이 미술사가는 미래에 나올 수 있거나 나와야 할 것을 당파적으로 예단하려 해서는 안 된다〉[641]고 주장한다. 하지만 스펙터클을 전개할 새로운 빛의 출현에 대한 예견은 당파성이 덜한 게 사실이다. 미디어로서 빛, 특히 인공의 빛인 레이저를 사용한 예술은 로버트 어윈Robert Irwin의 「무제」(1971, 도판 209), 「1234」(1997) 등에서 보듯이 조형화된 예술이기 이전에 과학일뿐더러 이념적 당파성의 강조보다 스펙터클한 효과의 실현을 우선적인 과제로 삼기 때문이다.

고강도로 빛을 발산하는 기구인 전자파 레이저는 뉴미디

639 Karlheinz Steinmüller, *Die Zukunft der Technologien*(Hamburg: Murmann Verlag, 2006), p. 202.

640 이광래, 심명숙, 『미술의 종말과 엔드게임』(서울: 미술문화, 2009), 254~256면.

641 Udo Kultermann, *Geschichte der Kunstgeschichte*(München: Prestel, 1996), p. 189.

어 아트의 미술가들이 사용해 온 새로운 조형 도구이자 기술이다. 다시 말해 오늘날 뉴미디어 아티스트들 가운데서도 좀 더 스펙터클한 효과를 기대하는 이들이 시도하고 있는 레이저 아트는 빛의 간섭을 이용하여, 즉 헬륨과 네온 레이저를 시청각 기관과 결합하여 화상을 입체적으로 보이게 하는 제3의 빛의 예술로서 레이저 홀로그래피의 제작에 이용해 온 것이다. 심지어 그것은 삼차원 형태의 제시가 가능하기 때문에 원형의 제시가 불가능한 삼차원 조각에까지 활용되고 있을 정도이다.

이렇듯 1990년대부터 확장된 새로운 스펙터클(구경거리) 시대의 미술인 레이저 아트laser art는 인공 빛의 미술이다. 본래 빛이 전자파와 근본적으로 다른 점은 단순히 파장의 차이에만 있는 것이 아니다. 인위적으로 전자의 진동을 일으켜서 발신하는 전자파는 전기장의 위상이 한 평면 내에 갖추어진 파동으로, 그 파장도 일정한 반면에 빛은 원자나 분자가 각각 독립된 발신원이 되어 있기 때문에 각각의 전기장 진동면이 일정하지 않고, 그 위상이 가지런하지도 않다. 더구나 빛은 원자나 분자의 에너지 상태의 차이에 따라 파장에도 폭이 있게 된다.

일반적으로 위상이 고르고 파동으로서 중첩되는 전자파를 간섭성파干涉性波라고 하고, 위상이 가지런하지 않은 광파를 비非간섭성파라고 한다. 그런데 광파는 비간섭성파이기 때문에 같은 한 광원에서도 다른 부분에서 나오는 빛이나, 같은 빛을 둘로 나누었다가 다시 겹친 경우 광행로의 차이가 크게 되면 간섭이 일어나지 않는다. 이에 비해 전자파는 파장 영역에서 일정한 간섭성파를 발생시킬 수 있다. 그러므로 전자파는 지향성이 좋고, 많은 신호를 보낼 수 있는 획기적인 통신 방식을 탄생시킬 가능성도 가지고 있다.

전자 또는 분자 자체의 유도 복사 성질을 이용하여 간섭성파로서 전자파를 발생시키는 장치인 레이저는 이러한 빛의 발생

을 실현한 것이므로 일반 광원과는 본질적으로 다르다. 그것은 새로운 빛의 발생원으로 단색이며 간섭성, 지향성 그리고 빛의 세기가 크다. 그 때문에 간섭성파인 레이저는 빛의 응용 영역을 확대시켜 아날로그로써 스펙터클의 경계 돌파를 지향하는 현재의 뉴미디어 아트에 응용되고 있을뿐더러 앞으로 디지털 아트, 즉 디지털 네트워크와 융합하거나 인터페이스하면서 조형 예술의 영토를 무한대로 확장시켜 새로운 스펙터클 아트의 장을 전개할 것이다. 그 영토도 앨빈 토플러가 예단하는 〈우주를 향하여〉 계속 나아갈 것이다.

토플러는 『혁명적인 부』에서 제4의 물결을 한마디로 말해 〈우주를 향하여The Space Drive〉라고 단정한다. 우주는 아직 〈개척되지 않은 부의 신세계〉일 뿐 미래의 〈공간 인프라〉라는 것이다. 결국 개인의 세계화와 우주화가 실현되고 동시 편재적이고 파타피지컬한 서사 공간이 보편화, 생활화되는 미래의 미술가들은 무한한 거대 구조 속에서의 초형이상학적 노마디즘을 즐길 것이다.

예상컨대 나노 테크에 의한 신물질의 등장을 비롯하여 정복될 뇌 과학과 신경 의학의 디지털 사이언스와의 결합, 제3의 인공 빛의 개발로 인한 빛의 혁명, 생활 공간의 우주화 등 새롭게 출현할 메타 기술과 메타 논리에 편승하려는 미술가일수록 서사인식에서 서사 행위, 서사 양식, 서사 내용에 이르기까지 〈스페이스 아트space art〉의 실현을 위한 그들의 조형적 서사들plastic narratives은 모두가 초거시적으로 될 것이다.

이렇듯 토플러의 초거시 서사도 산업 혁명을 능가하는 제4의 혁명이 〈우주를 향하여〉 시작되었음을 알리고 있다. 그는 오늘날 지상에서는 인터넷이나 GPS 등에 의해 이미 역사적으로 전례가 없는 새로운 부의 창출 시스템이 창조되었다고 주장한다. 〈5억 1천 평방미터의 지구 표면에서 어느 한 부분도 괴리되지 않

는 완전하게 통합된 세계 경제의 꿈을 북돋아 놓았다. 재세계화 reglobalization의 성공은 계속되었다〉[642]는 것이다. 또한 그것은 거대한 조형 영토의 통섭을 꿈꾸는 파타퍼지컬 아티스트에게도 마찬가지의 기회가 될 수 있을 것이다.

642 엘빈 토플러, 『부의 미래』, 김중웅 옮김(서울: 청림출판, 2006), 127면.

맺음말

1.

인간은 본래 글이 있기 이전에 그림을 그려 왔다. 조형 욕망을 지닌 공작인工作人은 본능적으로 그림을 빌려 의사를 표시하며 소통했다. 인간의 그리려는 (결여에서 비롯된) 욕망과 그에 따른 그림 행위는 본능에 가깝다. 유아기를 벗어나면 어린이는 말과 글로 표현하기 이전에(결여 시기) 무엇이든 붙잡고 그리려 한다. 그들은 글보다 먼저 그림으로 나르시시즘을 표출할뿐더러 부재나 결여에 대한 환상도 드러낸다. 부재나 결여는 소박한 조형 욕망을 통해 영원히 채워질 수 없는 실재를 지향하게 한다.

이렇듯 인간의 표현 욕망은 이성의 도구인 체계적인 문자와 언어를 사용하기 이전부터 그림으로 구현되어 왔다. 미술은 결여에 대한 욕망의 흔적 남기기 가운데 하나인 것이다. 전달 기호로 남겨진 조형의 흔적들로 선사와 역사의 시대를 구분하기도 한다. 욕망하는 주체들이 보여 준 무의식의 조형물인 「빌렌도르프의 비너스」(B.C. 24,000~22,000)나 선사시대의 동굴 벽화들에서 조형 의지(그리려는 의도와 의미)를 드러내며 미의 감정을 의식적으로 표출한 재현 미술의 출현 등의 조형 과정들이 흔적 남기기이다.

하지만 조형 예술인 미술의 역사는 왜 르네상스를 그 시발점으로 간주하려는 것일까? 그것은 그 이전의 미술(특히 회화)이 현전하는 실재들의 재현에서 시작되었을지라도 미술가들에게 재

현의 자율성autonomie까지 부여된 것은 아니었기 때문이다. 표현 수단이나 의사소통의 매체가 부족했던 시대일수록 재현 미술은 표현과 소통의 자유를 실현할 수 있는 유력하고 유용한 도구였으므로 지배 권력의 부속물이 될 수밖에 없었다.

자율성의 여명인 르네상스 이전까지 미술과 미술가들의 운명은 더욱 심했다. 절대 권력(정치적, 종교적)에 의한 조형 욕망의 외적 억압이 재현의 자율성을 절대적으로 침범하고 있던 〈욕망의 고고학〉 시대의 미술가들에게는 의미 부여(메시지 전달)의 자유가 극히 제한적이었다. 그러므로 그들에게 자기 목적화의 방법으로의 미술이나 창조성의 미학으로의 미술 행위를 기대하는 것은 거의 불가능했다.

하물며 르네상스 이전까지 미술가들에게 철학적 사유를 요구하는 것 또한 부질없는 일이었다. 529년 유스티니아누스 황제에 의해 아테네 철학 학교가 폐쇄된 이래 철학의 암흑시대는 근 천년 세월을 보내면서 르네상스(부활)를 기다려야 했다. 그동안 타율적인 미술의 역사는 진행되었을지 몰라도 미술의 본질에 대한 자기반성을 요구하는 미술 철학의 역사가 개시될 수 없었던 것이다. 미술은 로고스가 부재하거나 숨겨진 채 파토스만으로 재현의 강제에 봉사해야 했다.

그런 의미에서 〈욕망의 계보학〉이 시작되던 유럽의 근대는 미술과 미술가들에게도 철학의 봄 기운을 만끽하게 하는 시기

였다. 다시 말해 근대는 미술가들에게 조형 의지와 자유의 양이 확대되던 시기였고, 의미 부여를 위한 자율적 사고가 허용되기 시작한 미술의 자아 확립기였다. 특히 표현하고자 하는 의미와 그것의 방법(양식)에서 자율성과 다양성이 주어지면서 모더니즘 미술은 〈방법의 예술〉로서 진화하게 되었다. 〈방법으로서의 철학〉과 더불어 미술에서도 미술 행위의 의도intention가 즉자적 〈깨달음〉에 있었다면 모더니즘 미술(작품)이 지닌 표현의 의미meaning는 대자적 〈깨우침〉에 있었던 것이다.

해체주의가 배태한 포스트모더니즘이 문화와 예술을 망라하는 일종의 양키 패션이듯이 미술에서도 포스트모더니즘의 장터는 미국이다. 하지만 철학적 사유의 고장이라기보다 자본 시장의 중심지인 미국에서 현대 미술은 탈정형을 위한 대탈주에 성공하는 대신 양식의 다중화, 다원화, 파편화, 상업화 등으로 인한 〈반미학적 미학〉으로 탈바꿈해 왔다. 다시 말해 제2차 세계 대전을 피해 미국으로 이주한 현대 미술은 인문학적 상실로 인해 자유 학예적 모습을 잃어버렸다. 문학적 배경과 철학적 토대를 상실한 채 자본의 논리를 앞세워 상업주의와 공모하며 양식의 만물상을 차린 것이다.

미국의 포스트모더니즘이 부채질하는 탓에 피부 건조증이 더욱 심해진 미국(뉴욕) 중심의 현대 미술은 갈수록 건조해져 조형미의 깊은 맛을 잃어버렸다. 가로지르려는 욕망, 즉 집단적 횡단

성만이 〈주식회사 미국 미술〉이라는 신생 기업의 종업원들이 지닌 〈Made in U.S.A.〉의 연대 의식을 자극하였다. 그뿐만 아니라 그것은 〈미술이란 무엇인가?〉를 반성하며 그 본질을 새롭게 진단하라는 정신 의료적 사명까지도 미국화되어 버렸다. 이를테면 〈The American Century〉의 욕망과 사명감이 그것이다. 그것들은 종업원의 뇌리 속에서 아우러지면서 그들로 하여금 (늙고 병들었지만) 미술이라는 조형적 주체가 지닌 역사의 잠재성을 미국식으로 재개척하지 않을 수 없게 했던 것이다.

　　오늘날 엔드 게임하며 표류하고 있는 미술의 역사는 조지프 코수스의 「철학을 따르는 미술Art after Philosophy」(1969)에서 보듯이 철학에게 다시금 길을 묻고 있다. 예술의 종말을 주장해 온 아서 단토도 철학적 문제로 점철되어 온 미술의 역사에서 미술의 본질을 성찰해 온 철학의 흔적을 재발견하도록 권하고 있다. 미술가 개인에게도 미술의 거듭나기는 철학적 반성이 그것의 되먹임질feedback을 도와줄 때, 그렇게 해서 미술이 철학을 지참할 경우에 더욱 쉽게 이루어진다.

2.

『미술 철학사』는 미술의 역사를 철학으로 가로지른다. 철학이 미술의 역사를 재단하며 재봉하는 것이다. 조형 예술인 미술은 욕망의 통로 가운데 하나인 감성pathos을 빌려 그리는 철학이며, 철학의

통로를 따라 조형 욕망을 운반하며 감성이 지시하는 대로 욕망의 내용물을 조형화한다.

미술에서 〈표현 방법으로서의 양식〉보다 중요한 것은 〈내용으로서의 철학적 의미〉이다. 양식은 철학을 지참한 미술가의 속내(의도하는 내용과 사유하는 정신)를 담아내거나 드러내 주는 방법에 지나지 않는다. 미술의 본질에 대한 철학적(이념이나 사상) 반성이 부재하거나 빈곤한 작품일수록 무미건조한 눈요깃거리로 끝나기 일쑤이다. 눈속임하는 양식만으로는 작품의 〈공허와 맹목〉을 피할 수 없다. 내용이 없는 양식은 공허하고 (반성적) 사유가 부재하는 양식은 맹목적이기 때문이다.

양식은 〈미술이란 무엇인가?〉와 같은 본질의 해명에 직접 답하지 않는다. 따지고 보면 양식도 본질에 대한 반성과 질문에 간접적으로 대답하기 위해 고안해 낸 방법일 뿐이다. 입체주의건 초현실주의건, 팝 아트이건 개념주의이건 그 양식들은 저마다 새로운 이념을 효과적으로 담아내는 방법이었다. 양식이 역사적인 것은 그것이 그만큼 내용(의도와 의미)을 전달하기 위한 새로운 방법이었기 때문이다.

미술의 역사를 일별해 보면 남보다 많은 공간(지면)을 장식하고 있는 미술가일수록 〈방법으로서의 양식〉에 매달리기보다 미술에 대한 본질적 〈의미(철학)로서의 내용〉을 우선시한다. 그들의 예술 정신 저변에서는 무의식중에도 미술의 본질에 대한 철학적

사유가 멈추지 않았다. 그 역사의 주인공으로 장식되어 있는 작품들도 마찬가지다. 역사가는 〈미술의 본질〉에 대한 반성에 충실하거나 그 질문에 적극적인 작품을 주목받아야 할 사료史料로서 선택한다. 미술의 역사는 그것이 지닌 공시적synchronique 의미와 역할, 그리고 통시적diachronique 가치와 중요성을 높이 평가한다.

3.
미술 철학은 〈미술이란 무엇인가〉에 대하여, 즉 미술의 본질에 대하여 질문하고 반성하는 것이다. 미술 철학은 본질에 대한 반성적 사고를 위해 미술 작품이 담고 있거나 거기에 배어 있는 조형 욕망의 흔적들에 주목한다. 역사적인 작품일수록 미술가는 〈공시적 조형 욕망〉과 〈통시적 조형 의지〉를 동원하여 본질에 대한 철학적 반성을 게을리하지 않는다.

하지만 미술 철학이 더욱 주목하고 강조하고자 하는 것은 〈공시적共時的 조형 욕망〉이다. 본질의 천착을 위해 정치, 사회, 경제, 문학, 과학 등을 통섭하며 〈공시적 조형 욕망〉을 강하게 드러내는 미술가의 작품들이 더욱 역사적이고 철학적이다. 그렇게 미술 철학이 통섭 인문학이 된다. 다시 말해 미술 철학은 그 작품들이 보여 주는 욕망의 횡단성을 따라 미술에 대한 본질적 의미를 밝혀내려는 파타피지컬pataphysica한 인문학인 것이다. 이 책『미술철학사』(전3권)가 통시성보다 공시성과 횡단성의 관점에서 인문

학적 미술 철학의 역사를 계보학적으로 정리하려는 의도도 그와 다르지 않다. 이를 보다 효과적으로 실현하기 위해 이 책은 다음과 같은 점을 중심으로 기술되었다.

첫째, 미술과 철학의 내재적 상호 소통을 통해 자유 학예적 융합의 새로운 패러다임을 제시함으로써 〈미술 철학〉이라는 새로운 지평을 구축하려 했다.

둘째, 학예간의 통섭을 과제로 설정함에 따라 르네상스 이후부터 현재까지 미술의 역사에 대한 서술에 있어서 가로지르기와 횡단성traversement을 집필의 과제로 삼았다. 즉, 연속적, 통시적, 인과적, 연대기적 서술 방식에서 가능한 한 탈피하여 인식소epis-teme에 따른 구조적, 통합적, 공시적 통찰에 따라 해석과 비평을 하였다.

셋째, 〈조형 욕망의 계보학〉으로서 미술 철학의 역사를 정리하려는 목표를 설정하고 집필했다. 그것은 감성적 인식과 표현의 욕망에서 비롯된 조형 예술인 미술을 억압과 구속, 해방과 자유, 유희와 발작 등 권력 관계 속에서의 〈욕망의 학예〉로 조명하기 위해서다.

위의 목표와 과제에 따라 수행된 『미술 철학사』는 조형 욕망의 계보학을 미술 작품과 철학 사조의 상호성을 가능한 한 통섭적인 방법으로 연구 조사한 뒤 이를 비평한 평론서이다. 르네상스에서 미래 사회에 이르기까지 각 시대를 가로지르는 걸출한 미술

가들의 다양한 조형 욕망에 따라 그들이 구사하는 표현형들phéno-types을 다음과 같이 구성했다.

제1권
권력과 영광: 조토에서 클림트까지

이 책은 작품마다의 지배적 결정인dominant cause과 최종적 결정인final cause의 작용을 주로 미술과 철학, 과학과 문학, 정치와 경제 등 각 시대를 가로지르는 내외의 변화에서 찾아내어 조형 욕망의 계보학적 내용들을 세로내리기해 왔다. 부디 이 책이 많은 이들에게 철학적 영감을 주는 계기가 되길 바란다.

도판 목록

1 조지 그로스George Grosz
「흐린 날Grauer Tag」
1921, 115 × 80cm, Oil on canvas, Staatliche Museen, Berlin.

2 막스 베크만Max Beckmann
「남자와 여자Mann und Frau」
1932, 172.7 × 121.9cm, Oil on canvas, Private collection.

3 로베르 들로네Robert Delaunay
「에펠 탑La Tour Eiffel」
1924, 21.5 × 22cm, Ink on tracing paper, Centre Pompidou, Paris.

4 카지미르 말레비치Kazimir Malevich
「검은 사각형Black Square」
1915, 80 × 80cm, Oil on canvas, State Tretyakov Gallery, Moscow.

5 프랜시스 베이컨Francis Bacon
「오레스테이아에서 영감을 얻은 삼면화Triptych Inspired by the Oresteia of Aeschylus」
1981, each 198 × 147.5cm, Oil on canvas, Astrup Fearnley Museet for Moderne Kunst, Oslo.
© The Estate of Francis Bacon. All rights reserved. DACS 2015. Photo: Hugo Maertens

6 프랑수아 페리에François Perrier
「이피게네이아의 희생Le sacrifice d'Iphigénie」
1632~1633, 213 × 154.5cm, Oil on canvas, Musée des Beaux-Arts, Dijon.

7 모리스 앙리Maurice Henry
「구조주의자들의 점심식사Le déjeuner structuraliste」
1967, La Quinzaine Littéraire(1 July)
© Maurice Henry / ADAGP, Paris - SACK, Seoul, 2015

8 안셀름 키퍼Anselm Kiefer
「예루살렘Jerusalem」
1986, 380 × 560cm, Acrylic, emulsion, gold leaf, lead, shellac, and steel on canvas, Glenstone Foundation, Potomac, Maryland.
© Anselm Kiefer

9 알베르토 자코메티Alberto Giacometti
「손가락질 하는 남자Homme signalant」
1947, 178 × 95 × 52cm, Bronze, Tate Gallery, London.
ⓒ Alberto Giacometti Estate / SACK, Seoul, 2015

10 알베르토 자코메티Alberto Giacometti
「걸어가는 남자 I Walking Man I」
1960, 180.5 × 95 × 27cm, Bronze, Fondation Alberto & Annette Giacometti.
ⓒ Alberto Giacometti Estate / SACK, Seoul, 2015

11 알베르토 자코메티Alberto Giacometti
「광장Piazza」
1947, W 62.5cm, Bronze, Guggenheim Museum, New York.
ⓒ Alberto Giacometti Estate / SACK, Seoul, 2015

12 알베르토 자코메티Alberto Giacometti
「허공을 잡은 손: 보이지 않는 오브제Hands Holding the Void: Invisible Object」
1934, 152 × 32.5 × 25cm, Bronze, Museum of Modern Art, New York.
ⓒ Alberto Giacometti Estate / SACK, Seoul, 2015

13 앙리 고디에브르제스카Henri Gaudier-Brzeska
「붉은 돌의 무용수Danseuse en pierre rouge」
c.1913, 43.2 × 22.9 × 22.9cm, Red Mansfield stone, Tate Gallery, London.

14 바버라 헵위스Barbara Hepworth
「크고 작은 형태Large and Small Form」
1934, 24.8 × 44.5 × 23.9cm, White alabaster, Pier Art Centre, Stromness.
© Bowness, Hepworth Estate

15 헨리 무어Henry Moore
「네 조각의 구성: 비스듬히 누운 형상Four Piece
Composition: Reclining Figure」
1934, 17.5×45.7×20.3cm, Cumberland
alabaster, Tate Gallery, London.
Reproduced by permission of The Henry
Moore Foundation.

16 헨리 무어Henry Moore
「비스듬히 누운 모자상Reclining Mother and
Child」
1960~1961, 228.5×85×132cm, Bronze,
Walker Art Center.
Reproduced by permission of The Henry
Moore Foundation.

17 헨리 무어Henry Moore
「누워 있는 형상Recumbent Figure」
1938, 88.9×132.7×73.7cm, Green Hornton
stone, Tate Gallery, London.
Reproduced by permission of The Henry
Moore Foundation.

18 프랜시스 베이컨Francis Bacon
「십자가에 못 박힌 예수의 형상을 위한 세 가지
연구 1944Second Version of Triptych 1944」
1988, Each 198×147.5cm, Oil on canvas, Tate
Gallery, London.
© The Estate of Francis Bacon. All rights
reserved. DACS 2015. Photo: Prudence
Cuming Associates Ltd

19 프랜시스 베이컨Francis Bacon
「머리 I Head I」
1948, 100.3×75cm, Oil and tempera on wood,
Private collection.
© The Estate of Francis Bacon. All rights
reserved. DACS 2015. Photo: Prudence
Cuming Associates Ltd

20 프랜시스 베이컨Francis Bacon
「고깃덩어리들과 함께한 형상Figure with Meat」
1954, 129×122cm, Oil on canvas, The Art
Institute of Chicago, Chicago.
© The Estate of Francis Bacon. All rights
reserved. DACS 2015. Photo: Prudence
Cuming Associates Ltd

21 폴 르베롤Paul Rebeyrolle
「여인의 토르소Torse de femme」
1959, 130×130cm, Oil on canvas, Artisyou,
Paris.
ⓒ Paul Rebeyrolle / ADAGP, Paris - SACK,
Seoul, 2015

22 폴 르베롤Paul Rebeyrolle
「자살 VI Suicide VI」
1982, 226×172.5cm, Oil on canvas, Private
collection.
ⓒ Paul Rebeyrolle / ADAGP, Paris - SACK,
Seoul, 2015

23 폴 르베롤Paul Rebeyrolle
「완전한 소외Aliénation totale」
1977, 162×130cm, Painting on canvas, mixed
media, Private collection.
ⓒ Paul Rebeyrolle / ADAGP, Paris - SACK,
Seoul, 2015

24 장 포트리에Jean Fautrier
「포로의 머리 No. 1 Tête d'otage No. 1」
1943, 24×26.7cm, Oil and plaster on
paper mounted on canvas, The Museum of
Contemporary Art, Los Angeles.
ⓒ Jean Fautrier / ADAGP, Paris - SACK,
Seoul, 2015

25 장 포트리에Jean Fautrier
「포로의 머리 No. 20 Tête d'otage No. 20」
1944, 33×24cm, Oil and plaster on paper
mounted on canvas, Private collection.
ⓒ Jean Fautrier / ADAGP, Paris - SACK,
Seoul, 2015

26 장 뒤뷔페Jean Dubuffet
「데스누두스Desnudus」
1945, 73×60cm, Oil on canvas, Dubuffet
Fondation, Paris.
ⓒ Jean Dubuffet / ADAGP, Paris - SACK,
Seoul, 2015

27 장 뒤뷔페Jean Dubuffet
「권력 의지Volonté de puissance」
1946, 116.2×88.9cm, Oil with pebbles,
sand, glass, and rope on canvas, Guggenheim

Museum, New York.
ⓒ Jean Dubuffet / ADAGP, Paris - SACK, Seoul, 2015

28 장 뒤뷔페Jean Dubuffet
「메타피직스Le Métafizyx」
1950, 116×89.5cm, Oil on canvas, Centre Pompidou, Paris.
ⓒ Jean Dubuffet / ADAGP, Paris - SACK, Seoul, 2015

29 장 뒤뷔페Jean Dubuffet
「존재의 쇠퇴Loss of Being」
1950, 55×46cm, Oil on isorel, Toyota Municipal Museum of Art, Toyota.
ⓒ Jean Dubuffet / ADAGP, Paris - SACK, Seoul, 2015

30 장 뒤뷔페Jean Dubuffet
「자화상 Ⅱ Autoportrait Ⅱ」
1966, 25×16.5cm, Marker pen on paper, Dubuffet Fondation, Paris.
ⓒ Jean Dubuffet / ADAGP, Paris - SACK, Seoul, 2015

31 장 뒤뷔페Jean Dubuffet
「우를루프의 정원Jardin L'Hourloupe」
1966, 97×130cm, Vinyl on canvas, Dubuffet Fondation, Paris.
ⓒ Jean Dubuffet / ADAGP, Paris - SACK, Seoul, 2015

32 장 뒤뷔페Jean Dubuffet
「사물의 흐름Le cours des choses」
1983, 271×800cm, Acrylic on paper mounted on canvas, Centre Pompidou, Paris.
ⓒ Jean Dubuffet / ADAGP, Paris - SACK, Seoul, 2015

33 볼스Wols
「나비의 날개Aile de papillon」
1947, 55×46cm, Oil on canvas, Centre Pompidou, Paris.

34 볼스Wols
「새Oiseau」
1949, 33.8×48cm, Oil on canvas, The Menil Collection, Houston.

35 볼스Wols
「푸른 유령Le fantôme bleu」
1951, 73×60cm, Oil on canvas, Museum Ludwig, Cologne.

36 한스 하르퉁Hans Hartung
「회화T-54-16 Painting T-54-16」
1954, 130×97cm, Oil on canvas, Centre Pompidou, Paris.
ⓒ Hans Hartung / ADAGP, Paris - SACK, Seoul, 2015

37 한스 하르퉁Hans Hartung
「회화T1971-E10 Painting T1971-E10」
1971, 73×91.5cm, Acrylic on canvas, Private collection.
ⓒ Hans Hartung / ADAGP, Paris - SACK, Seoul, 2015

38 잭슨 폴록Jackson Pollock
「달과 여인The Moon Woman」
1942, 175×109cm, Oil on canvas, Peggy Guggenheim Collection, Venice.

39 잭슨 폴록Jackson Pollock
「원을 자르는 달 여인Woman Cuts the Circle」
1943, 104×109.5cm, Oil on canvas, Centre Pompidou, Paris.

40 잭슨 폴록Jackson Pollock
「비밀의 수호자들Guardians of the Secret」
1943, 122.9 × 191.5cm, Oil on canvas, San Francisco Museum of Modern Art, San Francisco.

41 잭슨 폴록Jackson Pollock
「암늑대The She-Wolf」
1943, 106.4×170.2cm, Oil, gouache, and plaster on canvas, Museum of Modern Art, New York.

42 잭슨 폴록Jackson Pollock
「토템 레슨 Ⅰ Totem Lesson Ⅰ」
1944, 72×115.7cm, Oil on canvas, Private collection.

43 잭슨 폴록Jackson Pollock
「No. 1 A」
1948, 172.7×264.2cm, Oil and enamel paint
on canvas, Museum of Modern Art, New York.

44 잭슨 폴록Jackson Pollock
「No. 5」
1948, 243.8×121.9cm, Oil on fiberboard,
Private collection.

45 잭슨 폴록Jackson Pollock
「가을 리듬Autumn Rhythm」
1950, 267×526cm, Oil on canvas, The
Metropolitan Museum of Art, New York.

46 마크 로스코Mark Rothko
「무제: 세 누드Untitled (Three Nudes)」
1934, 40.3×50.5cm, Oil on canvas, National
Gallery of Art, Washington, D.C.
ⓒ 1998 Kate Rothko Prizel and Christopher
Rothko / ARS, NY / SACK, Seoul

47 마크 로스코Mark Rothko
「구성Composition」
1941~1942, 72.4×62.2cm, Oil on canvas,
Michael Rosenfeld Gallery, New York.
ⓒ 1998 Kate Rothko Prizel and Christopher
Rothko / ARS, NY / SACK, Seoul

48 마크 로스코Mark Rothko
「No. 3/ No. 13」
1949, 216.5×164.8cm, Oil on canvas, Museum
of Modern Art, New York.
ⓒ 1998 Kate Rothko Prizel and Christopher
Rothko / ARS, NY / SACK, Seoul

49 마크 로스코Mark Rothko
「밤색 위의 검정Black on Maroon」
1958, 266.7×381.2cm, Oil paint, acrylic paint,
glue tempera and pigment on canvas, Tate
Gallery, London.
ⓒ 1998 Kate Rothko Prizel and Christopher
Rothko / ARS, NY / SACK, Seoul

50 마크 로스코Mark Rothko
「무제: 회색 위의 검정Untitled: Black on Grey」
1969~1970, 203×175.5cm, Acrylic on canvas,

Guggenheim Museum, New York.
ⓒ 1998 Kate Rothko Prizel and Christopher
Rothko / ARS, NY / SACK, Seoul

51 바넷 뉴먼Barnett Newman
「단일성 I Onement I」
1948, 69.2×41.2cm, Oil on canvas and oil on
masking tape on canvas, Museum of Modern
Art, New York.
ⓒ Barnett Newman / ARS, New York -
SACK, Seoul, 2015

52 바넷 뉴먼Barnett Newman
「성약Covenant」
1949, 121.3×151.4cm, Oil on canvas, Barnett
Newman Foundation.
ⓒ Barnett Newman / ARS, New York -
SACK, Seoul, 2015

53 바넷 뉴먼Barnett Newman
「조화Concord」
1949, 228×136.2cm, Oil and masking tape on
canvas, The Metropolitan Museum of Art, New
York.
ⓒ Barnett Newman / ARS, New York -
SACK, Seoul, 2015

54 바넷 뉴먼Barnett Newman
「영웅적 숭고함을 향하여Vir heroicus sublimis」
1950~1951, 242.2×541.7cm, Oil on canvas,
Museum of Modern Art, New York.
ⓒ Barnett Newman / ARS, New York -
SACK, Seoul, 2015

55 로버트 마더웰Robert Motherwell
「스페인 공화국에 부치는 비가 No. 70 Elegy to
the Spanish Republic No. 70」
1961, 175×290cm, Oil on canvas, The
Metropolitan Museum of Art, New York.
ⓒ Dedalus Foundation, Inc.

56 빌렘 데 쿠닝Willem de Kooning
「회화Painting」
1948, 108.3×142.5cm, Enamel and oil on
canvas, Museum of Modern Art, New York.
ⓒ The Willem de Kooning Foundation, New
York / SACK, Seoul, 2015

57 빌렘 데 쿠닝Willem de Kooning
「벤치에 앉아 있는 여인Seated Figure on a
Bench」
1972, 96.5 × 94 × 83cm, Bronze, Tate Gallery,
London.
ⓒ The Willem de Kooning Foundation, New
York / SACK, Seoul, 2015

58 빌렘 데 쿠닝Willem de Kooning
「여인Woman」
1949, 152.4 × 121.6cm, Oil, enamel, and
charcoal on canvas, Private collection.
ⓒ The Willem de Kooning Foundation, New
York / SACK, Seoul, 2015

59 빌렘 데 쿠닝Willem de Kooning
「여인 I Woman I」
1950~1952, 192.7 × 147.3cm, Oil on canvas,
Museum of Modern Art, New York.
ⓒ The Willem de Kooning Foundation, New
York / SACK, Seoul, 2015

60 클리포드 스틸Clyfford Still
「1953」
1953, 236 × 174cm, Oil on canvas, Tate
Gallery, London.
ⓒ City and County of Denver

61 클리포드 스틸Clyfford Still
「1947-J」
1947, 172.7 × 157.5cm, Oil on canvas, Private
collection.
ⓒ City and County of Denver

62 클리포드 스틸Clyfford Still
「1956-J No. 1 무제 1956-J No. 1 Untitled」
1956, 297.2 × 274.3cm, Oil on canvas, The
Modern, Fort Worth, Texas.
ⓒ City and County of Denver

63 이브 클랭Yves Klein
「무제: 블루 모노크롬Untitled: blue
monochrome」
1959, 92.1 × 71.8cm, Dry pigment in synthetic
resin on canvas, mounted on board, Solomon R.
Guggenheim Museum, New York.

64 애드 라인하르트Ad Reinhardt
「추상 회화 No. 4 Abstract Painting No.4」
1960, 152.5 × 153cm, Oil on linen, Smithsonian
American Art Museum, Washington, D.C.
ⓒ Ad Reinhardt / ARS, New York - SACK,
Seoul, 2015

65 애드 라인하르트Ad Reinhardt
「추상 회화Abstract Painting」
1957, 274.3 × 101.5cm, Oil on canvas, Museum
of Modern Art, New York.
ⓒ Ad Reinhardt / ARS, New York - SACK,
Seoul, 2015

66 도널드 저드Donald Judd
「무제Untitled」
1983, 50.2 × 100.3 × 50.2cm, Anodized
aluminum, blue Plexiglas, Private collection.
ⓒ Judd Foundation

67 도널드 저드Donald Judd
「무제Untitled」
1989, 22.9 × 101.6 × 78.7cm, Copper and red
Plexiglas, Private collection.
ⓒ Judd Foundation

68 프랭크 스텔라Frank Stella
「깃발을 드높이!Die Fahne hoch!」
1959, 309 × 185cm, Enamel on canvas,
Whitney Museum of American Art, New York.
ⓒ 2015 Frank Stella / SACK, Seoul

69 프랭크 스텔라Frank Stella
「페르구사 III Pergusa III」
1983, 168 × 132cm, Relief and woodcut on
white TLG, handmade, hand-colored paper,
National Gallery of Australia, Canberra.
ⓒ 2015 Frank Stella / SACK, Seoul

70 에두아르도 파올로치Eduardo Paolozzi
「나는 부유한 남자의 노리개였다I Was a Rich
Man's Plaything」
1947, 36 × 24cm, Printed papers on card, Tate
Gallery, London.
ⓒ Trustees of the Paolozzi Foundation,
Licensed by DACS 2015

71 리처드 해밀튼Richard Hamilton
「도대체 무엇이 오늘날의 가정을 그토록
색다르고 흥미롭게 만드는가?Just what is it that makes
today's homes so different, so appealing?」
1956, 26×25cm, Digital print on paper,
Kunsthalle Tübingen, Tübingen.
ⓒ R. Hamilton. All Rights Reserved, DACS 2015

72 리처드 해밀튼Richard Hamilton
「$he」
1958~1961, 122×81.3cm, Oil paint, cellulose
nitrate paint, paper and plastic on wood, Tate
Gallery, London.
ⓒ R. Hamilton. All Rights Reserved, DACS 2015

73 리처드 해밀튼Richard Hamilton
「징벌하는 런던 67: 포스터Swingeing London
67: poster」
1967~1968, 71×50cm, Lithograph on paper,
Tate Gallery, London.
ⓒ R. Hamilton. All Rights Reserved, DACS 2015

74 재스퍼 존스Jasper Johns
「0-9」
1961, 137×105cm, Oil on canvas, Tate
Gallery, London.
ⓒ Jasper Johns / VAGA, NY / SACK, Seoul, 2015

75 재스퍼 존스Jasper Johns
「네 개의 얼굴이 있는 과녁Target with Four
Faces」
1955, 85.3×66×7.6cm, Encaustic on
newspaper and cloth over canvas surmounted
by four tinted-plaster faces in wood box with
hinged front, Museum of Modern Art, New
York.
ⓒ Jasper Johns / VAGA, NY / SACK, Seoul, 2015

76 재스퍼 존스Jasper Johns
「세 개의 성조기Three Flags」
1958, 77.8×115.6×11.7cm, Encaustic on
canvas, Whitney Museum of American Art,
New York.
ⓒ Jasper Johns / VAGA, NY / SACK, Seoul, 2015

77 재스퍼 존스Jasper Johns
「계절: 여름The Seasons: Summer」
1985, 190.5×127cm, Encaustic on canvas,
Museum of Modern Art, New York.
ⓒ Jasper Johns / VAGA, NY / SACK, Seoul, 2015

78 로버트 라우션버그Robert Rauschenberg
「침대Bed」
1955, 191×80×20cm, Oil and pencil on
pillow, quilt, and sheet on wood supports,
Museum of Modern Art, New York.
ⓒ Robert Rauschenberg Foundation / VAGA,
NY / SACK, Seoul, 2015

79 로버트 라우션버그Robert Rauschenberg
「모노그램Monogram」
1955~1959, 106.7×160.7×163.8cm, Oil,
paper, cloth, paper prints, reproductions, metal,
wood, rubber heel and a tennis ball on canvas
with oil on stuffed angora goat, and rubber tires
on wooden platform with four wheels, Moderna
Museet, Stockholm.
ⓒ Robert Rauschenberg Foundation / VAGA,
NY / SACK, Seoul, 2015

80 로버트 라우션버그Robert Rauschenberg
「계곡Canyon」
1959, 207.6×117.8×61cm, Oil, pencil, paper,
metal, photograph, fabric, wood, canvas,
buttons, mirror, taxidermied eagle, cardboard,
pillow, paint tube and other materials, Museum
of Modern Art, New York.
ⓒ Robert Rauschenberg Foundation / VAGA,
NY / SACK, Seoul, 2015

81 로이 리히텐슈타인Roy Lichtenstein
「리틀 알로하Little Aloha」
1962, 111.9×107cm, Acrylic on canvas,
Private collection.
ⓒ Estate of Roy Lichtenstein / SACK Korea 2015

82 톰 웨슬만Tom Wesselmann
「위대한 아메리칸 누드 26 The Great American Nude 26」
1962, acrylique et collage sur panneau, collection privée
ⓒ Estate of Tom Wesselmann / VAGA, NY / SACK, Seoul, 2015

83 앤디 워홀Andy Warhol
「여장을 한 자화상Self-Portrait in Drag」
1981, 10.5×8.5cm, Polaroid dye diffusion print, The Andy Warhol Foundation for the Visual Arts, Private collection.
ⓒ The Andy Warhol Foundation for the Visual Arts, Inc. / SACK, Seoul, 2015

84 앤디 워홀Andy Warhol
「찢어진 큰 캠벨 수프 캔Big Torn Campbell's Soup Can」
1962, 99×67.9cm, Casein and graphite on canvas, The Andy Warhol Foundation for the Visual Arts, Private collection.
ⓒ The Andy Warhol Foundation for the Visual Arts, Inc. / SACK, Seoul, 2015

85 앤디 워홀Andy Warhol
「푸른 코카콜라 병Green Coca-Cola Bottles」
1962, 209.6×144.8cm, Whitney Museum of American Art, New York.
ⓒ The Andy Warhol Foundation for the Visual Arts, Inc. / SACK, Seoul, 2015

86 앤디 워홀Andy Warhol
「금빛 메릴린 먼로Gold Marilyn Monroe」
1962, 211.4×144.7cm, Silkscreen ink on synthetic polymer paint on canvas, Museum of Modern Art, New York.
ⓒ The Andy Warhol Foundation for the Visual Arts, Inc. / SACK, Seoul, 2015

87 앤디 워홀Andy Warhol
「메릴린 먼로 두 폭Marilyn Diptych」
1962, 205.4×144.8cm, Acrylic on canvas, Tate Gallery, London.
ⓒ The Andy Warhol Foundation for the Visual Arts, Inc. / SACK, Seoul, 2015

88 앤디 워홀Andy Warhol
「마오Mao」
1972, each 91.5×91.5cm, Screenprint on Beckett High White paper, Private collection.
ⓒ The Andy Warhol Foundation for the Visual Arts, Inc. / SACK, Seoul, 2015

89 앤디 워홀Andy Warhol
「브릴로 상자Brillo Soap Pads Box」
1964, 43.2×43.2×35.6cm, Silkscreen ink and house paint on plywood, The Andy Warhol Museum, Pittsburgh.
ⓒ The Andy Warhol Foundation for the Visual Arts, Inc. / SACK, Seoul, 2015

90 클래스 올덴버그Claes Oldenburg
「햄버거Two Cheeseburgers, with Everything」
1962, 17.8×37.5×21.8cm, Burlap soaked in plaster, painted with enamel, The Museum of Modern Art, New York, Philip Johnson Fund, 1962.
© 1962 Claes Oldenburg

91 클래스 올덴버그Claes Oldenburg
「부드러운 변기Soft Toilet」
1966, 141×71.8×76.2cm, Wood, vinyl, kapok fibers, wire, plexiglass on metal stand and painted wood base, Whitney Museum of American Art, New York, 50th Anniversary Gift of Mr. and Mrs. Victor W. Ganz.
© 1966 Claes Oldenburg

92 클래스 올덴버그Claes Oldenburg
「타자기 지우개Typewriter Eraser」
1999, 587×359×351cm, Stainless steel and molded fiber-reinforced plastic, painted with acrylic polyurethane, Edition of 4 Private collection.
© 1999 Claes Oldenburg and Coosje van Bruggen

93 클래스 올덴버그Claes Oldenburg
「구부러진 클라리넷Leaning Clarinet」
2006, 360×172×172cm, Edition of 3, 1 A.P., Aluminum painted with acrylic polyurethane. Collection of Claes Oldenburg and Coosje van Bruggen, New York.

©2006 Claes Oldenburg and Coosje van Bruggen

94 클래스 올덴버그Claes Oldenburg and Coosje van Bruggen
「체리가 있는 스푼 브리지Spoonbridge and Cherry」
1988, 900×1570×411cm, Aluminum, stainless steel, paint, Collection Walker Art Center, Minneapolis, Gift of Frederick R. Weisman in honor of his parents, William and Mary Weisman, 1988.
©1988 Claes Oldenburg and Coosje van Bruggen

95 조르주 쇠라Georges Seurat
「퍼레이드Parade de cirque」와 상세
1888, 99.7×140.9cm, Oil on canvas, The Metropolitan Museum of Art, New York.

96 폴 시냐크Paul Signac
「아비뇽의 파팔궁Le Château des Papes à Avignon」
1909, 73.5×92.5cm, Oil on canvas, Musée d'Orsay, Paris.

97 라즐로 모홀리나기László Moholy-Nagy
「Sil 2」
1933, 50×60.2cm, Oil and incised lines on Silberit, Solomon R. Guggenheim Museum, New York.

98 라즐로 모홀리나기László Moholy-Nagy
「네온사인Neon Sign」
1939, 27.9×35.6cm, Fujicolor crystal archive print, Thyssen-Bornemisza Art Contemporary, Wien

99 요제프 알베르스Josef Albers
「사각형에의 경의Homage to the Square」
1976, 122.2×122.2cm, Oil on masonite, The Josef and Anni Albers Foundation.
© 2015 The Josef and Anni Albers Foundation/ Artists Rights Society New York

100 빅토르 바자렐리Victor Vasarely
「얼룩말Zebra」

1950, 20×36cm, Gouache on board, Private collection.
ⓒ Victor Vasarely / ADAGP, Paris - SACK, Seoul, 2015

101 빅토르 바자렐리Victor Vasarely
「직녀성Vega Per.」
1969, 162.6×162.6cm, Oil on canvas, Honolulu Academy of Arts, Honolulu.
ⓒ Victor Vasarely / ADAGP, Paris - SACK, Seoul, 2015

102 엘스워스 켈리Ellsworth Kelly
「하얀 직사각형이 있는 회색 Ⅱ Dark Grey with White Rectangle Ⅱ」
1978, 208.3×266.7cm, Oil on canvas, Fondation Beyeler, Basel.

103 조지프 코수스Joseph Kosuth
「하나이면서 셋인 의자One and Three Chairs」
1965, Chair: 82×37.8×53cm, Photographic Panel: 91.5×61.1cm, Text Panel: 61×61.3cm, Wood folding chair, mounted photograph of a chair, and mounted photographic enlargement of the dictionary definition of "chair", Museum of Modern Art, New York.
ⓒ Joseph Kosuth / ARS, New York - SACK, Seoul, 2015

104 조지프 코수스Joseph Kosuth
「이념으로서 이념으로의 미술Art as Idea as Idea, [ART]」
1968, 120×120cm, Photostat, Private collection.
ⓒ Joseph Kosuth / ARS, New York - SACK, Seoul, 2015

105 솔 르윗Sol LeWitt
「연속 프로젝트 Ⅰ: ABCD Serial Project, Ⅰ (ABCD)」
1966, (50.8×398.9×398.9cm, Baked enamel on steel units over baked enamel on aluminum, Museum of Modern Art, New York.
ⓒ Sol LeWitt / ARS, New York - SACK, Seoul, 2015

106 로런스 와이너Lawrence Weiner
「소량들 & 조각들, 합치면 하나의 모습을
제시한다Bits & Pieces Put Together to Present
a Semblance of a Whole」
1991, Anodized aluminum, Walker Art Center,
Minneapolis.
ⓒ Lawrence Weiner / ARS, New York -
SACK, Seoul, 2015

107 브루스 나우먼Bruce Nauman
「진정한 미술가는 신비로운 진리들을 드러내는
것으로 인류를 돕는다The True Artist Helps the
World by Revealing Mystic Truths」
1967, 149.9 × 139.7 × 5.1cm, Neon light,
Philadelphia Museum of Art, Philadelphia.
ⓒ Bruce Nauman / ARS, New York - SACK,
Seoul, 2015

108 브루스 나우먼Bruce Nauman
「분수 같은 미술가의 자화상Self-Portrait as a
Fountain」
1966, 49.5 × 59.1cm, Chromogenic print,
Whitney Museum of American Art, New York.
ⓒ Bruce Nauman / ARS, New York - SACK,
Seoul, 2015

109 브루스 나우만Bruce Nauman
「일곱 인물들Seven Figures」
1984, 127 × 457 × 7cm, Neon light, Stedelijk
Museum Amsterdam, Amsterdam.
ⓒ Bruce Nauman / ARS, New York - SACK,
Seoul, 2015

110 브루스 나우먼Bruce Nauman
「장미에는 이빨이 없다A Rose Has No Teeth」
1966, 19.1 × 17.9 × 6cm, Embossed lead
plaque, Private collection.
ⓒ Bruce Nauman / ARS, New York - SACK,
Seoul, 2015

111 멜 보크너Mel Bochner
SVA에서의 전시 장면Mel Bochner at the
Exhibition at SVA
1966, Size determined by installation, 4
identical looseleaf notebooks, each with 100
xerox copies of studio notes, working drawings,
and diagrams collected and xeroxed by the

artist, displayed on 4 sculpture stands
ⓒ Mel Bochner.

112 멜 보크너Mel Bochner
「오해: 사진의 이론Misunderstandings (A
Theory of Photography)」
1970, each 12.7 × 20.32cm, Photo offset on 10
notecards, manila envelope.
ⓒ Mel Bochner

113 멜 보크너Mel Bochner
「돈Money」
2011, 160 × 119.4 cm, Oil on velvet, Simon Lee
Gallery, London.
ⓒ Mel Bochner

114 존 발데사리John Baldessari
「신의 코God Nose」
1965, 172.7 × 144.8cm, Oil on canvas, Private
collection.
Courtesy of the Artist.

115 존 발데사리John Baldessari
「연필 이야기The Pencil Story」
1972~1973, 55.9 × 69.2cm, Colour
photographs, with coloured pencil, mounted on
board, Marian Goodman Gallery, New York.
Courtesy of the Artist.

116 존 발데사리John Baldessari
「물품 명세서Inventory」
1987, 246.4 × 247.7cm, Photocollage, Color
photographs, black and white photographs,
vinyl and paint.
Courtesy of the Artist.

117 댄 그레이엄Dan Graham
「열린 공간·두 청중Public Space / Two
Audiences」
1976, 220 × 300 × 220cm, Divided by a sound-
insulating glass panel, one mirrored wall,
muslin, fluorescent lights, and wood, Private
collection.

118 댄 그레이엄Dan Graham
「두 인접한 파빌리온들Two Adjacent Pavilions」
1982, 250.8 × 185.9 × 185.9cm, Two-way

mirror, glass, and steel two structures, Private collection.

119 한스 하케Hans Haacke
「응결 입방체Condensation Cube」
1965, 76×76×76cm, Plastic and water, Hirshhorn Museum, Washington, D.C.
ⓒ Hans Haacke / BILD-KUNST, Bonn - SACK, Seoul, 2015

120 한스 하케Hans Haacke
「마네 프로젝트 74 Manet-PROJEKT '74」
1974, Installation, 10 boards and color reproduction of Eduard Manet's Asparagus-still life, Museum Ludwig, Cologne.
ⓒ Hans Haacke / BILD-KUNST, Bonn - SACK, Seoul, 2015

121 에두아르 마네Édouard Manet
「아스파라거스의 다발La botte d'asperges」
1880, 46×55cm, Oil on canvas, Wallraf-Richartz Museum, Cologne.

122 한스 하케Hans Haacke
「빈민층에서 부유층으로의 이동Trickle Up」,
1992, Threadbare sofa, embroidered pillow, dimensions variable, Private collection.
ⓒ Hans Haacke / BILD-KUNST, Bonn - SACK, Seoul, 2015

123 키스 아나트Keith Arnatt
「바지-말 작품Trouser-Word Piece」
1972, Each 176.7×76.7cm, 2 black and white photographs, Tate Gallery, London.
ⓒ Keith Arnatt / DACS, London - SACK, Seoul, 2015
ⓒ Keith Arnatt Estate. All rights reserved. DACS 2015. Image courtesy Sprüth Magers Berlin London

124 로즈마리 트로켈Rosemarie Trockel
「코기토 에르고 숨Cogito ergo sum」
1988, 210×160cm, Wool on canvas, Centre Pompidou, Paris.
ⓒ Rosemarie Trockel / BILD-KUNST, Bonn - SACK, Seoul, 2015

125 로즈마리 트로켈Rosemarie Trockel
「사물이란 무엇인가Was ein Ding ist, und was es nicht ist, sind, in der Form, identisch gleich」
2012, 140×62×44cm, Ceramics, wood, glass, rubber, paper, fabric, Private collection.
ⓒ Rosemarie Trockel / BILD-KUNST, Bonn - SACK, Seoul, 2015

126 로즈마리 트로켈Rosemarie Trockel
「운 좋은 악마Lucky Devil」
2012, 78×78×78cm, Stuffed crab and Perspex base with fabric, Private collection.
ⓒ Rosemarie Trockel / BILD-KUNST, Bonn - SACK, Seoul, 2015

127 미켈란젤로 피스톨레토Michelangelo Pistoletto
「넝마 조각 앞의 비너스Venus of the Rags」
1967, 1974, 212×340×110cm, Marble and textiles.
© Michelangelo Pistoletto; Courtesy of the artist, Luhring Augustine, New York, Galleria Christian Stein, Milan, Simon Lee Gallery, London / Hong Kong.

128 조반니 안셀모Giovanni Anselmo
「꼬임Torsione」
1968, 132.1×287×147.3cm, Reiforced concrete, leather, wood, Museum of Modern Art, New York.
Courtesy Archivio Anselmo, Photo © Paolo Mussat Sartor

129 미켈란젤로 피스톨레토Michelangelo Pistoletto
「신은 존재하는가? 그렇다! 존재한다!Does God Exist? Yes, I Do!」
1999, 210×120×25cm, Aluminum, mirror and neon.
© Michelangelo Pistoletto; Courtesy of the artist, Luhring Augustine, New York, Galleria Christian Stein, Milan, Simon Lee Gallery, London / Hong Kong, and Max Protetch Gallery, New York.

130 로버트 스미드슨Robert Smithson
「나선형 방파제The Spiral Jetty」

1970, 460 × 4600cm, Mud, precipitated salt crystals, rocks, water, Rozel Point, Great Salt Lake, Utah.
ⓒ Estate of Robert Smithson / VAGA, NY / SACK, Seoul, 2015

131 월터 드 마리아Walter De Maria
「번개 치는 들판The Lightning Field」
1977, 1.6 × 1km, Long-term installation, Stainless steel poles, Catron County, New Mexico.
ⓒ 2015 The Walter De Maria Estate. Photo: John Cliett. Courtesy Dia Art Foundation, New York.

132 마이클 하이저Michael Heizer
「이중 부정Double Negative」
1969, 90 × 1,500 × 45,700cm, 244,000tons of rock, Moapa Valley, Nevada.
Courtesy of the artist

133 마이클 하이저Michael Heizer
「공중에 떠 있는 돌Levitated Mass」
2012, 1,067 × 13,898 × 660cm, Diorite granite and concrete, Los Angeles County Museum of Art, Los Angeles.
Courtesy of the artist

134 리처드 롱Richard Long
「돌로 된 선Stone Line」
1980, 10 × 183 × 1067cm, Slate, National Galleries of Scotland, Edinburgh.
ⓒ Richard Long / DACS, London - SACK, Seoul, 2015

135 리처드 롱Richard Long
「아콘커과의 원Aconcagua Circle」
2012, Faena Arts Centre, Buenos Aires.
ⓒ Richard Long / DACS, London - SACK, Seoul, 2015

136 틴토레토Tintoretto
「목욕하는 수잔나Susanna e i vecchioni」
1555~1556, 146 × 193.6cm, Oil on canvas, Kunsthistorisches Museum, Wien

137 폴 고갱Paul Gauguin
「죽음의 혼이 지켜본다Manao Tupapau」
1892, 72.4 × 92.4cm, oil on burlap mounted on canvas, Albright-Knox Art Gallery, Buffalo.

138 주디 시카고Judy Chicago
「디너파티The Dinner Party」
1974~1979, 1,463 × 1,463cm, Ceramic, porcelain, textile, Brooklyn Museum, New York.
ⓒ Judy Chicago / ARS, New York - SACK, Seoul, 2015

139 주디 시카고Judy Chicago
「디너파티The Dinner Party」, Detail
Virginia Woolf, Georgia O'Keeffe, Susan B. Anthony, Emily Dickinson Place Setting.
1974~1979, Ceramic, porcelain, textile, Brooklyn Museum, New York.
ⓒ Judy Chicago / ARS, New York - SACK, Seoul, 2015

140 바바라 크루거Barbara Kruger
「무제: 너의 육체는 싸움터다Untitled: Your body is a Battleground」
1989, 285 × 285cm, Photographic silkscreen on vinyl.
ⓒ Barbara Kruger.
Courtesy: Mary Boone Gallery, New York.

141 바바라 크루거Barbara Kruger
「무제: 나는 산다. 그러므로 나는 존재한다Untitled: I shop therefore I am」
1987, 282 × 287cm, Photographic silkscreen on vinyl.
ⓒ Barbara Kruger.
Courtesy: Mary Boone Gallery, New York.

142 신디 셔먼Cindy Sherman
「무제 #264 Untitled #264」
1992, 127 × 190.5cm, Chromogenic print, Museum of Modern Art, New York.
Courtesy of the artist and Metro Pictures, New York.

143 신디 셔먼Cindy Sherman
「무제 #205 Untitled #205」

1989, 156.2 × 121.9cm, Color photograph,
Skarstedt Gallery, New York.
Courtesy of the artist and Metro Pictures, New
York.

144 셰리 레빈Sherrie Levine
「샘: 마돈나Fountain: Madonna」
1991, 35.5 × 63.5 × 38cm, Cast bronze, Paula
Cooper Gallery, New York.
ⓒ Sherrie Levine. Courtesy Paula Cooper
Gallery, New York.

145 셰리 레빈Sherrie Levine
「바디 마스크Body Mask」
2007, 57.2 × 24.1 × 14.6cm, Cast bronze, Simon
Lee Gallery, London.
ⓒ Sherrie Levine. Courtesy Paula Cooper
Gallery, New York.

146 장미셸 바스키아Jean-Michel Basquiat
「자화상Self-Portrait」
1982, 193 × 239cm, Acrylic, crayon on canvas,
Private collection.
ⓒ The Estate of Jean-Michel Basquiat /
ADAGP, Paris - SACK, Seoul, 2015

147 장미셸 바스키아Jean-Michel Basquiat
「모나리자Mona Lisa」
1983, 169.5 × 154.5cm, Acrylic and oil stick on
canvas, Private collection.
ⓒ The Estate of Jean-Michel Basquiat /
ADAGP, Paris - SACK, Seoul, 2015

148 장미셸 바스키아Jean-Michel Basquiat
「분Boone」
1983, Painting on picture of the Mona Lisa.
ⓒ The Estate of Jean-Michel Basquiat /
ADAGP, Paris - SACK, Seoul, 2015

149 장미셸 바스키아Jean-Michel Basquiat
「찰스 최고Charles the First」
1982, 198 × 158cm, Acrylic and oil paintstick
on canvas (three panels), Private collection.
ⓒ The Estate of Jean-Michel Basquiat /
ADAGP, Paris - SACK, Seoul, 2015

150 장미셸 바스키아Jean-Michel Basquiat
「재키 로빈슨Jackie Robinson」
1982, 76 × 56cm, Private collection.
ⓒ The Estate of Jean-Michel Basquiat /
ADAGP, Paris - SACK, Seoul, 2015

151 장미셸 바스키아Jean-Michel Basquiat
「슈거 레이 로빈슨Sugar Ray Robinson」
1982, 106.5 × 106.5cm, Acrylic and oil
paintstick on canvas, The Brant Foundation Art
Study Center, Greenwich.
ⓒ The Estate of Jean-Michel Basquiat /
ADAGP, Paris - SACK, Seoul, 2015

152 장미셸 바스키아Jean-Michel Basquiat
「무제: 손의 해부학Untitled: Hand Anatomy」
1982, 152.4 × 152.4cm, Acrylic, oil, oilstick
and paper collage on canvas with tied wood
supports, Galerie Eric van de Weghe, Brussels.
ⓒ The Estate of Jean-Michel Basquiat /
ADAGP, Paris - SACK, Seoul, 2015

153 앤디 워홀Andy Warhol
「바스키아 초상Jean-Michel Basquiat」
1982, 101.6 × 101.6cm, Acrylic, silkscreen ink,
and urine on canvas, Andy Warhol Museum,
Pittsburgh.
ⓒ The Andy Warhol Foundation for the Visual
Arts, Inc. / SACK, Seoul, 2015

154 장미셸 바스키아Jean-Michel Basquiat
「두 사람Dos Cabezas」
1982, 152.5 × 152.5, Acrylic, crayon on canvas,
Private collection.
ⓒ The Estate of Jean-Michel Basquiat /
ADAGP, Paris - SACK, Seoul, 2015

155 장미셸 바스키아Jean-Michel Basquiat
「죽음의 오아시스Poison Oasis」
1981, 167.5 × 243.5cm, Acrylic, spray paint on
canvas, Private collection.
ⓒ The Estate of Jean-Michel Basquiat /
ADAGP, Paris - SACK, Seoul, 2015

156 장미셸 바스키아Jean-Michel Basquiat
「죽음에의 승마Riding with Death」
1988, 249 × 289.5cm, Acrylic, crayon on

canvas, Private collection.
ⓒ The Estate of Jean-Michel Basquiat /
ADAGP, Paris - SACK, Seoul, 2015

157 키스 해링Keith Haring
「무제: 자화상Untitled: Self-Portrait」
1986, 15×15cm, Silkscreen, The Keith Haring
Foundation, New York.
ⓒ Keith Haring Foundation. Used by
permission.

158 키스 해링Keith Haring
「베를린 장벽의 벽화Berlin wall mural 1986」
1986, Acrylic onto the Berlin wall.
ⓒ Keith Haring Foundation. Used by
permission.

159 키스 해링Keith Haring
「자유의 여신상Statue of Liberty」
1986, 95×72cm, Silkscreen, The Keith Haring
Foundation, New York.
ⓒ Keith Haring Foundation. Used by
permission.

160 키스 해링Keith Haring
「침묵=죽음Silence=Death」
1989, 101.6×101.6cm, Acrylic On Canvas,
The Keith Haring Foundation, New York.
ⓒ Keith Haring Foundation. Used by
permission.

161 키스 해링Keith Haring
「빛나는 아기Icon #1: Radiant Baby」
1990, 53.34×63.5cm, Silkscreen, The Keith
Haring Foundation, New York.
ⓒ Keith Haring Foundation. Used by
permission.

162 줄리언 슈나벨Julian Schnabel
「망명자The Exile」
1980, 228.6×304.8cm, Oil, antlers on wood,
Private collection.
ⓒ Julian Schnabel / ARS, New York - SACK,
Seoul, 2015

163 카라바조Caravaggio
「과일 바구니를 든 소년Fanciullo con canestra

di frutta」
1593, 70×67cm, Oil on canvas, Galleria
Borghese, Rome.

164 줄리언 슈나벨Julian Schnabel
「환자와 의사들The Patients and the Doctors」
1978, 243.8×274.3×30.5cm, oil, plates and
bondo on wood, Whitney Museum of American
Art, New York.
ⓒ Julian Schnabel / ARS, New York - SACK,
Seoul, 2015

165 줄리언 슈나벨Julian Schnabel
「엔조의 초상화Portrait of Gian Enzo」
1988, 152.4×121.9cm, Oil, plates, bondo on
wood, Private collection.
ⓒ Julian Schnabel / ARS, New York - SACK,
Seoul, 2015

166 에릭 피슐Eric Fischl
「몽유병자Sleepwalker」
1979, 175×267cm, Oil on Canvas, Private
collection.
Courtesy of the Artist.

167 에릭 피슐Eric Fischl
「생일 소년Birthday Boy」
1983, 213×274cm, Oil on Canvas, Private
collection.
Courtesy of the Artist.

168 게오르그 바젤리츠Georg Baselitz
「엘케Elke」
1976, 250×190.5cm, Oil on canvas, The
Modern Art Museum of Fort Worth, Fort
Worth.
ⓒ Georg Baselitz 2015. Photo: Friedrich
Rosenstiel, Cologne.

169 게오르그 바젤리츠Georg Baselitz
「드레스덴에서의 만찬Nachtessen in Dresden」
1983, 280×450cm, Kunsthaus, Zürich.
ⓒ Georg Baselitz 2015. Photo: Frank Oleski,
Cologne.

170 데이비드 살르David Salle
「더 큰 격자Bigger Rack」

1998, 244×335cm, Acrylic and oil on canvas and linen, Saatchi Gallery, London.

171 셰리 레빈Sherrie Levine
「큰 체크 #10 Large Check #10」
1987, 61×50.8cm, Casein and wax on mahogany, Museum of Modern Art, New York.

172 피터 핼리Peter Halley
「프로이트적 회화Freudian Painting」
1981, 182.9×365.8cm, Acrylic and Roll-a-Tex on unprimed canvas, Private collection.
Courtesy of the Artist.

173 피터 핼리Peter Halley
「굴뚝과 통로가 있는 감옥Prison and Cell with Smokestack and Conduit」
1985, 160×274.3cm, Acrylic, Day-Glo acrylic and Roll-a-Tex on canvas, Private collection.
Courtesy of the Artist.

174 피터 핼리Peter Halley
「지하실과 노란 감옥Yellow Prison with Underground Conduit」
1985, 162.6×172.7cm, Acrylic, Day-Glo acrylic and Roll-a-Tex on canvas, Private collection.
Courtesy of the Artist.

175 피터 핼리Peter Halley
「수퍼드림Superdream」
1991, 236.2×241.3cm, Acrylic, Day-Glo acrylic and Roll-a-Tex on canvas, Private collection.
Courtesy of the Artist.

176 페르낭 레제Fernand Léger
「기계적 요소Elément mécanique」
1924, 146×97cm, Oil on canvas, Centre Pompidou, Paris.

177 에두아르드 마네Édouard Manet
「풀밭 위의 점심 식사Le déjeuner sur l'herbe」
1863, 208×265.5cm, Oil on canvas, Musée d'Orsay, Paris.

178 클로드 모네Claude Monet
「풀밭 위의 점심 식사Le déjeuner sur l'herbe」
1865~1866, 248×217cm, Oil on canvas, Musée d'Orsay, Paris.

179 파블로 피카소Pablo Picasso
「풀밭 위의 점심 식사Le déjeuner sur l'herbe」
1961, 130×195cm, Oil on canvas, Musée Picasso, Paris.

180 알랭 자케Alain Jacquet
「풀밭 위의 점심 식사Le déjeuner sur l'herbe」
1964, 172.6×196.1cm, Acrylic and silkscreen on canvas, Centre Pompidou, Paris.

181 데이미언 허스트Damien Hirst
「신의 사랑을 위하여For the Love of God」
2007, 17.1×12.7×19.1cm, Platinum, diamonds and human teeth, White Cube, London.

182 데이미언 허스트Damien Hirst
「살아 있는 사람의 마음속에 존재하는 죽음의 물리적 불가능성The Physical Impossibility of Death in the Mind of Someone Living」
1991, 217×542×180cm, Glass, painted steel, silicone, monofilament, shark and formaldehyde solution, Saatchi gallery, London.

183 데이미언 허스트Damien Hirst
「찬송가Hymn」
1999~2005, 595.3×334×205.7cm, Painted bronze, Private Collection.

184 세라 찰스워스Sarah Charlesworth
「인물들Figures」
1983, 101.6 × 152.4cm, Photographs, 2 silver
dye-bleach (Cibachrome) prints, Los Angeles
County Museum of Art, Los Angeles.

185 박서보Park Seobo
「묘법 No. 110113 Écriture No. 110113」
2011, 130 × 90cm, Mixed media with Korean
hanji paper on canvas, The Seobo Foundation.
Courtesy of the Artist.

186 박영하Pak Young-ha
「내일의 너Thou to Be Seen Tomorrow」
2015, 215 × 275.2cm, Mixed media on canvas,
Private collection.
Courtesy of the Artist.

187 박영하Pak Young-ha
「내일의 너Thou to Be Seen Tomorrow」
2014, 57 × 76cm, Mixed media on paper,
Private collection.
Courtesy of the Artist.

188 산드로 키아Sandro Chia
「무제Untitled」
2001, 38 × 24.5 × 45cm, Terracotta and mosaic,
Private collection.
ⓒ Sandro Chia / VAGA, NY / SACK, Seoul,
2015

189 산드로 키아Sandro Chia
「BMW 아트카 13 BMW Art Cars 13」
1992, Paint on car, BMW Museum, Munich.
ⓒ Sandro Chia / VAGA, NY / SACK, Seoul,
2015

190 로즈마리 트로켈Rosemarie Trockel
「무제: 여성의 일Untitled: Women's Work」
1989, Wool and acrylic, Private collection.
ⓒ Rosemarie Trockel / BILD-KUNST, Bonn
- SACK, Seoul, 2015

191 칼 심즈Karl Sims
「갈라파고스Galápagos」
1997, 160 × 215 × 80cm, Interactive media
installation, NTT InterCommunication Center,
Tokyo.

192 게리 힐Gary Hill
「대재앙Incidence of Catastrophe」
1987~1988, Video(color, stereo sound),
43:51min.
ⓒ Gary Hill / ARS, New York - SACK,
Seoul, 2015

193 게리 힐Gary Hill
「창문들Windows」
1979, Video(color, silent), 8:28min.
ⓒ Gary Hill / ARS, New York - SACK,
Seoul, 2015

194 켄 파인골드Ken Feingold
「우주의 중심으로서 자화상Self-Portrait as the
Center of the Universe」, Detail
1998~2001, 172 × 51 × 76cm, Silicone,
pigments, fiberglass, steel, software, electronics,
puppets, digital projection and sound, etc.

195 켄 파인골드Ken Feingold
「만일·그러면If/Then」
2001, 61 × 71 × 61cm, Silicone, pigments,
fiberglass, steel, software, electronics, digital
sound, etc.

196 릴리언 슈워츠Lillian F. Schwartz
「모나레오MonaLeo」
1987, Ultrasonic imaging, digital radiography,
use of alignment programs and historical
research, Private collection.

197 에두아르 마네Édouard Manet
「올랭피아Olympia」
1863, 190 × 130.5, Oil on canvas, Musée
d'Orsay, Paris.

198 빅터 버긴Victor Burgin
「올랭피아Olympia」
1982, 47 × 57cm, Gelatin silver print, Centre
Pompidou, Paris.

199 빅터 버긴Victor Burgin
「밤의 사무실Office at Night」
1986, 183×244cm, Gelatin silver print and
plastic laminate film on panel, Thomas Zander
Gallery, Cologne.

200 에드워드 호퍼Edward Hopper
「밤의 사무실Office at Night」
1940, 56.4×63.8cm, Oil on canvas, Collection
Walker Art Center, Minneapolis, Gift of the T.B.
Walker Foundation, Gilbert M. Walker Fund,
1948

201 장피에르 이바랄Jean-Pierre Yvaral
「수평선의 구조Horizon structuré jorv」
1977, 50.2×50.2cm, Acrylic on canvas, No.
1721, Private collection.
ⓒ Jean-Pierre Yvaral / ADAGP, Paris -
SACK, Seoul, 2015

202 장피에르 이바랄 Jean-Pierre Yvaral
「디지털화된 메릴린Marilyn numérisée」
1993, 200×200cm, Digital portraits, Private
collection.
ⓒ Jean-Pierre Yvaral / ADAGP, Paris -
SACK, Seoul, 2015

203 장피에르 이바랄 Jean-Pierre Yvaral
「합성된 모나리자Mona Lisa synthétisée」
1989, 200×200cm, Digital portraits, Private
collection.
ⓒ Jean-Pierre Yvaral / ADAGP, Paris -
SACK, Seoul, 2015

204 블라디미르 쿠시Vladimir Kush
「싹들의 바다Ocean Sprout」
2012, 81×96cm, Oil on canvas, Private
collection.
Courtesy of the Artist.

205 블라디미르 쿠시Vladimir Kush
「바람Wind」
1997, 104×81.3cm, Oil on canvas, Private
collection.
Courtesy of the Artist.

206 제임스 터렐James Turrell
「웨지워크Wedgework」
2014, Light installation, Museum SAN, Wonju.
Courtesy of the Artist.

207 제프리 쇼Jeffrey Shaw
「읽을 수 있는 도시The Legible City」
1989, Software: Gideon May and Lothar
Schmitt Hardware: Tat Van Vark, Charly
Jungbauer and Huib Nelissen, In cooperation
with the Ministry of Culture of the Netherlands.
Courtesy of the Artist.

208 제프리 쇼Jeffrey Shaw
「동굴의 재구성ConFIGURING the CAVE」
1996, Computer graphic installation, ZKM-
Medienmuseum, Karlsruhe.
Courtesy of the Artist.

209 로버트 어윈Robert Irwin
「무제Untitled」
1971, 243.8×1432.56cm, Synthetic fabric,
wood, fluorescent lights, floodlights, Walker
Art Center, Minneapolis.
ⓒ Robert Irwin / ARS, New York - SACK,
Seoul, 2015

찾아보기

이광래

고려대학교 철학과를 졸업하고 같은 대학원에서 철학 박사 학위를 받았다.
강원대학교 철학과와 중국 랴오닝 대학교 철학과 그리고 러시아 하바롭스크 대학교
명예 교수로 재직 중이다. 국제 동아시아 사상사학회 회장을 지냈으며,
현재 한국일본사상사학회 회장이다. 프랑스 철학, 서양 철학사, 사상사에 대한
여러 책을 번역했고, 국민대학교 미술학부 대학원(박사 과정)에서
미술 철학을 강의하며 미술사와 예술 철학에 관해 저술과 강연 활동을 하고 있다.
지은 책으로 『미셸 푸코: 광기의 역사에서 성의 역사까지』(1989), 『해체주의란
무엇인가』(편저, 1990), 『프랑스 철학사』(1993), 『이탈리아 철학』(1996), 『우리 사상
100년』(공저, 2001), 『한국의 서양 사상 수용사』(2003), 『일본사상사 연구』(2005),
『미술을 철학한다』(2007), 『해체주의와 그 이후』(2007), 『방법을 철학한다』(2008),
『미술의 종말과 엔드게임』(공저, 2009), 『미술관에서 인문학을 만나다』(공저, 2010),
『韓國の西洋思想受容史』(御茶の水書房, 2010), 『東亞知形論』(中國遼寧大出版社,
2010), 『마음, 철학으로 치유하다』(공저, 2011), 『東西思想間の對話』(法政大出版局,
공저, 2014) 등이 있고, 옮긴 책으로 『말과 사물』(1980), 『서양철학사』(1983), 『사유와
운동』(1993), 『정상과 병리』(1996), 『소크라테스에서 포스트모더니즘까지』(2004),
『그리스 과학 사상사』(2014) 등이 있다.

미술 철학사 3

해체와 종말: 포스트모더니즘에서 파타피지컬리즘까지

지은이 이광래 **발행인** 홍지웅 **발행처** 미메시스
주소 경기도 파주시 문발로 253 파주출판도시
대표전화 031-955-4400 **팩스** 031-955-4405
홈페이지 www.mimesisart.co.kr
Copyright (C) 이광래, 2016, Printed in Korea.
ISBN 979-11-5535-066-9 04600
발행일 2016년 2월 15일 초판 1쇄

이 도서의 국립중앙도서관 출판시도서목록(CIP)은
e—CIP 홈페이지(http://www.nl.go.kr)에서 이용하실 수 있습니다(CIP제어번호: CIP2015034142).

• 한국출판문화산업진흥원 2015년 우수출판콘텐츠 제작 지원 사업 선정작입니다.